设计形态学

DESIGN MORPHOLOGY

邱松 等 著

清华大学出版社
北京

本书封面贴有清华大学出版社防伪标签，无标签者不得销售。
版权所有，侵权必究。举报：010-62782989，beiqinquan@tup.tsinghua.edu.cn。

图书在版编目（CIP）数据

设计形态学 / 邱松等著. —北京：清华大学出版社，2024.5
ISBN 978-7-302-66140-5

Ⅰ.①设… Ⅱ.①邱… Ⅲ.①造型设计—美术理论 Ⅳ.①J06

中国国家版本馆CIP数据核字（2024）第085670号

责任编辑：王　琳
装帧设计：傅瑞学
责任校对：王荣静
责任印制：杨　艳

出版发行：清华大学出版社
网　　址：https://www.tup.com.cn，https://www.wqxuetang.com
地　　址：北京清华大学学研大厦A座　　邮　编：100084
社 总 机：010-83470000　　邮　购：010-62786544
投稿与读者服务：010-62776969，c-service@tup.tsinghua.edu.cn
质量反馈：010-62772015，zhiliang@tup.tsinghua.edu.cn

印 装 者：小森印刷（北京）有限公司
经　　销：全国新华书店
开　　本：185mm×260mm　　印　张：24.75　字　数：614千字
版　　次：2024年6月第1版　　印　次：2024年6月第1次印刷
定　　价：158.00元

产品编号：101933-01

国家社会科学基金重大项目（项目号：17ZDA019）
"设计形态学研究"课题组

项目首席专家

邱　松

子项目负责人

蔡　军、高炳学、吴诗中、刘　新、孙晓丹

本书参与人员

崔　强、张　啸、徐薇子、岳　菲、曾绍庭、刘晨阳、金思雨、杨　柳
钱学诚、于哲凡、袁　潮、满开策、赵志龙、马一文、陈柯璇、郑佳玉
姜婧菁、牛志明、田文达、于沛然、马思然、白　莹、康鹏飞、韩亚成
张　慧、汪魏熠、陶玉东、张瑞昌、任清亮

本书专家顾问

闫建斌、刘奋荣、殷雅俊、范明华、岳　骞、刘　嘉、唐林涛、田文苗

前言

上善若水　上德若谷

万物皆具天性，明其理方能悟其道；世事尽现因缘，晓其始亦可得其终。设计形态学研究的核心内容是"形态研究"。而形态的生成与建构又受制于两方面：一是驱动形态的内部结构不断变化的"内力"；二是协调形态与外部环境相互适应的"外力"。内力掌控的是形态内在的"小系统"或子系统。每一形态都有与众不同的内力和小系统，它反映的是形态的"殊相"和本质规律，并因此促成了万物的千差万别与物种的多样性。而外力运作的是形态外在的"大系统"，如区域系统、生态系统甚至是宇宙系统，其呈现的是形态的"共相"和一般性原理，遵循的乃是天地万物的生存之道。

上善若水，上德若谷。[①] 这既阐释了"水"和"谷"的品性，又蕴含着老子深邃的哲学思想。水发端于广袤无垠的天穹，汇聚于宁静幽深的山谷。它依山顺流而下，沿途滋润着万物与生命，充盈着湖泊与沼泽，然后沿着奔腾的河流一路高歌，最终汇入浩瀚大海。事实上，"谷"与"水"的品性颇相似。世人游历山川，常会惊叹山峦之高耸、雄浑与峻秀，却鲜有人关注山谷之含蓄、奉献与坚守。山虽风光，却饱受疾风摧残；谷虽含蓄，却孕育万千生机。山谷总将无限风光谦让给山峦，却用博大的胸怀，汇聚清泉溪流，滋养森林草木，让万物生机盎然。若"上善"彰显的是水之品性，那么"上德"积蓄的则是谷之本源。天地遵循阴阳之道，世人恪守心性之德。万物生成皆会从普遍之"道"中获益，这便是"德"。"德"就是事物的内在能力或自然力量。或许，这就是老子极力主张"万物莫不尊道而贵德"[②] 的缘故吧！古代文人皆崇尚"内圣外王"。其实，"内圣"就是强化自身修养；"外王"则是突出社会担当。倘若世人具备水之"善"、谷之"德"，实现"内圣外王"岂非难事？正如哲学大师冯友兰先生所言："道是万物之所从生者，德是万物之所以是万物者。"[③] 实际上，哲学思维就是为了引导人们获取知识与方法，进而产生思想与智慧。从道生万物，追求"人"与"宇宙"的同一，到理合心性，参悟"出世"与"入世"的统一，哲学思维从未停止过对人类、事物乃至宇宙的认识、思考与判断。因此，哲学亦可谓对人生系统反思的思想。以设计形态学视角观之，"道"便是针对形态规律、原理的探究与解析；"德"则旨在对形态本源的彻悟与阐释。而人类既是形态的创造者和生态的参与

① 庄周,李耳.老子·庄子[M].北京：北京出版社,2006：22,91.
② 庄周,李耳.老子·庄子[M].北京：北京出版社,2006：110.
③ 冯友兰.中国哲学简史[M].北京：北京大学出版社,2010：85.

者，也是二者的协调者和维护者。

赫伯特·西蒙（Herbert A. Simon）认为：我们生活的世界，是大自然所"设计"的事物和人类所设计的事物共同组成的，是一个错综复杂的混合体。就连经过我们耕作后呈现出一派生机，在绿毯般的田野上生长的稻、麦作物，也是人类运用作物杂交与选择的过程，以及近年来借助有关基因转移的新技术来操作和设计的产物。[①] 事实上，人类在与大自然的抗争中不仅学会了敬畏和折服，同时也在大自然的启发下学会了模仿与创造。历经漫长岁月的洗礼与积淀，如今我们惊奇地发现：人类在享受以"自然形态"建构的"第一自然"带来的天赐恩泽之时，又通过模仿和创新，源源不断地创造了数目惊人的"人造形态"，并继而建构了与"第一自然"并行的"第二自然"。"第一自然"也称为"自然生态系统"，"第二自然"亦可谓"类生态系统"，两个系统相融合便构成了浑然一体的"全球生态系统"，乃至"宇宙生态系统"。而这正是设计形态学所致力探索与研究的生态系统。与大自然相比，人类的力量颇为渺小，但在自然生态系统和类生态系统的平衡中，人类却能发挥巨大作用，且肩负神圣的责任。在形态的"科学性"与"人文性"的驱动下，设计形态学的知识体系亦构成了两大分区：基于自然生态系统的知识体系和基于类生态系统的知识体系。将"生态"理念纳入设计形态学，其目的正是期望借助"生态学"的系统思维来研究设计形态学。这种理念和思维方式不仅能帮助人们提升其价值观和世界观，用新的思维与视角去解析形态研究，还有助于设计形态学知识体系的建构，并对设计形态学思维与方法主导的跨学科协同创新起到积极的推动作用。

大凡创建一个新学科，需要具备三个条件：其一，需要界定清晰、明确的研究领域（学科边界）；其二，需要确定独特的研究目标与任务（核心内容）；其三，需要拥有与之适应的研究方法（思维与方法）。学科建构好比"圆规"，"圆心"是学科的核心内容，"半径"是学科的期望与能力，"圆周"则是学科的边界。在设计形态学中，"形态研究"便是其研究的核心内容（圆心），而学科边界（圆周）则是由本学科的理想诉求、驾驭能力，以及其学术影响力所决定的（半径）。其实，学科边界还会随着与其他学科交叉融合的程度加剧而变得模糊。正因如此，设计形态学就更需要明确其研究的核心内容，且矢志不渝。而这亦成就了一种全新学科范式：明确学科核心，模糊学科边界。

设计形态学是通过研究形态的生成规律、原理和本源，以及与人的关系，来启发和促进协同创新的学科。设计形态学的诞生源于"设计学"与"形态学"的结合，不过，其根基依然归属于设计学。虽说设计学在跨学科知识融合上颇具优势，但它也在不断被其他学科所侵蚀。那么，设计学坚守的核心价值究竟是什么呢？设计学可谓是与人类文明相伴而生的学科，其独特性和重要性正受到人们愈来愈广泛的关注。设计的核心思想便是为人类服务：从最初只为解决人们生活中的需求和难题，逐渐扩大到如何协调人与物（造物）、人与人（社会）、人与环境（生态），乃至人与未来（趋势）的关系。由于设计面临的问题越来越复杂，导致其解决问题所需的知识也更加多元与交叉。于是，设计的重心便逐渐从"创新"转向"协同"，并最终融合为"协同创新"。而设计研究的重心也从专注于"技"（解决实际问题的能力）的巧思与妙用，逐步上升至"道"（指导实践的理论方法）的研判与运筹。尽管设计形态学与设计学一脉相承，但它并非设计学的细分与深化。确切地说，它应该是设计学的拓展与延伸。况且，设计形态学在多学科交叉方面更具优势，只需通过"形态研究"这一学科"交叉点"，便可顺利与其他学科进行交叉融

① 杨砾,徐立.人类理性与设计科学：人类设计技能探索[M].沈阳：辽宁人民出版社,1988：序.

合,并实现协同创新。

"形态研究"之所以能成为设计形态学的核心研究内容,还因为人类可通过自身的感觉器官来接收各种外界信息,而"形态"便是人类感受和认知世界的重要对象。人类在漫长的生存与发展过程中,逐渐认识到形态与人类的内在关联。或许是因为某种形态对人类的感官形成刺激而使人感到愉悦,并逐渐产生了对该形态的浓厚兴趣;抑或人类在生活中发现某种形态有利于人类生存,而逐渐形成了对该形态的认知经验,而这些最初的经验积累促成了人类与形态的关联,并逐渐发展成明确的"关系"。在人类的感受活动中,形态被人类注意、观察、理解、模仿、联想乃至创造,并最终帮助人类实现各种创新目标。形态还为人类提供了认知学习的内容及素材,使其在生存与发展过程中"有据可循",并且在不断认识自然和生命的同时,也在不断思考自身生存的价值与意义。形态对人类的广泛影响还导致了人类探索形态的"科学性"与"人文性"旅程的开启,并为人类的创造活动赋予了独特而重要的意义。此外,人类对形态的认知也促进了二者审美关系的建立,从而很好地促进了人类在审美活动中形成美感经验并产生美。由此可见,设计形态学不仅需要研究形态的内在规律和原理,还需要研究形态与人的关系及意义,这便需要借助科学思想和人文精神的力量。而这两种研究需求,又最终成就了设计形态学的两个属性:科学属性与人文属性。

真实世界和虚拟世界是设计形态学的两个重要研究领域。真实世界是以"真实形态"(自然形态和人造形态)建构的,而虚拟世界则是由"虚拟形态"(数字形态)构筑的。在形态的"元形化"和"数字化"驱动下,两类形态(真实形态/虚拟形态)和构筑方式(形态元+作用力/比特+算法)产生了巨大差异,从而导致两个世界形成了截然不同的状态。然而,看似阴阳相隔的两个世界,其实却是以一种"共生"关系存在的。从设计形态学的视角去观察真实世界和虚拟世界(数字世界),实际上就是希望将研究聚焦于"形态",并通过形态研究揭示隐匿于两个世界中的"形态奥秘"。如今人类可以借助先进的科技手段,如人工智能算法、脑机接口和先进传感器等技术集成生成的交互式人工现实,从而实现了真实世界与虚拟世界中的身份自由切换,甚至促成了自然人、虚拟人和机器人的共融共生。而这种变化也为智慧形态的创建提供了绝佳机遇。

真实世界有显性形态(自然形态、人造形态和智慧形态)和隐性形态(社会形态、经济形态和文化形态)之分。设计形态学视阈下的真实世界还会向两端延伸:一是向着形态"客观存在"的方向探索发现,意在聚焦于"元形化"形态的生成与创造,即自下而上的建构方式;二是朝着形态的"主观认知"方向探究发掘,旨在强调人与形态的关系建构,即自上而下的建构方式。前者正与"自然生态系统"相合,后者恰与"类生态系统"相应。而真实世界所对应的正是基于设计形态学的生态系统。虚拟世界亦有"虚拟现实世界"和"虚拟幻想世界"之分,其区别在于是否与现实世界存在密切关联。设计形态学定义的虚拟世界是指以数字形态构筑的"数字世界"。其研究聚焦于三方面:形态的数字化、形态的运算化和形态的可感知化。实际上,虚拟世界既能通过"数字孪生"(数字镜像)模拟真实世界,以生成"虚拟现实世界",也可通过算法设计、生成设计构筑"数字形态",然后建构"虚拟幻想世界"。虚拟世界其实也在向两极分化:一方面会通过数字化手段模拟自然生态系统和类生态系统,即仿自然生态系统和仿类生态系统;另一方面则在人类的主导下创建超越真实世界的全新数字世界,而这也是设计形态学未来的发展趋势,是第三自然探索研究的重要内容。

本研究课题非常荣幸地获得了国家社科基金重大项目（项目号：17ZDA019）的鼎力资助，从而确保了项目的顺利进行，在此深表谢意！同时，也非常感谢众多专家的参与指导，以及课题组成员不畏艰辛、齐心协力，完成了这一艰巨且意义非凡的学科建设项目！尽管本书仍难免存在不完善之处，但我们终于实现了突破，让设计形态学有了清晰的学科雏形！

（项目首席专家）

2022 年 12 月 12 日于清华园

目录

第1篇　设计形态学思维方法与知识体系 　001

第1章　绪论 　003

1.1　设计形态学产生的背景与条件 　003
 1.1.1　设计研究与未来的挑战 　003
 1.1.2　着眼学科交叉与知识融通 　003
 1.1.3　聚焦基础研究与前沿创新 　004

1.2　设计形态学研究的目标与范围 　005
 1.2.1　确定设计形态学研究的目标 　006
 1.2.2　规划设计形态学研究的范围 　006

1.3　设计形态学研究的价值与意义 　008
 1.3.1　为设计学探索研究拓宽道路 　008
 1.3.2　为多学科知识融通建构平台 　008
 1.3.3　为协同创新奠定坚实的基础 　009
 1.3.4　为设计实践提供新的方法论 　010

第2章　设计形态学的基本概念与理论基础 　012

2.1　设计形态学的基本概念 　012
 2.1.1　形态与造型 　012
 2.1.2　形态学与设计形态学 　013
 2.1.3　智慧形态与第三自然 　016
 2.1.4　原创设计与协同创新 　018

2.2　设计形态学的理论基础 　020
 2.2.1　形态分类法 　020
 2.2.2　形态建构的逻辑 　024
 2.2.3　设计形态学的基本属性 　027
 2.2.4　形态的元形化与数字化 　033
 2.2.5　基于协同创新的原创设计 　034

第3章　设计形态学的思维范式 　036

3.1　设计形态学与交叉学科思维范式 　036
 3.1.1　交叉学科的分类与思维范式 　036
 3.1.2　设计形态学与交叉学科 　037

3.2　设计形态学与科学世界观 　038
 3.2.1　人类感官与仪器检测 　038
 3.2.2　归纳主义与否证主义 　038

3.2.3	理论范式与科学革命	040
3.2.4	研究纲领与客观规律	040
3.2.5	科学思维与工程思维	041
3.2.6	中国古代科学思想及专著	042
3.2.7	设计形态学的科学观与思维范式	044

3.3 设计形态学与人文世界观 045

3.3.1	哲学思维	045
3.3.2	美学思维	051
3.3.3	心理学思维	053
3.3.4	语言学思维	055
3.3.5	设计形态学的人文观与思维范式	057

3.4 设计形态学与艺术设计思维 058

3.4.1	艺术学思维	058
3.4.2	设计学思维	061
3.4.3	艺术与设计思维对设计形态学思维的启示	064
3.4.4	设计形态学思维的建构	064

第4章 设计形态学的逻辑与方法论 069

4.1 逻辑学与方法论 069

4.1.1	逻辑学	069
4.1.2	方法论	073

4.2 科学与工程学研究的方法论 077

4.2.1	科学研究的方法论	077
4.2.2	工程学研究的方法论	078
4.2.3	跨学科研究的方法论	079

4.3 设计学与设计形态学的方法论 084

4.3.1	设计学研究的方法论	084
4.3.2	设计形态学研究的方法论	091

第5章 设计形态学的知识体系建构 098

5.1 设计形态学知识建构的方法与途径 099

5.1.1	设计形态学的核心知识建构	100
5.1.2	设计形态学的一般知识建构	102
5.1.3	设计形态学的跨学科知识建构	103

5.2 设计形态学知识体系与范式 105

5.2.1	学科知识体系的建构模式	105
5.2.2	设计形态学的知识体系范式	106
5.2.3	基于设计形态学的生态系统与类生态系统	107
5.2.4	基于设计形态学的真实世界与虚拟世界	110

第 2 篇　设计形态学的科学属性　　113

第 6 章　科学属性之概论　　115

6.1　形态探究的重要途径　　115
- 6.1.1　由物及理的探究模式　　115
- 6.1.2　演绎推理的探究模式　　115

6.2　形态建构的主要方法　　117
- 6.2.1　自然的数学化　　117
- 6.2.2　实验科学法　　118
- 6.2.3　博物的传统　　119

6.3　本篇研究框架　　120

第 7 章　形态内在的本质性　　122

7.1　形态的表达方式　　122
- 7.1.1　形态的几何表达　　122
- 7.1.2　形态的场域表达　　124

7.2　形态的建构要素　　126
- 7.2.1　形态的物质：材料　　126
- 7.2.2　形态的组成：结构　　129
- 7.2.3　形态的实现：工艺　　132

第 8 章　形态建构的逻辑性　　140

8.1　演绎推理　　140
- 8.1.1　基本逻辑　　140
- 8.1.2　升维推论　　141

8.2　数理实践　　145
- 8.2.1　自然的数学化　　145
- 8.2.2　机械的自然观　　147

8.3　博物观察　　150
- 8.3.1　聚焦个体　　151
- 8.3.2　经验习得　　154

第 9 章　科学属性之总结　　158

9.1　认知形态的本质　　158
- 9.1.1　描述方法　　158
- 9.1.2　建构要素　　158

9.2　建构形态的理性　　159
- 9.2.1　由理性及理性　　159
- 9.2.2　由物质及理性　　159
- 9.2.3　由经验及理性　　159

9.3 现状与展望 159
9.3.1 经验与理性的局限 159
9.3.2 内外约束性的局限 160
9.3.3 基于智能制造的展望 160
9.3.4 基于材料智能的展望 160
9.3.5 基于交互经验的展望 161

第3篇 设计形态学的人文属性 163

第10章 人文属性之概论 165
10.1 人文属性的研究范畴、价值和意义 165
10.1.1 人文属性研究的范畴 165
10.1.2 人文属性研究的价值和意义 165
10.2 基于人文视角的形态分类 166
10.2.1 原生形态 166
10.2.2 意象形态 168
10.2.3 交互形态 169

第11章 形态的人文性研究 171
11.1 形态的符号学研究 171
11.1.1 形态与符号学 171
11.1.2 基于设计形态学的符号学研究 172
11.2 形态的美学研究 174
11.2.1 形态与美学 174
11.2.2 设计形态学中的美学研究 175
11.3 形态的心理学研究 177
11.3.1 形态与基础心理学 177
11.3.2 基于设计形态学的基础心理学研究 179

第12章 基于形态认知的人文属性研究 182
12.1 原生形态的感知与同构 182
12.1.1 原生形态的感知 182
12.1.2 原生形态同构的研究 187
12.1.3 原生形态的探索 190
12.2 意象形态的创造与移情 192
12.2.1 意象形态的创造 192
12.2.2 意象形态移情的研究 196
12.2.3 意象形态的探索 200
12.3 交互形态的生成与体验 203
12.3.1 交互形态的生成 203

	12.3.2 交互形态体验的研究	205
	12.3.3 交互形态的探索	210

第13章 人文属性之总结 214
13.1 设计形态学人文属性研究概述 214
13.2 设计形态学人文属性研究的价值与意义 216

第4篇 设计形态学与真实世界 219
第14章 真实世界的建构 221
14.1 真实世界的认知 221
- 14.1.1 真实世界认知的起源 221
- 14.1.2 农业革命的福音 222
- 14.1.3 向"微观"探索 223
- 14.1.4 交叉学科的必然 223

14.2 真实世界的形态 224
- 14.2.1 真实世界中的形态 224
- 14.2.2 自然形态与材料分类 224
- 14.2.3 人造形态与材料制备 225
- 14.2.4 智慧形态与材料探索 225

第15章 形态与组织构造 226
15.1 万物皆由形态元构成 226
- 15.1.1 基本粒子的认知 226
- 15.1.2 生物和非生物的基本元素认知 227
- 15.1.3 形态元构筑了真实世界 228

15.2 自然形态的研究范畴及意义 228
- 15.2.1 生物形态及其分类 229
- 15.2.2 非生物形态及其分类 232
- 15.2.3 类生物形态及其分类 233

15.3 人造形态的组织构造 234
- 15.3.1 从师法自然开始 234
- 15.3.2 改造与模仿 235
- 15.3.3 人造合成 236
- 15.3.4 人造形态发展的具体尝试 237

15.4 智慧形态与建构方法 239
- 15.4.1 基于未知自然形态的智慧形态 239
- 15.4.2 基于未产生人造形态的智慧形态 243
- 15.4.3 智慧形态的未来 245

第16章 设计形态学的材料分类与研究 246

16.1 材料分类与性能 246
- 16.1.1 材料来源分类 246
- 16.1.2 材料性能分类 247
- 16.1.3 设计形态学下的材料分类 247

16.2 生物材料的研究 249
- 16.2.1 生物材料的定义 249
- 16.2.2 生物材料的优异性能 250
- 16.2.3 设计形态学下的生物材料研究方法 250

16.3 人造材料的研究 251
- 16.3.1 仿生材料 251
- 16.3.2 现有仿生材料研究 252
- 16.3.3 仿生材料的研究脉络 252
- 16.3.4 向天然生物材料学习的难点 253
- 16.3.5 仿生材料的研究挑战 254

16.4 材料的可编程化 254
- 16.4.1 可编程的概念 255
- 16.4.2 可编程力学超材料 255
- 16.4.3 基于可编程力学超材料的设计形态学方法研究 256

第17章 真实世界之总结 261

17.1 真实世界的构建 261
- 17.1.1 真实世界的认知 261
- 17.1.2 真实世界的形态 261
- 17.1.3 真实世界的组织构造 261
- 17.1.4 设计形态学视角下材料的分类方式 262
- 17.1.5 设计形态学视角下材料的研究方法 262

17.2 材料研究的成果与方法 262
- 17.2.1 设计形态学下的材料研究框架与流程 263
- 17.2.2 设计形态学下天然材料和人造材料的研究方法 264
- 17.2.3 设计形态学思维下智慧材料的研究方法 265

第5篇 设计形态学与数字世界 267

第18章 数字形态研究概论 269

18.1 数字形态研究介绍 269
- 18.1.1 研究框架 269
- 18.1.2 数字形态研究基础 269
- 18.1.3 数字形态发展历程 270

18.2	数字形态研究与应用前沿	274
	18.2.1 数字形态相关概念	274
	18.2.2 数字形态应用前沿	276
18.3	数字形态研究对设计形态学的意义	279

第19章 数字形态构建原理 280

19.1	设计形态学与数字形态	280
	19.1.1 从"数的形态化"到"形态的数化"	280
	19.1.2 从"自上而下"到"自下而上"	281
	19.1.3 从"形态模拟"到"形态探索"	282
19.2	形态数字化	284
	19.2.1 形态数字化原理	284
	19.2.2 数字形态的基本构建类型	284
19.3	数字形态可感化	289
	19.3.1 数字形态感知原理	289
	19.3.2 数字形态显示原理	292
	19.3.3 数字形态着色原理	293
19.4	数字形态运算化	294
	19.4.1 数字形态程序原理	294
	19.4.2 数字形态模拟算法	296
	19.4.3 数字形态探索算法	298

第20章 数字形态生成方法研究 302

20.1	参数化数字形态研究	302
	20.1.1 参数化数字形态介绍	302
	20.1.2 参数化数字形态生成方法	304
	20.1.3 参数模型的构建	307
	20.1.4 应用案例：人体工程学座椅	308
20.2	运动数字形态研究	310
	20.2.1 运动数字形态介绍	310
	20.2.2 运动模拟计算方法	311
	20.2.3 运动数字形态中的物理模拟	312
	20.2.4 运动数字形态中的自然模拟	314
	20.2.5 应用案例：一体化金属打印底盘	317
20.3	人工智能数字形态研究	320
	20.3.1 人工智能数字形态介绍	320
	20.3.2 基于搜索的数字形态生成方法	323
	20.3.3 基于学习的数字形态生成方法	326
	20.3.4 应用案例：数字形态3D打印优化	333

第21章　数字世界之总结　335

21.1　数字形态研究成果　335
21.2　数字形态研究的创新点、价值与意义　336
- 21.2.1　数字形态研究的创新点　336
- 21.2.2　数字形态研究促进了设计形态学的研究与创新　336
- 21.2.3　数字形态研究推进了设计的信息化和数据化　337
- 21.2.4　数字形态研究促进了设计与生产的顺利对接　337

21.3　数字形态的未来展望　338
- 21.3.1　数字形态"向内"探索机遇　338
- 21.3.2　数字形态"向外"寻求发展　339

第6篇　设计形态学的研究成果与发展趋势　341

第22章　研究价值与意义　343

22.1　对设计形态学的总体认识　343
- 22.1.1　设计形态学的三原则　343
- 22.1.2　设计形态学与哲学三论　344
- 22.1.3　设计形态学与科学三论　348

22.2　设计形态学研究的学术贡献和现实意义　350
- 22.2.1　第一篇的学术贡献及其意义　350
- 22.2.2　第二篇的学术贡献及其意义　352
- 22.2.3　第三篇的学术贡献及其意义　353
- 22.2.4　第四篇的学术贡献及其意义　354
- 22.2.5　第五篇的学术贡献及其意义　355
- 22.2.6　设计形态学研究的主要学术贡献汇总　356

第23章　发展趋势与前景　359

23.1　基于设计形态学的国际高水平研究成果发表概况　359
- 23.1.1　关键词共现分析　359
- 23.1.2　文献耦合分析　359
- 23.1.3　共被引分析　359
- 23.1.4　共同作者分析　359
- 23.1.5　本节结论　365

23.2　设计形态学未来的发展趋势和前景　365
- 23.2.1　设计形态学思维与方法主导的学科深化　365
- 23.2.2　设计形态学未来的发展与思考　366
- 23.2.3　设计形态学未来发展之前景　367

结语　368

参考文献　372

第 1 篇
设计形态学思维方法与知识体系

进入21世纪以来，人类社会正呈现加速发展的趋势。科技的创新、社会的更迭、环境的变迁……正迅速而深刻地影响着人们的生活和工作，社会的发展面临新的机遇与挑战。这种挑战不仅是思维与眼界的拓展、知识与方法的更新，更是价值和意义的重塑。"创新"曾经是设计最引以为傲的属性，然而，如今在各行各业竞相创新的社会大潮中，这一优势似乎荡然无存。幸运的是，设计像其他事物一样亦具有两面性。尽管设计创新属性的优势有所丧失，却让其"协同"属性的优势得以凸显。于是，设计的重心便逐渐从"创新"倾斜于"协同"，并最终联合为"协同创新"。而研究重心也从专注于"技"（解决实际问题的能力）的巧思与妙用，逐步上升至"道"（指导实践的理论方法）的研判与运筹。目前，在学术界公认的三种创新途径（技术驱动、设计驱动、用户驱动）中，设计驱动的创新更具有协同优势。相信在设计思维与方法的引导下，携手技术创新和用户创新进行协同创新设计，将是未来设计发展的必然趋势。

设计形态学利用"形态研究"所具有的学科"交叉点"的特性，协同多学科进行知识的交叉与融通，并最终实现知识结构的创新。从交叉学科视角来看，设计形态学应归属于"横断学科"，而其"横断面"便是"形态研究"；从跨学科视角来看，设计形态学研究的成果，不仅能让自身获益颇丰，还能惠及其他相关学科，从而促进了学科间的交流与繁荣。实际上，设计形态学思维属于复合性思维，它更善于解决复杂性问题。设计形态学思维还能极大地促进设计形态学方法论和知识体系的建构，并在两者间起到关键的平衡与协调作用。设计形态学思维是设计形态学的灵魂，它不仅主导着设计形态学的研究与创新，还协调着形态、人和环境的关系，并引导设计形态学面向未来、砥砺前行。

第 1 章 绪 论

1.1 设计形态学产生的背景与条件

1.1.1 设计研究与未来的挑战

1. 基于人类社会需求的设计研究

基于用户需求和体验的设计研究,是设计学普遍使用且行之有效的研究范式。该研究范式以人为中心,通过深入细致的研究分析,洞见人们的需求(发现问题),然后据此研究如何"对症下药"(分析问题),进而通过设计创新满足其需求(解决问题)。伴随着社会和科技的快速发展,人们面临的需求/问题也越来越复杂和多元化,从每个人的个性需求到群体的共性需求,从人类发展的需求到生态平衡的需求,从当下社会的需求到未来发展的需求……为了更好地进行设计研究,它还被不断细分为用户体验设计研究、通用设计研究、包容性设计研究、服务设计研究、交互设计研究、人因工程设计研究、可持续设计研究及思辨设计研究等。实际上,细分的目的就是让设计研究的重点能够更好地凸显出来。毋庸置疑,基于人类需求的设计研究针对性非常强,由此延伸的设计创新亦有"药到病除"之功效。然而,由于该设计研究是基于人类已有的经验和认知进行的,因此产生的设计创新必然存在一定的局限性,以至于多少带有"改良设计"的烙印。那么,如何才能让我们的设计研究超越用户的认知,实现革命性的设计创新呢?

2. 面临未来全新挑战的设计研究

埃隆·马斯克说:"驱使我前进的是,我希望能够思考未来且感觉良好。因此,我们正在竭尽所能让未来尽可能美好,并被可能发生的事情所鼓舞,而且对明天充满期待。""面向未来的设计研究"不同于"基于用户的设计研究"。由于未来社会是人类虚构或预设的社会,因此人们完全可以基于已有的认知和经验,依据社会和科技的发展规律和趋势,大胆地进行想象和创新,以迎接未来的新挑战。那么,未来将会面临哪些新挑战呢?从人类文明开创以来,人类已经发掘了种类繁多的"自然物",并揭示了其中的奥秘。同时,又通过自己的勤劳与智慧,创造了难计其数的"人造物",为五彩缤纷的大自然增添了浓墨重彩。然而,人类的科技发展并未因此止步,反而在不断飞速发展,甚至来不及思考其价值和意义,新的科技就铺天盖地袭来。新科技不仅带来了新探索、新发现,更带来了海量的创新与突破,并深远地影响着人们未来的生活,深刻地改变着未来的社会结构。值得警惕的是,人类社会的快速发展又会导致资源匮乏、生态失衡、灾难频发……甚至还会因技术的突飞猛进而导致社会和伦理的深层危机。因此,面向未来全新挑战的设计研究,比面对当下社会需求的研究更重要,且难度更大。当然,这种研究需要众多跨学科知识、人员的交叉融合,通过协作共同实现面向未来的设计创新目标。对未来的思考,人们充满着想象力;对未来的探索,其实早已开始!

1.1.2 着眼学科交叉与知识融通

由于设计研究的重点从"基于人类社会需求"逐渐转变到"面向未来的全新挑战",仅靠单一的设计学知识将难以胜任,因为面对"新挑战"不仅需要敏锐的洞察力和创新设计思维,更离不开多学科的支持与协作。以设计为主导,协同众多学科,通过多学科知识的交叉融合,可以实现协同创新的既定目标。学科交叉存在多种方式,其中,多学科交叉和跨学科交叉是最常见的方式。多学科交叉是众多学科为了实现共同目标而开展的合作与创新,而跨学科交叉则是以某一学科为

主导而进行的不同学科的合作与创新。从未来发展趋势来看，设计学不仅需要多学科交叉，更离不开跨学科交叉。

1. 复杂事物与多学科知识的交叉

随着设计研究与应用能力的不断提升，处理复杂事物的机会也逐渐增多。复杂事物既可能是众多种类集成的事物，如博物馆、超市、芯片等，也可能是巨大数量建构的事物，如摩天楼、铁路、鸟群等，或者二者兼而有之，如航天飞机、太空站、航天服等。不管是哪类复杂事物，用传统的设计研究方法来处理均十分困难。复杂事物不同于简单事物，它不仅改变了我们的设计认知，更挑战着传统的设计方法。应对复杂事物仅靠人力已难以胜任，需要借助数字模拟与复杂算法来进行探究，因此，数学和计算机科学的作用便迅速凸显出来。由于复杂事物涉及众多学科知识的交叉，设计研究人员只有与其他学科专业人员共同协作才能予以应对，如虚拟现实设计研究、算法与生成设计研究、生物启发式设计研究、多模态交互设计研究、情感计算设计研究、可编程材料设计研究和人工智能设计研究等，都离不开多学科的通力合作，以实现共同的目标。另外，复杂事物还体现在人们对客观事物认知的差异性。由于人们的世界观和价值观不同，观察和理解客观事物的角度也不同，由此产生的观点和看法更会千差万别。如人们对同一客观事物的"审美"就存在较大差异，除了主观和客观的认知差异，信仰和人格的差异也会导致审美差异。因此，针对复杂事物认知的设计研究，还需借助哲学、心理学及脑科学等知识和方法来共同完成。

2. 专科知识与跨学科知识的融通

专科知识通常只适合学科内部的研究与创新。然而，正如凯文·凯利所言"所有创新都发生在事物的边缘，而非中心地带"。[①] 因此，设计学科若想在设计创新上具有重大突破，就必须与其他

学科进行深度的交叉融合。实际上，不同学科的"交叉"仅是物理上的变化，它只是跨学科研究与创新的前提；而这些学科的"融合"则是化学上的变化，它才是跨学科研究与创新的关键。"融合"就是将跨学科理论与所研究的事实相结合，并创造出统一的理论范式，使不同学科的知识融通在一起。因此，将设计学理论与其他跨学科理论进行融通，不仅建构了统一的理论范式，拓展了设计的知识结构和创新力，而且也为设计主导的跨学科协同创新开辟了新天地。"历史上，一些伟大的科学进步是通过理论的大统一而实现的，另一些则是通过理解某一学科的方式发生结构调整而实现的"。[②]

面对未来的复杂事物，跨学科知识的交叉与融通，将会越来越深远地影响着设计研究与创新。因此，传统的设计学理论和方法也正面临巨大的挑战，急需跨学科理论和方法的全面驰援和鼎力相助。也许，有人担心这样会冲淡了设计学的内涵，模糊了已有的学科界限。其实，只要设计学的核心理念不变，边界模糊并不会撼动其根基，相反，其他学科的加入会更好地促进自身的优化、发展与壮大。

1.1.3　聚焦基础研究与前沿创新

尽管大家都非常热衷于应用研究，殊不知基础研究却更有利于抓住事物的本质，且由此启发的创新更具有突破性和前沿性。其实，设计研究的情境亦如此，或许由于功利心的驱使，如今从事设计应用研究的人员远远多于设计基础研究的人员。急功近利的设计研究会导致研究的深入性、连续性和系统性缺失，进而使创新的价值大打折扣。

1. 基础研究是原创设计的源泉

谈及"基础研究"，就不可避免地会涉及"应

① 凯利.失控[M].张行舟，译.北京：新星出版社，2010.
② 多伊奇.真实世界的脉络[M].梁焰，译.北京：人民邮电出版社，2016.

用研究"，两种研究都是最常见的研究模式，但在研究进程中所起的作用却完全不同。那么，两者究竟有何区别呢？表1-1所示为基础研究与应用研究的区别。

由于基础研究并不针对特定的目标和应用，因此其成果往往更具有通用性和前瞻性。基础研究不仅能提升人们认识和改造世界的能力，促进科技、经济的发展和社会进步，还能对未来生活方式的创新产生深远影响，起到引领作用。实际上，针对设计学的基础研究亦如此。设计基础研究并非从应用端着手，而是针对客观事物、问题和现象进行探索发现、理论研究和实验验证，最终形成具有重大突破和广泛意义的研究成果。而高价值的基础研究成果，又为原型创新设计提供了源源不断的设计思路、理论和方法。值得注意的是，基于用户研究的创新设计与基于基础研究的原创设计存在较大差异，前者是"点"到"点"的设计创新，主要针对当前用户的具体需求和问题而提出最优解决方案；而后者则是"点"到"面"的设计创新，主要针对研究成果如何在人类未来生活中发挥最大效用。由此可见，基于基础研究的设计创新应该更具有原创性、广泛性和前沿性。

2. 前沿创新是设计应用的产物

"前沿创新"意味着突破平庸、超越现实、追求卓越和引领未来。尽管各学科都热衷于"前沿创新"，然而，它只是发展过程中的某个阶段（会不断被新的创新超越），而非创新的真正目的。其实，推动前沿创新就是为了突破现有知识的瓶颈，寻求学科未来发展的方向与途径。因此，基于前沿创新，不仅能为设计应用研究提供捷径，还能为未来的设计发展引领方向。那么，前沿创新究竟体现在哪些方面呢？实际上，它主要体现在两个方面：一是基于本学科知识，具有突破性、引领性的研究创新（纵向前沿创新）；二是基于跨学科知识，具有开拓性、前瞻性的研究创新（横向前沿创新）。对一个成熟的学科来说，纵向前沿创新相对困难，横向前沿创新则相对容易，而两者共同作用方能呈现该学科前沿创新之全貌。由于设计学科自身的特点，针对设计学科的纵向前沿创新非常稀少，但与其他学科进行交叉后产生的横向前沿创新则层出不穷，如数字生成设计、生物启发式设计、设计与智能制造等。因而，这便逐渐形成了设计创新的重要特色和未来发展方向。

表1-1 基础研究与应用研究的区别

研究类别	基础研究	应用研究
研究对象	可观察事实、现象	基础研究成果应用
研究方式	理论性、实验性研究	发散式、创新性研究
研究目标	不针对专门的应用或使用	实现某一特定目的或目标
	揭示本质规律、原理，获取新知识	确定可能的用途，探索新方法、新途径

1.2 设计形态学研究的目标与范围

基于设计探究与未来挑战、学科交叉与知识融通、基础研究与前沿创新这三方面的研究分析，不难发现设计形态学的产生不仅具有肥沃的学术土壤，而且已形成顺理成章、水到渠成之态势。既然如此，那么设计形态学研究的目标和范围又是什么呢？

1.2.1 确定设计形态学研究的目标

设计形态学研究其实是围绕其关注的基本问题展开的。这些基本问题归纳起来主要体现在三个方面：其一，如何揭示形态的外在表象与内在本质的关系；其二，如何利用形态研究的成果去推动设计原型创新；其三，如何通过形态研究与多学科联合进行协同创新。在这些问题的驱动下，就能迅速聚焦设计形态学研究的目标了。

1. 通过设计形态研究揭示形态的内在规律、原理和本源

设计的载体是"造型"，造型的核心是"形态"，而形态的"本源"便是设计形态学研究的关键内容。在浩瀚的宇宙中，万物皆有其形（显形、隐形），各形亦有其理（规律、原理），只有通晓其理，才能尽知其形。因此，通过研究揭示"形态"的内在规律、原理和本源，正是设计形态学的核心研究目标。在设计学中，造型研究大多注重形态的外在感知与应用功能的匹配，却鲜有深入形态内部研究其内在规律、原理和本源。这便给理解、把握形态的生成规律和原理带来诸多困难，从而导致造型往往流于形式和表象，难以呈现其内在的本质特征。设计形态学的导入恰好化解了该难题，通过对形态内在规律、原理及本源的研究，可以很好地揭示其与形态外在表象的对应关系。如钻石、石墨烯、石墨都是由碳原子构成的，但由于其分子结构不同，它们的形态和性能却产生了非常大的差异。由此可见，针对形态内在规律和本源的研究是设计形态学研究的关键所在。

2. 在形态研究成果的基础上进行设计原型创新

基于形态研究成果的设计创新通常更具有原创性。设计形态学的思维与方法，不仅延续了设计学的根脉，融合了科学、人文思想的精髓，而且与传统设计形成了完美互补。形态研究成果不仅给设计带来了灵感和源泉，更为原型创新带来了突破与提升。因此，在形态研究成果的基础上进行设计原型创新，也就成了设计形态学的重要研究目标。设计形态学研究并非仅限于基础研究，它也非常注重在基础研究成果上的设计应用研究，并形成跨越基础研究和应用研究的全新研究创新模式。由于基础研究成果没有明确的应用对象，因而其设计创新的空间更加广阔，涉及的领域和命题也更加宽泛，且更容易突破传统思维的桎梏，为原创设计带来捷径和源源不断的资源。

3. 通过学科交叉与融合实现跨学科的协同创新

由于大多数学科皆与"形态"相关，因此形态研究自然就成了各学科交叉的桥梁（交叉点）。不过，这里谈及的"形态"并不包含诸如经济形态、社会形态等抽象形态。借助形态研究，可将不同学科的知识进行整合、重组，最终实现跨学科的协同创新。因此，在形态研究的主导下，通过学科交叉融合实现跨学科的协同创新，便成了设计形态学的终极研究目标。实际上，设计形态学在注重自身发展的同时，也在积极为多学科交叉融合构建学术平台，并为跨学科协同创新树立典范。由于未来设计面临的问题更多、更大且更复杂，仅靠设计学知识难以应对。因此，设计学必须与其他学科联手，通过多学科知识的交叉融合，突破单一学科思维模式，共同实现协同创新。这恰好为设计形态学提供了大展身手的广阔空间。如图1-1所示为造型与设计形态学。

1.2.2 规划设计形态学研究的范围

设计形态学的研究内容可以从两个方面来表述和理解。其一是设计形态学研究的核心内容，其二是设计形态学研究的边界范围。这就好比一个圆规，不管半径多大，但圆心必须精准、笃定，绝不能轻易改变。实际上，设计形态学的"核心内容"就是本学科研究的基本定位，而"边界范围"则是设计形态学期望其研究所达到的规模和体量。

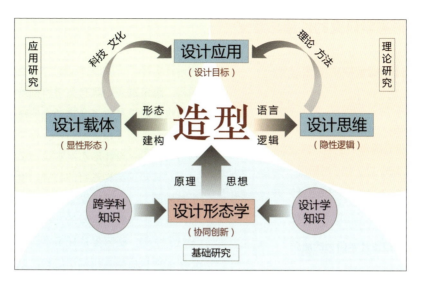

图1-1 造型与设计形态学

1. 明确设计形态学的核心内容

每一个学科都必须有清晰的定位,否则将难以立足于学界。那么,何谓设计形态学的核心内容呢?其实并不复杂,这就是基于"形态研究"的理论与方法。设计形态学的研究是围绕"形态"展开的,如何突破形态外在的表象和感知去探究、揭示其内在的规律和原理,进而予以原始创新和设计应用,正是设计形态学研究的核心,而由此形成和凝练的概念、理论、知识体系和思维方法,则是其背后的重要学术支撑。这些"核心内容"便是设计形态学研究的基石,它不会随着社会潮流和时尚而轻易改变。"核心内容"其实也是设计形态学倡导的世界观和价值观的集中体现,它不仅为设计形态学确立了清晰的目标和方向,更为实现该目标提供了具体的思维方法和理论指导。

2. 模糊设计形态学的边界范围

如何划定学科研究的边界范围,取决于该学科的优势、实力和发展愿景。了解学科的边界范围固然有利于界定其内涵和外延,然而清晰的边界范围又会固化该学科的研究内容,阻碍与其他学科的交叉与融合。尽管设计形态学归属于设计学,但它与众多学科也关系甚密,甚至具有互补性。因此,设计形态学的边界范围其实并不十分清晰,但这却非常有利于其进行跨学科研究与创新。实际上,大多数创新成果都来自学科的边缘地带,因为该区域更有利于本学科与其他学科进行交叉融合。随着科技和社会的发展,T型知识结构逐渐成为学科发展的新趋势。这恰好也为设计形态学的横空出世创造了极其有利的环境,因为设计形态学正好处在设计学与其他学科建构的T型知识结构"交叉点"上,它既要依托于设计学的知识结构,又需要借助自然科学、社会科学和人文学科知识体系,如图1-2所示。由此可见,设计形态学并非设计学的进一步细分,而是设计学的扩充和壮大。

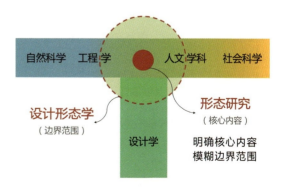

图1-2 设计形态学与T型知识结构

1.3 设计形态学研究的价值与意义

1.3.1 为设计学探索研究拓宽道路

虽说设计形态学是基于"设计学"和"形态学"发展起来的,但它并非二者的简单叠加。确切地说,它以设计思维为主导,通过与"形态学"的交叉融合,构筑了以"形态研究"为核心的跨学科知识体系和协同创新思维方法,并在实践中不断予以完善和丰富。

1. 有助于突破设计学研究的瓶颈

由于受设计学自身知识结构的制约,设计研究常会遇到难以逾越的瓶颈和挑战,想要依靠其自身力量从内部突破瓶颈几乎是不可能的,因而就需要借助其他学科的知识和研究方法来帮助化解难题。由于设计形态学具有与其他学科交叉融合的先天优势,恰好能为化解该难题提供新思路、新途径。实际上,产生瓶颈的地方也正是设计学最薄弱的环节,而且通常都位于设计学与其他学科交叉的边缘地带,如"算法设计"涉及设计学与计算机、数学的交叉,"生物启发式设计"涉及设计学与生物学的交叉,"情感计算与设计"涉及设计学与心理学、计算机的交叉,"设计与智能制造"涉及设计学与机械制造、人工智能技术的交叉。因此,只有突破了瓶颈制约,设计学才能实现新的跨越,不断蓬勃发展。"他山之石,可以攻玉",设计形态学采用的新视角、新思维不仅能帮助设计学突破传统思维与方法的束缚,更能为其知识结构的拓展和与其他学科的交叉融合,建构坚实的学术沟通桥梁,并为其源源不断地输送学术营养。

2. 有助于拓展设计学的知识结构

"我们正经历和置身于这样一种环境:传统设计领域变得模糊,而新的协作能力催生出了新型的设计实践。"[①] 今天的设计学已逐渐超越了单一学科,越来越多地具有多学科视角和综合思维方式,也就是说具有了多学科性的特征。这种环境变化不仅造就了设计形态学,更为其发展提供了难得的契机。设计形态学对设计学的最大贡献莫过于对其知识结构进行的拓展。设计形态学侧重于基础研究,而这方面又恰好是设计学的薄弱环节,况且在与其他学科的交叉融合上,它更具有天然的优势,更容易依托多学科知识体系,按其追求的终极目标重组知识结构,以建构新的知识体系,并最终实现设计学知识结构的拓展与创新。从这方面来看,设计形态学宛如设计学向外突出的"芒刺",虽脱颖而出,且初露锋芒,却又从未脱离母体,另起炉灶。因此,设计形态学对于设计学的拓展与延伸具有非常积极的作用。

在未来的社会发展过程中,设计学必将越来越受到重视,不过所承担的责任也会随之增大。为了更好地应对社会的发展变化,肩负起社会重任,设计学就需要不断地更新思想理念,拓展知识结构,并很好地协同其他学科共同研究与创新,而在这些方面,设计形态学正好可以给予大力协助。知识结构的拓展是学科发展的基础和前提,因此,在设计形态学的全力支持和帮助下,设计学不仅能够顺利地与其他学科交叉融合,而且还能加快其知识结构的拓展与更新,以应对社会发展的严峻挑战。

1.3.2 为多学科知识融通建构平台

"光凭学习各学科的片面知识,无法得到均衡的看法,我们需要追求这些学科之间的融通……当各种学识间的思想差距变小时,知识的多样性和深度将会增加,主要是因为我们在各学科之间

① 布朗,布坎南,迪桑沃,等.设计问题:第一辑[M].辛向阳,等译.北京:清华大学出版社,2015.

找到了一个共性"。[①] 未来的社会发展必将依托多学科的协同与创新，而要想实现这一新的转变，就需要建构新的学术生态，而其中的关键便是首先实现多学科的知识融通，否则将困难重重。那么，在这一重要的社会转型过程中，特别是在以多学科知识融通为基础的、重新建构学术生态的过程中，设计形态学将如何保持其优势，并为此作出应有的贡献呢？

1. 设计形态学具有与多学科交叉的天然优势

由于设计形态学自身的特点和需求，它与众多学科都存在"交集"。在思维方式和研究方法上，设计形态学与自然科学、社会科学和人文学科具有较高的重合度，甚至有良好的互补性，再加上多数学科都与"形态研究"有关联，这便成就了设计形态学开展跨学科研究的先天优势。实际上，设计形态学研究本身就离不开其他学科支持，尤其是需要借鉴自然科学和人文学科的研究方法，如实验验证、数据模拟和逻辑推理等方法进行研究。此外，形态研究还需要学习众多其他学科的知识和经验，甚至需要借助其他学科的思维方法进行研究。例如，数字形态研究已经不再局限于几何学、美学等传统研究领域，而是在快速地与算法设计、计算机技术、AI技术、3D打印技术等融于一体，形成了更加综合、高效和多元化的新型研究模式。这充分说明，设计形态学不是一门简单、单一的学科，而是融合了多学科知识，具有很强协同创新能力的综合性学科。

另外，设计形态学研究还能在与其他学科合作的过程中，帮助其拓展研究思路，开辟创新途径，并通过协同创新设计将技术性研究成果转换成商业性应用成果，这也正是自然科学和社会科学的发展瓶颈！由于设计形态学的介入，这种现状将会得到大大改善，学科之间的知识融通也会变得更加便捷、互惠。因此，设计形态学与其他学科的交叉融合不仅具有天然优势，而且是大势所趋，势在必行。

2. 设计形态学能为多学科知识融通构筑学术平台

设计形态学不仅需要借助"形态研究"与其他学科进行顺利交流，并通过知识融通打破学科彼此间的壁垒，而且还需要在此基础上共同构筑新的知识结构和学术平台。实际上，其他学科与设计学的交叉也同样需要彼此沟通的渠道和共同交流的平台，这样才能让多学科交叉融合保持良好、稳定的发展状态，而构筑能够让多学科达成共识的学术平台并非易事。首先，需要提炼出各学科研究共同关注的"焦点问题"。其次，需要梳理和分析"焦点问题"是否存在多种不同的解法。最后，需要共同探讨如何利用整合后的多学科思维方法来完美地解决"焦点问题"。幸运的是，设计形态学恰好拥有承担此重任的潜质。围绕"形态研究"这一多学科共同关注的焦点内容，设计形态学可以先与不同学科进行知识融通，再建构新的知识结构，并与这些学科联手实现协同创新，以应对未来社会的全新挑战。大量实践证明，设计形态学完全胜任为多学科知识融通构筑学术平台的角色，而该学术平台的构筑也让设计学和设计形态学更加受益。因此，这不仅加强了与其他学科的学术交流与合作，增进了多学科知识的交叉融合，更为设计学科的知识结构拓展，以及设计形态学的知识体系建构，起到了积极的推动作用，并为其未来的发展奠定了坚实基础。

1.3.3 为协同创新奠定坚实的基础

协同创新既是设计形态学的最终目标，也是各学科为了适应未来社会的发展，进行多学科合作的必然趋势。目前，被国内外学术界公认的创新途径有三种：技术主导的创新、设计主导的创新和用户主导的创新。但这三种创新方式各有利

[①] 威尔逊.知识大融通[M].梁锦鋆，译.北京：中信出版集团，2016.

弊，都不是理想的创新方式，而协同创新则融合了三者的精髓，通过博采众长，形成了真正的创新合力。然而，由于这方面的理论极其匮乏，直接导致了其发展严重受阻。

1. 协同创新需要融合统一的理论基础

创新是各学科追求的共同目标，然而，由于不同学科对创新的理解不同，采取的方法和措施存在较大差异。因此，大家都期盼能有综合性学科将多学科创新协同起来，形成一股巨大的创新合力。设计形态学始终与多学科进行交叉合作，积累了丰富经验，便欣然地承担起了这一重任。实践证明，以设计形态学为主导，以跨学科合作为基础的协同创新，具有非常好的综合性和协同性。

不过，以设计形态学为主导的协同创新，还亟待建构融合多学科知识的统一理论，以便使创新行为更加高效、便捷，创新方法更加科学、合理，创新思维更加凝练、聚焦。随着设计形态学与其他学科交叉融合的不断深入，一些传统设计从未涉足的领域逐渐展现出了绚丽前景。如基于材料分子层面的"微观设计"，可采用物理或化学方式改变分子形态，以实现不同材料的功能，还能通过数字编程创造材性可控的智能材料；借助生物基因技术的"分子设计"，通过基因编辑重组，大幅提升生物原有功能或特性，甚至产生新的功能，以满足人类和环境的需求；利用数学、计算机和智能控制技术的"数字运动与生成设计"，通过对数字运动形态规律的研究并结合生成设计，创造新的数字运动形态，以服务于人工智能。这些跨学科的协同创新设计，均需要依托协同创新理论的指导和支持，否则会困难重重。

2. 设计形态学能为理论建构作出贡献

众多实践证明，设计形态学能够为协同创新的理论建构作出重要贡献。形态研究是协同创新的"纽带"，能够通过设计思维将不同学科紧密联系在一起，通过彼此分工协作、优势互补，共同实现协同创新这一总目标。由于协同创新有多学科参与，因此首要的任务就是要统一协同创新的思想、理念。协同创新并不限于在已有技术或研究成果上进行阶段式创新，而是更关注从无到有的"拓荒式"创新。重要的是，它不只是基础研究阶段的研究型创新，更是能服务于终端用户的应用型创新。也就是说，协同创新包括基础研究创新和成果应用创新两部分。这两部分通常是由不同学科分别完成的，但协同创新则是在设计形态学的引领下统一完成的。因此，参与协同创新的各学科必须首先在理论上统一思想，方能最终形成创新合力。而在理论的建构过程中，设计思维将起到关键性引领作用。

协同创新是一种全新的创新模式，因而探索协同创新方法论的重要性就不言而喻了。协同创新既不同于科技创新和人文创新，也不同于传统的设计创新，实际上，它是一种更为复杂的集成式创新。针对这一复杂的创新模式，现有的创新方法已显得力不从心，急需更加强大的创新方法论予以应对。协同创新不仅需要超越单一学科的创新能力，更需要拥有统一、高效的协同能力。以设计思维主导的设计形态学方法论恰好具有此特质，因而其重要性便迅速凸显出来。此外，规范协同创新行为也是非常重要的环节。在设计形态学的统一协同下，各学科按照共同的标准和规范进行基础研究和应用创新，最终实现共同的目标。

1.3.4　为设计实践提供新的方法论

1. 设计实践与方法论

设计实践不仅是设计理论的应用过程，还是设计创新的探索过程。在该过程中，非常需要设计方法论给予正确的指导和引领，以便使进程更加快捷、高效。传统的设计方法论是由众多设计前辈们在大量的实践过程中反复锤炼并总结出来的，它对设计研究与实践具有非常重要的指导作用，能够帮助设计人员少走弯路，大大提高工作效率，并形成可持续性创新设计。同时，也是大

量经典设计作品产出的重要保障。

基于未来科技和社会发展的需求，多学科交叉与知识大融合已成为未来学科发展的必然趋势。置身于学科变革的大潮之中，设计学不可能再凭单一学科孤军奋战，需要与多学科进行交叉融合、协同创新。显然，传统的设计方法论已不能适应未来的发展，甚至对日新月异的设计实践似乎也力不从心。因此，急需推出更具前瞻性，且融合了多元理论的新的设计方法论来进行"导航"，以便让设计实践能在更加宽阔的道路上高速、稳健地运行。此外，设计实践还可以通过设计方法论反哺和完善设计理论，最终形成一个完整闭环。

设计理论、设计实践与设计方法论所构筑的闭环如图1-3所示。一方面，设计理论能够通过设计方法论来指导和应用于设计实践；另一方面，设计实践还可以反过来借助设计方法论去建构和提升设计理论。因此，设计方法论宛如高效的"转换器"，在设计理论与设计实践之间进行往复转换，使之不断优化、完善。在与多学科交叉融合的过程中，设计形态学显然具有先天优势，更容易针对新的设计方法论施加其影响，并能为设计实践拓展更大的空间，化解更复杂的难题。

2. 基于设计形态学的方法论

基于设计形态学的方法论是在多学科的基础上发展而来的，可以说是博采众长，并在长期实践中得到了反复锤炼和验证。

首先，设计形态学的方法论可以规避传统设计方法论的不足或缺失。传统设计思维与方法以"人"为中心，其宗旨是解决人类的需求及面临的难题。由于最高目标仅为人类服务，因此其功利性显而易见。另外，传统的设计思维方法多注重人的终端设计，而疏于关注多学科协同的基础研究。因而，设计创新非常缺乏学术平台支持和可持续性原创动力，这显然对设计实践的拓展与提升产生了制约作用。

其次，设计形态学方法论很好地协同了基础研究和应用研究，使协同创新设计更加顺畅。实际上，设计形态学研究是由基础研究和应用研究两部分组成的。基础研究是围绕"形态研究"展开的跨学科协同研究与创新，而应用研究则是针对基础研究成果进行的设计应用研究。设计形态学方法论正好也涵盖这两部分，因而能够很好地针对其全过程进行指导和协同。由于设计形态学方法论综合了多学科的方法论，因此科学性更强，适应性更广。

最后，设计形态学方法论还能在大量设计实践的基础上，归纳和提炼出设计理论，以便更好地指导设计实践与创新。由此可见，设计形态学方法论不仅继承了设计学方法论，还融合了多学科方法论，因此变得更具创新性，且更加包容、强大。

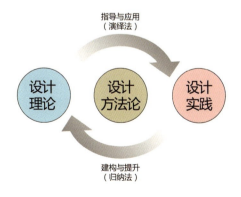

图1-3 设计理论、设计实践与设计方法论构筑的闭环

第 2 章　设计形态学的基本概念与理论基础

2.1　设计形态学的基本概念

2.1.1　形态与造型

"形态"和"造型"是设计形态学中两个最基本的概念，也是其研究的重要基石。从更大的范围来看，它们不仅囊括了自然形态和人造形态，统合了实体、空间与时间，而且还深刻地影响着人类的认知、情感与意志。它们广泛地存在于浩瀚的宇宙之中，并且时时刻刻都在左右着宇宙的生成、建构与发展。

1. 形态

1) 形态与形状

形态是指事物在一定条件下的存在状态（可多重视角观看）。它是变化、不确定的，但又完全可以把握、感知和理解。形状则是指事物特定的存在或表现形式（仅单一视角观看）。它是确定、不变的，且更注重外轮廓的特征。以下是形态相关概念的解释。

形态：（1）事物的形状或表现；（2）生物外部的形状；（3）词的内部变化形式，包括构词形式和词形变化的形式。

形状：物体或图形由外部的面或线条组合而呈现的外表。①

Form（形态）：《牛津高级双解词典》解释为：（1）类型、种类；（2）形式、外表；（3）形状、体形；（4）结构、形式；（5）词形、形式。②

《柯林斯高级英汉双解词典》解释为：（1）类型、类别、种类；（2）（存在的）形态、形式；（3）形成、（使）排列成、组成……形状；（4）形状、外形；（5）轮廓、外形；（6）组建、组成、建立；（7）成形。③

Shape（形状）：《牛津高级双解词典》解释为：（1）形状、外形、样子、呈……形状的事物；（2）状况、情况；（3）使成为……形状（或样子）、塑造；（4）准备（做某动作）、摆好姿势。④

《柯林斯高级英汉双解词典》解释为：（1）形状、外形、轮廓、样子；（2）模糊的影子、蒙的轮廓；（3）形状、图形；（4）（计划或组织的）框架、结构、特点、形式；（5）使成为……形状、塑造。⑤

2) 形态、物质和意识

设计形态学中的形态可以从两个方面来理解。一方面，形态与物质可谓"同质异相"。两者本质上是相同的（同属客观实在），只是关注的角度不同而已。形态注重的是表象与本质的关系，如柱状体、卵状体和壳体等，而物质强调的是性能与构造的关系，如金属、木材和细胞等，二者可以统称为"客观形态"；另一方面，形态又能超越物质的限定，与人类的意识紧密相连，并从知、情、意三方面去创造不同于客观形态的"主观形态"，如几何形态、抽象形态和虚幻形态等。由此可见，形态实际上是物质和意识的统一体。它既能呈现其客观性的特征与性能（科学性），又能彰显其主观性的表征与意向（人文性）。需要明确的是，设计形态学中的形态是由"客观形态"及以此为基础的"主观形态"共同构建的，暂未包含诸如社会形态、文化形态、意识形态、伦理形态、观念形态和哲学形态等完全依靠人类的主观意识建构起来的形态。

① 中国社会科学院语言研究所词典编辑室.现代汉语词典[M].6版.北京：商务印书馆，2012.
②④ 霍恩比.牛津高级双解词典[M].9版.北京：商务印书馆，2021.
③⑤ 英国柯林斯出版公司.柯林斯高级英汉双解学习词典[M].8版.北京：外语教学与研究出版社，2017.

2. 造型

造型具有两层含义，即创造形态的行为或结果。由于创造形态的行为比结果更重要，因而也就成了形态研究的重点。造型主要是指人类围绕形态进行的有目的性的创造活动，它是设计学、艺术学乃至建筑学中最普遍的创造方式和行为，也是区别于自然形态生成的极其重要的人类创造活动。在设计形态学中，造型的内涵和外延都有了进一步扩展，它是指包括形态建构或形态生成在内的，与人类意识相关的全部创造性活动及其行为方式。

1) 以人类意志驱动的形态建构

在设计形态学中，以人类意志驱动的形态建构是造型的主要行为方式。人造形态是自然形态的重要补充，它起初是源于自然形态的（模仿自然形态），但随着人类认知的提升和科技的发展，它便逐渐与自然形态拉开了距离，甚至在某些性能方面超越了自然形态，如人类制造的飞机已经在飞行距离、速度和高度上远超飞禽。人造形态不仅极大地丰富了物质世界，而且也为人类美好生活作出了巨大贡献，并有众多人造形态（如房屋、家具、服装、食品、汽车、手机等）已成为人们生活中的必需品。此外，以数字建构的虚拟形态、虚拟世界同样属于造型范畴。

2) 有人类意愿参与的形态生成

有些形态生成，虽然不是由人类意志驱动的，却是在人类意愿干预下完成的。比如，陶瓷的釉变、开片；动植物的杂交与育种；河流的疏浚与灌溉……这些形态生成既符合自然形态的生成规律，但又不同于纯天然的形态生成。然而，这种造型方式却给人类带来了巨大福祉，如通过对野生动植物的驯化、养殖，甚至基因优化，不仅大大改善了食物来源，还能经过培训为人类服务。同理，通过算法设计（黑箱）生成的数字形态，实际上也属于此类形态生成。尽管有人类意愿参与的形态生成只是造型的辅助行为方式，但越来越受到人们的重视，

相信在未来将会有更大作为。

3. 形态元

按"还原论"的理论方法，物质（形态）可分解至微观的分子、原子（非生物）或细胞（生物），为便于统一称呼，本书将其称为"形态元"。形态元是形态组成的基本单位。尽管量子物理学认为物质的最小单位还可细化到"量子"（亚原子），但由于量子一味强调物质的"共性"特征，丧失了不同物质的"个性"特征，因而不宜作为形态的基本单位。

1) 自然形态元

基于自然形态的形态基本单位称为"自然形态元"。它还可进一步划分为以细胞、病毒为代表的"生物形态元"和以分子、原子为代表的"非生物形态元"。细胞、病毒，以及分子、原子又是按照其"结构"和"结合力"而构建的，这里将它们统称为"生成方式"。

2) 人造形态元

针对人造形态的形态基本单位称为"人造形态元"。由于人类更擅长用宏观视角去观察形态，且更注重形态所包含的意义和价值，因此"人造形态元"具体是指点、线、面、体、肌理、色彩的统称，其构成方式则是由"组织结构"和"运动方式"决定的，因而统称为"建构方式"。

2.1.2 形态学与设计形态学

1. 形态学

1) 形态学的缘起

学术界一般都认为形态学源于生物学和语言学。其英文术语Morphology源自古希腊语。Morphology其实可以拆分成"morph-"和"-ology"两部分来理解。"morph-"具有"form"（形态）或shape（形状）的含义；"-ology"则具有学科、科目的含义。

形态学在《现代汉语词典》中解释为：(1) 研究生物体外部形状、内部构造及其变化的科学；(2) 语法学中研究词的形态变化的部分，也叫词法。

形态学（Morphology）在《牛津高级双解词典》中解释为：(1) 研究动植物形态和结构的科学；(2) 研究词形态的语言学分支。

形态学在《大英百科全书》(Britannica) 中的解释为：在生物学中，对动物、植物和微生物的大小、形状和结构及其组成部分之间关系的研究。这个术语指的是生物形态的一般方面和植物或动物各部分的排列。解剖学一词也指对生物结构的研究，但通常指对大体或微观结构细节的研究。然而，在实践中，这两个术语几乎是同义的。

形态学起初是指研究动植物形态和结构的科学，也是生物学的分支学科。令人惊讶的是，该术语最早并非由生物学家提出，而是由著名的德国哲学家、诗人歌德提出来的，且一直沿用至今。歌德对植物学的兴趣非常浓厚，并且提出了"植物原型"的概念。他想象有种植物概念原型"从中可得到所有的植物形态"，并邀请法国植物学家皮埃尔 J. T. (Pierre Jean Turpin) 为其画出了想象中的复合植物形态，如图2-1所示。1790年，歌德在其专著《植物变形记》中阐述了自己"对生物结构的系统研究"观点，认为动植物皆是从各自的"原形态"演化而来的。其观点在当时的生物界产生了很大反响，甚至影响到了达尔文的《物种起源》。由于当时条件所限，歌德倡导的形态学在反对机械的科学主义的同时，又不免渗入了新柏拉图主义因素。

1859年，德国学者A.施莱歇尔（August Schleicher）又率先把形态学引入到语言学中，并主张用自然科学的方法来研究语言。语言形态学主要关注词及其内在结构，以及词形成方式的研究，其实就是研究词及其内部形态结构的学问。

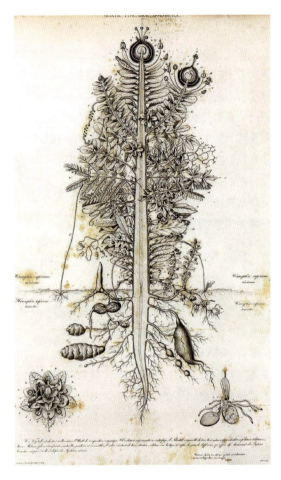

图2-1　歌德想象的植物原型
(歌德邀请法国植物学家皮埃尔J.T.绘制，来源：自然历史博物馆/布里奇曼（Bridgeman）

语言形态学的研究涉及四个方面：一是构词（派生法、复合法等）；二是屈折形式（屈折变化、屈折变化系统等）；三是界面（形态学与音位学的界面、形态学与句法学的界面、形态学与语义学的界面、形态学与语用学的界面）；四是形态学与心理（形态学与心理语言学的界面、形态学与语言变异的关系等）。[①]

2) Morphogenesis

Morphogenesis 通常被译为"形态建成"或"形态发生"。它是形态学的分支，也与发育生物

① 王文斌.什么是形态学[M].上海：上海外语教育出版社，2014: 4.

学存在交集，其重点是研究生物胚胎发育的形成与分化过程。该术语由"morpho-"和"-genesis"两部分组成，前者意为"形态、形状"，后者含有"开端、创始、起源"之意。

Morphogenesis在《韦氏词典》中的解释为组织和器官的形成与分化，在《牛津高级双解词典》中的解释为生物体或生物体的一部分结构的分化和生长；在《大英百科全书》中的解释为根据潜在有机体和环境条件的遗传"蓝图"，通过细胞、组织和器官的分化和器官系统发育的胚胎学过程形成一个有机体。

Morphogenesis与Morphology同属于生物学，且是从属关系。Morphogenesis强调的是依靠自然力量生成的生物形态（未知形态），是基于自下而上的本体论；而Morphology除了包含Morphogenesis的内容，还注重借助人类力量进行生物形态（已知形态）的研究与创新，是基于自上而下的认识论。

2. 设计形态学

1）设计学与形态学

由于众多学科都对形态学产生了浓厚兴趣，因此与形态学进行学科交叉的热度在持续升高。目前，除了生物形态学、语言形态学，还不断衍生出了地质形态学、城市形态学、建筑形态学、数学形态学、比较形态学、系统形态学、分布形态学、模糊形态学、艺术形态学、社会形态学、经济形态学、哲学形态学等几十类学科方向。尽管设计形态学也是其中一员，但由于设计具有强大的协同能力，相比之下，它更有优势。

第1章介绍了设计的载体是"造型"，造型的核心是"形态"，那么如何揭示形态的"本源"，就需要借助侧重于基础研究的形态学来完成了。基于设计学的协同优势，它既能接受"生物形态学"的科学思维与实验研究方法，也能吸纳"语言形态学"的逻辑思维与系统建构方法，如图2-2所示。实际上，设计学与形态学具有天然的互补性，将二者深度地融合在一起，不仅弥补了彼此的短板，而且还能帮助设计学进一步与其他学科进行交叉融合，以拓宽学科内涵和外延，并为未来的协同创新奠定坚实的基础。

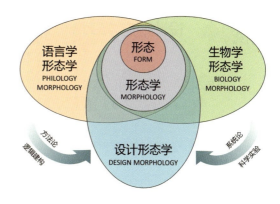

图2-2　形态、形态学与设计形态学

随着科学技术的快速发展，形态学也逐渐从宏观形态研究，逐渐转入微观形态，乃至分子形态研究。电子显微技术的发展，特别是计算机技术的强势介入，使形态学有了突飞猛进的发展，形成了如显微形态学、超显微形态学等更加综合、跨界的学科。另外，随着人文研究水平的不断提升，基于逻辑学的哲学形态学，以及基于认知学的艺术形态学也逐渐凸显出来。这种发展变化，无疑给设计学带来了巨大利好，使其能够在搭上学科前沿发展高速列车的同时，通过跨学科协同创新，共同建构新的未来。

2）设计形态学

设计形态学是在设计学和形态学的基础上发展而来的，通过两个学科的交叉融合逐渐形成了一门新的学科（见图2-3）。设计形态学是围绕形态研究展开的系统性设计研究和协同设计创新。这似乎与"以人为中心"的传统设计学形成了鲜明对比。其实，二者只是关注的角度不同而已，因为设计形态学把人也看作形态的一分子。设计形态学的研究并未脱离设计学的根基，且仍然在

设计学的框架下发展。不过，它并不是设计学的细分，而是设计学的扩展和延伸。

图2-3 设计形态学的建构

实际上，设计形态学的概念早在1962年就被美国UCLA的教授莫里斯·阿西莫夫（Morris Asimow）提出来了，是在其专著《设计概论》（Introduction to Design）的第三部分中提及的。但莫里斯·阿西莫夫并未把设计形态学的关注点放在客观形态的研究上，而是聚焦在了设计的系统方法和通用流程上。这样一来，设计形态学只能局限在设计学领域里发展，难以通过形态研究平台与其他学科进行交叉融合，以实现跨学科协同创新。另外，设计形态学的概念也并非一成不变的，它会随着科技和社会的发展，以及人类认知的变化而与时俱进。如今设计形态学的内涵和外延早已超越原来的"形态学×设计学"，已有大量新的研究内容或研究方向加入了设计形态学之中，如人造形态研究、数字形态研究、材料形态研究、意向形态研究、交互形态研究和虚拟形态研究等。这些研究所产生的成果大大丰富、拓展了设计形态学的研究领域，深化、完善了设计形态学的理论基础，明确、统一了设计形态学的目标。

2.1.3 智慧形态与第三自然

1. 第一自然和第二自然

1) 自然形态与第一自然

第一自然是指未被人类改造的天然生态系统，即大自然。它以自然形态为主，借助其内在的强大生命力，周而复始地孕育生长、繁衍生息。自然形态种类繁多，且构成极其复杂。为了便于研究，将自然形态划分为两大类：有生命自然形态（生物形态）和无生命自然形态（非生物形态）。生物形态是最亲近人类的形态，是人类不可或缺的朋友。生物形态都有自己固有的形态特征，并按既有的生长规律繁衍、生长和消亡。一般认为：生物的形态是与它们的习性和生长环境密切相关的，并在进化过程中不断完善。非生物形态不像生物形态那样有确定的寿命和不断生长、变化的姿态，但其存在形式也同样千变万化、多姿多彩，而且在一定条件下还能相互转化。不管哪种形态，即使外部的影响再大，它们仍会严格地遵循其内在的生命规律去生长、演化。"有物混成，先天地生。寂兮寥兮，独立而不改，周行而不殆，可以为天下母。"[①]

2) 人造形态与第二自然

大自然虽然包罗万象、丰富多彩，但人类并不愿顺应其摆布，听天由命，而是在探索、研究自然形态的同时，模仿和创造不同于大自然的人造形态。这些形态既有借助生物材料制作的，也有采用人造材料制造的，甚至是用多种混合材料制造的。庞大数量的人造形态，逐渐构成了一个新的生态系统——第二自然。作为第二自然的主角，人造形态历经了模仿自然、消化吸收、创新发展等阶段。实际上，人类从诞生伊始就学会了发明创造，而且延续至今，从未间断。人造形态的创新发展得益于科技、设计的创新。从当今社会发展来看，科技创新对人类社会发展起了关键

① 庄周，李耳.老子·庄子[M].北京：北京出版社，2006：56.

作用，特别是在人工智能、量子工程和生物工程等先进技术的激励下，人造形态的数量和品质均达到了空前高度。

在第一自然向第二自然的演进的过程中，人类历经了两次重大变革：一次是在12000年前的农业革命，另一次是在距今仅200年的工业革命。经过两次产业革命，特别是工业革命后，人造形态的数量和种类激增，发展迅猛。其任务表现在六个方面：（1）帮助人类解决基本生存问题；（2）改善和提升人类有限的能力；（3）促进人类进行社会交往；（4）协助人类有序地管理社会；（5）助力人类实现健康长寿；（6）引导人类探索未知世界。由此可见，人造形态几乎涵盖了人类生活的各个方面，其目的就是服务人类。

2. 智慧形态和第三自然

1）智慧形态

形态研究的未来发展趋势将会由"已知形态"向"未知形态"转变。那么，何为"未知形态"呢？主要包括两方面：一是未被发现、探明的自然形态，如暗物质、暗能量等；二是还未创造、开发的人造形态，如新物种、新产品等。由于未知形态更具挑战性，且需要依靠更高智能、技术才能获取，因而又被称为"智慧形态"。尽管大家对智慧形态感到有些陌生，但它依然会成为"设计形态学"未来研究的主要对象。因为作为设计研究人员，工作重点不应只停留在已知形态的研究和应用上，更应关注未知的智慧形态的探索与创新。于是，由智慧形态构筑的生态系统便浮出了水面——第三自然。

2）第三自然

也许人们认为对第一自然已十分熟悉、了解了，其实不然，面对茫茫宇宙，人类的认知甚至可以说是少得可怜。宇宙中的物质形态甚至是人类无法想象的，如：黑洞可以轻易改变光的方向，中子星的密度可达到10亿吨/立方厘米，超高温等离子云气包裹着星球表面，到处充斥着暗物质、暗能量……中科院陈和生院士甚至认为暗物质将是21世纪对物理学的最大挑战！不仅如此，更让人费解的是，浩瀚的宇宙竟能复杂而有序、持续且高效地运转着，仿佛有双隐形的巨手在操控一切！即便将视野缩小到地球范围内，人类依然知之甚少，如海洋深处、地球内部，乃至物质的最小粒子都难以测定。

那么，第二自然是否尽在人类掌控之中呢？答案依然是否定的。尤瓦尔·赫拉利在《未来简史》中曾预言："智能正在与意识脱钩，无意识但具备高智能的算法，将会比我们更了解我们自己。"[①] 另外，随着计算机、生物信息、基因合成、测序等技术的迅速发展，不仅催生了系统生物科学与工程（合成生物学），使新物种、新形态的诞生不再是天方夜谭，而且还会带动未来的科技和产业革命。智慧形态还不局限于此，当今热议的话题便是"量子信息技术""量子场论"。它们的诞生不仅标志着第四次工业革命的到来，而且将现代物理学推向了新的高度。

量子力学还颠覆了我们以"能否对信息产生反应"来区分有机与无机的概念。量子力学现已证明：量子（亚原子粒子）不仅随时在变化，还在不断做决定，甚至能跟遥远的量子进行互动，形成"量子纠缠"现象。这一动态而紧密的方式，正好符合我们对"有机"的定义。[②] 因此，从量子力学的角度来看，有机形态与无机形态其实是彼此统一、没有差别的！绝大多数物理学家将量子力学视为理解和描述自然的基本理论。量子理论的提出为研究纷繁复杂的形态打开了思路，也为形态本质规律的研究提供了重要依据。

"第三自然"概念的提出（见图2-4），是为了

① 赫拉利.未来简史[M].林俊宏，译.北京：中信出版集团，2016：361.
② 祖卡夫.像物理学家一样思考[M].廖世德，译.海口：海南出版社，2016：41.

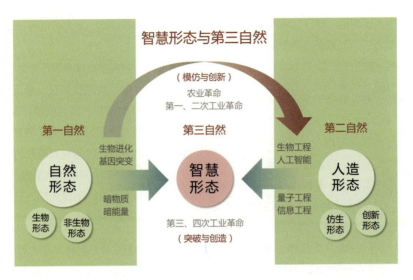

图2-4 智慧形态与第三自然

帮助设计形态学确立研究的主攻方向。设计形态学的研究固然离不开数量庞大的"已知形态",它们是人类学习和研究的基石。然而,仅仅依靠这些研究还远远不够,还需要对"未知形态"(智慧形态)进行深入研究和设计创新,这样我们才能让设计形态学在未来社会的发展中具有引领性。因此,第三自然其实就是为设计形态学规划的未来的研究目标和领域。

2.1.4 原创设计与协同创新

1. 原创设计

1) 原形态与原型

"原形态"可从狭义和广义两方面来定义。狭义的"原形态"是指没有被人为加工、改造,完全自然生长的形态,其实也就是自然形态;而广义的"原形态"则是指在现实中已经存在的所有形态。它不仅包括狭义的原形态(自然形态),而且还包括已经被人类改造和创造的形态,也就是"既有人造形态"。不过,为了更好地体现"原形态"的研究价值,人造形态通常会聚焦于经典的人造形态。

"原型"(Prototype)属于人造形态范畴。它是指事物的雏形或最初形态。

原型在《牛津高级双解词典》中的解释为:复制或发展其他形式的某事物的最初设计。在《韦氏词典》中的解释为:一种尚未准备大量生产和销售的新型机器或装置。

"原型"并非新的概念,它早就存在于不同的学科之中,只不过各学科对原型的理解和定义存在较大差异。如:在工程制造中,是指研发时最初制造的样机;在心理学中,是指首先形成的原始形态、类别,或具有启发意义的事物;在文学艺术中,是指一个词语或一个类型的所有典型模型或原形象;在软件工程中,是指产品或数据系统的基本实用模型;在生物学中,是指动植物类群的原始祖先、原初的构造……但无论哪个学科,针对原型的基本特征却是一致认同的,即典型性、归纳性、原始性和发展性。对设计学来说,原型更有其独特的含义。它通常是指将概念设计(方案)转化成完整、系统的设计成品(未量产)。由于设计更容易引起知识产权的纠纷,因此在转化过程中,衡量其是否具有原创性便显得至关重要了。

2) 原创设计

"原创设计"其实就是指原型创新设计。它尤为强调设计过程及结果的突破性和原始创新性。"原型创新"通常都是基于实验性、探索性研究成果进行的创新活动。原型创新还存在不同的表现形式,如:基于新材料、新技术的原型创新,基于结构、功能的原型创新,基于用户体验的原型创新,基于环境与生态可持续理念的原型创新,基于生物启发式设计的原型创新,基于数字生成设计的原型创新等。由此可见,原创设计实际上是通过"原型创新"融合多学科知识进行的综合性创造活动。不过,由于受社会、经济、技术条件的影响,原创设计在初期可能难以达到理想的目标,因而还需要不断推敲、打磨和完善,并在此研究过程中逐渐积累实践经验和知识,凝练创新机制及方法。

对设计学来说,"原创设计"比普通的"创新设计"具有更重要的意义。它是设计价值的优良载体,不仅能很好地将技术、人文和环境等因素整合于"原型"之中进行协同创新,而且还能很好地彰显以设计思维主导的世界观和价值观。对设计形态学来说,原创设计几乎就是设计应用环节的"标配",因为其研发、创新工作就是在新的领域不断"拓荒"。其实,设计形态之所以要将"形态研究"作为核心,正是为了发现形态的内在规律和原理,进而为原创设计提供基础研究的平台和原型创新的途径。需要甄别的是,改良设计和迭代设计是否属于原创设计呢?尽管有不少学者认同,但本书却持相反的意见。改良设计和迭代设计都是创新设计的重要内容,但是它们均有"原型"作为参照对象,因此也就失去了原创设计的本质特征。

2. 协同创新

目前,国内外学术界公认的创新途径(或模式)有三类:一是技术驱动的创新;二是设计驱动的创新;三是用户驱动的创新。"用户研究"可谓是设计学中最常用的研究范式。它通常会采用各种调研手段来发现用户的"需求"或"问题",然后依靠设计创新予以圆满解决。虽然这种创新方式针对性强、实施便利,但由于它是基于用户认知及其不断变化的需求而进行的创新,严格来说,它应该属于改良性创新。这种创新方式由于投入少、见效快,因此广受商家欢迎。美国用户研究专家,伊利诺伊理工大学(IIT)设计学院院长帕特里克(Patrick)认为:用户研究的目的是验证设计研究人员的创新设想。这表明,最有挑战性的原型创新其实并非出自用户驱动的创新。

大量事实证明,技术驱动的创新和设计驱动的原型创新才是革命性的创新。它们甚至会给人们的生活方式带来前所未有的变化,如:人工智能、移动互联网、智能手机及可穿戴设备、无人驾驶汽车等。这两种创新的优点都十分突出,但缺点也较为明显。技术主导的创新通常不会与用户直接发生关系,其原型产出多为"中间产品"(或半成品),如蒸汽机、内燃机,以及光导纤维、超导材料等;而设计主导的创新由于缺乏技术强有力的支持,因此设计的想象力和实施进程均会受到制约。要想让三种创新途径都能扬长避短、兼容并蓄,就需要将三者整合化一,共同构筑功能复合的"协同创新",如图2-5所示。

图2-5 协同创新

"协同创新"并非将三者进行简单叠加,而是在设计思维的主导下,协同"技术"和"用户"

共同进行创新发展，以实现既定的目标需求。应该说，利用设计思维进行协同创新的方法和途径并不少，但基于设计形态学的协同创新设计，其特色和成效则更为显著。这是因为设计形态学在整合其他学科资源上具有先天的优势，其前期针对形态研究的思路、方法与理工科非常相似，这样很容易在研究过程和成果上形成共识。而在后期的设计应用阶段它更具有主导作用，能够将创新成果与用户需求很好地结合一起，构成一个完整的"协同创新"闭环。

2.2　设计形态学的理论基础

2.2.1　形态分类法

分类是重要的科学方法。科学分类法亦称为生物分类法，是指用生物分类学的方法来对生物物种进行分组、归类的办法。实际上，现代生物分类法源于林奈建构的系统，林奈是依据物种共有的生理特征进行分类的。之后，根据达尔文关于共同祖先的原则，逐渐对该系统进行改进和完善。然而，随着近年来分子系统学、生物信息学等学科的介入，原有的分类系统又有了大幅改动。

1. 分类系统与形态分类

1) 阶元与阶元系统

分类系统也是阶元系统。阶元系统是指将各个分类阶元按照从属关系排列的阶梯式系统。阶元则是该系统中的层级。低级阶元包容于高级阶元，是分类的等级制度或层次关系。该系统通常包括七个主要级别：界、门、纲、目、科、属、种。相似且同源的种聚合成属，相似且同源的属聚合成科。科隶属于目，目隶属于纲，纲隶属于门，门隶于属界。为了进一步细分，从界到种均可设亚级，如亚门、亚目和亚科等。此外，在目和科上还可加上总级，如总目、总科；在亚科和属之间也可加上族级。在阶元系统中，种是最基本的阶元，而且目以上的阶元是最稳定的阶元，属和科均具有形态学和生态学特性。

此外，语言分类也颇值得研究和借鉴。它和生物一样都是演化而来的，这种层级分类也暗示着亲缘关系。依据语言的亲缘分支分类法，可将语言大致分为语门、语系、语族、语支、方言等。不过，实际分类层次可能会更多、更复杂。语言形态学分类是按语言形态变化来划分的，而并非考虑语言之间的亲缘关系。对应生物上的概念，就是形态学上的性状，其相似的原因可能是拥有共同的祖先，也可能是趋同进化的结果。这种语言的形态分类法，首先将语言分为分析语和综合语，而综合语又可以细分为黏着语、屈折语和多式综合语等。

2) 形态分类

科学分类法不仅是形态学需要倚重的方法，更是形态分类法的重要参照。形态分类的方式多种多样，目前并没有形成统一的标准和范式。常见的分类方式既有按形态的空间尺度、形式和维度进行分类的，又有以形态的存在状态、功能和意义来进行划分的。形态分类就是为了更方便、深入地进行形态研究，通过分类法划分出具有相似同源的形态族群，科学地建构不同形态族群之间的逻辑关系。这样不仅大大提高了形态研究的效率，有利于总结和归纳形态族群的通用规律，还能很好地梳理和凝练形态发展的总体趋势。不过，由于形态种类繁多、包罗万象，其分类必将更复杂、更多元化。实际上，仅靠单一的分类方法难以反映其全貌，只有采用复合分类法才有可能解决该复杂问题。那么，如何科学地建构复合形态分类法呢？这就需要深入、细致地研究形态的共性特征、规律

及彼此的关联性。同时,既要为"已知形态"量身定夺应有的位置,还应为"未知形态"预先规划适当的空间。因此,形态分类并非简单地将形态进行细分归类,而是要为形态研究铺平前进的道路、奠定坚实的基础。

2. 形态分类法

1) 根据形态的空间尺度进行分类

按照阶元系统分类法,根据形态的空间尺度可将形态分为:宇观形态($>10^{26}$米)、宏观形态(毫米以上)、介观形态(纳米~毫米)、微观形态(纳米以下)、超微观形态($<1.6\times10^{-35}$米)等,如图2-6所示。现代物理学认为,物质的最小基本单位是量子(亚原子),因而量子就可作为基本阶元。

2) 根据形态的形式和维度进行分类

根据形态的构成形式来进行划分,可以将其分为实体形态和空间形态两部分,如图2-7所示。通常情况下,占有三维空间的形态称为实体形态,而包围三维空间的形态称为空间形态。实体形态可以被观察或触摸到,空间形态则只能靠潜在的运动感去感受。两者实际上是一种互补的关系,既彼此对立,又相互统一。

不过,实体与空间并非始终对立的,而是在一定的条件下可以相互转化,如图2-8所示。比如,实体的冰被加热后会变成水,继续加热水又会变成水蒸气,并消失在空间里。现代物理学中的

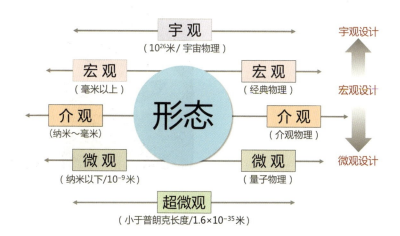

图2-6 根据形态的空间尺度分类

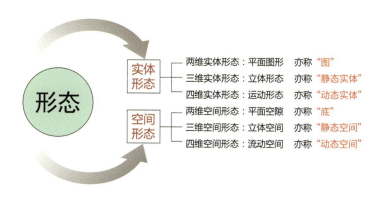

图2-7 实体形态与空间形态的互补关系

"量子场论"认为,"量子场被看作是基本的物理实体,是一种在空间中到处存在的连续介质。粒子只不过是场的局部凝聚,是时聚时散的能量集合,因此粒子失去了自己独有的特性而消融在作为其基础的场中"。① 这便从理论上很好地诠释了"实体"与"空间"相互转换的内因。同样,中国古代哲学、道教、佛教也从认知层面上,针对实体与空间提出了诸多精辟的理论和观点。例如,"三十辐共一毂,当其无,有车之用。埏埴以为器,当其无,有器之用。凿户牖以为室,当其无,有室之用。故有之以为利,无之以为用。"② "凡虚空皆气也,聚则显,显则人谓之有;散则隐,隐则人谓之无。"③

该阶元系统分类法中,零维形态便是最基本的阶元。五维以下的空间较容易理解,但五维以上的空间则较难理解,而且还有待证实。其实,提出高维空间,正是为了帮助人类去了解和探索复杂的未知空间。

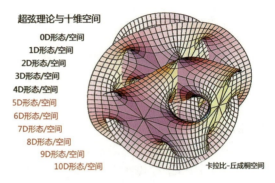

图2-9 超弦理论与十维空间

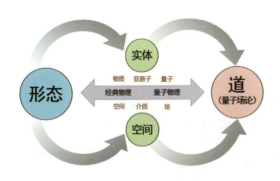

图2-8 实体形态与空间形态可以相互转化

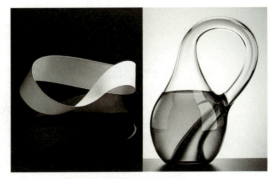

图2-10 莫比乌斯环和克莱因瓶

从空间维度上也可对形态进行划分。根据"超弦理论"的空间划分,可将形态划分为:零维形态(点维度)、一维形态(线维度)、二维形态(面维度)、三维形态(立体维度)、四维形态(一维时间维度)、五维形态(二维时间维度)、六维形态(三维时间维度)、七维形态(一重宇宙维度)、八维形态(二重宇宙维度)、九维形态(三重宇宙维度)、十维形态(全部宇宙维度),如图2-9所示。此外,两个维度之间还可以再细分成分数维,如莫比乌斯环(2.5维度)、克莱因瓶(3.5维度)就是分数维,如图2-10所示。在

为了更好地区分实体与空间的维度变化,本书还特意引入了复数($x=ia+jb$)的概念,就是将维度再细分为正维度和负维度。由于实体便于感知和测量,因此所处的维度便为正维度,而空间难以理解和测量,所处的维度则为负维度。这样一来,我们就可以将实体与空间的转换过程,理解为正、负维度的转换过程,而这又与造型中经常使用的"正负形"理念正好吻合。

① 卡普拉.物理学之"道":近代物理学与东方神秘主义[M].朱润生,译.北京:中央编译出版社,2012:166.
② 庄周,李耳.老子・庄子[M].北京:北京出版社,2006:28.
③ 王夫之.张子正蒙注[M].北京:中华书局,1975.

3）根据形态存在的状态和意义来进行分类

在物理学中，把物质的状态称为"物态"（或聚集态：一般物质在一定的温度和压强下所处的相对稳定状态），而把物质由一种状态变为另一种状态的过程称为"物态变化"，共有六种物态：熔化、凝固、汽化、液化、升华、凝华。从设计形态学的角度来看，物态也就是形态存在的"状态"，物态变化就是形态的"状态变化"。根据形态存在的状态可以将形态划分为：固态、液态、气态、液晶形态、非晶态、超固态、超导态、超流态、中子态、凝聚态、等离子态、超离子态、辐射场态、量子场态和暗物质态等，如图2-11所示。不过，在通常情况下只能看到固态、液态、气态、液晶形态和非晶态这五类形态。而其他形态尽管在宇宙中都存在，但在地球上却大多只能在科学家的实验室里观察到。需要注意的是，形态存在的状态并不是固定不变的，而是会因外在条件的变化而变化，这些变化可能是物理性质的，也可能是化学性质的，抑或两种性质都具备。

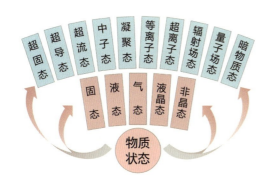

图2-11 形态的十五种状态（物态）

形态按其意义又可划分为自然形态和人造形态。自然形态还可划分为生物形态（动物、植物、微生物）和非生物形态；人造形态还能细分为模拟自然的人造形态（仿生形态、合成形态等）、与自然共建的人造形态（驯化、杂交、养殖等生物形态）、完全创新的人造形态（概念、数字、意象、交互等形态）等。具体分类如图2-12所示。

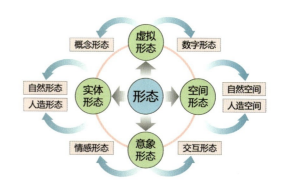

图2-12 按形态的意义分类

4）复合形态分类法

尽管单一形态分类可以较好地划分出形态族群，梳理出彼此的逻辑关系，但难以呈现形态的整体特征。于是，复合形态分类法便应运而生了，如图2-13所示。实际上，这种分类法就是综合了以上三种分类方式而形成的。它主要从三个维度来对形态进行考量：一是形态的尺寸；二是形态的维度；三是形态的内外因。

形态的尺寸和维度就不在此赘述了，这里重点要分析形态的内外因。形态其实是由两方面决定的，其一是内在的（分子、原子或细胞）结构及结合力；其二是外部力量（人因、环境）的作用及影响。例如：水之所以能呈现冰、水、气三种状态，正是由外界温度对水分子结合力的影响所致。铁在常温下呈固态，加热后可以熔化成液态，继续加温就能汽化成气态，再持续加热加压就能形成等离子态。环境对形态的影响是主要的外因，其方式包括温度、压力、电磁、光照、引力等。具有一定功能或意义的形态实际上是由外在的"人因"所致的，人因主要包括接触、影响、交互、干预、创造等方式。

与传统的形态分类法相比，复合形态分类法具有非常明显的优势，它能够较全面地反映形态各方面的综合特性，因而更便于对形态进行深入、细致的分析和研究。尽管复合形态分类法是基于科学分类法建构起来的，但其功效还需要在长期的实践过程中被不断地验证、发展和完善。

图2-13 复合形态分类法

2.2.2 形态建构的逻辑

1. 自然形态建构的逻辑

在宇宙中,自然形态无疑是数量、种类最为庞大的形态族群。尽管自然形态的建构逻辑可以简单地表述为"自然形态元+生成方法",然而实际情况却远比这复杂,这便给自然形态的建构带来了诸多困难。为此,有必要首先对自然形态进行梳理、解析,然后再进一步归纳其建构的逻辑。

1)生命成为界定标准

按照是否具有生命这一标准,可将自然形态划分为生物形态和非生物形态。不过,生物形态和非生物形态并非决然分离的,甚至在一定的条件下它们可以相互转化。几乎所有的生物形态死后都可降解成非生物形态,如珊瑚虫死亡后会变成珊瑚礁(碳酸钙);而非生物形态在特殊条件下又可合成生物形态,如原始低等生物的合成。甚至有学者认为,非生物也具有类似生物的应激性,

只是反应的时间比较漫长。生物形态的形态元是指细胞,细胞的增殖与衰减会伴随生物形态的整个生命历程,其中起关键作用的便是隐藏在形态元(细胞)中的生命力;非生物形态的形态元是指分子或原子,而分子、原子的结合方式决定了非生物形态的性质和状态,其中隐匿于分子或原子之间的结合力才是其内在变化的主导。为便于研究,本书将细胞的生命力和分子、原子之间的结合力统称为内力。

2)数量产生巨大差异

对自然形态来说,数量的差异非常大。自然形态既会是单独的(动物、植物),也会是集群的(蚁群、鸟群)或超级数量的(沙漠、星云),甚至是无限多的(细胞、宇宙)。单独的自然形态的建构看似简单,其实不然。即便是一粒沙子,其内部构造也宛如一个奇妙的世界。任意一个单独形态都是其形态族群的代表,均具有族群的共性特征(类似于DNA的特性)。实际上,自然形态

中既包含着共同性,也存在着差异性。而且处于同层级(相同阶元)的自然形态,层级越低,共同性越强,层级越高,差异性越大。对众多数量的自然形态来说,其组合方式通常会比个体的形态更重要。为了更深入地研究如此复杂的自然形态,人类已提出了不少复杂的科学理论,其中包括涌现理论、混沌理论、非线性理论和自组织理论等。然而,这些理论依然不能完全解释自然形态族群及族群建构之间的变化规律。因此,未来形态学的研究依然任重而道远。

3) 自然形态建构的逻辑

考虑到自然形态建构的复杂性和多样性,需要从形态的微观和宏观两个视角来探讨。从微观视角来看,自然形态的建构是由自然形态的形态元、内力(生命力,分子、原子间的结合力)和外力(阳光、土壤、风、水等作用力)共同构建的,如图2-14所示。每个形态元又包含着共性和差异性两部分。共性部分主要负责形态元遗传物质和信息的传承迭代,强化与母体亲缘关系的认同性和连续性,并且使迭代的形态更具有"家族感";差异性部分则主要承担形态元的生存保障重任,保持与母体亲缘关系的差异性和离散性,并让传承的形态不丧失多样化。实际上,自然形态的内力就是维持形态元运转的驱动器,它不仅维系着自身的存在与发展,同时,还需要与外力不断地进行平衡协同,从而顺利地成长与壮大。

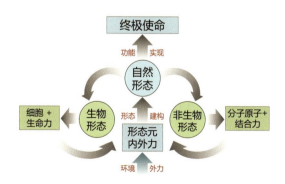

图2-14 自然形态建构的逻辑

从宏观视角来看,自然形态的建构又与其习性和所处环境密切相关。习性其实就是内在需求,环境则是外部影响。例如,从地下喷涌出来的熔岩,遇见空气或水就会由黏稠的液体迅速变成坚硬的固体,最终形成岩石,而经过常年风吹雨打、四季变迁,岩石会逐渐开裂、风化,以致形成碎石、沙砾,然后又在风雨的作用下散落到更远的地方。这便是熔岩的内力与环境的外力相互作用、平衡所致的结果。再如,植物之所以需要逆引力、趋光性生长,其实是为了更好地获取内在需要的能量和空气;而动物大规模聚集,则大多是为了更方便地获取食物或共同抵御天敌。由此可见,自然形态是形态元在内、外力共同作用下形成的结果,其形态建构是为了实现诸如获取能量、新陈代谢、发育生长、平衡外力、抵御天敌等功能,然而其最终的使命则是为了不断繁衍生息。

2. 人造形态建构的逻辑

与自然形态类似,人造形态的建构也可以归纳为"人造形态元+建构方式"。由于人类是人造形态的创造者,更擅长从宏观视角来审视形态,因此,这与自然形态的建构又存在很大差异。不过,人类在创造人造形态初期,也是从模仿自然形态开始的,其建构方式基本上参照了自然形态。后来,随着人类科技的发展,人类认知能力和创新能力不断提升,人造形态便逐渐脱离了自然形态。如今,人类创造的巨量人造物,已然构筑了既依托自然界,又不同于自然界的人造世界,甚至很多方面都远超自然界。

1) 造型要素与人造形态元

造型实际上就是人造形态建构,不管是简单造型还是复杂造型都离不开形态、材料、结构和加工工艺。它们彼此相互作用,并按适合的建构方式去实现既定目标。因此,将形态、材料、结构和加工工艺作为造型要素是比较科学、合理的,而且大量的实践也证明了这一点。不过,这些造型要素并非处于彼此孤立的状态,而是被统一在某个系统中相互协同地运行。此外,造型要素还

可以进一步细化,其中形态可细化为点、线、面、体、肌理、色彩,其实这就是人造形态的形态元,即人造形态元;材料可细分为天然材料、人造材料和复合材料等;结构可分为实体结构、框架结构、壳体结构、可折叠结构、传动结构等;加工工艺可分为加法(增材制造、塑造、砌筑等)、减法(减材制造、雕刻、切削等)和模具成型法(冲压、铸造、注塑等),加工工艺也可以理解为建构方式的实现手段。

2) 人造形态建构的逻辑

人造形态的建构有两类:一是仿效自然形态建构的人造形态;二是全新建构的人造形态。前一类基本跟自然形态建构相仿,在此就不赘述了。后一类则是人造形态的主要建构方式,需要重点进行解析。全新的人造形态是将人造形态元按照一定的建构方式建构起来的,如图2-15所示。人造形态元比较简单,主要包括点、线、面、体、空间、色彩、肌理、运动等形态元素。"建构方式"则比较复杂。在造型过程中,造型各要素(形态、材料、结构和工艺)被统一在造型系统之内,相互协同、共同作用。"形态"是造型的建构核心,其实造型就是围绕形态进行的创造活动;"材料"是造型的建构条件,没有材料,造型就成了

"无米之炊";"结构"是造型的建构方法,离开结构,造型基本上难以立足;"工艺"(加工工艺)则是造型的建构手段,它是协同造型诸要素的纽带,也是跟科技联系最紧密的。实际上,造型的建构方式就是指实现造型的功能和终极目标的方法、途径。

3. 智慧形态建构的逻辑

1) 基于探索发现的未知自然形态建构

前面已经对已知自然形态建构的逻辑进行了梳理和归纳,然而由于自然形态的种类、数量浩如烟海,人类所了解的也只是其冰山一角,绝大部分仍处在未探明或未发掘的状态。实际上,人类能看到、了解的自然形态是非常少的(不到总量的5%),还有大量的微生物、各种介质,以及暗物质、暗能量等充斥在人类周围,甚至穿行于人们的身体之中,人们却浑然不知。在这些自然形态中,有些可以借助先进的技术设备观测到,但大多数却只是停留在理论上,至今仍未在实践中得到证实,或者仍未发现任何踪迹。那么,在此探讨未知自然形态建构是否有意义呢?答案是肯定的,因为探讨未知自然形态的建构正是为了更好地发现目标、探索规律、寻求突破。

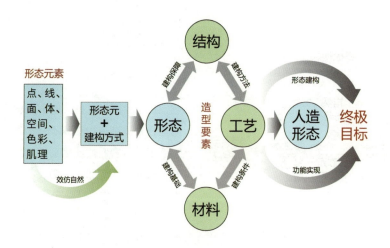

图2-15 人造形态建构的逻辑

在广大科研人员的共同努力下，如今人类已在分子生物学、量子力学及天体物理学等方面取得了重大突破。如量子场论认为粒子和场可以相互转换，是统一在相同系统中的不同表现形式。这便把人们对实体和空间的认知推向了新高度。此外，将量子确定为物质的最小单位，也让人们对自然形态的同源性有了更深刻的理解和认知。而量子具有远距离相互纠缠的现象，又让人们对空间维度有了无限遐想。近三十年来，随着分子生物学的快速发展，生物科研人员也逐渐从细胞转向分子层级（阶元）来研究生物大分子的结构和功能，以便更加精准地阐明生命现象的本质。除了超微观领域研究的突破，宇观领域的研究也在探测引力波、黑洞，以及暗物质、暗能量方面取得了长足进步。毫无疑问，这些科学上的重大发现与突破，均为未知自然形态的建构铺设了宽广道路，奠定了坚实基础。从另一方面看，针对未知自然形态建构逻辑的梳理与探讨，又会很好地促进人们对自然形态的探索，不断发现新的物种。

2）基于科技创新的未知人造形态建构

与自然形态相比，未知人造形态的建构似乎更容易些，但实际情况并非如此。对已知人造形态来说，只要能够解析出其"形态元"和"建构方式"，就不难总结和归纳出其形态建构的逻辑。然而，针对未知人造形态就完全不同了。由于它们的"形态元"和"构筑方式"都是未知或难以确定的，因而其形态的建构逻辑也就无从谈起。那么，该如何对未知人造形态的建构进行研究呢？其实稍做研究分析就会发现，实际上这与人类的科技发展和创新能力是密切相关的。进入21世纪以来，具有突破性的新科技，如物联网、人工智能、可编程材料、脑机接口、量子工程、核聚变工程、基因工程、免疫工程、合成生物学等，正如雨后春笋般迅速而蓬勃地发展起来，而这些新科技又为人类的创新插上了飞翔的翅膀，让未来更充满幻想与期待。[1] 这些新科技的不断涌现，也为未知人造形态的建构奠定了牢固的基础。尽管人类还难以精确预测未来将会出现哪些人造形态，但根据已呈现的科技成果和人类的创新取向，仍可以推断出未知人造形态的发展趋势。

人类在未来又会重走仿生之路，但这不是简单地模仿或克隆自然形态，而是创造新的生命体（人造形态）。2014年，我国科学家就用CRISPR培育出了带有自闭症基因的猴子，从而验证了灵长类动物基因编辑的可能性。[2] 在合成生物学的引领下，人类甚至有可能通过精确编辑生物基因和生物打印技术创造新的"生物"。另外，人类在未来会根据自身和环境的需求，对已有的新科技进行大胆探索和创新。如在核能利用上，多国科学家合作，致力于核聚变工程的研究与应用。令人欣喜的是，在此基础上，我国新一代"人造太阳"装置（中国环流器二号M装置HL-2M）于2020年在成都建成并实现首次放电。随着新科技的诞生与发展，人类的创新必然不断跟进，这便导致新的人造形态层出不穷。由此，未知人造形态建构，不管是"元形态"还是"建构方式"，都离不开人类的科技与创新。

2.2.3 设计形态学的基本属性

如其他学科一样，设计形态学也具有自己的属性。由于设计形态学的研究核心是"形态研究"，因而其属性也必然与"形态属性"有着千丝万缕的联系。形态其实具有双重属性，即：客观性（客观存在）和主观性（主观感知）。只有从两方面来认知、解析或建构形态，才能掌握其全貌，抓住其本质，并在此基础上继续衍生、拓展，于是，设计形态学的基本属性就初见端倪，这便是基于形态"科学性"的"科学属性"，以及基于形

[1] 麻省理工科技论.科技之巅[M].北京：人民邮电出版社，2016：11-22.
[2] 麻省理工科技论.科技之巅[M].北京：人民邮电出版社，2016：130.

态"人文性"的人文属性。

1. 设计形态学的科学属性

科学研究的目的是通过解释来了解现实世界。科学使用的特有(但不是唯一)的批评方法是实验验证。① 设计形态学之所以要强化其科学属性,正是为了用科学的思想和方法,去探索研究形态现象背后的本质规律、一般原理,乃至其本源。然后,在此基础上,通过联想、启发,以及定性定量功能分析,最终创造出新形态。同时,在这一过程中,还能不断产生和凝练新的知识和方法,进而丰富和反哺科学技术。

1) 探究形态生成/建构的规律和本源

设计形态学的研究是围绕形态展开的,若要揭开形态内在的奥秘,仅靠"设计学"知识和研究方法是难以实现的。因而,它非常需要借助科学知识和方法,以及相应的先进技术来协助完成。设计形态学在探讨形态生成的过程中,从其内因、外因两方面同时入手是十分必要的。前面已经谈过,任何形态其实都是由形态的内、外因共同作用的结果,以形态为切入点研究其形成的内因,再结合形态外因的多重影响,通过观察、分析和假设,同时借助数字模拟和实验验证等方法,最终确认发现、推测的"规律",然后,经过大量同类形态的研究验证、归纳其中的"原理",并最终溯源至形态的"本源"。由此可见,在整个形态生成的过程中,科学思维与方法始终贯穿其中,并起到了关键作用。

设计形态学在探索自然形态的生成规律和原理时,也可以理解为是形态的"解构"过程,是一种由上至下、由表及里的工作方法。它通常会从观察对象开始。对于简单的形态,可以直接进行观察,对于复杂的形态,则需要借助先进的科学设备来进行观测,甚至还需学习必要的前置知识。在研究、分析阶段更要依赖实验验证和模拟计算的方法,来验证研究人员的推理和假设,进而总结出形态的规律和原理。在整个过程中,需要应用大量的科学知识和方法,同时,也会产生一些新的知识或方法。不过,新的知识或方法还需经过反复验证才能被确认。

在设计形态学的研究框架下,针对人造形态建构的规律、原理的研究,虽然与自然形态有颇多相似之处,但也存在较大的观念差异。探索人造形态的建构规律和原理,更像是"重构"形态的过程,是一种由下至上、由里及外的工作方法。人造形态的建构会聚焦在与形态关系密切的材料、结构和加工工艺上面,这便意味着它更离不开科技知识和方法,因为先进技术、新材料和新方法正是其背后的强有力支持。建构人造形态除了向自然学习,更需要进行创新、创造,这样又会促进多学科交叉融合,不断更新现有的科技知识和方法。

从设计形态学的科学属性来看待智慧形态的建构规律和原理,考量的重要因素就是未来科技的发展趋势。因为不管是探究未知的"自然形态",还是创建未来的"人造形态",未来的科学技术都是实现目标的重要基础和桥梁。如航天科技决定了人类能否探索"宇观形态"的现象与本源;分子生物学主导着人类揭示"微观形态"的生成与建构;计算机与脑科学让人类有了跨越真实世界(实体形态)与虚拟世界(虚拟形态)的可能性……毋庸置疑,未来的科技发展,不仅能引领人们去探索和创造未知的"智慧形态",而且还能助力人类建构全新的"第三自然"。

2) 研究形态创新的理论和方法

在探索、研究及创新形态的过程中,研究人员会逐渐积累大量的实践经验。这些经验再经过

① 多伊奇.真实世界的脉络:平行宇宙及其寓意[M].梁焰,译.北京:人民邮电出版社,2016: 70.

总结、归纳和反复验证，便形成了指导实践的方法，然后经过不断完善、优化和系统化，最终形成完整的理论。在从实践研究到理论建构的过程中，科学的思维方法同样起到了非常重要的作用，它是设计形态学理论与方法建构的重要基础和指路明灯。

设计形态学的科学属性也是其理论和方法建构的重要参照标准和隐性特征，是贯穿于设计形态学的科学思想精髓。"形态创新"是设计形态学研究始终追求的目标。从研究"原形态"到创造"新形态"，并不是一个简单的创新实践过程，而是在科学思维和方法的指导下，一方面，通过观察分析、总结归纳，进行实验验证、联想创造，最终实现其协同创新目标；另一方面，通过对众多学科知识整合，并在设计实践过程中逐渐凝练新的理论和方法，进而再反过来指导设计实践，从而实现由"设计实践研究—理论方法建构"，到"理论方法建构—设计实践研究"的循环过程。

科学思维与方法不仅对设计形态学理论与方法建构具有引领作用，也对设计形态学理论与方法的应用具有重要的指导意义。如果说前者是基于"原形态"研究的归纳过程，那么后者则是基于"新形态"创造的演绎过程。在创造"新形态"的过程中，尽管设计思维会起关键作用，但在联想发散和原型创新过程中，通常会涉及与多种科学技术的结合，特别是在与脑科学、人工智能、分子生物学、航天航空等前沿科技结合时，科学思维与方法的重要性就会立刻凸显出来。由此可见，设计形态学的科学属性实际上贯穿了形态创新的全过程，并将与设计思维协同一致，最终实现协同创新目标。

实际上，科学属性并不局限于设计形态学，它也适用于设计学。纵观人类的设计发展历史，从石器时代——农耕时代的简陋、单一化的生产工具，到工业时代——信息时代的复杂、系统化的交通工具，"人造物"已发生了翻天覆地的变化，而在这一变化过程中，科学技术则扮演着非常关键的角色，它不仅改变了人类的生活方式，更将设计创新推向了新高度。

2. 设计形态学的人文属性

设计形态学的人文属性是与其科学属性相对应的。由于人类的介入，形态的客观性就必然受到影响和挑战，即便是自然形态也难免受到人类的干扰，实际上，人类本身也是自然形态的一部分。那么，设计形态学的人文属性都包括哪些内容呢?归纳起来，它主要体现在两方面：其一是形态的人因关系；其二是形态的认知规律。

1) 探索形态的人因关系

人类与形态的关系复杂而多变，归纳起来大致有三类。（1）原生形态：强调人类对自然形态的直观感受；（2）意象形态：强调人类对自然形态的认知、改造和创新；（3）交互形态：强调人类与形态（自然形态、人造形态、智慧形态）的关联性与互动性。这三种形态分类，实际上是根据人类与形态关系的发展程度或阶段进行界定的。

"原生形态"是指未被人为改造的形态，其实也就是自然形态，但二者的不同之处在于原生形态有了人的参与，因此，其研究内容也就变得复杂化了。不过，人类在这一阶段只是依靠直觉，轻度地介入其中，如观览秀丽风光，倍感赏心悦目；沐浴温暖清泉，顿觉舒缓放松；听闻鸟语花香，旋即心旷神怡……这些感受都是人类未经过思考的直接反应，是天性使然。它并不会因为人类个体的不同而导致感觉上的巨大差异，因此，在探索未知形态时，会更具有认知的普遍性、一般性。由此可见，针对原生形态的研究，自然就成为设计形态学人文属性的重要研究基础。

与原生形态相比，"意象形态"则是人类深度参与其中而形成的紧密关系，它不仅体现在人类对形态的主观认知上，而且还体现在人类对形态的改造和创新方面。由于人类个体的差异，导致

即便是针对同一形态的主观认知也会存在较大差异。这样，就进一步增加了对形态认知研究的复杂性。不过，这也因此让意向形态变得更丰富多彩。仍需强调的是，人类对形态的认知仅停留在意识层面，并未真正触及形态本身。而针对形态的改造和创新就完全不同了，它们不仅会触及形态，还会改造形态，甚至创造新的形态。这样便进入了人造形态的研究范畴，也就是说进入了按人类意愿建构起来的"人造世界"（第二自然）。

至于"交互形态"则是在前两种形态认知的基础上发展起来的。人与形态的关系并非只是单向发展的，其实更多的是以"互动"的形式存在的。如触碰含羞草的叶片，叶片会迅速折叠起来；将木条弯曲，木条的弹力又会挤压双手；海洋馆的海豚会按照驯养员的指令完成各种动作；AI机器人会跟人类进行对话和肢体交流；人类还能在虚拟现实中去感知和操控虚拟形态等。"交互形态"不仅注重人类施与形态的作用和效能，而且也十分强调形态的及时反馈。此外，基于二者关系的创新，还可能构筑新的生态环境。与前两种形态认知相比，"交互形态"更强化了人与形态关系的紧密性、平衡性，同时也增添了更多的不确定性，并为设计创新带来了更多机遇和多样性。

2）揭示形态的认知规律

人类对形态的认知过程，实际上是通过感觉、知觉、记忆、思维、联想、语言等形式来实现的，其目的是反映形态性质与人类认知的关系，如图2-16所示。因此，要想揭示人类对形态的认知规律，就需要从感觉、知觉和认知这三方面进行深入分析和研究。

感觉是指客观事物（形态）的个别属性在人脑中的直接反映，客观事物（形态）刺激人类的感觉器官以引起神经冲动，再由感觉神经传至人类大脑形成感觉。若进一步细化，又可将感觉分为两类：一是外部感觉，是指人体接受外部刺激，反映其外界事物属性的感觉，包括视觉、听觉、味觉、嗅觉、触觉；二是内部感觉，是指人体接受内部刺激，反映其身体位置、运动和内脏器官等状态的感觉，包括运动觉、平衡觉、机体觉等。感觉也被称为"无意识知觉"，是在意识阈限（能感觉到和不能感觉到的分界点）以下的感觉刺激，

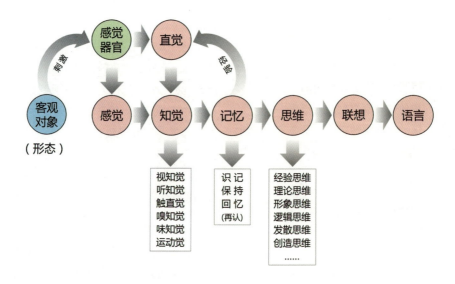

图2-16 认知过程

即阈下知觉——在没有意识到的情况下进行感觉输入登记。① 表2-1所示为绝对阈限的例子。

表2-1 绝对阈限的例子②

感觉类型		绝对阈限
光波感觉	视觉	可以在晴朗的夜晚看到30英里（48千米）外的烛光
声波感觉	听觉	可以在安静的环境中听到20英尺（6米）外的手表嘀嗒声
化学感觉	味觉	可以品尝出2加仑（7.6升）水中的一勺糖
	嗅觉	可以闻到扩散于整个六居室空间中的一滴香水
压力感觉	触觉	可以感受到苍蝇翅膀从1厘米处落到脸颊

此外，奇斯曼和梅里克尔（Cheeseman & Merikle）于1984年提出了双阈限理论，如图2-17所示。他们通过针对启动词和色块颜色一致的出现频率来获得觉察与无觉察的实验。在主观阈限和客观阈限之间，人们宣称他们没有觉察到刺激，但他们的行为却是另一回事。在客观阈限以下，人们无察觉，且行为处在偶然水平；在主观阈限以上，人们说觉察到刺激，且其行为上对词义敏感。③

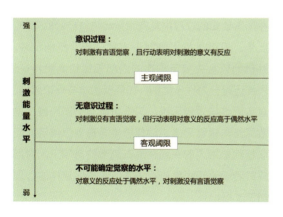

图2-17 奇斯曼和梅里克尔的双阈限理论

对设计形态学来说，感觉不仅是人类心理活动的开端和来源，也是人类与形态产生关联的首要条件。前面谈到的原生形态，就是人类在感觉层面上与自然形态构建的短暂或长期关系。由于感觉脱离了人类的意识，反而更容易凸显人类的天性和本能。在五种感觉中，视觉是最主要的感觉，它能够帮助人类快速、高效且非接触地与形态建立起联系。然而，从体验的角度来看，触觉才是最直观、最灵敏的感知形态的方式。五种感觉还能"联手"，形成更加强大、高效的"联觉效应"，如手捧清香四溢的荷花，定会比远观亭亭玉立的荷花更让人愉悦、陶醉。不过，感觉也具有"感觉适应性"，如果长时间接触刺激，会导致感觉的灵敏性逐渐下降。此外，由于感觉通常反映的是形态的表象，而且大多是分散、片面的，因此很容易出现与实际不相符的"错觉"现象。由此可见，"原生形态"与"自然形态"所包含的信息并非等量的，甚至会存在巨大偏差！

知觉是指人脑对直接作用于感觉器官的客观事物（形态）的各种特性或各个部分的综合反映。它也是反映客观事物（形态）整体形象和表面联系的心理过程。知觉是在感觉的基础上形成的，比感觉复杂、完整。④ 如果说感觉是人的感觉器官感受到的刺激，那么知觉则是对感觉输入的选择、组织及解释。感觉涉及能量的吸收，如光波、声波通过感觉器官眼睛和耳朵吸收；知觉则是指将感觉输入组织和转化为有意义的事物。一般来说，感觉材料越丰富、越精确，知觉映象就越完整、越正确。知觉不是感觉输入的简单堆砌，而是按照一定关系将这些输入有机地统一起来的。实际上，知觉是多种感觉器官协同活动的结果。如对不同形态的知觉，需要借助视觉、触觉和运动觉来协同完成。

① 韦登.心理学导论[M].9版.高定国，译.北京：机械工业出版社，2016：99-112.
② 韦登.心理学导论[M].9版.高定国，译.北京：机械工业出版社，2016：100.
③ 坎特威茨，等.实验心理学[M].上海：华东师范大学出版社，2001：242.
④ 中国社会科学院语言研究所词典编辑室.现代汉语词典[M].6版.北京：商务印书馆，2012.

知觉过程通常会受到人们过去的知识、经验和现在的需要、情绪等多种因素的影响，存在明显的主观性和个性差异。知觉具有四种基本特性，即整体性、选择性、理解性和恒常性。此外，知觉还能按感觉器官所起的作用分为视知觉、听知觉、触知觉、嗅知觉和味知觉等。在各种知觉中，视知觉是最重要的知觉，通常具有主导作用。按知觉对象的不同性质，又可将其分为空间知觉、时间知觉和运动知觉；按知觉过程与主观意识的不同关系，还可分为无意知觉和有意知觉。知觉不仅包括被动地接受来自外来的信息，更包括对感觉输入的解释。在某种程度上，这个解释过程会受到人们操作的预期的影响。① 值得注意的是，直觉其实也属于知觉范畴，不过它需要先排除假设进行感知，并结合已有的知识和经验。"现象学"创始人胡塞尔认为，观察者应摆脱一切预先假设对观察到的内容作如实描述，从而使观察对象的本质得以呈现。

设计形态学中的"意象形态"和"交互形态"均与"知觉"关系密切，并在形态研究过程中，形成了两种彼此对应的认知加工方式：其一，是自下而上的认知加工方式，即从形态元素（元形态）到形态整体的认知过程；其二，是自上而下的认知加工方式，即从形态整体到形态元素（元形态）的认识过程。这两种形态的认知方式，可以帮助人们更加完整、准确地认识形态、把握形态，如图2-18所示。此外，20世纪初期，欧美产生了两种不同的心理学研究方向，即格式塔心理学和行为主义。格式塔心理学认为人类具有组织所看到的东西的基本倾向，整体大于部分之和，并且强调"顿悟"在问题解决中的重要性；而行为主义则认为心理学必须关注客观可见的对环境刺激的反应，而不是关注内省。② 这些研究成果也在很大程度上影响了设计形态学的研究。人类对客观形态刺激的知觉反应也是"意向形态"和"交互形态"的重要建构过程，它不仅包含人类对形态的接纳过程，而且也融入了人类对形态的反馈过程。

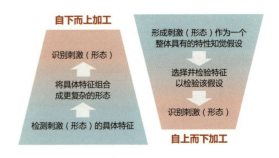

图2-18　形态认知加工的两种方式③

认知是人类最基本的心理活动，是人类对知识的获得、存储、转换和使用的心理加工过程。在认知过程中，记忆是认知加工的中心部分，是人脑对过去经验的反映，包括感觉记忆、短时记忆和长时记忆三个阶段。④ 从设计形态学和信息加工的角度来看，记忆实际上就是人脑对"形态"输入的信息进行编码、存储和应用的过程。对形态信息的编码类似于感觉记忆，对形态信息的存储、应用则相当于短时记忆和长时记忆。记忆不仅在人的认知心理活动中具有基石的作用，而且在形态认知的过程中具有积累和借鉴经验的作用。此外，思维是指人脑对形态的间接、概括反映，并借助语言去揭示形态的内部规律和本质特征。思维还可分为许多类别，如经验思维与理论思维、直觉思维与逻辑思维、习惯思维与创造思维、发散思维与辐合思维、动作思维与形象思维等。而联想则是指人的头脑在形态刺激的影响下，对形成的若干感知表象进行加工、改造而建构的心理加工过程。

认知科学是一个跨学科的领域，是关注研究

① 韦登. 心理学导论[M]. 9版. 高定国, 译. 北京：机械工业出版社，2016：113-139.
② 马特林. 认知心理学[M]. 8版. 北京：机械工业出版社，2016：18-19.
③ 韦登. 心理学导论[M]. 9版. 高定国, 译. 北京：机械工业出版社，2016：115.
④ 马特林. 认知心理学[M]. 8版. 北京：机械工业出版社，2016：5.

人类感知和思维信息处理过程的科学。它包括从感觉刺激输入到复杂问题求解、从人类个体认知到人类社会共识、从人类智能思维到机器智能学习。认知科学不仅包括认知心理学、神经科学、人工智能，还涉及哲学、语言学、人类学、社会学和经济学。认知科学家关注的是人类对外在世界（形态）的内在表征进行操纵，而行为主义者关注的是外在世界（形态）可观察的刺激与反应，如图2-19所示。

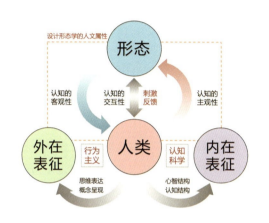

图2-19 人类对形态刺激的内、外表征

2.2.4 形态的元形化与数字化

1. 形态的元形化

形态的元形化其实是基于还原论思想提出的，也是针对真实世界设定的。实际上，任何结构复杂或体量巨大的形态，皆可通过元形化将其化解为基本的形态单位——形态元，以及其内在的作用力（内力）和独特建构方式。元形化可以帮助人们用极其简单的形态去认知和理解异常复杂的形态。以此类推，人们还可以用这种方式去探索和研究复杂的客观世界，并用形态元去模拟建构真实的世界。然而，真实世界中的万事万物（形态）并非数量级上的简单变化，而是当数量积聚到一定程度后就会产生质的改变（形态升维）。如细胞是由无数分子组成的，但同样数量的分子聚集在一起并不能形成细胞；同样，器官组织是由众多数量的细胞构成的，但众多数量的细胞聚集在一起却不一定能成为器官组织。尽管如此，还原论在人们探索和认识复杂世界的过程中却起到了很好的指导作用，而且因此大大降低了研究难度，提升了工作效率。

在设计形态学中推行形态的元形化，其实就是为了更好地对形态进行通用性（无差别）研究。无论是自然形态还是人造形态都有其最小的形态组织单位，它们皆能呈现事物的本质特征。这些最小的形态组织单位被统称为"形态元"（已在上节详细阐述）。不同的形态元可以在其内力的作用下呈现不同的状态，并最终形成千姿百态的形态。实际上，形态的规律、原理乃至本源，通常都隐匿于形态的组织构造中。因此，加强对形态组织构造的研究，有助于透过形态表象，抓住其内在本质。通过形态的元形化手段，还可以将三个自然的代表性形态——自然形态、人造形态和智慧形态化解为自然形态元、人造形态元和智慧形态元，这有利于更加深入地进行形态研究。在设计形态学中，形态的产生方式其实只有两类：形态生成（Form Finding）和形态创造（Form Making）。形态生成针对自然形态，是在自然形态元和内外力共同作用下自然生成（非人类干预）的；形态创造则针对人造形态，是在人造形态元和内外力的共同作用下被人为创造的。

形态的元形化极大地促进了设计形态学研究从宏观领域延伸到微观领域。由于微观形态不能像宏观形态可以直接依靠人眼观察和记录分析，而必须借助电子显微镜等科学仪器来进行观察和数据分析，这便在很大程度上改变了传统设计研究的视角、认知、思维和方法。这种思维与方法的巨大改变，不仅导致设计形态学与设计学形成了显著差异，而且也与生物学、材料学等有了亲密的接触，甚至产生了学科交叉与融合。由此可见，形态的元形化为设计形态学的未来发展提供了新思路、新途径，并让其研究呈现出令人鼓舞的新风貌。

2. 形态的数字化

形态的数字化与形态的元形化是相对应的。形态的数字化是针对"虚拟世界"设定的，这与形态的元形化所针对的"真实世界"也形成了对应关系。形态的数字化是形态研究的重要方法之一。真实世界中的所有形态其实均能进行数字化处理，通过数字模拟计算，可以生成数字镜像的"真实形态"，还可借助数字孪生技术，建构与真实世界同步互动的仿真形态、仿真环境甚至仿真生态系统。此外，人们还能通过数字化技术和算法，模拟人类社会、科学逻辑、经济模式等隐性形态，甚至建构与真实社会同步互动的数字化"虚拟社会"。不仅如此，数字化技术还能借助人类的智慧与想象力，创造不同于真实社会的"幻想世界"。由此可见，形态的数字化不仅为模拟形态研究提供了行之有效的方法，还能为虚拟世界的建构提供坚实的基础，更为设计形态学研究带来了新的机遇和挑战。

在设计形态学中推行形态的数字化，主要是为了研究数字形态的生成方式和内在逻辑。同样，运用还原法思维，数字形态可以被化解为最小的数据单位比特，以及将数据建构成数字形态的方法——运算方法（算法）。实际上，数字形态就是由数据比特在算法的作用下建构（生成）出来的。数字形态生成包括三部分：形态的数字化、形态的运算化及形态的可感知化。形态的数字化是指真实形态通过解构，将形态要素转化成计算机能够识别的数据。形态的运算化是指由规则（算法）将数据"重构"后生成数字形态。其中，"形态模拟算法"模拟数字化的"已知形态"，"形态搜索算法"创造数字化的"未知形态"。形态的可感知化是指数字形态可以通过数字技术，生成可以被人类感知的数字感知效果。人类可感知化包括数字形态的视觉感知、触觉感知、听觉感知、嗅觉感知、味觉感知和运动感知，以及多种感知相叠加的联觉感知。总之，形态的数字化为数字形态的生成提供了新的方法与途径。对设计形态学来说，形态数字化宛如为其插上了强大而魔幻的翅膀，使之能在不断扩展的广袤数字天地里尽情翱翔。

2.2.5 基于协同创新的原创设计

设计形态学研究的目标是实现协同创新，而要想达到该目标，就需要通过"形态研究"这一"桥梁"与众多学科进行交叉融合，以便共同实现跨学科研究与创新，而这正是原创设计的重要基础，如图2-20所示。原创设计是设计学倡导的主流方向，它有别于改良设计，更是对抄袭和"山寨"的蔑视。由于设计形态学侧重于基础研究，可以较好地屏蔽消费市场的利益诱惑，从而为原创设计营造了良好的土壤和环境。

随着设计形态学与其他学科交叉融合的不断深入，一些传统设计从未涉足的领域逐渐揭开了神秘面纱，展现了令人惊叹的瑰丽前景。如：基于材料分子层面的"微观设计"可以通过物理、化学手段来改变分子的状态，以实现不同功能的需要，甚至可以创造材性可控的智能材料；借助生物基因技术的"生物设计"可以通过基因的编辑重组大大提升生物原有功效，甚至产生新的功能；利用数学、计算机和人工智能技术的"数字运动与生成设计"可以通过运动规律的研究与生成设计的结合，创造新的数字运动形态；针对脑科学及脑机接口技术的"人工智能设计"，可以在人类大脑原有功能基础上，通过人工智能技术突破医学中的重大难题。

未来社会的发展需要更广泛的学科知识交叉与融合，这恰好促进了协同创新的应运而生。协同创新实际上就是将技术驱动的创新、设计驱动的创新以及用户驱动的创新协同起来进行综合创新，创新研究的范围可以在科技创新与人文创新之间任意选择。协同创新特别需要依托跨学科研究平台，而设计形态学正好具有这一特质，于是，如此重任便落在了其肩上。生活在信息时代，信

息资讯几乎唾手可得,各种新技术层出不穷。作为设计研究人员,头脑应清晰,心有定力,否则极易被新技术、新思潮带走,以致偏离初衷、迷失自我。

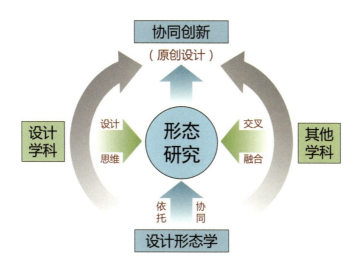

图2-20 基于协同创新的原创设计

第 3 章 设计形态学的思维范式

上一章重点提出并阐释了设计形态学的基本概念和理论基础，本章将对设计形态学的思维范式进行深入的探讨和研究。设计形态学的思维范式相对复杂，实际上，它是借助科学思维、人文思维、生态系统思维和设计思维等逐渐发展起来，并通过大量实践研究不断凝练和确证的，具有交叉融合、协同创新特质的综合型思维范式。

3.1　设计形态学与交叉学科思维范式

设计形态学与交叉学科有着非常深厚的联系。其实世间万物本无学科之分，而是人类为了方便深入、细致地研究而专门设立的。尽管如今人们越来越热衷于交叉学科的研究，但事实上，交叉学科从未远离学界和业界，而且从不缺乏大师、专家和学者在此方面的耕耘。如古希腊哲学家亚里士多德就是一位百科全书式的人物，其研究涉猎的领域非常广泛；著名意大利画家达·芬奇也是一名才华横溢的科学家，涉及的学科有数学、力学、解剖学、工程学等；德国数学家兼化学家李希特将数学方法应用于化学研究，提出了当量定律，确立了化学计量学。19 世纪末物理化学、生物化学的诞生，标志着现代交叉学科已经开启。如今的交叉学科正如雨后春笋般蓬勃发展，如生态学、管理学、人工智能、航天工程学、认知科学、合成生物学等。

3.1.1　交叉学科的分类与思维范式

交叉学科几乎涉及所有学科，其形式也非常多样化，且体量差异巨大，因此有必要进行归纳分类以便于研究。交叉学科的分类主要包括六种门类，实际上也可以说是六种不同的思维范式。

1. 比较学科

比较学科以比较方法作为主要研究方法，针对两个或两个以上具有"可比性"的不同系统进行研究，重点是为了探索各系统运动的规律，以及一般性规律的学科。比较学科是各门比较学的总称，实际上它是一个学群，如比较文学、比较史学、比较经济学等。一般而言，比较学科属于低层次的交叉学科，主要表现在它所比较的内容一部分已跨出学科之外，而另一部分却仍然在学科之内，并以跨时代、跨地域、跨民族、跨种类等比较方式表现出来，这部分内容其实隐含着跨学科成分，但至少在表面上未超出该学科定义的范围。事实上，比较学科是由学科内的比较扩展到学科外的比较，即一半在里另一半在外的初级交叉学科模式。

2. 边缘学科

边缘学科主要是指由 2～3 门学科相互交叉、渗透，而在其边缘地带形成的学科，如物理化学、生物化学、技术美学、教育经济学等。边缘学科是层次高于比较学科的交叉学科，通过与多门学科的有机结合，形成了其跨学科性学科模式，并充分体现了交叉学科的基本特点。边缘学科是交叉学科群中历史相对悠久的一个学科门类，它不仅具有典型性，而且易于分析，因而经常作为交叉学科的代表，并受到了人们的高度重视。

3. 软学科（软科学）

软学科也被称为软科学。它是以管理和决策为中心问题，且高度综合的学科。软学科的研究

对象大多是国民经济、社会和科学技术发展相关的微观或宏观系统，如管理学、决策学、咨询学和预测学等。软学科所跨的学科门类较多，而且每门软学科都是在多学科背景和基础上发展形成的。软学科面向的对象十分复杂，涉及人的因素比较多元，而且解决问题也是非线性的。因此，在交叉学科的层次上，软学科通常高于边缘学科。

4. 综合学科

综合学科是以特定问题或目标为研究对象的。由于对象更加复杂，仅靠单一的学科难以独立完成任务，因此必须综合运用多种学科的理论、方法和技术进行合作研究，这样就产生了综合学科，如环境科学、城市科学、行为科学等。与软学科相比，综合学科则呈现了软科学和硬科学成分兼备的特点，其交叉的广度要比软学科范围更大。实际上，软学科也可理解为综合学科中一类特殊的学科。因此，综合学科的交叉层次也就比软学科更进了一步。

5. 横断学科（横向学科）

横断学科又被称为横向学科。横断学科是在广泛跨学科研究的基础上，以各种物质结构、层次、物质运动形式等的某些共同点为研究对象，从而形成具有工具性、方法性较强的学科，如控制论、信息论、系统论以及协同学等。横断学科可谓是完全跨学科的产物，它比前四类交叉学科更具有普遍性和通用性，而且是比综合学科具有更高层次的交叉学科。此外，与传统学科相比，它更具有动态性和开放性，这也恰好是跨学科的重要特点。英国科学家贝尔纳（J. D. Bernal）认为："过于刻板的定义有使精神实质被阉割的危险。"①

6. 超学科（元学科）

超学科也被称为元学科。超学科是指超越一般学科的层次，在更高或更深的层次上总结事物（包括学科）一般规律的学科，如哲学、科学学等。超学科在交叉层次上具有双重特点：一方面它可以借助高度的抽象性、普遍性来超越横断学科，从而表现为交叉学科的最高层次；另一方面又可以通过高度抽象性脱离其依赖的背景学科，进而表现为非交叉学科的特点，这仿佛又回到了单学科阵营，如哲学、数学皆有此特点。②

3.1.2 设计形态学与交叉学科

交叉学科的六种门类是由低到高递进的，如图3-1所示。但有趣的是，当到达最高层级超学科时，却又回到了单学科，然后通过比较跨入比较学科。如哲学是超学科，而比较哲学则是比较学科。这种不同模式的变化，其实都与其学科的核心价值和思维范式是分不开的。

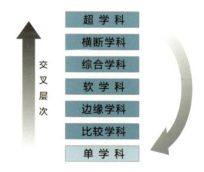

图3-1　交叉学科的层次结构

根据设计形态学的学科特点，应该将其划归到交叉学科的横断学科之中。横断学科是以截取不同事物的共同点为研究对象的。共同点也被称作"横断面"，而致力于探索挖掘不同事物或学科的共同点，便是建立一门横断学科的重要前提。非常巧合的是，形态研究正好具有共同的全部特征。因为它既是设计形态学的核心研究内容，同时也是与其他学科交叉的共同研究内容——学科交叉

① 贝尔纳.科学的社会功能[M].陈体芳,译.上海：上海人民出版社,1982:13,325.
② 刘仲林.现代交叉学[M].杭州：浙江教育出版社,1998:82-85.

点。事实上，针对形态研究所产生的成果，不仅能让设计形态学受益，也能惠及其他相关学科的研究。也就是说，其研究成果更具有普遍性、通用性。由于具备了横断学科的属性，这便为设计形态学的建构与发展打开了广阔天地，拓展了协同创新思路。

3.2 设计形态学与科学世界观

科学世界观是设计形态学思维产生的沃土。"在科技发展之前，神秘主义是探知未来最有效的方法，尽管它能满足人类情绪上的需求，但结果却是零。巫师施咒语或在圣山上绝食，都不能召唤出电磁波谱，就连最伟大的宗教先知也对它一无所知，这不是因为神有所隐藏，而是因为他们缺乏只有经过努力学习才能获得的物理知识。……当今分隔人类社会的鸿沟不是种类和宗教，普遍认为是来自识字和不识字人们之间的差距，真正分隔人类的鸿沟是科学发展后和发展前的文化差异。要是没有仪器和积累的自然知识（物理、化学和生物），人类仍将被关在认知的牢笼里，就像有智慧的鱼出生在深而幽暗的池塘里，不安地四处漫游，渴望接触外面的世界……科学既不是哲学，也不是信仰系统，它是由许多心智活动组织而成的，受过教育的人们也逐渐把它当作一种思考习惯，它是历史上有幸发展出的一种具有启示作用的文化，同时产生了有史以来了解真实世界的最有效方法。"①

3.2.1 人类感官与仪器检测

现代科学对人类的重大贡献之一就是促使人们发明了科学仪器。随着科学仪器越来越先进，人类突破了自身感官的局限，极大地拓展了对真实世界的了解，而借助科学仪器进行探索研究，正是设计形态学乃至设计学所欠缺的重要研究方法和手段。

人类的感觉器官是其感知和了解真实世界的必要工具。然而，由于人类感官的范围十分有限，导致其认知的事实（或世界）常常是错误的或不完整的假象。例如，通常人们认为可见光是宇宙中唯一的发光能源。实际上，人类能看到的可见光是电磁波，而且只是电磁波谱中的很小一部分（波长在400～700纳米），实际上大部分电磁波用肉眼根本看不见，但却又实实在在地存在于人们周围。倘若借助科学仪器，科技人员不仅能捕捉到那些不可见光，还能精确地检测出其波长，并且能根据所测的数值分析其功能特性并予以创新应用。

由此可见，科学仪器对人类来说如虎添翼，它们不仅能帮助人类拓展感官的范围，还能为探秘真实的世界提供值得信赖的巨量数据，而这正是科学研究的重要基础。因为科学家们可以据此进行数据分类，然后再用理论去解释这些分类数据。不过，需要指出的是，一个实验结果其实并不是由理论决定的，而是由真实世界决定的。由于科学仪器的介入，科学家们在长期的科研中逐渐形成了常态科学应有的态度和工作模式：确定观察事实——使用仪器检测——针对数据分类——理论解释数据。毫无疑问，这种态度和工作模式恰好也适用于设计形态学的研究，甚至可以说是形态研究的底层逻辑和重要法宝。

3.2.2 归纳主义与否证主义

科学是从事实中推导出来的，而这一过程又始于人们对事实的观察。然而，观察并非易事，因为人们必须首先通过学习才能成为一名合格的科学观察者。实际上，观察者在观察前就需要具备相关的前置知识，否则，即便看到了真正的事

① 威尔逊.知识大融通[M].梁锦鋆，译.北京：中信出版集团，2015：66-67.

实也难以知晓其理。如查看胸部问题的X光片，若不能了解胶片中影迹与病理之间的关系，就会导致迷惑不解、不知所措。由此可见，观察事实不仅是推导的起始点，也是研究的关键步骤。接下来，还需要对被观察到的大量事实进行归纳推理才能形成有意义的理论、定律（科学假说）。实际上，科学知识是被确证的知识，是通过某种归纳推理从观察事实中推导出来的，因此这种思维范式被称为"归纳主义"或"归纳主义科学观"。通过归纳推理出来的科学假说有三类：（1）定律和理论；（2）初始条件；（3）预见和解释。

科学知识强调的是客观性、可靠性和有用性，然而科学假说却是暂时性的，且并非完美、无懈可击的。一个科学假说一旦被新的事实，哪怕是唯一的事实否定，该假说就会立即崩塌，直到新的假说再次出现。于是，与归纳主义相对应的另一种思维范式产生了，这就是以卡尔·波普尔（Karl R. Poper）为代表人物的"否证主义"。否证主义也被称为"否证主义科学观"，如图3-2所示为归纳主义与否证主义的推理过程。它认为一个适当的科学定律或理论（科学假说）是可否证的，而且该理论越可否证就越好。其实，科学就是通过试错而不断取得进步的，如科学家得出蝙蝠飞行是依靠超声波进行导航和定位的结论，就是通过不断提出假说，再不断进行试错实验（否证）而总结发现的。同样，著名化学家拉瓦锡（A. Lavoisier）针对燃烧现象提出的"燃素理论"，也是通过否证的方式被推翻的。显然，否证主义有效地促进了科学理论的更新和完善，尽管它对科学知识产生的贡献甚微，但对科学的进步和发展却功不可没。

"科学始于问题，这些问题与世界或宇宙某些方面活动的解释联系在一起，科学家提出可否证的假说作为对问题的解答，随后，对猜想性的假说进行批判和检验，其中有些假说很快被淘汰，其他的则被证明是更成功的。这些假说必然经历了更为严格的批判和检验。当一个成功地经受住广泛而严格检验的假说最终被否证时，一个渴望与业已解决的问题大相径庭的新问题出现了。这个新问题要求人们提出新的假说，随之进行新的批判和检验。这样的过程会无限期地继续下去。永远也不能说一个理论是正确的，无论它经历了多少检验，但如若当前的一个理论能够经受住否证它以前理论的检验，那么，从这种意义上有希望说，这个理论比那个理论更优越。"[①] 归纳主义和否证主义彼此相伴而行且相辅相成，不仅共同推

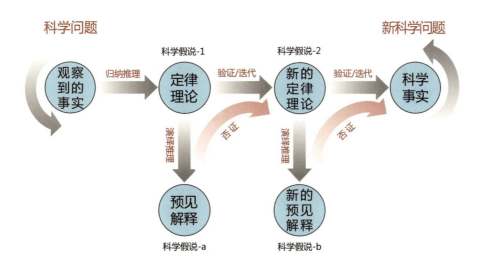

图3-2　归纳主义与否证主义的推理过程

① 查尔默斯. 科学究竟是什么[M]. 北京：商务印书馆，2007：89.

动了科学理论的发展和提升，也为设计形态学等其他学科的研究提供了很好的借鉴，并成为众多学科理论研究的重要基础。

3.2.3 理论范式与科学革命

否证主义其实是有局限性的，经过否证的假说也许受当时研究条件和环境所限，人们的认知还未达到较高水准，如从托勒密（Ptolemy）的"地心说"，到尼古拉·哥白尼（Nicolaus Copernicus）的"日心说"，再到如今的"大爆炸说""无心说""黑洞说"等，这些不同时期的理论说明人类的认知是在不断提高。如果将当初的理论全盘否定，另起炉灶，那么现在的天文学、物理学可能就无事可做了。归纳主义和否证主义对科学的阐述通常比较零散，而大多数科学的发展进步却都呈现出一种系统性结构，而这种结构却均未受到归纳主义和否证主义的关注。

对科学观产生重大影响的是托马斯·库恩（Tomas S. Kuhn），他在其专著《科学革命的结构》（*The Structure of Scientific Revolutions*）中对归纳主义和否证主义提出了重大挑战。库恩认为科学进步是具有革命性的，它包括摒弃旧的理论框架，代之以新的不相容的理论框架。他甚至还采用了图示的方式来描述科学的进步：前科学—常态科学—危机—革命—新的常态科学—新的危机，如图3-3所示。库恩还认为，当某科学群体开始遵循某一范式后，那种在该科学形成前的混乱无序的活动，终将转成有序统一的活动。范式是由一些具有普遍性的理论假设、定律和应用方法构成的，且皆能被该科学群体成员所接受。每一范式都会把世界看作是由不同事物构成的。其实每门成熟的科学都会由某种范式主导、支配，并接受其工作规范和标准。范式甚至还能协调、指导在其框架下工作的科学家群体"解难题"。[①]

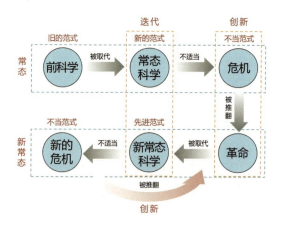

图3-3 科学革命与科学进步

科学应具备突破旧的落后范式进入新的先进范式的作用，这就是科学革命的目的。从所有范式与自然的匹配方面来看，它们在某种程度上几乎都是不适当的。当这种"不适当"变得严重时，危机就开始扩大、显现，因此采用另一范式来取代现有范式的革命就会成为科学发展和进步的必然趋势。库恩使用"革命"的概念，就是为了强调科学发展的非积累性。因为科学的长期进步并非只包含被确证的事实和定律的积累，有时也涉及一种旧范式被推翻，并被另一种不相容的新范式取而代之。实际上，一场革命不仅涉及一般规律的变化，还涉及人们看待世界方式的变化，以及那些评价理论标准的变化。此外，这种革命性的科学观更为设计形态学的思维范式洞开了思路，开启了明窗。

3.2.4 研究纲领与客观规律

20世纪中期，英籍匈牙利人伊姆雷·拉卡托斯（Imre Lakatos）在波普尔和库恩的科学思想的基础上提出了"研究纲领"这一概念。他认为科学的所有部分并非同等重要，一些定律或原理会比其他部分更基本、更重要，它们不仅是非常基础的，甚至还可界定科学的本质。因此，一门科学可被看作对

① 查尔默斯.科学究竟是什么[M].北京：商务印书馆，2007：132-136.

某些基本原理的有计划拓展，而科学家可使用适合的方式去修改使其具有辅助性假设，以此来尝试解决问题。无论科学家们修改辅助性假设的尝试有何不同，就其努力与成功而言，他们都会为"研究纲领"的发展作出贡献。拉卡托斯还把这些"基本原理"称为研究纲领的"硬核"，并且把补充"硬核"的附加假说统称为"保护带"，以此保护"硬核"免遭否证。"硬核"其实就是一些表现非常一般的假说，而这些假说却形成了一个纲领发展的重要基础，也是界定该纲领的重要特征。如牛顿物理学的"硬核"就是由牛顿的"运动三定律"加上"万有引力定律"构成的。

一个进步的研究纲领，将是一个保持前后一致，并且至少是间歇性地导致被确证的新颖预见纲领；而一个退步的研究纲领，则是一个前后不一致，并且/或者不能导致被确证的新颖预见纲领。拉卡托斯的科学革命观认为，一个进步的研究纲领必将取代一个退步的研究纲领。实际上，一门科学在其任何发展阶段都是由以下部分组成的：（1）为获得某种特别知识的特定目的；（2）为达到那些目的所需要的方法；（3）判断何种程度实现那些目的的标准；（4）呈现相关目的实现状况的特定事实和理论。在实体网络中，每一个体都会根据研究得到修正。一般观点认为，某一特定时代构成的某门科学的目的、方法、标准、理论和可观察事实之网络，其任何一部分都是可以逐渐变化的，而相对保持不变的那部分网络将会提供一个背景，在此背景下就可以为变化提出某种论据。①

世界是受规律制约的，而人们进行科学研究就是为了发现这些规律。科学不仅描述了可观察的世界，而且还描述了隐藏在现象背后的世界。实际上，科学家并不是为了"了解"才从事"发现"工作，相反正是为了"发现"才进行"了解"。不仅如此，科学理论其实也是人类想象的具有信息基础的产物。它能够超越其掌握的知识，

即便是人类从未涉及的事物也能被预测。科学理论还能提出假设并猜测未曾探讨过的课题，甚至定义其中的参数。最好的理论能够经受住最严格的检验而保留下来。各种理论和它们产生的假设会竞相争取对其有利的数据，而这些数据就等同于科学知识生态环境中的有限资源。这些理论通过严格的优胜劣汰后，优胜者将被人们接纳并成为教条，继而引导人们在真实世界中探索新事件、谱写新篇章。

3.2.5 科学思维与工程思维

人类不仅需要探索和发现自然，还希望根据自己的需求去改造自然，甚至能创造出不同于"自然物"（自然形态）的"人造物"（人造形态）。因此，基于科学研究的应用学科工程学便越来越受到人类的青睐，并逐渐发展成为时代的先锋和翘楚。实际上，工程学是在自然科学原理的基础上进行创造的应用型学科。20世纪杰出的空气动力学和航天工程学奇才西奥多·冯·卡门（Theodore von Kármán）曾指出："科学工作者（家）研究现有的世界，工程师则创造从未有过的世界。"科学与工程的关系类似于分析与综合的关系。科学家主要研究"是什么"，即通过分析自然界，了解自然规律；而工程师则研究"如何实现"，即综合应用这些科学规律去解决自然界面临的问题。二者在方法学上存在本质的区别。简而言之，科学是分析与发现，工程是综合与创造。工程依赖技术的发展，技术是实现工程的手段。其实，技术比工程更依赖科学的发展，它就好比建立在科学与工程之间的桥梁，这也是科学与技术总被人称为"科技"的缘由吧。需要注意的是，工程与科学并非总是同步或并行发展的，甚至工程研究成果常会先于科学理论而产生。②

科学思维在理论和实践上应具有一致性，是

① 查尔默斯.科学究竟是什么[M].北京：商务印书馆，2007：158-166.
② 邵华.工程学导论[M].北京：机械工业出版社，2021：4-10.

给人们带来可靠知识的最重要的方法。科学思维内含三个核心要素：实验证据、逻辑推理和质疑态度。实验证据是指能被人类感觉器官感知且可以重复的证据，是科研人员据此作出重要决定并获得严谨结论的关键依据（自然证据）；逻辑推理是科研人员在科研中最常用的思维方法，它强调逻辑的推理过程，尽管比较复杂，难以掌握，但却非常有效；质疑态度是科学与辩证思维的关键要素，它要求科研人员不断地对其观点和结论进行质疑，这样才能去伪存真，优化和完善其目标。科学思维有纵向思维、横向思维之分。纵向思维是以逻辑推理为主导的思维方式，它通常会直接面对困难和障碍，并致力于寻找切实的解决方案；横向思维则是通过催生全新的想法或改变参照系统的思维方式，它通常会绕过困难和障碍，潜心寻求突破性解决方案。横向思维也是科研人员解决技术难题或进行管理创新、产品创新的最基本思维方式之一。[①]

相较于科学思维，工程思维（见表3-1）涉及人类改造、创造世界的绝大多数活动。为了改善人类的生存条件，提升人类的生活水平，以及创造新的生活方式，工程思维就需要应用人类所掌握或观察到的事物、技术及方法去想象和重建新的世界。其实，工程问题通常会涉及不同性质的约束，是具有交互性和复合性特征的问题，因此，工程思维显然需要涉及寻求多约束问题的合理解决方案。实际上，工程思维不仅非常需要严谨的科学思维，更需要具有发散的创造性思维。通常情况下，工程师在试图解决问题时，首先会根据所掌握的知识，依靠潜意识去搜索有关解决问题的定型模型。若未找到解决方案，大脑潜意识就会一直搜索其知识数据库。创造性思维者往往会将信息储存在多个地方，并以多种有用的方式联系起来，这样找到定型模型解决方案的概率就会大增。当潜意识找到解决方案时，人类便进入了有意识工作阶段。来自潜意识的方案通常是潜在的解决方案，直到潜在的方案经定量模型分析之后才能找到切实可行的方案。如果方案经过分析和验证是可行的，那就表明问题已经解决了。

表3-1　科学思维与工程思维

思维类型	目标	方法	成功的证据
科学思维	发现、解释（是什么）	观察、归纳、假说演绎、否证、实验	假设或设想能够被重复检验
工程思维	创新、求解（如何实现）	定义、搜索、发散设计、分析、验证	通过分析类比确定方案最优

3.2.6　中国古代科学思想及专著

提到我国古代的科学成就，不少人会联想到"四大发明"。其实，这些都只能算是工程技术，均未涉及科学。那么，咱们引以为傲的专著《九章算术》和《天工开物》又如何呢？这里先不妨作个简单剖析。《九章算术》是由西汉张苍、耿寿昌在众多前人研究成果的基础上撰写的数学专著。从其书名来看，就已表明了其专注于"术"的特性，也就是说，它是针对计算"技术"的探索研究。该书的探究内容涉及九个方面（九章：1.方田；2.粟米；3.衰分；4.少广；5.商功；6.均输；7.盈不足；8.方程；9.勾股），并通过90多个算法来求解246个数学问题。由此不难看出，该书涉及的内容几乎都是为了解决土地面积、谷物兑换、土石体积及税收等日常生产、生活所需的计算问题。尽管后来经过魏晋时期的数学家刘徽进行详细注解，使其内容得到了深化、提升和完善，但依然未摆脱"技术应用"的思维模式。《天工开物》是明代科学家宋应星撰写的专著。该书内容共3卷18篇，且植入了123幅插图。全书详细描述了各种农作物和手工业原料的种类、产地、生产技术和工艺装备，以及一些生产经验。实际上，书中陈述的18篇内容相当于18个生产产业，如农业、纺织、盐业、制糖、制陶、冶炼、酿酒、造纸、造船、炼油、珠宝等。显然，该书关注的重

① 邵华.工程学导论[M].北京：机械工业出版社，2021：12-17.

点依然是工程技术。不过,相比《九章算术》,该书在基础性、原理性、系统性及应用的广泛性等方面都有了巨大提升。由于该书具有较广泛的实用性和众多的先进性,因而迅速流传到日本、东南亚和欧洲,从而对世界的科技发展起到了重要的推动作用。

《黄帝内经》是我国古代最经典的医学著作。它全面阐述了中医学理论体系的基本内容,反映了中医学的理论原则和学术思想,也是一部真正具有中国科学思想,并能将理论与实践完美结合的医学专著。该著作分两大部分:《素问》偏重于中医之道(生命科学),主要阐述人体的生理、病理、诊断和治疗原则,养生防病以及人与自然关系等基本理论;《灵枢》侧重于中医之术(医学技术),主要讲述人体解剖、脏腑经络、腧穴针灸等的原理与方法。该书的写作形式也很特别,全文通过黄帝与岐伯等几位大臣的对话来呈现其复杂而浩瀚的思想内容。黄帝主要是提问(科学问题),大臣们则是作答(科学解释)。如《素问》中有段关于人之长寿的精彩对话:"乃问于天师曰:'余闻上古之人,春秋皆度百岁,而动作不衰;今时之人,年半百而动作皆衰者,时世异耶?人将失之耶?'岐伯对曰:'上古之人,其知道者,法于阴阳,和于术数,食饮有节,起居有常,不妄作劳,故能形与神俱,而尽终其天年,度百岁乃去。'"① 再看一段关于"咳嗽"的对话:"黄帝问曰:'肺之令人咳,何也?'岐伯对曰:'五脏六腑皆令人咳,非独肺也。'帝曰:'愿闻其状。'岐伯曰:'皮毛者,肺之合也。皮毛先受邪气,邪气以从其合也。其寒饮食入胃,从肺脉上至于肺则肺寒。肺寒则外内合邪,因而客之,则为肺咳。五脏各以其时受病,非其时,各传以与之,人与天地相参,故五脏各以治时感于寒则受病。微则为咳,甚者为泄为痛。乘秋则肺先受邪,乘春则肝先受之,乘夏则心先受之,乘至阴则脾先受之,乘冬肾先受之。'"② 这段对话围绕"咳嗽"这一现象(问题),不仅揭示了五脏六腑"受病"与"肺咳"的关联,而且还从人与环境,尤其是与季节时令的关系分析五脏"受邪"的因果,如图3-4所示,从而系统、全面地阐述了导致"咳嗽"的内外因及其形成规律(理论)。

或许有人认为,《黄帝内经》虽然提出了科学问题,并作出了科学解释,但仍然缺少关键的否证环节——科学检验与验证,因此不能构成完

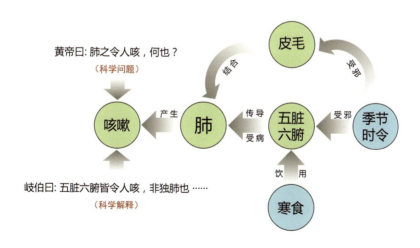

图3-4 《黄帝内经》中的科学问题与科学解释

① 李叶.黄帝内经[M].北京:北京联合出版公司,2014:2.
② 李叶.黄帝内经[M].北京:北京联合出版公司,2014:124.

整的科学体系。实际上,众多学者经过研究认为,该著作其实并非由黄帝靠一己之力完成的,而是集成了先秦时期医学界大量的医学实践和学术思想,并且历经春秋战国至西汉的漫长岁月才得以完成的。这些"医学实践"其实就类似于现在的科学检验与验证,而各种迭代产生的"学术思想"就相当于当今的科学假说。当然,我们不能以现在的科学标准和眼光去苛求古人的医学成就,正如我们不能用现在的科学理论去衡量哥白尼的"日心说"一样。倘若时光能倒流,置身两千多年前再来评价《黄帝内经》,其宏伟成就一定无与伦比!

3.2.7　设计形态学的科学观与思维范式

通过对科学思维与工程思维的研究分析,人们发现它们不仅能为设计形态学思维的创建与发展提供生存必备的"土壤",还能像清泉般浸润着沃土,滋养着生命。正如维也纳学派宣称的"科学世界观服务于生命,并转而成为生命的一部分"。[①] 实际上,设计形态学的思维既离不开科学思维,也离不开工程思维,它甚至能将二者完美结合并予以发扬光大。因此,将"科学观"融入设计形态学,就如同为其安装了强劲的引擎。

设计形态学的研究非常依赖于科学的"逻辑思维"。这是由于它侧重于以形态研究为主导的基础性研究,而且其研究路径与科学研究高度吻合。不过,在其研究过程中,若想在一些关键环节获得突破,则需要借助具有想象力的"发散思维"。因为创新思维最重要的内容就是发散思维,它是突破当前研究范式,实现创新升维的重要手段。著名物理学家爱因斯坦曾在《论科学》一文中有段精彩表述:"想象力比知识更重要,因为知识是有限的,而想象力概括着世界的一切,

推动着进步,并且是知识进化的源泉"。[②] 爱因斯坦的重要观点不仅揭示了想象力的重要性,也让具有想象力的发散思维在形态研究中拥有了重要地位。如果说在形态研究的探索过程离不开逻辑思维的主导与推进,那么形态研究的应用阶段更少不了发散思维的协同与创新。实际上,在形态研究的过程中,逻辑思维与发散思维并非彼此对立,而是常常相互交织、携手同行。例如,通过研究归纳出某一形态的内在规律(科学假设)时,就非常需要想象力和发散思维,甚至还需要直觉和灵感。

设计形态学思维范式是建立在科学观基础上的。该思维范式的确立能让原本混乱无序的思维变得清晰明确,且更有目标性和组织性。如此这般,不仅让设计形态学的研究方向越发明确,效率大大提高,还能借此搭上科技发展的高速列车,使本学科的建设与发展得以迅速腾飞。实际上,科学是一种组织化、系统化的产业,它收集与整个世界相关的知识,并将其凝练成可验证的定律和原理。我们甚至还能利用科学特性去区分科学与伪科学。具体判断方法就是看其是否具有可再现、可测量,以及简洁性、启发性和融通性。而这些检验方法也同样适用于设计形态学的研究成果,以及所形成的理论和方法的验证。以科学观为基础的思维范式,还为设计形态学的研究工作确立了规范和标准,并协调和指导研究人员在其框架中进行常态化研究工作。不过,设计形态学的思维范式并非固定不变的,一旦它变得脆弱,以致其基础遭到破坏,那么其思维范式变革的时机就将来临。需要注意的是,每一种思维范式都会把世界看作是由不同事物构成的,而相互竞争的思维范式又会把不同的问题看作是合理或有意义的。

① 威尔逊.知识大融通[M].梁锦鋆,译.北京:中信出版集团,2015:91.
② 爱因斯坦.爱因斯坦文集[M].许良英,等译.北京:商务印书馆,2019:439.

3.3 设计形态学与人文世界观

人文世界观是设计形态学思维生长的养料。尽管科学世界观为设计形态学思维的产生奠定了坚实、敦厚的基础，然而由于人文世界观的缺位，让设计形态学思维变得缺失和偏颇。科学世界观与人文世界观就好比人类大脑的两个分区（左/右半脑），它们各司其职，不仅能有效地掌控不同领域，而且还能共同平衡生态系统。从上一节可以了解到，科学世界观以"事实"和"问题"为研究起点，以"检验"和"验证"为研究手段，以"理论"和"解释"为研究目标，而其服务对象便是"客观世界"，也就是"自然界"和"人造世界"（显性）。那么，人文世界观又该如何定义呢？首先，其服务对象应该是与客观世界相对应的主观世界，更确切地说就是"人类社会"（隐性）。其次，其研究中心毫无疑问就是人类，研究的手段则非常多样化，而协同的重要手段便是逻辑学，目标就是协调人与自然的关系，并实现人类社会的可持续发展。

3.3.1 哲学思维

1. 哲学思维与科学思维

科学与哲学最初并没有明确的分界线，但从19世纪开始，科学越来越向着工程化或实验室科学方向发展时，哲学反而越来越向着抽象化和思辨性方向发展。

尽管二者分分合合多年，彼此却依然相辅相成、不离不弃。因为没有哲学思想的科学研究必然是盲目的，没有科学基础的哲学研究则注定是空洞的。著名哲学家和物理学家维也纳学派创始人莫里茨·石里克（Moritz Schlick）在其《哲学的转变》一文中明确指出："哲学能让命题得以澄清，科学能让命题得到证实。科学研究的是命题的真理性，哲学研究的是命题的真正意义。"哲学家的最高目标是通过逻辑分析来清晰地表达真理，而不是发现真理。

2. 哲学的基本类型

哲学的类型总体可归纳为三大体系，如图3-5所示。（1）以古希腊哲学思想为基础的西方哲学，强调以自然为研究对象，以科学实验为研究方法，所产生的理论、方法需要通过实验数据（实证）来予以确证，探索一般性自然规律，揭示人与自然的关系，是以实证主义哲学为主导的。（2）以中国先秦哲学思想为基础的中国哲学，强调以社会和人本为研究对象，以伦理为研究方法，通过对现象的研究而赋予其社会性，探索的是个人的修为与社会伦理，追求人与社会的平衡与和谐，是以实用主义哲学为主导的。（3）以古印度哲学思想为基础的印度哲学，以思维和内心为研究对象，以瑜伽和修佛为研究方法，通过内心修炼来完善自我，并赋予宗教性，探索的是人类精神世界的本源，探讨人与内心的关系，以及通往宗教、灵修之路，是以宗教性哲学为主导。

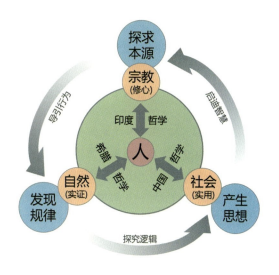

图3-5　哲学的三大体系

不难发现，哲学三大体系均以"人"为中心，且通过人又派生出三种重要的关系，即人与自然

的关系、人与社会的关系和人与宗教的关系。综合这三种关系便构成了人与宇宙万物的关系。由此可见，在研究过程中，尽管哲学三大体系采用了不同的研究对象和思维方法，但其终极目标却是完全一致的。实际上，哲学发展的目的与任务就是要探索宇宙中一般、不变和永恒的东西，并用逻辑思维辨析宇宙内在的秩序和关联，阐释其本质。

3. 西方哲学思想

西方哲学发展经历了若干重要时期。从古希腊毕达哥拉斯学派的数论、柏拉图包罗万象的唯心主义哲学、亚里士多德关于人本质的哲学，到斯多葛学派的形而上学；从中世纪经院哲学的唯实论、唯名论之争，到文艺复兴和宗教改革导致的自然哲学、自然科学的兴起与分离；从近代以笛卡儿和莱布尼茨为代表的唯理主义、以培根和洛克为代表的经验主义，到18世纪的启蒙运动哲学、康德的批判主义哲学，以及以费希特、谢林和黑格尔为代表的唯心主义；从当代的功能主义、物理主义和新实用主义，到各类新笛卡儿主义……这里将主要介绍三部分内容：古希腊自然哲学思想、中古经院哲学思想和近代西方哲学思想。

1) 古希腊自然哲学思想

公元前540年，弗瑞库德斯的《神谱》和奥甫斯的"创世说"为古希腊哲学思想的产生奠定了基础。在这些神话中已出现了哲学思想的胚胎，它们试图用理论来说明神秘的世界，解释被设想为掌管自然现象和人类生活主宰者的起源。古希腊哲学是从探究客观世界开始的。最初，它主要是对外在的自然感兴趣（自然哲学），然后逐渐转向内部，转向人类本身，因此就具有了人文主义性质。

在前智者学派时期，希腊哲学是自然主义的，思想者们热衷于探索事物的本质，试图用单一的原则来解释自然现象，并天真地设想人的思想能够解决宇宙问题。巧合的是，希腊这一时期正好与我国东周的春秋时期吻合，且当时社会中有众多思想学派，也出现了"百家争鸣"的盛况。

到了智者学派时期（转折期），人们逐渐对人类思想能够解决世界问题产生了怀疑，也对传统思想和制度缺乏信仰。直到苏格拉底（Sokrates）扭转了这一局面，并让雅典成为新启蒙思想和伟大哲学派别的发祥地。学界普遍认为，公元前5世纪对希腊历史和文明发展具有重大意义。当时希腊人在政治、道德、宗教和哲学的发展过程中，有一种逐渐增长的向往自由和个人主义的倾向。

发展到苏格拉底时期（重建期），苏格拉底注重维护知识，抗拒怀疑论，并深谙如何用逻辑方法获得真理。他致力于规定善的意义，并为伦理学铺平了道路。后来，其著名弟子柏拉图及柏拉图的学生亚里士多德继承了大师未完成的工作，并建立了认识论、行为论、国家论，以及具有更加广博思想体系的形而上学和宇宙论。哲学的任务就是要用逻辑思维来了解其内在的秩序和关联，思索其本质。柏拉图的思想体系是希腊著名思想家学说的融合和变革。亚里士多德保留了柏拉图永恒不变的唯心主义原则，但他还对学科进行了分类，即理论科学（数学、物理学和形而上学）、应用科学（伦理学、政治学）和创制科学或艺术（机械生产、艺术创作）。他还是逻辑学的创始人，并提出了著名的逻辑三段论式。

后亚里士多德时期（最后期）的突出变化主要集中在伦理和神学上。当时由于战乱人们更重视伦理问题，思考亘古常新的价值问题和至善问题。最具代表性的有两个学派。伊壁鸠鲁学派认为，至善或最高理想是快乐和幸福（快乐论），这是唯一的价值。该学派主张人们尽情享受生命中转瞬即逝的时刻，并设法从中获得最大幸福。斯多葛学派则认为，最有价值的东西不是幸福，而是品格、德性、律己和职责，以及个人的利益服从全

局目的。斯多葛学派肯定了宗教和哲学是一回事。其伦理哲学在看待人本身的价值方面，甚至超过了柏拉图和亚里士多德的伦理哲学。①

2) 中古经院哲学思想

希腊自然哲学的发展从神话开始逐渐衰亡，进而转入了通神论思想和狂热的礼拜，最后聚焦于伦理和神学讨论。随着基督教的出现和越来越多的人受到其影响，经院哲学逐渐成为人们思想的主导。这种哲学作为中世纪最重要的部分（基督哲学），其目的在于解说基督教教义，使之系统化并加以论证，即在基督教基础上创造关于宇宙和人生的理论。奥古斯丁是早期基督教会最伟大、最有影响的思想家，他针对当时最重要的神学和哲学问题，阐述了一种基督教的世界观，该世界观达到了教父思想的顶峰，成为此后几个世纪基督教哲学的指南。奥古斯丁同柏拉图一样，认为真理确实存在，人类思想能够本能地认识真理。真理不是人类精神主观的产物，它是客观的、独立的且永远存在的。

随着民族主义的发展和异端思想的流行，神秘主义及其对神学、哲学经院式结合的反对，形成了文艺复兴和宗教改革运动的先驱力量。当时推陈出新面临两种选择：创造生活、艺术和思想的新形式，或者复归古代以求范本。人们选择了后一种途径。改革家们为了寻求启发而转向了古典文化，于是希腊和罗马文化得以复活或重生，这就是文艺复兴。意大利文艺复兴反抗的是教权和经院哲学，它从古典文化的文学艺术作品中得到了启发，是人们的思想对文化迫害的抗议。而德国宗教改革是宗教上的觉醒与复兴，它是人们的精神对信仰的机械性抗议。文艺复兴和宗教改革一致蔑视空洞无益的经院哲学，反对教权和政权，推崇人类的良知。②

3) 近代西方哲学思想

经过文艺复兴和宗教改革后，西方哲学思维进入了持续几个世纪的活跃期。人们开始思考精神觉醒，批判意识活跃，反抗权威和传统，反对专制主义和集权主义，要求思想、情感和行动自由。学者们的注意力也从探索"超自然"事物转到了研究自然事物，从关注天上的"神灵"转到了人间事物，神学也不得不让位于科学和哲学。在弗兰西斯·培根的名言"知识就是力量"的激励下，几乎所有近代伟大的思想家都对科学研究成果及其应用感兴趣，并怀着乐观主义态度去展望未来，在机械工艺、技术、医药，以及政治和社会改革上，取得了令人惊奇的成就。

按照其理性和经验作为知识的源泉或准则，近代西方哲学被划分为"唯理主义"和"经验主义"两个派别。唯理主义肯定知识的标准是理性，而不是启示和权威。从这一意义来看，一切近代哲学体系都是唯理主义的。唯理主义认为真正的知识由全称和必然判断组成，思维的目的是制定真理的体系，其中各种命题在逻辑上相互联系。它也十分关注知识起源问题，认为真正的知识不能来自感官知觉和经验，而是必须在思想或理性中有基础。真理是理性天然所有或理性固有的，那就是天赋，或与生俱来，或是先验的真理。而经验主义则认为没有与生俱来的真理，一切知识都源于感官知觉或经验。所谓必然的命题，根本不是必然或绝对确实的，只能给人以或然的知识。只有绝对确实的知识才是真知识。唯理主义者认为，只有唯理或先验的真理、清晰明确被理解了的真理才确实。其代表人物主要有笛卡儿、斯宾诺莎、马勒伯朗士、莱布尼茨和沃尔夫等。而经验主义者则否认有先验的真理，并指出清晰明确被理解了的真理不是必然确定的真理。其代表人物主要有培根、霍布斯、洛克、贝克莱和休谟等。

① 梯利，伍德. 西方哲学史[M]. 北京：商务印书馆，2019：7-142.
② 梯利，伍德. 西方哲学史[M]. 北京：商务印书馆，2019：147-275.

约翰·洛克（John Locke）是英国经验主义哲学的杰出代表，其专著《人类理智论》为近代哲学开创了认识论的新天地，并影响了几个世纪。洛克认为哲学是关于事物的真正知识，人类的知识源于经验，而人类的观念则来自心灵的感受和反省。洛克的哲学思想后来被贝克莱、休谟和康德（Immanuel Kant）等哲学家继承并发扬光大，且在全世界产生了非常深远的影响。近代精神是反抗中世纪社会及其制度和思想的精神，也是在思想和行动的领域里人类理性的自我伸张。18世纪的启蒙运动哲学倡导尊重人类理性和人权思想，几乎是所有近代哲学思想的重要特征。启蒙运动还导致当时的哲学思潮从经验主义和唯理主义的唯心主义思想转变为唯物主义思想，发展成为当时流行的学说。①

近代西方哲学的另一重要人物便是著名德国哲学家康德。康德也是启蒙运动的最后一位哲学家。他主张公平对待当时的各种思潮，并认为哲学一直是独断的，需要进行批判。为此，他撰写了三部关于"批判"的重要著作。(1)《纯粹理性批判》：主要考察理论的理性或科学；(2)《实践理性批判》：重在考察实践的理性或道德；(3)《判断力批判》：关注考察美学和目的论的判断，或研究艺术和自然的目的。这三部著作的影响非常大，为近代哲学体系的创建发展奠定了坚实基础。康德的基本问题是知识问题，而知识总是表现为判断的形式。他认为普遍、必然的知识存在是确定的事实，因而不必追问先验的综合判断是否可能，只需追问该判断如何可能。没有感觉或知觉，以及思维或理解，就不可能有知识。知觉和概念构成了人类的一切知识要素。没有概念，知觉则是盲目的；没有知觉，概念则是空洞的。理智所能做的，便是对感受所提供的材料进行加工。知性思考具有不同的形式，这种形式是先验的，而不是来自经验的，所以被称为知性的纯粹概念或范式。实际上，知性就是判断力，思维则是判断，而思考方式就是判断方式。他还因此列举了全称判断、特称判断等十二种判断，如图3-6所示。此外，康德还在其哲学理论中提出了"二律背反"的重要概念，并认为反题适用于现象界，正题适用于本体界。

康德思想的继承者德国哲学家费希特（Johann Gottlieb Fichte）把关于认识的科学称为"认识论"，发现正确的认识方法就会解决形而上学的问题，因此哲学就是认识论，也是绝对的科学，它能解释一切，且唯有它能解释一切，只是关于事

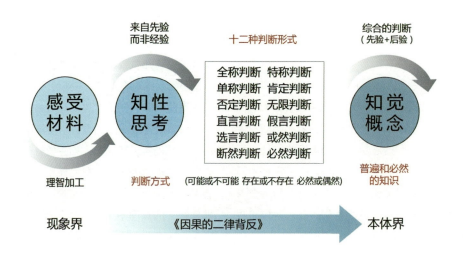

图3-6 康德的十二种判断形式

① 梯利，伍德. 西方哲学史[M]. 北京：商务印书馆，2019：282-344.

实经验的知识不是实在知识，只是关于自然、历史经验的科学也不是真正科学。实际上，认识论是一切知识的关键。

著名的德国哲学家黑格尔（G. W. F. Hegel）认为，哲学的任务是如实地认识自然和整个经验世界，研究和理解其中的理性，这种理性不是肤浅、暂时和偶然的，而是永恒的本质、和谐与规律。哲学的职能是了解理性据以活动的规律或必然形式。他还宣称矛盾是一切生命和运动的根源，一切事物都是矛盾，矛盾统治着世界。黑格尔对哲学的重大贡献就是辩证法，它是在康德、费希特和谢林的基础上建构起来的。他将其分为三个阶段：从抽象的一般概念开始（正），这个概念引起矛盾（反），矛盾的概念调和于第三概念中，因此第三概念是其他两个概念的结合（合）。黑格尔称上帝为理念，意指潜在的宇宙，即一切演化的可能性和无时间性的总体。精神或心灵是理念的实现。理念在它本身中潜在地、隐含地和观念式地包含展开于世界上的全部逻辑——辩证的过程，以及以客观存在的形式表现自己的一切演化规律的梗概。理念是具有创造力的逻各斯或理性，活动的形式或范畴不是空洞的外壳或无生命的观念，而是构成事物本质的客观思想和精神力量。逻辑就是研究有创造力的逻各斯的必然演化。①

4. 中国古代的哲学思想

在中国哲学历史发展过程中，有一种思想始终在起主导作用，这便是中国哲学精神。先秦伊始，古代哲学家就将成为"圣人"视作毕生追求的崇高目标。圣人的最高境界其实是达到"人"与"宇宙"的同一。那么，如何才能实现两者的"同一"呢？由此便逐渐衍生出了"出世哲学"和"入世哲学"两种流派（思维范式）。"出世"与"入世"是相互对立的，如同理想主义与现实主义的对立。而中国哲学的任务就是致力于把这些反命题融合成统一的合命题。这么做并非要把这些反命题取消，而是为了将其统一起来，形成一个整体的合命题。因此，如何将其统一起来便是中国哲学所要求解的问题，而求解这一问题正是中国哲学精神。中国哲学认为，一个人若能在理论上和行动上完全统一起来，他便能成为既出世又入世的圣人。圣人必须具有"内圣外王"的人格，而中国哲学的任务就是使普通的人具有这种人格。事实上，中国哲学所主张的就是中国哲学家所谓的"内圣外王"之道。因此，学哲学不仅要获得这种知识，还要养成这种人格，不仅要知道它，更要体验它。实际上，"哲学是对人生有系统地反思的思想。在思想的时候，人们常常受到生活环境的限制。在特定的环境，他就以特定的方式生活，因而他的哲学也就有特定的强调之处和省略之处，这些便构成了哲学的特色"。②

先秦时期，中国哲学思想异常活跃，甚至出现了"百家争鸣"的现象，这些哲学流派及其人群最初被划分为六家：儒家（文士）、墨家（武士）、道家（隐者）、名家（辩者）、阴阳家（方士）和法家（法术士），后来又增加了纵横家、杂家、农家和小说家。下面重点谈谈与设计形态学关联性较大的几种中国哲学思想。

1）老子的哲学思想

道教哲学的出发点是全生避害。为此，普通隐者便采取了逃离人世、遁迹山林潜心修行的方式。但老子的主要思想却呈现出了另一种哲学理念，即揭示宇宙事物变化的规律。事物总在不停地变化，但其变化规律却是恒定不变的。若懂得此规律并遵循其行事，就会让事物向着有利于自己的方向发展。老子的主要哲学观念是"太一""有""无""常"。太一就是"道"，道是"无名"，也意味着"无"，其实就是万物之从生者。"道生一"，"一"是指"有"，而"常"则表现的是永恒不变的东西，也就是事物变化所遵循的规律。正如《老子》第四十二章里的经典论述："道

①②梯利，伍德.西方哲学史[M].北京：商务印书馆，2019：431-513.

生一，一生二，二生三，三生万物。"万物变化所遵循的规律，最根本的就是老子所说的"反者道之动"，很多学说都是由此演绎出来的，如道家著名的"无为说"。实际上，无为的意义并非完全无所作为，而是劝诫人们不要违背自然规律而肆意妄为。依照"无为说"，人们应将其行为严格限制在必要的、自然的范围内，绝不可过度或超越其德而行之。老子认为"道生万物"，在万物的生成过程中，每一事物都从普遍的"道"中获得了益处，这就是"德"。德其实就是力量，也就是事物内在的能力或自然力量。老子之所以说"万物莫不尊道而贵德"，正是因为"道是万物之所从生者，德是万物之所以是万物者"。①

2）阴阳五行的哲学思想

在中国古代，五行也被称为"五德"，意指五种能力。不过，五种能力是动态的，且按一定顺序相生相克。五行学说虽揭示了宇宙结构，却未解释宇宙起源，因而需要借助阴阳学说予以实现。其实"阳"本来是指日光，"阴"是指没有日光，后来阴阳发展成为宇宙的两种势力或原理，也就是"阴阳之道"。阳代表阳性、主动、热、明、干、刚等，阴代表阴性、被动、冷、暗、湿、柔等，阴阳二道相互作用便产生了宇宙中的一切现象。后来人们将阴阳与《易经》结合起来，构成了"八卦"。此外，阴阳思想还有一重大贡献，那就是成功建构了"数"（—，--）的概念（相当于计算机语言的0和1），并用"数"把五行与阴阳完美地联系起来。《易传》中最重要的形而上学理念就是"道"，但这与道家的"道"完全不同。道家的"道"是不可名的，且是统一的"一"，由此产生宇宙万物的变化；而《易传》中的"道"不仅可名，且是多样的，是宇宙万物分别遵循的原理。除了各类事物的道，还有万物作为整体的"道"，即万物变化所共同遵循的"道"。汉代大理论家董仲舒还将阴阳思想与儒家思想予以结合，并在宇宙发生学、社会伦理学等方面做出了重要贡献。他在著作《立元神》中认为："天、地、人，万物之本也。天生之，地养之，人成之"，并认为"三者相为手足，合以成体，不可一无也。"②

3）朱熹的理学思想

宋代是中国哲学思想发展的又一鼎盛时期，其中最有代表性的就是理学和心学。有趣的是，这两个学派的创始人竟然是两兄弟程颐和程颢。哥哥程颢开创的学派，后来由陆九渊、王阳明继承发展成了"陆王学派"，并建构了"心学"思想体系；而弟弟程颐开创的学派，则由朱熹继续完成，从而系统地建构了对当时社会影响巨大，甚至延续至今的"理学"思想体系，理学因此也被称作"程朱学派"。尽管程颐开创了理学，但其贡献远不及朱熹的贡献。如程颐十分注意"形而上"与"形而下"的区别，并非常认同《易传》中"形而上者谓之道，形而下者谓之器"的观点。而朱熹却把这个"理"讲得非常清楚明白，他认为："形而上者，无形无影是此理；形而下者，有情有状是此器。"

每类事物均有其理，理能让此类事物成为其应该成为的事物。理为此物之极，也就是其终极标准。宇宙整体定有一个终极的标准，它不仅包括万物之理的总和，而且还是万物之理的最高概括，因此被称为"太极"。太极既是宇宙整体之理的概括，又存于万物每一种类的个体之中。正如朱熹所言："在天地言，则天地中有太极；在万物言，则万物中各有太极。"朱熹还对张载用气的聚散去解释具体的特殊事物之生灭颇感兴趣。他认为："天地之间，有理有气。理也者，形而上之道也；气也者，形而下之器也，生物之具也。"他甚至还认为，任何个体事物都是气之凝聚，但它不仅是某个体事物，同时还是某类事物的某个体事物。它就不只是气之凝聚，还是依照整个此类事

① 冯友兰.中国哲学简史[M].涂又光，译.北京：北京大学出版社，2010：81-86.
② 冯友兰.中国哲学简史[M].涂又光，译.北京：北京大学出版社，2010：113-166.

物之理进行的凝聚。朱熹的研究还涉及人的心性，按其说法，只要有某个事物，就会有某理在其中，理使此物成为此物，从而构成了此物之性。心与性的区别在于：心是具体的，性是抽象的。心能有活动，如思想和感觉，性则不能。在精神修养方面，朱熹主张："盖人心之灵，莫不有知；而天下之物，莫不有理。唯于理有未穷，故其知有不尽也。是以大学始教，必使学者即凡天下之物，莫不因其已知之理而益穷之，以求至乎其极。"

理学与心学在思想观念上是根本一致的，只是看待事物的角度不同而已。理学认为"性即理"，心学则认为"心即理"。在朱熹看来，心是理的具体化，也是气的具体化，所以心与抽象的理不是一回事。"实在"有两个世界，一个是抽象的，另一个是具体的。然而，心学的代表人物陆九渊的观点与之刚好相反，他认为在心、性之间做出区别，纯粹是文字上的区别，"实在"只有一个世界，它就是个人的心或宇宙的心。①

3.3.2 美学思维

"美学"是由德国著名哲学家鲍姆嘉通（Alexander G. Baumgarten）于1735年首次提出的。1750年，他又出版了专著《美学》（Aesthetics），从此，便开启了美学学科发展历程。尽管鲍姆嘉通后来被称为"美学之父"，但人类对自身审美活动的关注却早已开始。

1. 古人对美的思考

早在公元前6世纪的古希腊和中国先秦时期，人们就开始注意到美的现象和诗意创造的世界，并对其进行了有意识的思考。据记载，希腊的毕达哥拉斯学派就是最早开启"美"的思考的学派。该学派认为宇宙是由"数"构成的。于是，他们就按照数的关系，探究身体、音乐和图形中能够带来和谐美感的比例关系。后来，著名哲学家苏格拉底、柏拉图和亚里士多德开始从理性思维的高度来思考"美"，并期望在概念和定义层面赋予"美"以恰当的内涵。柏拉图还在《大西庇亚篇》中企图给"美"定义，他认为在所有美的事物中存在美的"共相"，它是一切美的事物之所以美的原因，他坚信"美本身"的存在，并执着地追寻其方法论基础。而亚里士多德则用诗来概括各种艺术，因为它们有共同的东西，即"诗性形式"，其专著《诗学》不仅是西方最早对艺术进行思考的著作，而且"诗学"这一概念还被沿用了数千年。

与古希腊一样，先秦时期的中国很早就意识到了美的现象。孔子就是在中华文化中最早提出对美的思考的大思想家和教育家，他把美与善巧妙地联系起来，进而提出了"尽善尽美"的思想理念，从而为中华文化在此领域的发展奠定了坚实基础。孔子参与编撰的《诗经》也成为中国第一部诗歌总集。同时，他还提出了"诗可以兴""兴于诗、立于礼、成于乐"等重要主张。然而，中国思想家们在漫长的历史发展过程中，并未把"美"作为一个概念或范畴来思考，也未给它下定义和追寻"美本身"的历史，但留下了关于艺术的道德关怀和各种具体的审美体验的灵动描述。

2. 美学思维的成形

美学思维的成形经历了一个非常艰难的过程。最初，它受到了西方启蒙思想的影响。启蒙哲学家在划分各学科领域（科学、哲学、宗教、逻辑学等）时，发现有一领域无法归类，这就是包括艺术活动在内的诗意活动的世界，并且他们还发现，人的心智有三种能力——知、意、情，虽然"知"和"意"分别能与哲学和伦理学对应，但"情"却没有学科与之相对应。这些启蒙思想家们通过不懈努力终于发现，在审美的经验中有这样一种品质，人们无法仅凭概念去认识，也难以通过众

① 冯友兰.中国哲学简史[M].涂又光，译.北京：北京大学出版社，2010：227-250.

多的个别经验去归纳、把握，而只能直接去体验，并直觉地加以理解，即审美活动的直觉品质。另外，人们不应该在物质对象上去寻找美，也不应在主观心理中寻找美，而应在创造过程中发现美的存在。

1725年，意大利哲学家、美学家维柯（Giovanni B.Vico）出版了其专著《新科学》，他在书中认为，相对于逻辑的智慧，人类还有一种智慧，它比逻辑的智慧要更原始、更根本，也更重要，这就是"诗性的智慧"。他认为诗性智慧先于知性，后于感觉。人类首先进行的是没有感知的感觉，其次，才以不安和激动的灵魂来感知，最后才以纯粹的头脑来自省。维柯还认为，原始的语言是诗性的。该观点不仅对人们认识语言的诗性，而且对认识审美活动与符号形式之间的关系，开启了全新的视野。德国哲学家鲍姆嘉通认为美学是感性认识的科学，它以美的方式去思考艺术，理解类比的艺术。他从感性的角度给"美"下了个定义：美就是完善的感性。这一思想表明，一方面美的现象属于感性领域，它不提供任何明确的观点或概念；另一方面，任何感性的东西都是具体的，但"完善的感性"却包含真理，尽管它并非概念的真理。把审美活动这一感性世界纳入理性认知范围，正是鲍姆嘉通对美学学科的重要贡献。

虽然鲍姆嘉通确立了美学，但真正成为美学理论基础奠基人的，却是德国著名的哲学家康德。康德的美学理论主要集中在其专著《判断力批判》的上卷，并将其研究分为"美的分析"和"崇高分析"两部分。在"美的分析"中，他提出了"趣味判断"（实为审美判断）的四原则，从而为美学确立了可靠的理论原则。四原则包括：（1）趣味判断是一种无概念的判断。审美判断总是当下的、具体的判断；（2）趣味判断是无概念的普遍有效判断；（3）趣味判断既是无目的判断又是合目的判断。美是一个对象符合目的的形式；（4）趣味判断是一个无概念却具有必然性的判断。康德认为，虽然趣味判断是具体的、当下的、主观的和无概念的，但它却是合乎事物本性的判断，也就是说与事物的规律有关。并且这种判断在主观上是与人的"共同感"相关的，这就是无规律的合规律。康德的"四原则"很好地澄清了审美判断的基本根基，并由此界定了美学的研究领域。美不是事物的属性，而是人与事物之间的一种合目的性与合规律性的统一体。①

3. 美学的研究内容与思维方法

尽管美学的重要性已得到大家的普遍认同，但美学的研究对象却一直存在争议。以黑格尔为代表的学者们认为，美学的研究对象应该是艺术，美学就是艺术哲学。虽说现实中也有美的现象，但艺术中美的现象才是最经典的，因此，通过对艺术的把握就能探究所有的审美现象。不过，这种观点由于把美的现象局限于艺术范围，导致美学的深远意义大受限制，且难以区分一般的艺术理论。而另一学术观点认为，美学是研究现实和艺术中美的本质以及美的规律的科学。认为美存在于"美本身"，并将其作为研究对象，以帮助划清美学与艺术理论的界限，并将美学研究范围扩展到现实中的美和美的规律。然而，艺术和现实中是否存在"美的本质"和"美的规律"却仍是未解之谜。还有学术观点认为，美学是研究人与现实的审美关系的科学。美的现象只存在于人与现实的审美关系中，没有人与现实之间的审美关系就不会产生美。审美关系不是本源的，而是后起的，它源于审美活动，没有审美活动就不可能有审美关系。这种观点的最大弊端在于预先设定了在审美活动中人与现实的分离，而这种二元论会将美学引入歧途。此外，意大利美学家克罗齐（Benedetto Croce）认为，美学是表现活动的科学，主张把美学严格锁定在表现活动的范围内。与表现活动相关的就是直觉、幻想、表象、象征和语言—符号的形式表达。事实上，克罗齐的主张

① 牛宏宝. 美学概论[M]. 4版. 北京：中国人民大学出版社，2016：2-9.

抓住了问题的关键，因为对审美来说，表现无疑是其最实质性的方面。不过，表现只是审美活动的一部分，用它来涵盖美学的所有研究对象显然不妥。美学涉及的研究方法有很多，最主要的是哲学方法论，然后是具体的方法，主要包括艺术学方法、心理学方法、社会学方法、发生学方法和科学实证方法等。

美学现象包括三方面：(1) 美学现象是与人相关的属人现象，没有人就不会有美；(2) 若某对象不与人发生关系，就不会有任何审美意义；(3) "美"就是人与对象之间形成的独特"关系"。美的现象只存在于人与对象发生审美关系的那一刻，即人的审美经验中。审美经验是美的现象的唯一见证，其根基并不在于人的主观心理活动，而在于人的审美活动。美的现象还会随着时代、文化和个性的差异而发生变化。因此，没有固定不变的美，也同样没有所谓的"美本身"。美学的研究对象就是审美活动，美感经验的形成过程就是审美活动过程，而美感则是审美活动过程的结果。美感经验是审美活动和美的现象的唯一见证和标志，没有美感的产生，就不能说进行了审美活动。美感经验的特点是直觉性、表现性和自由性。在审美活动中，当人与某个对象达成了一种关系性体验——"无目的的合目的性"关系时，该对象才被称作"美"，如图3-7所示。美感经验是审美活动所形成的丰富多彩的感性体验，这些不同的心理的和体验的状态，就是美感经验的形态，主要包括优美、崇高、悲剧、喜剧、丑和荒诞等。①

3.3.3 心理学思维

心理学是一门研究行为及其背后的生理和认识过程的科学。心理学的研究领域非常广阔，主要包括九个研究领域：发展心理学、社会心理学、实验心理学、生理心理学、认知心理学、人格心理学、教育心理学、健康心理学和心理学测量。

1. 行为主义、精神分析与人本主义

心理学是哲学和生理学结合后诞生的学科。1879年，德国生理学家、心理学家、哲学家威廉·冯特（Wilhelm Wundt）在莱比锡大学创立了世界上第一个专门研究心理学的实验室，这被公认为是心理学成为一门独立学科的标志。冯特也被广泛认为是心理学之父。然而如果论在心理学上的贡献，冯特却不如美国心理学家伯尔赫斯·弗雷德里克·斯金纳（Burrhus Frederic Skinner）。20世纪初期，心理学有两个重要学

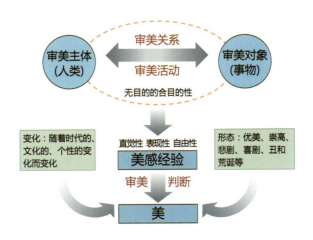

图3-7 美学思维与方法

① 牛宏宝.美学概论[M].4版.北京：中国人民大学出版社，2016：10-89.

派经常发生争议。一个是华生（John B. Watson）创建的"行为主义"学派，它强调只研究可观察行为的理论取向；另一个是弗洛伊德（Sigmund Freud）主导的"精神分析"学派，它注重行为的潜意识决定理论取向。斯金纳很认同行为主义，以及华生关于只研究可观察到行为的观点，并强调环境因素对行为的塑造。他认为生命体倾向于重复那些能导致积极后果的反应，而不倾向于重复那些导致中性或消极后果的反应。他还认为，所有的行为都是完全受外部刺激所支配的。也就是说，人是被环境而不是他们自己所控制的。他在专著《超越自由和尊严》中还对这些观点做了详细阐述。到20世纪中后期，尽管行为主义成为心理学主流，但由于缺少对人类行为的关注而逐渐遭到诟病，后来在两个学派的基础上萌发了"人本主义"学派。它强调人类独有特质的理论取向。它认为，人类与动物存在根本上的不同，因此对动物的研究与理解人类行为之间是无关的。人类行为主要是由每个人对自我的感知，即"自我概念"所决定的，而这正是动物所缺少的。[1]

2. 认知心理学

认知心理学是在20世纪60年代逐渐盛行的。认知心理学包括两层意思：（1）认知的同义词，是指获取、存储、转换和使用信息的心理活动；（2）心理学中一个特定的理论派别。认知理论是强调人们的思维加工和知识的理论。认知心理学也是认知科学的一部分。认知科学是一个跨学科的领域，它主要包括三方面：认知科学、神经科学、人工智能，还包括哲学、语言学、人类学、社会学和经济学。

感觉和知觉是人类认识世界的开端和基础。感觉是指作用于感觉器官的刺激，而知觉是指对感觉输入的加工和解释。这里需要提及的是德国心理物理学创建者古斯塔夫·西奥多·费希纳（Gustav Theodor Fechner），他不仅出版了颇有影响的专著《心理物理学纲要》，还创建了韦伯—费希纳定律。它是表明心理量与物理量之间关系的简明定律，公式为：$S=K\lg R$，其中S是感觉强度，R是刺激强度，K是常数。事实上，该定律表明人的感觉——如视觉、听觉、肤觉（含痛、痒、触、温度）、味觉、嗅觉、电击觉等，均遵循这样的规律，即感觉并非与对应物理量的强度成正比，而是与对应物理量强度的常用对数成正比。人类的感觉还存在阈限，这是非常重要的心理物理学概念，它是指人类能否感觉到刺激的临界值。而另一概念对设计形态学、设计学和艺术学都十分有用，这就是"阈下知觉"，它是指低于阈限的刺激所引起的行为反应。实际上，有意识的感觉阈限与生理的刺激阈限并非同步的，通常前者会高于后者。如果长时间接触刺激就会导致感受性逐渐下降，这便是感觉适应。

实际上，感觉输入与知觉到的事物并非逐一对应的。知觉不仅包括被动接受来自外界的信号，而且更包含对感觉输入的解释。而该解释过程，势必受到人为操纵的预期影响。而这种现象就是"知觉定势"，即以特定方式知觉刺激的倾向。换言之，知觉定势其实已为人们如何解释感觉输入创建了某种偏向。形状知觉也很依赖于对感觉输入的选择。在一个视觉场景中会有许多物品、形态，但观者往往会注意其中一部分，却忽视其他的部分。这种现象被称作"非注意视盲"，特指由于注意力在别处而不能看到此处可见的事物。这也是艺术设计很值得关注的研究内容。"特征分析"是形态认知的重要方法，是指当检测到视觉输入中的特定元素时，把它们组合成一个形状更复杂的元素的过程。这种过程包括从元素到整体的过程（自下而上加工）和从整体到元素的过程（自上而下加工）。

格式塔理论是认知心理学中非常重要的内容，其内容是人类具有主动组织所看到的东西的倾向，

[1] 韦登. 心理学导论[M]. 9版. 北京：机械工业出版社，2016：3-18.

且整体大于部分之和。自上而下的加工也正好符合格式塔理论。格式塔心理学发源于20世纪早期的德国，并形成了一个很有影响力的学术流派。其内容包括：似动现象、图形与背景、邻近性、闭合性、相似性、简单性和连通性等，如图3-8所示。格式塔原则为人们如何组织视觉输入提供了指引。然而，对于这些有组织的知觉如何表征现实世界，科学家目前还不能破解。人们不断对现实世界中发生的事情做出假设，而"知觉假设"恰好就是关于什么样的形状对应于某种模式的感觉刺激的推理。心理学家还用了大量的两可图形来研究人们怎样建立知觉假设。在现代心理学中，尽管格式塔心理学不再是活跃的理论，但在直觉研究中仍能感受其影响。格式塔心理学家提出的许多重要问题，依旧被研究者们关注着，他们留下的有关形状知觉的观点已经受住了时间的考验。①

3.3.4 语言学思维

语言学是门既古老又年轻的学科，它是研究语言的科学，是关于语言的理论知识。语言学的门类繁多，可从多种角度分类，如个别语言学与普通语言学、共时语言学（或描写语言学）与历时语言学（或历史语言学）、理论语言学与应用语言学、微观语言学与宏观语言学。语言学也被称为"领先学科"，这并非意味着它走在了一切学科前列，而是表明它能及时配合当代主流科学，较早地形成一套系统而先进的，并对其他科学具有启发、引导意义的语言理论。有些理论甚至走在了自然学科前面。它还与其他学科进行交叉，形成了一些新学科，如社会语言学、文化语言学、心理语言学、神经语言学、认知语言学、功能语言学、计算语言学、语言类型学、应用语言学、模糊语言学等。③

1. 语言符号的特性

语言不仅是人类重要的交际工具和思维工具，还是音义结合的符号构成系统，是在漫长的进化过程中自然形成的。语言符号指的是语素和词，而词组和句子则是语言符号的序列。语言符号以人类发出的声音为形式，而从现实中概括出来的意义为内容。人类发出的声音其实很有限，但意义却无限，这表明语言符号的声音与意义之间存在内在联系，因此具有任意性特点；声音在空气中传递，语言符号只能按照先后的秩序出现，因此具有线条性特点；语言符号必须能反复使用，其界限必须非常清晰，因此具有离散性特点。语言系统分两层：第一层是没有意义的音位；第二层是音义结合体，包括语素、词两级。语言符号系统具有创造性，可用有限的符号和规则创造出无限的句子。该系统还是动态的，并处在不断的发展变化中。语言系统内部最重要的关系是聚合

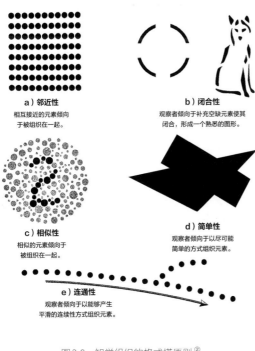

图3-8 知觉组织的格式塔原则②

① 韦登.心理学导论[M].9版.北京：机械工业出版社，2016：99-122.
② 韦登.心理学导论[M].9版.北京：机械工业出版社，2016：116.
③ 岑运强.语言学概论[M].北京：中国人民大学出版社，2004：219.

关系和组合关系。前者是具有相同特点的语言符号之间的关系，可从语音、语法、语义任何一角度给语言符号分类，同一类各个语言符号之间的关系就是聚合关系；后者是语言符号链条上各个符号之间的组合关系，具体来说，就是句子内部词与词之间、词内部语素与语素之间的关系。①

2. 语言学的研究内容与思维方式

语言学的研究内容主要包括语音、语义和语法三部分，如图3-9所示，它们分别对应的是语言的形式、语言的意义和语言的方法。语音是人类发音器官发出的，表示一定意义的声音。因此，可以从发音、传递、感知几方面进行研究。研究发音的称为"生理语音学"（也叫发音学）；研究语音传递的名为"声学语音学"；研究语音感知的叫作"感知语音学"（或听觉语音学）。语音具有物理属性，包括音高、音长、音重和音质四要素。音素是从音质的角度划分的最小语音单位，是从语流中切分出来的，它可分为元音和辅音两类。人说话通常只对能区分意义的音素比较敏感，因

而将其看作独立的语言单位——音位。音位是特定的语言或方言中具有区别意义作用的最小语音单位，有对立关系的音素不能归为一个音位，有互补关系且语音相似的音素才可归为一个音位。属于同一音位的各个音素是音位的变体，包括条件变体和自由变体两种。音位除了音质音位，还有非音质音位，包括调位、重位和时位。音位组合的最小单位是音节，音位组合时发生的变化是语流音变，常见的有同化、异化、弱化和脱落等。②

语义是指语言形式和言语形式表现出来的意义。针对语义进行研究的语言学分支就是"语义学"。语言符号及其序列是由形式和内容构成的，语音是形式，语义则是内容。语素、词是语言符号，词组、句子是语言符号的序列，其内容都是语义。语义主要包括词义、句义和歧义。语素、词是语言的构成单位，其意义是语言意义；句子是言语的最小单位，词组是句子的组成部分，其意义是言语意义。在语言中，词和固定词组的集合叫作"词汇"，相当于现实现象的编码系统。它包括表达词汇意义的实词、表达语法意义的虚词

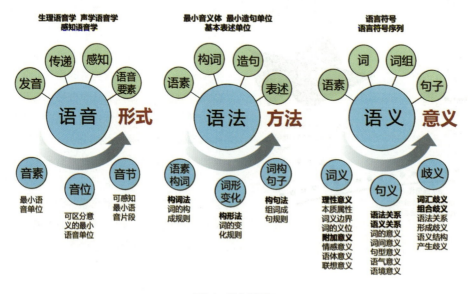

图3-9 语言学框架

① 王红旗.语言学概论[M].修订版.北京：北京大学出版社，2008：18-43.
② 王红旗.语言学概论[M].修订版.北京：北京大学出版社，2008：44-84.

两类。实词的意义是语义学研究的对象，虚词的意义是语法学研究的对象。固定词组是由成语、惯用语和专用名称组成的。词的形式是声音，词的内容是意义，即词义。词义包括理性意义和附加意义两部分。词的理性意义是人们对现实现象概括性的反映，是词义的基础。词的每个理性意义就是一个义位，义位是词的理性意义的单位；词的附加意义依附于理性意义，主要包括情感意义、体态意义（或语体色彩）、联想意义等。句子的意义是由词的意义、词与词之间的关系意义、句型的意义、语气意义和语境意义等构成。词在句子中的组合又会受语法、语义和语体色彩的限制，词与词之间除了语法关系还有语义关系。前者是句子本身的信息，后者是句子附带的背景信息。语义是在语境中表达出来的，语境对语义有多方面的影响。歧义是看起来或听起来相同的符号序列，可以表达几个意义的现象，分为词汇歧义和组合歧义两种。词汇歧义是由于同音异义、同字异义或语素、词多义而产生的歧义；组合歧义是由语言符号之间的语法关系或语义关系造成的歧义。①

语法包括词法和句法，是语言符号排列组合的规则。根据在语法中所起的作用，把语法单位分成构词的（语素、语素组）、造句的（词、词组）和表述的（句子）三级。语素是语言中最小的音义结合体，词是语言中最小的造句单位，语素和词都有语音变体和语义变体。此外，词还有语法变体。根据语素在词中所起的作用，可把语素分成"构词语素"和"构形语素"；根据词的内部结构，可将词划分为单纯词、复合词和派生词。语言形态是部分语言具有的，是词和语法形式的变化聚合，是通过增减构形语素、内部屈折等手段构成的。形态所表达的语法意义的类是语法范畴，常见的语法范畴有数、性、格、时、体、态、人称等。在有形态的语言中，词类可根据形态变化来划分，而在没有形态的语言中，可以根据语法功能来划分。根据是否在词上加构形语素及构形语素的差别，可将世界语言划分为孤立语、屈折语、黏着语、复综语四类。句子是表达完整意义的、具有一定语调的最小言语单位。它是在特定的语境中为特定的交际目的而创造出来的。词组是句子内部词与词的组合体。识别词组内部的语法关系，在有形态的语言中可根据词形进行变化，在没有形态变化的语言中可借助推导式。在词组内部，词与词的组合有先后顺序，即层次，分析词组的层次有助于了解词组的结构。语法意义是语法单位在组合中产生出来的，能把语法单位组织起来并在组织中产生语法意义的形式和语法形式。最基本的语法形式有词类、语序、形态和虚词。②

3.3.5 设计形态学的人文观与思维范式

对设计形态学来说，确立其人文观和思维范式十分重要。虽说设计形态学研究的核心是"形态"，但"形态"不可能与"人类"完全脱离，况且人类本身就是形态的一部分。进一步来说，在自然形态的探索发现与人造形态的创新创造过程中，人类均担纲了重要角色，起到了主导作用。更重要的是，设计形态学的概念、方法论以及知识体系的建构等皆离不开人文思维的鼎力相助。

实际上，哲学思维就是为了引导人们获取知识与方法，进而产生思想与智慧。从道生万物，追求"人"与"宇宙"的同一，到理合心性，参悟"出世"与"入世"的统一，哲学思维从未停止过对人类、事物以及宇宙的认识、思考和判断。因此，哲学亦可谓对人生系统反思的思想。从设计形态学的角度来看，人类既是形态（事物）与生态（宇宙）的创造者或影响者，也是二者的协调者和维护者。此外，哲学关于逻辑与推理、数字与计算思维方法也让设计形态学思维得到了借鉴和拓展。美学思维与哲学思维具有同源性，但它更

① 王红旗.语言学概论[M].修订版.北京：北京大学出版社，2008：85-132.
② 王红旗.语言学概论[M].修订版.北京：北京大学出版社，2008：133-179.

侧重于人类的情感。审美其实基于人类（审美主体）与事物（审美对象）关系的确立，在此基础上，再通过审美活动，形成审美经验和美感。美学思维其实对设计形态学思维具有非常好的启发作用。其实，形态的人文性研究与美学思维方式非常接近，因而也非常受益。尽管美学经验是短暂的，但其直觉性、表现性和自由性特征却为设计形态学思维研究提供了很好的借鉴。

心理学思维聚焦于人类的认知及其规律研究。人的认知加工有"自下而上"（从元素到整体）和"自上而下"（从整体到元素）两条途径，而这两条途径恰好适合设计形态学中的自然形态研究和人造形态研究。实际上，认知心理学思维对设计形态学思维的帮助尤为重要。特别是格式塔理论对形态的认知研究具有重要的指导意义。人类的认知通常都会遵循这样的认知过程（规律），即感觉、知觉、记忆、思维、联想、语言。其实，形态研究也同样遵循此规律，而有所不同的是记忆环节。在记忆环节，设计形态学需要更深入地剖析研究对象（形态），揭示其内在规律、原理，直至本源。而在语言（表达）环节之后还需要创造新的形态。语言学思维也非常值得设计形态学思维学习借鉴。语言是由音素—音位—音节（语音）、语素—词/词组—句子（语法、语义）构成的，再加上词法（构词法、构形法）和句法，以及词义、句义和歧义，由此可以发现语言学具有非常缜密的思维逻辑。这不仅为设计形态学思维提供了极好的参照对象，而且还为设计形态学知识体系的建构，提供了强有力的帮助。实际上，语言学是载体，语用学才是应用。造型是设计的载体，这方面需要借鉴语言学。造型的应用，需要依靠设计思维将功能需求（物质、精神的）与造型结合起来，这又需要借鉴语用学。而对设计形态学思维来说，最直接的帮助就属语言学了（见表3-2）。

3.4 设计形态学与艺术设计思维

艺术设计思维是设计形态学思维生存的根基。思维方式多种多样，主要包括形象思维、演绎思维、归纳思维、联想思维、逆向思维、移植思维、聚合思维、目标思维和发散思维等。它们通常具有概括性、逻辑性、独创性和批判性等特征。思维通常需要依靠"语言"这一载体来进行表达和交流，而艺术设计思维的表达除了少量借助语言载体，更多的则是依靠其独特的"造型"载体来完成的。

3.4.1 艺术学思维

1. 艺术与创造思维

艺术与科学非常相似，都是首先从真实世界出发的，然后向外扩展并触及所有可能的世界，最终才会进入所有的想象世界。艺术可以借助巧妙的手法来增强美感和情绪反应，以传达人类经验中精微而复杂的细节。艺术创作还能通过心灵去直接沟通情感，且无须解释其影响力。就此而言，艺术与科学又恰好相反。科学的目标在于创造原理，并把原理用到人类生物学上，以定义物种的独特性质；艺术则采用精密的细节来充实作品，并将物种的独特性质蕴含且彻底表现在作品中。流传久远的艺术品通常都极具人性，尽管其来自个人的想象力，却触及了人类在进化过程中赋予人类的共性，甚至当创作者的幻想中出现了不可能存在的世界时，其所凭借的仍是人类的根

表3-2 语言学与设计形态学

内容	最小单元	最小功能单位	基本功能	静态功能	动态功能
语言学	语素/音素	词 词组/音位	句子/音节	语言表述	语言交流
设计形态学	形态元	单独形态 组合形态	生形/造型	形态表达	形态交互

源。艺术实际上是把人性置于"宇宙中心",但并未理会我们是否属于这一中心。① 艺术在追求审美的过程中往往会疏远规律,并且与"美"或"价值"被等同;科学在追求规律的过程中也常常会遮蔽审美,从而与"真"或"正确"被等同……其实科学与艺术都是人类认识世界的一种方式。② 科学需要艺术的知觉和隐喻力,艺术则需要科学提供新鲜血液。由此可见,艺术与科学其实是一个对立统一体,二者既相互对立,又相互依存。重要的是,它们都推崇"创造思维"。实际上,艺术家非常注重"创造力",且极其敏感和冲动。他们能借助不同的艺术形式,让其艺术灵感从人性的井口中喷涌而出。艺术创作的目标是直接诉诸接受者的感觉,而不需要经过分析和解释,因此,创造力是最圆满的人文表现。③ 艺术有时候也被看作人文,因此,它又与人文思维一脉相承,而人文思维同样也十分注重创新思维。

2. 艺术的哲学思维

古希腊美学把艺术分为"缪斯"艺术和"机械"艺术。"缪斯"艺术是指语言艺术、音乐艺术、舞蹈艺术和表演艺术等,它们都具有动态艺术特征;"机械"艺术是指古老而实用的艺术形式,如建筑、雕塑、绘画、书法和雕刻艺术等。哲学理论家德苏瓦尔在此基础上又根据艺术的静态与动态、客观与主观的形式特征,把艺术分为6种样式(见表3-3):雕刻、舞蹈、绘画、诗歌、建筑、音乐。

表3-3　德苏瓦尔划分的六种艺术样式

类别	客观艺术	主客观艺术	主观艺术
静态艺术	雕刻	绘画	建筑
动态艺术	舞蹈	诗歌	音乐

17世纪,欧洲的意大利、法国、英国和俄国先后从官方角度确立了造型艺术与手工艺术的分离,并将造型艺术提高到了文学创作的水平。后来,还催生了"艺术家"与"手艺人"两类职业人群。经过进一步发展,被人们广泛推崇的"美的艺术",作为一种革命性的艺术体系逐渐取代了古希腊罗马以来的旧艺术体系。到了19世纪中叶,"审美体验"又逐渐替代了"美"和"美感"。实际上,传统美学的核心思路可以概括为审美体验,也就是从人的主观感受出发去理解艺术与美。

"美学"作为一门学科诞生于18世纪,它其实也是关于感性认知的科学。黑格尔甚至直接将美学定义为"艺术哲学",而康德则从知、情、意三种心灵官能的角度,将哲学划分为逻辑学、伦理学和美学三个领域。康德还在《判断力批判》中明确了"美的艺术"(Fine Art)是从技艺的艺术中区分出来的,并将其定义为"纯粹审美判断"的对象。④ 由于"美学"负有揭示艺术一般规律的使命,因而其视野就应该是整个艺术世界,而不是这一世界的某个部分,且只有分析艺术世界的内部结构,及其与人类的实践活动和周围世界的相互关系,才能充分、准确地标记这个"世界"的疆界。值得注意的是,在美学尚未为各门艺术确定另一系列规律之前,这些艺术就一直处在互无联系的状态,且缺少坚实的理论基础。这一系列规律是艺术创作活动的本质和结构在各种具体形式中得到折射的规律。只有揭示出这一系列规律,才能真正促进美学和各门艺术理论的联系。这对美学和单门艺术来说都非常必要。⑤

3. 艺术的历史思维与批判思维

"艺术并不只是天才从历史情境和个人的特意经验中塑造出来的,这些天才的灵感源自人脑遗

① 威尔逊.知识大融通[M].梁锦鋆,译.北京:中信出版集团,2015:306-308.
② 柳冠中.事理学论纲[M].长沙:中南大学出版社,2006:11.
③ 威尔逊.知识大融通[M].梁锦鋆,译.北京:中信出版集团,2015:296-299.
④ 陈岸瑛.艺术概论[M].北京:高等教育出版社,2015:22-24.
⑤ 卡冈.艺术形态学[M].凌继尧,金亚娜,译.上海:学林出版社,2008:1-2.

传起源的久远历史中，而且是恒久不变的。"① 艺术史研究是基于实践的理论性研究，它与艺术哲学不同，其研究更偏重于实践性。艺术史需要依靠事实说话，其中一部分事实来自文献研究，而另一部分则来自艺术创作。

历史主义是19世纪科学思想的伟大贡献。不仅如此，其实它在美学领域也有卓越表现，尤其是黑格尔在此领域的贡献和巨大影响，从而使"艺术史视角"成为艺术研究的重要对象。德国心理学家威廉·W. 认为，不能把艺术系统看作艺术不同式样的历史更替。如果在文化发展史中真正形成了新的创作形式，那么它们并不是某种"全新的东西"，而是以前就已经存在的萌芽和潜在因素的改造产物。此外，德国艺术史家埃拉斯特·格罗塞（Ernst Grosse）在其专著《艺术的起源》中提出了"艺术划分"问题，并以此把艺术划分为"静态艺术"和"动态艺术"，或者"空间艺术"和"时间艺术"。不过，格罗塞认为，最重要的并不是这种划分本身，而是在对艺术材料作历史的阐述时，这种划分应当怎样发挥其作用。②

当历史主义作为真正的分析方法，而不是为了掩盖对文化影响极深的形而上学观点的假象时，通过解决艺术理论的整体结构问题来探究历史文化的发展，便具有颇高的成效。实际上，艺术的历史研究，不仅是为了梳理艺术的脉络，总结艺术发展的规律，更重要的是要为艺术未来的发展指明方向，并为此提供强有力的理论和方法支持。而这正是艺术历史思维的核心内容。尽管艺术的历史思维与艺术史的发展紧密相连，然而它并非像科学思维那样，随着社会历史的发展而不断进步、提升。而是根据人类社会演进过程中呈现的现象，不断提出新思想、新观念，并通过不同的艺术形式进行传扬。

艺术的批判思维是非常重要的思维方式，它与艺术的历史思维形成了相辅相成的关系，宛如支撑艺术思维的两条腿。艺术批评（Art Criticism）实际上就是基于艺术批判性思维的系统性研究。它在艺术鉴赏的基础上，运用哲学、美学及艺术学理论，针对艺术创作和现象进行研究分析，并作出判断、评价。既可以将其看作一种活动，也可以看作这一活动的结果，其批评的对象包括一切艺术现象，如艺术创作与作品、艺术风格与流派、艺术运动与思潮等。其作用包括：(1) 有利于提高人们对艺术品的鉴赏能力和水平；(2) 能够引起人们对艺术创作的深度思考和反馈；(3) 可以丰富艺术理论并推动其发展、完善。实际上，艺术的批判性思维与"科学否证"功能非常类似，可谓异曲同工。

4. 艺术的想象思维与形象思维

尽管"想象思维"在其他学科中都有所体现，然而在艺术领域却有着得天独厚的优势。实际上，通过超凡的"想象力"来再现或创造新的"意境"，正是艺术家最擅长的艺术创作与表现手段，并且也是艺术思维最具标志性的内容。如果说"美"存在多样性统一，那么"想象力"则是将诸多信息统一起来，并重新建构的能力，其实也就是能汇聚并整合诸多观念的能力。它还可以被理解为积蓄在心灵中诸观念的排列组合。③ "想象"也是人类产生审美的重要手段和途径，因此逐渐成了美学中的重要概念。想象还可细分为四种类型。(1) 无意识想象：没有特殊目的不自觉想象；(2) 有意识想象：带有特殊目的的自觉性想象；(3) 再造性想象：基于过去经验的发散性想象；(4) 创造性想象：不依赖过去经验的全新想象。不过，想象力很容易被世人泛化，严格来说，只有基于"经验重组"的想象力才是"想象思维"的主要含义。

① 威尔逊.知识大融通[M].梁锦鋆，译.北京：中信出版集团，2015：306.
② 陈岸瑛.艺术概论[M].北京：高等教育出版社，2015：107-108.
③ 陈岸瑛.艺术概论[M].北京：高等教育出版社，2015：75.

"形象思维"是指人们在认识世界的过程中，运用直观形象的表象来解决问题的思维方法。实际上，它是在对客观形象进行感受和储存的基础上，结合主观的认识和情感进行识别（含审美判断、科学判断等），并用一定的形式、手段和工具（如文学语言、绘画造型、音乐节奏等）进行创造和描述形象的基本思维形式。它也是艺术创作的主要思维方法之一，艺术家可以借助它来反映现实生活、塑造艺术形象、表达思想情感。从表面看来，形象思维与逻辑思维是两种相对立的思维方式，艺术家似乎更青睐形象思维，而科学家则热衷于逻辑思维，但在现实中，无论是艺术家还是科学家，他们都在混合使用这两种思维方法。实际上，两种思维是相辅相成的，彼此能很好地融合统一。形象思维的特点是具有形象性、非逻辑性、粗略性和想象性，它恰好彰显了艺术思维的独特性。

3.4.2 设计学思维

设计的目的是为人类服务。从最初只为解决人类生产、生活中的需求和遭遇的难题，逐渐扩大到协调人与物（造物）、人与人（社会）、人与环境（生态）的关系，乃至人与未来（趋势）的关系……由于涉及的问题越来越复杂，所需的知识也变得更加广阔、综合。于是，设计的重心便逐渐从"创新"转变为"整合"，研究工作也从专注于"技"（解决实际问题的综合技能）的巧思与善用，上升至"道"（指导实践应用的思想理论）的建构与运筹。

1. 溯因推理与设计思维

设计思维与归纳推理、演绎推理和溯因推理均存在十分密切的关系。归纳推理能表明事物的可操作性，且通过一系列的观察推断出一般性结论；演绎推理可以证明既定的事实，即由两个或多个前提得出一个结论；而溯因推理则仅能表明事情的可能性，其实就是提出可能的原因（迭代构想）以解释现象为何发生（解决问题的可能方案）。若前两类推理主要用于自然科学和社会科学，那么后面的溯因推理则更适用于设计学科，它甚至被视为设计思维的"核心"。溯因推理还具有两种不同的形式：（1）封闭性解决问题的溯因推理：是指根据给定的期望结果和运行机理（怎么样），形成一个对象（是什么）；（2）开放性解决问题的溯因推理：是指根据一个期望的结果，形成一个对象和运行机理。而后者与设计思维和设定的概念相关。

设计思维是一个迭代过程，问题和可能的解决方案是被同时探索、制定和评估的。设计过程不仅包括解决问题，也包括发现问题，从而使问题设定和解决方案制定共同展开。设计思维是用来解决棘手问题（现实中有很多）的，即在项目开始无法明确界定使用的"事实"，且难以选择"最佳"解决问题的方案。实用主义哲学代表人物约翰·杜威（John Dewey）认为，思维和行为只是同一过程的两个名称。根据其共同探究和构思过程的理念，又可以将设计思维分为三个阶段：（1）探索和定义设计问题；（2）感知问题与提出可能的解决方案；（3）试用和评估设计解决方案。①

不过，设计思维并非仅仅是"推理"，其实还存在"想象"。"推理"具有明确的目的性，并且能够直接指向特定的结论；而"想象"源于个人经历，可将材料相对松散或漫无目的地组合起来。实际上，"推理"（理性思维）和"想象"（想象思维）是可以共存的，而在二者之间施展微妙的平衡，正是设计师的重要技能之一。想象思维又引出了与之关系密切的"类比推理"。设计过程就是将物质世界"所遇的场景"与人类思维的"引导原则"进行类比。类比结果可视为设计师对"所遇的场景"的诠释。通过类比，设计师得出假设并预测熟悉模式剩下的部分也适用于所遇的场景，如图3-10所示。在设计过程中，问题及解

① 布朗，布坎南，迪桑沃，等.设计问题：第二辑[M].辛向阳，等译.北京：清华大学出版社，2015: 3-21.

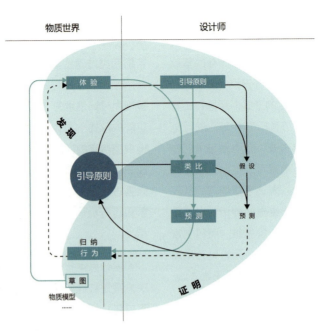

图3-10 设计思维过程中溯源、演绎、归纳和类比推理的交织①

决方案的部分模型似乎是一起构建的。然而，关键是通过相反的概念陈述，可把两个部分的模型桥接起来，使其彼此可以相互映射，这一现象也可称为"共同进化"。②

2. 从"艺术与技术结合"到"设计与科学结合"

设计教育是设计思维产生的摇篮。在设计的发展过程中，包豪斯和乌尔姆可谓是具有里程碑作用的人物。尽管二者具有传承关系，但由于其办学理念存在较大差异，因此也导致其设计思维存在较大偏差。实际上，包豪斯主张艺术与技术（偏重手工艺）结合，强调大师带领学生在实践过程中共同探讨、研究，培养的是具有艺术与手工艺精神的设计思维。而乌尔姆则另辟蹊径，它主张设计与科学相结合，强调从根本上与以手工为基础的包豪斯传统相脱离，并面向科学和现代化大生产技术的新方向。同时，它还尝试着在设计、科学和技术之间建立一种新的、更显著的密切关系。实际上，这便是现代设计思维的雏形！③

设计究竟是一门技术还是一门科学？这比较难回答。实际上，它是在两者之间不断变化的，并力图寻求动态平衡。从古至今，设计及技能就是人们十分关注的研究对象。然而，随着科学技术的快速发展和人们认知的普遍提升，设计也越来越向科技靠近，甚至逐渐显现出"设计科学"的发展趋势。其实，科学与设计的目标是不同的，它强调对某一类事物（或现象）进行研究的描述性或实证性。也就是说，是研究事物的本来面目，揭示事物的真实性、运动规律、变化特点，以及与相关事物的联系。然而，设计与科学结合所带来的变化却是巨大的，它不仅让设计研究能够更往前端（基础性）研究发展，让更多学科得以交叉融合，还能将"科学思维"融入"设计思维"，以便更好地指导和拓展设计研究。此外，它还因此带来了设计教育的巨大改变（如教育部新的设计学科分类），并让更多受教育者能因此受益。赫伯

① 布朗，布坎南，迪桑沃，等.设计问题：第一辑[M].辛向阳，等译.北京：清华大学出版社，2015：310.
② 布朗，布坎南，迪桑沃，等.设计问题：第一辑[M].辛向阳，等译.北京：清华大学出版社，2015：120-130.
③ 林丁格尔.乌尔姆设计：造物之道[M].王敏，译.北京：中国建筑工业出版社，2011：13.

特·西蒙（Herbert Simon）认为："对人的恰当研究，在很大程度上是一门关于设计的科学。它不仅是技术教育的专业部分，而且是每个受教育者的中心学科。"①

3. 设计与创造性思维

西蒙提出："创造性思维和一般较世俗的思维最主要的差别在于：一是它愿意接纳定义模糊的问题，并且逐渐为这些问题建立结构；二是它能在相当长的一段时间内，继续全神贯注于同一问题；三是它对相关领域和可能相关的领域，具有广阔的知识背景。"②

设计和科学一样，都是要创造（发明）前所未有的东西。"创造性"是设计的一个本质属性，而"思维"则是对问题的求解过程。创造性思维可谓是设计最显著的特征之一。设计之所以具有强大的生命力，就在于其抓住了设计活动中的关键因素——人类设计技能，并能从本质上去描述一般设计过程，提出普世的设计模式。此外，设计植根于广阔的设计实践领域，能够通过设计技能将设计过程与设计任务联系起来，从而缝合了设计技能研究与设计方法研究之间的裂隙，并因此把设计研究的重要部分上升到了科学的高度。

设计研究的是人类设计技能在完成复杂设计任务时的拓展，并因此会从许多方面与众多学科产生联系。设计研究在揭示人类设计技能和创新思维机制时，采用了新的信息处理模型和计算机模拟途径，因而与现代认知心理学和人工智能产生了联系，进而还与科学哲学和系统科学等产生了联系。人们在研究设计任务时，广泛吸取各专业设计领域的知识，在讨论人类设计技能的延展时，又涉及众多设计方法、规范和程序。实际上，与设计学科产生联系的学科领域非常广泛，这种联系与其他交叉学科的情形一样具有双重意义，即在广泛吸收多学科知识，特别是现代科学新成果和新思想的同时，也向其他学科输送养分。

4. 设计学科的学科性

针对设计的定位有很多观点，且差异较大。主要的观点有设计"规划说"、设计"决策说"、设计"问题求解说"、设计"创造性思维说"、设计"科学说"。不仅如此，随着设计学科与其他学科的交叉融合不断加深，其学科边界也开始破裂并逐渐变得模糊起来。这种趋势的变化自然也带来了设计思维的重大转变。今天，我们正经历和置身于这样一种环境：传统设计领域的边界变得模糊，而新的协作能力催生出了新型的设计实践。不仅如此，设计学科的范围也在继续扩大，并突破了单一学科的常规界限，呈现出交织众多学科的不同视角。因此它也就具备了"多学科性（Multidisciplinarity）"特征，并催生了"交叉学科性（Crossdisciplinarity）""跨学科性（Interdisciplinarity）""超学科性（Transdisciplinarity）"等特征。实际上，学科之间的互动存在三种形式。（1）自上而下的互动：是希望建构一个无所不包的系统。（2）自下而上的互动：是为响应学科发展中的不测和剧变；（3）无学科性的互动（横向互动）：是想打破学科间的有序化和连续性。因此，这便形成了更加多样化的形式。

· 学科性：能够理解来源于实践的一组概念和一种方法论；能容忍问题，且只在该领域内贡献设计。

· 多学科性：能够理解不同学科的差异，并显示出学习借鉴其他学科的能力。

· 跨学科性：能够理解不同学科的差异，并且能够跟踪其他学科的问题焦点。

· 互动学科性：能够理解至少两门学科，其一为主干学科；能运用另一学科的概念和方法，并

① 杨硕，徐立.人类理性与设计科学：人类设计技能探索[M].沈阳：辽宁人民出版社，1987：1-9.
② 威尔逊.知识大融通[M].北京：中信出版集团，2015：093.

强化对主干学科的理解。

·超学科性：能够理解至少两门学科，两门学科不分主次；能形成一种超方法论的视角，并联系新问题进行学科概括总结。

·复合学科性：能够理解学科组合，这些学科在设计学自身的不同领域内已有联系。

·元学科性：能够理解并努力克服学科性，设法建构无所不包的框架，将实践及其历史与新问题联系起来。

·另类学科性：理解并能够建立联系，这种联系能生成新方法，以便辨识设计活动和思维中的独特维度。

·无学科性：刻意地模糊差异，并从"以学科为基础"转向"以问题或项目为基础"；能将不同学科杂乱无章的观点和方法进行整合，形成创新的、难以预料的工作方式和新项目；表现出"任何事情皆可发生"的心态，且未受到确证理论或长期工作实践的约束。

其实学科边界模糊化是好事，它可为每个具有学科知识和技能的人提供更多的可能。但对另一些人来说却未必是好事——如果把它放在错误的人手里，它会被用来衍生很多新术语以强化固有的学科知识。① 学科性消解已成为当今学科发展的重要趋势，在这一大背景下，设计思维必须与时俱进，及时调整核心理念和思路，以顺应学科发展的洪流。

3.4.3　艺术与设计思维对设计形态学思维的启示

艺术与设计有着非常深厚的渊源，且一直具有较高的统一性。然而，随着科技与社会的快速发展，设计思维与艺术思维的差异开始逐渐拉大，甚至有分离的趋势。尽管如此，无论两种思维是越来越近，还是渐行渐远，它们始终都在同一轴线上发展。这也充分表明二者的产生和发展过程其实存在着共同的基础。实际上，不管是设计思维还是艺术思维，其研究的初始对象都是基于"人"和"物"（原形态）的。在两种思维的主导下，众多优秀的设计师/艺术家，又创造/创作出了无数精美的设计产品/艺术作品（新形态）。

设计与艺术思维对"设计形态学思维"具有非常好的启示作用。设计形态学思维其实是一种复合性的思维方式，尽管其来源具有多元性，但其基础依然是艺术思维和设计思维。设计形态学思维一方面吸收了艺术思维从"审美与价值"探究到"创作与表演"诠释过程的想象与灵感，另一方面融合了设计思维从"需求与问题"研判到"创造与创新"实现过程的逻辑与方法。它不仅很好地继承了两种思维的衣钵，而且仍将"人"和"物"作为研究对象的"原形态"，将"产品"或"作品"作为创新成果的"新形态"。那么，设计形态学思维便是驱动将研究目标从"原形态"转换成"新形态"的"动力引擎"。此外，设计形态学在与其他学科进行交叉融合时，"交叉学科思维"也对设计形态学思维的形成起到了积极的推动作用，并在其驱动下实现了从"知识融合"到"协同创新"的转换。总之，通过吸收艺术思维与设计思维之精华，可以不断凝练和完善设计形态学思维。

3.4.4　设计形态学思维的建构

1. 设计形态学思维的多元范式

实际上，设计形态学思维的建构源自众多学科的思维范式，它是在广泛吸收各类思维之精华的基础上再予以整合、集成的。综合本章第一节到第三节的研究内容便会发现，设计形态学思维其实可视为三类思维的聚合体，主要包括：（1）源

① 布朗，布坎南，迪桑沃，等.设计问题：第一辑[M].辛向阳，孙志祥，代福平，等译.北京：清华大学出版社，2015：8-16.

自科技思维与工程思维的设计形态学思维范式（范式一）；（2）源自哲学思维、美学思维、心理学思维和语言学思维的设计形态学思维范式（范式二）；（3）源自艺术思维与设计思维的设计形态学思维范式（范式三）。设计形态学思维宛如设计形态学的"灵魂"，虽然它看不见、摸不着，却能在设计形态学研究与创新过程中起到引领作用，并贯穿过程的始终。

在这种思维强有力的驱动下，设计形态学研究一方面可借助逻辑思维（归纳推理、演绎推理、溯因推理、类比推理等）去探索研究形态内在的规律和原理，凝练形态研究与协同创新的理论、方法、知识及评价体系；另一方面又能依靠想象思维、形象思维和感性思维进行形态研究的拓展与演变，特别是针对"人"与"形态"关系及规律的探究，进而延伸到协同创新思维的启发、引导、联想与发散等。此外，设计形态学还可借助"形态研究"这一交叉点，与众多学科进行知识、方法和思维的交叉融合，以不断丰富设计形态学思维内涵，如图3-11所示。

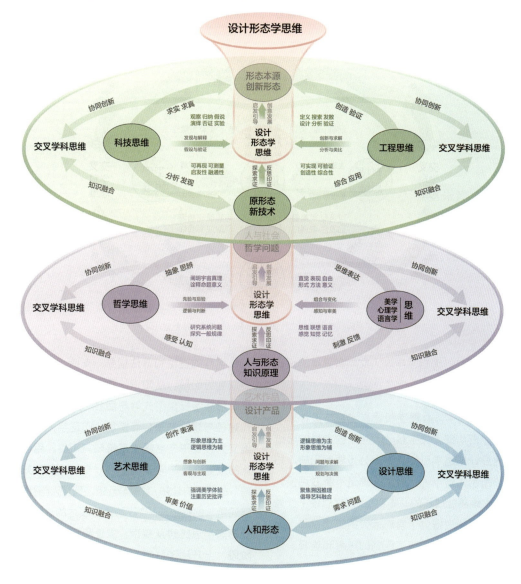

图3-11 设计形态学思维范式（3+1）

1）范式一：源自科技思维与工程思维的设计形态学思维范式

科技思维与工程思维可以说是培育设计形态学思维的"沃土"。在二者的加持下，设计形态学思维已具备了明显的"科学性"特征，并且在此基础上，还发展出了设计形态学的"科学属性"。由于科学理论和方法的介入，设计形态学研究便有了思维的"主心骨"，因此能够挑战更困难、更复杂的设计问题。不过，科技思维与工程思维也存在着较大的差异。事实上，科技思维重在发现与解释、假设与验证，而工程思维则强调创新与求解、分析与类比。将这些思维方法融入设计形态学研究，便可获得如虎添翼之功效。从"原形态/新技术"的分析与发现/综合与应用，到"形态本源/创新形态"的求实与求真/创造与验证，设计形态学思维已逐渐形成了从探索、求证、反思、印证，到启发、引导、创意、发展的范式。这种思维范式再继续扩展，就会与众多其他学科产生交叉，并且不可避免地受到交叉学科思维的影响。不同学科知识的交叉融合，又极大地促进了基于"形态研究"的跨学科协同创新。这些思维的融合，便成就了设计形态学思维的第一种范式，如图3-12所示。

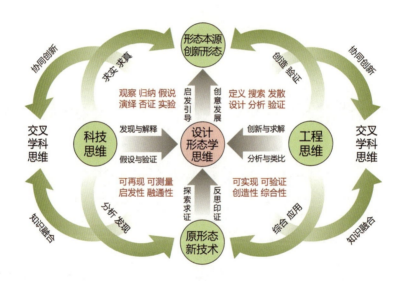

图3-12　源自科技思维与工程思维的设计形态学思维范式（范式一）

2）范式二：源自哲学等人文学科思维的设计形态学思维范式

哲学、美学、心理学和语言学是与设计形态学关系较密切的人文学科，因此这些学科的思维范式对设计形态学思维具有十分重要的影响，如图3-13所示。可以说，人文思维是不断滋润设计形态学思维茁壮成长的"养料"。人文思维不仅为设计形态学研究提供了崇高远大的终极目标，而且对终极目标的意义有了深刻的思考和诠释，并为实现目标提供了行之有效的普遍性方法。特别是在处理"人"与"形态"的关系上，由于有了人文学科的理论和方法指导、支持，许多难题便得以迎刃而解。从知识论角度来看，哲学思维为设计形态学提供了先验与后验、逻辑与判断的认知途径与逻辑方法；而美学、心理学、语言学思维又为设计形态学提供了感知与审美、组合与变化的致美途径与构形方法。从"人与形态/知识原理"的感受与认知/刺激与反馈，到"人与社会/哲学问题"的抽象与思辨/思维与表达的过程中，设计形态学思维也从探索、求证和反思的低维认知阶段，上升到了联想、启发和创造的高维认知阶段，从而形成了设计形态学思维的第二种范式。

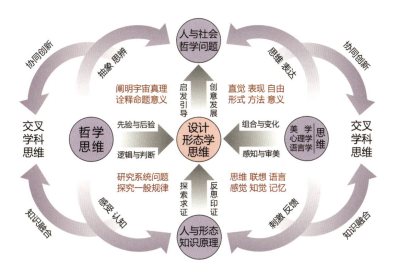

图3-13　源自哲学等人文学科思维的设计形态学思维范式（范式二）

3）范式三：源自艺术思维与设计思维的设计形态学思维范式

设计形态思维与艺术思维、设计思维可谓是一脉相承的，换言之，艺术思维与设计思维其实就是设计形态学思维的根基。尽管艺术思维与设计思维同源，但随着科技与社会的快速发展，彼此间的差距也逐渐拉大。相比之下，艺术思维多以形象思维为主，以逻辑思维为辅，并且非常强调美学体验，注重艺术历史的传承和艺术批评的研究；而设计思维则多以逻辑思维为主，以形象思维为辅，且强调聚焦溯因推理，倡导艺术与科学的交叉融合。事实上，艺术思维为设计形态学思维提供了想象与创新、客观与主观相融合的思维方法；而设计思维则为设计形态学思维提供了问题与求解、规划与决策的思维模式。从"人"和"形态"的审美与价值、需求与问题，延伸到"艺术作品/设计产品"的创作与表演、创造与创新。在不断探索与反思、启发与创新的过程中，设计形态学还与其他学科产生了广泛的交叉融合。通过与交叉学科思维的融合，设计形态学思维逐渐形成了第三种思维范式，如图3-14所示。

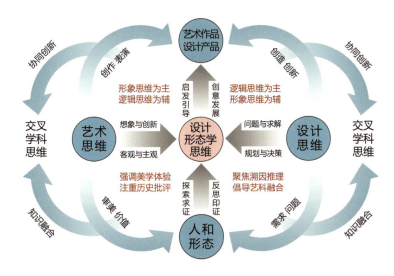

图3-14　源自艺术思维与设计思维的设计形态学思维范式（范式三）

2. 基于"形态研究"的设计形态学思维

通过上面的论述，大家对设计形态学思维的范式已有全面了解。但殊不知，在三种思维范式中其实还隐藏着一种复合范式，这就是源自"交叉学科思维"的设计形态学思维范式。由于该思维范式与列举的三种思维范式有众多重合之处，因此未将其单独列出。既然设计形态学思维拥有三种不同范式，那么它又依靠什么串联起来凝聚成一体呢？其实只能依靠"形态研究"，而且非它莫属。这是因为设计形态学在与各学科进行交叉融合时，只有通过"形态研究"才能跨越学科壁垒、整合学科知识，并最终实现协同创新。值得注意的是，设计形态学思维的三种思维范式，在实际应用中其实并不是同时出现的，而是根据设计形态学研究的不同阶段或环节，选择与之适合的思维范式予以运用。如在针对原形态的探索研究、分析归纳阶段，就需要运用思维范式一或范式二，而在针对形态原理的启发联想、设计创新阶段，则需要运用思维范式二或范式三，而交叉学科思维范式会在整个研究过程中间歇性地得到运用。

实际上，设计形态学思维正是利用了设计研究所具有的"协同功能"，才能将不同学科的相关知识融汇，再通过甄别、整合与优化，最终实现其知识结构的创新。从交叉学科视角来看，设计形态学应该归属于交叉学科的"横断学科"，而在其中起关键作用的"横断面"便是形态研究；从跨学科视角来看，基于形态研究所产生的研究成果，不仅能让设计形态学获益颇丰，而且还能惠及其他相关学科，促进学科间的交流与繁荣。设计形态学思维其实属于复合性思维，而复合性思维更善于解决复杂问题。由于设计形态学研究往往涉及多学科知识与方法的交叉融合，且在设计应用阶段还需携手多学科进行协同创新，因此具有复合性特征的设计形态学思维恰好有了用武之地。围绕设计形态学的形态研究这一核心，设计形态学思维不仅能更好地引领设计形态学研究，自如地驾驭协同创新与设计应用，而且还能形成区别于其他思维模式的鲜明特色。此外，设计形态学思维还能极大地促进设计形态学方法论和知识体系的建构，并在二者中起到关键的平衡与协调作用。不过，设计形态学思维并非固定不变的，而是随着时代发展的步伐，不断与时俱进的。毋庸置疑，设计形态学思维其实就是设计形态学的灵魂。它不仅主导着设计形态学的研究与创新，而且还协调着形态、人和环境的关系，并引导设计形态学面向未来，沿着开放、健康和稳步的发展方向砥砺前行。

第 4 章 设计形态学的逻辑与方法论

逻辑与思维的关系十分密切。狭义的逻辑可理解为思维内在的规律、规则;而广义的逻辑除了思维规律与规则,还包括更广泛的客观规律。设计形态学的逻辑与方法论也是基于多学科的思维,特别是在设计思维的基础上,通过"形态研究"这一轴心,充分地与科学、工程学、哲学和心理学等进行交叉融合,最终形成了兼容多学科特征的综合性思维逻辑与方法论。

4.1 逻辑学与方法论

4.1.1 逻辑学

逻辑学是哲学的分支学科。它也被看作关于思维和论述的科学,即关于概念、判断、推理及语言表述的科学。[①] 逻辑学的基础是由古希腊哲学家苏格拉底(Socrates)和其弟子柏拉图(Plato)共同建立起来的,但直到亚里士多德(Aristotle)才使之得以详细、完善,并成为专门的科目。亚里士多德认为逻辑学是获得真正知识的重要工具,是哲学的导论和绪论。因此,他也被公认为科学逻辑学的创始人。逻辑学的主旨是分析思维的形式和内容,以及取得知识的过程,它是正确思维的科学。[②] 逻辑所研究的推理序列,也叫"证明"或"证明模式"。逻辑的任务就是要找出使一个有效证明(或有效推理)有效的条件。"证明"其实是由句子组成的序列,自前提开始,以结论结束,每个证明又可包含众多更小的证明步骤,即子证明,子证明的结论是整个证明的前提。"有效证明"是指前提和结论符合有条件的证明,前提的真值影响结论的真值。也就是说,如果前提都为真,那么结论也必然为真。有效证明的结论,可以看作是其所有前提的一个逻辑后承,而用图示的方式表达出来的证明过程就被称为"证明模式"。

$$\frac{\text{All P are Q}\ (\text{所有 P 是 Q})}{a\ \text{is P}\ (a\ \text{是 P})}$$
$$a\ \text{is Q}\ (a\ \text{是 Q})$$

在以上证明模式中,字母 P、Q 代表指示特征的表达式,a 代表指示某个体或实体的表达式。也就是说,a 指称一个实质的或抽象的个体。每一个对 a、P、Q 的替换都会生成一个有效的证明。其实,逻辑正是通过研究"证明模式"的有效性来得到证明有效性的,通过剔除所有不影响证明有效性的具体证明元素,以得到抽象的证明模式,而证明模式则可通过对大量表达式和句法结构进行抽象后获得。对证明的有效性研究,包括对句子意义之间特定关系(逻辑后承关系)的研究,也就是对特定表达式意义的研究。对语言学来说,逻辑不仅能精确地描述语法连接词、否定词、量化表达式等的意义,更重要的是,它还为句法操作赋予了语义解释。尽管如此,人们仍难以找到一套通用的逻辑系统,来刻画所有的有效证明,描述所有表达式意义之间的关系。事实上,每个逻辑系统都是针对某些特定类型的证明而构造的,在该系统所采用的逻辑语言中,表达式的类型决定了证明的类型。[③]

[①] 梯利,伍德.西方哲学史[M].北京:商务印书馆,2019:112.
[②] 梯利,伍德.西方哲学史[M].北京:商务印书馆,2019:83.
[③] 哈姆特.逻辑、语言与意义[M].满海霞,等译.北京:商务印书馆,2017:7-15.

1. 传统逻辑

逻辑是一门十分古老的学科，其历史可以追溯到两千年前。古希腊哲学家亚里士多德（Aristotle）便是古典形式逻辑的创始人。他在收集、整理许多有关推理哲学记载的基础上，提出了著名的"三段论"逻辑理论。"三段论"是一些形式特殊的推理，其结论可以由两个前提推导得出。"三段论"规定了哪些是有效推理，哪些是无效推理。只有以下几类主谓型命题可以出现在"三段论"中。

所有A都是B（全称肯定）

所有A都非B（全称否定）

有的A是B（特称肯定）

有的A非B（特称否定）

例如：

所有的孩子都是自私的（所有A都是B）

有些人不自私（有些C非B）

有些人不是孩子（有些C非A）

实际上，现代逻辑的核心问题，早在古希腊时期就已存在，其中具有代表性的便是量化代表式、语法连接词及其相关理论，以及与真值本质有关的各种问题。值得注意的是，亚里士多德的"三段论"逻辑只考虑简单量化，即命题只含一个量词。亚里士多德也是首位系统思考语言学的学者，并在语言学发展史上占有特殊地位。比如，在语言分析中，划分主语和谓语的做法就与其主词和谓词的区分十分相似。而首套真正的语法是由亚历山大学派的狄奥尼修斯·特拉克斯提出的。他运用了亚里士多德的分类原则，将语言分成名词、动词、分词、冠词、代词、副词、连词等几大范畴，而且至今仍具有影响力。在中世纪，人们研究语言学的主要目的是为语法规则寻求合理的基础。语法规则不应只存在于文本的分析中，更重要的是要寻求如何反映思维的本质。因此，当时除了以实用为目的的描写语法，还兴起了思辨语法。之后，寻求具有通用语法的思想更受到了学界的一致推崇。逻辑是语法学家不可缺少的工具。大阿尔伯特（Albertus Magnus）曾说："一个（在逻辑上）没有立场的语法学家，与有逻辑根基的语法学家相比，就如同傻子遇上了智者。"同时，逻辑也越来越多地考虑语言方面的推理问题。语法教我们如何说得正确，修辞教我们如何说得优美，而逻辑则教我们如何辨别真假。①

2. 现代逻辑

现代逻辑启蒙者是著名的德国哲学家和数学家莱布尼茨（Gottfried Wilhelm Leibniz）。他提出了"通用语言逻辑演算"的概念，并希望建立一种普遍语言，而且这种语言能够提供一种推理演算的结构，从而使人们很容易进行形式推理，借助这种语言，所有推理的错误都仅仅成为计算的错误。而真正将莱布尼茨的思想付诸实现，并成为现代逻辑开创者的，是德国著名数学家、逻辑学家弗雷格（Friedrich L. G. Frege）。弗雷格采用了亚里士多德关于命题的基本形式为"主词—谓词"形式的想法，但他认为主词不应在关系命题中占据核心位置，而是不受数量约束的、不同的"成分"，进而创建了比"三段论"逻辑解释更强的符号语言——谓词逻辑。他在专著《概念文字》中借鉴了数学的形式语言和传统的自然语言的表达方式，并用表示逻辑关系的符号补充数学的形式语言创造出了独特的概念文字。尽管他在概念文字中使用了类似数学形式语言的字母表达方式，但他仍然认为数学形式语言缺少逻辑连接词的表达，因而不能说是完全意义上的概念文字。他希望概念语言应具有逻辑关系的简单表达方式，而且这些表达方式需限定在必要的数量内，并能被人们简便而可靠地掌握。例如：如果A有效，并且

① 哈姆特. 逻辑、语言与意义[M]. 满海霞, 等译. 北京：商务印书馆，2017：17-21.

B有效，那么a也有效。用弗雷格的符号可表达为如图4-1所示的形式。

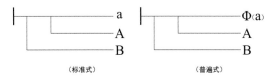

├── 概念文字中的判断符号，所有判断的共同谓词。水平线代表内容线，粗竖杠代表判断线。A,B,a 内容线后面的字母则为可判断内容。

Φ(a) 函数表达方式，括号中的"a"可以被替换。

图4-1 弗雷格的概念文字符号与逻辑表达

弗雷格将not, if（…then），all, is都看作逻辑理论的关键词，其他逻辑常项都可以用这四个关键词定义出来。尽管他也采用符号表述推理，但并非像亚里士多德一样只局限在自然语言的语法形式中，而是突破自然语言的束缚，建构了一套形式语言。他还尝试用这种语言表达推理的形式和规则，并成功构造了首个逻辑演算系统，从而开启了现代逻辑的形式化道路。实际上，现代逻辑就是人们根据弗雷格的这种思想，率先创建"命题演算系统"，然后构造"谓词演算系统"，并以此为基础逐步发展起来的。更具重要意义的是，弗雷格还将数学中的"自变元"和"函数"引入概念文字，以取代主词和谓词的概念，并借此建立了量词理论。他认为一个句子的表达可分解为两部分：一部分是表达整体关系的固定部分，即函数；另一部分是由其他的词或符号可替代的部分，也就是自变量。发表《概念文字》后，罗素和怀特海出版了《数学原理》，使一阶逻辑逐渐完善。后来又形成了证明论、公理集合论、递归论和模型论四门独立的学科。在哲学逻辑方面还形成了模态逻辑、认知逻辑、道义逻辑、时态逻辑，以及命令逻辑、问句逻辑等逻辑分支。①

3. 图式逻辑

在长期的历史发展中，图形作为逻辑推理的辅助工具。经过莱布尼茨、欧拉（Leonhard Euler）、维恩（John Venn）和皮尔斯（Charles Sanders Peirce）等人的不懈努力，"逻辑图"终于从设想变成了现实，并实现了从最初的简单表述三段论的工具，发展成了关系逻辑和模态逻辑等的图式表示。特别是由于皮尔斯提出了革命思想，逻辑图不仅克服了自身的重大缺陷，而且还开启了崭新的天地。事实上，皮尔斯发明的"存在图"是具有现代意义的可靠而完全的图式逻辑系统。他采用"存在"一词来命名，正是因为它是具有描述"存在关系"的逻辑系统。当代逻辑学家们更是在现代逻辑的基础上，运用现代的逻辑工具、技术针对逻辑图进行形式化研究，并共同建立了众多形式的图形推理系统，然后运用到哲学、计算机科学和人工智能等领域，从而深刻地改变了逻辑图的发展，并最终形成了哲学逻辑的一个新分支。②

1）欧拉图

"欧拉图"（Euler's Cycles）是由瑞士数学家欧拉创造出来的，用于表示非空非全类之间的关系，也可以解说"三段论"和表示直言推理。欧拉图以"圆"表示非空非全的类，即用圆表示词项的外延，而圆中的点是类中元素。不过，欧拉图的系统具有各种各样的缺陷，因而被后人沿着不同方向对其进行过各种改进。③ 如图4-2所示为用欧拉图验证"三段论"有效性的图示。

2）文氏图

"文氏图"是由英国数学家、逻辑学家维恩在欧拉图系统的基础上改造而成的，并发表在其专著《符号逻辑》中。维恩从逻辑图解的表达能力上对欧拉图进行了改进，并用"初始图"的思想解决了欧拉图在表示信息时的不完全性。他用"矩形"表示论域，矩形中的"圆"表示类，并

① 弗雷格.弗雷格哲学论著选集[M].王路，译.北京：商务印书馆，2006：22-38.
② 刘新文.图式逻辑[M].北京：中国社会科学出版社，2012：1-2.
③ 刘新文.图式逻辑[M].北京：中国社会科学出版社，2012：2-51.

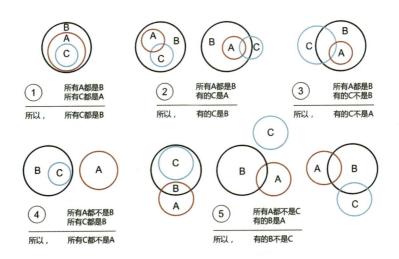

图4-2 用欧拉图验证"三段论"的有效性

将矩形分为任意一个类和补类。后来，皮尔斯又在其基础上发展出了新的逻辑图解系统——皮尔斯—文氏图。①

3) 存在图

存在图是皮尔斯运用在拓扑学和图论中研究发展出来的逻辑图式系统。它主要由分页（断言页）、点（述位）、连接线、封闭区域（切）四个成分组成，可以用来揭示图形的逻辑性质。存在图是一个包罗广泛的系统，由Alpha图、Beta图和Gamma图三个部分组成。其中，Alpha图表述的是命题概念，Beta图表述的是一阶概念，而Gamma图表述的则是模态概念。②

4. 主要的逻辑方法

逻辑推理的方法有很多，而且随着科技与社会的发展，一些现代逻辑理论和方法层出不穷，如概率逻辑、数理逻辑、模态逻辑、自然语言逻辑和大数据逻辑等。然而，这些现代逻辑及推理方法仍然是以"归纳推理""演绎推理""类比推理""溯因推理"等作为基础逻辑建构起来的。

1) 归纳推理

归纳推理是指由个别（或特殊）到一般（或普遍）的推理方法，也被称为"或然性推理"或"扩展性推理"。具体而言，归纳推理其实是指人们依据一定的经验或知识储备，去探索发现其遵循的基本规律（或共同规律），并假设其他同类事物也遵循这些规律，进而将这些规律作为预测其他同类事物基本原理的思维方法。狭义的归纳推理是指前提与结论之间存在着必然联系的推理，而广义的归纳推理还包括在归纳推理中运用的科学方法，即归纳法。归纳推理还可以细分为枚举归纳推理、消去归纳推理、模态归纳推理和概率归纳推理等。

2) 演绎推理

演绎推理是从一般（或普遍）到特殊（或个别）的推理方法，也是前提和结论之间具有必然联系的推理。它与归纳推理正好相对，也被称为"必然性推理"或"保真性推理"。演绎推理实际上就是从一般性的前提出发，通过逻辑推导，也就是"演绎"，得出具体陈述或个别结论的过程。演绎

① 刘新文.图式逻辑[M].北京：中国社会科学出版社，2012：51-106.
② 刘新文.图式逻辑[M].北京：中国社会科学出版社，2012：137-172.

推理的形式有三段论、联言推理、假言推理、选言推理和关系推理等。不过，演绎推理也有其局限性。有不少学者认为，演绎逻辑并不能为人类带来新知识，因为其前提已经蕴含了结论。此外，演绎逻辑也不能证明其前提具有正确性，这便导致其前提倾向于"先验论"。

3）类比推理

类比推理也被称为"类推"，是指将不同的两个（或类）对象进行比较，根据二者在一系列属性上的相同或相似属性，且已知其中一对象还具有其他属性，从而推出另一对象也具有相似其他属性的结论。类比推理还可分为完全类推和不完全类推两种形式。完全类推是指对两个（类）事物进行比较的方面完全相同的类推；不完全类推是指对两个或两类事物进行比较的方面不完全相同的类推。类比推理的基本原理可用下列模式表述：

A对象具有属性a、b、c，另有属性d，

B对象具有属性a、b、c，

所以，B对象具有属性d。

类比推理还可以细分为质料类比推理、形式类比推理和综合类比推理。

4）溯因推理

溯因推理是指将假设的理论与已有经验进行对照，以证明理论的正确性。它始于事实集合，并通过推理过程导出其最佳解释。溯因推理最早由亚里士多德初步提出，后来得到美国哲学家皮尔斯的系统性发展，他甚至认为归纳推理、演绎推理和溯因推理的结合可以构成任何科学研究过程的基础。三种推理实际上代表了科学发现过程的不同阶段。首先，通过溯因推理提出猜想和假设；然后，运用演绎推理从假设出发去推导结论；最后，借助归纳推理检验和概括一般性结论。从表4-1中不难发现，演绎推理是最可靠的，而溯因推理和归纳推理都不够可靠。

4.1.2 方法论

方法论是关于认识世界、改造世界的根本方法学说。① 其英文表述是"Methodology: a set of methods and principles used to perform a particular activity"②（用于执行特定活动的一组方法和原则）。

《维基百科》的解释为：方法论是对应用于某一研究领域的方法进行系统的理论分析。它包括对与某个知识分支相关的方法主体和原则的理论分析，通常包括诸如范式、理论模型、阶段和定

表4-1 针对三段论的三种推理

三种推理	溯因推理	演绎推理	归纳推理
	所有M都是P	所有M都是P	所有S都是M
	所有S都是P	所有S都是M	所有S都是P
所以	所有S都是M	所有S都是P	所有M都是P
举例：M—教室里的学生；P—本科生；S—男生	教室里学生都是本科生	教室里学生都是本科生	所有男生在教室里
	所有男生都是本科生	所有男生在教室里	所有男生都是本科生
	所有男生都在教室里	所有男生都是本科生	教室里学生都是本科生

① 中国社会科学院语言研究所词典编辑室.现代汉语词典[M].6版.北京：商务印书馆，2012.
② 霍恩比.牛津高级双解词典[M].9版.北京：商务印书馆，2021.

量或定性技术等概念。"方法论并不是为了提供解决方案,因此它与方法不是一回事。相反,它为理解哪种方法、哪套方法或所谓"最佳实践"能应用于特定案例提供了理论基础。

"方法"是一种针对如何解决问题的思考、执行和判断,而对其整个过程的思辨、讨论,就被称作"方法论"。其实,方法论就是解决问题的方法,倘若跳出"方法"本身的框架,从其外围立场来探讨"方法"的合理性,进而发展成一门学问,便可以称之为"方法学"了。不过,尽管"方法"可以"学"冠之,但其功能却更接近于"论"。因而,本书仍采纳大众熟知的"方法论"一词。"就像吃饭要用碗筷一样,方法论可以说是追求知识(吃饭)的工具(碗筷)。由于我们对知识有不清楚、不明白的地方,所以才需要用到方法论。自己认为很有知识了,或者心中有成见与定见,就不需要方法论了"。"方法论"是指人们遇到一个问题时,会很困惑,于是开始讨论和思考如何解决问题,同时也会参考一些理论,并提出各种看法,再经过辩论,最终确定一种可解决问题的执行步骤。①

1. 笛卡儿的方法论

学界多数人认为,"方法论"是由现代哲学思想奠基人法国哲学奇才勒内·笛卡儿(René Descartes)于1637年提出的。笛卡儿的《方法论》最初名为《科学中正确运用理性和追求真理的方法论》,是为其三篇论文《屈光学》《气象学》《几何学》写的序言。笛卡儿的方法论共有四条。第一条:除非我清晰地(或明显地)看出来某物是真的,否则我绝不承认它是真的。也就是说,要小心地避免速断和成见,并且在我的判断中不肯定多余的东西,只肯定那些清楚而分明地呈现在我心灵面前使我没机会质疑的东西。第二条:将我所要考虑的每一个难题尽可能按照需要分解成许多部分,以便容易加以解决。第三条:依照顺序引导我的思想,从最简单、最容易认知的对象开始,一步一步地上升,如同拾阶一样,直到认识了最复杂的对象为止,对于那些没有自然顺序的东西,则假定它们有一个顺序(哪怕是人为的)。第四条:在一切情况下,都要做最周全的核算和最普遍的检查,直到我能确知没有任何遗漏为止,再对其加以归纳就可形成四组关键词:确定主题、整体分解、循序解决和检验核查。由此可见,方法论其实也就是一套普遍性的法则。②

2. 现象学的方法论

笛卡儿采用"怀疑的方法"提出了"我思故我在"(I think, therefore I am.)的思想,并以此方法证明了"我"这一"主体"的存在。然而,他却无法用同样的方法来证明"客体"的存在。直到20世纪初,奥地利著名的作家、哲学家E.胡塞尔(Edmund Gustav Albrecht Husserl)提出了"现象学"的方法,才确定了"客体"的存在。对客体的认知其实源于初始经验,因而"现象学"也被认为是一门专注于"经验"研究的学问,也就是一种让我们能够获得客观认知的方法论。现象学的方法是从事物(问题)的现象开始思考的,并通过探讨其如何产生而进入思考的核心,直至最终揭示出事物(问题)的本质。因此,它是以具体的经验为思考基础,而不是依赖形而上学的方式。由于现象学的方法以经验为基础,因此当将其用于研究时,研究者的经验和素养就会起到至关重要的作用。

在胡塞尔现象学的基础上,法国著名哲学家M.梅洛—庞蒂(Maurice Merleau-Ponty)又提出了"知觉现象学"。他借助世界的"肉身化"概念来比喻人类与外物的交流。人类是以知觉世界为前提的。在知觉世界里,人类不仅能感知到自己身心的状况,还能感知到外物的状态,甚至能感知外物被纳入身体,而身体却又在向外界延伸。

① 林品章.方法论[M].中国台北:基础造型学会,2008:106-112.
② 林品章.方法论[M].中国台北:基础造型学会,2008:114-121.

因此，人类接触世界的知觉也同样来自自身和外物。结构的不可见性表明人类难以认知纯粹的外在世界，人类的认知也是对世界的"介入"，实际上意味着改造世界，如量子力学中的粒子测不准原理就是很好的例证。此外，梅洛—庞蒂还认为，在"可见的"和"不可见的"世界之间同样存在着可逆性。"不可见的"因素被意识反思，转变为"可见的"经验和意义。

3.《易经》与方法论

莱布尼茨对我国的《周易》和八卦系统具有浓厚兴趣。莱布尼茨发明了二进制，并认为二进制是具有世界普遍性的、最完美的逻辑语言。然而，当他看到欧洲传教士从中国带回的宋代学者重新编排的《周易》八卦时，非常惊讶，认为"阴"与"阳"便是中国版的二进制。《易经》是阐述天地万物变易之经典，"易"为变化，寓意天地万物皆处于永不停息的变化中；"经"即道理，意为所阐述的是自然而然的规律。

《连山》《归藏》《周易》合称"三易"，是用"卦"的形式来说明宇宙间万事万物循环变化的道理的，现存于世的只有《周易》，它分为《易经》和《易传》两部分。《易经》是在八卦的基础上，通过重卦产生了64卦和384爻（见图4-3），并有卦辞、爻辞说明，主要是针对易卦典型象义的揭示和相应吉凶的判断，并用以占卜预测；而《易传》则包含《文言》、《彖传》（上下）、《象传》（上下）、《系辞传》（上下）、《说卦传》、《序卦传》、《杂卦传》七种文辞共十篇，统称"十翼"，皆是对《周易》经文的注解和对筮占原理、功用等方面的论述。①

从《易经》的历史发展来看，它实际上经历了从天地万物的"性状"特征（象：事物的个别现象）到天地万物的"变易"规律（太极：宇宙的普遍规律）的归纳推理过程，再由宇宙之本源（太极）演变，映射到万物之现象（卦、爻）的演绎、类比推理过程。《易经》分为"符号系统"和"文字系统"。符号系统有由阳爻"—"和阴爻"--"组成三爻一卦的8卦（$2^3 = 8$）、六爻一卦的64卦（$2^6 = 64$），共384爻（$2^6 \times 6 = 384$）。这其实已引入了数字化、算法等概念，并构建了其精确的数

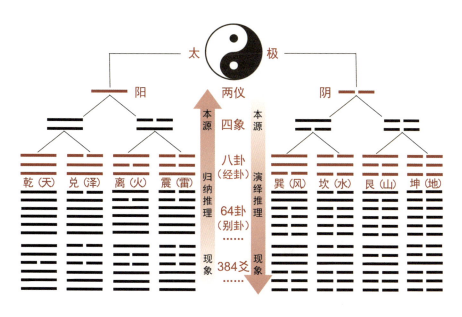

图4-3 《易经》的数字逻辑系统

① 杨天才，张善文.周易[M].北京：中华书局，2011.

字逻辑系统,这便是所谓的"道生一,一生二,二生三,三生万物"。文字系统即为卦辞和爻辞。卦辞是用来解说整体卦象的文辞,共64条,爻辞则是用于解说爻象的文辞,共386条。实际上,这便构筑了其精妙的语言逻辑系统。《易经》揭示的是宇宙规律,而占卜、起卦可理解为获取带有强烈信息的"参数"或确立具体的"主题",这样就能推算、预测出事物未来发展的结果或趋势,如图4-4所示。

图4-4 《易经》的方法论

4. 包容性的方法论

从以上内容可以了解到,现实中的方法论可谓林林总总、形式多样,不同时代、不同学科的方法论都存在着或多或少的差异。然而,在当今学科交叉蔚然成风的时代,众多存在差异的方法论,必然给研究工作带来许多迷惑和低效率。因此,若能够形成具有普遍性的方法论,将是十分必要和具有现实意义的。为此,本课题组在基于多种典型的方法论研究的基础上,提出了具有包容性的方法论框架模式,以便于引导人们进行跨学科研究。

首先,有必要区分一组概念:思维、方法论、方法和工具。在这组概念中,思维是最为自由、宽泛的,而工具则是最严格、具体的。如果以战争作比喻,思维就相当于"军事思想",方法论就如同作战参谋的"作战方略",方法对应的就是"具体战法",而工具就好比作战的"武器装备"。由此可见,"方法论"其实处于相对焦点却并非具体的环节。

使用包容性方法论的第一步是确定对象(或主题)。一方面要仔细甄别其是否有价值,这直接关乎结论是否有价值;另一方面是尽可能具有典型性(借助归纳推理实现),这样研究产生的价值会更高。第二步,是将研究对象进行整体分解。分解的目的是简化研究对象,通过功能/问题的拆分,可以更加方便地解决复杂的功能/问题。第三步,是将拆分的子功能/子问题通过逻辑方法建构新的关系,创建"新系统",并借此探索各种可能性。第四步,根据目标需求,在基于演绎推理、类比推理、溯因推理的基础上,筛选最适合的方法和工具,并在经验和判断的作用下,提出系统的解决方法(假设),循序解决问题。第五步,验证提出的系统方法、逻辑推理过程,检验和确证先前的假设。第六步,形成最终的工作原则和流程模式。如图4-5所示为包容性方法论的论证过程。

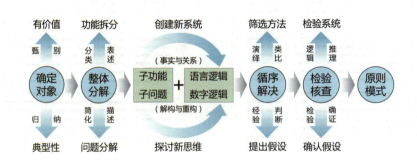

图4-5 包容性方法论的论证过程

4.2 科学与工程学研究的方法论

4.2.1 科学研究的方法论

科学研究的方法论可以说是设计形态学研究的重要基石,对建构设计形态学的方法论具有巨大的促进作用。其实,科学研究的方法论也是基于广大科研人员长期的实践经验和大量的实践过程,经过不断探索、凝练,以及反复验证、完善而逐渐形成的。这种在科学领域通用的方法论,不仅规范了科学研究的范式,强化了研究工作的要点,提高了科学研究的效率,而且还对其他学科产生了辐射效应,大大促进了多学科的交叉融合。具体步骤如下。

1. 确立研究课题

科学研究首先应该提出科学问题或发现有意义的研究课题,这是获取知识的起点,但也容易受人的内在情绪和外部因素(如文化、社会、政治和经济)等非科学因素的影响。因此,在研究过程中,需要采用科学的方法来消除这些非科学性的外部干扰,以便获得可靠的、客观的研究结论。

2. 展开科学调研

确定了研究课题,就可以开始收集与课题相关的信息、数据,并着手进行调研工作。不过,需要强调的是,获取的调研资料必须是源于实验的信息,也就是可以被人感知、度量和重复的信息。调研工作有时可能还会涉及一些探索性的预研、实验等工作内容。

3. 提出科学假设

在以上工作的基础上,可以着手探索解决问题的方案。在科学上把解决方案(或答案)称为"科学假设"。科学假设其实就是针对科学问题提出的预想解决方案,它可清晰明了地解释某个自然现象、过程或事件,但不管哪种,均需要按照可测试方式进行表述或展示。

4. 验证假设证据

科学假设必须通过检验才能获得正确的证据。验证通常有两种方法:一是进行实验或试验;二是进一步观察或观测。科学假设的可检验性或预测性是最重要的特征,只有涉及自然的过程、事件及规律的假设才能被验证,而超自然事物则不能被验证。

5. 判断科学事实

经过验证通过的科学假设才是具有实验证据的假设,也是被实验证明正确的假设。但是经过验证发现其是错误的或不准确的假设,就需要舍弃或继续修正。修正后的假设还需再检验。只有被充分验证的科学假设方能成为"科学事实",也是最接近"真理"的可靠知识。

6. 得出科学结论

科学方法论是建构、支持和质疑某项科学理论。科学理论是基于充分验证的假设,是对自然过程或现象所做的统一解释。一项理论是由可靠的知识或科学事实构成的,其目的是对重要的自然过程或现象进行解释。科学理论不仅解释自然过程或现象,还将许多不曾关联的事实或验证的假设统一起来,并对宇宙、自然和生命的形成、机理、过程及未来进行真实、合理的解释,如图4-6所示。

图4-6 科学方法论

自然科学在研究对象时，为了获得一般规律，通常会力图将其"抽象化"或"普遍化"。换言之，它总是力图把个别事实归结为某种规律使然，并将特殊规律提升为一般规律，进而抽象出更加普遍性的规律。不仅自然科学的致思方向如此，实际上，社会科学的致思方向亦如此。政治、经济、法律、社会等学科都旨在发现具有普遍性的规律，并力图用其解释个别的社会事件。尽管社会科学逐渐形成了自己的研究方法，但在致力于探索和发现普遍规律及获取普遍知识上，依然离不开科学方法论。

4.2.2 工程学研究的方法论

工程学研究的方法论与科学研究的方法论既有相似之处，又有诸多不同内容和环节。不过，从总体来看，两者依然十分统一，且呈"上下游"的关系。科学研究的方法论是通过分析研究自然中的事物，发现和掌握具有普遍性的自然规律的，并期待能够完美地解释宇宙和生命的奥妙。而工程学的方法论则是综合应用这些科学规律，通过创造产品来圆满地解决人类或自然界面临的问题。科学方法论重在分析与发现，而工程学方法论则重在综合与创造。下面就以"材料科学与工程"为例予以详细阐明。材料科学主要是探索发现物质结构（材料中的原子或分子排列方式）并揭示其性能（材料的力学性能、物理性能和化学性能）。而材料工程则是根据材料的性能进行材料的制备、合成、制造、加工和后处理（再循环处理、废物处理）的，并要充分考虑材料的使用状态（使用材料的过程中的行为或材料对环境的响应）。实际上，这便是材料科学与工程中流行的"四要素"（1S3P），如图4-7所示。

工程问题通常都是复杂的问题。这些复杂的问题有一些是前人留下来的未解难题，另一些则是工程师们提出的具有挑战性的创新问题。而化解这些复杂问题的通用做法就是将其分解，如功能分解、结构分解、实现技术分解和用户需求分解等。通过分解，首先能将复杂的工程问题化解为相对简单的子问题，然后再通过逐一解决子问题，最终实现复杂工程问题的求解。子问题彼此间的"接口方式"还可以分为"模块化"和"集成化"两种。模块化子问题相互间的影响程度较低，接口直观且易于定位，各子问题目标明确，可单独求解，并便于进行整体优化。集成化子问题之间的影响程度较高，甚至相互交叉、渗透，接口不直观且难定位，各子问题单独求解时需要考虑相互间的约束，因而难以确定整体最优解。

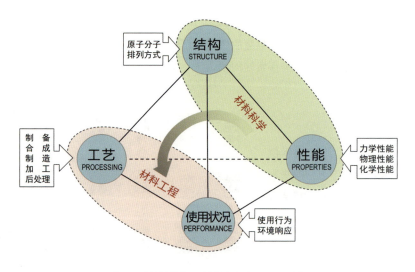

图4-7　材料科学与工程的关系（1S3P四要素）

不过，集成化工程设计乃现代产品的发展趋势，尽管挑战巨大，仍需迎难而上，如图4-8所示。

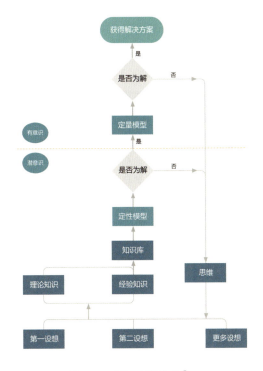

图4-8 工程问题求解方法[①]

由于工程学属于应用科学，涉及的学科广泛，且内容综合而庞杂。目前，工程学可细分为土木工程、建筑工程、机械工程、电气工程、化学工程、材料工程、工业工程、农业工程、水利工程、环境工程、热能工程、核能工程、计算机工程、航空航天工程和生物医学工程等。为了更好地阐明工程研究的方法论，这里仍然选择了与设计形态学关系更密切的材料科学与工程研究的方法论来进行分析。该方法论可分为两部分来理解，从确立"研究对象"（原型）到发现"确认规律"属于材料科学研究部分，从"确认规律"到获得"合成材料"（新型）则属材料工程研究内容。前一部分又分两条途径进行研究，一条研究途径是将研究对象的主要影响因素代入公式进行模拟计算；另一条研究途径是借助设计的实验方法来

探索求证实验结果。将两者产生的结果汇聚、整合后，最终形成确认的规律。后一部分的工程研究先在"确认规律"的基础上进行"要点提炼"，再通过"创新设想"和"定性、定量模型"，最终合成新的材料（新型），如图4-9所示。

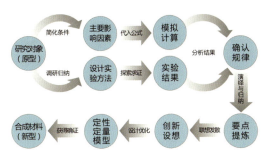

图4-9 材料科学与工程研究方法论

4.2.3 跨学科研究的方法论

"跨学科（Interdisciplinary）"一词于1926年首先在美国出现，但当时它只是个不起眼的新合成词。跨学科的真正兴起可追溯到20世纪60年代末第一次国际跨学科研讨会的召开（1968年）。1970年9月，以"跨学科"为主题的国际学术研讨会在法国尼斯大学召开，标志着对跨学科的研究进入了新阶段。会议对跨学科研究和跨学科教育问题做了系统、全面的探讨，并在会后出版了文集《跨学科学——大学中的教学和研究问题》。该文集在国际学术界影响很大，已成为跨学科学发展史上的经典之作。[②]

在进行跨学科研究时，通常会遇到两个棘手的问题：一是采用的方法多种多样；二是关于其特点缺乏共有词汇。在不同的领域中，出现了不同类型的讨论，但这些讨论总局限在现有的范式内，人们往往意识不到这些限制的存在。同样的词汇有时会用来解释不同的概念。由于人们的范式界限意识较低，导致缺乏对跨学科的理解。因此，对跨学科的研究应该利用其被某种范式预设

① 邵华.工程学导论[M].北京：机械工业出版社，2021：12-17.
② 刘仲林.中外"跨学科学"研究进展评析[J].科学技术与辩证法，2005，22（6）：106-109.

的知识空间，来引导讨论，建构理论，并通过跨越范式界限而赋予其独特的视角，从而为建构共同参与的知识框架提供"沃土"。①

实际上，要想成为一门"跨学科"的学科是相当不容易的，因为它与已有的学科有着混乱的界限，并存在于这些学科分类之间。首先，取决于人们是否愿意打破其原有学科的特定结构；其次，需要以包容的心态对待有不同思想和语言的合作者；再次，人们为了探索并接受新的可能性，还需要了解现有主题、相关领域及所在领域的人际关系；最后，人们必须保持与来自不同学科背景人员的彼此认同感。在进行跨学科工作时，人们时常会觉得有一种变浅薄的趋势，因为这些工作把那些对所有事情都一知半解的人聚集到了一起。因此，人们应注意在跨学科过程中不能迷失自己。然而，更重要的是保持对新领域开发的热情和不向标准答案妥协。②

1. 跨学科方法论

1) 移植法

由于移植具有可渗透性，因此可使其外延不断扩大，从而渗透到众多学科领域，并不断发挥其独特的跨学科方法论的作用。移植法是人类刻意寻找任何实物性/非实物性供体与受体之间的相关性因素，并选择将供体的一部分移植到受体中，从而使受体获益并发展的跨学科方法。作为跨学科方法，它能跨越不同学科领域并为研究者们共用。"他山之石，可以攻玉"之说，其实就是移植法的精髓所在。

2) 比较法

比较法是人类最基本、最普遍的认识事物的方法之一。它也被当作重要的逻辑方法运用于跨学科的研究，并在实践中不断赋予新的内容，发挥更重要的作用。不过，比较研究的对象需要具有两个或两个以上的可比性系统。比较法作为科学研究的一般方法，不仅能广泛应用于众多学科领域，还能在交叉学科领域大放光彩。

3) 类比法

类比法是指从事物相互联系、相互转化的发展进程中去认识客观世界，如图4-10所示。它依据类象（类比事物或事物类）和本象（待类比的事物或事物类）之间的相似性，将一个对象的有关知识和结论推移到另一个对象上去。类比法可将带头学科的成果、横断学科的新成果迅速类推到其他学科中，还能将相关多学科的成果类推到综合研究中。

图4-10　类比动态结构简图

4) 臻美法

臻美法是指在创作过程中，按照美的规律，对尚不完美的对象进行加工、修改以致重构的创造方法。如图4-11所示为臻美法与其他方法的关系。这一方法的最大特点是把对美的追求放在思维的首位，通过对科学理论的形式、结构和内容的审美处理，探索科学创造的新方向。由于该方法思维角度具有独特性，因此该方法一开始就不受学科或专业领域的限制，能尽可能多地利用各领域知识进行审美创造，这便具有了强烈的跨学科特点。实际上，把美学原理用于科学创造，这

① 布朗，布坎南，迪桑沃，等.设计问题：第一辑[M].辛向阳，等译.北京：清华大学出版社，2015: 68.
② 劳雷尔.设计研究方法与视角[M].陈红玉，译.南京：江苏凤凰美术出版社，2018: 232.

本身就是一种跨学科思维。

图4-11　臻美法与其他方法的关系

5）辐射—辐集法

辐射法是指以某一领域的研究对象为基点，发挥想象力，从不同的角度或侧面针对研究对象进行想象和思维发散，进而能够影响和推动跨学科发展的方法。辐集法是指将人们从客观世界不同领域、不同范围和不同层次分别获得的认识向某个"节点"聚集，从而形成统一的对客观事物某一方面的整体认识。通常辐集的范围越宽广，新认识就越深刻，普遍性就越大，也就越富有创造性。

6）系统法

系统法是以其他跨学科方法为母方法，以有机的整体和系统观念为核心，形成的新一代跨学科方法，如图4-12所示。系统法是具有普遍意义的科学方法，它包括系统论方法、控制论方法、信息论方法、耗散结构论方法和协同论方法等一系列横断学科方法。这一方法群的共性就是皆运用了有关的系统理论，将对象视为一个整体或系统，并从整体出发，始终注意从系统与要素、环境之间的相互关系中去认识、处理事物。系统法一方面为传统的学科注入了新鲜血液，给予它们全新的视角和视野，并对原理论体系进行改造以转变学科的面目；另一方面则促成了旧学科体系的分化，产生了许多新的边缘学科。系统法还为跨学科探索提供了有用的工具，也是高层次的跨学科方法。[①]

2. TRIZ方法学

TRIZ理论也被称作TRIZ方法学，它是由苏联的发明家和教育家根里奇S.A.（G. S. Altshuller）创立的。TRIZ方法学在苏联得到了蓬勃发展，并被

图4-12　系统法

① 刘仲林.跨学科学导论[M].杭州：浙江教育出版社，1990：177-261.

纳入许多高校乃至中学的创新课程之中，为苏联培养了大批具有创新能力的工程技术人员，并在各工程领域发挥了巨大作用。

TRIZ理论实际上是基于知识建构的方法论。它是在研究全世界250万件高水平专利的基础上，总结和抽象出了解决发明问题的启发式知识，而且在其解题过程中不仅运用了问题领域内的本学科知识，还利用了问题领域之外的跨学科知识。TRIZ理论也是系统的方法论（见图4-13、图4-14）。它以最终理想解为引导，针对需要解决的研究问题，提供了从模型建构到最终解决的完整、系统的进程，而且在该进程中，一些容易影响创新的因素，如思维惯性等都得到了较好的克制。TRIZ理论也是面向人类而不是机器的方法论，其最终目的是提高人类的创新能力，帮助人类更好地解决发明问题。TRIZ理论是能够解决发明问题的方法论，因而也被西方称为神奇的"点金术"。它是被学界公认的，具有较强可操作性和系统性的创新理论，并已为苏联、美国、欧洲和日本等国家的众多企业解决了成千上万个创新难题。①

TRIZ理论包含许多系统、科学的创造性思维方法和发明问题的解析方法，它主要由九大部分组成。

1) 技术系统的八大进化法则

技术系统的八大进化法则不仅能预测市场需求、定位新技术，帮助企业制定发展战略，布局新技术和专利，还能帮助解决难题，预测技术系统的发展、产生并强化创造性问题。总之，就是能让人们充分了解技术系统是如何进化的，从而为技术创新指明方向。

2) 最终理想解（IFR）

TRIZ理论抛开了各种客观限制条件，通过理想化的方式来定义问题的最终理想解（Ideal Final Result），并明确理想解所在的方向和位置，从而保证问题的解决过程始终沿着此目标前进，并获得最终理想解，避免了传统创新方法由于缺乏目标所带来的弊端。

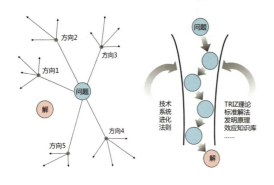

图4-13 试错法解题过程与TRIZ解题过程比较

3) 40条发明原理

TRIZ理论包含40条最重要且具普遍用途的发明原理。这些发明原理不仅是解决创新问题的有力工具，也使创造性思维得到了很好的扩张。

4) 39个标准工程参数和矛盾矩阵

TRIZ理论还引入了39个标准工程参数，这些标准参数可以方便人们以标准格式表述许多工程问题，从而为创造问题的程式化解决提供了基础，同时结合40条发明原理，创建了著名的矛盾矩阵。依据问题定义出冲突对象的39个标准参数，该矩阵便能获取标准原理。

图4-14 TRIZ解题的基本过程

① 沈萌红.TRIZ理论及机械创新实践[M].北京：机械工业出版社，2011：28.

5) 物理矛盾和四大分离原理

物理矛盾是由技术系统对同一工程参数提出的完全相反的需求引发的。针对物理矛盾，TRIZ理论建构了四大分离原理（空间分离、时间分离、条件分离和系统级别分离）来予以应对。

6) 物—场模型分析

物—场模型分析是TRIZ理论一种重要的问题描述和分析工具，用以建立与已存在的系统或新技术系统中存在的问题相联系的功能模型。每一技术系统都会由许多的子系统构成，而每个子系统又可进一步细分。无论是大系统、子系统，还是微观层面，都具有相应功能，所有的功能又可分解为两种物和一种场。

7) 发明问题的标准解法

标准解法是TRIZ理论中针对标准问题的解法，分成5级，共76个标准解，同级解法中的次序反映了技术系统的进化过程和方向。标准解法可快速解决标准问题，它是TRIZ高级理论的精华，也是解决非标准问题的基础。

8) 发明问题解决算法（ARIZ）

ARIZ是基于技术系统进化法则的一套完整的问题解决程序，是针对非标准问题的解决算法。ARIZ是发明问题解决过程中应遵守的理论方法和步骤，通过将非标准问题转化为标准问题，使问题能够顺利地予以解决。

9) 科学效应和现象知识库

物理、化学、几何等领域的科学原理，尤其是科学效应和现象的应用，可以非常有效地帮助发明问题的解决，并为技术创新提供丰富的方案来源。①

3. 顿悟方法论

"顿悟"是指顿然领悟，它源于禅宗的一种法门（修行入道的途径），即慧能（六祖）提倡的"明心见性"法门，与"渐悟"法门相对应。相传禅宗五祖弘忍年事已高，为传衣钵，采用作偈的方式来遴选接班人。其弟子神秀先作偈一首："身是菩提树，心如明镜台；时时勤拂拭，勿使惹尘埃。"随后，当时还是扫地僧的慧能也作偈应对："菩提本无树，明镜亦非台；本来无一物，何处惹尘埃。"结果慧能顺利胜出，被五祖传其衣钵，后来成为禅宗六祖。神秀与慧能的偈诗对决，恰好代表了渐悟与顿悟的不同修为境界。尽管顿悟与渐悟看似全然不同，但两者实为一体，且具有内在的因果关系。顿悟其实是渐悟的"果"，而渐悟实则是顿悟的"因"，没有渐悟就绝无顿悟。这就好比孵蛋，鸡蛋只有经历长时间的静静孵化，才会出现小鸡破壳而出的变化。

顿悟是一种突然的颖悟，其思维方法与心理学中的"格式塔理论"非常类似，可谓异曲同工。实际上，顿悟就是为了打破旧的逻辑体系（旧格式塔），然后创建新的逻辑体系（新格式塔）。值得注意的是，顿悟必须有明确的思考问题作为前提，并要对此问题进行长期、认真甚至异常艰苦的思考才能有所收获。顿悟也是创造性思维的普遍形态，但它与循序渐进的传统创造思维不同，通常具有突发性、诱发性和偶然性。或许，这与人的潜意识有密切关系吧。实际上，顿悟是一个由量变到质变的"涌现"过程，也是人类认知的"升维"过程。顿悟过程其实也是知觉重组过程，即从模糊、无组织的散乱状态，转变成清晰、有组织的系统状态，这正是顿悟产生的重要基础。顿悟与渐悟是不断交替变化的，这样不仅能持续地提高人类的认知水平，还可以很好地推动事物的迭代发展，如图4-15所示。

① 沈萌红.TRIZ理论及机械创新实践[M].北京：机械工业出版社，2011：29-30.

图4-15 顿悟与渐悟

尽管顿悟与渐悟是禅宗的重要思维方法,然而这种思维方法早已被学者们自觉或不自觉地应用于广泛的学术探索、研究之中。许多科学家在大量的科学实验的基础上冥思苦想,借助顿悟才获得了重大科学发现。如牛顿通过苹果坠落顿悟了"万有引力",瓦特通过开水壶盖的跳动顿悟了"蒸汽机"原理……而其他学科,如文学、艺术、设计等更是如此,顿悟甚至成为创作/创造的重要灵感来源。虽说顿悟是创作/创造的重要方法和途径,但由于它来无影去无踪,因此变得神秘莫测,以致根本无法掌控。不过,事实上并非完全如此,通过深入研究就会发现,顿悟其实是有规律可循的。首先,它必须通过大量的前期研究积累作为基础;其次,需要借助轻松、舒适的激发环境;最后,必须具备产生顿悟的激发条件。

(1)改变视角:通过改变原有的、习以为常的视角,如宏观、微观的改变,不同维度的改变,不同位置、观念的转换等,都有可能激发顿悟,引导人们洞见现象背后的本质。

(2)抛弃框架:人们的思维难以突破,通常是因为受到了原有框架的束缚,只有打破或跳出该框架,才有可能实现思维的突破。这种现象在学科交叉时尤为突出,如果不能拆除学科之间的藩篱,就难以形成多学科的知识融合,因而也难以激发顿悟的产生。

(3)汇聚经验:在日常生活、工作中,人们通常都会依照自己以往的经验行事。当面对难以解决的问题时,会将众多的经验汇聚在一起,通过这些经验的相互碰撞,可以重组成新的经验与之进行匹配,直至最终有效地化解难题,实现思维的创新与突破。

(4)碰撞思想:联想是发散思维最有效的途径。不过,联想的目的并不仅仅是发散思维,更重要的是,要让那些发散的思维彼此进行"碰撞",从而创造出新的思维方法,以解决棘手的问题。实际上,联想是最常见、最便捷且颇受人们青睐的顿悟激发条件。

4.3 设计学与设计形态学的方法论

4.3.1 设计学研究的方法论

与传统学科相比,设计学可谓是年轻的学科。设计学细分的研究方向非常多,而且还有不断扩充的趋势,如工业设计、信息艺术设计、环境艺术设计、视觉传达设计、染织服装设计和陶瓷艺术设计等。另外,设计学又十分注重横向的协同创新,并具有与多学科交叉融合的优势,因而设计学的方法论也就变得更加丰富和多元化了。通过前面的研究内容不难发现,设计学与工程学的思维方法其实非常接近。它们通过与艺术和技术,乃至人文和科学的关联与交叉,形成了以"事物—效率"为主导的科技融合创新、以"事理—平衡"为主导的人文融合创新,以及以"协同—创新"为主导的交叉融合创新三种模式,进而又发展成为艺术设计学、艺术工程学、设计工程学、工程技术学、设计科学、设计哲学、工程科学和工程哲学等众多具有交叉性的学科,如图4-16所示。

图4-16 设计学/工程学与相关学科的关系

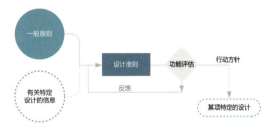

图4-17 设计的哲学框架

为了寻求与设计形态学关联性更强的设计学方法，本书将着重介绍美国加州大学教授M.阿西莫夫（Morris Asimow）在其专著《设计概论》中提出的比较系统、严谨且相对完整的设计学方法论。尽管该方法论侧重于工程设计，但对设计学来说仍然十分有效。此外，M.阿西莫夫在其专著中也推出了其设计形态学的观点和思想。不过，这些思想观念多侧重于设计的系统方法和通用流程方面的研究，与本书主张的设计形态学概念和学术思想存在较大差异（第2章已做论述）。

1. 设计的通用原则

设计学科若要建构自己的哲学框架，就必须找出那些最具普遍性与实用性的原则和概念，并制定一种方法，使设计原则在最一般的意义上得到应用。此外，还需要建立第三要素以关注功能评估，并通过提出一般性的批评来提供一种方法，以衡量在具体应用中的有效性和价值成果。实际上，阿西莫夫提出的"设计哲学"由三个主要部分组成，如图4-17所示，即一套统一、通用的原则及其逻辑衍生品，一个导致行动的操作规程，以及最后一个衡量优点、发现缺点并指明改进方向的关键工具。

以下列出的内容是今后讨论所依据的原则。其他的概念和想法可从该集合中非正式地派生出来，人们可根据需要提出。列举的内容并非固定不变的正式假设。

（1）需求：设计必须回应个人或社会需求，而该需求可以通过文化的技术因素得到满足。

（2）物理可实现性：设计的对象是物质上的商品或服务，且必须是物理上可实现的。

（3）经济的价值：设计中所描述的商品或服务对消费者的效用，必须等于或超过其提供给消费者的适当成本之和。

（4）财务可行性：设计、生产和分销商品的运作必须有资金支持。

（5）最优化：设计概念的选择必须是可选方案中最优的，所选设计概念的表现形式也应是表现形式中最优的。

（6）设计标准：最优性必须建立在一个设计标准上，该标准代表了设计师在可能相互冲突的价值判断（包括消费者、生产商、分销商和他自己的价值判断）之间的妥协。

（7）形态：设计是从抽象到具体的过程（为设计项目提供了"垂直结构"）。

（8）设计过程：设计是迭代解决问题的过程（为每一设计步骤提供了"水平结构"）。

（9）子问题：在解决一个设计问题时，会发现一系列子问题，而原始问题解依赖于子问题解。

（10）消减不确定的：设计是一种信息处理过程，能将其成败的不确定性转变为确定性。

（11）经济价值证据：信息及其处理具有成本，必须以与设计成功或失败有关证据的价值来平衡。

（12）决定的依据：当对设计项目（或子项目）的失败有足够信心去放弃时，就会终止设计项目，或者当对可用设计解决方案的信心足够高，且保证下一阶段所需资源时，就会继续设计项目。

（13）最低承诺：在解决设计问题过程中的任何阶段，对未来设计决策的修正不能超出执行当前解决方案所必需的范围。这将允许在较低层次的设计中，寻找子问题解决方案的最大自由度。

（14）沟通：设计是对一个物体的描述和对其产生的"处方"。它将在一定程度上存在，并在可用交流模式中被表现。①

2. 基于设计的生产—消费循环系统

生产—消费循环周期是由生产、分销、消费和回收（或处置）四个过程构成的，它也是社会生态系统的主要模式之一。不过，这绝非唯一的循环周期，因为像这样的还有很多，而且每一个循环周期都反映了人类社会生活和环境的某些方面或活动，其相互联系、相互作用循环的总和便构成了社会生态系统。设计师对生产—消费循环周期具有特别的兴趣，因为必须将设计的产品并入该循环周期之中，而且必须毫无例外地与这四个过程相兼容。

实际上，每一过程都会将其要求放在设计上，但通常这些要求是矛盾的，若完全满足其中一个要求，就会使设计相对另一些要求而产生不平衡。因此，协调由此产生的冲突和其他来源的冲突，便是设计的主要问题之一。人们经常会遇到这种相互矛盾的情况，而解决的主要途径就是进行大量的讨论。其实，设计师是为消费者设计的，如果消费者拒绝接受，基本上就意味着产品的失败。因此，设计师通常会把自己当作消费者。但同时，他又需要从制作人的角度来看待设计，而制作人往往也是其雇主。消费者关心的是维修的方便性、使用的可靠性、寿命、外观等；而生产商关心的是生产的方便性、资源的可获得性、部件的标准化及退货的减少；而分销商对自己的欲望有其独特看法，即易于运输、适合储存、保质期长及外观美观；最后，回收者关心材料和部件是否容易分离、可重复使用，以及如何经济地处理残渣。以此，设计师有义务适当地考虑这些不同的观点，并将这些不同目标综合成一个统一、连贯的设计循环系统，如图4-18所示。②

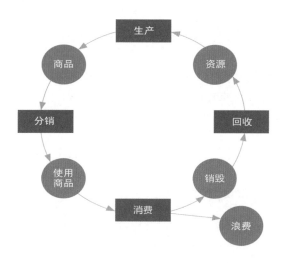

图4-18　生产—消费循环周期③

每一项目都要经历一系列重要阶段。通常新的阶段要等到前一阶段完成后才会开始，尽管有时下一阶段还在进行中，而且最后的细节也需要处理。当项目较大时，很多人在每个新的阶段都

① ASIMOW M. Introduction to Design[M]. Prentice-Hall, Inc., Englewood Cliffs, N. J.，1962：6.
② ASIMOW M. Introduction to Design[M]. Prentice-Hall, Inc., Englewood Cliffs, N. J.，1962：7-11.
③ ASIMOW M. Introduction to Design[M]. Prentice-Hall, Inc., Englewood Cliffs, N. J.，1962：9.

会发生变化，以获得特殊的技能和知识，而只有骨干组、项目团队才会永久地留在项目中。下面将列举和描述这些阶段，并简要概述组成这些阶段的步骤，如图4-19所示。

推定为有效的原始需求是否确实存在，或者是否有证据表明其潜在。下一步是探索由需求产生的设计问题，并确定其要素，如参数、约束和主要设计标准。在接下来的步骤中，人们努力构想一些可行的解决方案来解决这个问题。最后一步是在物理可实现性、经济价值和财务可行性的基础上，分三步对可能有用的解决方案进行整理。总之，完成的研究表明了当前或潜在的需求是否存在、设计问题是什么，以及是否可以找到有用的解决方案，即对拟建项目的可行性进行调查。

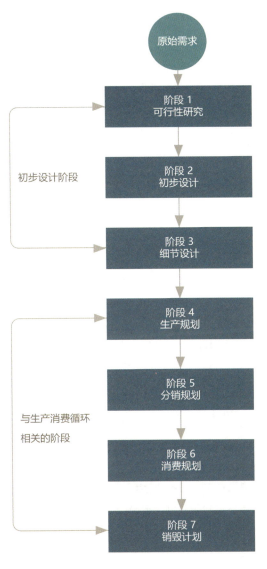

图4-19 完成项目的阶段流程[1]

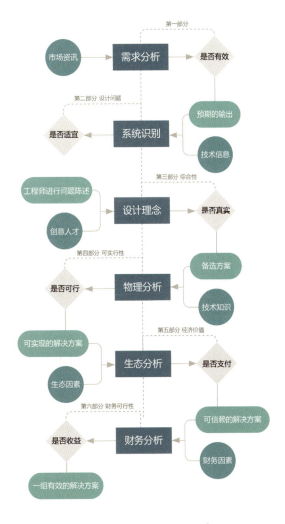

图4-20 阶段1：可行性研究[2]

阶段1：可行性研究。设计项目从可行性研究开始，目的是实现一套对设计问题有用的解决方案（见图4-20）。该阶段研究的第一步，是证明被

[1] ASIMOW M. Introduction to Design[M]. Prentice-Hall, Inc., Englewood Cliffs, N. J., 1962: 12.
[2] ASIMOW M. Introduction to Design[M]. Prentice-Hall, Inc., Englewood Cliffs, N. J., 1962: 19.

阶段2：初步设计。初步设计阶段是从在可行性研究中制定一套有用的解决方案开始的，如图4-21所示。初步设计的目的是确定所提供的方案中哪个为最佳。对每个可选的解决方案都要进行数量级的分析，直到有证据表明，某个解决方案不如其他解决方案，或者优于所有其他解决方案，而幸存的解决方案则暂时被接受以做进一步检查。首先进行综合研究，以初步确定系统的主要设计参数所控制范围的精度。然后研究调查主要部件和关键材料的特性公差，并确保相互的兼容性和适当的适应系统。另一些研究则研究了环境扰动的程度或内力对系统稳定性的影响。接下来将进行投射式研究，探讨解决办法将如何及时实施的问题。最后，必须对设计的关键方面进行测试，以验证设计概念，并为后续阶段提供必要的信息。

阶段3：细节设计。细节设计阶段从初步设计的概念演变开始，目的是提供一个测试和可进行生产设计的工程说明，如图4-22所示。在不造成重大经济损失的情况下，可对概念上的变化加以适应。事实上，对前两个阶段来说，这种情况是不可避免的，因为其本质主要是探索性的，并试图提出适当范围内可能的解决办法。不过，针对此情况，要么结束大规模的探索，并对特定设计概念做出最终决定；要么放弃项目，因为其不可行。在后一种情况下，若条件有利，最终的放弃可能会被推迟，等待进一步寻求可能的新的解决方案。此外，通过建立实验模型，可以分析找出不适合最终处理的未经试验的想法。从测试程序中获得的信息能为重新设计和改进提供基础，直到完成已验证设计的工程描述。

阶段4：生产规划。虽然前三个阶段属于设计师领域，但第四阶段的大部分责任将由其他管理部门分担。该阶段需要一组新的技能，即工具设计和生产工程的技能开始发挥作用，但不管怎样，原来的项目组还可以继续发挥其主导作用。进行生产的决定往往涉及巨大的经济承诺。只有对产品成功的信心非常大，才能支持一个积极的决定，决策需要由企业最终的责任管理阶层作出，负责设计项目的工程师所依据的证据，必须以一种凝练且充分表达的形式传达给相关的决策者。在理想的情况下，设计师的方案能被上级分享，上级将在做出最终决定之前，使用有关财务能力、业务条件等类似的附加信息重新评估该方案。生产规划阶段涉及许多步骤，这些步骤的形式和细节会因相关行业的不同而有所不同。下面列出的是典型的批量生产行业。

（1）详细规划每个零件、每个子装配和总装所要求的制造工艺。

（2）工装夹具设计。

（3）规划、制定或设计新的生产和工厂设施。

（4）规划质量控制系统。

（5）生产人员计划。

（6）生产控制计划。

（7）规划信息流系统。

（8）财务规划。

阶段5：分销规划。在社会生态系统的"生产—消费周期"中，"生产"可谓是第一道工序，而第二道工序则是"分销"。虽然设计师可能不会直接参与分销规划，但他们往往能发现分销配送问题对产品原始设计产生的重大影响。而这通常是首先考虑的，特别是在水或电力系统的设计之中。这一阶段需要规划一个有效、灵活的系统，以便分销所设计的商品。以下的简短列表呈现了分销规划的具体内容。

（1）产品包装设计。

（2）规划仓储系统。

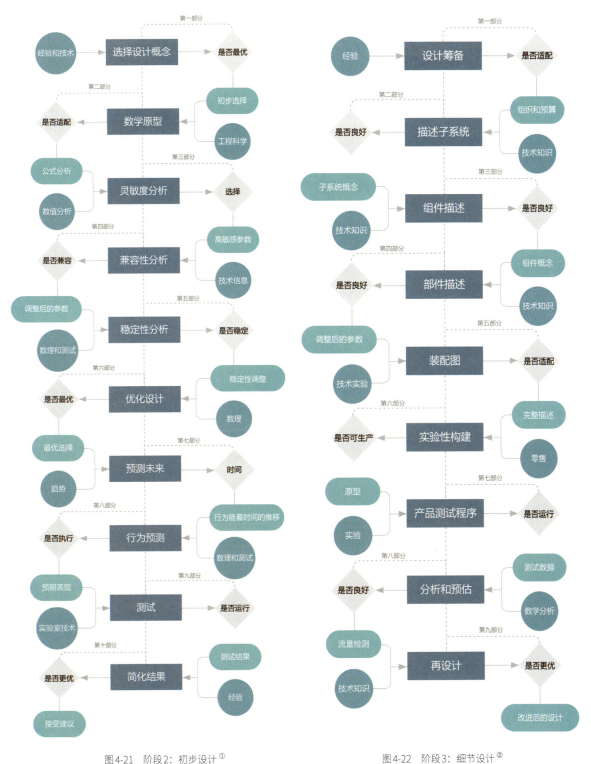

图4-21 阶段2：初步设计[1]　　　　　图4-22 阶段3：细节设计[2]

[1] ASIMOW M. Introduction to Design[M]. Prentice-Hall, Inc., Englewood Cliffs, N. J., 1962: 19.
[2] ASIMOW M. Introduction to Design[M]. Prentice-Hall, Inc., Englewood Cliffs, N. J., 1962: 19.

（3）策划促销活动。

（4）根据分销过程中产生的条件来设计产品。

显然，这里列举的一些因素，不能等到本阶段工作充分展开后才考虑，而必须在较早阶段予以预测、规划。

阶段6：消费规划。"消费"是"生产—消费周期"的第三个过程。它对设计的影响是深远的，因为它遍及各个阶段。它是在"分销"之后自然发生的。在该阶段，基于设计项目的时间模式，大部分消费过程必须在设计的早期阶段进行预测，以便及时反映相关问题。因此，在很大程度上，它是一个与消费者需求和公共事业有关的扩散阶段，并与之前的阶段混合在一起。单独设立该阶段是为了强调它所做的一些特殊贡献，以及它更为通用且具有普遍影响。作为一个阶段，这种单独的状态并不意味着将这里列举的属于消费阶段的步骤推迟到后期，事实上，对大多数步骤来说，情况恰恰相反。

这个阶段的目的是在设计中纳入足够的服务特性，并为产品改进和重新设计提供合理的基础。遵循的步骤如下。

（1）可维护性设计。

（2）可靠性设计。

（3）安全性设计。

（4）易用性（人的因素）设计。

（5）美学特色设计。

（6）运行经济性设计。

（7）耐用性（产品寿命）设计。

（8）获取服务数据，为产品改进、迭代设计和产品的差异性与相关性提供基础。

阶段7：销毁计划。"生产—消费周期"的第四个过程是对废旧产品的处理。是什么决定了正在使用的经济商品（如消费者的产品、商业或工业设备、私人或公共系统）何时达到使用寿命？这是工程经济研究提出的主要问题之一。若正在使用的物品已磨损到不能提供足够服务的程度，那么更换的必要性是显而易见的。然而，同样快速发展的技术也会给设计师带来了压力，它加速了商品的老化过程。实际上，使用中的商品更多的是由于技术陈旧而不是物质老化而报废的，时尚的变化往往是因产业刻意培养而造成其消亡的。在服装等软商品的设计中，利用时尚变化是一种被接受和尊重的做法，因为这类商品的内在价值很大程度上取决于审美吸引力。不过，当风格过时而未伴随着重大技术进步，却执意用一种手段来诱导设计产品报废时，就产生了严重的伦理问题。

当一种经济商品到达服务的终点时，其价值是什么？这些价值观如何影响设计？后一问题就是设计销毁阶段需要考虑的。该阶段主要考虑与产品退役和处理有关的问题。对消费阶段的步骤所做的相同评论反映在其前面的各阶段中，并适用于以下大多数步骤。

（1）基于技术发展的预期影响而进行设计，以降低产品淘汰的速度。

（2）设计需要考虑产品的物理寿命与预期使用寿命是否匹配。

（3）将产品设计为几个层次的使用模式，使其在较高水平使用寿命终止后，仍能适应较低水平的使用要求。

（4）产品设计采用可重复使用的材料和长寿命组件，以便于回收。

（5）在实验室中检查和测试终止服务的产品，以获得有用的设计信息。

总之，虽然前三个设计阶段形成了一个主要的集合，是设计群组的主要关注对象，其余四个，

构成了"生产—消费周期"的次要部分，对设计有很大的影响，它们必须在整个设计工作中予以详细考虑。①

4.3.2 设计形态学研究的方法论

本章针对与设计形态学相关的主要学科的方法论，做了较系统的分析和研究。那么，设计形态学研究的方法论又该如何确立呢？一门学科发展自己的方法通常有两个目的：一是解释题材的现象；二是将现象转换成对所研究题材来说更加具体的数据（如通过运用定理）。学科一旦有了自己的方法，也就建立了独立性。每门学科中都有许多例证可以说明方法的进步能促进理论的建设发展；反之，新的理论概念又能促进新方法的发展。②

1. 设计形态学的公理体系建构

爱因斯坦曾经就思维与经验的关系进行精彩的阐述，并且给出了从直接经验（感觉）到命题的导出，最后建构出公理体系的逻辑推理路线图，如图4-23所示。

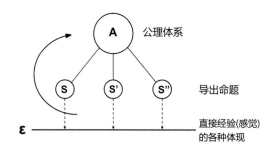

图4-23 爱因斯坦阐述的思维与经验之关系

（1）ε（直接经验）是已知的。

（2）A是假设或者公理，由它们推出一定的结论来。

从心理状态方面来看，A是以ε为基础的。但是在A与ε之间不存在任何必然的逻辑关系，而是非必然的、直觉的（心理的）联系。它不是必然的，是可以改变的。

（3）由A通过逻辑道路推导出各个别的结论S，可以假定S是正确的。

（4）然后S可以与ε联系起来（用实验验证）。这一步骤实际上也是属于超逻辑的（直觉的），因为S中出现的概念与直接经验ε之间不存在必然的关系。

但是，S与ε之间的联系实际上比A与ε的关系要不确定得多、松弛得多（比如，狗的概念同对应的直接经验）。如果这种对应不能可靠地建立起来（虽然在逻辑上它是无法理解的），那么逻辑机器对于"理解真理"将是毫无价值（比如，神学）的。③

爱因斯坦关于公理体系的理论，宛如为设计形态学打开了一扇智慧之窗，让其公理体系的建构一下变得豁然开朗起来。实际上，爱因斯坦提出的理论属于自上而下的认识论，而设计形态学的研究路径正好与爱因斯坦的理论相反，它是从各种形态研究的直接经验（个别性）逐步推导出形态的内在本质规律（导出命题）的，然后再通过认知升维，归纳总结出具有普遍性的原理或形态本源（一般性），这一过程也属于自下而上的本体论。然而，在设计形态学的研究过程中，并非以单一的路径简单运行，而是以交替复合的形式进行的，直到实现任务的最终目标。实际上，设计形态学在重要的研究环节都会提出先验性的假设，然后通过实验予以验证。这个过程是双向交替过程，且还会不断重复，直到获得令人满意结果。

设计形态学研究的方法论是在众多学科的方法论基础上，通过博采众长而建构起来的。不过，

① ASIMOW M. Introduction to Design[M]. Prentice-Hall, Inc., Englewood Cliffs, N. J., 1962: 11-17.
② 刘仲林. 跨学科学导论[M]. 杭州：浙江教育出版社，1990: 36-37.
③ 爱因斯坦. 爱因斯坦文集[M]. 徐良英，等译. 北京：商务印书馆，2019: 729-730.

由于设计形态学自身的独特性，在长期的研究与设计实践过程中，已逐渐形成了具有鲜明特色的方法论，从而为设计形态学的建立奠定重要基础，并在其研究与创新过程中起到了颇为关键的作用。设计形态学方法论的框架由三部分构成，如图4-24所示。第一部分是从"对象"（原形态）的研究到其原理、规律的发现；第二部分是从形态的原理规律到"目标"（新形态）的实现；第三部分是贯穿于两部分的"人因作用"。而在三部分中皆需要本体论、认识论、决定论、系统论和协同论思想的支持和引导，进而构建了设计形态学方法论三部分的重要内容。

出自然形态的内在规律，以及同类形态的一般性原理，乃至自然形态的本源。该过程非常需要依托本体论、认识论及系统论方法进行指导，其过程类似于科学研究的过程，因而子方法论-1具有显著的科学方法论特征；(2) 子方法论-2：以形态原理/本源为基础，通过启发、联想、创新，最终创造出新的人造形态，也被称为创新的形态。而这一过程又离不开认识论、系统论和控制论方法的支持，该过程属于设计创新过程，且初始部分更类似于工程设计。因此子方法论-2又具有设计方法论的特征。两种子方法论相辅相成，从而共同成就了狭义原形态研究方法论范式（基本型）。

广义原形态研究方法论范式与基本型十分相似，如图4-25所示，不同之处在于：(1) 研究的原始对象从自然形态转换成了既有人造形态，而该阶段研究采用的方法论便是子方法论-3；(2) 研究的最终产出结果是智慧形态，即未来人造形态，而该阶段研究采用的方法论则为子方法论-4。同样，未知自然形态研究的方法论范式也与基本型类似，其中的差异在于：(1) 研究对象从原形态转变成了智慧形态，即未知自然形态，这一研究过程所采用的方法论便是子方法论-5；(2) 最终形成的称为新的自然形态，也就是新的原形态，而这一研究过程所采用的方法论就是子方法论-6。

图4-24　设计形态学方法论之框架

2. 设计形态学方法论与子方法论的建构

设计形态学的方法论实际上是由三部分组成的。换言之，其方法论具有三种不同的范式。最基本的、最重要的范式是狭义原形态研究方法论范式，也称为设计形态学方法论的基本型；而广义原形态研究方法论范式和未知自然形态研究方法论范式则是在基本型的基础上衍生出来的，因而也被称作衍生型。不仅如此，每一种方法论的范式中还包括两种子方法论，这样便形成了由三种方法论范式和六种子方法论构筑的设计形态学方法论模式。

狭义原形态研究方法论范式主要包括两部分：(1) 子方法论-1：以自然形态（狭义原形态）为研究对象，通过探索、发现和验证，最终揭示

图4-25　设计形态学方法论、子方法论的建构

3. 狭义原形态研究方法论范式（基础型）

科学研究是基于事实或问题的，而"观察"便是研究工作的起点。设计形态学研究与科学研究非常类似，那么如何确定设计形态学的研究对象（事实）呢？毫无疑问，应该确定以"形态"为事实。前面章节中已多次阐述，形态研究是设计形态学研究的核心，因此，将"形态"作为设计形态学研究的事实，自然是非常适合的。在形态的研究之中，为了更加深入、细致地进行观察，往往还需要进行"前置知识"的学习。在大量观察的基础上，可提出具有预见性的设想，再经过实验验证，就可归纳出初步的研究结论（科学假设）。这些初步研究结论通过反复的检验和论证，就成了确证的研究成果（科学事实）。设计形态学的这一思维过程，实际上依托的是本体论、认识论和系统论的研究方法。在研究成果的基础上通过启发、联想和协同创新便可产生新的形态（创新成果）。而设计形态学的这一思维过程，依托的则是认识论、系统论和控制论的研究方法。由此可见，设计形态学的研究过程实际上包括两部分，前一部分是"设计研究"过程，后一部分是"设计创新"过程，两者前后连贯、彼此协同，最终形成统一的整体。

1）原形态与问题诉求（确定研究对象）

设计形态学的设计研究过程是从"原形态"开始的。在本篇第1章中已经对"原形态"进行了定义，了解到原形态其实有"狭义"和"广义"之分。在设计形态学中，狭义的原形态实际上就是指自然形态，如图4-26所示，而广义的原形态则是指现实中已存在的所有形态。也就是说，除了自然形态，还包括数量巨大的人造形态。为更好地体现原形态的研究价值，在选择研究对象时，通常都会聚焦于典型的自然形态和经典的人造形态。因此，设计形态学研究的"事实"其实就是指"典型的自然形态"或"经典的人造形态"。针对原形态的研究其实也就是针对"问题诉求"的研究，这是因为问题诉求实际上就是指研究原形态背后的价值和意义。原形态的选择与确定是由背后的问题诉求所驱动的，而这便是该研究的目的所在。不过，需要注意的是，在选择和确定问题诉求时，一定要严格甄别问题的真假，要尽量归纳和聚焦问题诉求，即核心问题诉求。这样才能让将要展开的研究变得清晰明确，并大大提高工作效率。柏拉图曾说："良好的开端等于成功了一半。"

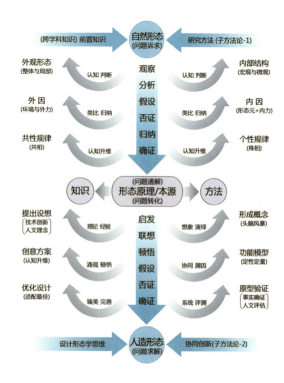

图4-26 狭义原形态研究方法论范式（基础型）

2）观察分析与假设否证（分解研究问题）

观察与分析是设计形态学研究的重要环节。观察与观看有很大区别，它是带着问题诉求去观看、查找原型的外表与内部、整体与局部、静态与动态、常态与特殊等状态下的形态特征与彼此关系的。观察不仅仅局限于用肉眼直接看，还会借助电子显微镜进行微观观察，用红外扫描设备进行动态观察，用解剖的方法进行内部组织观察，甚至用计算机进行仿真模拟观察。由于有些观察还会涉及专业知识（如CT扫描），因此事先需要进

行前置知识的学习。分析是在观察的基础上进行更加深入的探索研究。它可分为定性分析（趋势、成分等）、定量分析（数值、程度等）和结构分析（组织、方式等）。分析方法也多种多样，如假设检验分析法、对比分析法、构成分析法、漏斗分析法、因果分析法、相关分析法和多维度拆解分析法等。实际上，经过观察，人们已经对正在研究的原形态有了基本预判，因此，分析过程并非漫无目的的，而是具有一定针对性的。其实，它是针对"问题诉求"求解的假设。不过，这种假设并非确定的，它会根据分析过程产生的数据和事实进行否证、确证，并及时对研究内容予以调整，使其不断深入、循序推进。

3）归纳判断与验证确证（研究问题求解）

形态的生成规律是通过观察对象的外部形态与内部结构，然后分析其内因和外因，进而归纳出的。实际上，这些形态生成规律是建立在大量实验数据基础上，并借助研究人员长期丰富的实践经验总结出来的。因此，这种"规律"其实是人们的主观判断，也就是说，它是基于研究结果的一种"假设"。而这种假设若想获得确证，还需要进行一定数量的实验验证，而且其实验及结果必须具有可重复性。此外，总结归纳的形态生成规律只是基于确定的研究对象，而针对其同类形态是否具有普遍意义，还需要进一步研究和类比推理。只有经历这些严苛考验，才能形成具有一般性的形态生成理论。不过，这种"理论"仍然只是一种假设，仍需要大量的实验进行检验、确证。尽管过程曲折，但这仍不是研究的终极目标，形态研究的终极目标就是探寻形态的"本源"，这也是"研究问题"的最终求解（问题通解）过程。研究进行到此，就意味着"设计研究"过程已全部完成，接下来所要进行的是在形态原理/本源基础上展开的"设计创新"过程。

4）启发联想与顿悟假设（研究问题转化）

设计形态学的"设计创新"过程是在形态原理/本源基础上展开的。该过程是在对原问题求解的基础上衍生的新的研究问题，即研究问题转化。它首先通过对形态原理/本源的启发、联想，提出设计假想（创意涌现），然后借助演绎推理、溯因推理，以及渐悟和顿悟等的研究过程，进而获得定型、定量的功能模型。实际上，这一过程非常类似于技术创新（从原理到技术）和工程创新（从技术到创新）过程。该过程包括四个阶段：提出创新设想、展开联想发散、优选创意涌现和建构功能模型。"提出创新设想"是该过程的起点，它需要依托研究者储备的理论知识和丰富的实践经验，以及卓越的判断能力和协同能力；而"展开联想发散"则是该过程的关键阶段，联想是创新的基础，没有联想就不可能产生创新，联想发散越广泛、越丰富，对创新、创造就越有利；"优选创意涌现"阶段看似是一个简单的逻辑归纳过程，其实不然，因为激动人心的创意方案往往不是源自习以为常的逻辑推理，而是历经长期渐悟而激发的"顿悟"；与前三个阶段相比，"建构功能模型"可谓是更科学、严谨的环节，它不仅包括多种学科的协同与创新，更需要大量实验的验证与支持。事实上，它也是创新、创造的重要依据。

5）优化完善与否证验证（新的问题求解）

设计创新过程实际上是一个不断深化、完善的过程，其最终目标是实现各项"适配最佳"，而当进入最后阶段时，臻美法便会起到关键作用。遵循臻美法，设计研究人员需要依据美的规律，对还未完成或尚不完美的设计原型进行加工、修改，并对其细节进行推敲、深化，甚至还会对其内部结构或功能进行重构。事实上，臻美法也是一种跨学科思维方法，它可以借助美学原理将各相关学科协同起来，从而实现设计的创造和创新。更进一步地说，设计的优化完善也是为了寻求问题诉求的"理想解"。通过明确理想解所在的方向和位置，可确保问题的解决过程能始终沿此目标前进，并获得最终理想解。针对已经形成的设计原型，系统地进行评估、否证和验证，便可最终

确证所产出的设计原型,即人造形态(新问题求解)。完成了这一环节,也就意味着已经完成了狭义原形态研究方法论的全部进程。设计原型的产出,不仅完成了新问题的求解,而且实现了从自然形态研究到人造形态创造的华丽转变。

4. 广义原形态研究方法论范式(衍生型)

从设计形态学的方法论框架图(详见图4-24)中可知,设计形态学方法论可分为两部分,即子方法论-1:对象(原形态)—规律原理;子方法论-2:规律原理—目标(新形态)。由于原形态又分为狭义原形态(自然形态)和广义原形态(自然形态+既有人造形态),这便导致设计形态学方法论的建构呈现出了两种相互关联的范式,即设计形态学的狭义原形态方法论和广义原形态方法论。狭义原形态方法论范式是基本型方法论,它由子方法论-1和子方法论-2构成;广义原形态研究方法论范式是衍生型方法论,它由子方法论-3和子方法论-4构筑而成,如图4-27所示。

由于衍生型方法论范式源于基本型方法论范式,因而其基本要素和结构几乎是相同的。不同之处在于,初始的研究对象将由"自然形态"替换成"既有人造形态",而最终的研究成果也由"人造形态"转变成"智慧形态"(未来的人造形态)。此外,两种方法论范式的不同还在于,既有人造形态的研究不仅要考虑其"科学性",还需

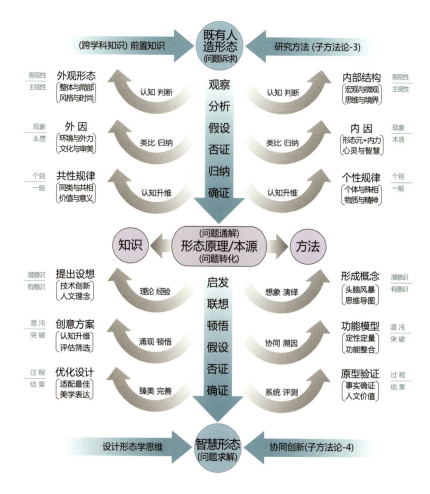

图4-27 广义原形态研究方法论范式(衍生型)

兼顾其"人文性"。因而，这便有了针对客观与主观（外观形态—内部结构）、现象与本质（外因—内因）、个别与一般（个性规律—共性规律）、潜意识与有意识（提出设想—联想发散）、混沌与突破（创意涌现—功能模型）、过程与结果（优化设计—原型验证）等诸多方面的考量。由于"人因作用"的影响，衍生型方法论中的各环节也就变得更为复杂起来。如"外观形态—内部结构"环节不仅要考虑整体与局部、宏观与微观，还要考虑风格与时尚、思维与境界；而"外因—内因"环节除了需要考虑环境与外力、形态元与内力，还需考虑文化与审美、心灵与智慧……

5. 未知自然形态研究方法论范式（衍生型）

未知自然形态研究方法论范式实际上是一个科学的探索发现与研究确证过程，严格地说，它属于科学方法论范畴。不过，设计形态学未来的发展将会与科学的探索、研究存在越来越多的交集，因而这一衍生型方法论范式也被纳入了设计形态学方法论的范畴。与广义原形态研究方法论范式完全不同，未知自然形态研究方法论范式不是以确切的形态为研究对象的，而是以"未知自然形态"为预设的研究对象。不过，该预设研究对象并非异想天开的幻想，而是从已发现的自然形态研究中获得灵感和启发，或者通过联想、类比推理等方法来推测未知的自然形态，也就是智慧形态。一旦发现，便可依据其呈现的特征，迅速而深入地研究和归纳其本质规律及原理，这一研究过程所遵循的方法论便是子方法论-5。然后，再经过否证、检验和验证，便可以最终确证新发现的自然形态，即新的狭义原形态，而这一过程所借助的方法论便是子方法论-6。

6. 设计形态学方法论的原则

1）研究对象或研究问题是真实的（真命题）

在设计形态学的研究过程中，初始的研究对象或研究问题必须是真实、确切和典型的，也就是说，它应是典型的真命题，这便是设计形态学方法论得以运行的前提条件。

2）研究过程符合科学与人文规律（逻辑性）

设计形态学方法论的整个流程，应符合设计形态学科学属性和人文属性的基本规律。换言之，其流程应具备严谨的逻辑性和系统性，这样才能确保设计研究进程的顺利推进。

3）研究范式可根据目标进行选择（可选择）

尽管设计形态学的研究对象是相对确定的，但研究目标却可能是多元性的，因此就需要有多种研究范式能与之相适应。也就是说，设计形态学方法论有多种可选择的范式。

4）研究成果可以反复检验和验证（可验证）

设计形态学研究的成果（不管是中期成果还是最终成果），都需要经受住反复地检验和验证，并确保研究数据的准确性。只有这样，研究成果才能获得最终确证。

5）研究系统具有开放性和兼容性（可兼容）

设计形态学方法论也是一个系统，其系统内的许多要素均保持有机的秩序，并向同一目标行动。该系统具有开放性和可兼容性，可以通过不断更新其要素和结构，使得系统更加优化。

7. 用实际案例对设计形态学方法论进行检验

研究案例：猫科动物肢体形态研究与设计应用。

研究步骤（如图4-28所示）如下。

（1）猫科动物研究对象选取：猎豹、虎猫和老虎（自然形态）。

（2）猫科动物研究样本的特点分析：头部、躯干、肢体、尾巴（种群研究）。

（3）选取典型的猫科动物——猎豹进行观察：外部形态与内部结构（筛选、观察）。

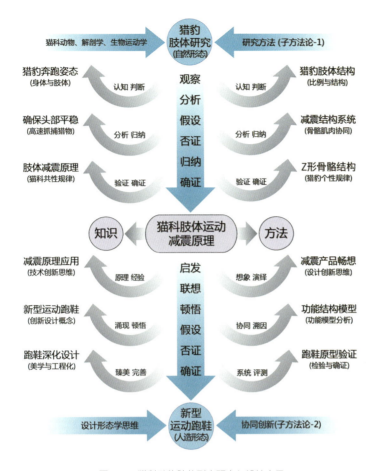

图4-28 猫科动物肢体形态研究与设计应用

(4) 猎豹的典型运动状态研究：高速奔跑时头部能保持平稳（运动分析）。

(5) 猎豹的肢体结构研究：形态结构与比例（形态分析）。

(6) 典型肢体特点：后腿Z形骨骼结构、肌肉淋巴、脚掌肉垫有减震功能（功能分析）。

(7) 猎豹肢体减震原理分析（假设、否证和归纳）。

(8) 猫科动物肢体减震原理（验证、确证）。

(9) 减震原理的应用（技术创新思维）。

(10) 减震产品的畅想（设计创新思维）。

(11) 提出新型运动跑鞋概念（涌现、顿悟）。

(12) 创建功能结构模型（功能分析）。

(13) 新型运动跑鞋深化设计（美学与工程化）。

(14) 新型运动跑鞋原型检验、确证（人造形态）。

(15) 用户对产品的使用与反馈。

从案例的研究过程来看，设计形态学的方法论是完全适用的。从对猫科动物肢体的形态研究，到提出与确证其减震原理，再在该减震原理的基础上进行设计创新，最终创造出全新的运动产品。由此可见，设计形态学方法论完全值得信任，并能很好地肩负起设计研究与设计创新的重任。

第 5 章　设计形态学的知识体系建构

作为一门新兴学科，设计形态学不应只局限于思维与方法的探索、研究，更应该聚焦在其理论和知识体系的凝练、建构上。然而，设计形态学的理论与知识体系建构绝非凭借朝夕之功就可以完成的，而是任重道远，需要不断砥砺前行。尽管其建构历程艰难而漫长，但仍需迎难而上、百折不挠，因为这正是设计形态学创立的基石和发展的根本。

知识是指人们在社会实践中所获得的认识和经验的总和。[①] 事实上，"什么是知识"是一个十分重要的哲学问题，因为这关乎所有学科的确立与发展。两千多年来，哲学家们一直在孜孜不倦地探讨着该问题。柏拉图认为知识问题极为重要，一个思想家关于知识的性质和起源的思考，多半决定了他对待所处时代的态度。感官知觉不能揭示事物的真相，只能显露现象。意见有真伪，若仅仅是意见，则对知识毫无价值，它不是知识，而是建立在信念和感情之上的。真正的知识是以理性为基础的，这种知识知道自己是知识，即能够确证自己为真的知识。感官所知觉的世界不是真实世界，它是变化流动的世界，今日如此，明日却变成别样（赫拉克利特）。真实的存在是常住不变和永恒的东西（巴门尼德）。因此，要获得真知识，必须认识事物常住不变的本质。概念的知识揭示事物一般、不变和基本的因素，因而是真知识。哲学的目的就在于认识一般、不变和永恒的东西。[②]

那么，从哪里获得知识呢？经验主义代表人物约翰·洛克（John Locke）认为，人类的所有知识都建立在经验之上，归根结底发源于经验。所有知识都是有观念的，因此知识不过是关于观念的联系。由于知识是关于人类对任何观念的知觉，因此知识就不能超出人们的观念范围。经验主义的另一位代表人物大卫·休谟（David Hume）致力于知识起源和性质的研究。他认为，人类思维的一切材料都来自外在和内在的印象。人的思想和观念是印象的摹本，是不太鲜明的知觉。外在印象或感觉由于未知的原因而出现于心灵中，而内在的印象都由观念而来。观念还可以按照相似的、接近的和有因果的原则进行结合或联合，从而构成更加复杂的观念。通过混合、调换、增减感觉和经验所提供的材料，便可以由印象构成知识了。[③]

对知识研究贡献最大的，莫过于著名的德国哲学家伊曼努尔·康德（Immanuel Kant）。康德并未全盘否定经验论和唯理论，而是主张对其进行"调和"。他一方面认同一切知识皆为人的经验知识，另一方面又支持科学知识不能仅靠经验。他认为普遍性和必然性知识是由人的经验和认知能力共同构成的，并把真正的知识规定为普遍知识和必然知识。知识总是表现为判断的形式，在判断中有所肯定或有所否定，但并非每一判断都是知识。一个综合判断要成为知识必须具有普遍性和必然性，且不容有例外出现。普遍性和必然性不是源于感觉和知觉，而是在理性和知性中有其渊源。知识存在于先验的综合判断。分析判断总是先验的，不借助于经验。先验的综合判断既能扩展人们的知识，又具普遍性和必然性，并能让人们不断获得新的可靠科学知识的重要依据；而后验的综合判断尽管也能给人们增加丰富的知识，但却不牢靠，所提供的知识也比较模糊、不确定，甚至让人觉得可疑。[④]

① 中国社会科学院语言研究所词典编辑室.现代汉语词典[M].6版.北京：商务印书馆，2012.
② 梯利，伍德.西方哲学史[M].北京：商务印书馆，2019：63-65.
③ 梯利，伍德.西方哲学史[M].北京：商务印书馆，2019：345-385.
④ 梯利，伍德.西方哲学史[M].北京：商务印书馆，2019：431-439.

5.1 设计形态学知识建构的方法与途径

获取知识的方法和途径多种多样。美国哲学家查理·皮尔斯（Charles S. Peirce）将知识的来源归纳为三种：权威、注意凝聚和先验。[①] 人们的许多知识、信念其实源于权威的影响，这可能是最轻松的获取知识的方式。然而，也有一部分知识源于自己固有的知识和信念，且这部分知识难以被外界事物和环境改变。此外，还有未经研究、考证的知识和信念。一般知识几乎都是先验的信念，而且是建立在经验（通过感官观察世界）基础上的。知识产生的过程其实就是不断发展和优化的过程，而最终目标就是获得真知识（真理），但在这一过程中，又离不开科学技术和人文思想的双重加持，如图5-1所示。

设计形态学的知识主要源于设计学、形态学及众多跨学科的知识。不过，从更大范围来看，当然也离不开科学知识和人文知识的融入、浸润。事实上，通过长期的探索研究发现，设计形态学的知识建构主要包括三部分：核心知识建构、一般知识建构和跨学科知识建构，如图5-2所示。核心知识建构是指以"形态研究"为核心的知识建构，它是设计形态学最重要的研究内容，也是区别于其他学科知识的显著标志。一般知识建构是指设计形态学的基本概念、基础理论及其思维与方法的建构，它是设计形态学知识体系建构的重要基础，也是展开设计形态学研究的理论保障。跨学科知识建构是指设计形态学通过与其他学科交叉而产生的知识融合与重组，它不仅有助于设计形态学与其他学科进行交叉融合，而且对设计形态学的知识结构创新，以及协同设计创新都具有积极的推动作用。实际上，这三部分并非彼此独立的，而是相辅相成，并在设计形态学思维与方法的主导下，共同构筑了一个全新、完整的知识体系，从而为设计形态学学科的建构奠定了坚实、牢固的基础。

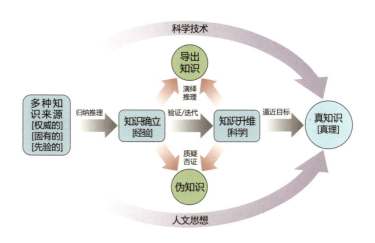

图5-1　知识的产生过程

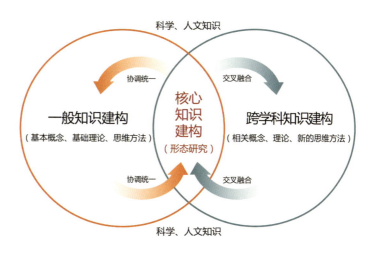

图5-2　设计形态学的知识建构

① 坎特威茨，等.实验心理学[M].上海：华东师范大学出版社，2001：7.

5.1.1 设计形态学的核心知识建构

在前面章节已详细论述了"形态研究"在设计形态学中的核心作用，那么在设计形态学的核心知识建构中，形态研究是否依然具有举足轻重的作用呢？答案是肯定的。因为设计形态学的思维方法、概念和理论，以及相关的研究工作都是围绕"形态研究"展开的。实际上，核心知识通常来源于查理·皮尔斯提出的"注意凝聚"，也就是学科的固有理念，它是本学科的核心学术思想和学术主张，是其世界观、价值观的集中体现。设计形态学的核心知识源于"设计学"与"形态学"结合后形成的综合性知识。通过强化"形态研究"为事实的学术主张，凝聚人们对形态生成和创造的科学、人文思想，再结合长期的设计研究与创新，逐渐形成逻辑严谨、内容凝练且性格鲜明的知识建构。核心知识建构对设计形态学来说至关重要，它好比设计形态学知识系统的"心脏"，不仅协同着一般知识的建构，还兼顾着跨学科知识建构的"桥梁"作用，也是区分其他学科知识最显著的标志。

1. 已知形态的研究与创新

在设计形态学中，已知形态是指第一自然中的"自然形态"和第二自然中的"人造形态"。针对自然形态的知识主要涉及自然科学和工程技术等多学科，而针对人造形态的知识则较为复杂，不仅涉及科学技术和工程制造等学科，还涉及设计、艺术和人文等学科。人类在认识自然、改造自然的过程中，世世代代奉献了生命与智慧，通过千百年来不断探索研究，积累了极其丰富的知识。在人工世界的创造过程中，人类不仅很好地继承了这些具有普遍性的知识，而且还在此基础上不断创造了新的知识。

已知形态的知识建构包括两方面：一是关于已知形态生成的知识建构，主要关注自然形态的研究；二是关于已知形态创造的知识建构，主要聚焦于人造形态的研究。实际上，两种知识的建构存在着相互交叉和重合的地方，特别是基于已知形态创造的知识，通常会借鉴基于已知形态生成的知识。在设计形态学思维的主导下，这两种知识建构模式通过深入地交叉融合，不断地发展优化，最终经过综合判断形成了已知形态知识建构的雏形。

2. 未知形态的探究与创造

未知形态其实就是指第三自然中的"智慧形态"。基于未知形态（智慧形态）的探究与创造是极其艰难、漫长的拓荒过程，它不仅囊括了人类对赖以生存的地球，乃至整个宇宙的新探索、新发现，更包容了人类不断更新的科学技术、人文思想所带来的前沿创新、创造。尽管未知形态的知识建构任重而道远，但它并非靠"白手起家"，幸运的是它可以依托已知形态的知识建构进行发展。实际上，未知形态的知识建构就是在已知形态知识的基础上进行的拓展和延伸。

虽然未知形态的探究与创造十分艰难，但是通过大量研究实践所产生的知识却是全新的。这些新知识汇聚在一起，便筑成了未知形态知识建构的主体。与已知形态的建构相比，未知形态的知识建构更需要借助先验的综合判断。如果说已知形态的知识多源于人类的感观与知觉、归纳与推理、质疑与否证和综合与判断，那么未知形态的知识则多源于人类的观念与突破、思维与想象、交叉与融通以及预测与验证。由于智慧形态是未来协同创新研究的主要领域，因而针对未知形态知识建构的重要性就迅速凸显了出来。

3. 形态生成与形态创造

由于形态研究需要从"形态生成"和"形态创造"两个方向展开，因而其知识建构就形成了两种不同的方法和途径。不过，这两种知识建构的方向并非彼此背离的，而是存在诸多相互交织的地方。因此，基于形态研究的知识建构是一个较为复杂过程，只有真正厘清了其知识结构与众

多知识点之间的关系，才能使其知识建构科学合理、坚不可摧。

形态生成主要源于"形态学"知识。最初，形态生成主要是适用于生物形态的研究，强调"形态发生"，后来扩展到了整个自然形态研究，关注自然形态在"形态元"与"内力"的相互作用下如何生成新的形态（详见本篇第2章）……后来，这种研究方法又延伸到数字形态的"动态模拟"研究，使之转变成了便于人们操作的算法——生成设计（Generate Design）。由此可见，基于形态生成的知识建构是探索研究自然形态的重要基础，也是形态研究的关键内容，并能为形态创造提供很好的引导和借鉴。

形态创造则主要源于"设计学"知识。形态创造针对的是人造形态，包括初始的模拟自然形态和脱离对象的原型创新，其创造过程也被称为"造型"，它是由造型要素（形态、结构、材料、工艺）共同构筑的（详见本篇第2章）。形态创造是设计形态学的应用过程，其最终的目标是服务于人类（解决问题、满足需求）。形态创造不仅需

要科学的逻辑思维作为主导，更需要以艺术的想象思维为依托。因此，基于形态创造的知识建构需要更为广泛的学科交叉与知识融合，这也是形态研究最能体现其特色和价值的地方。

设计形态学的核心知识建构途径是由内至外逐渐扩张的（见图5-3）。内层最核心的部分是"形态研究"，其研究主要聚焦在第二层的形态元、作用力（内力）、建构方式和分类法的关系与建构。第三层是形态的分类（已知形态、未知形态）和形态的产生（自然形态生成、人造形态创造）。第四层是以自然形态构筑的第一自然、以人造形态构筑的第二自然和以智慧形态构筑的第三自然。已知形态包括已发现的自然形态和已创造的人工形态，未知形态则是智慧形态。第五层是由各类形态建构的自然生态系统和类生态系统，以及真实世界和虚拟世界。第六层是与各类形态相对应的设计方法。而最外一层则是相关联的学科。依此路径的发展，便可以建构起设计形态学的核心知识体系。显然，该知识体系的建构没有非常清晰、明确的边界，而是呈现出一种模糊、动态的发展状态。

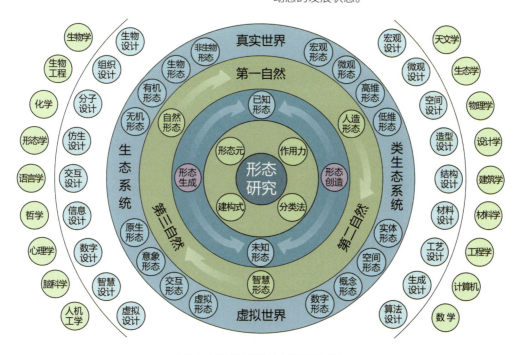

图5-3 设计形态学的核心知识建构途径

5.1.2 设计形态学的一般知识建构

与设计形态学的核心知识建构相比，一般知识建构虽然没有那些炫目的光环，但它却是设计形态学知识体系建构的重要基石，而且还是内容最多、体量最大的部分。设计形态学的一般知识建构主要由基本概念、基础理论及思维方法等构成。

1. 基本概念建构

概念是思维的基本形式之一，反映客观事物的一般的、本质的特征。人类在认识事物的过程中，把所感觉到的事物的共同特点抽取出来，加以概括，就成为概念。[①] 在设计形态学中，"基本概念"又被看作是人的大脑对客观事物本质的反映，它不仅是思维的结果和产物，也是最基本的知识单元（或思维单元）。如果把设计形态学的知识建构比作"大厦"，那么基本概念就宛如建构大厦所需的"砖石"。尽管每一概念承载的知识十分有限，但通过设计形态学思维将众多概念聚集起来，进而建构成庞大的学科知识体系，必将积蓄巨大的智慧和能量。

从整体来看，设计形态学的基本概念由三部分构成。首先，有相当多的基本概念继承了设计学和形态学的原有概念。这些概念甚至一直沿用原有概念的内涵和外延，并已然成了基本概念的主体，也是设计形态学知识建构的重要基础。这些继续沿用的概念主要包括造型、原型、形态、结构、材料、工艺、实体、空间、维度、交互、组织、生成等。其次，是根据设计形态学研究需求创造出来的全新概念。这些概念虽然数量并不算多，但在设计形态学研究的过程中，几乎都是中坚角色，如形态元、内力（作用力）、智慧形态、数字形态、原生形态、意象形态、第三自然、形态群落、协同创新等。最后，是在设计学和形态学原有概念的基础上升级改造的概念。这些经过翻新的概念，多是基于时代发展和设计形态学需求而不断改进的。它们也是基本概念的重要补充，并与前两部分概念协同作用。这些概念诸如生物材料、多维空间、运动形态、宏观形态、微观形态、虚拟设计等。

2. 基础理论建构

理论是指人们由实践概括出来的关于自然界和社会知识的有系统的结论。[②] 它也可以被粗略地定义为解释多个事件的一组相关表述。事件越多，表述越少，理论越好。[③] 当科学充分发挥作用时，不仅能恣意使用仪器来延伸人类器官的范围，科学创造的过程还同时包含了另外两个部分：对数据的分类，以及采用理论来解释这些数据。[④] 在设计形态学中，理论也被理解为具有特定结构的知识体系。它能针对某个问题给予确切的解释。"基础理论建构"不仅能在设计形态学的知识建构中起到关键作用，还对形态研究与设计应用具有很好的指导作用。不过，基础理论并非一成不变的，它会随着时代的发展与时俱进，且不断提升、优化。

设计形态学基础理论的产生比基本概念的产生要复杂得多。尽管基础理论的生成也发端于"信息"（形态），然而，它却需要从人们感知和经验的基础上形成的众多概念和思维（殊相）中，归纳验证出具有普遍性的知识体系（共相），而被确证的"共相"，其实就是对形态研究、协同创新等具有指导作用的"设计形态学理论"。与基本概念建构相似，设计形态学基础理论的建构也包括三部分：(1) 继承设计学和形态学的理论。如设计原理、造型原理与方法、设计方法论、形态生成原理、艺术与视知觉、事理学等；(2) 完全创新的理论。如智慧形态与第三自然、形态建构的逻辑、

①② 中国社会科学院语言研究所词典编辑室.现代汉语词典[M].6版.北京：商务印书馆，2012.
③　坎特威茨，等.实验心理学[M].上海：华东师范大学出版社，2001：9.
④　威尔逊.知识大融通[M].北京：中信出版集团，2016：76.

设计形态学生态观、设计形态学的核心与边界、协同创新原理与方法等；(3)在原有理论的基础上改良的理论。如原型设计创新原理与方法、实体与空间分类原则与方法等。这三部分理论相互作用、相互补充，共同构建设计形态学的基本理论。

3. 思维方式建构

在一般知识建构中，"思维方式建构"的作用尤为突出，它好比连接基本概念和基础理论的重要纽带，并通过内在的复杂逻辑来协同彼此的关系。倘若缺失了它，众多的概念、理论就会变成"一盘散沙"，即便数量再多也难以形成合力。由此可见，逻辑思维方法的建构是确保与基本概念和基础理论共同构筑一般知识体系的关键部分。设计形态学的思维方法是综合了科学思维、人文思维、艺术思维和设计思维而建构起来的。在其指导下，设计形态学研究能够在广泛的"形态信息"（殊相）的基础上，经过不断地归纳和迭代，逐渐形成具有普遍性的"设计形态学理论"（共相），从而又为进一步指导"未知形态"的探索和"协同创新"的实施，奠定了坚实而雄厚的基础。由于设计形态学的思维方法在上一章已有详细论述，故在此不再赘述。图5-4所示为设计形态学的一般知识建构途径。

5.1.3 设计形态学的跨学科知识建构

"光凭学习各学科的片面知识，无法得到均衡的看法，我们需要追求这些学科之间的融通。当各种学识间的思想差距变小时，知识的多样性和深度将会增加，主要是因为我们在各学科之间找到了一个基本共性。"[①] 在设计形态学的知识建构过程中，跨学科知识建构是最为复杂的。由于其涉及的学科众多、领域广泛，甚至包罗万象，若想从中筛选出"共性知识"，难度非常大！但幸运的是，"形态研究"恰好符合该严苛要求。

"为了融通各学科，我们需要'阿里阿德涅的线团'（希腊神话故事）来贯穿其中。忒修斯代表人类，而弥诺淘洛斯则是我们自身危险的非理性部分。迷宫由经验知识所构成，靠近入口处的穿堂是物理，之后分岔的是走道，是所有探险者必经的途径，迷宫中央深处像星云密集的走道，贯穿着社会学、人文学、艺术和宗教。我们如果能够好好建立起事物间的因果关系，就有可能很快地转向，通过行为科学回头走向生物学、化学，最后抵达物理学。"[②] 跨学科知识融通不仅需要能综合多学科知识的"交叉点"，更需要贯穿于知识迷宫的"阿里阿德涅的线团"。既然已将"形态研究"视为多学科知识交叉的"交叉点"，那么

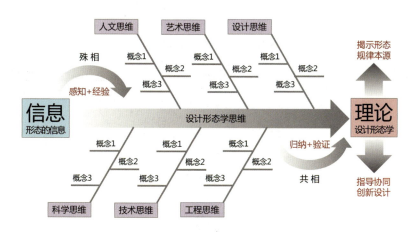

图5-4 设计形态学的一般知识建构途径

① 威尔逊.知识大融通[M].梁锦鋆，译.北京：中信出版集团，2016：20.
② 威尔逊.知识大融通[M].梁锦鋆，译.北京：中信出版集团，2016：98.

"设计形态学思维"就可理解为跨学科知识融通的"阿里阿德涅的线团"了。

跨学科知识融通并非易事,很多学者都在为此进行探索、奋斗。"把现象分解成元素,是经由归纳法而达成的融通。重新组合元素,则是经由综合法达成的融通,尤其是再利用由归纳法获得知识来预测自然界当初是如何构成的。这两个步骤组成的程序,是自然科学家做研究时一般采用的运作方法:由上而下分析法跨越两三个组织层次,之后再由下而上用综合法跨越相同的层次。"① 通过对设计形态学与其他交叉学科关系的深入研究和剖析,逐渐厘清了设计形态学跨学科知识建构的基本框架,以及"形态研究"与其他学科群体(学群)知识的内在关联性。实际上,设计形态学跨学科知识建构是以设计、艺术、工程和技术等知识为基础,以科学、人文、伦理和经济等知识为后盾的,不仅涉及物质(事实)与精神(意义)的丰富内容,而且还延伸到自然和社会的广阔领域。面对如此复杂的学科关系,设计形态学正是借助"形态研究"(核心知识)所具有的多学科"交叉点"之特性,非常便利地与众多学科产生了深入的交叉融合与协同创新。图5-5所示为设计形态学的跨学科知识建构途径。

1. 基于技术、工程、艺术和设计的知识融通

从图5-5中可以观察到内层环状结构(橙色),上面联系着与"形态研究"关系最密切的艺术、设计、工程和技术这四个学群。实际上,设计与艺术、工程与技术早就形成了"你中有我、我中有你"的交织状态。它们甚至呈现着上下游的关系,因而几乎不存在知识融通的障碍。而艺术与技术、设计与工程其实彼此也有较深入的交集。艺术与技术曾被称为"技艺",就是为了强调手工技艺的巧夺天工。另外,艺术有时也被扩展到代表所有的人文学科,而并不局限于艺术创作。实际上,技术与科学也往往融于一体,并被称为"科技",而设计与工程至今依然被称为"工程设计",其意义也在于强调工程的人因作用和效能。由此可见,在知识融通方面,四个学群其实已具备了较好的交叉融合与协同创新基础。那么,

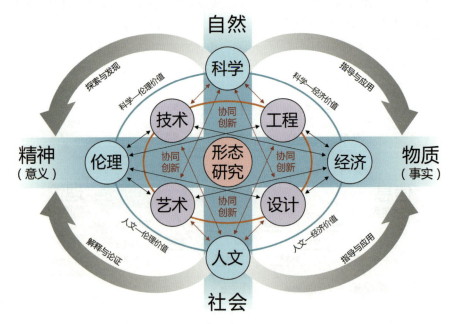

图5-5 设计形态学的跨学科知识建构途径

① 威尔逊.知识大融通[M].梁锦鋆,译.北京:中信出版集团,2016:100.

它们与"形态研究"的关系又如何呢？大量研究案例证明，形态研究其实与四学群的关系十分密切。不仅如此，它在四个学群的交叉融合过程中，还能起到"媒介"或"桥梁"作用，并能借此将这些学群紧紧地捆绑在一起，通过相互的知识融通，最终形成多种跨学科研究与创新模式，如艺术工程、设计工程、艺术与设计、艺术与科技、技术与工程、技术与设计等。

2. 基于科学、人文、经济和伦理的知识融通

从图5-5中继续往外层观看，就会注意到科学、人文、经济和伦理这一环状结构（蓝色）。显然，在该环状结构上的学群更加综合，且涉及的知识更广泛、更丰富。科学与人文是相对应的两个学群。虽然彼此都是自由的，但各自的目标和方法却迥然不同。科学也被称为"物学"，其研究针对的是自然领域，并通过科学探索与实验来揭示研究对象的性质和规律，获取的是基于对象的普遍知识、原理和定律等。它强调抽象化和普遍性，其思维方式注重实证性，追求的是"知识体系"建构。人文学科也被称为"人学"，其研究面对的是社会领域，它是通过研究人类的内心世界及其历史发展，来探寻人类生存的价值和意义的，以获取智慧提升和心灵的丰富与满足。它强调的是具体化和个别化，其思维方式是非实证的，追求的是"价值体系"建构。科学与人文看似泾渭分明，实则两者也存在交叉融合的需求，而形态研究正好可以被借用。

伦理和经济是引导各学科通往精神世界和物资世界的重要学群。一方面，伦理学最初是关于道德的科学，但随着社会的发展，其内涵和外延都发生了很大变化。它所要探讨的伦理问题不仅涉及科学技术，如核能应用、人工智能、转基因、干细胞生物等，还涉及人文反思，如战争、控制、安乐死、变性等。伦理在给科学和人文带来灵魂拷问的同时，也促进了两者的交叉与融合。另一方面，经济学隶属于社会科学，是研究人类社会经济活动和相应经济关系及其运行、发展规律的学科。实际上，经济学也是研究人类与财富的学问。经济不仅需要科学、人文知识的帮助和指导，反过来，它又能借助"经济手段"来平衡科学与人文的发展，促进其学科交叉与知识融通。此外，在该环上的学群还能通过"形态研究"与内层学群便捷地进行学科交叉和知识融通。

3. 相关的概念、理论与思维方法

跨学科知识的建构，正是"核心知识建构"的强势介入产生的影响。实际上，能够与之广泛互动，并在学科交叉融合中产生实质性影响的，便是各学科的相关概念、理论和思维方法。尽管依托它们形成的"跨学科知识建构"不如"核心知识建构"构筑得那么坚固，且秩序井然，但由于其数量庞大、种类繁多，因此呈现出来的形式极其丰富多彩。这些概念、理论和思维方法有些是彼此顺应、融合的，有些却是相互对立、排斥的。如此状态似乎难以在内部协调统一，然而它们却能帮我们从不同视角去研究和解读"形态"，并在平衡不同的学术思想、观念中，寻找"形态研究"之正确方向！此外，跨学科知识的建构还能为"核心知识建构"和"一般知识建构"不断输送新鲜血液，很好地促进已有知识的更新，不断优化原有的概念、理论和思维方法。

5.2 设计形态学知识体系与范式

5.2.1 学科知识体系的建构模式

知识浩如烟海、包罗万象。为了便于研究，可将知识分为两部分：简单知识和复杂知识。简单的知识是对"信息"进行归纳、提炼而产生的。而"信息"又是对收集、汇聚的"事实"与"数据"（原始素材）进行整理、加工形成的，这便是知识产生的过程。将获得的知识再应用于实践，并在实践中将所掌握的知识转变成思维和能力，称为知识实践过程。除此之外，还可以在原有知

识的基础上，通过联想、顿悟出新的应用环境和事实，甚至归纳推理出新的概念、理论，这便是知识加工过程。而这些思想理论又可以反过来指导实践，从而将知识提升到"智慧"层面，这就是简单知识建构的通用模式。然而，复杂知识的建构却与此有所不同。因为它要实现的目标是比简单知识建构复杂得多的"知识体系建构"。通常情况下，知识体系的建构需要依托于某学科确立的研究目标，并在学科思维与逻辑的引导下，形成或建构适用于本学科发展的诸多概念、理论等，然后在学科核心思想和系统逻辑的进一步指导和协同作用下，逐渐建构起庞大而复杂的本学科知识体系。不过，需要指明的是，知识体系并不能直接拿来指导实践，而是需要经过"知识转化"过程。也就是说，需要在长期的实践过程中，历经反复的体验与思考、判断和决策，最终才能将其升华为能够指导实践活动的"人类智慧"，如图5-6所示。

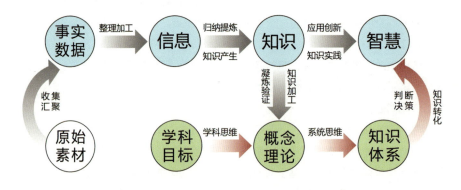

图5-6　学科知识体系的建构模式

5.2.2　设计形态学的知识体系范式

设计形态学的知识体系建构存在多种范式。那么，哪种范式更加科学、合理，更适应于本学科未来的发展呢？要回答这一问题可能十分困难，因为它始终处在"进行时"而非"完成时"。我们所做的努力，都在不断接近"理想目标"。由于设计形态学涉及的知识十分广泛，且还存在众多学科知识的交叉与融合，因此其知识体系的结构与内容颇为错综复杂。为实现这一艰难目标，本课题组在长期的理论研究与设计实践基础上，首先对设计形态学的知识内容进行了梳理和归纳，并在设计形态学思维和形态分类法的指导下，综合了核心知识、一般知识和跨学科知识建构的途径与模式，再经过长期实践验证和不断升级迭代，最终才确立了如图5-7所示的设计形态学知识体系范式。不过，随着学科的不断发展、进步，该知识体系还会与时俱进、不断更新，且日臻完善。

从图5-7可以解析，设计形态学的知识体系是围绕"形态"建构起来的。一方面，根据与形态关联的四个核心要素：科学性、人文性、元形化和数字化，将知识体系划分为四个主干知识体系，即形态的客观存在（科学性）、形态的主观认知（人文性）、形态的组织构造（元形化）和形态的数字生成（数字化）。而每个主干知识体系又均被细分为三个分支知识体系。也就是说，基于形态客观存在的主知识体系被细分为自然形态、人造形态和智慧形态三个子知识体系；基于形态主观认知的主知识体系被细分为原生形态、意象形态和交互形态三个子知识体系；基于形态组织构造的主知识体系被细分为自然形态元、人造形态元和智慧形态元三个子知识体系；基于形态数字生成的主知识体系被细分为形态数字化、形态运算化和形态可感知化三个子知识体系。

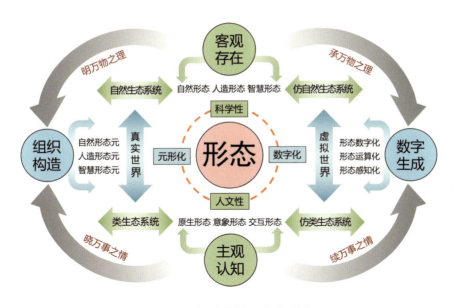

图5-7 设计形态学的知识体系与范式

另一方面，四个主知识体系又与相应的环境相呼应，从而构成了既相互对应，又相互交融的状态。形态的组织构造对应的环境是真实世界，而形态的数字生成对应的环境则是虚拟世界。虚拟世界既能通过"数字孪生"生成镜像的真实世界，也可人为地创造完全不同于真实世界的数字世界。而真实世界也可借助参数化设计、算法设计等方式来生成新的人造形态以丰富自身。形态的客观存在对应的是真实世界中的"自然生态环境"和虚拟世界中的"仿自然生态环境"。而形态的主观认知对应的则是真实世界中的"类生态系统"和虚拟世界中的"仿类生态系统"。由此可见，设计形态学的知识体系正是按照此方式建构起来的，其终极目标是明万物之理（承万物之理）、晓万事之情（续万事之情）。

5.2.3 基于设计形态学的生态系统与类生态系统

在形态的"科学性"和"人文性"的驱动下，设计形态学的知识体系形成了两大对应的分区，即：基于自然生态系统（仿自然生态系统）的知识体系和基于类生态系统（仿类生态系统）的知识体系。将"生态"理念纳入设计形态学，目的是借助"生态学"系统思维来研究设计形态学。它不仅能帮助人们提升其价值观和世界观，并用更新的思维和视角去从事"形态研究"，还有助于设计形态学的知识体系建构，并对设计形态学思维主导的跨学科协同创新具有积极的推动作用。

1. 自然生态与类生态系统

生物有机体与非生物环境有着不可分割的相互联系和相互作用。生态学系统或生态系统就是在一定区域中共同栖居着的所有生物（即生物群落）与其环境（包括宇宙环境、地球环境、区域环境、微环境、内环境等）之间，由于不断进行物质循环和能量流动而形成的统一整体。生态系统不仅仅是一个地理单位（或生态区），还是一个具有输入和输出，以及一定自然和人为边界功能的系统单位。"生态系统"的概念最初是由英国生态学家坦斯利（A. G. Tansley）提出的，它是由生物群落及其生存环境共同组成的动态平衡系统。"生物群落"是由一定种类的动物、植物和微生物组成的，它们互相依存于自然界的某一环境中。生物

群落与其生存环境、生物群落内部之间不断进行着物质交换和能量流动,并且互相作用和互相影响,以实现整体的动态平衡。①

"自然生态系统"是人们最熟悉的生态系统,但除此之外,还存在与人类关系密切的"类生态系统"。两者虽然分属不同的知识系统,但彼此又存在千丝万缕的联系,不仅如此,它们还能通过数字化方式生成"仿自然生态系统"和"仿类生态系统",从而使知识体得以进一步拓展。类生态系统还可细分为"人造生态系统"和"人为生态系统"。人造生态系统是指人类依靠自己的智慧和双手创造(或改造)出来的"人造世界",如城市、社区、建筑等,是与自然界相互交织、休戚与共的显性生态系统。人为生态系统则是指人类借助其认知、情感、意识逐渐形成(或建构)的"人文世界",如社会、经济、文化等,是独立于自然界之外的隐性生态系统。实际上,人造生态系统与人为生态系统总是相互作用、彼此影响的,并在人类的主导下实现动态平衡——类生态系统。图5-8所示为设计形态学的生态系统建构。

统"。那么,设计形态学与"人为生态系统"(由意识形态建构)是否有关联呢?答案是肯定的。不过,这种关联体现在"人"与"形态"的关系上,而非仅局限于人与人的关系。由此可见,设计形态学中的"生态系统"会涉及三方面因素:自然形态、人造形态和人类,三者相互作用、相互依存,共同构筑了复杂而统一的设计形态学生态系统。尽管如此,要想深入地研究这三者及其相互关系,使其彼此协调成为完整的统一体,就必须依托科学与人文的鼎力支持。因此,科学与人文便构成了设计形态学的"生态环境",而人与形态便组成了设计形态学的"形态群落"(类比生物群落)。实际上,设计形态学之生态系统的目标任务,就是要借助科学与人文思想,依靠协同创新手段实现"自然生态系统"与"类生态系统"的动态平衡,而其核心就是要动态地协调自然形态、人造形态与人类的彼此关系。图5-9所示为设计形态学的形态群落与生态环境。

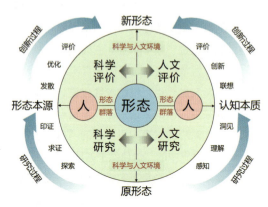

图5-9 设计形态学的形态群落与生态环境

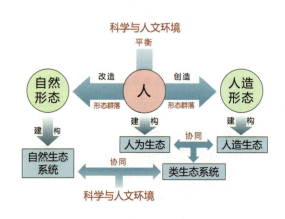

图5-8 设计形态学的生态系统建构

在设计形态学中,其生态系统又会因为"形态"的介入而产生新的视角和释义。由自然形态构筑的生态系统仍被称为"自然生态系统",而以人造形态构筑的生态系统则被称为"人造生态系

2. 设计形态学的形态群落

在形态群落中,人类具有一定的主导性,但前提是人类的意志和行为必须遵循自然生态的规律,否则会适得其反,造成生态失衡。实际上,从更广泛的意义来看,人类也是"自然形态"的一员,"自然形态"和"人造形态"应该是平等的

① 奥德姆,巴雷特.生态学基础[M].北京:高等教育出版社,2009:15-16.

关系。人类也会像其他生物一样，死亡之后融入大地、山川及河流，最后回归大自然。那么，人类在"形态群落"中应该扮演什么角色？发挥何种作用呢？

首先，让我们看看人类与自然形态的关系。大自然为人类的生存提供了基本条件和保障，然而人类在享受大自然馈赠的同时又不满足于此。于是，人类便掀起了大规模改造自然的行动，人们伐木造屋、开荒垦田、驯养牲畜，甚至筑坝蓄水、灌溉。尽管这些都违背了自然规律，但大自然仍能慷慨地接纳。如果人类就此收手，尚可自得其乐、相安无事；倘若贪心不足，继续破坏生态、索取资源，必然招致大自然的惩戒。由此可见，人类与自然形态应该是平等互惠的关系。再来看看人类与人造形态的关系。由于人造形态出自人类之手，因而主要受人类的意志所主导。不过，人类的造物（人造形态）活动并非没有上限，那就是绝不能破坏自然生态平衡，违背人类社会伦理。要想守住上限，人类就必须约束自己的行为和欲望，控制人造物（人造形态）的规模。如此看来，人类与人造形态显然是一种主从关系，而人类所起的重要作用就是实现人造形态与自然形态的动态平衡。传统设计倡导的是以"人"为中心的设计理念，这样一来就把人类放到了至高无上的位置，因而也就难以依靠人来平衡人造生态与自然生态的关系。而设计形态学强调的是以"形态研究"为核心，这样就把人类的重要性大大降低了，因为人类其实也是形态的一部分。把人类与形态放在平等的位置，能让我们更好地厘清设计形态学生态系统的真实面目。

3. 设计形态学的生态系统思维模式

将"生态系统"理念纳入设计形态学，实际上就是要借助"生态学"的系统思维与方法来促进设计形态学研究。设计形态学的生态系统不仅包含了"自然生态系统"，还融入了与人类关系密切的"类生态系统"，其实这也是设计形态学的重要研究范围。由此可见，设计形态学的研究范围比"生态学"更广泛、更复杂、更多变。那么，要想深入、全面地研究设计形态学，就不能只从单一"形态群落"中的单方因素进行研究，而必须将所有"形态群落"中的全部因素纳入设计形态学的"生态环境"中进行系统研究。

在自然生态系统中，一方面需要人类在依靠科学技术去探索和改造自然形态的同时，遵循自然形态的规律和基本原则；另一方面又需要人类借助人文知识，通过对自然形态的研究，从中不断学习并获得启示，进而促进和提升其创新力。在类生态系统中，人类既要依靠科学技术和人文知识去创造人造形态，又需要在享用人造形态的同时，借助人文思想和批评不断反思其行为。由此可见，设计形态学不仅要注重人类与自然形态、人造形态的动态平衡，更要强化自然生态系统和类生态系统的动态平衡，而要确保实现其动态平衡，就必须依托科学与人文这一生态环境。尽管生态平衡是人类追求的目标，但其平衡态却并非持久的，甚至只是瞬间。正如凯文·凯利在《失控》中指出："一个系统若不能在某个平衡点上保持稳定，就几乎等同于引发爆炸，必然会迅速灭亡。没有事物能既处于平衡态又处于失衡态。但事物可以处于持久的不均衡态——仿佛在永不停歇、永不衰落的边缘冲浪。创造的神奇之处正是要在这个流动的临界点安家落户，这也是人类孜孜以求的目标。"[①]

作为设计形态学的"生态环境"，科技与人文也是在相互博弈中实现其动态平衡的。"无论是过去还是现在，人类一向尝试达成的最高目标，就是把科学和人文结合起来。"[②] 科技进步实际上是把双刃剑，在给人类造福的同时，又宛如脱缰的野马，不断打破人类习以为常的生态平衡，而人

① 凯利.失控[M].张行舟,译.北京：新星出版社,2010: 694-695.
② 威尔逊.知识大融通[M].梁锦鋆,译.北京：中信出版集团,2016: 13.

文思想则如同驯马师，在不断约束、修正其行为，使其步入良性生态发展之正轨。倡导设计形态学的生态观，还能提升设计研究人员的价值观和世界观，帮助他们用全新的思维和视角进行"形态研究"，同时对设计形态学的理论建构也具有强有力的推动作用，并对设计形态学主导的跨学科协同创新具有启示、协调和平衡作用。此外，还可针对设计形态学的整体研究能力及未来发展趋势进行全面评估，也能为设计学的发展提供很好的研究思路和新范式，如图5-10所示。

在设计形态学生态观的主导下，本研究团队还进行了颇有价值的设计实践探索，例如："会呼吸的灯"（见图5-11）是通过风能和太阳能互补为路灯提供清洁能源，实现城市道路的高效照明和汽车尾气净化的；"超级甲虫"（见图5-12）则是将城市垃圾通过"超级甲虫"处理后制备成无害泥浆，注入废弃的矿井中，以降低"采空区"次生灾害的发生；而"绿色城市家具"（见图5-13）是在城市人口密集区置放可移动、拼接的草皮家具，草皮采用无水栽培，能让人们在休闲时亲近久违的大自然。这些概念设计作品较好地体现了设计形态学的生态观，并为未来的设计形态学发展进行了卓有价值的实践探索。

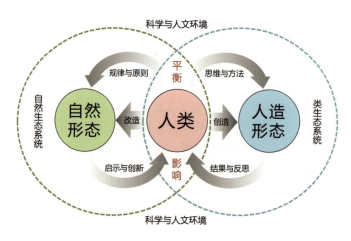

图5-10　设计形态学生态系统的动态循环模式

图5-11　会呼吸的灯　　　　图5-12　超级甲虫　　　　图5-13　绿色城市家具

5.2.4　基于设计形态学的真实世界与虚拟世界

在形态"元形化"和"数字化"的驱动下，设计形态学的知识体系形成了两个完全不同分区，即：基于"真实世界"的知识体系和基于"虚拟世界"的知识体系。实际上，从设计形态学的视角去观察真实世界和虚拟世界，就是想将知识的关注点聚焦在"形态"上，并通过形态研究不断地揭示隐匿于两个世界中的形态的"奥秘"。

真实世界是由"自然形态""人造形态""智慧形态"构筑的,而虚拟世界则是由"数字形态"构筑的。由于两大类形态(非数字形态/数字形态)和构筑方式(形态元+作用力/比特+算法)的巨大差异,导致两个世界形成了截然不同的状态。但有趣的是,由于人类的强势干预,导致这种对立局面难以长期维系。如今,人类甚至可以借助更为先进的科技手段,如脑机接口、AI、数字孪生及各种计算技术,实现在真实世界和虚拟世界中自由切换身份,抑或实现自然人、虚拟人和机器人三者的共融共生,而这种变化也为依托"第三自然"的知识体系及协同创新理论的建构提供了绝佳契机。

1. 基于真实世界的知识体系建构

在现实社会中,真实世界不仅包括自然形态、人造形态和智慧形态这些显性形态,还包括社会形态、经济形态和文化形态等隐性形态。尽管隐性形态不是设计形态学的主要研究对象(事实),但诸如哲学形态、语言形态和情感形态却对设计形态学的思维与逻辑建构具有非常大的帮助。因此,在设计形态学视阈下,基于真实世界的知识体系架构可以向两极发展。其一,向形态的"客观存在"方向发展,意在聚焦于可以"元形化"的自然形态和人工形态的研究,也是自下而上的知识体系建构方式。这些形态还可以细分为"形态元"(最小形态单位)与"内力"(也称作用力),而形态元又可分为自然形态元、人工形态元和智慧形态元,这将大大方便人们针对形态内在规律、本源的研究及知识体系建构。其二,向形态的"主观认知"方向发展,旨在强调人与形态的关系,也是自上而下的知识体系建构方式。它是在人的认知、情感和意志的基础上,将形态细分为原生形态、意向形态和交互形态,从而便于人们进行更加深入的研究。

总体来看,基于形态客观存在的知识结构和基于形态主观认知的知识结构,其实处在依托"真实世界"知识体系两极的对应状态。前者正好能与"自然生态系统"相融合,后者则与"类生态系统"相呼应。而基于真实世界的知识体系所对应的正是设计形态学之生态系统。由于设计形态学涉猎的知识非常广泛,因此本书只能暂且将针对真实世界知识体系建构的重点聚焦在"组织构造"的研究上。

2. 基于虚拟世界的知识建构

与真实世界相对应的是虚拟世界,而虚拟世界有狭义和广义之分。"狭义虚拟世界"是指依靠计算机技术、量子计算技术、AI技术、人机接口技术及传感器技术等集成生成的交互式人工现实,其实就是模拟的现实世界。"广义虚拟世界"包含了狭义虚拟空间,它是由计算机、互联网及虚拟现实等技术创造的人工世界,是动态的网络化社会生活空间。虚拟世界还可以细分为"虚拟幻想世界"和"虚拟现实世界",两者的区别就在于是否与现实世界存在密切的关联。设计形态学所定义的"虚拟世界"是指由数字形态构筑的"数字化世界",其研究主要集中在数字形态生成及在此基础上建构的知识体系,这也是设计形态学研究的重点之一。数字形态生成的研究还可细分为三个方向:形态的数字化、形态的运算化和形态的可感知化。实际上,虚拟世界皆可以通过数字化形态方式与真实世界形成"镜像"(虚拟现实世界),同时也能通过算法设计、生成设计构筑成全新的数字形态(虚拟幻想世界)。

基于虚拟世界的知识体系也在向两端发展。一方面,它可以通过数字化手段模拟自然生态系统和类生态系统,即仿自然生态系统和仿类生态系统。该知识结构与内容实际上是基于真实世界知识体系与数字化技术知识体系深度融合的结果。另一方面,则是在人类操控下建构独立于现实社会的全新数字世界,而建立在该基础上的知识结构与内容也是全新的。实际上,基于该方面的研究必将是设计形态学未来发展的重要趋势,同时,它也是第三自然需要探索研究的重要内容。

第 2 篇
设计形态学的科学属性

设计形态学的"科学属性"和"人文属性"宛如其展开的两翼。设计形态学研究正是在两翼强劲动力的驱动下,才能尽情地在浩瀚的"形态世界"里探索、翱翔。

本篇的重点便是深入探索和研究设计形态学的科学属性。设计的载体是"造型",造型的核心是"形态",而形态的"本源"便是设计形态学研究的关键内容。[①] 无论是第一自然的"自然形态"、第二自然的"人造形态",还是第三自然的"智慧形态",研究它们的目的皆是揭示形态内在的规律、一般性原理乃至其形态本源,而这恰好是科学研究所具有的优势!科学研究的路径就是通过观察得到的"事实",归纳推理出"定律和理论",再经过演绎推理形成"预见和解释",其特点是具有可再现性、可测量性、精简性、启发性和融通性。毋庸置疑,科学研究的思维与方法对设计形态学的研究具有极大的推动作用,因而也就迅速发展成了设计形态学的重要属性——科学属性。

"探求形态本源的精神"与现代科学之源——希腊理性科学"追求知识本身的确定性"有着精神上的相似。[②] 希腊理性科学追求永恒确定的知识(Episteme)。理想"真知"的获取依靠的是内在的演绎推理,而不依托于外物。西方近代科学在"人类中心主义"的背景下,将科学的目标从"求真原则"转向"求意志力"(Will to Power),[③] 即希望"科学"具有实际的用途,将知识转化为支配自然的力量。"科学实验法"及"自然数学化"等研究方法在此思潮下应运而生,即通过数学去抽象、描述自然,在人为的条件下刺激自然,以求发现并掌握自然规律。设计形态学正是通过大量运用这两种研究方法,不断获得对形态研究的突破与提升的。

博物学(Natural History)是与自然哲学(Natural Philosophy)相对的一种认知方式。与科学注重总结"自然的一般规律"不同,博物学的研究方法更关注研究对象的自身特点,以及分布在不同地域与时间维度上的差异性,并试图通过分类观察比较的方法归纳自然界运行的秩序。设计形态学在此研究的基础上,通过设计方法将自然形态的规律、原理予以迁移和应用。与科学知识相对存在的还有经验知识,随着计算机神经网络相关算法对人脑信息识别的模拟,人工智能技术提高了传统博物法对经验知识的习得能力,使之成为设计形态学科学属性的重要补充。因此,希腊理性科学代表的求真理念、现代科学的研究方法、博物学的重要补充,共同构成了本篇"设计形态学的科学属性"的重要内容。

① 邱松. 设计形态学的核心与边界[J]. 装饰,2021(340):64.
② 吴国盛. 什么是科学[M]. 广州:广东人民出版社,2016:26.
③ LEITER B. Nietzsche's Moral and Political Philosophy [M]. Metaphysics Research Lab, Stanford University: The Stanford Encyclopedia of Philosophy, 2021.

第 6 章 科学属性之概论

6.1 形态探究的重要途径

6.1.1 由物及理的探究模式

曲线是设计师们十分青睐的形态，但如何描述一条曲线，则取决于人们是否能驾驭一条曲线。从早期人们通过定义牵拉重物在一根弹性木条上的位置所获得的"自然形"定义一条"样条曲线"，到1959年 D.卡斯特里奥（De Casteljau）通过多项式定义贝济埃曲线，制图领域中的"曲线"逐渐脱离自然，成为具有内在确定性的形态。

同样，力学以其代数与矢量的双重特点，一直是传统科学中经典的研究对象。本节以对"力"与"形"的关系研究为例，阐述设计形态学对形态内在确定性的追求。在1586年出版的《重量的艺术原理》（De Beghinselen Der Weeghconst）一书中，斯特文（Simon Stevin）通过展示在缆索悬挂几个悬垂重物后，其在空间中的平衡形态，[①] 如图6-1所示，用实物向人们阐述了"力的多边形法则"。1725年，伐里农（Pierre Varignon）在著作《机械的或静止的》（Mécanique ou Statique）中，建立多段线几何形态与荷载力几何大小的对偶关系。[②] 1886年，库尔曼（Karl Culmann）出版的《图解静力学》（Graphic Statics）作为一门用矢量图形求解静力学平衡的方法，可产生互为对偶关系的"力图解"（Force Diagram）与"形图解"（Form Diagram），在力与形态间建立了对应关系。我们称这样的形态具有内在、确定的知识。

图6-1　斯特文（Simon Stevin）绘制的悬垂平衡图（1586）[③]

6.1.2 演绎推理的探究模式

造型设计既可基于感性创作，也可基于演绎推理，而推理指的是基于理性根据某些前提产生结论。设计形态学的形态研究过程也非常注重演绎推理，以追求形态内外关系的相对确定性。以1930年建成于瑞士的萨尔基那山谷桥（Salginatobel Bridge）为例，这座全长132m、

① ADRIAENSSENS S, BLOCK P, VEENENDAAL D, WILLIAMS C. Shell Structures for Architecture: Form Finding and Optimization [M]. New York: Routledge, 2014: 36.
② ADRIAENSSENS S, BLOCK P, VEENENDAAL D, WILLIAMS C. Shell Structures for Architecture: Form Finding and Optimization [M]. New York: Routledge, 2014: 27.
③ 图片来源：De Beghinselen Der Weeghconst。

主跨90m、宽度为3m的钢筋混凝土桥,其轻盈优美的形态是完全依据图解静力学理论的演绎推理而设计的。由于桥体在使用过程中会受到不均匀荷载的作用(如重型卡车驶过),因此所需的不同桥体内力分布会发生变化,其支座反作用力的传递方向也会随之改变。据此设计要求,设计师在桥体的不同位置添加重力,以求解力线的形态,再将所有力线叠加起来,并用一个轮廓将其包罗,此形态即为萨尔基那山谷桥的剖面几何形态,可满足各种受力可能,如图6-2和图6-3所示。在同一时期,通过同样严谨演绎推理的方法求得的形态还包括巴黎埃菲尔铁塔、伦敦塔桥等。如今,借助计算机技术的发展,演绎推理的设计方法可被完全程序化,并服务于三维、高密度的网格模型,形成各种找形(Finding Form)设计软件,而其应用领域也不止包括建筑、结构设计。由此可见,演绎推理法始终是设计形态学追求形态内在确定性的方法。

图6-2　根据非均布荷载的移动推导萨尔基那山谷桥剖面形态的过程(课题组提供)

图6-3　萨尔基那山谷桥(Nicolas Janberg,2009)

6.2 形态建构的主要方法

6.2.1 自然的数学化

通过数学的方式理解自然，已成为现代科学的主导方法。如今，一门学科使用数学的程度很大程度上表明了其科学化程度。例如，在物理学中，匀速直线运动可被抽象为：位移=速度×时间。很多自然中的现象只有被理想化地抽象为数学表达，才能导向理性的认知。因此，在设计形态学的研究过程中，通过数学对自然进行抽象描述往往是很多研究的基础。以热传递现象为例，卡耐基梅隆大学的K.克莱恩（Keenan Crane）教授于2017年就"热量在匀质表面上传递的等时性"这一现象，提出了"基于热传递现象的距离计算方法（Heat Method[①]）"。此方法主要聚焦于计算机图形学中的离散微分几何领域，为解决平坦域和弯曲域上的单源或多源最短路径问题提供了思路。其距离计算原理与"热传导"方式类似，可在接近线性的时间内求解，从而大大降低了摊销成本，如图6-4所示。此方法比起传统几何图形学领域的检索求解方法快一个数量级，并保持了相当的准确性。同时，该方法还可应用于任何维度，以及任何允许梯度和内积的域，包括规则网格、三角形网格和点云。由此可见，在对自然现象进行数学化描述的过程中，各类数理模型得以被提出，并解决大量现实领域的基础问题。

"求得两点间在曲面几何上的最短路径"对设计创新有用吗？答案是肯定的，一个基础问题的解决必然会对多领域创新提供动力，这也是设计形态学执着于探求"形态本源"的意义。在传统针织工艺中，"针路"往往以等距行列的形式呈现，这一点在平面几何中非常好控制，但在三维几何中就非常困难。借助热传导算法，三维几何等距线求解难度大大降低，针织布局的思路得以拓宽。对于三维造型的织物，针路的求解过程不再需要"三维几何先转平面"，并可基于测地线算法直接在三维几何上生成。工业针织机借助此技术可直接生产三维几何，减少了后期人为缝合的过程，材料的一体性也获得了提高。在国内，东南大学的学者刘一歌于2019年借助此方法，使用工业针织机完成了多种几何原型体加工，并辅助树脂固化，最终形成稳定的形态，如图6-5所示。此后，刘一歌又通过多材料组合等方式完成更大尺度且具备力学结构性能的形态设计。[②]

图6-4 根据Heat Method 求解三维网格表面上两点间的测地线（课题组提供）

① CRANE K, WEISCHEDEL C, WARDETZKY M. The Heat Method for Distance Computation [J]. Commun. ACM, 2017, 11: 90-99.

② YIGE L, LI L, PHILIP F Y. A Computational Approach for Knitting 3D Composites Preforms [J]. The International Conference on Computational Design and Robotic Fabrication, 2019: 232-246.

图6-5 输入3D网格,最终一体织成的各类三维几何[1]

6.2.2 实验科学法

实验科学法是在人为设定的条件下,探索自然规律的方法。研究设计形态学也需要在人为条件下探索形态与特定性能的关系,进而掌握其规律。同样,以基于热力学的形态研究为例,库普科娃(Dana Cupkova)于2016年重点研究了形态表面几何形状和传热系数之间的关系[2]。在传统认知中,一个物体的传热性能只与它的"比热容"有关,但这一物理量只是基于材料的质地,并未充分描述其宏观三维几何结构所带来的差异,这就涉及形态与物理性能的关系。在研究过程中,研究人员以相同体积为控制因素,改变导热板起伏高度、孔隙率等因素,通过多维度参数灌注了45块形态各异但具备相同储热质量的UHPC导热板,如图6-6所示。通过对导热板分别加热并测量其冷却时间,结合流体动力学模拟与物理测量数据的比对,研究人员发现导热板起伏的方向与起伏的曲率、内部的空腔气穴也会影响其散热性能。此方面的研究将热动传递现象与几何表面肌理建立了紧密联系。通过科学的研究方法,复杂几何形态与传热相关规律得以被掌握。这一规律进而可以用于指导传热学相关设计中形态的分布,以调节同一介质不同区域的散热性能。

图6-6 UHPC高强度混凝土储热块的制备过程

[1][2] Dana Cupkova,Patcharapit Promoppatum. Modulating Thermal Mass Behavior Through Surface Figuration [J]. ACADIA 2017, 2017: 202-211.

6.2.3 博物的传统

博物学传统最大的特点是着眼于具体现象与个别事物的独特性,以直接的体验为依据并加以记录。在设计形态学研究与教学中,利用博物学的研究方法往往能最快地获得设计创新。在清华大学美术学院研究生课程《神奇的植物叶子》中,学生通过对卷柏的观察发现:卷柏是一种土生或石生复苏植物,因其耐旱能力强,失水后收缩卷曲,在水中浸泡后又可舒展,如图6-7所示。针对这一现象,学生对卷柏叶片单体进行了切片,观测后发现:卷柏叶片细胞的密度分布与走向可能是导致这一自然现象的原因,与远轴皮层相比,近轴皮层含有的半纤维素更多,表明该组织对水分增加或损失有更大的反应。最终学生得出结论:卷柏吸水弯曲与其细胞结构有关。

在设计形态学中,"对自然现象的观察"只是方法,其目的是抓住其背后的"本源"。以卷柏为例,"形变与细胞结构有关"也不能算是"本源",其"本源"应该是"被动式形变与结构有关",这样才能跳脱微观世界的局限,同时把握形变的外因——外部刺激。基于此,学生使用胶腊模拟卷柏中的木质素,用聚丙乙烯颗粒(一种水溶性高分子聚合物)模拟卷柏中的半纤维素,用弹力布模拟细胞壁,按卷柏的细胞分布进行了组合,如图6-8所示。在实验中,学生将此模型投入水中,观察其形变程度,其结果显示:"半纤维素"(聚丙乙烯颗粒)含量更高的一侧遇水形变幅度更大,"细胞"(组合体)会向"木质素"(胶腊)含量更高的一侧发生卷曲,如图6-9所示。这一模型很好地将一个微观生物学现象进行了宏观化呈现,同时抓住了其"被动式"的"本源",而根据环境产生被动式变化,往往是自然物具有的特质。

图6-7 干枯卷柏泡水后在不同时间的变化(图片来源:梅琪、郑坚辉,2021)

图6-8 利用胶腊模拟木质素,利用聚丙乙烯颗粒模拟半纤维素(图片来源:安东、郑坚辉,2021)

图6-9 将实验组合物泡水后在不同时间的变化（图片来源：安东、郑坚辉，2021）

在交互设计中，传感器多为与环境交互的主要设备，且基于反馈信息驱动机械装置，如湿度传感器、红外传感器等。此类与环境信息发生交互的设计皆可视为主动式驱动设计，而被动式驱动设计常被设计者忽略。以卷柏为对象的设计实践，通过编辑材料的分布，构建其组合方式，提供了一套被动式形变装置设计方法，可为多领域设计创新提供灵感。

同时，博物学研究方法也是获得经验知识的重要方法之一。从设计学角度出发，大量基于其他事物所产的灵感都会作用于我们的设计。如设计一款具有速度感的汽车，设计师往往会从奔腾的骏马、超音速飞机等形态出发进行创作。而年轻的设计师往往需要大量实践才能积累足够的经验，但是对经验的习得往往需要较长的时间。在人工智能研究领域，我们通过神经网络的搭建及相关算法的发明，使得计算机能在较大程度上实现对经验知识的习得（例如对图像的识别），进而形成材料性能预测、环境性能预测等服务于设计的经验知识。人工智能相关技术通过算法模型在较大程度上模拟了人对经验知识的习得过程，提升了传统博物研究方法对经验知识的习得效率。

6.3 本篇研究框架

本篇将从"形态的内在确定性"与"形态建构的理性"两方面入手阐述设计形态学的科学属性（见图6-10）。分析形态的内在确定性将从"形态的描述"与"形态的建构要素"两方面展开。"形态的描述"侧重于讨论人类用理性模型概括形态的方法，展示将形态从具象到抽象、从外在到内在、从感性到理性的认知过程。同时，对实体形态侧重于对几何的认知，对空间形态侧重于对场域的描述；而"形态的建构要素"则侧重于讨论材料、结构、工艺三要素在形态构成中彼此制约的关系，并可通过一个已知要素推导另外两者。分析形态建构的理性将从"演绎推理""数理实验""博物观察"三方面展开，这三种研究方法由古希腊理性科学、近代科学、博物学传统发展而来，此三者代表了科学史中三类典型科学的经典研究方法。"演绎推理"侧重于形态基于一定逻辑的演化过程，其中既有迭代收敛，也有各类推论。"数理实验"指的是在形态数学描述的基础上，通过人为条件呈现其变化规律，进而形成可被人类掌握的生产力。"博物观察"起源于博物学的研究传统，但由于研究方法聚焦于个体、依托特定对象、形成经验知识，往往不被当作科学的一部分。实际上，博物学是科学研究的重要基础与补充，形成的知识可直接为设计学所用。随着

人工智能技术的发展，人类对经验知识的习得效率明显提升。因此，博物观察法作为科学研究方法的补充，在设计形态学中的影响中不可忽视。

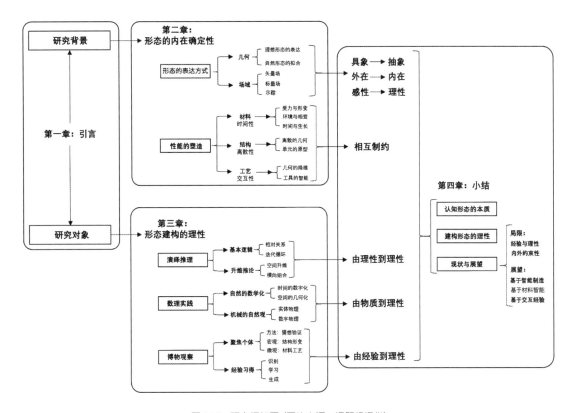

图6-10 研究框架图（图片来源：课题组提供）

第 7 章 形态内在的本质性

7.1 形态的表达方式

自然界包含大量的实体形态，而人类经常用理想的几何描述自然实体，如毕达哥拉斯学派最早提出了天球与地球的理论，他们将地球视为实心的球体，将天球视为球壳。[①] 同样，中国传统诗歌中也有"天似穹庐"这样对天地的描述。但值得注意的是，当使用理想几何描述自然形态的时候，自然形态的很多其他信息往往被忽略，甚至有时实际形态与理想几何会存在巨大差异。使用理想几何描述自然形态的过程是人类通过理性认知自然的过程，这一过程同样是人类定义形态确定性的过程。自然界包含大量的非实体形态，如磁场，只有借助示踪物体如金属粉末才能看见磁场的"形态"。其实，我们通过金属粉末所见的磁场形态也并非完整的真实磁场。但是借助数学概念，人类会通过矢量、距离函数等方式描述空间中的信息，从而掌握场域形态，对自然形态进行数理描述是设计形态学把握自然内在确定性的基础方法。

7.1.1 形态的几何表达

"几何"一词源于明末徐光启和利玛窦对《几何原本》中 Geometria（英文 Geometry）的翻译，取"geo"的音为"几何"。越南语则使用独自翻译的越制汉语"形学"一词翻译这一学科，也能直观地体现出其研究对象。在几何学中，被研究的对象往往是点、线、面、角等抽象的概念，一切知识也都是基于公理的推论演绎而不依托于外物，因此几何被认为是一种内在的、确定的知识——科学。[②] 同时，几何学随着笛卡儿坐标系的引入，与数学的关系也更为紧密，大量抽象的数理概念借助几何学也有了形态上的具象表达。

1. 理想形态的表达

在早期几何学中，凸正多面体作为一种理想形态的代表，曾被赋予过超过形态本身的自然哲学（Natural Philosophy）意义。凸正多面体又被称为柏拉图立体，是指各面都是全等的正多边形，且每一个顶点所接的面数都是一样的凸多面体，符合这种特性的三维正几何形状只有五种，分别为正四面体、正六面体、正八面体、正十二面体和正二十面体。柏拉图将"四古典元素"与"以太"（Aether）同这五种正多面体相关联，由此可见，几何学以其内在的确定性，早期被认为是哲学概念的一种象征。

就现实意义而言，几何也代表了人类对形态本身的理想。例如"连续"的概念，为使两条相交的直线过渡流畅，绘图软件会使用圆周曲线对其进行倒角；为使两条曲线能平滑连接，同样可以使用混接命令。为了达到不同程度的连续，人们提出"曲率"这一概念，以描述并实现"曲线"这一形态的高阶平滑。因此，几何可作为函数的还原，函数则可作为人类对理想形态一种确定的描述方法。在现实生活中，通过理想几何对自然的描述，人类对客观自然的认知多了一重主观的确定性。

样条曲线（Spline）就是这类特殊的连续曲线。在计算机建模出现之前的 18 世纪，船舶工业需要用一种方法描述船体的曲线，以进行大尺度生产。为此，船舶工程师想出了一个简单而有效的方法：

[①] 吴国盛. 什么是科学[M]. 广州：广东人民出版社，2016：75.
[②] J. Friberg. Methods and traditions of Babylonian mathematics. Plimpton 322, Pythagorean triples, and the Babylonian triangle parameter equations [J]. Historia Mathematica, 8, 1981: 277-318.

将金属重物（Weights）[这在后来的数学解释上称为节点（Knots）]放置在控制点（Control Points）上，并使用薄金属片绕过这些控制点自然弯曲，得到光滑变化的形状，这样得来的形态被称为样条，如图7-1所示。但这种方法只能算一种技术，若要被称为"科学"，还需要有数学的定义，对曲线的描述也必须脱离"金属条"这样的外物，因为不同材质的金属条会导致曲线的形态不同，这样的形态不具有内在确定性。

参数曲线就是一种在数值分析领域建立的连续的理想形态，在当代设计制图领域被广泛应用。

所谓"参数"，即在定义曲线的过程中引入时间t，通过时间参数描述曲线绘制的过程。以二次贝济埃曲线为例，其建构过程即在两条相交的线段上取等比例参数t，将参数点相连，同时在所连线段上取相同参数位置，在t从0到1的全过程中，得以绘制参数曲线，如图7-2所示。由此可见，参数曲线是具有内在确定性的形态，以此为基础，高阶多控制点的参数曲线被推广并应用在大量计算机图形学的研究中。由此可见，对形态的数理描述是人类认知形态的基本方法。几何是对理想形态具象描述的方式，也是设计形态学的重要基础之一。

图7-1　样条曲线的物理绘制方法（图片来源：Rain Noe）

图7-2　参数曲线的绘制过程（图片来源：Phil Tregoning）

2. 自然形态的拟合

理想的几何形态往往被应用于设计过程中，而当需要逼真地拟合自然形态时，理想的几何很难对其进行还原。因此，人们提出离散几何的概念，即借助网格、点云、体素等单元对自然进行拟合。由此可见，离散几何是人类直观描述自然的一种方式。所谓"离散化"，指的是以一条曲线为例，采用多段线进行拟合，即用若干条连续线段表达，多段线分段越多，拟合度越高。以此类推，对连续曲面的离散化表达可以用三角平面，因为三角形是二维形态的基本形（三点确定一个平面）。而当需要对

一个实体进行离散化操作时，就可以采用正四面体作为基本形对其进行填充。如表现材质各向同性的特点，可用均匀网格对其进行抽象，而要表现材质经纬不同的性质，可用四边网格对其进行描述，对不同方向的网格边设置不同的参数。借助网格，几何得以被赋予各类信息。

如果要了解制造工艺对设计造型的影响，对离散几何的认知是必不可少的。以立体裁剪为例，其过程实为将三维空间的几何还原到二维平面上。而如何在最高的拟合度与最少的缝合长度之间找到平衡，则需要基于离散几何的图形学研究。克莱恩（Keenan Crane）就带领其团队在面向制造端的离散几何拓扑结构优化方面有大量研究，如图7-3所示。[①] 同时，不仅在实体制造端，为了方便，人们在计算机图形学领域定义了一个网格面周围的网格单元，发明了"半边数据结构"等算法，为"相邻"概念提供了数理解释。在动画等领域，针对渲染、光晕等自然现象的数理抽象更是不计其数，其研究目标均希望对自然形态进行拟合。

图7-3　一项对离散几何的可展优化研究[②]

7.1.2　形态的场域表达

"场"（Field）是19世纪M.法拉第（Michael Faraday）和J.C.麦克斯韦（James Clerk Maxwell）在对电荷与电流之间作用力的描述中引入的概念。在物理学概念中，场指某种空间区域，其中具有一定性质的物体能对与之不相接触的类似物体施加一种力。以电场为例，电场是带电物体在其周围空间形成的一种状态，它对这个空间中的任何其他带电物体都产生一种力。在社交生活中，人与人的距离、行走人群的间隙等也可被看作一种"场域"形态，甚至可以说"人"是场域的"示踪"，每个单元个体的位置会随着周围个体位置的变化而改变，从而形成一种特殊的集群形态。而场域的作用大多与空间有关。与实体的几何确定性不同的是，空间几何形态往往难以界定，但空间中的能量却能对其中的物质产生影响。以上这类看不见摸不着的形态，本节皆用"场域"进行描述。

1. 矢量场

在矢量场中，"向量"（Vector）可用来描述物体在场域中的运动趋势。在场域的构造中，通过函数可以定义一个空间中各点的坐标值，从而合成向量，形成场域。如通过对柏林噪声函数的采样，动画软件可以赋予几何形态表皮一个场量，进而影响表皮毛发生长的趋势。在场域形态中，场域的方向性与数值性同样重要。有些场域是由特定场源形成的，有些场域则与场源无关，而有些场域其场源就是场内示踪的个体，随着时间的变化，场域也会发生变化，进而影响其中个体的进一步运动。如在行为性能化设计领域中，根据行人的分布特点进行设计往往能使形态具有更好的依据，同时设计本身能创造更大的价值。在Grasshopper中就有类似于Pedsim等行人模拟插件供设计师使用。通过定义空间中不同元素对人群的吸引或者指引方向，以及人群自身彼此吸引与跟随的能力，设计师可以评估空间设计中行人的行为表现。如果辅助以遗传算法进行优化，那么整个设计过程就可以成为数理优化的过程，最终获得的形态也具有内在的确定性。

2. 标量场

自然中有大量场域并没有明确的矢量，如温度场，其标量信息代表了场域中每一个位置值的大小，而值升高或下降的方向会形成梯度，这样

① Stein O, Grinspun E, Crane K. Developability of Triangle Meshes [J]. ACM Trans. Graph, 2018: Vol.37, No.4.
② 图片来源：Developability of Triangle Meshes。

的形态大概可以想象为地形图上的等高线，场域平面上每一个点的数值大小都由其高程代表。例如，在计算机图形学中，元球算法（Metaball）也是一种基于场域形态描述的 n 维等值面，如图7-4所示为一种在20世纪80年代为电视连续剧模拟原子相互作用而出现的算法。[1] 其特点是两个元球在非常接近时能够融合在一起，从而创建单个连续的对象，这种形态生成方式基于离散网格模型突破原有形态的拓扑结构，其"水滴状"的外观使它们用于模拟有机物体（类似于人体器官或液态形态），也用于创建用来雕刻的基础网格。在建筑学与景观设计中，先锋设计师也会借助此类算法找形，做出有机的、超越传统设计建模方式的数字形态。在传统评价体系中此类形态往往被评价为"非理性"设计，而通过数理模型对自然形态生成原理的描述，自然的特征得以被人为重塑。

3. 示踪

对场域形态示踪方式的呈现是场域形态的直观呈现。例如，磁感线可以展示磁场在一个平面维度的方向与疏密，却不能直观地展示其大小；而等势面可以展示一个场域平面内每个位置的标量大小，却不能展示其方向。场域形态的展示方法体现了在人为条件下自然现象被揭示的过程，这种方法是实验科学的重要基础之一。在对场域形态的示踪方法中，以"体"为基础的展示方式并不多见，来自弗吉尼亚大学建筑学院的学者Melissa Goldman，在2017年发表的论文 *Freezing the Field* 中介绍了一种用金属粉末在磁场中建构几何的方法，通过将磁场中磁流体固化的方式将一种场域形态展示出来。由于磁流体本身具有丰富的形态特征，因此可以用来塑造较为有机的形态，如图7-5所示。[2]

图7-4 元球算法下的场域形态（图片来源：课题组提供）

图7-5 通过磁流体固化形态展示的一种场域形态（图片来源：*Freezing the Fields*）

① Blinn J F. A Generalization of Algebraic Surface Drawing [J]. ACM Trans. Graph，1982：Vol.1, No.3: 235–256.
② Melissa G，Carolina M. Freezing the Field-Robotic Extrusion Techniques Using Magnetic Fields [J]. ACADIA，2017: 260–265.

7.2 形态的建构要素

材料、结构和工艺是建构实体形态非常重要的三个因素，这三者分别对应着形态的物质性、几何特征和制造过程，它们相互影响，相互制约。对于材料，一般聚焦的重点在其物理性能和化学性能上，目前越来越多的研究也正关注材料的环境性能和生物性能。对于结构，在传统设计流程中，往往是先有产品的造型，再依据其配置结构。但是，现在有越来越多的设计插件使设计师在造型阶段就进行结构形态思考，帮助其实现更合理的设计形态。对于工艺，基于几何知识的丰富，本节将探讨工艺在实体成型过程中的几何优化与机械感知前沿。在形态的建构过程中，材料、结构和工艺三方面关系紧密，基于不同材料的工艺和结构匹配方法是形态原真性的重要保证。

7.2.1 形态的物质：材料

材料是实体形态建构的重要基础。在人造形态的建构中，材料往往是为满足形态性能首先要考虑的要素。材料的分类方式往往多种多样，按其来源可分为人造材料和天然材料；按其分子结构可分为高分子材料和低分子材料；按其构成元素可分为有机材料、无机材料、金属材料和非金属材料等；按其形状可分为线材、面材和块材等。当材料为设计师所用时，其物理性能、化学性能和心理特性成为重要的选择依据。然而，不论材料如何被分类，在设计过程中，材料通常是为满足设计需求而被选择的对象，设计师往往也将材料设计作为材料供应端的责任，缺少从设计学角度认知材料。在本节中，材料的形变、相变和生长等因素将作为重要设计依据介入形态建构的过程，体现材料主导的形态确定性。

1. 受力与形变

材料的形变与其力学性能有关，大致可以分为最基本的两类：抗拉和抗压。这两种受力方式均为轴向受力，只是方向不同。在抗拉与抗压性能的基础上，由于力的作用位置不同，衍生出了抗弯、抗扭和抗剪等材料性能评价标准。而材料的力学性能均与其构成方式有关。以砖块和混凝土等材料为例，此类材料的构成以颗粒组成为主，因而是一种抗压性能明显好于抗拉性能与其他性能的材料。而绳索等材料因其纤维轴向构成的特点，具有良好的抗拉性能。木材因其纤维的韧性及经纬相交的人为加工方式，可拥有良好的抗弯性能，甚至在平面基础上可以形成双曲面。随着加工技术的提升，材料的微观构成方式可被进一步放大，为宏观设计提供结构原型。

砖块与混凝土多数是由粉末状和颗粒状的黏土和混凝土烧制化合而成的，是最常见、廉价的抗压材料。由于此类材料取材简易，成本低廉，因此被大规模用于建筑行业。建筑师路易斯康就曾说过："砖说，我想成为拱。"这一描述是对离散态抗压材料的建构方式非常贴切的描述。拱是平面的抗压形态，穹顶则是三维的抗压形态。在西方传统的力学研究中，壳体作为一种能充分发挥材料抗压性能的大跨空间形态一直被传承下来。而绳索、织物等则是抗拉性能较突出的材料，此类材料的本质是纤维以一股或多股的方式缠绕、纺织而成。在拉力的作用下，抗拉材料往往会紧绷，从而形成一定的强度。为增强材料的抗拉性能，还能将多股纤维螺旋缠绕，使纤维彼此之间形成摩擦，从宏观尺度增强材料的抗拉性能。其实，设计师了解材料性能并非要开发材料，而是要知晓材料的受力性能与形变的关系。

在动画领域，计算机图形学研究人员为模拟出逼真的布料，如真实地模拟服装在穿着者运动过程中的变化情况和褶皱的形态等，需要考虑多种因素。这些因素有三类。一是建立布料的力学模型。一般会将布料抽象为网格，并将弹簧粒子模型赋予整个网格，即用弹簧模型抽象网格的边缘，用粒子

抽象网格的顶点。二是对力学模型进行求解,通过步长迭代和解偏微分方程,计算出每个顶点受力时,在每个步长时刻的位置、速度和加速度,从而获得整个布料的运动过程。不同的求解方式具有不同的效果,计算的代价也不尽相同,因此如何既快又真实地模拟布料始终是计算机图形学领域的难点。三是碰撞检测和响应,主要是为了让模拟更符合真实的自然规律,避免产生自交。

将材料的组成结构抽象成数理模型或物理模型,都是探讨材料几何构成与受力形变关系的方式。奥尔加·梅萨(Olga Mesa)等人在ACADIA 2017国际会议中发表了关于非线性屈曲拉胀变形材料的研究成果[1]。研究团队通过将微观材料放大创建穿孔,形成宏观材料的铰接关系来完成变形。与传统常见材料不同的是,该结构具有调节可逆驱动、孔隙率和负泊松比的能力,如图7-6所示。数字化工作流程集成了参数化几何模型与非线性有限元分析,我们可以快速准确地设计制造这种宏观形态。

图7-6 非线性屈曲拉胀变形材料[2]

2. 环境与相变

狭义的相变材料(Phase Change Material, PCM)是指在温度不变的情况下,改变物质状态并能提供潜热的物质;而广义的相变可以指材料由于外部环境变化转变物理性质的过程。材料依据环境进行性能变化的能力会对形态的建构产生重要影响。利用材料性能对形态进行可动控制往往比机械驱动更贴近设计学,材料对环境的响应往往具备被动性的特点,但是相较于机械驱动,它往往又相对滞后,不能达到瞬时响应的特点。基于材料的环境性能研究,我们需要了解其相变背后微观结构的特点,进而控制相变过程。

以木材为例,此类材料在不同的湿度条件下,会呈现不同的弯曲程度。在潮湿的环境中,木板往往会翘曲(如老宅的木地板等),而此类材料翘曲的特点是斯图加特大学计算性设计研究所近年来研究的主要课题方向之一:卡罗拉等人自2017年起发表了多篇关于形变材料控制的研究[3]。吸湿性材料由大量相互松散接触的颗粒构成,由于颗粒之间不相互束缚,颗粒材料可以迅速发生形变并导致宏观几何的形变,如图7-7所示。基于材料由于湿度形成的物理变化,需要首先掌握其形变规律,再将最终希望建构的宏观几何形态依据此规律反推出形变前的形态,并对形变过程进行模拟,达到对材料建构过程全流程的掌握。此研究的重要价值在于通过改变环境控制形态几何,例如在运输过程中控制环境湿度以减小宏观形态对空间的占据。

[1] Olga M, Milena S, Saurabh M, Jonathan G, Sarah N, Allen S, Martin B. Non-Linear Matters: Auxetic Surfaces [J]. ACADIA,2017:392–403.
[2] 图片来源:Non-Linear Matters: Auxetic Surfaces。
[3] Karola D, Dylan W, David C, Achim M. Smart Granular Materials: Prototypes for Hygroscopically Actuated Shape-Changing Particles [J]. ACADIA, 2017: 222–231.

图7-7　根据湿度发生形变的木条①

以温致变色材料为例,其随环境温度变化而变色的能力为研究人员观察一些形态的温变带来了极大的便利。温致变色材料在热学研究过程中充当了着色剂的作用。2021年,为研究热动传递现象与几何表面肌理的关系,因斯布鲁克大学相关研究团队在研究中就以热变材料使热动传递现象被可视化。近年来,温致可变材料也被用于服装、艺术装置中。同样,由于温度的变化也会使一些金属发生卷曲等形变,近年有大量可动结构实验室通过电流控制金属片的局部温度,从而驱动金属机器人。这样的驱动方式融合了材料的被动性原则和人工控制的灵敏度,同时避免了复杂的机械结构。

3. 时间与生长

"生长"是生命体最主要的属性之一,材料的生物性能也是形态建构考虑的重要因素。与非生命体不同,生命体有着自发性的生命活动。以植物为例,植物普遍具有趋光性,它们为吸收阳光而产生光合作用总是向着日光最充足的方向生长,且受阳光照射充足的位置生长更快。微生物亦如此,以菌类为例,菌类总是向着营养素充足的位置生长。但是,随着我们对材料生物性特点的掌握,材料的生物性能也被用在形态建构领域。

丹麦皇家建筑与艺术学院的数字制造研究机构于2021年尝试采用菌丝体等生物复合材料进行建构实践②。目前使用的大多传统材料人们往往只考虑其本身的坚固耐用,往往忽略其降解的难度。而生物复合材料可以作为一种解决方案。研究人员通过基于机械臂改造的3D打印装置,将按一定比例混合的菌丝体及作为养料的回收纸浆作为基质材料,将沙子与砾石这种不适合菌丝体生长的物质组合作为二次材料,填充入由3D打印形成的基质材料空间中,作为对菌丝体生长的制约并对整个结构进行支撑。整个装置经过菌丝一个月的静置生长,最终形成了制品的最终形态。对于将菌丝作为黏合剂的构造方式,对形态也有要求,这体现了材料对形态的制约,暗合了构造的原则。例如,在本案例中之所以采用了极小的曲面作为原型,是由于这种形态能够在给定的体积内将表面积尽可能扩大,带来的高孔隙率使得结构拥有更优良的透气性,让菌丝体进行生长,如图7-8所示。

图7-8　菌丝与沙砾共同组成的形态③

① 图片来源:Smart Granular Materials: Prototypes for Hygroscopically Actuated Shape-Changing Particles.
②③ Ariel C, Sin L, Mette R T. Multi-Material Fabrication for Biodegradable Structures: Enabling the printing of porous mycelium composite structures [J]. eCAADe Bionics, bioprinting, living materials , 2021: Vol.1: 222–231.

7.2.2 形态的组成：结构

"结构"是指在一个系统或者材料之中，互相关联的元素的排列、组织。在材料中，原子的排列方式可被称为结构；在宏观世界中，将不同材料进行组合的方式也可被称为结构。本节我们主要讨论宏观世界中的结构。结构是一种基于材料出发的形态建构方式。当我们尝试将不同的材料组合起来的时候，就需要材料承担多种受力工况，此时就需要对材料进行分布的优化，同时基于外部受力情况进行形态构造的改变。理想的结构应当充分发挥材料的力学性能优势，避免其弱点，并且没有冗余。为生成高效的结构，了解力在形态中的传递是必不可少的。依据力流与材料进行形态的优化是结构设计的经典方法。在漫长的对结构形态摸索的过程中，前人也总结出了适应各种材料的形式语言，可称之为结构原型。基于结构原型进行形态创造也是形态建构的重要方法。

1. 力流的传递

对于一个确定的几何体，要合理地布置其中的材料，首先要知道其中的力会如何传递。早期"力的合成与分解"就是研究力传递路径的一种方法，随着人类数学知识的增加，应力线等形态也逐步得以求解。通过应力线来进行拓扑结构优化设计可以使形态获得结构合理性与美观性的一致。例如，意大利建筑师奈尔维于1951年设计的盖蒂羊毛厂，如图7-9所示，其平面梁的几何结构就是其楼板表面内力传递的直接映射，其水平梁的曲线走向即为楼板在柱帽的承托下，其材料的力流传递路径（楼板的主应力迹线）。[①] 在实际应用中，首先需要对求解的对象进行几何离散化处理（即网格化），再设置其外部荷载与支座的条件，进而进行求解。随着计算维度的提升，力流的求解也从二维走向三维。

以马德里萨苏埃拉赛马场的看台顶棚为例，其超大跨度的悬挑钢筋布置方式参考了这一薄壳在均布自重荷载且只有一个支撑点的制作条件下，根据应力线来布置预应力筋，如图7-10所示。借助强大的计算机算力，在Rhino平台上已经有了很多应力线提取软件，如Karamba、Millipede等以有限元分析为基础的迭代优化算法集成包，可利用近似数学的方法对真实物理系统进行模拟，利用简单而又相互作用的元素，以有限数量的未知量逼近无限未知量的真实系统。它将求解域看成由许多被称为有限元的小的互连子域组成，对每一单元假定一个合适的（较简单的）近似解，然后推导目标域总的满足条件（如结构的平衡条件），从而得到问题的近似解。由于大多数实际问题难以得到准确解，而有限元不仅计算精度高，而且能适应各种复杂的形状，因而成为行

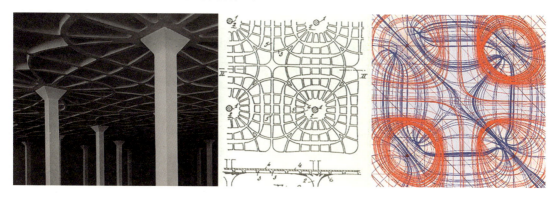

图7-9 盖蒂羊毛厂楼板照片（左）及其应力线推算图（中）；作者用Karamba求解的应力线图（右）（课题组提供）

① Tullia L. PIER LUIGI NERVI[M]. Italy: Motta Architecture, 2009.3: 48-49.

设计形态学

之有效的工程分析手段。

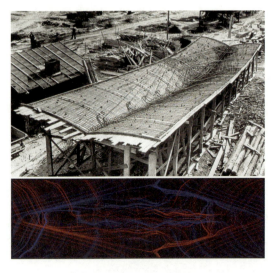

图7-10　萨苏埃拉赛马场的看台顶棚布筋图（上）[①]；有限元分析得出的应力线图（下）（课题组提供）

2. 结构的原型

参考结构原型是一种在形态建构中组合材料的经典方法。在诸多材料的匹配中，结构原型提供了一种最接近理想几何的现实构成。原型并不能作为设计本身解决实际问题，但是它作为一种结构体处理了几何与受力的关系，而对材料这一外部物质依赖较少，具有较强的内在性。例如，张拉整体结构（Tensegrity），在工程中这种结构形态相对小众，其形态的命名用Tensional（张拉）和Integrity（整体）合成了Tensegrity（张拉整体）一词。张拉整体结构的主要特点有两个。(1) 存在预应力。只有存在预应力，张拉整体构件中的"索"才能是绷紧的状态，以提供刚度。(2) 铰接。组件之间全部认为是铰接，这样才能使装置在理想建构过程中不传递弯矩，整个结构只传递拉力与压力两种轴向力。[②]

张拉整体结构最大的优势在于通过自适应的方式形成空间中的形态，此过程类似于人类站立的过程，骨骼相当于承担压力的杆件，而肌肉相当于承担拉力的绳索。人类在从坐姿到站姿的过程中，各个关节的相对位置并没有发生，只是各部分肌肉的拉力发生了变化，从而使人可以站立。而在受到外部荷载（例如被推动）的时候，人体依然可以通过主动调节各部分肌肉的力量达到平衡。张拉整体结构以其轻盈、通透、美观的特点被用在很多艺术装置、家具甚至临时构筑物层面。在计算机技术没有普及的时候，这种装置大多基于肯尼斯·杜恩·斯内尔森（Kenneth Duane Snelson）创造的X形原型进行累加堆叠，从而进行结构创新设计，如图7-11所示。后来随着更多结构设计师参与此课题研究，更多原型被发掘并被制作成更多的装置。

图7-11　张拉整体结构原型Snelson's X[③]（左），斯内尔森的作品Fly[④]（右）

张拉整体结构作为原型，可以有多种设计应用。例如，蒙古包的形态创新——蒙古包的本质是一种可拆解、易安装的穹隆。这两点也成了蒙古包这一临时构筑物的重要特点。其可拆解体现在：结点均为活的，在拆解的时候并不会对构件造成破坏；其易安装体现在：徒手安装，构件种类少，施工用时很短。而张拉整体结构以其可拆解、易安装的特点与传统蒙古包的核心功能需求

① 图片来源：Estructura de las Tribunas del Nuevo Hipódromo de Madrid. Structure of the grandstands for the New Hippodrome of Madrid。
②③ Kenneth S. The Art of Tensegrity [J]. International Journal of Space Stuctures，2012：Vol.27, No.2 & 3：1–80.
④　图片来源：The tensegrity sculpture of Kenneth Snelson。

相似。设计者采用"环形布线"的平面形态以形成穹隆状的底边基础,将网面与压杆接触的端点都移到杆件的顶点,待网格设定完毕后,进行了基于Kangaroo插件的找形模拟。然后,再给蒙古包的布面设置预应力(拉力),设计者使用"四面弹"布料,将其张拉一倍面积后,在其下部衬入基准模板,根据其定位粘贴受压的木棍,承受压力。由于受压杆件的端点都以类似于铰接的方式与布料固定,整个装置就根据其内力自动"找"到平衡态,如图7-12所示。

随着算力的提高,算法几何、结构性能化设计思维与结构原型相结合,可以节约形态建构的材料。以张拉整体结构为原型的蒙古包设计是传统基本功能在新时代的形态演绎。而结构原型提供了材料构成的范式,这是一种不依托算力与材料性能的理想知识。对结构原型的发掘是设计形态学科学属性的一种体现。

3. 优化的思维

如何用最少的材料完成形态的建构?思考这一问题有两种方式。一种为正向思考,即求解形态中力流的分布,根据力的分布进行材料的分布。另一种为逆向思考,即先预设形态中充满材料,再逐步减去不必要的材料。逆向思维借助计算机辅助软件,以其内化的算法将形态构造的过程程序化,更像是为设计师提供的工具,而不需要太多相关的结构概念。

渐进结构拓扑优化法(Evolutionary Structural Optimization)是一种基于渐进算法的拓扑结构优化方法,该方法可通过有限分析删减材料中的低效单元,通过不断迭代的方式最终得到耗材少而效率高的结构形态。1998年,谢亿民教授在渐进结构拓扑优化法的基础上提出了具有更好稳定性与通用性的双向渐进结构优化法(BESO),在减少非必要材料的同时,在需要补强的位置增加材料。该设计方法的一大特点是通过体素将几何形体离散化处理,再根据相邻体素的位置关系,判断其是否在力的传递路径上,并综合判断这一体素的存在价值。设计师可按照需要材料的比例生成不同形态的体积。目前,具有结构拓扑优化的软件既有Abaqus这种专业的有限元分析软件,又有对设计师更友好的基于Rhino和Grasshopper平台开发的Karamba3D与Ameba、tOpos等。以结构拓扑优化为基础的空间形态设计方法,是以拓扑结构优化法为原理,在基本空间结构形态的基础上对其进行结构优化,结合设计学中的设计美学法则对结果进行优化,从而得到功能与美感和谐统一的结构形态的设计方法。从设计形态学的角度来看,该方法是结合了结构力学与设计学的一种协同创新的设计方法,如图7-13所示。

图7-12 基于张拉整体结构的蒙古包形态建构过程(课题组提供)

图7-13 以结构拓扑优化为基础的空间结构形态设计方法（课题组提供）

下面以儿童娱乐设施的设计作为应用方向（见图7-14）进行介绍。滑梯作为当前较为普及的儿童娱乐设施，其形态的设计方法较为单一，造型陷于几何体重构这样的形式之中，大多仅靠基于几何体的倒角与CMF的处理来增加其形态的亲和性。同时，其使用方式多为设计者规划好的游玩路径，没有起到激发儿童想象力的作用，单一、固定的形式不利于儿童天性的发展。从这些角度出发，课题组希望能够使用以结构拓扑优化为基础的空间结构形态设计方法，来对儿童滑梯的空间结构进行优化设计，希望最终得到结构稳固、造型优美、具有多种交互方式的儿童娱乐设施。课题组先从儿童滑梯的样本中选出一种较为普遍的形态，主体为具有弧度的曲面和阶梯式的面所构成的实体。曲面部分与阶梯部分可以看作对传统滑梯形态的保留，中间的实体部分为进行结构优化的部分。接下来对滑梯面与阶梯面施加载荷，在实体部分布置受力点与非设计区域，调整材料与计算参数进行结构拓扑优化的迭代计算，得到了丰富并且较为稳定的结构形态。本课题组以此结构为基础进行细节部分的设计，最终建构出一款儿童滑梯形态。

图7-14 通过拓扑渐进优化算法生成的滑梯形态（课题组提供）

7.2.3 形态的实现：工艺

工艺是将形态实体化的方式。在传统设计学中，工艺往往被认为是开发岗位需要考虑的内容，是工厂端需要研究的课题。但是基于某些工艺，设计师可能只能使用某些材料，从而对设计几何造成了制约。因此，设计端需要了解工艺的本质，进而参与工艺的设计，而非只是向现有的工厂设备妥协。工艺分为很多种，例如，以铣削工艺为代表的减材工艺、以3D打印为代表的增材工艺、以折弯工艺为代表的等材工艺。然而不论何种工艺，其本质首先是对形态几何的降维，或将三维

的形态降维成工具端的线性加工路径,或将几何在时间维度上降维成形态变化的过程。其次是对材料的重塑,或借助材料的延展性,或借助材料的抗弯强度等,对材料进行重塑。最终是工具的智能。目前,在工艺体系中,人们对机械设备的依赖往往过大,而忽略了人为工艺的智能特点。随着机器视觉、机器触觉的发现,机械逐渐可以有类似人手的感受,因此"工艺"可能实现"人"造"物",回归本质。在本节中,将从几何的降维、材料的重塑和工具的智能三方面探讨工艺对形态建构的影响。

1. 几何的降维

在制造过程中工艺的降维体现在很多方面,例如,CNC铣削工艺,其降维体现在将工件的几何转化为刀路;而3D打印工艺,其降维体现在对工件进行切片,再对其轮廓进行材料固化。这些工艺都是对形态的几何进行空间上的降维。从设计形态学角度出发,工艺需要对产品形态的几何提出期望,同时,考虑是否可以通过优化工艺过程,塑造更贴近理想的几何。以平面激光切割工艺为例,其最大优势在于加工精确、快速,而其最大的劣势在于维度的单一性,只能进行平面加工,因此对几何存在较大的限制。为此,设计师针对平面切割工艺要做形态的几何优化,即将三维几何通过二维平面进行重构。从三维到二维的拟合可分为两种思路,一种是用塑性材料平面拼合曲面,偏向"几何的降维";另一种是用弹性材料平面拟合曲面,偏向"材料的重塑"。

经典的使用平面拼合曲面的方法是"曲面的可展优化"。其中,较为经典的思路为"条带法",即基于几何的拓扑结构特征,对曲面进行拓扑重构。首先设置奇异点,再基于曲面布线建构UV连续的四边拓扑网格,最后根据拓扑网格的行列将其展平为平面的条带。另一种经典的展平方法为"三角面法",即通过三角网格面对三维形态进行离散化处理,此方法拟合的重点在于如何用尽量少的拼缝连接各三角面,而这一问题就可演化为基于网格权重布局的优化问题,在Grasshopper中,此问题已被内化为一款名为Ivy[①] 的插件来辅助设计师。在"条带法"与"三角面法"的基础上,也有设计师基于网格线的组合进行网格展平图案设计,但原理依旧离不开离散几何的相关理论,如图7-15所示。

图7-15 基于IVY算法的曲面可展优化法(左)(图片来源:IVY),基于条带法的曲面可展优化法(右)[②]

如何将空间三维曲面用最少的拼缝进行最高质量的拟合?就这一几何问题,人们在计算机图形学领域进行过深入的研究,通过对几何曲率的分布优化,即可形成明显的转折与平坦的面。而经过空间降维的几何形态,会与设计中的理想形态产生差异,如果设计师在设计之初就对此有所了解,那么他对形态最终的输出就有更强的把控能力。设计形态学的科学属性就体现在对此类形态背后本源更深层次的探索。

① Andrei N,Kyle S. Ivy-Bringing a Weighted-Mesh Representation to Bear on Generative Architectural Design Applications [J]. ACADIA Procedural Design,2016: 140–151.
② Marc Fornes creates sculptural installation in France using perforated metal shingles.

对几何的降维不只存在于空间，在时间维度上对几何的降维同样值得重视。例如，同济大学与英国伦敦大学合作，在对机器人进行3D混凝土变宽打印的研究中就非常强调时间维度，① 如图7-16所示。传统的3D打印技术的最大打印分辨率会受到喷嘴口径的限制，因此，如果提出了一种采用控制喷嘴行进速度的方法对打印路径的宽度进行控制，可大幅缩短目标形态的打印时长，同时对非等壁厚的形态加工提供了便利。虽然此研究目前仍需要通过物理实验测算混凝土流量宽度与时间的关系，尚未形成一套数理模型以指导实际工作，但是对几何进行时间维度的降维是对工艺进行的创新，由此会带来适应此种工艺的形态。

以主动屈曲（Bending-Active）结构为例，其形态的生成是由杆或板结构弹性变形塑造的，同时可以抵御外力。由于主动屈曲结构拥有使用柔性材料作为主要构件的潜力，从而打开了潜力巨大的新设计空间。从建构的角度来看，它的优点在于可以使用现成的或易于加工生产的平面材料来建构三维形态。但是，主动屈曲结构对材料也有特殊的要求。例如，对木板会有肌理上的需求，需要尽量使其纵向受弯。在伯克利大学的Weave案例中，研究团队通过将弹性木板进行编织的工艺获得了双曲面造型③，如图7-17（左）所示。

以拉胀材料（Auxetic Materials）为例，其材料特点是通过材料的弹性形变完成对几何的实现的。该研究是用宏观几何抽象微观几何材料。通过对均匀弹性材料的几何编辑，在受力条件下，其形变将出现非均匀的特点，以满足设计者对宏观几何的要求，如图7-17（右）所示。同时，拉胀材料的内力能使弹性材料由于内部具备意图恢复形变的预应力，因此可以紧致地包裹于目标几何表面。④ 在传统的设计学领域，对工艺的认知往往基于"材料是恒定的"，但其实不然。材料的力学性能在工艺中应当被完全激发，从而使结构具有更高效的性能。

图7-16 变宽混凝土打印工艺与制作的成品②

2. 材料的重塑

工艺也是对材料的重塑。以金属为例，通过了解金属的熔点，在工厂可以将其熔成液态完成灌注工艺；同时，利用金属的延展性，工厂可以进行冲压工艺。有些形态进行重塑后可以通过定型以消除其内力，有些形态则需要通过重塑使其内部具有内力以维持形态的稳定。因此，对材料的重塑大致可分为两类，一类是基于材料本身的性能重塑，另一类是针对材料宏观结构的编辑。

图7-17 Berkeley Weave编织胶合板⑤（左），拉胀材料的形态塑造⑥（右）

① Qiang Z, Hao W, Liming Z, Philip F. Y, Tianyi G. 3D Concrete Printing with Variable Width Filament [J]. eCAADe Building Information Modelling, 2021：Vol.2：153–160.
② 图片来源：3D Concrete Printing with Variable Width Filament。
③ Simon S, Riccardo L M. Bending-Active Plates - Form-Finding and Form-Conversion [J]. ACADIA, 2017：392–403.
④ Mina K, Crane K, Deng B, Bouaziz S, Piker D, Pauly M. Beyond Developable：Computational Design and Fabrication with Auxetic Materials [J]. ACADIA, 2016：Vol.35，No.4.
⑤ 图片来源：Bending-Active Plates。
⑥ 图片来源：Beyond Developable：Computational Design and Fabrication with Auxetic Materials。

3. 工具的智能

在对形态进行塑造的过程中，人类逐渐发明工具以进行辅助。在现代工业加工过程中，人造物的塑造过程大致可分为两步：(1)设计师通过图纸、模型将设计的形态表现出来；(2)工程师将模型几何转化为设备的加工路径，对工件加工并达到与模型高度相似。在这一过程中，人造物的"人"其实被分为了设计师与工程师两类。但人类最初制作"人造物"时，其实并没有明确的设计师与工程师之分。早期人类可凭借视觉、触觉，甚至听觉感受材料在加工过程中的变化，并做出下一步有关建构的决定。随着传感器、摄像头、3D扫描技术的不断提升，机械也逐步有了识别加工对象的能力，从而决策自身输出的"力度（功率）"。让机械基于"视觉""触觉"等进行造物行为是"人造物"的一种回归，这种回归主要体现在两个方面：(1)造物工具自由度的提升；(2)造物工具感知力的提升。

造物工具的多自由度发展是一大趋势。在原始阶段，人类造物过程常常需要通过手持不同器械对元件进行加工。如，手握刀可以切削，而手握针线可以缝合。但是在工业生产过程中，大量机械还是以机床的形态存在的，这种设备往往会约束一个工厂的生产方式，进而约束形态的建构。但是多自由度机械臂则可解决这一问题。当机械臂工具端为3D打印挤出头时，可完成大尺度3D打印工作；当机械臂工具端为焊机时，可完成金属焊接工作；当机械臂工具端为缝纫机时，可完成对柔性材料的缝合。工艺设备的发展会走向多自由度的非目标性基座与特定工具端这两个方向。同时，在多自由度条件下对加工路径的设计，需要逆向运动学等知识的辅助，此过程与人脑判断对形态的加工路径类似，甚至借助优化算法智能工具，会依据之前的加工成果评估，而产生更高效的工艺流程。

以基于机械臂定制FUrobot插件为例，其在切割工艺中对刀路进行了设计，参照的是Rhino命令中的双轨扫掠，将所需切割面的两条边界提取出来，进行点的均分后，使机械臂工具端沿着此路径运动，同时开启工具端的线锯，完成对三维几何的切割，如图7-18所示。在实践中，研究团队使用机械臂切割冰块，进行冰雕建构，以检验机械臂加工的精确性。[①]

图7-18　机械臂搭配线锯完成对冰块的几何切割[②]

①②王祥，张啸，贾永恒，等. 基于三维图解静力学的复杂冰雪结构的计算性设计与数控建造[J]. 建筑技艺，2020，8：98-100.

在场搭建过程中，本课题组以450mm×700mm×1650mm的三条冰台为基础，在其上对预先切割形成的冰块进行组装。具体流程为先将两块连接的冰块表面打磨平滑，再使用热水均匀少量地涂抹在冰块表面，快速将两个几何体对准黏合后使用少量冰雪混合物加固缝隙，待其冻住，最终形成冰雕的形态。这一建造过程的顺利进行最重要的就是每个冰块的精确切割大大降低了组装难度，如图7-19所示。

除了工具端的自由度，可移动平台为造物工具提供了"行走"的能力。以砌筑机器人为例，通过履带式平台可让机械臂在工地上自行移动，这样就可建构柔性的制造链。不止可在陆地平台移动，设计师也可基于无人机进行造物作业。无人机所能工作的空间范围远大于其本身的大小，从而为造物行为的实现提供新的技术框架。以2019年同济大学Digital FUTURES工作营中的"无人机协同离散结构建造"工作组为例，研究团队在基于室内动作捕捉系统的无人机自主建造实时控制系统和可视化界面平台上，利用空间镶嵌原则，提出了适用于无人机建造的空间单元形式，并且完成了全部由无人机自主完成的建造试验，①如图7-20所示。

图7-19　冰雕的组装过程与最终成果（课题组提供）

图7-20　无人机建构过程与成果②

造物工具的智能也体现在其感受系统的开发。例如，在人造物的过程中，人类通过眼睛观察所要加工的人造物的形态，其中很重要的便是客体的三维形态、表面肌理的深浅等信息。基于这些信息，人类继续手动加工客体以达到理想的形态。以上过程并不是先进行建模，然后进行加工，而

①② 郭喆，陆明，王祥.基于无人机的离散结构自主建造技术初探[J].建筑技艺，2019(9)：40-45.

是一边加工,一边通过感知进行评价,进而完成加工。随着计算机视觉、三维扫描、通信技术的发展,计算机也能基于所"看"到的客体几何进行下一步加工。最早的时候,来自苏黎世联邦理工学院的研究人员通过控制沙漏口开合的时长来形成有趣的沙堆。沙堆在沙粒洒下后又在重力的作用下相互干扰坍塌形成独特的肌理,而计算机基于对前一步造型的扫描来评价整体构图,进而决策下一步沙漏口开口的时长。这种建造方式更接近人为手攥黄沙进行的形态建构工艺,如图7-21所示。

图7-21 基于机器视觉的形态建构工艺[①]

借助三维扫描传感器,机器可以实时掌握形态的三维信息。2016年,人们对自适应机器人编织结构工艺进行了研究和实验。斯图加特大学研究团队从编织鸟筑巢过程中的行为制造逻辑获得了设计灵感,结合三维编织结构的设计和机器人制造,探讨了机器人编织工艺的可行性,[②]如图7-22所示。由于编织行为的结果不能预先在数字模型中确定,因此需要在设计意图、制造约束、性能标准、材料行为和特定场地条件之间的协商中产生,这对形态建构过程中的即时性、响应性提出了更高的要求。

图7-22 机械臂编织工艺[③]

① 图片来源:eCAADe-2021, Keynote: Architecture in the Age of Sensory Construction Machines, Ammar Mirjan。
②③ Giulio B, Ehsan B, Lauren V, Achim M. Robotic Softness - An Adaptive Robotic Fabrication Process for Woven Structures [J]. ACADIA, 2016: 154-163.

除了机器视觉的应用，机器触觉的获取也大大提升了工艺的智能。手工艺人编织竹筐、竹篮的时候往往通过手指感受篾条中的"劲"，敏感的指尖触觉与经验判断相结合，最终完成精妙的形态建构。随着压力传感器、弯矩传感器的小型化，机械臂等装置也具备了触觉的感知力。曾经人们使用机械臂只是让机械臂运动到某个位置进行某道工序，而现在机械臂上的传感器可以感受到机械臂要完成某道工序会遇到的阻力。①通过在机械臂工具端加入压力传感器，在施工时设备可以感受到工件回馈力度的大小，并通过机器学习逐步调整机械臂输出功率的大小，使设备获得"经验"，最终加速完成整个工艺流程，如图7-23所示。

图7-23　机械臂在定位工作中感知力的大小②

综上所述，设计形态学作为一门探求形态本源的学科，首先要确定何为形态"本源"。本课题组认为形态的本源来自其内在的确定性，首先需要识别形态，将视觉、听觉等人类感受到的自然形态转化为理想中的理性形态。实际上，与形态的规律、原理相比，形态的"本源"应具有更加广泛的价值和意义。

本章介绍了形态的描述方法，将形态分为几何与场域。首先，几何是一种经典的理想形态，通过几何的概括，人类可将现实中大部分的实体进行抽象，或忽略其细节，将其化作理想形态，或刻画其细节，通过有限元或点云等加以描述。通过几何，人类也能将脑海中的理想形态通过点、线、面等进行描述，并相互传递"形态"。其次，为描述更多看不见、摸不着的形态，可以通过场域描述对其进行抽象。经典的方法有通过矢量场、标量场和张量场等进行描述。借助数学连续函数，将场域内有限的采样点转化为连续无限的信息空间。通过对形态的数理描述，人类可将感性的体验抽象成理性的模型，奠定了探索形态内在确定性的基础。

在形态的建构过程中，本章进一步发掘了材料、结构、工艺在决定形态内在确定性方面的作用。（1）材料体现了形态的物质性。除了对材料受力与形变的研究，也需要注意其环境性能与生物性能，这是对材料自然属性的主动接受。（2）结构体现了形态的内在组成规律。首先，结构是对构成形态的材料与形态所受外力两者关系的直接体现。其次，结构有其内在的确定性，人类基于理想材料模型建构系统内力平衡系统，进而发展出结构原型。优化思维将形态内材料的分布问题作为数学求最优解问题处理，虽然存在如材料单一性等局限，但是其方法已上升到一种理性。最终，工艺作为形态的实现方法，基础是对形态的

① Ammar M. Architecture in the Age of Sensory Construction Machines [J]. eCAADe Keynote Speakers，2021，Vol.1: 39.
② 图片来源：eCAADe-2021, Keynote: Architecture in the Age of Sensory Construction Machines，Ammar Mirjan。

降维——将一个三维形态在点、线、面、时间等维度展开。工艺也是对材料的重塑，既有消除材料内力的塑性重塑，也有激发材料内里的弹性重塑，后者是常常被忽略的。工艺是一个需要时间参与的过程，工具的智能就包含对这一过程的感知。借助先进的传感设备，造物工具逐渐具备对造物过程感知的能力，这一能力是对工艺本质的回归与再发掘。

通过对形态的描述与对形态建构过程本质的发掘，形态本身的内在确定性得以被人们逐渐掌握。第8章将讨论形态建构方法的内在确定性。

第 8 章 形态建构的逻辑性

8.1 演绎推理

演绎推理是人类获得理性知识的重要途径。所谓推理,其一大特点是"使用理智根据某些前提产生结论"。例如,在几何学中,基于三角形内角和为180°而推论出各类三角形全等。在形态建构的过程中,也需要基于简单的逻辑进行演绎推理,最终获得复杂而有机的形态。这种演绎既有线性迭代,例如经典的"康威生命游戏",又有升维推论,例如在二维平面内可行的逻辑被迁移到三维世界等。同时,在形态理论的发展中,通过横向组合各类理论,也能创造新的形态。通过演绎推理获得的形态以其逻辑的完整性可以作为一种理想形态,通过演绎推理,部分自然的生成法则也可被内化为可使用的构形方法。

8.1.1 基本逻辑

演绎推理的基础分为两部分:一为基础逻辑,二为基本形态。其中,基础逻辑为相对不变的因素,而基本形态是相对可变的。当定义基本逻辑时,首先需要明确形态中各单元的相对关系。例如,当一个单元发生改变的时候对其周围单元的影响。其中,何为"周围"需要使用数学定义,例如,网格的半边数据结构等。而"影响"又包括"是与否"的布尔信息,或者是向量偏转等几何信息。在复杂的形态建构过程中,往往形态单元的相对关系是简单的,而使其复杂的是迭代循环。迭代包括收敛型迭代,即最终形态趋向于稳定,也包括扩散式迭代,即最终形态趋向于复杂。在迭代的过程中,逻辑判断时刻参与其中,即通过上一步的结果确定下一步是否参与循环或参与何种循环。

1. 相对关系

以"康威生命游戏"(Conway's Game of Life)为例,其基础逻辑为在一个像素化的平面上通过判断每个像素与周围像素的关系,定义其"亮(生)"或"灭(死)",来模拟自然中生物种群由于数量过多而死亡,或者由于有较大空间而繁殖等现象。虽然基础逻辑简单,但是根据不同的基本形,经过迭代后整个形态会产生丰富的效果,如图8-1所示。英国学者史蒂芬·沃尔夫勒姆(Stephen Wolfram)对利用整个逻辑演化出的256种规则产生的模型进行研究,并用"熵"来描述其演化行为,将元胞自动机生成的形态进行了划分,寻找在自然、社会运作中的形态对照。同时,人们基于"康威生命游戏"研发了大量模拟算法,可用于模拟森林火灾、流行病传播等。类似的逻辑常常出现在生物形态中,在计算机算力尚不发达的时代,提出"分形"等简单的形态逻辑推论。分形不但使被建构的形态接近复杂的自然构成,同时也使生成的形态不脱离理性的几何。

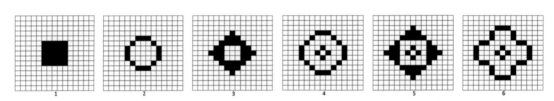

图8-1 一种基于"康威生命游戏"迭代生成的扩散型形态[①]

① 图片来源:Cellular Automata: Algorithms and Applications。

2. 迭代循环

在算力发达的今日，随着网格划分阶数的提升、逻辑运算参数的介入，用于形态建构的基础逻辑得以被进一步细化。以个体为例，其行为往往是主观的、随机的，但是从群体角度出发，其行为又是有规律的、可预测的。在生命形态的设计中，基于简单逻辑的生成式设计插件被封装，供设计师在计算机中为自己的设计服务。例如，于2016年发布的Culebra插件，由于其基于Rhino平台的普适性，被广大的设计专业人士使用。借助基于生长、跟随等基础逻辑的向量判断，大量与自然类似的形态成为我们可控的设计。在线性时间的维度上，基于基本逻辑设计系统被演绎出超乎人们想象的复杂形态，如图8-2所示。此类形态的复杂性不只在其所谓的"最终形态"，还在于其变化的过程。设计师可以加入不同的信息干扰，或者改变其基础逻辑中的参数，或者改变基本形态，或者在形态变化中加入干扰，对整个形态的生成过程进行把控。

图8-2　基于Culebra插件基础逻辑演绎生成的复杂形态[①]

8.1.2　升维推论

升维推论是一种常用的演绎推理方法，尤其是在形态的研究中特别常见。例如，在力学研究初始阶段，早期的先贤们常常只能求解平面汇交力系的问题，究其原因是对三维空间的认知描述能力不足。由于大量的问题都只能在纸面上进行推演，因此其维度往往只能局限于一维或者二维。例如，经典的匀速直线运动模型就是一个一维理想模型。而随着人类对三维世界描述能力的提升，便可通过矩阵描述向量，于是人们得以将抽象的几何问题转化为代数问题进行研究。从此，存在于二维世界的经典构形理论被向三维甚至更高的维度推广，为形态的建构服务。

1. 空间升维

1725年，皮埃尔·伐里农（Pierre Varignon）在著作《机械的或静止的》（*Mécanique ou Statique*）里，展示了平面状态下多段线几何形态与荷载力几何大小的对偶关系。尽管在图中伐里农为重物小球修饰了阴影与高光，但是其绳索与相对应的力系依旧处在同一平面内。经过长时间的推演，静力学相关理论在二维基础上得以建立并传播，形成一种高效的结构设计方法。1864年，卡尔·库曼（Karl Culmann）对这门知识进行梳理、扩展后，命名为"图解静力学"（Graphische Statik）。1924年，罗伯特·马亚尔（Robert Maillart）设计了基亚索仓库顶棚（ChiassoWarehouse Shed[②]），如图8-3所示，大量结构设计均使用了静力学相关理

① 图片来源：CULEBRA complicitMatterv 2.0 Beta。
② Robert M, James K. C, John F. A. Stress Analysis of Historic Structures: Maillart's Warehouse at Chiasso [J]. Technology and Culture，1974，1: Vol. 15, No. 1: 9-63.

论进行指导。但是，可以看出，其形态设计的框架依然基于二维平面，虽然在1892年曾对基于轴侧视图的三维图解静力学进行探讨，但是并没有高效的研究方法，对此类知识的应用也多集中于对二维形态的各类阵列演绎。由于对空间形态探索界面的局限，早期的很多形态建构逻辑都停留在二维空间，而最终演绎出的形态或许更像是2.5维。

图8-3　由皮埃尔·伐里农（Pierre Varignon）绘制的悬垂平衡多段线图与相对应的力图解（1725）[①]（左）；基于图解静力学的基亚索仓库顶棚结构设计方法（右）（课题组提供）

实体模型相比于平面推论有着更直观的效果，其优势是能将二维平面中经典的理论快速向三维世界进行推论，而其缺点是模型的复杂度提升，模型材料会对演绎的结果带来影响。因此物理模型虽然是一种高效的实验方式，但并非内在的知识推理。直到1971年，扎拉伍思克（Waclaw Zalewsk）和谢克（Schek, H.-J）基于数学领域稀疏矩阵的发展，引入了力密度法（Force Density Method），用于求解平面张力网络的平衡形态。至此，图解静力学研究从竖直平面进入水平平面，并结合重力的竖直向量，最终步入三维空间。[②] 尽管力密度法依旧存在诸多约束，但已将力学与形态的关系带入了新的维度。此后，1999年，巴恩斯（Michael R. Barnes）提出了动态松弛法（Dynamic Relaxation），2009年，布洛克（Philippe Block）提出推力网格法（Thrust Network Analysis），对前人推论的局限性进行了优化，如图8-4所示。

图8-4　二维平面平衡力图解与对偶的三维几何（左）；力图解与形图解的对偶关系[③]（右）

但是，以上这些推论都是解决图解静力学这一经典理论的高维应用问题。2015年，阿克巴尔扎德（Masoud Akbarzadeh）基于二维平面内"力的多边形法则"直接推论出三维空间中"力的多

[①]　图片来源：Nouvelle mécanique and the description of a Particle Spring System。
[②][③] Philippe B. Thrust Network Analysis: Exploring Three-dimensional Equilibrium[M]. USA: Massachusetts Institute of Technology，2009.5：37-40.

面体法则[①]"。这一推论抓住了经典理论中几何与向量关系的本质。这一设计方法将力图解中的"线"用"面"取代，以面的法向量等效原本向量的方向，以面的面积等效原本向量的长度，以"力系的多面体闭合逻辑"等效原本"力系的多边形闭合逻辑"，形成了一套高效的形态演绎推论，如图8-5所示。

图8-5 三维空间中力的多面体法则与对偶的三维形图解[②]（左）；基于力的多面体法则生成的家具结构[③]（右）

基于"图解静力学"理论的升维推论只是很多经典形态建构理论演绎方法中的一种。在传统的形态建构方法中，力与几何的关系也只是其中一种。要对经典的形态建构逻辑进行推论，应先把握其本质，才能做出有效的推论，而为了证明推论的可靠性，则要进行实体建构，并将材料对形态的影响降到最低。形态本身在其建构方法演绎推理中，扮演的角色应该是一种佐证，而非一种目的。

2. 横向组合

在形态建构逻辑的演绎中，除了纵向的推演，还有很多横向的组合。当人类试图用形态建构法则拟合自然的时候，仅靠一种建构方法往往是不够的，此时就需要组合使用多种方法。例如，对国人来说，追求对"太湖石"这一形态的掌握既有传统人文情怀，又有对造物能力的向往。因此，不论是雕塑家、建筑师、结构工程师，还是数字艺术家，在近年来都从各自角度出发，基于一种或多种形态建构逻辑，尝试建构人造太湖石形态。太湖石分为两类，一类为干石，另一类为水石。

一般所指的太湖石为水石，是在河流中经水波荡涤，历久侵蚀而缓慢形成的，呈现皱、漏、瘦、透的形态。其中，需要注意的是，"皱"和"瘦"描述的是太湖石的实体，而"漏"和"透"描述的是太湖石营造的空间。太湖石中实体与空间相互交融的丰富关系，对建筑学领域的空间形态研究有启发意义。

2016年，东南大学李飚教授团队以元球模型（Metaball Model）限定形态外轮廓尺度，以"Gyroid极小曲面"算法创造形态内部的复杂拓扑几何，生成了一系列拓扑结构复杂的形态。[④] 从建筑学角度出发，研究团队重视的是太湖石形态中的"虚体"，即空间，而非实体的起伏关系。在这一实践中，建筑师的视角是形成连续多变且有规律的空间，因此选择了"Gyroid极小曲面"这一基于三角函数公式的形态生成逻辑，具有较高的可控性，如图8-6所示。而由于"太湖石"作为一种实体形态更容易被大众接受，因此该建构实践被命名为"印象太湖石"。

① Masoud A, Tom V M, Philippe B. Three-dimensional Compression Form Finding through Subdivision [J]. International Association for Shell and Spatial Structures（IASS），2015.8.
② 图片来源：Three-dimensional Compression Form Finding through Subdivision。
③ 图片来源：Saltatur- Node-Based Assembly of Funicular Spatial Concrete。
④ 张佳石，郭梓峰，李飚，等. 基于"Gyroid极小曲面"的"数字链"建造初探 [J]. 城市建筑，2017（4）：23-25.

图8-6　基于元球模型与Gyroid极小曲面算法的太湖石空间形态研究[①]

2019年，隆德大学工程学院的科尔代基斯（Gediminas Kirdeikis）通过元胞自动机（Cellular Automaton）算法与元球模型的组合，实现了对太湖石肌理的另一种模拟。组合后的形态建构逻辑通过对平面网格在时间维度上竖直向上迭代的方式，生成了一种有机的三维形态。虽然这种方法并非自然太湖石"侵蚀"的形态建构逻辑，但在其形态生成过程中对元球算法的高效应用，修饰了几何形态的诸多细节。基于这一形态建构方法，研究团队于2019年完成了"生命之塔"（Tower of Life）建筑形态的概念建构，如图8-7所示。与李飚团队追求形态连续性、规律性不同，这一形态建构方法平面组合更为丰富，建构了更复杂的空间秩序。由于元胞自动机的类生命建构逻辑，这一实体形态具有更高的自然属性。

图8-7　基于元球模型与元胞自动机算法的空间形态生成逻辑[②]

2021年，墨尔本皇家理工大学的鲍鼎文带领的团队，从工程学的角度，通过交替使用流体动力学模拟（Computational Fluid Dynamics）与双向渐进拓扑优化算法（Bi-directional Evolutionary Structural Optimization），进行了针对太湖石实体形态的仿真建构。[③] 其中，流体仿真对太湖石形态的压强数据成为拓扑结构优化算法的条件。实验通过改变水流的流速、石块单元网格大小等数据，试图还原真实太湖石的皱、漏、瘦、透四大特点。这一研究与上述两项研究的不同在于：其对建构原理的还原更为写实，更注重还原太湖石形态背后的"本原"，更接近设计形态学的研究方法。尽管人们对石块材料的削减方式是否均匀、拓扑结构优化算法使用"双向渐进"是否合理尚存疑问，但是这种使形态演绎方式在很大程度上用数理方式还原了"自然之力塑造自然"的方法，如图8-8所示。

① 图片来源：基于"Gyroid极小曲面"的"数字链"建造初探。
② 图片来源：Tower of Life, Olga Voisnis and Gediminas Kirdeikis, 2019。
③ Feng Z, Gu P, Min Z, Xin Y, Ding W B. Environmental Data-Driven Performance-Based Topological Optimisation for Morphology Evolution of Artificial Taihu Stone [M]. Proceedings of the 2021 DigitalFUTURES，2022，8: 117–128.

图8-8 基于流体动力学模拟与双向渐进拓扑优化算法生成的太湖石几何形态[1]

8.2 数理实践

科学实践法是现代科学重要的研究方法之一,其重要意义在于人类开始不再只是平行地观察自然,而是试图使自然在人为条件下展示出科学的实用价值。这代表人们的科学观念从"求知"转向"求力"。同样,在形态建构的过程中,也经历着这一过程,从最初只是记录形态到逐渐试图使形态在特定环境下达到预期的效果。在这一过程中,人类对自然形态的态度出现了两大变化,第一是对自然的数学化描述,即希望通过数学使感性的认知变为理性的认知供我们推理;第二是机械的自然观,即将自然系统理解为各自独立但又相互干扰的力学体系。在实验科学的探索过程中,人类逐步将对形态自然的、外在的感受转化为数理的、内在的认知。

8.2.1 自然的数学化

现代科学将事物的性质划分为第一性和第二性。第一性被认为是真实的、客观的、独立不依从的,第二性是主观的、依从于人的感官的、不真实的。而事物的第一性大多需要建立在数学的基础上,能被数学化的内容往往被界定为科学的认识。而在对自然的数学化过程中,又大致可分为模拟与仿真两类。"仿真"的意义一般在于对恒定工况下的确定物体进行分析,这并不是设计形态学着力的方向。"模拟"的意义在于总结客体形成的一般规律,更求形似且能迁移到设计领域供设计师使用。例如,山川的连绵起伏、河流的蜿蜒曲折都给人以优美的感受。形态的延绵起伏的"随机性"与"连续性"是设计师关注的形态特征。

1. 时间的数字化

肯·佩林(Ken Perlin)在1982年参与制作动画电影《电子世界争霸战》(TRON)时,对当时计算机生成的自然肌理效果并不满意,因此提出了柏林噪声[2](Perlin Noise)。噪声来自随机数,在0~1区间内,其二维图像中每个点的随机值都是离散的,只能体现个体的"随机性",难以呈现自然的"连续性"。而柏林噪声使用一种正态分布函数,将随机函数中的"空隙"填满,形成自然连续的效果。在此后多年,各种函数与随机函数结合,形成各类自然肌理,如图8-9所示。

[1] 图片来源:Environmental Data-Driven Performance-Based Topological Optimisation for Morphology Evolution of Artificial Taihu Stone。

[2] Ken P. An Image Synthesizer [J]. SIGGRAPH,1985.7:Vol.19:287–296.

图8-9 基于柏林噪声生成的自然肌理（图片来源：An Image Synthesizer）

自然的数学化基础体现在两方面：其一是时间的数字化，其二是空间的几何化。例如，对时间的准确计量代表了对自然进程的量化。在时间得以量化的前提下，很多需要时间维度迭代的自然现象得以被人们掌握。例如，噪声函数在表达矢量信息时，可形成连续的场域。在流场中，若对有限多的粒子附加时间，则会形成有规律的轨迹，其形态如同动物的毛发或气象云图，如图8-10所示。如果失去时间步长的计量，在很多自然运动中我们只能看见其趋势，却不能获知其形态。在时间的介入下，噪声函数的信息也可干预一些特定的场域，形成在规则形态基础上的自然扰动。如今柏林噪声已然成为生产自然肌理，制造有序中的无序最普遍的方式。

图8-10 柏林噪声在时间步长下生成的肌理（图片来源：课题组提供）

2. 空间的几何化

在空间几何化的前提下，向量、矩阵可以用来描述运动变化的趋势。以水波纹为例，在平静的湖面上投掷一颗石子会引起圈层状的水波起伏，此时就需要描述波纹的凸起。如果将水面看作一个平面，则凸起的波纹就是某一部分液体沿水面法向量移动。当面对一个复杂的三维流形时，也可通过其上某点的曲率判定其曲面上的法向量。基于对空间清晰的几何描述，大量函数得以被迁移到实体几何造型。如在三角函数中，可以通过定义周期、振幅、波长等要素的方式将"波"演绎出来，并完成不同"波"的叠加。在流形几何上，三角函数也可模拟出自然界水波纹丰富的变化。通过沿着几何表面法向量偏移网格上的点，由三角函数生成的水波纹可附着于几何表面。在实际的工业生产中，肌理设计非常重要。以运动鞋底纹设计为例，水波状类似自然的肌理以其各向均匀且有视觉中心的特点，被大量运用在鞋类底纹上。传统设计往往基于设计师线稿描摹，模具厂进行建模，然而这种方法形成的设计既不自然又不便于批量生成、修改。而通过将函数介入到网格化的鞋底三维几何中，通过调整参数，就可以控制鞋底纹路的深浅、粗细，甚至基于模型文件的网格属性，可以对其触地面进行有限元分析，为工程仿真奠定基础，从而使设计流程更为科学，如图8-11所示。

图8-11 基于三角函数在几何表面生成的复杂肌理（图片来源：课题组提供）

8.2.2 机械的自然观

设计形态学的科学属性不仅在于形态学对事物本身的研究，更在于将事物背后的本源用于设计，建构新的形态。在此过程中，人类不仅需要了解自然，更需要尝试掌握自然运作的规律。由于16、17世纪力学与机械在西方的快速发展，通过力学解释自然现象，连接真实与理性的世界逐渐成为一种人们广为接受的自然观。机械的自然观背后是人类对自然运作秩序的拆解，同时也是人造自然的逻辑之一。

在诸多形态建构实践中，奥托（Frei Otto）的成果具有自然理性与人为意志紧密结合的特点。奥托在《自然结构，未来构想》中描述道："我们应去探究非常常见的人造物变化和自我生成的过程，而我们需要找的是那些能清晰呈现物体产生过程的结构、本质特征。"[①] 奥托对自然形态在人为条件下的变化进行了观察记录并归纳了诸多形态的建构方法，这一方法也被称为"找形"（Finding Form）。这类设计方法以自然界中的物质系统为基础，通过实验模拟自然复杂的"自组织"过程，从而生成形态。在实验中，每一种"物质机器"都是通过一段时间内"物质要素"之间的互动来实现的。每一种"物质机器"的设计都试图在大量的内部交互关系中找出一种特定的形态。而这些"物质要素"都是建立在弹性或者多变的物质行为特性基础上的固体或液体混合物，例如沙子、羊毛线、纸片、肥皂泡等，如图8-12所示。奥托一生的形态建构实践看似没有明确的目的，涵盖的范围包括网状结构、充气结构和悬挂结构等，但是这些都是由他独特的自然观所主导的设计实践。

图8-12 基于"找形"设计理论进行的沙箱模型（sand model）实验（图片来源：Sandworks: Material Research）

① Frei O, Bodo R. Finding Form: Towards an Architecture of the Minimal Hardcover [M]. Germany: Edition Axel Menges, 1996.6.

在奥托的诸多找形实验中,最具有影响力的是"羊毛线机器"(Wool-thread Machine)实验,其实验的目的是建构一定区域内最高效的路径。在实验过程中,奥托在一定区域中使用羊毛线将每一个点彼此连接,再将整个模型浸入水中,轻微震动之后取出,便可发现羊毛线之间逐渐相互黏结,如图8-13所示。在将整个装置晾干定形之后,整个系统的路径总长大大缩短,仅为初始形态的30%~50%,基于这种机械物理原则下生成的形态往往具有较强的内部合理性。奥托对形态建构的方法创新建立在机械的自然观上,将自然与主观的创造意志融合。

图8-13 羊毛线黏结形态建构实验[①]

1. 实体物理

奥托的形态建构理论将物理与造型紧密结合。受到奥托的影响,大量建筑师在建筑形态设计中运用了"找形"理论。高迪(Antoni Gaudí)的作品以其独特的设计方法形成了有机的造型。1882年,圣家堂(Sagrada Família)在设计中使用了由细绳和沙袋制成的二维和三维悬挂模型,帮助人们确定了很多砖石建筑的拱门和拱顶合理受力的形态。[②] 在基于数理推论的图解静力学理论难以突破的时候,"物理找形"成了设计师使用的更加直接、实用的设计方法,如图8-14所示。

图8-14 圣家堂"逆吊法"找形模型[③](左);圣家堂模型[④](中);圣家堂建造实景[⑤](右)

① 图片来源:找形——走向极少建筑。
② Gabriel T. Timber gridshells: beyond the drawing board [J]. Institution of Civil Engineers,2013.12: 390–402.
③ 图片来源:The Sagrada Família, a repository of other Gaudí projects。
④ 图片来源:Faith in the Art —Sagrada Familia, Gaudi's masterpiece, divinely inspired。
⑤ 图片来源:Pep Daude。

伊斯勒（Heinz Isler）在混凝土壳体设计中也大量使用了"物理找形"的方法。他的形态建构实验是将一块布的边缘固定，浸泡在液体石膏或树脂中，悬挂并待其硬化，或者在冬夜将一块湿布边缘固定，悬挂在户外待其冻结。[①]通过织物悬挂模型，伊斯勒确定了壳体的基本形态，并在此基础上进行静态或弹性数学模型分析，进行必要的结构性能补强，如图8-15所示。

图8-15　日内瓦希克里馆（Sicli SA Factory Shell）建造实景[②]（左）；希克里馆"物理找形"模型[③]（右）

2. 数字物理

正是因为有先贤对自然形态的物理探索，后来随着计算机时代的到来，大量学者将力学算法写成插件供设计师使用。此类插件（Kangaroo）大多基于离散网格的几何描述法，将原本的物理实验转化为计算机模拟。在将物理实验转化为数字模拟的过程中，材料可被抽象为点与点之间的机械关系。例如，根据胡可定律可以抽象材料的弹性性能；根据角度约束可以抽象材料的抗弯性能。

在几何与力学的理性描述中，机械的自然观从实体的物理关系转化为理想的几何关系。例如，在对充气结构的模拟中，气体对材料的作用力会转化为垂直于材料向外的法向量。同时，借助理想气体的压强与体积关系，可以求得气体对材料作用力的大小。借助理想气体公式与大气压强的共同作用，在充气过程中，可以充分模拟所设计的对象的形态变化过程，设计师对形态建构全过程的控制力会得以加强，如图8-16所示。

图8-16　通过计算机模拟生成的充气形态（课题组提供）

① Chu-Chun C, John C. Design and modelling of Heinz Isler's Sicli shell [J]. International Association for Shell and Spatial Structures（IASS），2016.9.
② 图片来源：Rooted in Nature: Aesthetics, Geometry and Structure in the Shells of Heinz Isler。
③ 图片来源：Design and Modelling of Heinz Isler's Sicli Shell。

"数字找形"的意义不仅在于对真实形态的模拟，更在于对数字形态的重塑。例如，在工业生产中，参数曲面往往是描述几何的普遍方式，如基于NURBS连续曲面等，这类模型表示方法能很好地保存曲面的连续性信息，但在前期的设计阶段却远达不到网格建模的高效性。随着计算性设计时代的到来，设计与数据的关系越发紧密，不论是外部数据的导入，还是对模型进行有限元分析，都需要将多重曲面（B-rep）转换为网格文件（Mesh）。虽然市场现有的重拓扑工具有很多，但是大部分集中在计算机动画领域或数字雕塑领域，很难与现有制造业建模水平匹配。而通过数字找形的方法，一种理想物理模型可以用于将参数曲面模型转化为网格模型，完成数字几何的拓扑重构。

在Rhino平台下，可视化编程平台Grasshopper中的Kangaroo物理模拟插件可以用于建构一个具有弹性的网格，通过将其吸附到目标几何的表面，并通过粒子碰撞模型避免网格自交，同时锚定模型固定网格边缘，便可改变目标几何的拓扑结构，

使其形态几乎不失真。例如，在对封闭曲面形体进行拓扑重构时，可以首先根据目标形体的特征，绘制对应的基础网格形体包围目标形体，并通过"数字找形"将网格吸附到目标形体上，完成网格重建。基于重建的网格，设计师可非常方便地对网格进行纹理制作等操作。在如图8-17所示的案例中，需要施加的力学模型约束有：对所绘制网格上每条直线的弹簧力约束、网格上所有顶点到目标曲面的吸附约束、网格所有顶点的体积碰撞约束，这样可以避免网格自交。

"数字找形"相较于传统拓扑重构算法有本质区别，它基于机械自然观的本质，因此可以更好地被设计师理解，同时也能有更多可变的应用。例如，在异形建筑幕墙的几何优化中，统一的算法往往很难解决所有问题，而基于物理原理的数字工具可以做到更好的普适性。由此可见，机械的自然观在设计中始终扮演着让我们回归理性、尊重自然的角色，而从机械角度理解，自然也从"可感"变得"可知"，继而"可用"。

图8-17 封闭的多重曲面（左）；绘制网格细分后包裹目标形体（中）；重拓扑工艺后的网格形（右）
（课题组提供）

8.3 博物观察

在形态建构方法中，除了通过理性知识演绎，还有基于特定对象的技术、经验补充。在西方传统科学的认知中，技术性的经验、方法很难被认为是科学。因为认定"科学"的一项重要标准是知识具有"内在的理性"，而个体的特征与解决特定问题的方法往往依托于外物而存在，因此并不能算作"理性"。虽然很多个体的信息并没

有被归纳成理性知识，但是它们依旧被完整地收录，形成了博物学（Natural History），成为自然哲学（Natural Philosophy）、自然科学（Natural Science）的重要基础，同时也是重要补充。例如，形态学的大量知识就是从对自然个体的观察中获得的。在照相技术出现之前，东西方都通过绘图与文字记录不同类目下的形态特质。例如，在

《九章算术》中，记录了大量面对土地丈量、粮食交易、土方计算的算术解决方案；在《本草纲目》中，记录了大量草药的形态与食用后的体征。这些经验都会为建构形态服务，而高层次的理性知识需要基于对大量个体特征的归纳。

8.3.1 聚焦个体

以聚焦个体为基础的博物方法在设计中的应用非常广泛，大部分仿生设计往往建立在这一方法的基础上。在认知形态的过程中，自然中的很多"特殊"形态会导致人类产生好奇心，并探索某种与此类形态对应的建构方法。这样的认知更多的是从形态学角度出发的，往往只能从某个特殊的点出发，但是带来的价值却能影响很多领域。从一般科学"重视事物的普遍规律"角度来看，聚焦于个体的研究方法往往不具有体系性，因此人们往往忽略这方面的发现。但是基于形态学的认知往往更容易被设计学同行接受，其直接的形态效果会带来直接的形态应用。

1. 方法：猜想验证

猜想验证法是对博物观察与设计形态学来说都非常重要的一种研究方法。在博物观察的过程中，基于某个体的形态特征与它的行为表现，或者根据同一类物种在历史长河中的演变，可以引发人类的猜想。从这些猜想中，人类尝试洞悉自然运作的规律。例如，在微观物理学研究中，物理学家会就原子的构成形态提出猜想。物理学家汤姆生（J.J. Thomson）于1903年提出了"葡萄干蛋糕"模型，以描述原子的构成。虽然这一猜想最终被证明是错误的，但是其在人们认知自然的过程中起到了重要的推动作用。验证猜想的过程是用理性验证感性，用已知推导未知的过程，而在否定前一个猜想，树立一个新猜想的时候，

人类离自然、形态的本质就能更进一步。因此，猜想验证法是获得形态建构理性的重要方式。例如，通过观察枫树的种子在空中旋转然后轻轻地落地的过程，美国西北大学的罗杰斯（John A. Rogers）猜测这是大自然为确保种子广泛传播，使原本定居的植物可以在更远距离的范围内繁殖生长的一种方式。[①] 植物的种子为提高生存率，形成了一种符合复杂空气动力学特性的形态，从而使其形成一种可控的方式缓慢下降。植物种子落地的时间越长，就有越大的概率遇到横风，从而传播到更远处。为达到这一目的，种子的形态通过被动式机制进化出相应的形态，实现了在空气中最大限度地横向分布。

为了设计在自然中慢速降落的微型飞行器，西北大学的研究团队对多种植物种子的空气动力学进行分析，最终选择了三星藤作为原型进行研究。三星藤的种子有叶片状的翅膀，可兜住风，并慢慢地旋转落下。基于此，罗杰斯的团队设计了一种形态类似的三翅飞行器。为了确定最理想的结构，研究团队模拟了三星藤种子降落过程中周围的空气流动情况，并使用先进的成像技术和定量流动模式在实验室中进行测试。通过实验优化，研究团队构建出了比植物种子轨迹更稳定，下落更慢速的形态，如图8-18所示。通过构建出可在高海拔区域以一种可控的方式缓慢下降的形态，研究团队可为其安装传感器，以监测空气污染及在空气中传播相关疾病的范围等。

由此可见，猜想是基于对形态的观察，与其相关性能建立的感性联系。在验证猜想的过程中，通过理性的方式可以构建出高于猜想本体的形态。猜想对设计学创新非常宝贵的贡献在于它只是一个起点，而其终点并非恒定的，随着验证过程中的发现，将提出更具多样性的形态构建方式。

① Kim, B.H., Li, K., Kim, JT, et al. Three-dimensional electronic microfliers inspired by wind-dispersed seeds [J]. Nature 597，2021.9: 503–510.

图 8-18　三翅飞行器尺寸对比（左）；三翅飞行器基本原型（中）；三翅飞行器理想形态[①]（右）

2. 宏观：结构形变

在柔性机器人末端设备上广泛应用的"鳍条效应"（Fin Ray Effect），是1997年德国仿生学家克尼塞（Leif Kniese）在钓鱼活动中发现的。他发现如果用手指向一侧推动鱼鳍，则鱼鳍并不会沿着推力方向弯曲，而是会向施加力的反方向弯曲。这是由于鱼鳍结构主要由两个一端固定在一起的纵向边缘主梁，以及位于两主骨架间的若干横向副梁组成的，该结构由于此形态导致的结构刚度非一致性，会在外力作用下产生形变。2021年，生物机器人学教授曼侬蓬（Poramate Manoonpong）通过对传统鳍条效应中主梁与副梁所形成的角度进行改变，探讨是否存在更利于机械臂抓取不同几何的抓手结构。[②] 最终发现当其所成夹角为10°、30°时，机械抓手与目标表面有最高的贴合度，并能实现较高的应力表现。通过对机械抓手末端形态的改变，可以使其以更温和、高效的方式与目标几何接触，并能使其抓取易碎品，如图8-19所示。通过以上这一案例可以看出对自然形态的认知是基础，而对其中可变因素的编辑是设计研究介入的接口。博物观察的研究方法只是设计形态学研究的切入点，基于某种形态基础进行进一步的数理实验是将理性与自然结合，将自然为人类所用的方法。

图 8-19　基于"鳍条效应"的夹具抓取柔软的蛋糕[③]（左）；基于"鳍条效应"的夹具抓取圆形截面水杯[④]（右）

[①]　图片来源：Three-dimensional electronic microfliers inspired by wind-dispersed seeds。
[②]　Poramate M, Hamed R, Jørgen C. L, Seyed S. R, Naris A, Jettanan H, Halvor T. T, Abolfazl D, Stanislav N. G. Fin Ray Crossbeam Angles for Efficient Foot Design for Energy-Efficient Robot Locomotion [J]. Advanced Intelligent Systems，2022.1：Vol.4, Issue 1.
[③]　图片来源：A 3D-Printed Fin Ray Effect Inspired Soft Robotic Gripper with Force Feedback。
[④]　图片来源：Hobbit, a care robot supporting independent living at home: First prototype and lessons learned。

3. 微观：材料工艺

麻省理工大院的欧冀飞（Jifei Ou）于2016年开始研究基于动物毛发系统的人机交互界面。[①] 在自然界中，天然毛发有多种功能，例如自清洁、感应、保护、驱动、黏附等。通过观察，可以发现毛发可以利用自然震动并采用各向异性随机分布的方式产生用于运动或粒子传输的摩擦。许多昆虫在腿上长有刚毛，可以清除沾染的颗粒；人体肺部内部也长有纤毛阵列，会产生表面驻波，从而在表面上推动一层黏液，去除污染物。受这些现象的启发，学者欧冀飞通过"像素化激光3D打印"制造了微米级纤细的人造毛发，并提供旋转、倒向等因素控制毛发的形态与分布，使毛发有通过振动使其表面颗粒按人为设计意图运动的能力，如图8-20所示。

图8-20　可影响物体运动的表面毛发肌理装置[②]

不仅如此，自然界中毛发最重要的特征之一是它可以在一定程度上感知自然环境的变化。例如毛毛虫，会通过皮肤上的毛发检测空气的干扰。而在工程界，研究人员也一直在尝试使用毛发结构构建人造流量传感器。传统的流量传感器通常因精密的制造工艺而价格高昂，而基于毛发形态的声学传感法可以用低廉的成本制造检测人类滑动手势的传感器。当我们的手指拂过毛发阵列时，其振动会产生微弱的声音。因此，人类可以捕捉和分析声音的频率和传播方向，知晓物体表面运动的方向和速度。通过机器学习，毛发上的滑动手势可以被分类，从而使所建构的形态具有感知能力，如图8-21所示。

在建构形态的过程中，设计师往往是工艺的用户而非工艺的主导者。以欧冀飞对毛发的研究为例，常规的3D打印技术无法打印微米级别的毛发，但是如果深入了解激光式3D打印的原理，设计师就可脱离市场上的切片软件，以像素与照射时间编辑打印路径，从而建构之前所想不到的形态。在博物观察的过程中，设计师需要抛弃传统制造观念的束缚，从工艺、结构、材料角度出发进行创新，才能走出传统仿生设计的局限。

图8-21　可识别手势的表面毛发肌理装置[③]

[①] Ou J, Gershon D, Chin-Yi C, Felix H, Karl W, Hiroshi I. Cilllia: 3D Printed Micro-Pillar Structures for Surface Texture, Actuation and Sensing [J]. Association for Computing Machinery（ACM），2016: 5753–5764.
[②] 图片来源：Cilllia - 3D Printed Micro-Pillar Structures for Surface Texture, Actuation and Sensing。
[③] 图片来源：Cilllia - 3D Printed Micro-Pillar Structures for Surface Texture, Actuation and Sensing。

8.3.2 经验习得

所谓博物，不仅是对客观事物的记载，也有对大量方法的记载。以书法艺术为例，字帖就是对书写规范的一种记载方法，年轻书法家往往需要对字帖进行临摹以获得经验。这一书法功底养成过程，实际是在临摹中比较与字帖的差距，并反复学习、判别、修正，直到随机书写一个字都能达到标准水平。但是对经验的习得往往需要相当长的时间，直到人工智能的提出。早在1956年，麦卡锡（John Mc Carthy）在构思人工智能的概念时，就将临摹等"生成—判断—修正"的过程，定义为"使用人类大脑作为机器逻辑的模型"。[①] 人工智能的意义在于使得人类能快速把握以往需要长期训练才能习得的经验。

1. 识别

对经验归类的基础在于"识别"。识别的过程就是从感性通往理性，由外在形态通往内在认知的过程。以记忆一张黑白图像为例，人类对图像的记忆很难细致到每一个像素，但可以非常容易地识别图像的构图。这一过程其实是人类对客体信息降维后的特征提取。同样，计算机也会使用类似的方法对输入的信息进行降维，并与记忆库中的信息进行比对并分类。对形态的识别方法有很多种，在人工智能领域中，卷积神经网络（Convolutional Neural Network, CNN）中的卷积层就扮演了模糊客体信息与提取特征的角色。卷积层通过卷积核对客体特征进行提取，例如通过"横"和"竖"两个卷积核，对输入的"7"图像进行特征提取并与标准进行比对，从而进行归类，如图8-22所示。在对形态的识别中，需要定义目标特征，根据特征实现高效的识别。

2. 学习

对于抽象感性的形态，往往是很难通过数学进行定义的，但可通过数学定义某种相似度。例如，当评价一幅写生作品"像"或"不像"的时候，就暗含了某种相似度的判别标准。借助深度人工神经网络（Deep Neural Network, DNN）模拟大脑神经元和神经元间突触连接的结构和工作方式，调整每一层级的权重参数、偏倚等信息，进而实现对整个形态识别模型做拟合。这一拟合的过程就需要大量的数据集作为输入，通过对输出的评估反向调整神经网络的参数，最终做到使感性的认知同样可被识别。虽然这一描述并没有理性统一的标准，但可以获得一种可被数理描述的认知。2015年，盖特斯（Leon A. Gatys）等人首

图8-22 卷积核识别图像特征过程示例（课题组提供）

① John M. What is Artificial Intelligence? [M]. USA: Stanford University, 2007.11.

次将人工神经网络用于图像风格迁移。通过将目标风格的画作作为数据集,实验人员对深度神经网络进行训练,训练所得的模型包含这类画作的"风格参数",通过将这些风格参数附着于其他图片,可以完成输入形态对目标形态的拟合,[①] 如图8-23所示。

图8-23 输入图像(A)与不同画作风格迁移后生成的图像[②](B、C、D)

3. 生成

人类能否基于博物行为习得经验,再通过经验建构新的形态呢?对人类而言,答案是肯定的——基于对事物的认知及评价确实可以指导建构新的形态。但是这种建构形态的方法是否理性?在生成对抗神经网络(Generative Adversarial Network,GAN)出现之前,始终没有一种数理的方式对其加以描述。古德费勒(Lan Goodfellow)等人在2014年提出的一种由生成模型和判别模型构成的,以两个模型互相博弈的方式来生成新的数据的深度学习框架,使得计算机可以基于输入信息的特征建构新形态。如2016年,伊索拉(Phillip Isola)提出基于匹配数据图像生成对抗网络,对黑白图像进行着色、生成街景图像等;[③] 郑豪在2018年基于条件式生成对抗神经网络,通过进行大量建筑平面的训练,可以做到对输入的建筑轮廓生成其平面布置图,[④] 如图8-24所示。

图8-24 通过生成对抗神经网络,基于输入的轮廓边界生成建筑平面图[⑤]

基于神经网络框架的人工智能算法目前在计算机领域发展迅速,除了广泛应用于图像、视觉领域的对抗神经网络,还有很多其他类型的神经网络。如人工神经网络(Artificial Neural Network,ANN)作为一种更有效、更准确的学习、生成方法,将数据视为单纯的向量或实数,是几乎所有神经网络的基础。2018年,布鲁尼亚罗(Giulio Brugnaro)开发了一种独特的ANN,用于

① Leon A. G, Alexander S. E, Matthias B. A Neural Algorithm of Artistic Style [J]. Journal of Vision(JOV), 2015.8.
② 图片来源:A Neural Algorithm of Artistic Style。
③ Phillip I, Jun-Yan Z, Tinghui Z, Alexei A. E. Image-to-Image Translation with Conditional Adversarial Networks [J]. IEEE Conference on Computer Vision and Pattern Recognition(CVPR), 2017: 967-5976.
④ Hao Z. Drawing with Bots: Human-computer Collaborative Drawing Experiments [J]. Computer-Aided Architectural Design Research in Asia(CAADRIA), 2018, 5.
⑤ 图片来源:Drawing with Bots: Human-Computer Collaborative Drawing Experiments。

从人类木匠那里学习木材加工的知识，然后为机械臂生成工作路径来模拟加工木材的过程，模拟人造工艺，[①] 如图8-25（左）所示。

2019年，罗丹将循环神经网络（Recurrent Neural Network, RNN）用于学习弯曲橡胶棒的非均匀材料特性。训练后的网络，可以基于用户输入任意曲线形态，输出相应橡胶棒的截面形状。用户只需据此加工并固定其两端，橡胶棒就会由于材料分布的非均匀性，在自身内力的作用下弯曲成输入的曲线形态，[②] 如图8-25（右）所示。由此可见，神经网络模型作为一种对"经验"有效的学习模式，对我们平时形态建构中非理性的一面进行了高效模拟，成为可调的参数模型。

图8-25　基于人工神经网络训练具有手工艺经验的机械臂[③]（左）；基于循环神经网络训练的形态轮廓生成工艺[④]（右）

综上所述，建构形态的理性其实非常需要通过科学的方法来予以获得。

第一种是经典的演绎推理法，完全通过逻辑自身或者与其他构形逻辑组合来建构形态。其中需要首先了解"基本逻辑"的概念，复杂形态的构成往往不是由于逻辑的复杂，而是由于迭代循环而成的。而基本逻辑也并非完全独立的，不同的构形逻辑可以嵌套组合，也可以从一个维度尝试迁移到其他维度，形成推论。演绎推理的构形方式是基于内在的理性，在此过程中人类也往往会尝试用这一逻辑模拟自然、解释自然。

第二种方法为数理实践法，即通过在人造环境下测试自然的表现以获得自然为人所用的规律。在这一过程中，离不开两大思想。其一为自然的数学化，即通过数学的方式抽象自然。其中包含两大基础，一为时间的数字化，即通过时间标准衡量形态变化的过程，二为空间的几何化，通过几何描述将空间关系变转换为矩阵运算，从而描述了形态的空间变化。其二为机械的自然观，机械是人类为了达到生产目的而建构的设备。用机械的视角看待自然是用自然之力建构人造形态的理论基础。在此过程中，一种名为"找形"的设

① Giulio B, Sean H. Adaptive Robotic Training Methods for Subtractive Manufacturing [J]. Association for Computer Aided Design in Architecture（ACADIA），2011，11.
② Dan L, Jinsong W, Weiguo X. Robotic Automatic Generation of Performance Model for Non-uniform Linear Material via Deep Learning [J]. Computer-Aided Architectural Design Research in Asia（CAADRIA）：Learning, Prototyping and Adapting, 2021，5.
③ 图片来源：Adaptive Robotic Training Methods for Subtractive Manufacturing。
④ 图片来源：Robotic Automatic Generation of Performance Model for Non-unifoem Linear Material via Deep Learning。

计方法对形态建构理论起到了重大作用，在计算机技术发达的今日，数字物理找形的方法在形态建构过程中正扮演起越发重大的作用。

第三种方法为博物观察法。在传统科学领域中，博物观察由于只能得到依托于外物的经验而不被重视。但是在设计形态学中，博物观察是获得经验最直接的方式，也是形成科学的基础。在人工智能理论尚未健全的时候，由于人类对经验知识与感性知识较慢的习得性，博物观察法并非主流方法。但是随着神经网络模型的提出，以及人类对经验感性知识的数理描述，博物观察法在形态建构领域扮演起越发重要的作用。

第 9 章　科学属性之总结

9.1　认知形态的本质

9.1.1　描述方法

认知形态的本质是设计形态学的基础。要认知形态首先要描述形态，对实体形态可以使用几何进行描述，将具象的自然转化为理想的点、线、面，以及各类几何概念；而对虚体形态，可以使用场域进行描述，矢量场可以帮描述空间中隐性的运动趋势，标量场可以描述空间信息的非均衡性。同样，使用示踪方法可以描述不可见的空间形态，使之被人类的感性思维接受。描述形态的本质是将可感的、具象的外在形态转化为可知的、抽象的内在数学概念。例如，当把地球抽象为一个球体的时候，就忽略了山脉与沟壑的地表起伏、海洋与陆地的介质差异，而通过一个几何中心与确定的半径关系概括了其形态。因此，对形态描述的过程是明确研究对象、问题的过程。基于不同的特征，可以使用不同的描述方法抽象同一个形态。

9.1.2　建构要素

除了以几何的方法对形态进行描述，从形态建构的角度出发，也需要从材料、结构、工艺角度把握形态。材料、结构、工艺三者在形态建构的关系中彼此制约。在传统设计学中，设计师往往只考虑材料的力学性能，这也只是为了满足形态的需求，处于被动地位。然而从材料出发，基于材料的力学性能、环境性能和生物性能等可建构出具有创新意义的形态。首先，要意识到材料是物质单元的微观结构组成，从而研究其力学性能与微观结构的关系。其次，在对材料进行应用的过程中也需要主动考虑材料的特殊性能。例如，利用材料对温度、湿度的响应，可以建构出被动式形变结构；将菌丝等生物材料作为形态建构的基材，可以干预形态的建构过程。从某种程度上说，材料是微观的结构，结构是宏观的材料。

对于形态的结构，需要抓住其传递力流的本质。力在形态中的传递是肉眼不可见的，但是通过数学及有限元分析，可获知其传递路径，并据此进行设计。同时，在结构性能化形态设计中，基于拉力、压力两种最基本的受力形式，由绳与杆组成的张拉整体等结构原型被提出。基于结构原型与现代计算机模拟体系，复杂形态得以被单元化建构，从而形成新的构形方法。结构思维始终贯穿着优化思维，即用最少的材料建构可以应对相应荷载的高效形态。基于此目标，拓扑结构优化算法应运而生，大量以网格为基础的优化算法目前与诸多设计平台达到了良好的兼容，在设计端前期就可为设计师提供参考。

对于形态的工艺，首先，应把握降维思想。工艺的目标是通过加工塑造几何，因此必然涉及形态的几何降维。传统的降维思路是将三维几何降维成二维可展平面、线性工艺路径等，但近年来随着设计对工艺开发的延伸，也需要注意几何在时间上的降维，通过对加工时间步长的编辑来控制形态。其次，工艺也是对材料的重塑。在此过程中，需要注意材料内力的存在与否，如果可以通过编辑材料实现内力与几何的统一，则会有更高效的结构。最后，需要关注工艺中工具端的智能化发展。随着传感技术的提高，工具端的触觉、视觉都会为工艺效率带来巨大变化，面向全新制造技术的形态设计会是放在设计师眼前的机遇与挑战。

9.2 建构形态的理性

9.2.1 由理性及理性

演绎推理是由理论建构形态理性的主要方法。演绎推理分为两方面：一为基本逻辑，二为升维推论。基于基本逻辑的演绎推理主要依靠对形态单元之间相互关系的准确描述，以及循环迭代形成复杂的形态。而升维推论主要是基于成熟的形态建构理论，在计算机技术的进步过程中，从二维向三维，由恒定到动态的推论。同时，由于各类构形理论的成熟，以及在几何描述中的统一性，它们可以彼此嵌套，混合形成一套新的构形模式。

9.2.2 由物质及理性

数理实践是由获得物质的形态特性以达到形态建构理性的方法。其基础第一是自然的数学化，第二是机械的自然观。通过对时间的数字化、空间的几何化，人类对身边的自然有了理性的描述，掌握了物质在时间维度上的变化。而机械的自然观建立于自然的数学化基础之上。人类通过物理实验获得形态生成的规律，寻找力与形态、材料与形态的关系。在计算机模拟技术发展的基础上，通过弹簧粒子模型等数理概念构建计算机物理系统，将物理实验逐步转向数字实验。但是不论何种实验，都是机械的自然观体现。通过以机械的视角看待自然，自然从提供知识的对象，变为建构形态过程中可以结合、助力、共同存在的对象。通过与自然材料的妥协，人类理想中所建构的形态一点点走向现实。

9.2.3 由经验及理性

人类在漫长的发展过程中积累了大量经验、技术，这一点归功于前辈们的博物传统。先贤对动植物的描绘及对各类技术的记载使当前的人类拥有非常丰富的经验宝库。但是经验与理性这两者在传统认知上是相互矛盾的。理性要求的是寻求事物内在的确定性，但是经验却离不开应用的对象。在人工智能、神经网络等工具未诞生之前，人类对经验类知识的学习总是缓慢的，但是随着新工具、新方法的提出，计算机算法模型可以被训练并形成与人类认知模型相类似的机制。通过对形态的识别，以及对经验学习模型的训练、调参，最终能生成不曾有过的形态。由经验及理性的形态生成方法虽未能脱离基础形态的边界，但是填补了大量形态之间的空白。就像博物学之于科学一样，基于经验模型生成的理性形态是对传统理性形态的重要补充。

9.3 现状与展望

9.3.1 经验与理性的局限

人类对形态建构方法的习得通常可分为无意识和有意识两大类，前者是基于日常经验获取的造型常识。例如，孩童制作Y形的树杈弹弓、家长手工制作的面点等；而后者是通过有意识的经验传授所获取的知识，最典型的即广义设计相关学科开设的基础造型课程，如平面/立体/色彩三大构成、机械设计、产品设计、服装设计等。无论是前者还是后者，都需要花费少则数天，多则数年的学习与实践，并且在传授知识的过程中也存在输出信息带宽有限和接收端信息遗失的问题，而这正是典型的形态建构方法中最大的问题之一——"经验类知识传递的低效性"。

当下形态建构的方法正越发重视对"经验理性"的发掘，在这一过程中可以看到大量不同领域的所谓"人工智能"设计，其展现了与传统

设计相当大差异的形态，但此种差异却也在设计学对相关领域探索不足的限制之下变成了一种新的"同质化"。为了打破这种阶段性，通过组合先前经验以达到"表面繁荣"，设计学需要更审慎地对基础学科进行更进一步的探究。但是无论是算法的整体逻辑、生成条件还是评价方法，都处在较为基础的探索阶段，其发展和质变高度依赖于基础学科、数学的发展程度。只有加强与各个学科分支的探究和理解、对自然形态的抽象和演绎，我们才能进而更好地反哺形态建构的理性。而这一切在当下的设计进程中都略显不足，设计师对理性形态的追求和探索都显得力不从心。一方面，设计学需要培养设计师的科学观念，另一方面，设计学也需要主动向基础学科延伸。

9.3.2 内外约束性的局限

与此同时，人造形态迭代优化空间的大小取决于设计者的认知边界和上限，也取决于复杂的外部环境约束，例如：客观物理环境、介质不同、经济效益、社会影响、感知与认知等。故而无论是由内部还是由外部来导向，形态建构的理性都面临着多重、复杂的约束，且这种约束是客观存在的，不随时间的推移而消解，只是会在不同的背景下有不同的权重分布。尽管这听起来像是形态设计中的负面因素，但其实也是在"现代设计"存在的漫长岁月中设计师赖以立足的设计基础，它如同一把双刃剑，越是面临复杂的约束，越是能够体现出设计师存在的价值和化解困境的能力。

同时，随着参数化设计的提出，形态建构研究的热门体现了从传统的"对设计对象建模"到"对设计逻辑建模"的趋势变化。但截至目前，大多数面向智慧形态探索的研究都倾向于简化设计问题，而忽略了复杂性和系统耦合性，也因而造成了在生成或选择智慧形态的过程中出现"评价条件局限性"的问题。由于项目类型、构建组件、决策变量、性能目标和性能指标之间存在复杂的关联，加之客观上硬件算力有限，很难遴选出组织严密的生成因子序列，因此，在智慧形态的建构过程中，条件的局限性是难以避免的问题和挑战。

9.3.3 基于智能制造的展望

制造业的发展正展现出智能化、柔性化的趋势。基于计算机视觉等诸多传感设备的发展，机械逐渐可识别被加工的物件，甚至感受其材料的性能。因此，形态的建构不仅要考虑用户本身的需求，同时也需要考虑适用于先进制造业的形态。很难说是人类的偏好决定了人造物的形态，还是人类加工的过程决定了人造物本身的特征，因此制造业的更新必然会对形态建构产生决定性影响，基于此，设计师对材料、构造的选择会给形态新的几何。在传统设计学教育中，美学传统、感性知识往往占据了主要因素，学生们往往在课堂中、草图前的时间过长。相反，学生对先进制造业的发展往往缺乏了解，所做的设计依旧基于传统制造业。如果设计学的学生敢于从制造业革新的角度出发反思设计作品的形态，其作品的美学价值将建立在制造理性的基础上，呈现出更高的设计生命力。

9.3.4 基于材料智能的展望

从传统意义上看，人造形态的材料大多缺乏生命特征，同时也具有很长的使用寿命，但同时也带来了污染等诸多问题。随着生物技术的发展，生物参与到了形态的生成过程中，甚至生物与形态共生的关系会逐渐出现在人造物中。生物智能的出现在带给人造物更有趣的响应性与被动性的同时，也必然给形态一定的寿命。在一些短周期的应用场景中，生物智能的人造物会逐步出现。如何基于生物智能、环境响应性材料建构合适的形态将会是设计形态学密切关注的课题。同时，材料与环境的响应关系也需要设计学的足够重视。

大量交互装置目前依旧依赖各类传感器，这样的设计方法导致的结果往往比较机械，甚至会偏向机器人领域等。立足于材料智能以较小的代价巧妙地解决现实问题或满足需求，将更能体现设计学本身的价值（而非为了满足自己的目的向其他专业提出需求）。

9.3.5 基于交互经验的展望

大量基于数理基础的形态虽然根植于计算机离散的状态空间与变化规则的模拟之下，但是仍然可以以介入人因的方式对形态的生成过程或呈现效果进行改变，这个过程则需要通过人机之间的交互来完成。越来越多基于计算机系统的交互工具的问世，使得我们可以探索更多潜在的交互方式。诸如人们可使用屏幕、虚拟现实或增强现实设备，在一个可对形态进行感知的界面之下进行操作，而且可介入的参数点将会越来越多，人类对形态的改变将会越来越简单与自由。在人因的介入之下，越来越多的交互界面会让建构形态的方法发生改变，基于经验认知的行为辅助设备可能会更准确地捕捉人类的建构意图。从此，绘制草图、快速建模等能力或许不再是设计师在市场上的核心价值，或许设计师会反问如何进行设计创新，设计形态学的科学属性或许将对设计创新提供一种可能的答案。

第 3 篇
设计形态学的人文属性

与设计形态学科学属性相对应的是其人文属性。由于人类的强力介入，自然形态及其环境必然受到严重影响，且面临巨大挑战。人类不仅在大规模地改造自然界，还创造了与自然界相对应的"人造世界"。以色列魏茨曼科研所（Weizmann Institute of Science）研究发现，截至2020年，地球上人造物质的总体质量已超过生物物质的总量。即便是人类自身也在被不断地改变，人类甚至还缔造了与自然界完全不同的"人类社会"。由此可见，将"人文"作为设计形态学的重要属性，不仅非常必要，而且意义非凡！那么，设计形态学的人文属性都包括哪些内容呢?归纳起来，它主要体现在两方面：其一是形态与人类形成的人因关系；其二是人类对形态的认知规律。

事实上，针对设计形态学科学属性的研究已取得了令人满意的进展和成果。而基于人文属性的研究由于难度较大，导致进展相对滞后，但是其研究的重要性却依然如故，且不可替代。由于有人类的参与，设计形态学的人文属性研究其实比科学属性研究更为复杂，因此，其研究不仅意义重大，而且任重道远。设计形态学人文属性研究的意义，一方面体现在针对自然形态、人造形态和智慧形态中"人文性"的挖掘与发展；另一方面则聚焦于针对原生形态、意象形态和交互形态的创新定义与深入探究。实际上，针对原生形态、意象形态和交互形态的研究，正是设计形态学人文属性的核心研究内容。

科学属性的研究着重于客观形态的探究与创新应用，其研究的主体是形态本身。而人文属性的研究则注重形态与人的关系，并从客观、主观相结合的视角去分析形态对人的影响及相互作用，并由表及里地研究形态中的人文价值和意义。与大自然鬼斧神工般的创造不同，人造形态离不开人类的参与、创新与创造。实际上，每件"人造物"皆映射着人类的智慧与创造印记。面对人造形态，人类往往都会产生"共鸣"或"共情"，而这种情绪正是人类对"形态"感知、认知的内在表征，感知的多元化与认知的多维性共同积蓄着情绪能量，而这种情绪能量正是人造形态被赋予的人文价值与意义所在！

第 10 章　人文属性之概论

10.1　人文属性的研究范畴、价值和意义

10.1.1　人文属性研究的范畴

伴随着时代的发展，科技、社会与人文的进步，设计形态学研究的内容也在与时俱进，不断扩展更新。设计形态学颇具特色的研究与创新，也为设计学研究开辟了新方向、拓展了新领域。设计形态学以"形态研究"为核心，不仅注重多学科知识的交叉与融合，更倡导科学思想与人文精神并举的跨学科研究与创新。因此，设计形态学在聚焦科学属性研究的同时，也应关注其人文属性研究。不过，设计形态学的人文属性研究范围十分广泛，为了让研究更加高效，就必须首先抓住其研究的关键。那么，何为研究的关键点呢？这便是人类与形态的"关系"，主要包括：(1) 人类对形态的感知、认知与创新；(2) 人类与形态的交互、协同与共情。需要明确的是，设计形态学的人文属性和科学属性并非呈二元对立的状态，而是呈相辅相成的共生关系。实际上，这种平衡共生的关系，是确保设计形态学全面深入地进行研究与创新的重要前提，它能有效避免"唯科学是从"的偏颇思想出现。

10.1.2　人文属性研究的价值和意义

1. 形态被感觉的过程

人类可通过感觉器官来接收外界的各种信息，而"形态"是人类感受、认知世界的重要对象。经过漫长的生存与发展过程，人类逐渐认识到形态与人类的关联：或许是某种形态对人类的感官形成刺激使人感到愉悦，逐渐产生了对该形态的浓厚兴趣；或许是人类在生活中发现某种形态有利于人类生存，逐渐形成了对该形态的认知经验。这些最初的经验积累促成了人类与形态形成并逐渐发展成明确的"关系"。在人类的感受活动中，形态被人类注意、观察、理解、模仿、联想乃至创造，并帮助人类实现各种创新目的。形态也给人类提供了认知学习的内容及素材，使其在生存和发展过程中"有据可循"，并在不断认识自然、生命的同时，也在不断思考自身生存的意义。形态对人类的广泛影响还导致了人类探索形态"人文性"旅程的开启，并为人类的创造活动赋予了意义。人类对形态的认知也导致了审美关系的建立，从而促进了人类在审美活动中产生美感经验。这便是形态与人类关系的伊始，而终极目标就是"关系"所产生的意义。

2. 认知、创造形态的过程

形态为人类的认知活动提供了丰富的初始条件和素材，但人类并不满足于由于自然界直接刺激形成的认知。人们在最初对环境的理解的基础上，开始通过各种方式深入理解形态背后的"内涵"，并在曲折的发展过程中不断促进认知的深化与进化。事实上，在最初自然环境赋予人类"第一笔财富"（自然形态）的基础上，人类依靠智慧又创造出了"第二笔财富"（人造形态）乃至"第N笔财富"（智慧形态）。因此，人类不必完全依赖最初的"财富"进行有意义的创造性活动，而且在此过程中，人类认知活动可独立于自然环境。这便是人类能动作用和存在意义聚合的重要体现，而形态也在此过程中被赋予了"人文性"。事物通常以形态为载体，创造新形态的本质其实就是认知更新的结果，也是事物发展和社会进步的重要途径。因此，人类的认知是理解事物发展的一种重要视角，并为创造性活动提供了方向和前提条件。一些由潜意识左右的人类行为，或许能完成一些无明确目的的操作，但由于在认知上不能被

及时发现，因而难以赋予其一定的意义。不过这种现象并非一成不变的，随着人类认知的不断发展，原本"无意义"的事物，或许将来会被人类所认知和发掘，从而使人类构建的世界变得更有意义。

3. 人类与形态相互作用的过程

在人类认知发展的进程中，形态时刻为人类提供着感知来源，并启发着创造性活动的发生。不断创新的人工形态，经过时间打磨、筛选逐渐成为稳定的已知形态。在该过程中，人与形态作为一种有机系统相互作用，共同完成更迭，彼此之间的联系也变得比以往更密切，而人类的认知也会产生新特点。随着人类与形态的互相作用在时间跨度上的缩小，人类与形态的交互将成为新的认知发展方向。这种交互作用强调人类主导的形态认知、形态交互，以及由此产生的创造性活动。人类的创造性活动并非一蹴而就的，而是通过认知的不断更迭而进行的。新形态的产生是人的认知发展的体现，亦为探索新形态提供了重要的认识途径。形态的创新、演变也反映了人的认知活动，并赋予了创新形态以人类智慧。设计形态学人文属性的研究，聚焦于形态与人类之间的关系，探讨的是关于形态的人文价值和意义，以及人类创造形态的动机及方法。人文属性研究不同于科学属性只通过研究客观对象去完成设计研究与创新，而是将研究对象扩展到人与形态的关系上，通过探索研究主观和客观关系的内在规律、原理，去实现设计研究与创新。此外，它的价值还在于引导和启迪人们如何认识和思考自然，并为设计形态学的科学属性研究提供认知前提与价值判断，如图10-1所示。

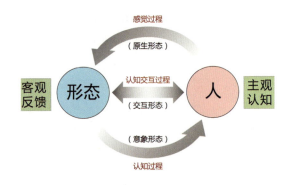

图10-1　主观认知与客观反馈的关系（课题组提供）

10.2　基于人文视角的形态分类

通常情况下，人类在与自然的关系中具有主导作用。"人存在的意义就在于使自然过程实现由自发到自觉的转换。"① 客观形态生成及其语义的形成离不开人类的决定作用。自觉过程的结果取决于人的目的性、选择性、计划性和预见性等属性。因此，设计形态学研究在把握各种客观形态科学原理的同时，还需要揭示形态产生背后与主体人相关的各项人文因素。

人与形态的关系复杂而多变，总体可归纳为三类。（1）原生形态：注重人类对自然形态的直观感受，体现的是认知的客观性；（2）意象形态：聚焦人类对自然形态和人造形态的认知、改造和创新，体现的是认知的主观性；（3）交互形态：强调人类与自然形态、人造形态和智慧形态的关联性与互动性，体现的是认知的交互性。

10.2.1　原生形态

"原生"一词通常用来界定物体的属性，即一种原始的未经人类加工的状态。原生形态也源自自然界，它拥有自身的生长规律和生存之道，并与人类共存于自然界中。人无论是主动还是被动地与原生形态产生交集，都不会改变它的物质本质，它都会一直遵循其内在的生命规律生存繁衍，

① 包和平.论人的主体性与人类主体主义[J].内蒙古大学学报：人文社会科学版，2004，1.

不以人的意志为转移。所以，从事物的物质性角度来说，原生形态属于"第一自然"。它既可以是有生命的且一直伴随人类在地球上生存繁衍的动物、植物、微生物等（人类作为对象性活动的客体时也可被视为原生形态），也可以是无生命的看似亘古不变的山脉、峡谷、海洋等，甚至是处于超越人类感知体验的电子、质子、离子等。原生形态的概念也表明了其与人类感知的密切关系，且可细分为：人类可观察、感知的原生"实体形态"，以及人类需要借助潜在运动感去体验的原生"空间形态"。

从前文的论述中可了解到，原生形态与自然形态其实并无本质差别。但在设计形态学研究中，原生形态并非等同于自然形态。原生形态虽然从自然形态中来，但其内涵在于强调人与形态之间的关系，以及形态对人的影响。所以，原生形态是指"第一自然"中能够与人产生联系的那部分形态。这里的"联系"是指能对人的心理产生影响，如能吸引人的关注、令人产生特殊的感觉、促使人形成认知，以及能带给人审美经验等。因此，原生形态中包含着颇为丰富的"人文性"。"人们在审美活动中，自然物并不是被看作含有多种认识或价值属性的实际存在物，而只是摄取其感性形式而赋予人的心灵旨趣，这里实际上暗含一个符号化的过程。"① 实际上，原生形态并非因其本质而具有独特的"意义"，而是因为人类内在丰富的心灵所产生的外在表征。康德曾指出："如果说一个对象是美的，以此来证明我有鉴赏力，关键是系于我自己心里从这个表象看出什么来，而不是系于这事物的存在。"② 从古至今，人类在漫长的历史长河中从未停止对自然的观照，原生形态随之变得丰富。例如，中国人对水流形态十分青睐，从远古彩陶上的水纹到古典文人画中的山水，皆彰显了中国人对自然界中水形态的情有独钟。史学家吴山曾在《中国纹样全集》中描述："旋纹的组合，流利生动，手法多样，结构巧妙，富有强烈动感。"③ 意大利文艺复兴时期的艺术大师达·芬奇也曾对水流形态多有关注。从《达·芬奇手稿》中可见，他曾对涡流、水浪、波纹等与水流相关的自然形态进行了非常细致的观察和科学研究。当代日本建筑师伊东丰雄参考水流的形态设计了位于墨西哥的巴洛克国际博物馆，这栋优美的白色建筑是以"泉涌"为灵感而建的，在视觉上，它绵延的波形外墙给人以水流般轻盈灵动的感受，如图10-2所示。

图10-2　水流形态（原生形态）与墨西哥巴洛克国际博物馆（伊东丰雄④）

由此可见，原生形态也是人类认识自然的重要途径。原生形态可被视为一种"信息源"，它能在不同历史时期启发人的想象力和创造力，并为新形态的诞生提供素材。为了便于研究，可将原生形态分为两种类型：直接感知形态和间接感知形态。直接感知形态其实是指实体形态，人们可直接察觉其本体并产生关联，如花草、鸟禽、树石等；而间接感知形态则是指空间形态，人们需借助潜在的"运动感"（视觉、思维、心理）来感受其存在并产生联系，如太空、旷野、建筑空间，以及能给予人切身感受的"内力"，如磁场、气流等，如图10-3所示。

① 胡家祥.艺术符号的特点和功能[J].江汉大学学报：人文科学版，2005，1.
② 康德.判断力批判.上卷[M].宗白华，译.北京：商务印书馆，1964：41.
③ 吴山.中国纹样全集：新时期时代和商·西周·春秋卷[M].济南：山东美术出版社，2009：62.
④ https://unsplash.com/es/fotos/HO25fYtAb8Y.

图10-3 流体力学中的"卡门涡街"现象①

10.2.2 意象形态

"意象"一词不仅指人们通过文学艺术作品感受到的形象或境界，也指文艺创作者在构思时心中的意趣与表达物象相契合，达到主体与客体统一的状态。与原生形态相比，"意象形态"与人类关系更为深入、紧密。严格地说，意象形态属于人造形态，它能充分体现人类卓越的创造才能和复杂的情感思维。当人类创造意象形态时，通常需要受到外部客观物象的启发。创意灵感的来源通常有两种：自然形态和已存在的人造形态。所以，从延续角度来说，原生形态与意象形态在某种程度上为"母子"关系。利用想象在内的多种思维和审美意识，改造或创新的形式有许多种。例如，基于自然灵感，从具象形式开始，然后通过不同程度的夸张、变形、异化、提炼等手段进行加工，直至抽象的结果，其间的形式都是意象形态的创造形式；基于造物灵感，可通过简化、解构、重组、违和、置换、异构等改造手法，获取意象形态的新形式。意象形态还可借助生物材料、人造材料、混合材料等人为制造而成，并会随着科技的发展与助力而变得更加丰富，甚至远超人类的想象。

探究意象形态与人类之间的密切关系，依然是本课题关注的核心。首先，意象形态的生成离不开"人类因素"的参与。"人类因素"是指在创造意象形态的过程中，前期人们通过意识和感知进行素材的拣选；产生认知之后，在脑中通过记忆和想象对信息进行加工；随后寄托于情感，采用个性的方式进行形象表达。以上每个阶段都是在人的主观意识的引导下完成的。意象形态是人类认知主观性的一种外在表现。其次，意象形态具有传达人文信息的作用。通过意象形态可传达的信息非常丰富，从抽象的人的感知经验、记忆想象、情感意志、人格品质、审美准则，到具象的社会身份、文化归属、宗教信仰等。意象形态如同语言一般，可以被人解读、理解，生发出想象，并且能在群体中传播、衍化。但是，人的表达必然受诸多因素的影响而存在个体差异，同样人对于意象形态的体验也会存在差别。

根据意象形态传达内容的特性，还可将其分为两类：共性表达形态和个性表达形态。共性表达形态是指形态承载或传达的人文信息能被多数人群所理解，其彰显的价值会被各地域文化、民族所推崇，并能在设计服务中满足普适性需求，如盖特诺·佩斯设计的能够传达关于女性思考的UP系列沙发，如图10-4所示。相反，个性表达形态是指倾注创作者较强自我意识的，或者传达的信息价值会被相对小众的人群所理解、认同的形态，这类形态主要为满足特定人群的个性化需求，如图10-5所示。如在日本的感性工学设计中，设计师采取与特定受众双向沟通的方式，使设计更精准地满足该特定受众的生活与情感需求。

① https://demesures.jimdo.com/%C3%A9v%C3%A9nements/f%C3%AAte-de-la-science-2016/turbulences-et-remous/.

图 10-4　*UP 5和6*（盖特诺·佩斯）①

图 10-5　运用AI软件Midjourney依据个人偏好创造的图像
（课题组提供）

10.2.3　交互形态

"交互形态"概念的核心在于其"交互性"。计算机艺术先驱艾德蒙·库绍曾指出："交互性（从计算机使用中诞生的新词）是数字技术的专属名词。其含义是操作者能够在使用过程中，向正在运行的计算机内部输入数据，同时可几乎即时地修改进程。在艺术领域，杂交性与交互性显著地改变了创作、展览与保存作品的方式，以及艺术家与艺术爱好者之间的关系。"②虽然库绍表明"交互性"仅适用于数字技术领域，但其实"交互性"也同样适用艺术创作领域。随着科学水平的不断进步，交互性艺术在当代蓬勃发展，如交互装置艺术、新媒体交互艺术、沉浸式交互艺术等。于是，交互性的概念在不断拓展的同时，也逐渐变得泛化。"交互形态"是以人为主导而生成的，且在原生形态、意象形态的认知基础上发展而来。交互是为满足人类需求而创造的，与人的思维和行为存在关联的，会实时发生对应式自主性变化的行为过程。交互形态的本质是体现主体与可见客体之间的特定逻辑关联，是一种处于非线性变化状态中的对应关系，它的变化无穷无尽，不可预测。

交互形态的物质形式可归属于智慧形态，因为它具有一定的未知性或不可预知性。通常，在交互过程中，信息的传递一般发生在实体存在的物理空间中，如人与人交互和人与物交互。而计算机科学又使信息得以在虚拟空间和物理空间之间流畅转换，于是又产生了人机交互。根据交互对象的不同，交互形态可分为三类。（1）人—人形式：人与人的交流互动是一种社会日常现象。人—人交互还可细分为双人、多人交互。因此，对人—人交互过程的分析，需要依据人数和身份条件的差别来进行。（2）人—物形式：物质的丰富性使得人与物的交互具有多样性。人不但能与多种物产生交互，还能与同一物产生多种交互。人—物交互的状态还可分为显性的和隐性的。而这种隐性的交互也是时下新兴人—物交互检测（Human Object Interaction，HOI）领域的核心研究内容。（3）人—机形式：大部分交互设计前沿研究活动都是围绕人—机交互开展的，它也是本课题中交互相关研究的主要研究对象。人—机交互中的"机"指的是机器或计算机软件系统，而用户可见的"界面"（又称"接口"）就是人与系统之间传递、

① http://style.sina.com.cn/des/home/2011-09-08/081383717.shtml.
② 黑阳.非物质、再物质：计算机艺术简史[M].北京：文化艺术出版社，2020：237.

交换信息的工具和媒介。界面分为实体形态和虚拟形态。需要注意的是，用户界面技术会随着当代科技的发展而快速革新，这就导致与之匹配的人—机交互设计在不断迭代。

交互艺术与设计作品作为典型的交互形态物质形式，如今已深入当代大众的精神生活之中，成为人们的新宠——供消遣娱乐。例如，手机和电脑里的电子游戏、街头引人驻足的交互装置艺术、实验剧场上演的交互式戏剧等。交互设计具有五个基本要素：用户（People）、动作（Actions）、工具或媒介（Means）、目的（Purpose）和场景（Contexts）。① 而媒介的形式目前主要有现实形式、虚拟形式和混合形式等。现实形式是指受众处于现实空间中，通过肉身的感官与具有物质实体的事物发生交互行为；虚拟形式是指受众通过眼戴电子设备沉浸于数字虚拟场景，与场景中虚拟的数字图像发生交互行为；混合形式是指受众处于现实空间场景，通过由电子设备显示的数字虚拟图像发生交互行为。交互形态与人的关联相比原生形态和意象形态更为复杂。首先，交互形态的生成不仅承载了交互执行人的感知、思维和意志，而且交互媒介的形式也会传达出人类的情感和审美追求。其次，人与客观对象发生互动行为时，对象会根据交互动作的变化而发生对应的形态变化，而形态变化的结果会再次给交互执行人的感官带来新的刺激，使之不断产生新的心理和生理体验。

随着科学技术的发展，人工智能领域快速崛起，经过进化的高级交互行为甚至会在无人工监控的状态下自主生成。根据交互行为模式的不同，可将交互形态分为两类：反馈交流形态和决策交流形态。反馈交流形态是指技术原理较为初级的，物与人进行互动交流是基于刺激—反应模式的交互形态。此类人与物间的交互过程相对较为简单刻板，形态对外部刺激信号产生单一对应的反应。如当人们面对丹尼尔·罗津（Daniel Rozin）的《红绿蓝挂片之镜》移动身体时，装置就会通过改变表面色彩作为回应，如图10-6所示。而另一种决策交流形态是指技术原理更为高级的，客体物以类似生命体的模式与人发生互动行为的交互形态。此类形态内在的交互过程更为复杂高级（媒介仅限于数字技术），客体物能够在互动过程中基于算法和随机环境数据做出自主决策，模仿人类一般的细腻反应，甚至自主催生出新的形态。沿着这个思路，由Google DeepMind开发的人工智能围棋软件AlphaGo就是在对大量人类棋谱数据进行深度学习后，能够自如地对不同棋局生成新的最优应对策略，如图10-7所示，而随后推出的升级版AlphaGo Zero更是能摒弃人类数据，实现自我训练学习，用自主发现的新策略突破了人类思维的极限，反向给人类传统文化带来新的启发，以及在未来实现创新的可能。

图10-6 《红绿蓝挂片之镜》之《木镜》（丹尼尔·罗津②）

图10-7 AlphaGo与韩国棋手李世石进行人机对战③

① 辛向阳.交互设计：从物理逻辑到行为逻辑[J].装饰，2015（1）：59.
② https://commons.wikimedia.org/wiki/File：New_York_Daniel_Rozin_%22The_Wooden_Mirror%22_（5060453987）.jpg.
③ https://www.tmtpost.com/1654589.html.

第 11 章 形态的人文性研究

科学与人文具有密切的关联。从科学实践到科学认识，再到科学精神，人文在科学研究的许多方面皆有体现，任何学科领域中开展的科学研究都具有不可剥离的人文属性。作为新兴学科，设计形态学研究同样具有其特定的人文属性，并且与人类生存密切相关的设计研究和设计实践，更加需要对人文因素和人文知识进行研究和运用。因此，人文属性研究同样也是设计形态学研究的重要组成部分。探索设计形态学人文属性研究的相关内容，需要借鉴不同人文学科的理论及方法。然而，面对大量而纷繁复杂的人文、社科理论知识，即便穷尽心力也难以全部研究。为此，只能选择与设计形态学研究关系密切的学科予以突破。通过系统的梳理和比较，可以发现与设计形态学关系密切的学科为符号学、美学和基础心理学。

11.1 形态的符号学研究

本节将结合符号学来帮助读者理解形态学人文属性在学科协同方面的优势。符号学本就是一门与多个学科相互关联并不断发展自身构架的学科，这一点与形态学研究中所强调的协同创新有异曲同工之妙，因此，对于符号学的参考借鉴，需要从两方面进行。一方面是对符号学本身的研究内容和研究意义，另一方面是参考符号学的知识构架模式，以构建形态学人文属性的思维逻辑。

11.1.1 形态与符号学

瑞士语言学家弗迪南 S.（Ferdinand de Saussure）是最早建议建立符号学的学者。他认为"可以设想建立一门研究社会生活中各种符号的科学……我会称它为符号学"。（A science that studies the life of signs within society is conceivable…I shall call it semiology.[1]）随之，"什么是符号"便成为学界一直感到棘手的问题。当代学者赵毅衡基于前人研究对符号进行了定义：符号被认为是携带意义的感知，意义必须用符号才能表达和解释，符号的用途是表达和解释意义；反过来，没有意义可以不用符号表达和解释，也没有不表达和解释意义的符号。[2] 上述听来如此缠绕的话语，事实上却生动地表达了符号与意义的密切关系。简言之，符号学即研究意义活动的学说。现代符号学的创始人之一查尔斯 W. M.（Charles William Morris），认为符号学是"语形学"（Syntactics）、"语义学"（Semantics）及"语用学"（Pragmatics）的统一。[3] 这样一来，符号学就形成了三个下属分支：语形学只研究不同种类的符号，以及它们组合成复杂符号的方式；语义学主要研究符号和它们所意指之间的关系；语用学研究符号和解释者之间的关系，分析符号作用过程中心理学的、生物学的及社会学的现象。[4]

由此不难发现，符号学与设计形态学之间存在一些共性。如它们都包括"构成方式""意义传达""心理现象"等类似的研究内容。而它们的主要差异在于，设计形态学人文属性方面的研究，

① Ferdinand de Saussure. Course In General Linguistics [M]. New York: McGraw-Hill, 1969: 16.
② 赵毅衡. 符号学原理与推演 [M]. 南京：南京大学出版社，2011: 1-2.
③ C. W. Morris. Foundation of the Theory of Signs [M]. Chicago: The University of Chicago Press, 1938: 6-7.
④ 张良林. 莫里斯符号学思想研究 [M]. 南京：南京师范大学出版社，2012: 109-112.

主张揭示形态与人类认知存在的多维度关联，而符号学所专注的"意义"只是众多关联中的一部分。所以，设计形态学的相关研究要比符号学相关研究在内容范围上更为宽广。在符号表意过程中，存在着"编码"和"解码"两个基本环节，而控制文本的意义植入（编码）规则，以及控制解释的意义重建（解码）规则，则称为"符码"。编码的强弱，将直接影响解码者的动机。例如，艺术符号的符号信息属于弱编码，这使得接收者对其解释就有很大的空间，且没有唯一标准，如图11-1所示。

图11-1　符号表意的"编码"与"解码"过程（课题组提供）

形态和符号在物质层面也有一定的相似性。任何物都是一个"物—符号"双联体。除了极端的"纯然之物"（不表达意义）和"纯然符号载体"（纯表达意义），绝大部分物都是"表意—使用"体（兼具表意性和使用性）。所以，大多数符号具有"物源"（物质性源头）。那么，符号根据"物源"可以分为"自然物"和"人造物"两大类，并且再根据意义种类可进一步分为"使用性"和"意义符号"两种。①而这种分类恰好与设计形态学中的"自然形态"与"人造形态""科学属性"与"人文属性"等分类概念产生了呼应，如图11-2所示。

图11-2　符号根据物源与意义种类的分类（课题组提供）

符号与艺术具有密切的关联，符号学研究中不乏针对艺术的讨论。"艺术是人类创造的最不可思议的一类符号。"②有史以来，人类艺术符号（包括建筑的艺术性成分）的海量累积，促成了人类文化的繁荣。在符号学理论中，艺术品被定义为人工制造的纯符号。不过，有时自然物或自然事件，仍会被人们认作是艺术或具有艺术性，如美丽的崇山峻岭、绚丽晚霞和辽阔原野等。使这些纯粹的天然物成为艺术品的是艺术展示所起的神奇作用。艺术展示使得这些物品不再单纯，而被加入了艺术意图。所以，艺术作为人工制造的符号文本，它必定要携带一定的艺术意图。符号学提出，艺术展示对艺术意图起着决定作用，它决定了艺术品的产生，而非艺术创作。"艺术展示是一个社会性符号行为，画廊、经纪人、艺术节组织者等，都参加构建这个意图，他们邀请观者把展品当作艺术品来观看……艺术展示是一种伴随文本，它启动了社会文化的体制，把作品置于艺术世界的意义网络之中。"③

符号学作为一门重要的借鉴性学科，为设计形态学研究提供了大量的理论参考。从形态学的人文属性角度考量，便可对比出两门学科的差异，形态学所生产的知识内容，有一部分可划归于符号学领域，允许以符号学的方法对其进行研究，这样，形态学所研究的内容更基础，应用也更深刻，而所带来的意义和价值也超出了单独作为符号所携带的意义。

11.1.2　基于设计形态学的符号学研究

如今已然是一个符号的时代，人们所生产或者消费的符号内容甚至远远超过所生产的物质内容。符号本身是用来表达意义的，符号学可以为文化和人文学科研究提供普适性基础知识和理论方法。形态研究的目标之一是探索人类认知、体验世界的规律和规则，探索具有普适性的思维逻辑，以及通用的美学评价方法。符号学作为研究

① 赵毅衡.符号学原理与推演[M].南京：南京大学出版社，2011：29.
② 赵毅衡.符号学原理与推演[M].南京：南京大学出版社，2011：290.
③ 赵毅衡.符号学原理与推演[M].南京：南京大学出版社，2011：298.

意义（与认知密切相关）的学科，对本课题研究相关内容将起到重要的理论支持作用。

1. "使用性"与"表意性"

符号学理论认为一般事物兼具"使用性"与"表意性"两种属性。那么参考这一概念，在设计研究中就可以展开对形态的"使用性—功能"与"表意性—形式"的探索。因此，在形态的人文属性研究中，形态作为设计的载体，承载着"使用性"与"表意性"，兼具功能与形式。那么，着眼于应用最为广泛的"表意"因素，根据符号过程的演进可以生成三类符号意义，分别是：发送者的"意图意义"、符号载体的"文本意义"和接受者的"解释意义"。[1] 这三种意义经常是不一致的，即同一符号会因为在不同的环节针对不同的对象，而导致其所表达的意义产生差别。形态的意义亦是如此。所以，在设计形态学研究的形态发现、形态感知、形态应用等环节中，有关形态意义的阐述就会各有侧重点。

1）形态发现

原始形态的发现与研究者的学科背景及知识架构关系密切，因为形态提取的过程需要研究者具有洞见本质的能力，其主观意图将决定形态的提取方式。对在形态发现环节中存在的意图意义进行适当的关注，将有助于更加全面地理解原始形态表象背后的本质。

2）形态感知

人的多样性因素始终是设计学研究面临的重要议题。可视的形态作为一种被形象化的信息，它经由不同的媒介、载体，传递给不同人群或个体带来的体验感受和意义解读是不一样的，这种差异也是形态研究的重要内容。解释意义的多样性，也会导致人与形态的互动行为、互动结果、互动心理呈多样化。

3）形态应用

在设计应用中利用基础形态进行发展创新时，为更好地发挥形态的人文属性价值，就需要设计者对该形态包括基本设计标准、道德准则、社会认知等在内的文本意义有准确的认识。

2. 符号过程与形态衍义

从宏观角度来说，符号学原理对设计形态学研究理论的构建还能起到一定的启示作用。

在符号学中，符号表意是一个不可能终结的无限衍义（Infinite Semiosis）过程，因为解释符号的符号始终需要用另一个符号来解释。同为符号学创始人之一的查尔斯·皮尔斯对符号的定义就涉及这一过程："解释项变成一个新的符号，以致无穷，符号就是我们为了了解别的东西才了解的东西。"[2] 设计形态学研究的方法逻辑与符号的无限衍义可谓异曲同工。人与形态之间的交互协同过程具有无限衍生的特点。在该过程中，人对形态进行感知并产生认知，进而通过行为对形态进行影响，由此生成的新形态又继续让人产生新的感知，如此不断循环，而设计形态学旨在促使这种循环演变成正向的设计创新过程，如图11-3所示。

图11-3　设计形态学"方法论"示意图（课题组提供）

① 赵毅衡.符号学原理与推演[M].南京：南京大学出版社，2011：49.
② 赵毅衡.符号学原理与推演[M].南京：南京大学出版社，2011：101.

11.2 形态的美学研究

美是通过审美活动在客观形态与主观意识之间呈现的一种审美关系，并且人类的各种实践活动都存在着审美因素。所以，对形态的人文属性研究离不开从美学层面进行探索。

11.2.1 形态与美学

在现实生活中，存在着千姿百态的美的形态，它们总能给人带来赏心悦目的非凡感受。那么，在学术研究中，形态与美学存在什么样的联系呢？要弄清这个问题，首先需要弄清什么是美学。人类很早就开始了对美的思考，很多思想家都注意到了美的现象，并且将审美经验提升到哲学高度进行总结。例如在西方，苏格拉底、柏拉图、亚里士多德等古希腊著名思想家都曾对"什么是美"进行过论述。在我国，早在战国时期即已成书的《周易》就体现了当时思想家所秉持的美的观念。而"美学"则是在西方近代才作为独立的科学，由德国思想家鲍姆嘉通建立起的一门研究感性认识的学科。鲍姆嘉通建立美学的初衷是为了弥补专门研究"感性事物"和"情感"的学科的缺失，所以美学在早期又称为"感性学"。

从古至今，一代代思想家基于各自的立场和观念，提出了不同的美学理论。这些观点可分为三类：(1) 认为美学研究的对象是美本身；(2) 认为美学研究的对象是艺术；(3) 认为美学研究的对象以艺术为主体，通过艺术研究现实的审美关系、现实的美学特征，以及人的审美意识和审美观点。[①] 随着19世纪心理学的兴起，一部分美学家提出美学研究应围绕审美经验展开，应在心理学层面对审美现象进行探讨。中国美学家李泽厚就持这一观点，曾提出："美学是以美感经验为中心研究美和艺术的学科。"[②] 后来，这一观点在西方派生出了诸多学派，如利普斯的"移情说"、布洛的"心理距离说"、克罗齐的"知觉说"、阿恩海姆的"完形说"、弗洛伊德的"升华说"等。而纵观上文的三种观点，美学研究的范围涉及审美活动的主体（人的审美经验和审美心理）、审美活动的客体（可被感知、体验的对象），以及美的本质。因此，美学是研究审美活动相关一切内容的学科。

俄国哲学家车尔尼雪夫斯基曾提出，审美活动体现了人与客观世界以感性形式建立起的一种自由情感体验关系。而探索人与客观形态在不同实践层面能够达成合作是设计形态学研究不可缺少的重要环节。由此可见，审美活动与设计形态学研究都需要厘清人与世界之间存在的种种关联。那么，美学研究和形态研究必然存在相似的研究内容，而且"形态"就是其中之一。来自客观世界的形态，既可以成为审美活动的审美对象，也可能被遴选为设计研究的经典对象。综合以上论述，形态研究理论与美学理论具有密切且丰富的关联。

那么，形态学研究和美学理论通过"审美活动"建立起的关联，具体体现在哪些方面呢？这个问题可以从美学入手进行解答。美学研究存在一些基本的研究内容，包括美的起源、美的类型、美的法则、审美现象、审美文化、学科历史等。那么，根据形态研究中潜在的"审美活动"的表现形式，着眼于人对客观事物的审美行为，以上美学研究内容中与形态研究关系最为密切的是：美的法则问题（关注审美经验）和审美现象问题（关注审美过程），如图11-5所示。它们进一步表现为形态的美感问题、形态的外部形式问题、形态作为审美对象引发的相关问题等。综合以上内容，这些问题体现了目前形态与美学在审美活动中的密切关联。在未

① 蒋孔阳.美和美的创造[M].南京：江苏人民出版社，1981：10.
② 李泽厚.美学的对象与范围.[M]//中国社会科学院哲学研究所美学研究室、上海文艺出版社文艺理论编辑室.美学.第三卷.上海：上海文艺出版社，1981：30.

来，美学研究或许会发展出新的研究视角和理论方法，并且形态的类型也随着人们对物质世界的拓展变得越发丰富。届时，形态与美学一定会产生更多新的关联，如图11-4所示。

图11-4 形态研究中主要的美学研究内容（课题组绘制）

11.2.2 设计形态学中的美学研究

世间万物，有的事物能使人产生美的感受，其外形被人塑造成美的形态。在设计形态学研究中，无论是被人们选择出的原始形态（典型对象），还是被人们创造出的新形态（原创设计），都是能够给人带来美感的形态。因此，在设计形态学研究的基础研究环节和设计创新环节都会进行审美活动。基于这种情况，形态研究在实践过程中就一定会遭遇与审美有关的研究问题。那么，究竟会遇到什么样的美学问题呢？为了清晰地认识问题，并找到相应的研究方法，可以依托设计形态学的设计研究过程和设计创新过程进行探索，揭示各自过程中需要解决的美学问题。因此，依据这两个设计过程的目标特点，可以将设计形态学研究中的美学问题对应划分为现象问题和目标问题，如图11-5所示。

图11-5 设计形态学研究中的美学问题（课题组绘制）

1. 现象问题：探索形态审美过程

在设计研究过程中，人们会从现实世界选择特定的典型对象作为研究对象，这样的形态被称为原始形态。这些原始形态既有天然的自然形态，也有人类创造的人造形态。当人们关注到这些天然形态或人工形态，并将它们从万千形态中筛选出来成为研究对象时，就体现了对美的追求。所以，提炼原始形态的过程也是一种审美过程，原始形态即审美欣赏活动中的审美对象。因此，设计研究过程将会面临"审美欣赏"的问题。

设计形态学研究就是针对"原始形态"进行探索、求证，并发现其规律，揭示其原理和本源的。在该过程中，审美欣赏除了体现在对原始形态的筛选上，更重要的是，它还会表现在对形态"美的现象"的探索过程中。也就是说，当某个原始形态的"感性形式"（审美角度）显现出一定的规律时，就可通过审美欣赏对美的现象进行深入的探索研究。例如，当我们面对美的艺术品时，

就可通过对其感性构成形式进行科学的观察、分析，并归纳其内在规律，进而揭示该形态美的本源，最终成为启发设计创新或艺术创新的灵感之源。著名现代音乐家、建筑师I. 泽纳基斯（Iannis Xenakis），在1958年的布鲁塞尔世博会上以自创曲中的"连续滑奏"音乐为灵感，根据"滑奏"乐谱所呈现的"线性音响形态"[①]特点，为飞利浦公司设计了著名的飞利浦展览馆，如图11-6、图11-7、图11-8所示。

图11-8　1958年布鲁塞尔世博会飞利浦展览馆[④]（柯布西耶、泽纳基斯）

2. 目标问题：创造审美对象形态

在设计创新过程中，原创设计的最终成型一定要兼顾美感。审美要求对设计师而言是不言而喻的。产品的审美功能是提升产品使用价值的重要内容之一。审美功能不仅能直接向受众提供精神上的愉悦，并且能间接向受众传达设计目的信息和整体价值。所以，创造新形态的设计创新过程必然也体现了对美的终极追求，新形态即审美创造活动中的审美对象。那么与此相对应，设计创新过程将会面临"审美创造"的相关问题，即实现设计的审美功能。在创新设计审美创造活动中，我们需要运用特定的方式来实现美，可以依据设计的情景，以实用功能为依托塑造适宜的美的形式，从而使最终的原创设计在具备优越使用功能的基础上兼具美感，如图11-9所示。

图11-6　《变形》的弦乐滑奏部乐谱[②]（泽纳基斯）

图11-7　《飞利浦展览馆建筑草图》[③]（泽纳基斯）

① 靳竞. 论泽纳基斯作品Metastaseis的线性音响形态[J]. 武汉音乐学院学报，2011，2.
② https://upload.wikimedia.org/wikipedia/commons/2/23/Metastaseis1.jpg.
③ https://www.archdaily.com/157658/ad-classics-expo-58-philips-pavilion-le-corbusier-and-iannis-xenakis/image-9-5.
④ https://upload.wikimedia.org/wikipedia/commons/e/e7/Expo58_building_Philips.jpg.

图11-9　柠檬榨汁器① (菲利普·斯塔克)

综上所述，设计形态学研究中的美学问题主要有两个。问题一：如何探索原始形态的形式美规律，并揭示其本源；问题二：如何使新形态具有美感，实现设计之美的创造。因此，当厘清了问题的具体内容以后，就可有的放矢地去解决问题了。针对以上美学问题，可选择相应的方法和技术来开展研究。针对问题一，就需要对形态的外部形式特点进行观察，分析其物质空间结构或时间结构特点；进而采集人们对其进行审美活动时所产生的客观感知数据，如通过电子设备能够采集到审美活动中的详细视觉数据；最后结合以上两点，归纳得出原始形态美的规律，经由验证获得其美的本源。针对问题二，则首先需要经由设计启发和发散之后，根据"形态本源"（研究成果）确定原创设计的具体形式，如决定进行建筑设计，还是日用产品设计，抑或是视觉艺术创作等；然后需要对原创设计的外观形式进行评估，以设计实用功能为依托优化其形状、比例、色彩等表现形式，从而实现设计产品的审美效用，这个问题也是各类设计实践普遍需要解决的重要问题。实际上，在不同的研究阶段，由于研究目的、研究对象、研究内容的不同，形态研究所面临的美学问题各不相同。因此，需要根据不同环节，判定审美活动在研究环节起到的具体作用，以采用相应的研究方法解决设计形态学研究过程中的各类美学问题。

11.3　形态的心理学研究

可以说，有人存在的地方，就有心理需求。心理学作为一门研究和揭示人类行为和心理活动奥秘的科学，涉及人类生活的各个方面。只要是直接与人的心理与行为有关的活动，都会运用到心理学知识与技术。因此，开展与"认知"密切相关的设计形态学的人文属性研究，需要将心理学理论视为首要的知识基础。

11.3.1　形态与基础心理学

在心理学成为一门独立的科学之前，人们主要通过哲学和宗教来讨论心与身的关系。虽然心理学在中国的发展起步较晚，但在传统文化中有许多地方早已体现出心理学内容。比如，先秦时期诸子就曾相继讨论"心""性""行"等问题，产生如"性习论"（孔子）、"心性论"（孟子）、"知行论"（荀子）和"行神论"（荀子）等学说。② 而且，汉字中以"心"字作为偏旁部首的字有很多，如想、念、悲、愤、情等，这些文字的意义大多表示人的心理活动。不过随着心理学的发展，人的心理活动变化是由大脑主宰这一原理被揭示，早期心理学的"主心说"便逐渐退出历史舞台。1879年，德国心理学家冯特在莱比锡大学创建了第一个独立的心理学实验室，开始对人的心理现象进行系统的实验室研究。至此，心理学从哲学中分离出来成为一门独立的科学。

① https://upload.wikimedia.org/wikipedia/commons/5/5e/Juicy_Salif_-_78365.jpg.
② 俞国良，戴斌荣.基础心理学[M].武汉：武汉大学出版社，2007：9.

心理学具有交叉学科的性质，它既属于自然科学，又属于社会科学，其研究类型包含基础研究和应用研究。作为一门科学，心理学具有科学的态度并倡导科学的研究方法。心理学研究采用客观方法，即按照程序获取人的心理活动及其行为表现，具体包括观察法、实验法、访谈法、测验法和个案法等。随着研究的发展，心理学在应用上与社会实践邻域建立了广泛的联系，又形成了许多心理学分支，如基础心理学（又称普通心理学）、脑与认知科学、发展心理学、教育心理学、人格心理学、社会心理学、管理心理学、消费心理学、临床心理学、艺术心理学等，各分支都有其特定的研究对象、目标和意义。其中，基础心理学是研究正常成年人心理现象一般规律的学科，是心理学所有研究领域中最重要的基础性研究，如图11-10所示。现代心理学家认为基础心理学研究的内容是"心理过程"和"个性心理"。心理过程是共性的，每个人都会有，它包含认知过程、情绪过程和意志过程，是心理现象的动态表现形式。个性心理是个性的，人与人之间会存在差异，它主要包括能力和人格，是心理现象的静态表现形式。

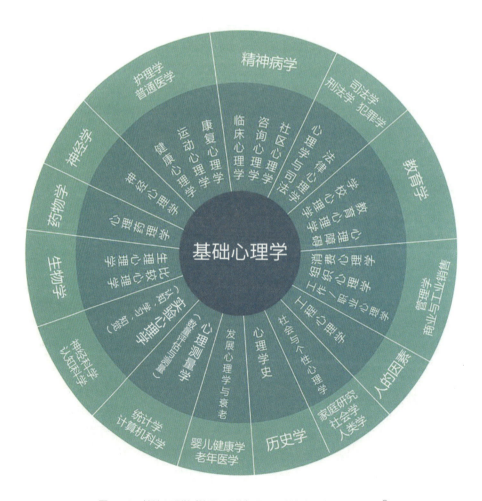

图11-10　基础心理学（普通心理学）是心理学众多研究领域的基础[①]

① 罗森茨魏希.国际心理学科学：进展、问题和展望[M].北京：北京科学技术出版社，1994.

11.3.2 基于设计形态学的基础心理学研究

1. 研究内容与心理学原理

1) 形态研究与注意因素

"注意"是个体心理活动中对一定事物的指向（聚焦）和集中。它本身不是独立的心理过程，而是其他心理过程的动力，是一种非常重要的心理现象。[①] 在人类认知活动中，注意决定着注入认知过程的信息原料。在海量信息面前，"注意"是选择者，是放大器，是认知活动的指南针和认知资源的分派者。机能主义心理学派的鼻祖威廉·詹姆斯曾定义："每一个人都知道注意是什么。所谓注意，就是心灵从若干项同时存在的可能事物或思想的可能序列中选取一项，以清晰、生动的形式把握它。聚焦、集中、意识就是注意的本质。它意味着从若干事物前脱身，以便更有效地处理其他事物。"[②] "注意"是心理活动的一种积极状态，它没有特定的反映内容，总是与感觉、知觉、记忆、思维、想象等心理活动过程紧密联系在一起，人在注意什么实际上是正在感知什么、记忆什么和思考什么，它是心理活动的共同特征。"注意"也是一切心理活动的开端和起点，并伴随着心理过程进行。因此，当一个人注意某事物的时候，同时就在感知和思考。当在回忆或思维时，同时必须注意（指向和集中）其要记忆和思考的事物。

根据"注意"指向的对象性质，可将其分成"外部注意"和"内部注意"。外部注意又称环境注意，是人对周围事物的注意，由于经常与知觉同时进行，也称为知觉注意。人类特有的内部注意又称"自我注意"，是对自己思想、情绪、意志的注意。[③] "注意"具有一系列重要功能，包括选择功能、维持功能和对活动的调节和监督功能。与观察活动关联最紧密的功能为注意的选择功能。

"注意的选择功能表现为人的心理活动指向那些有意义、符合需要、与当前活动一致的刺激，避开那些无意义的附加的干扰，当前活动的刺激和信息具有一定的指向性。"[④] 作为能够引起视觉注意的刺激物，一般具备以下特点：强度、新颖性、运动变化、对比性等。也就是说，那些观感强烈的、新颖奇妙的、运动变化着的、对比差异显著的形态，会更容易成为视觉注意的对象。人在集中注意某一事物时，常常伴随着特定的生理变化和外部表现。人们通过心理学研究发现，人在注意时，眼睛有三种基本运动形式：注视、跳动和追随运动。"注视"是眼睛对准某一事物的注意活动。一开始，视线对准观察对象的某一点停留片刻，然后从注视点出发，通过"跳动"转换新的注视目标，并开始注视新的部位。注意某一物体的过程就是眼睛不断地注视、跳动、再注视的追随运动过程。一般人总是把眼睛定位于刺激物上信息量最大的地方，或者最重要的特征上。

2) 形态研究与感觉、知觉因素

在现实生活中，人对各种事物的认识活动是由感觉开始的。知觉以感觉为基础，是人脑对感觉信息选择、组织、整合和解释的过程。

3) 形态研究与情绪因素

生活中人们时刻都在体验各种不同的情绪，当面对客观事物（形态）时，也会产生一定的"情绪体验"。在设计形态学研究中，情绪体验是人与形态关联的具有主观特征的形式。虽然在古今中外的很多领域都有对"情绪"的描述和分类，但事实上它目前很难被准确地界定和理解。当代心理学家认为，"情绪"是一种躯体和精神上的、复杂的变化模式，包括生理唤醒、感觉、认知过程及行为反应，它是人对客观事物与自身需要之间

① 罗森茨魏希.国际心理学科学：进展、问题和展望[M].北京：北京科学技术出版社，1994：61.
② 郝志芳.认知心理学：理论、实验和应用[M].3版.上海：上海教育出版社，2019：32.
③④ 梁宁建.心理学导论[M].上海：上海教育出版社，2006：95.

关系的态度,是人脑对客观现实(形态)的主观反映形式。最基本的和原始的情绪有快乐、愤怒、悲哀、恐惧四种。1980年,美国心理学家R.普拉奇克(Robert Plutchik)提出影响至今的"情绪轮盘"。他提出了四种主要的两极情绪:快乐与悲伤、愤怒与恐惧、信任与厌恶,以及惊讶与期待,在轮盘中位置越往内的情绪倾向就越强烈,如图11-11所示。

图11-11 普拉奇克情绪轮盘[1]

此外,广义的情绪同时包括情感。作为科学概念,情绪和情感还是有一定区别的。从需求上看,情绪一般与生理需要满足与否相联系,情感则通常与人的社会性需要相联系;从表现方式上看,情绪具有明显的冲动性和外部表现,情感则以内蕴的形式存在或以内敛的方式流露;从稳定性上看,情绪具有情境性和短暂性的特点,情感则具有较大的稳定性和持久性。人类高级的社会性情感可以分为道德感、理智感、美感和热情。[2] 情绪的表达存在多种途径,包括面部表情(如喜上眉梢)、身段表情(如垂头丧气)及语调表情(如咆哮如雷)。以上三种表情相结合,共同组成了人类非语言交流的沟通形式。但是,在识别他人情绪和情感时,表情、身段、语调都不能作为判断的唯一依据,还需要结合主观体验、生理唤醒等方面的表现。这是因为成年人的情绪具有社会制约性,并可以进行自我控制,真情实感容易被掩盖。

4) 形态研究与言语因素

"语言"和"言语"是一对容易令人混淆的概念。"语言"是由词汇按照一定的语法所构成的复杂符号系统,它既是人们表达思想、感情及进行交际的重要工具,也是人类进行思维活动的工具。"言语"是人们运用语言工具进行思考和社会交往的行为过程。人们之间的交往过程,既包括说话、书写等表达自我思想情感的过程,也包括听说、阅读等感受和理解他人思想与感情的过程。简言之,语言是交际活动的工具,言语是交际活动的过程。"语言是社会现象,而言语是心理现象。"[3] 言语具有多种功能。(1)交际功能:是指人与人之间能通过言语活动交流思想、传递信息、表达感情;(2)符号功能:是指言语中的词,总是相对稳定地标志一定的客观事物对象或现象;(3)概括功能:是指言语不仅可以标志客观事物的个别对象或现象,还可以标志某类事物的许多现象。言语离不开语言。

人与人之间除了使用语言进行表达与交流,在操作机器或使用物品时,也会使用相应的"语言",如计算机语言。"人与认知工具之间的交流互动,是通过所谓的'语言'进行的,这种语言就是指设计的物体,向设计者传达出'语言'的功能。"[4] 如驾驶汽车时手操作方向盘、使用手机触控屏幕等都体现了一种人与机器的交流互动过程(类似言语过程)。人与形态(特别是视觉交互形态)的交互过程可被视为一种人与形态的言语过程,而不同的视觉艺术形态,在与人的互动中可

[1] R. Plutchik. Emotion: a psychoevolutionary synthesis[M]. New York: Harper & Row,1980.
[2] 梁宁建.心理学导论[M].上海:上海教育出版社,2006:352-355.
[3] 白学军.心理学概论[M].北京:北京师范大学出版社,2015:184.
[4] 曹祥哲.人机工程学[M].北京:清华大学出版社,2018:92.

以呈现出的不同形式。

2. 心理学的方法论

1）研究方法

心理学所采用的科学研究方法可以为设计形态学的人文属性研究所用，如在艺术学研究中较少运用的物理实验法等。科学研究的方法更多地通过客观的评价、比较、验证等手段，基于限定的研究问题，结合前人的关联研究成果，通过事实与证据，揭示人类行为、认知、情感背后的科学依据与科学发现。在经历第一次、第二次工业革命时期对效率、产能狂热的追求后，面对迅速工业化带来的阵痛，人类本能地将重心转向了对人本身的关注。"人本"（human-centered）概念自提出起，历经演化，核心宗旨从不曾改变，即以人文价值和人类福祉为驱动。因此，在传统科学研究领域，诞生了许多新兴的分支研究领域，如心理物理学（Psychophysics）、认知科学（Cognitive Science）、情感科学（Affective Science）、感性工学（Kansei Engineering）等。它们为探索具体研究语境下的人类认知和人类情感，提供了丰富而可靠的研究方法，并为量值与阈值标准的建立作出了科学贡献。

2）研究技术

在具体的研究方法上，随着科技的发展，形态研究可以借鉴的心理学方法日益丰富。有了新技术的加持，人们可以利用生物技术、纳米技术、信息技术等新兴科技对人的行为和心理活动进行更全面和深入的测量。如在研究人对形态的感知时，可以借助眼动追踪技术、脑成像技术、皮电传感技术（见图11-12）等科技手段对其进行精确的测量，还可以利用心理指标大数据进行人对形态的情绪体验分析等。然而，设计形态学研究可借鉴的研究方法和技术远不止于此。在未来，随着科技的进步，将会有更多新的心理学研究手段和技术问世，相信它们同样能够为形态研究所用。

图11-12 皮电试验技术采用的心率传感器、皮肤电流响应传感器和温度传感器[①]

① B. Myroniv, C. W. Wu, Y. Ren, et al. Analyzing user emotions via physiology signals、Data Sci、Pattern Recognit[J]. 2017, 1 (2)：11-25.

第 12 章 基于形态认知的人文属性研究

12.1 原生形态的感知与同构

12.1.1 原生形态的感知

1. 感知基础

大自然是原生形态研究的重要形态来源，其千变万化的形态不断刺激并启发着人类的想象。"原生形态"是基于"自然形态"而生成的新概念，它聚焦于人类与自然形态关系的研究，通过研究人类在面对自然形态时所产生的感知，揭示人类的感知与形态外部特征存在的关联及其规律。因此，对原生形态的研究是一种对人类与自然关系的探索。原生形态感知的基础包括两个方面：(1) 原生形态的存在状态；(2) 原生形态的感知形式。

首先，原生形态是未经人类改造的自然形态。如在风的作用下沙丘表面逐渐形成的沙波纹；水汽凝结后冰晶所呈现的高度对称的几何形态，如图 12-1 所示。这样典型的自然形态所呈现的完整、规律的形式，能给人类带来视觉上的愉悦感、满足感。其次，人类对原生形态的感知行为其实是具有审美性的。通过本篇第 2 章第 4 节的相关定义可知，与自然形态相比，由于原生形态有了人的参与，其概念便会涉及人的因素。在原生形态承载的人与形态的特定关系中，人类依靠"直觉"轻度地介入其中，形态赋予人一定的"感受"。那些通过原生形态而产生的"赏心悦目""舒缓放松""心旷神怡"等愉悦的感受，其实都是人类在与自然形态形成的感知关系（审美关系）中，产生的美好感受（审美经验），即自然美感。而捕获自然美感的直觉便是审美直觉。"直觉是一种不经过复杂的智力操作的逻辑过程，似乎未经判断而直接把握事物性质特征的思维活动，是以非理性、无意识的形式表现出来的具有高度理性的意识活动。"① 直觉具有的高度穿透力和敏锐性，常常能对美感"一触即知"。正如美学家夏夫兹博里（The Earl of Shaftesbury）所说："我们一睁开眼睛去看一个形象，或一张开耳朵去听声音，就马上看见美，认出优雅和谐。"② 又如，美学家 F. 哈奇生（F. Hutcheson）曾说："所得到的快感并不起于对有关对象的原则、原因或效用的知识，而是立刻就在我们心中唤起美的观念。"③

图 12-1 具有波形的沙丘和呈现轴体形式的雪花

因此，人类为获得美感而轻度调动审美直觉所依赖的意识，就是审美的意识，它是原生形态感知的基础之一。这种基于审美意识对自然进行的筛选行为，并非只在那些与"美"紧密关联的艺术家那里才会产生，而是普遍存在的。哪怕是在与感性的艺术创造活动相对应的理性的科学探索活动中，科学家们在研究起始阶段对自然的观察，以及对客观研究对象的选择，也是具有审美性的。如法国著名数学家、哲学家 J.H.彭加勒（Jules Henri Poincaré）就对"美"情有独钟，他曾说："科学家研究自然，并非因为它有用处；他研究它，是因为他喜欢它，他之所以喜欢它，是因为它是美的。如果自然不美，它就不值得了解；

① 曾耀农.论审美心理过程及其特点[J].北京联合大学学报，2001，3：43.
② 北京大学哲学系美学教研室.西方美学家论美和美感[M].北京：商务印书馆，1980：95.
③ 北京大学哲学系美学教研室.西方美学家论美和美感[M].北京：商务印书馆，1980：99.

如果自然不值得了解，生命也就不值得活着。"[1]中国著名物理学家杨振宁也曾说过，一个科学家在做研究工作时，当他发现非常奇妙的自然界现象，或者发现有许多不可思议的、美丽的自然结构时，他会有种触及灵魂的震动，因为当他认识到自然结构有这么多不可思议的奥妙时的感觉是和最真诚的宗教信仰很接近的。[2]

那么，我们是通过什么来感知原生形态的呢？基于这个问题，我们以视觉感知为例进行分析。"感知基础"指向的是更为具体的，能够实现人感知形态时由"看"转为"看到"这一过程的"视觉原理"。所以，知觉原理是人们感知原生形态的基础。因此，一方面，原生形态能够从客观自然中脱颖而出，是出于人类的审美意识；另一方面，原生形态能够从人类感知阈中脱颖而出，则是基于人类的感知原理，如图12-2所示。

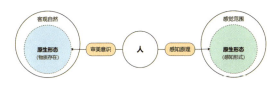

图12-2　原生形态的感知基础包括审美意识和感知原理
（课题组绘制）

2. 感知条件

虽然原生形态的物质存在不会因人类意识而改变，但原生形态的产生（感知）过程却是在人类的主导下进行的。在人类对形态进行的审美活动（审美欣赏）中，起主导作用的是审美主体（人类），而非审美对象（客观形态）。[3]判断某个自然的形态是否具有典型性，是否能成为原生形态，很大程度是由人来决定的，而非自然形态自行彰显的。原生形态之所以具有典型性，是因为它的外形符合人的心理尺度和精神需求。因此，由人类主导的审美行为将会受不同内在因素的引导和制约，其中起主要作用的因素为：审美心理结构、审美形式尺度和审美意蕴尺度。

1) 审美心理结构

人类的审美心理结构是审美活动的基础和保障，是审美主体与审美对象构成审美关系的重要中介。审美心理结构通常由审美需要、审美动机、心理倾向、审美感知、审美想象、审美理解、审美情感等构成。人与人之间的心理结构不仅具有共同性，也具有差异性。如美学家所描述的："它形成后有质的规定性、相对稳定性和人与人之间的相似性，体现了它的发展阶段性和共同性，使人有可能在审美感受、创造上相互交流；同时又有开放性、变易性、无限性，以及群体、个体之间的差异性。"[4]

2) 审美形式尺度

审美尺度是指人们在衡量和评价审美对象时，自觉或不自觉参考的标准，也称审美标准。虽然人类的审美尺度并非唯一的，但经过历史的长期锤炼，它逐渐形成了某种"公理意义"[5]，并对审美的选择、判断、态度、评价、创造等审美实践环节，产生直接的引导和制约作用。审美形式尺度是人类在长期审美实践活动中，针对审美对象逐渐形成的心理模式，并具体一种相对稳定的张力效应，如平衡感、节奏感等。审美对象外在形式特点一般呈现为对称、均衡、黄金分割比、规律变化、呼应等。当然，形式尺度也不是亘古不变的，如除了被世人所熟知的经典的"黄金分割比"，还存在受日本文化青睐的"白银分割比"，又称利希腾贝格比例，是当代人常用的A系列纸张的规格比例，如图12-3所示。

① 彭加勒.科学与方法[M].李醒民，译.沈阳：辽宁教育出版社，2000：7-8.
② 杨振宁.杨振宁文录[M].海口：海南出版社，2002.
③ 罗安宪.审美现象学[M].西安：三秦出版社，1995：171.
④ 朱立元.美学大辞典[M].上海：上海辞书出版社，2010.
⑤ 姜培坤.审美活动论纲[M].北京：中国人民大学出版社，1988：87.

图12-3　标准A系列纸张的长宽比例均为1∶1.414

3) 审美意蕴尺度

在设计形态学的研究中,对原生形态"本源"的揭示将着眼于那些相对客观的、共同的、普遍的规律表现,而人类的审美心理结构(存在个体差异)将暂时不作为本课题研究的内容。基于这一前提,并综合前文论述,对原生形态感知起制约和引导作用的条件,分别是"外在条件"和"内在条件"。外在条件与"审美形式尺度"相关,是指原生形态可被人直接或间接感知的客观形式;内在条件与"审美意蕴尺度"相关,是指原生形态的形象图式承载的潜在意义。这两个制约条件的本质,都是人类在审美活动中形成的美的经验,它们会对感知对象的选择和感知行为的发起(审美直觉),产生一定的影响。如图12-4所示为制约审美欣赏活动的三个主要因素,如图12-5所示为原生形态的感知条件。

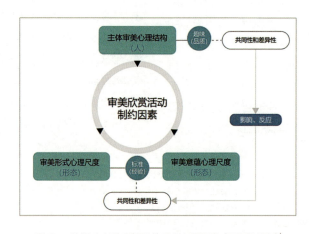

图12-4　制约审美欣赏活动的三个主要因素(课题组绘制)

图12-5 原生形态的感知条件（课题组绘制）

3. 感知过程

美学家M.杜父海纳（Mikel Dufrenne）曾说："审美对象实质上是知觉对象，这就是说，审美对象是奉献给知觉的，它只有在知觉中才能自我完成审美。"[1] 作为审美对象的原生形态同样是人类感知活动的对象。因此，人类通过感觉器官感知客观对象的心理过程，也是原生形态的感知过程（产生过程）。而要厘清原生形态的详细感知过程，就需要将人类审美心理过程与人类认知心理过程结合进行探索。在美学领域，研究人们在审美活动中的心理历程通常比较复杂，且时刻变化。审美心理过程可分为多个阶段，对此美学家们各有主张。有的主张将该过程分为预备阶段、实施阶段和总结阶段；有的则主张分为接受信息阶段、审美反应阶段和产生美感阶段；[2] 还有的主张分为感知和记忆结合阶段、思维和情感出现阶段及美感出现阶段[3]等。综合各家观点来看，审美心理过程主要分成预备、实施、总结三个阶段类型，如图12-6所示。

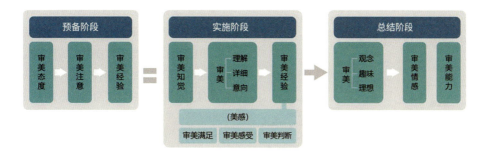

图12-6 审美心理过程模型图[4]（课题组绘制）

人们对自然形态的审美欣赏通常没有心理准备，多数情况是与自然形态无意间的"邂逅"。因此，审美心理过程的"预备"阶段，对原生形态的感知起不到明显的作用。另外，审美心理过程的"总结"阶段，是一个几乎完全脱离审美对象进行的心理过程。在此阶段，"具体的审美对象的创造或鉴赏完成之后，审美心理得到某种满足而产生的对审美经验的积聚和沉淀，对审美情境的寻索和玩味，对审美理想的充实和提升，因此，它虽然是审美心理过程的尾声，但却直接关系到审美能力的提高和审美素养的优化。"[5] 在"总结"阶段，人们将与原生形态"分道扬镳"，与对原生形态本体进行感知的行为分离。因此，该审美阶段的心理过程也不会对原生形态的感觉产生重要影响。

[1] 杜夫海纳.审美经验现象学（上）[M].韩树站，译.北京：文化艺术出版社，1996：254.
[2] 李森.论美感的审美心理过程[J].西北大学学报：哲学社会科学版，1991（4）：78.
[3] 肖君和.审美生理心理过程探索[J].贵州教育学院学报：社会科学版，1991（4）：67.
[4] 李泽厚.李泽厚哲学美学文选[M].长沙：湖南人民出版社，1985：378.
[5] 曾耀农.论审美心理过程及其特点[J].北京联合大学学报，2001（3）：42.

实际上，构建原生形态感知模式的最佳参照对象，聚焦到了与审美对象（形态）密切互动的审美"实施"阶段，并以其初期的审美注意和审美感知环节为重点。面对客观事物（形态），人类会进行认知活动。认知（Cognition）就是指个体获得知识和解决问题的操作与能力，即信息加工（Information Processing）的过程与能力。[①] 事实上，认知就是信息加工的过程，人则是信息加工的系统。在信息加工的一般原理中，信息加工系统是由感受器、效应器、记忆和加工器组成的，其功能可概括为输入、输出、贮存、复制，建立符号结构和条件性迁移。[②] 记忆是信息加工的中心部分。基于前人的信息加工理论，可将信息加工过程大致分为感觉记忆、短时记忆、长时记忆三个大阶段。[③] 如图12-7所示为信息加工系统的一般结构，如图12-8所示为信息加工模型图。

图12-7　信息加工系统的一般结构[④]

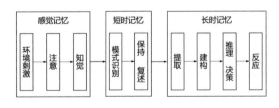

图12-8　信息加工模型图[⑤]

这三个阶段在认知过程中依次起作用，前一个阶段的输出是后一个阶段的输入。在第一个感觉记忆阶段，来自环境的刺激首先被注意，然后才被人知觉到；在第二个短时记忆阶段，人在知觉的基础上进行模式识别，并将感知到的内容用复述的方式保持在记忆中；到第三个长时记忆阶段，人在上一个信息加工阶段的基础上，继续提取细节、概念和程序信息，建构有条理的记忆与和谐的假设，进行推理和决策，最后做出反应。[⑥]

在以上信息加工过程的多个阶段中，有些环节是典型的对客观认知对象信息的编码，而非对编码信息的储存和提取。了解这些环节的具体功能，能更快、更准确地揭示原生形态的感觉过程。感觉记忆阶段产生的初级认知行为有：(1) 注意选择。注意决定了注入认知过程的信息原料，具有对环境刺激信息进行选择、放大、指引、分派的功能。(2) 知觉辨别。知觉被看作是人脑对感觉信息的一系列连续阶段的组织和解释过程，它的认知构建过程具有主动性和选择性，且需要依赖人们已有的知识和经验。[⑦] 知觉过程包含察觉、辨别和确认三个互联阶段。(3) 表象编码。就记忆系统来说，"编码"是指把刺激信息转换为适合记忆系统的形式（代码）而进行的加工过程。[⑧] 短时记忆存在于听觉编码、视觉编码和语义编码中，长时记忆存在于表象编码和语义编码中。"表象编码"是以表象代码的形式表征和储存非语言事物或事件的外表知觉信息。视觉表象编码会在人脑中生成一个直观的具有视觉特征（形状、大小、颜色等）的形象。值得注意的是，表象根据概括程度可分为个别表象和一般表象。"个别表象"反映的是个别具体事物的特征，"一般表象"反映的是一类事物的共同特征。

① 沃建中.论认知结构与信息加工过程[J].北京师范大学学报：人文社会科学版，2000 (1)：80-86.
② 王甦.认知心理学[M].重排本.北京：北京大学出版社，2019：6.
③ 邵志芳.认知心理学：理论、实验和应用[M].3版.上海：上海教育出版社，2019：15.
④ A. Newell, H. A. Simon. Human problem solving[M]. Englewood Cliffs: Prentice Hall, 1972.
⑤ 心理学百科全书编辑委员会.心理学百科全书[M].杭州：浙江教育出版社，1995.
⑥ 邵志芳.认知心理学：理论、实验和应用[M].3版.上海：上海教育出版社，2019：15-16.
⑦ 梁宁建.心理学导论[M].上海：上海教育出版社，2006：95.
⑧ 梁宁建.心理学导论[M].上海：上海教育出版社，2006：237.

人对形态感知的结果最终会以表象的形式呈现，通过对一般表象的积累、概括，最终生成一般表象的发展过程，从某种角度体现了设计形态学通过研究揭示形态本源的过程。由此可见，原生形态感觉过程的探索，还可基于注意选择、知觉辨别和表象编码这三个互联的心理认知环节。

构建原生形态感知的过程，一方面可参照"审美注意→审美感知→审美理解"的审美心理过程，另一方面可参照"注意选择→知觉辨别→表象编码"的信息加工过程。而基于这两套流程，原生形态的感知过程可分为"感知筛选"和"感知解读"两个阶段。第一阶段为"感知筛选"，对应审美活动的"审美注意→审美感知"过程，以及认知活动的"注意选择→知觉辨认"过程，是一种基于注意的感知过程；第二阶段为"感知解读"，对应审美活动的"审美感知→审美理解"过程，以及认知活动的"知觉辨别→表象编码"过程，是一种基于视觉感知的理解过程。最后，通过原生形态的感知过程，能够获得客观形态的特征形象，进而揭示原生形态基于感知的认知规律，如图12-9所示。

12.1.2 原生形态同构的研究

1. 原生形态同构

"同构"，即"异质同构"（Heterogeneous Isomorphism），是西方美学理论中格式塔心理学派的核心理论内容。在审美过程中，人的"内在模式"由审美经验、审美观念和审美理想构成。人（审美主体）的内在模式和形态（审美对象）外在形式之间的对位、吻合、合拍、共鸣，也就是"同构"。此时，审美主体就产生美感，也易于进行审美过程；反之，则难以产生美感。① 同构具有两层含义，即达到共鸣的行为或结果。它是美感产生的首要条件，而且表明了原生形态与人之间达成了一种"合目的性与合规律性"的统一。② 原生形态的感知就是一种达成同构的行为过程。而作为行为，达成同构虽然是由物（形态）和人共同作用的，但具体过程仅在人脑中进行，它具有内隐性特征。那么，如何能直观地呈现达成同构的行为过程，且易于了解和研究呢？事实上，可通过人类在内心感知原生形态时，伴随而生的外在可察觉的生理反应，即生理反应来间接反映心理。

图12-9 原生形态感知过程模式图（课题组绘制）

① 李森.论美感的审美心理过程[J].西北大学学报：哲学社会科学版，1991，4：74-75.
② 牛宝宏.美学概论[M].4版.北京：中国人民大学出版社，2016：10.

2. 研究方法

"感知筛选"和"感知解读"是原生形态感知过程的两个阶段。那么，如何客观可靠地揭示感知筛选过程和感知解读过程中伴生的生理反应过程呢？

1) 感知筛选

"注意"是认知过程中一个重要的决定性因素。人在集中注意力时，常会伴随一些特定的生理变化及外部表现，如举目凝视、侧耳倾听、屏气凝神等适应性动作。它们皆可作为研究注意状态的客观指标。在原生形态的感知过程中，可通过观察法了解被试人员的外部表现，以此来判断其专注程度。不过需要注意的是，在日常生活中，注意的外部表现可能与内心状态不一致，如目光停滞状态。因此，需要对注意状态进行综合研判。

在科学观察、审美欣赏等视觉活动中，人们总会将目光聚焦于事物最重要的视觉特征上，即信息量最大的地方。[①] 在整个视觉活动过程中，目光会在不同的凝视点（Gaze Point）之间来回跳动转换。因此可通过考察人类眼球运动情况的科学实验方法，来测定原生形态感知过程中的注视点（Fixations），以此能为揭示原生形态的形式特征提供重要线索。早在19世纪就有人开始用眼动记录的方法，通过考察人类眼球的运动情况来研究心理活动。随着科学技术的进步，眼动技术不断完善，检测设备越来越人性化，操作和使用越来越简单，而且检测的结果也越来越精准。

眼动追踪与图像知觉研究的开创者俄罗斯心理学家阿尔弗雷德·亚尔布斯（Alfred L. Yarbus）曾运用自制的眼动仪对"看图过程"进行系统研究。他提出：眼动反映了人类的思维过程，因此观察者在考察特定物体时的思维过程可通过眼动记录来推断。[②] 其研究为视觉认知领域提供了许多经典的实验案例。如他通过实验发现，人在观看头像照片（二维图像）时，被试人员的注视点主要集中在图片中人物的眼睛、鼻子和嘴巴区域，如图12-10所示。

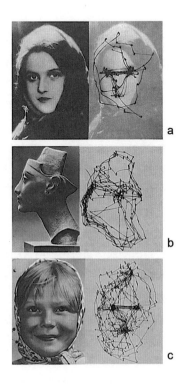

图12-10 头像中的眼睛、鼻子和嘴巴是观者注视点集中的区域（双眼自由考察实验眼动记录，观察时长：a.1分钟；b.2分钟；c.3分钟）[③]

而这些被检测出的注视点位置和它所指的图像内容，就是此类二维图像感知特征（形态规律）的重要组成部分。多项研究表明，不同类型的客体对象会激活负责该类信息的特定脑区。有研究通过核磁共振（FMRI）技术测量证实了即使是内隐注意（眼睛不移动，视网膜图像也不变）的变化也会带动大脑视觉皮层中的激活模式产生变化。[④] 因此我们还可以通过分析人们在观察形态过程中

① 梁宁建. 心理学导论[M]. 上海：上海教育出版社，2006：98.
② Alfred L. Yarbus. Eye Movements and Vision[M]. New York: Springer New York, 1967: 190.
③ Alfred L. Yarbus. Eye Movements and Vision[M]. New York: Springer New York, 1967: 179-181.
④ E. B. 戈尔茨坦，J. R. 布洛克摩尔. 感觉与知觉[M]. 张明，译. 北京：中国轻工业出版社，2018：135-137.

所激活的脑区代表的位置来确认视觉注意的指向，如图12-11所示。

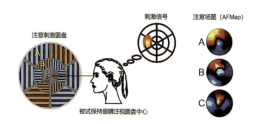

图12-11 在被试注意圆盘上不同的刺激区域会激活不同的脑区①

2）感知解读

R. 阿恩海姆（Rudolf Arnheim）作为格式塔心理学美学（Gestalt Aesthetics）学派的代表人物之一，曾在视知觉理论中提出："'观看'意味着捕捉事物的某几个最突出的特征，这些特征不仅能让人识别出某个事物，而且能使之呈现出一种能够反映事物本质的，有机统一的完整式样。而视觉式样所包含的东西并不仅仅是落到视网膜上的那些成分（Elements），还包括在知觉经验中由这些成分创造出的一种结构框架。"基于以上观点，视觉也被定义为：通过创造一种与刺激材料的性质相对应的一般形式结构，来感知眼前的原始材料的活动。这个一般形式结构不仅能代表眼前的个别事物，而且能代表与这一个别事物相类似的无限多个其他的个别事物。②

阿恩海姆的视知觉理论为本课题探索原生形态的感知规律及原理，提供了非常有力的理论支持。结合亚尔布斯的理论观点，本课题仍可以通过眼动记录来反映原生形态的感知过程，以及具体的形态形式结构，最终通过形态特征的结构规律揭示其原理。那么，形态的形式结构可以通过由注视点构成的视觉扫描路径（Scan Path）来反映，如图12-12、图12-13所示。

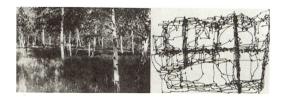

图12-12 列维坦《白桦林》复制品图片的视觉扫描路径（双眼自由考察实验眼动记录，观察时长10分钟）③

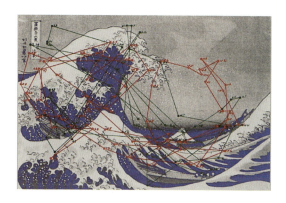

图12-13 葛饰北斋《神奈川冲浪里》复制品图片的视觉扫描顺序和路径（观察人数：2个，分别对应示意图中红色和绿色的路径）④

其实，视觉特征结构除了视觉形式结构框架，还暗含了视知觉"动力性"因素。⑤ 因为眼动幅度和速度不同，也会对人的感知产生不同的影响，影响形态认知结果。莫尔纳曾在其研究中对比了文艺复兴时期的绘画作品和巴洛克时期的绘画作品的眼动数据。研究发现，文艺复兴时期的绘画作品对应的眼动幅度较大，且速度缓慢，这呼应了文艺复兴时期的艺术宏大叙事的造型倾向；而

① R. Datta, E. A. Deyoe. I know where you are secretly attending! [J]. The topography of human visual attention revealed with fMRI. Vision Research, 2009 (49): 1037-1044.
② 阿恩海姆. 艺术与视知觉[M]. 滕守尧, 译. 成都：四川人民出版社, 2019: 41-45.
③ Alfred L. Yarbus. Eye Movements and Vision[M]. New York: Springer New York, 1967: 182.
④ Buswell G T. How People Look at Picture: A Study of the Psychology and Perception in Art [M]. Chicago: University of Chicago Press, 1935: 142-144.
⑤ 阿恩海姆. 艺术与视知觉[M]. 滕守尧, 译. 成都：四川人民出版社, 2019: 435-470.

巴洛克时期的绘画作品对应的眼动幅度小，且速度快，这也正体现了巴洛克时期的艺术繁密生动的造型追求。①

除了以上这些经典研究案例，当代也有许多学者仍采用眼动追踪技术，探索不同形态的视觉特征和规律。例如，有的学者回溯形式基础，研究视觉元素的视觉特性与表现力；② 有的将实验方法移植，研究中国传统文化形态的视觉特征；③ 有的采用最新的穿戴式设备，首次在现实生活环境中，研究在创作环境和博物馆环境中人们对卡拉瓦乔绘画作品的视觉特征认知的差异，以此证明卡拉瓦乔在创作绘画作品时已考虑到了人们对图像的感受等。④ 这些案例能充分说明，眼动追踪技术是目前揭示人类视觉认知过程的有效方法，它能将难以量化的感知过程转化为可见的统计指标，为视觉认知研究提供实证视角。

综上所述，本课题对原生形态的探索，可以基于注意和视知觉理论，通过运用包括眼动追踪技术、生理反应检测技术在内的研究"兴趣点与特征结构"的方法来共同实现。

12.1.3 原生形态的探索

1. 探索实验

原生形态的初次探索是通过眼动仪追踪实验参与者的视线，记录注视、凝视、扫视的停留时间，通过数据可视化直观地分析人对荷花花蕾形态的感知过程和结果。实验所用设备为Tobii Eye Tracker 5眼动仪，试验分析软件采用官方数据可视化工具Tobii Experience。由于实验设备和技术水平的限制，实验材料选取4张开放程度不同的完整的具有美感的荷花花蕾静帧图片，如图12-14所示，来替代真实环境中的荷花实体作为实验自变量（300dpi，颜色模式为灰度，色彩变量暂不考虑）。荷花类型基于调研选择最具典型性的单瓣种长桃形荷花，如图12-15所示。认知心理学家罗伯特L. S.（Robert L. Solso）认为，在某些需要观看技巧的专门领域，行家里手们要比一般人的眼动更高效。基于此，经过良好审美训练的人能够给予美的对象以最好的观照。⑤ 因此，以本领域经典实验为参照，实验募集具有艺术高校教育背景的成年人员24人（男性15人，女性9人）为实验被试者，最终有效样本为18人。

图12-14　实验选取荷花完整花蕾的静帧图片（课题组绘制）

① Francois Molnar. About the Role of Visual Exploration in Aesthetics. Hy I. Day. Advances in Intrinsic Motivation and Aesthetics [M]. New York: Plenum Press, 1981: 402.
② 韩玉昌. 观察不同形状和颜色时眼运动的顺序性[J]. 心理科学，1997，1: 40-43、95-96.
③ 邱志涛. 明式家具审美观的科学分析[J]. 装饰，2006，11: 102-103.
④ B. Balbi, F. Protti, R. Montanari. Driven by Caravaggio Through His Painting An Eye-Tracking Study [J]. COGNITIVE 2016: The Eighth International Conference on Advanced Cognitive Technologies and Applications, 2016.
⑤ 索尔索. 认知与视觉艺术[M]. 周丰，译. 郑州：河南大学出版社，2019: 131.

图 12-15　对荷花花蕾进行的形态调研（课题组提供）

实验在标准的半消声实验室进行，实验室内无其他干扰，采用27英寸液晶显示器播放图片。在实验开始前，将4张素材图片按花蕾开放程度从小到大的顺序依次排放，并设置提示被试人员进行实验准备（审美准备）的指导语音，并且不预设会引导观察行为的搜索问题。实验中每位被试人员观察每张图片素材的时长为40秒，图片之间设有10秒的间隔时间。在观察结束并确保设备成功采集后，要求被试人员利用手机App填写与实验内容相关的调研问卷。实验人员全程监控眼动仪的工作状态，以确保实验数据的准确性。实验数据可视化分析内容包括：热点图（Heat Map）、兴趣区网络（Gridded AOIs）、注视点和持续时间（Scan Path-Fixations & Duration）、扫描顺序（Scan Path-Scanning Sequency）等，如图12-16所示。

图 12-16　实验数据内容的可视化分析示意图（课题组提供）

2. 实验小结

实验测试和分析了不同个体的眼动现象，发现这些数据大致呈趋同的现象，这表明不同个体对同一自然形态的直观审美感受大致相同。因此，原生形态的感知具有相对客观性。

通过上述实验的探索和结果分析，可以发现人眼观察现象的表现情况（路径、位置、时长）与荷花自然形态存在较好的对应关系。从实验结果来看，人对荷花自然形态的感知筛选和感知解读，与人的眼动路径、注视位置及注视时长等要素关联。荷花自然形态的视觉形式结构呈一种"芯—环—层"的形式结构特征。这种抽象的视觉形式结

构虽然缺少实物形态细节，但它使得对象形态的核心特点被凸显，并得到强化。而这种结构和趋势背后的规律，正反映了人对荷花自然形态的感知过程和具体表现，即荷花原生形态的原理和特点。

12.2 意象形态的创造与移情

12.2.1 意象形态的创造

1. 意象形态的起源

"意象"一词在《辞海》中的解释之一为"表象的一种"。意象是指审美观照和创意表达时的感受、意志、意趣，通过一定的形状、形态、景象、图形、气象等表达出指向人的情感、姿态、兴致、意向等信息。意象的概念包含内在的意与外在的象，并由表及里、由内而外进行作用。意象最初是诗词歌赋的一种构成元素，诗人通过语言符号表达个人内在体验与外在存在的统一，诗人通过想象利用可被理解、被感知、被感受的景象或场景描述来表达意象。西方语言中的"Image"一词，表示意象、心象、表象、形象等含义，后来发展为意象主义。意象主义（Imagism）是英国现代诗歌中的重要流派，通常直接表现客观的事物，不随意引用多余的词汇，但庞德通过中国古诗等发现中国诗人从不直接表达其看法，而是借助意象表达一切，后意象概念成为中国古典美学的标志，并被沿袭至今。

对于"意象形态"的研究，也需要了解审美对"意象"意义的引导。人脑会对接触的客体产生主观印象，客体本身是客观存在的，但随着人类对其记忆和认知加以选择、集中、概括、再创作等，逐渐使得单一的感知内容具有了人类的思想、情感、志向等私人化的附加意义。整个过程都伴随着个人的审美水平，对客体的审美评价会影响意象产生的可能性，审美的参与使得真正能触动人的内容在大脑处理信息的过程中被强化。人的审美也会决定意象形态产生时的具体表现形式。审美刺激创作冲动，同时决定创作结果。意象本身有抽象性、不可定义性，好的意象形态的表达，传达出的意义具有冲击力和爆发力，可让人在第一时间感受到其背后情感的浓烈和引人深思，因此，意象形态不应脱离审美环节而独立存在。

2. 意象形态的演变

心理感知随着时间的积淀会慢慢衍生出图形或文字，衍生出的形态可能是具象的或抽象的，在艺术领域，西方传统写实艺术在绘画中注重空间构成、明暗关系和立体构成，通过理性思维表达出科学且逼真的具象内容。中国画主张"立意为象""以象尽意"，追求境界美感和上层精神的抽象内容。实际上，具象意象与抽象意象是可转化的。具象意象可通过夸张、变形、异化、概述、归纳、提炼等思维方法转变为抽象意象，它们均可被理解为意象形态。根据阿恩海姆对形态的分析，可将形态分为具象、意象、抽象三种类型。"意象形态"是介于具象和抽象之间的一种形态，它既非主观抽象，也非客观具象，而是由人类参与并主导的一种物象。意象形态的诞生是一种感性状态的体现，往往是无意识的、被动的、自然产生的，但意象依旧需要人类具有想象的能力，它包含人类对外界客观事物的感知、认知和思维等心理活动，同时也受到个体、群体、文化等条件的影响。由于生存条件的限制意象形态最初的意义是单一的，但随着人类文明与智慧的进步，人类与传统"象"之间的关系已生成了更多层级，同一意象覆盖的意义也变得更加丰富、深刻，甚至在意象形态产生过程中就伴随着大量的能量运动，这种高熵的状态，可让意象形态从一种形态迅速转变为另一种形态，所富含的意义也随之被重新理解和认知，如图12-17所示。

2) 矛盾空间

通过选用与通识秩序和目标相违背的意象形态或其他形态创造出冲突感，如在空间维度的冲突或者在立意上的冲突，将衍生出更具强烈情绪或意识能量的意象形态，如图12-19所示。

图12-17 《唯一主题的变幻》（马克思·比尔）①

1）解构重构

将既有意象形态和其他形态通过拆分、打散、重组等手段重新进行组合，新产生的形态在包含原有意义的同时，还叠加了其他形态的意义。在形态层面重组产生的新形态，在意象层面具有了更丰富的意象，如图12-18所示。

图12-18 《红黄蓝的构成Ⅱ》（蒙德里安）（左）；
《红蓝椅》（利特维尔德）②（右）

图12-19 《梅德拉诺2号》（亚历山大·阿契本科）③

3）置换局部元素或替换

人认知产生的整体性允许意象形态的局部更改而不影响对整体意象的理解，保留意象的同时更新形态，以相同意象联系起相似的形态，可以促进形态在审美标准下的逐步进化。

① https://www.wikiart.org/en/max-bill/all-works#!#filterName：all-paintings-chronologically，resultType：masonry.
② https://www.wikiart.org/en/piet-mondrian/composition-with-red-blue-and-yellow-1930.
③ https://www.guggenheim.org/artwork/246.

4) 异构与异形异构

根据人经验的相似性，利用语法上的"一语双关"，将两个或两个以上性质不同的意象形态进行组合，在人的心理层面可以通过一个完整的物象感受到多种意蕴同时存在。意象形态的演变过程依旧符合形态学的研究逻辑和思路，强调形态的生命力。在审美环境下，还强调意象形态要具备自然美、人文美、科技美、社会美等不同维度、不同层面的美感认知，有机地通过意象形态传达出人的思维深度和思考广度。在创造意象形态的过程中，会逐渐形成创造思维，包括跳跃思维、直线思维、点状思维、正向思维等思考方式，不同的思考方式结合人本身的特质，可以充分发挥意象形态的演变能力。

3. 意象形态的认知

1) 认知基础

从心理学角度来讲，意象之"象"是表象的一种，是在记忆表象或现有知觉形象的基础上进行加工改造而成的想象性表象，"是想象力对实际生活所提供的经验材料进行加工生发，而在作者头脑中形成的形象显现"①。这种形象是在对已知表象或形象进行联结、夸张、拟人化、典型化等加工改造的基础上形成的新形象。想象力存在个体差异，这使得基于同一形象能够创造出不同的意象。"意"的存在表明意象形态携带着某种情意信息，从而具有相应的意义，因此，意象形态可以被视为是一种符号，但意象形态之"意"究竟为谁的情意呢？

这种困惑其实来源于符号学基本原理的表述。依据原理，作为符号的意象形态，其意义背后存在一个变化发展的过程。首先，形态意义始于形态创造者的原始意图意义，在此可将其称为"创意"；而在形态创造完成之后，形态意义由之前的意图意义替换为形态之"象"承载的文本意义，可称为"形意"；从此以后，随着时空的发展变化，形态意义又从文本意义异变为形态观赏者解读的解释意义，可称为"释意"。根据"符号意义三悖论"②的描述，以上的创意、形意、释意在一般情况下是不一致的，并且三者不可能同时在场。可见，意象形态意义的产生及发展过程比较复杂，正是这种复杂性导致了人们对"意"的归属问题的困惑，如图12-20所示。

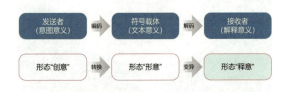

图12-20　意象形态之"意"的发展过程（课题组提供）

虽然过程复杂，但"释意"才是意象形态意义的实现。针对此观点，符号学亦有推论支持：一旦接收者视某个感知为符号，它就成为解释对象，而符号一旦能成为解释对象，就必然有意义。解释者的解释意向，使符号携带意义。③可见，解释者决定了符号的存在。那么由此可以推断，形态的观赏者（解释者、接收者）的解释意义即为意象形态意义的本体。

2) 认知过程

"想象"是人脑创造想象性表象（意象）的重要心理过程。想象活动的过程主要包括：注意、感觉、知觉、记忆、思维、想象。根据信息加工方式的不同，想象活动可以被归纳成两个阶段，分别是理性的信息加工过程和感性的信息加工过程。理性的信息加工过程包括注意、感觉、知觉、记忆、思维；感性的信息加工过程主要是指想象。感性的信息加工是意象创造的核心程序，它对观者或研究者通过意象形态形成主观认知经验过程具有引导、指示作用。实际上，观者对意象形态的认知，在一定

① 《辞海》编辑委员会.辞海[M].7版.上海：上海辞书出版社，2019.
②③ 赵毅衡.符号学原理与推演[M].南京：南京大学出版社，2011：49.

程度上受意象创造者的影响或引导，其过程包括：观"象"时的客观视觉认知，以及释"意"后的主观态度（情绪、情感）激发。在释意过程中，人的认知活动及态度激发状态还会受到个体思想、意志、教育背景、社会背景、文化背景等因素的制约。可以说，意象形态是创造者和观者两方认知合流的结果，这便使意象形态的"意象"与美学概念的"意象"同形异意，如图12-21所示。

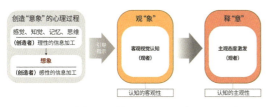

图12-21 意象形态认知过程示意图（课题组提供）

4. 意象形态的创意表达

形态学的研究是一种拓展思维的方式。从研究意象转为研究意象形态，可以使意象的表达突破原本局限于意象不可评判的、不可定型的特点，具有可变性与易变性。因此，人的意象常以局部形态的方式再现。结合形态学的研究范式，研究意象形态的基础形态，通过对基础形态的发现和感受，以基础形态进行发散，利用不同的手段，例如模仿、延伸、比喻、抽象等方式构造形态，可以形成一种可表达意象的形态。在设计研究阶段，意象形态注重的是人的精神情感在哪些意象形态中会产生较强的连接，强调提取形态并研究产生强连接背后的可被定义的内容与规律。在设计创新过程中，意象形态关注的是通过发掘形态背后的意义，用形态设计来传达特定的情感信息，强化形态本身的意象张力。意象"以形写神"，但形与神在设计过程中起着不同的作用，形带来的是形态的视觉冲击，而神表达的则是形态的内容与意义。因此，在造型创意过程中，设计者可以借助人与形态构成的意象，能动地反映人的主观意图（意识），并运用联想、视觉想象等方式产生

不同的创新形态。

意象形态的创造需借助人的想象和直觉。这些直觉源于个人的经验、知识背景和经验。通过直觉带来的对客观事物的认知是一种洞察力，可借此发现事物的本质和规律性。在意象形态的表达中，也需注重艺术设计强调的构图形式、线条节奏、组成元素等，通过艺术设计思维来组织视觉元素，如点、线、面、体、空间等。康定斯基认为点本质上是最简洁的形，点具有一定的大小，在视觉形式中，点在生成的同时具有了一定的大小，通过对点的造型、大小、位置、色彩、数量进行变化，由点构成的形态形成了丰富的层次、节奏和韵律，形成带有感情意义的意象形态。线有曲、直、虚、实等不同的形态，在功能上可分为轮廓线、结构线、辅助线等。直线给人正直、前进、勇敢的感觉，曲线给人温柔、浪漫优雅的感觉；细线给人灵巧、活泼、敏锐的感觉，粗线给人厚实、笨拙、稳重的感觉。面是有一定的面积的，可以是三角形、方形、不规则形状等，形态之间通过组合、并列、重叠、接触、联合等方式，搭配色彩、纹理、材质可以产生不同的意象，如图12-22、图12-23所示。

图12-22 《白杨树林》（吴冠中）

设计形态学

图12-23 《第一把椅子》(米歇尔·德·卢奇)

任何形态都以结构的形式存在，每种结构的诞生都包含一些潜在的功能，如弯折结构和壳体结构等。结构蕴含的价值是机能，与功能不同，机能是指事物所具有的效用和被接受的能力，机能包含效用，同时也是生命力的体现。机能的研究与选用的材料也有关系，材料的宏观、微观形态所提供的信息价值，有助于意象形态对情感信息的收集和展现，并在其中起着至关重要的作用。

12.2.2 意象形态移情的研究

1. 意象形态移情

"移情"（Empathy）是一种独特且普遍存在的心理现象。它作为西方美学的重要理论之一，反映在审美活动中，就是指观赏者将个人感受、感情（情绪和情感）、思想等投射给对象，使它们也从属于对象，令对象染上主观色彩的现象。朱光潜曾说："所谓移情作用，是指人在聚精会神观看一个对象（自然或艺术作品）时，由物我两忘达到物我同一，把人的生命和情趣'外射'或移到对象里去，使本无生命和情趣的外物好像具有人的生命活动，使本来只有物理的东西也显得有人情。"[①] 因此，移情过程就是人的主观信息被赋予外物（客观存在形态）的过程。移情是意象形态情意属性的实现方式。而意象形态的创造是移情的外部行为体现。

2. 研究方法

1) 移情途径与情感测量

通过前文已知原生形态与意象形态存在"母子"关系。在意象形态的创造过程中，理性信息的加工过程，可对应原生形态的感知过程。因此，原生形态的感知筛选和感知解读也是意象形态创造过程必经的阶段。移情始于感知解读过程的完成。感知解读为意象形态移情提供了素材，即想象对象的视觉特征结构。而构成视觉特征结构框架的特性元素包括形状、空间、色彩、材质等。移情现象是通过这些要素的整体作用产生的，正如在审美活动中，加诸艺术品（意象的物态化呈现）的情感，很难说是由点、线、面、体、空间、色彩、质感等任何单一的视觉元素或者构成方式、运动形式等其他造型要素带来的。而这些要素融为一体，相互作用，难以割裂。出于研究需要，为探索、分析、阐明各视觉要素激发情感的一般规律，本课题只将各要素作为意象形态移情的不同途径来分别论述。

规律是要通过现象来表现的。要揭示情感激发的规律就需要收集情感激发现象中的各项数据。人类的情感具有一定的复杂性和内隐性，"情感测量"是对完成此项复杂研究任务较为有效的方法。20世纪50年代，美国社会心理学家奥斯古德（C. E. Osgood）和他的同事萨西（G. J. Suci）、坦纳鲍姆（P. H. Tannenbaurn）等编制了具有深远影响力并沿用至今的"语义差异量表"（Semantic Differential Scale），旨在通过感性词组建立语

① 朱光潜. 谈美书简[M]. 上海：上海文艺出版社，1980：81.

意，推导人类对特定对象、事件或概念的普遍态度、意见及偏好等，再通过两极量表量化人对外部的感受。① 20世纪60年代，日本学者赤尾洋二和水野滋提出了名为"量功能展开"（Quality Function Deployment，QFD）模型，可将量化的情感参数与外部对象的特征进行映射。②

随着时间的推移，研究者逐渐将视野聚焦到内在情感本身。情绪是人对外部事物的态度，由它可见事物对个体具有或积极、或消极的意义。在研究情绪的众多科学方法中，单从生理反应测量来看，复杂的情绪难以通过客观生理数据进行完整的表意；而但从心理反应测量来看，以语意为基础的主观评价量表在长期的研究实践过程中，逐渐暴露出其具有语意抽象、过程冗长、数据量庞大、语言文化障碍等弊端。因此，情绪研究需要运用多种方法，综合多角度数据进行分析。

W. 冯特曾于1896年提出情绪可从"愉悦—不愉悦""紧张—松弛""兴奋—沉静"三个维度进行描述。随后，许多研究者都对冯特的理论进行了论证和延伸。其中，具有代表性的有由美国环境心理学家梅拉比安（Albert Mehrabian）和罗素（A. J. Russell）于1974年提出的"愉悦、唤醒、支配"（Pleasure, Arousal, Dominance, PAD）情绪描述模型。③ 然后，美国心理学家玛格丽特B.（Margaret Bradley）和皮特L.（Peter Lang）于1994年提出了一种基于图像的情感"自我评定量表"（Self-assessment Manikin,

SAM）。它以较直观的方式测量人类对各种对象、事件刺激的情感反应，然后将数据与"愉悦、唤醒、支配"模型匹配来进行情绪评价。④ 目前，在与情感测量相关的研究领域和应用领域中，SAM是被广泛认可的有效的实验方法。

意象形态移情中的情感激发现象可以结合多种方法来进行研究，还可以结合行为、生理、心理等指标数据进行综合研判。例如，近期发表的一项研究提出了一种基于问卷调研、眼动、脑电等内隐性测量技术和BP神经网络（Back Propagation Neural Network，BPNN）构建的表达产品色彩方案、生理信号和情感意象评价之间映射关系的模型（丁满等，2022）。⑤ 该模型使用的综合性方法相比单一方法能更准确地捕捉用户对色彩的情感评价，提升了色彩的情感测量效度，能够较好地反映用户的真实情感，如图12-24、图12-25所示。

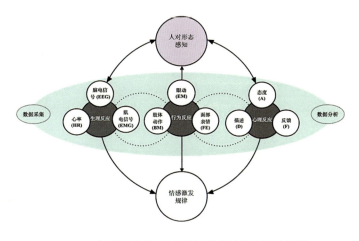

图12-24　情感激发规律研究中的情感测量方法（课题组提供）

① Osgood C E. The nature and measurement of meaning [J]. Psychological Bulletin, 1952, 49(3): 197.
② Mizuno S. QFD: The customer-driven approach to quality planning and deployment [M]. Asian Productivity Organization, 1994.
③ Mehrabian A, Russell J A. An approach to environmental psychology [M]. the MIT Press, 1974.
④ Bradley M M, Lang P J. Measuring emotion: the self-assessment manikin and the semantic differential [J]. Journal of Behavior Therapy and Experimental Psychiatry, 1994, 25(1): 49-59.
⑤ 丁满，等.基于内隐测量和BP神经网络的产品色彩情感化设计方法[J].计算机集成制造系统，2022：1-15.

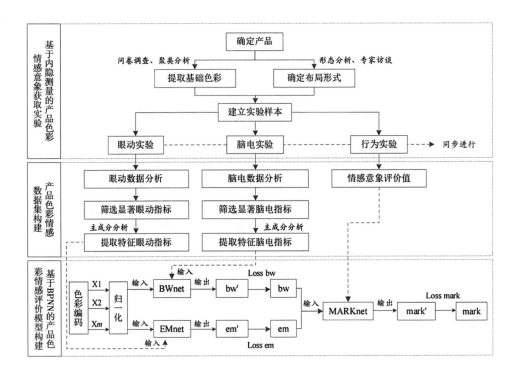

图12-25 "产品色彩—生理信号—情感意象"三层关联结构的色彩情感意象评价模型[①]

随着历史的发展,经过各领域学者的钻研及研究成果的积累,一些特定事物激发情感的规律已经基于大量实验数据被揭示出来,并且被广泛应用于各个领域。

综上所述,意象形态移情过程与原生形态相似的前期信息加工过程,在此将不做赘述。而对于核心的情感激发过程,本文选取两种移情途径:形状和色彩,以它们为代表展开情感激发方式的论述,并列举它们可呈现的情感基调。而对材质肌理、构成方式、运动形式等其他视觉要素的情感激发规律,可以此类推进行探索。

2) 形状的情感激发

其实,不仅形状能激发情感,就连组成形状的基本元素也能牵动人的情感变化。早期的实验美学研究者通过实验发现特定元素具有使人愉悦的或厌恶的能力,人们对某些简单的元素形状确实有一定的偏爱。更有甚者,其对形状元素的关注超越了形状本身。比如,类似的现象在中国传统绘画发展史中就屡见不鲜,人们对笔墨线条等造型元素的审美偏好甚至形成了独立的审美体系。

意象形状的主要基本元素为点、线、面、体。(1) 从点来说:一般人对它的印象是小的、圆的。但事实上,点的样式可以达到无限多。单个点的样式可以是圆的、方的或不规则的,还会在特定空间中呈现出大小、位置的不同。单个点的情感基调难以一概而论,不同的样式会使人产生不同的情感,类型比较丰富,如刺激感、缥缈感和孤立感等。多个点组合而成的样式,通常具有丰富的层次、韵律和关联性,其情感基调相比单个点在气势上要更强烈,例如欢快感、躁动感、热闹感和缤纷感等。(2) 从线来说:线具有简洁的特点,样式可以为直、曲、折、虚、实、宽、窄等,而且在特定空间中还具有方向属性。多维的样式使线的情感基调甚至比点更为丰富。例如,直线会给人一种明确、紧张、理性的感觉,而直线中

① 丁满, 等. 基于内隐测量和BP神经网络的产品色彩情感化设计方法[J]. 计算机集成制造系统, 2022: 3.

的水平线容易令人联想到地平线,康定斯基曾描述"寒冷和平坦是它的基调"①,直线中的垂直线则通常带给人挺拔、正直、高扬、有生命力的感觉。再如,曲线能给人飘逸、温柔、含蓄的感觉,细线能给人灵巧、敏锐的感觉,粗线能给人稳重、笨拙的感觉等。(3)从面来说:面有面积大小之分,基本的几何面样式可分为三角形、圆形和矩形三类,不同样式具有不同的情感基调。例如,三角形中正三角形给人极稳定感,而倒三角形给人极不稳定感;圆形可因其饱满、圆滑的特点给人中庸、成熟的感受。(4)从体来说:体可分为几何体和非几何体,其中的非几何体具有较为丰富的情感基调。非几何体的样式分为具象的体和抽象的体。具象的体是对自然的模仿或变形,它们的情感基调与所模仿物带给人类的情感体验相关联。例如狮子、老虎等猛兽的具象变体,也会给人带来如真实动物般的狂野感、危险感。抽象的体则通常由几何体组合构建而成,一般从视觉上表现出某种纯粹的力的感受。如平静感、流动感、速度感和稳定感等。最终,由点、线、面、体组合构成的意象形状就可以表达更为丰富、具体的情感和思想,如图12-26、图12-27、图12-28、图12-29所示。

图12-26　*You Who are Getting Obliterated in the Dancing Swarm of Fireflies*（草间弥生），密集的点给人缤纷眩目的感受②

图12-27　《天宫伎乐飞天》（莫高窟第461窟），波动的曲线给人飘逸、轻盈的感受③

① 康定斯基.论艺术的精神[M].北京:中国社会科学出版社,1987:130.
② https://fashion.sina.com.cn/art/contemporary/2021-05-06/1217/doc-ikmxzfmm0813887.shtml.
③ https://zhuanlan.zhihu.com/p/159375787.

图12-28 《战国龙纹玉璧》(故宫博物院藏)，中正完满的圆形象征着美好和高贵

图12-29 《莲花寺》(法里波茨·萨巴)，莲花形给人静谧、庄严之感

3) 色彩的情感激发

色彩在意象形态的移情中往往会起决定性作用，这是因为色彩的情感体验是最直接也是最普遍的。在色彩的光色原理被揭示出来以前，人们就发现色彩可以明显影响人的心理体验，从而产生各种情感。色彩也因此被赋予了各种象征意义。人们对色彩的喜好会受时代背景、地理环境、文化教育、民族习惯、社会经济发展及职业身份的影响而呈现差异，并且会发生变化。

人对色彩的情感体验，首先，可来自人对色彩物理属性的直观感知所产生的心理变化，即由色调、亮度、饱和度独立表现的或对比表现的色调样式的情感基调。比如，蓝色调通常给人冷静的感受。其次，可来自物体的固有色造成的相应联想，其联想本质上是与物体激发的体验相关。比如，红色通常使人联想到血液，使人产生危险的感受。最后，可来自象征，即以色彩为符号传递特定文化的思想、信息。如特殊的Pantone No. 1837色象征着美国著名珠宝品牌蒂芙尼，它通常使人产生与该品牌文化相关的时尚、奢华的想象。

在心理学的发展过程中，甚至还发展出专门针对色彩情感体验的研究领域，称为"色彩心理学"。该领域至今已获得较为丰硕的研究成果，并且被各领域研究者应用于生活、生产的各个方面。色彩对心理的影响使色彩设计具有情绪调节、精神干预、刺激反应、情感引导、信息传达等功用。

综上所述，意象形态的形状、色彩、材质肌理、构成方式、运动形式等元素都是移情的有效途径。它们通过各自纷繁的存在样式来激发人类的感官感受，启发人类的思维想象，散发人类的情感体验。那么，揭示"移情途径与情感体验"的一般规律，可以运用科学、客观的组合方法和实验技术进行研究，包括生理信号、行为反应和心理反馈。随着方法和技术的不断迭代更新，历代研究者们不仅获得了丰富的研究成果，也构建了许多可为后人研究提供参考的实验范式。

12.2.3 意象形态的探索

1. 探索实验

实验旨在通过问卷调研的方式，揭示特定意象形态的移情状态，并揭示主导该形态视觉特征结构的首要视觉成分。实验招募的被试人员按教育专业背景分为两组，分别为18名艺术专业背景人员与18名非艺术专业背景人员。实验材料为法

国印象派画家莫奈具有代表性的绘画作品《谷堆、雪景、早晨》，如图12-30所示。这幅绘画作品主要运用点状的笔触造型，色彩表现使用了典型的冷暖对比手法。画面中柔和的轮廓塑造，使得温暖的粉色天空、远山、地面几乎融为一体；而干草垛作为被描绘的主体，位于画面中央位置；草垛背光面、雪地上的投影及远处的房屋，都呈现出冷冽的或深或浅的蓝紫色，每当早晨太阳初升的平静与柔和之美，给人温暖的、宁静的、平和的情感意象。

实验第一步：利用Adobe Photoshop软件对《谷堆、雪景、早晨》进行像素化（具体参数）处理，提取该画作使用的主要颜色，生成代表绘画色调的色卡，如图12-31所示。

实验第二步：选择多个表达情感状态的描述性词汇，共13个。然后将它们分为三组，分别表示消极情感、中性情感和积极情感，制作成量表作为问卷调研内容（见表12-1）。

表12-1 情感状态描述词汇分组示意图

消极情感词汇	中性情感词汇	积极情感词汇
狂躁的	严肃的	舒缓的
压抑的	宁静的	温暖的
惊恐的		舒畅的
痛苦的		愉快的
愁苦的		欢快的
忧伤的		

图12-30 《谷堆、雪景、早晨》（莫奈）

图12-31 《谷堆、雪景、早晨》的像素化处理和主要用色提取（课题组提供）

实验第三步：将被试人员按教育专业背景分为两组，分别为艺术专业背景人员与非艺术专业背景人员。接着让两组被试人员观看《谷堆、雪景、早晨》，之后每人从列表中选择能够与观看感受相对应的情感词汇（至少选择三个），并进行统计、对比、分析。

实验第四步：让两组被试人员观看从《谷堆、雪景、早晨》提取出的色调色卡，然后选出与观看感受相匹配的情感词汇（至少选择三个），并进行统计、对比、分析。

实验共收集到36份数据。数据分析结果显示两组被试人员在看过《谷堆、雪景、早晨》后，大多数选择了宁静的、舒缓的、温暖的这些具有积极倾向的情感词汇，只有少数选择了压抑的、愁苦的、忧伤的等具有消极倾向的情感词汇。专业组相比非专业组，被试人员的情感词汇选择更具相似性，简单来说，他们更具有共识（见表12-2）。当两组被试人员看到绘画的色调色卡后，两组人员大多数同样选择了宁静的、舒缓的、温暖的，对其他词汇的选择情况也大致相同（见表12-3）。

表12-2　画作观看实验的情感数据分析

情感词汇	专业组选择数量（个）	专业组选择占比（%）	非专业组选择数量（个）	非专业组选择占比（%）
狂躁的	0	0	3	16.67
压抑的	2	11.11	2	11.11
惊恐的	0	0	1	5.56
痛苦的	0	0	2	11.11
愁苦的	2	11.11	2	11.11
忧伤的	3	16.67	6	33.33
严肃的	2	11.11	4	22.22
宁静的	18	100	13	72.22
舒缓的	12	66.67	10	55.56
温暖的	14	77.78	6	33.33
舒畅的	5	27.78	3	16.67
愉快的	0	0	3	16.67
欢快的	0	0	0	0

表12-3　色卡观看实验的情感数据分析

情感词汇	专业组选择数量（个）	专业组选择占比（%）	非专业组选择数量（个）	非专业组选择占比（%）
狂躁的	0	0	1	5.56
压抑的	2	11.11	0	0
惊恐的	0	0	0	0
痛苦的	0	0	2	11.11
愁苦的	2	11.11	1	5.56
忧伤的	5	27.78	4	22.22
严肃的	4	22.22	3	16.67
宁静的	15	83.33	13	72.22
舒缓的	15	83.33	12	66.67
温暖的	5	27.78	11	61.11
舒畅的	8	44.44	8	44.44
愉快的	2	11.11	2	11.11
欢快的	0	0	1	5.56

2. 实验小结

以上情绪测量实验结果显示，观看画作和色卡所产生的情感状态倾向都是宁静的、舒缓的、温暖的。它们正是《谷堆、雪景、早晨》这一典型意象形态的移情状态描述。同时，对比两次实验的整体数据可见，人们在观看名画时产生的情感状态，与观看色卡时如出一辙，并且色卡实验结果的指向性更为集中、明确。这可以初步表明色彩元素是《谷堆、雪景、早晨》这幅作品视觉特征结构的主体成分，进而也可为人们一直以来认为色彩要素是构成莫奈绘画视觉特征的主要因素的观点提供科学佐证。

本次实验的结果可直接进行应用，如平面设计、产品设计、家居设计和艺术创作等，使用相应的色彩可以给用户带来宁静的、舒缓的视觉体验，并且在未来的研究中，可以采用相同的方法对莫奈的其他作品进行研究，对不同代表作的移情现象进行分析、归纳，总结其规律，最终或许可以归纳出莫奈艺术作品（更宏观的意象形态）整体的移情特点。

12.3 交互形态的生成与体验

12.3.1 交互形态的生成

1. 生成基础

交互形态研究离不开对"交互"本质的探索。交互是一种由人主导的交流行为,被视为激活交互行为的主要刺激。[①] 自20世纪60年代开始,交互设计作为正式的研究方向出现在计算机科学领域。早期主流的交互设计研究主要是围绕可用性(Usability)进行讨论的。经过多个阶段的发展,如今交互设计研究的重点逐渐转向了用户体验(User Experience),如图12-32所示。人类对交互的需求从低层次的可交流,提升到高层次的有效交流、满意交流等,未来交互设计甚至还会实现意外感、惊喜感等,如D.诺曼(Donald Norman)的"情感化设计"理念。如今,随着新技术的发展,交互设计开始从二维界面扩展到三维空间。面对日趋复杂的交互需求场景,交互设计研究逐渐扩展到探索发生于人类与人工智能之间的,或者存在于虚拟环境里的复杂交互行为,以及相应的产品创新设计,研究对象也逐步拓展为针对行为、流程、动作、模式、服务、内容等。

本课题中的"交互",不仅指设计范畴内的人与计算机系统交流的过程及方式,也会涉及广泛的人与世界的交流互动。那么,世界中丰富的交互对象可分为三类,分别是人、物(实体物)和计算机(虚拟物),如图12-33所示。交互对象的多元属性使得交互形态研究相比原生形态、意象形态要更具挑战性。

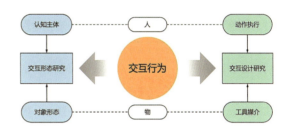

图12-33 人与物在不同交互研究中的要素角色示意图
(课题组提供)

交互形态涉及的研究内容是多维度的。一方面,需要研究交互主体的感知、情感、思维、动机等心理活动。另一方面,需要分析交互客体对象(形态)的呈现形式。更重要的是,还要在功能层面归纳两者之间丰富的互动行为模式,以及意

图12-32 交互设计研究的发展趋势示意图(课题组提供)

[①] 布朗,布坎南,迪桑沃,等.设计问题:体验与交互[M].辛向阳,等译.北京:清华大学出版社,2017:25.

图信息的不同传达途径。基于以上内容，本课题可以运用心理学、符号学等学科的相关理论和研究方法，对交互形态中人的意图、认知、行为、情感、思维等进行分析，从而揭示人文因素对形态生成的作用。

2. 生成过程

那么，交互形态具体是如何发生交互的呢？首先，在形态正式与人发生交互之前，人们就会对交互媒介硬件整体外观的视觉元素（如形状、尺寸、颜色、材料、结构等）产生一定的感知。特别是在进行无明确目的的交互时，特殊的硬件形态可能会引起用户产生某种预判思维和期待感，从而启发或限制特定交互行为的开展。因此，硬件工具的设计对交互行为具有引导作用。其次，根据意义传递的交互行为过程（回合过程），交互形态可分成"输入"与"接收"两部分，如图12-34所示。

图12-34 人（用户）与形态（媒介）之间信息的输入与接收
（课题组提供）

1）信息输入

"输入"一般是指信息由人传递到形态（交互媒介）的过程。不过，根据可探测信息源头的不同，它可被分为用户输入与环境输入。用户输入信息指用户将内部信息直接提供给交互媒介，主要通过眼动、表情、人体运动、施加压力、指令发声等行为途径来完成；环境输入视觉信息指交互媒介根据交互场景需求，从特定环境获取视觉信息，例如环境中的光线、物体运动等。在交互过程中，通常以用户输入为主，以环境输入为辅。

早期的交互设计研究主要是针对二维图形用户界面的人机交互。此时，交互采用抽象的图形符号作为工具语言。这些图形符号的形态与现实生活中的事物或事件是具有意义层面的关联的，例如窗口、图标、指针等。用户在交互过程中，通过间接的对特定意义符号的移动、选取、缩放、删除等可视行为，就能实现用户信息（目的信息）的输入。

随着科技的发展及人们生活方式的转变，交互的目的和场景随之变得复杂多样。信息输入的行为方式也随之多元化，包括在直观三维空间中的表情、眼动、手势、人体运动等。交互媒介可通过识别装置（计算机视觉）捕获以上这些信息。交互媒介的硬件设施由传统的显示器、键盘、鼠标等，升级为更高端的设备，如人脸识别摄像头、运动识别设备、眼动追踪仪、VR设备等。因此，交互行为不仅能实现交互功能，还是评价交互质量的重要指标。交互动作的合理性、舒适性是交互设计的基本要求之一。

2）信息接收

"接收"指信息从交互媒介传递到人的过程。人接收反馈信息可以采用不同的承载形式，一般有视觉形式（见图像）、听觉形式（声音）、触觉形式（震动）及多感官形式等，这些形式分别对应人的不同感知通道。

其中，视觉对生物感知系统的重要性不言而喻。在日常生活中，人们对物体、图像、文字等事物或事件信息的采集主要是通过视觉通道来完成的，而且人的其他感觉有时还会与视觉产生共鸣，这种现象称为"通感"。符号学对通感（Synesthesia）的定义是：通感跨越渠道的表意与接收。符号感知的发送与接收，落到两个不同的感官渠道中，如光造成听觉反应、嗅觉

造成视觉反应等，莫里斯称为"感觉间现象"①（Intersensory）。心理学上也称为"联觉"，其基本定义是指一种感觉引起另一种感觉的心理现象。联觉是感觉相互作用的表现，常见的有颜色与温度联觉、色听联觉和视听联觉。②那么，利用通感（联觉）就能在视觉交互过程中实现反馈信息的跨通道接收。如可用彩色（视觉）符号传达欢快（听觉）的信息；用微笑（视觉）符号传达甜蜜（味觉）的信息；用纹路（视觉）符号传达肌理（触觉）的信息；用红色（视觉）符号传达温暖（温觉）的信息；用对称（视觉）符号传达平衡（平衡觉）的信息；用频闪（视觉）符号传达跳跃（运动觉）信息等。由此可见，交互形态中的多回合意义交流过程，体现了认知的交互性进程。

12.3.2 交互形态体验的研究

1. 交互形态体验

"体验"是指通过亲身实践来认识周围事物的行为或经验结果，其概念既包含内部心理感受，又包含外部行为经历。外部事物如果符合人的需要，那么人产生的内在体验就是积极、肯定的。体验大致可分为主动体验与被动体验两种。而许多学者还曾对体验进行过更细致的分类，如伯德·施密特结合亚伯拉罕·马斯洛的五种需求层次理论，将体验分为生理体验、安全体验、情感体验、自尊体验和自我实现（高峰）体验五种；③B. J. 派恩（B. Joseph Pinell）与 J. H. 吉尔摩（James H. Gilmore）在《体验经济》中将体验分为娱乐体验、教育体验、逃避体验和审美体验四种。事实上，交互形态的交互过程是一个产生多元可能的过程，它的目标就是导向人的最佳体验（Optimal- experience），而非解决现在的问题，最佳体验赋予交互行为以价值。

加斯帕·延森曾在《深层体验设计》一文中提出体验形成的三个递进维度，分别是：工具维度（实体）、使用维度（流程/行动）和深层维度（发现意义）。工具维度关注的是为其他维度提供便利的、有形的产品表征；使用维度关注的是人与产品的交互行为方式；深层维度关注的是人在特定时刻沉浸在交互体验中发现意义，工具维度和使用维度都是实现这种意义的手段。④参考"体验维度"的划分逻辑，交互形态体验也可以分为以下三个递进维度：实体维度（媒介）、行动维度（行为）和意义维度（价值），如图12-35所示。

基于上述内容，人对交互形态的整体性最佳体验是由实体维度和行动维度共同实现的。它可以分为"媒介形态的感知体验"与"动作形态的具身认知"（Embodied Cognition）。

图12-35　交互形态体验的三个维度（课题组提供）

① 赵毅衡.符号学原理与推演[M].南京：南京大学出版社，2011：130.
② 梁宁建.心理学导论[M].上海：上海教育出版社，2006：121.
③ B.H.施密特.体验营销[M].周兆晴，译.南宁：广西民族出版社，2004：94.
④ 布朗，等.设计问题：体验与交互[M].辛向阳，等译.北京：清华大学出版社，2017：57-63.

2. 研究方法

1) 媒介形态的感知体验

媒介形态的感知体验来源于人对交互媒介的多感官认知。基于哈特森的"可供性"（Affordance[①]）理论，交互媒介的设计可分为感知层面的设计、认知层面的设计、行为层面的设计和功能层面设计。因此，用户基于感官的认知也可从以上四个需求层面来讨论。媒介形态包括媒介的外观整体形态和交互界面形态。外观整体形态包括它的造型形式、表层色彩肌理、尺寸大小和空间设置等视觉要素；界面形态包括交互界面提供的视觉、听觉和触觉等信息传达要素。人脑经过认知系统的加工，会对媒介形态产生相应的认知，以及伴随而来的移情体验。

交互媒介的外观整体形态首先需要通过色彩、形态、材质和虚实等元素强化其辨识度，提供易被感知的可能，为后续交互行为的发生提供基础。其次，在与对象进行交互之前，人们对交互行为通常是具有预期目标和情境要求的。所以整体形态要尽可能具备明确的语义，与目标用户的需求及特定使用情境需求相契合，减少因认知困惑造成功能误判。例如，Siren Care智能袜是一款可穿戴的健康监测设备，设计师将传感器直接织入布料制成袜子，这更有利于随时随地精准监控糖尿病患者的足部温度数据，以判断病情，并且用户在生活中使用也不显突兀（见图12-36）。交互媒介的交互界面形态也需要与特定的信息传达目标和相应交互场景需求产生关联。通过对界面元素的尺度、位置、数量和结构等方面进行规划，使之形成合理的人机关系，可本能地唤起用户的交互行为。如微信官方网站的软件下载界面，它通过给不同选项设置易于识别且表意明确的二维平面图标，使用户的安装目标实施得更为准确和自然，如图12-37所示。

图12-36　Siren Care智能健康监测设备的外观整体形态为袜子[②]

图12-37　微信软件下载页面的视觉界面形态包括多个象征性图标[③]

除了实用功能，人们普遍存在的审美需求也需尽可能兼顾，赋予交互媒介以美的形态，这样可以使人们对交互形态产生额外的审美体验。如加拿大设计师高英（Ying Gao）的代表作就是一系列美感十足的交互服装设计作品，如图12-38所示。因此，如果人们对媒介形态的多感知认知能够符合对各种需求的预期，那么人们就能获得丰富、肯定的感知体验。

[①]　H. R. Hartson. Cognitive, physical, sensory, and functional affordances in interaction design[J]. Behaviour & Information Technology, 2003, 22 (5)：317.
[②]　https://www.sohu.com/a/120116672_486252.
[③]　https://weixin.qq.com/.

域)来理解抽象的失恋(靶域)。由源域概念到靶域概念的隐喻化过程使得复杂的抽象概念得以被人们理解和学习。

20世纪80年代之后,随着人们对心智、身体和认知本质关系研究的深入,又逐渐形成了"广义的具身认知",包含多流派理论的研究纲领,如图12-39和表12-4所示。这些流派都是对狭义具身认知理论不同面向的特殊说明。[3] 由此可见,心理学、神经科学、哲学、语言学和现象学等领域的多样化理论为具身认知提供了广泛的支撑。总体来说,广义的具身观念强调"阐释认知的基本单元应当是大脑、身体、环境的耦合体,理论说明的目标是认知主体如何参与不同情境并以何种方式与环境进行积极主动的交互……其交互的方式可以是无表征的直接的知觉活动。"[4]

图12-38 《不确定性》(INCERTITUDES,高英[1])

2) 动作形态的具身体验

动作形态的具身体验来源于具身认知(又称涉身认知,Embodied Cognition)。狭义的具身认知理论强调身体对认知具有奠基性意义,认为抽象概念的形成是基于身体的,即中国传统思想所说的"知行合一"。"具身"体现为一种构建、理解和认知世界的途径和方法。莱可夫(Lokof)曾指出,人类的抽象思维不是凭借抽象符号进行的信息加工,而是一种具身的体验,是人们借助具体的、有形的、简单的源域(Source Domain)概念来表达抽象的、复杂的靶域(Target Domain)概念。[2] 如"失恋是苦涩的"是人们通过味觉(源

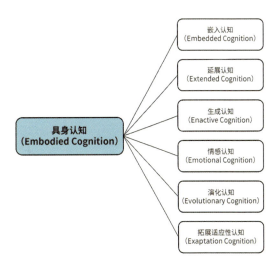

图12-39 具身认知的主要流派(课题组提供)

[1] http://yinggao.ca/interactifs/incertitudes/.
[2] 叶浩生.具身认知:原理与应用[M].北京:商务印书馆,2017:50.
[3] 刘晓力,等.认知科学对当代哲学的挑战[M].北京:科学出版社,2020:9.
[4] 刘晓力,等.认知科学对当代哲学的挑战[M].北京:科学出版社,2020.

表12-4 具身认知的主要支撑理论①

主要理论名称	核心观点	代表文献
身体现象学理论 (Physical Phenomenological Theory)	身体不仅是一个生物器官，更是一个"主动的实体"；身体是知觉的中心，人们通过"体认"的方式认识世界、他人和自己	Stolz (2015)； Griffin (2017)
概念隐喻理论 (Conceptual Metaphor Theory)	人们借助具体的、有形的、简单的始源域概念来表达抽象的、无形的、复杂的目标域概念	Ionescu et al. (2016)； Weisberg et al. (2017)
知觉符号理论 (Perceptual Symbol Theory)	认知在本质上是知觉性的，其与知觉在认知和神经水平上享有共同的系统；人类通过感官神经来创造多模态的感官表征系统	Skulmowski et al. (2018)； Weisberg et al. (2017)
动力系统理论 (Dynamic Systems Theory)	认知不只属于脑，而是"涌现于脑、身体和世界之间的动力交互作用"；强调认知结构的时间属性	Andrade et al. (2017)
镜像神经元理论 (Mirror Neuron Theory)	人类大脑存在镜像神经元，个体执行某种行为所激活的神经元在观察他人的活动时也会被激活	Gulliksen (2017)； Skulmowski et al. (2017)

具象认知的"观念运动理论"（Ideomotor Theory）认为：对动作的执行会在动作的编码和感觉效果之间形成双向联系。一旦形成双向联系，个体就可以通过预期或有意激活某一动作的感觉后效来选择动作（Elsner & Hommel, 2001；Greenwald, 1970；Herwig et al., 2007；Hoffmann et al., 2007；Kuhn et al., 2011）。② 基于此，抽象的意图信息是可通过与之匹配的具象的"观念运动动作"（Ideomotor Action，基于意图的动作）形态来进行表达的。

观念运动动作形态是由人制造产生（发出）的，在交互过程中能够被交互媒介通过多通道感知的形态（见图12-40）。运动动作形态可分为静态动作形态和动态动作形态。静态动作形态包括面部五官布局姿态（表情特征）、人体静态姿势等；动态动作形态是由肢体单元、人体整体、多人人体进行的多维度运动状态。总之，易于执行且社会认可的动作形态种类非常丰富，在此难以一一列举。不过，目前交互设计中常用的动作形态大致分为眼部动作、发声动作、表情动作、手部动作、肢体动作、躯干动作、组合动作和多人动作等；根据功能可分为形象化动作、隐喻性动作、节拍型动作和指示性动作等。

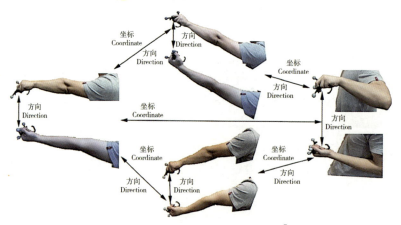

图12-40 上肢动作在交互行为中的运用③

① 陈醒、王国光.国际具身学习的研究历程、理论发展与技术转向[J].现代远程教育研究，2019：81.
② 陈巍、殷融、张静.具身认知心理学：大脑、身体与心灵的对话[M].北京：科学出版社，2021：113.
③ 朱念福，等.基于肢体动作交互的森林经营作业模拟研究[J].林业科学研究，2021（5）：97.

在进行交互行为时,人们对观念运动动作的选择也有一定的要求和限制。首先,动作形态的形式特征必须与要表达的意义相匹配,较符合日常基本的行为规律(可称为"具身图式")。例如,在华为手机的智慧感知功能中,隔空截屏设计利用动态的抓取手势表达抽象的"获得"含义,如图12-41所示。此外,在使用动作形态进行意义表达时,还需要兼顾地域文化差异,如摇头动作在中国文化中通常具有否定意义,而在印度文化中则通常代表肯定。其次,动作形态的类型同媒介形态一样需要符合交互情境的设定,在不同情景中实施要具有一定的合理性。比如,在嘈杂的环境中如果采用不适宜的人体动作进行交互,就很容易造成交互媒介错误采集到背景中的无关信息,使交互结果产生偏差。最后,从人体工学角度来说,动作形态的编排要考虑其在交互实施过程中的舒适程度。

力、相关经验等方面的特征。但由于本课题意在对一般规律进行探索,故研究暂不考虑用户差异性要素。只有当交互动作形态带来的具身认知感受,符合人们对形态在情境、表意、舒适等方面的功能预期时,才更能达成获得包括"共情"(情感被回应)在内的良好交互体验目标。

基于此,为探索最佳体验,就需掌握感知、认知、行为、功能和审美等方面的,关乎交互形态生成的用户需求和感受,如图12-42所示。还可对用户开展针对"感知体验与具身体验"的多方位调研和实验,收集并分析相关的生理、心理和行为数据。具体方法可借鉴成熟的用户体验研究范式进行实验设计,主要手段包括:生理信号采集、行为学习测试、用户访谈、问卷调查、需求分析、人物分析、焦点小组讨论和现场随访等。[①] 通常可采用生理信号检测、学习任务测试和问卷调研相结合的综合性实验方法,来探索交互动作造型的认知规律。当下基于具身认知的设计应用领域正处于蓬勃发展状态,一些可检验交互动作体验的实验范式也应运而生,它们为本课题研究提供了翔实的方法参考。

图12-41 华为手机智慧感知隔空截屏手势示意图(截取华为手机界面)

综合上文动作的可供性表现,结合现有研究提出的交互环境中的感知模型(罗兰,2021),可知与交互动作形态相关的具身认知要素主要包括3个。(1)环境情境性要素:是交互主体对环境中各种状况相对或结合的境况的认识;(2)行为图示性要素:是具有意义的行为模式,作用于人类在空间中的身体移动、对物体的操作和知觉的交互之中,具有传达包括情绪在内的意图的功能;(3)用户差异性要素:包括用户的年龄、性别、身体运动能

图12-42 符合需求的交互形态才能实现最佳体验
(课题组提供)

① 李其维.第十届全国心理学学术大会论文摘要集[C].上海:中国心理学会,2005:450.

12.3.3 交互形态的探索

本次交互形态的探索是在视听联觉形态研究成果的基础上进行的。实验旨在构建一个虚拟现实交互系统，实验内容主要为媒介形态的设计过程和结果，暂时未能涉及动作形态的创造。在前期的视听联觉形态研究中，遵循物理声学原理，发掘了声音的描述波形态（自然形态，即原生形态物源），即"振动形态"。通过音流学扬声器实验的实体观测，以及参数化模拟实验的数据分析，最终生成了三维动态的视听联觉形态（智慧形态，即交互形态物源），并归纳了该形态的生成规律，如图12-43、图12-44和图12-45所示。

图12-43　自然声波形态研究①

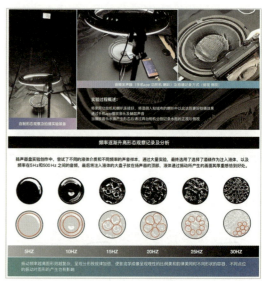

图12-44　音流学扬声器实验与实体形态观测②

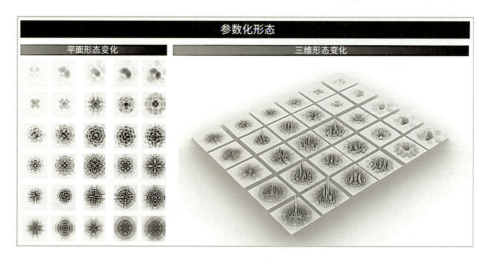

图12-45　三维动态视听联觉形态③

①②③　姜婧菁.视听联觉形态研究与设计应用[D].北京：清华大学，2022.

那么，在对交互媒介形态进行探索的过程中，首项任务是进行视觉界面的设计，设计宗旨是围绕"视听联觉三维形态的情绪表达"目标来设定的。因此，本实验首先通过认知心理学常用的科学实验方法——脑电实验，来揭示形态与人类情绪的关联。脑电实验是在标准实验室环境里进行的，采用了EmotivEEG脑电分析设备，共招募4名被试人员，其中男性2人，平均年龄26岁（23～29岁），女性2人，平均年龄为23岁（20～25岁），最终获得24份有效数据。第一步，为获得最佳刺激材料，首先通过脑电实验揭示了在视听联觉形态模型中，对情绪影响力最高的变量为w（频率）变量。第二步，再根据频率变化对形态的动态变化进行区间划分，并以此作为情绪映射实验的刺激材料，分析被试人员观看不同形态变化时对应产生的情绪生理数据。在进行多轮脑电实验后，形态的动态变化与放松感、兴奋感、压力感情绪产生了关联，并生成了数字模型。最终，实验得出视听联觉形态对情绪影响的一般规律。接下来，基于以上实验成果，通过数字动态设计就能够较好地完成符合情绪表达目标的视觉界面设计，如图12-46、图12-47所示。

图12-46　对视听联觉形态观赏过程的情绪测量实验[①]

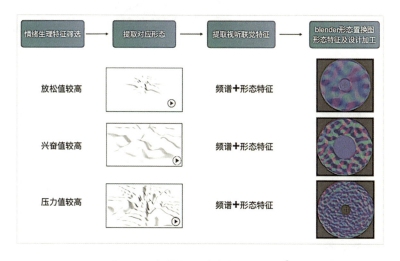

图12-47　视觉界面形态生成过程示意图[②]

①② 姜婧菁.视听联觉形态研究与设计应用[D].北京：清华大学，2022.

除视觉界面外，还需要对交互系统的整体形态进行设计。由于本实验意在构建一个虚拟现实交互系统，因此它的整体形态即为通过VR设备呈现的虚拟现实场景。首先，由于交互发生在虚拟现实场景中，所以用户是可以通过转动头部来改变观赏虚拟场景视角的。那么根据这一情景的特点，场景空间的视觉设计就需要兼顾多个角度，并使各个角度衔接流畅，形成类似现实世界的全景画面，使用户在随意改变观赏视角时，可以获得合理、立体、真实的视觉观感。随后，还要对虚拟现实场景的视觉造型风格进行设定，其风格需要与视觉界面元素（视听联觉形态）的视觉特征相契合，这样可以使交互媒介形态的风格呈现更具整体性。接着在色彩心理学理论的基础上，通过视觉风格定位分析，以及色彩视觉风格调研，创造出"冰""海""云"三个与液体意象相关的虚拟场景主题，分别对应放松、兴奋、压力的情绪。最后，将视听联觉形态数字模型转换为360 video视频，生成包含视觉界面元素的虚拟现实场景，然后将其导入Oculus设备，用户可以进行360°全景观赏，再搭配与形态波形频率相对应的音乐，令用户在超现实风格的虚拟环境中获得来自多感官的丰富情绪体验，如图12-48、图12-49所示。

图12-48　虚拟现实场景视觉风格定位研究[①]

图12-49　"冰""海""云"虚拟现实场景效果图[②]

①② 姜婧菁.视听联觉形态研究与设计应用[D].北京：清华大学，2022.

本实验通过科学的生理信号测量，搭建了形态与人类情绪的特定关联，使两者形成了密切的映射关系。一方面，实验使交互界面形态起伏波形的表征设定能够满足契合音乐情境和情绪信息表达的目标需求。另一方面，实验又通过进行色彩心理学相关的调查研究，为虚拟的交互场景进行色彩与造型风格的定位，以此从视觉表现的角度塑造了不同情绪的意象，丰富情绪体验的维度，并且交互场景设计的超现实视觉表现风格和全景的视角，合理且完美地匹配了虚拟现实情境的特点和需求。总体来说，本实验所构建的交互系统为用户营造了较好的视听体验。

第 13 章 人文属性之总结

13.1 设计形态学人文属性研究概述

本篇作为设计形态学学科构建的重要组成部分，从"人文属性"角度进行了深入、广泛的探索研究，系统地完成了基于"人""人因""人机"三个层面的实验性研究，并获得了十分令人满意的成果。"人文属性"研究的开启，不仅确立了与"科学属性"研究相对应的关系，而且还完整地构筑了设计形态学的两个基本属性。两者相辅相成，互为因果，共同铸就了集理论方法、协同创新和设计应用等研究于一体，且具有综合性、系统性和交叉性特征的新学科——设计形态学。

针对设计形态学的人文属性研究，本篇分为四章进行深入、广泛的论述，如图13-1所示。在第一章概论中，首先确定了人文属性的研究范畴，即围绕形态规律与人相关的因素在多维层面的不同关联方式，研究的是形态的客观反馈价值和人

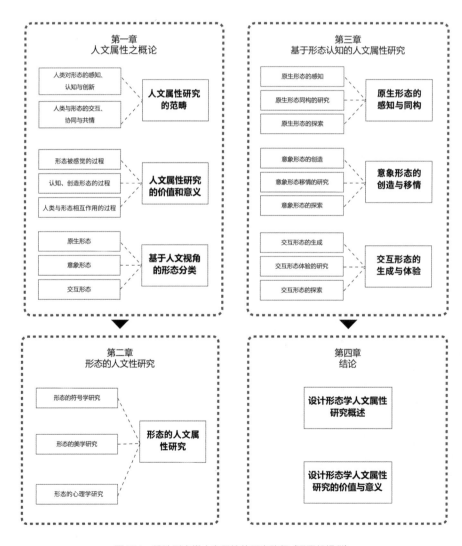

图13-1 设计形态学人文属性的研究路径（课题组提供）

的主观认知、意义之间的关系。然后阐述了人文属性对设计形态学学科理论及方法完整性构建的重要意义，从而有效解决了传统设计基础研究中存在的认知的未知性和模糊性现象，并使之成为衡量研究范畴指标的"基准"，即从使用的感受角度监督设计功能，从表意的认知角度规范造型底线，着重强调"协同创新"之于人、设计、形态、设计形态学的价值，强调"人"在设计形态中的地位与重要性，并借助人本身进化的力量帮助形态进化。此外，还首次针对人文属性研究提出了三种形态分类，即原生形态、意象形态、交互形态，从而为设计形态学的人文属性研究规划出了三条清晰的研究方向和途径。

第二章是针对人文属性的基础研究开展的。这部分内容详细论述了设计形态学在人文属性研究中，与其关联颇为密切的三门学科，即符号学、美学和基础心理学。

在将符号学引入"形态研究"的交叉研究过程中，主要借鉴了符号学的研究思路及理论构建方法，并确认了"人文属性"应重在研究形态的"本源"（理论）与形态的"规律"（原理）之间的关系。在人文属性研究中，提出了针对形态认知研究的三个环节：形态的发现环节、形态的应用环节、形态的感知环节，以及形态聚合与组合方式应用的可能。通过对符号学的理解和研究，结合科学属性的研究经验，提出了"形态衍义"，并揭示了"人文属性"的意义在于引导设计形态学研究从"设计研究"到"设计创新"进程的正向发展和价值取向。

在借助美学进行"形态研究"的交叉研究过程中，通过解释美学的六个概念（美的起源、类型和法则、审美现象、文化、学科历史）来梳理与形态相关的美学体系，并针对两个概念进行了深入探讨。美的法则可通过审美经验来研究设计形态学；审美现象则借助审美过程来研究设计形态学。基于设计形态学的美学研究，着重研究美的形态，并结合设计形态学的两个研究过程推导而出。设计研究过程需要解决美的现象问题，即形态的形式美规律；而设计创新过程则应解决美的目标问题，即创造审美对象形态。前者强调揭示形态之美的本源，后者注重实现设计之美的创造。

在心理学介入"形态研究"的知识交叉融合过程中，结合基础心理学的理论与方法，辩证地分析人文思维和科学思维的本质区别，从而得出设计形态学中形态与意义的依存关系，需要同时兼顾主观和客观两个维度的结论。此外，借助基础心理学研究的"五因素"，来研究形态中的感觉因素、知觉因素、意识因素、思维因素和动机因素，并用通过案例来分析设计形态学研究过程中的应用价值及意义。在强调设计研究与设计创新过程的系统性、连贯性的同时，参考"人""人因""人机"关系的"形态衍生"效应，为扩展与基础心理学的交叉效果，探讨其研究方法和手段在设计形态学中的应用，提供更多的可能性。在"形态元"与"形态系统"概念上，又扩展了"形态衍生"的概念及"拮抗性质"的属性。

第三章是基于形态认知的人文属性研究，遵循第一章的研究范畴，基于第二章的研究基础，针对原生形态、意象形态和交互形态展开理论研究与设计探索。

原生形态的研究聚焦"感知"与"同构"。通过研究，厘清人文属性中"原生形态"与科学属性中"自然形态"的本质差别。实际上，原生形态可来自一切"狭义原形态"和"广义原形态"，也就是说，原生形态的研究范畴远大于自然形态（狭义原形态）。对于原生形态的研究，不仅在于对形态本身的研究、归纳和总结，更在于研究对象对人形成感受的研究，包括刺激感受的原因、感受的过程、感受的最终结果等。在狭义和广义"原形态"的基础上加入以上内容生成的新形态，其实就是"原生形态"。在基础心理学实验方法的助力下，原生形态的探索研究已取得初步成果，

也进一步证明，交叉学科研究方法对人文属性的建构非常行之有效。

意象形态的研究强调"创造"与"移情"。基于创造的意象形态通常具有"抽象性"和"不可定义性"。这类意象形态是由人参与制造的，它们介于抽象与具象之间，并且可以通过不同的思维方式进行形态转化（CELL分化）。在设计形态学的研究过程中，注重从不同角度分析人对该类意象形态创造的影响和意义，具有重要的研究价值。基于移情的意象形态往往注重情绪的表达，并借助造型移情、色彩移情和空间移情来实现其目标，传达其意义。在对意象形态的探索研究过程中，通过AI模仿人参与意象形态的生成过程，采用图像风格迁移技术进行示意，完成了对意象形态的初步探索，进一步拓展了人文属性的研究范畴。

交互形态的研究关注"生成"与"体验"。"生成"的输入、输出过程对交互形态的影响很大，因而需要注重分析"人与机""人与物"之间的交互方式。"体验"包括体验的要素、方式和价值。实际上，协同生成与体验的研究，就聚焦在设计形态与人、人因、人机关系之上。在探索交互形态的过程中，突破传统交互设计的设计方法，将交互的维度进行叠加，以人接受信息的方式作为重要的考量标准，以生成形态作为目标来设计交互行为，从初始到结果符合"设计研究"与"设计创新"过程，统归为交互形态。

13.2 设计形态学人文属性研究的价值与意义

本篇对设计形态学人文属性的研究内容做了相应梳理，但面对人文属性的研究还存在许多未知和不确定的研究内容，等待后续的研究者进行探索和研究。毋庸置疑，设计形态学人文属性所涉猎的学科及知识内容相当广泛，但研究的价值极高，意义十分深远。这里针对现有设计形态学人文属性的研究成果，将人文属性的研究方法进行梳理归纳。

第一环节是研究准备环节。在人文属性的研究中，设计形态学本身提供了研究对象，包括对所有形态人文属性的研究，以及从其他学科中提取更加多元化的研究方法。

第二环节是研究设计环节。为选定的研究对象设计合适的实验方法，包括"对比"各个实验方法的目标侧重、获得效果、实施难度等指标，"筛选"适合当前形态研究的方法，"结合"不同的方法或不同的形态进行深入研究，"优化"现有的实验方法或实验对象，达到"创新"方法或形态的效果。

第三环节是研究结论环节。在设计形态学中，人文属性研究始终落脚在人与形态的关系上，包括隐形关系和显性关系、直接或间接等，需要通过"验证"关系真伪，"总结"有效性的信息，"提炼"更具高度的结论，"发散"设计结论及设计思维，"应用"有效的场景和效果。

事实上，对人文属性的研究，为设计形态学与其他人文学科的交叉融合，建构了一座便捷的学术研究"桥梁"。由于人文属性涉及的知识众多，而针对形态的"人文性"研究更是凤毛麟角，因而非常需要借助其他人文学科的知识和方法，并通过整合以建构和丰富设计形态学的人文属性内容。人们通过对比、筛选、结合、优化和创新等研究环节，使人文属性的内容不仅逐渐完善，而且还具有了明显的跨学科特征。人们研究设计形态学的人文属性的目的，其实是为了探究人与形态的关系，这种隐性的关系可通过人类对形态的感觉、认知和交互方式得以显现或具体化。经过验证、总结、提炼、发散和应用等研究，使这种关系便逐渐稳定下来，变得更易于把控，如图13-2所示。

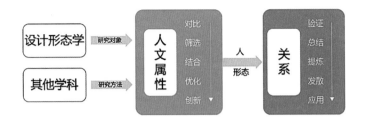

图13-2 设计形态学人文属性的研究方法（课题组提供）

尽管人文属性非常关注对"人"的研究，但却不主张以"人"为研究的中心，而是将人与形态平等看待，甚至把"人"看作形态的一部分。因此不管是研究"人因"还是"人机"，人并未在其中扮演主导者，而是扮演形态的"替身"或特殊形态。人对形态的感受和认知通常是个性化的，因此，对众人来说，这种感受和认知是否具有普遍性规律，恰是人文属性研究的重要内容。对设计形态学人文属性的研究，很好地弥补了其科学属性在人文方面的欠缺，从而使设计形态学在快速发展、扩张的同时，能够更好地兼顾各方利益的平衡。因此，在人文属性与科学属性的共同作用下，设计形态学必将稳步前行，并在未来的发展过程中，展现其巨大的协同创新潜力和卓越的学术贡献。

第 4 篇
设计形态学与真实世界

真实世界和数字世界（虚拟世界）是设计形态学两个相互对应且极为重要的研究领域。本篇要探究的对象便是真实世界。真实世界实际上是一个极其庞大的系统，它不仅包括由生物有机体（生物形态）与非生物（非生物形态）构筑的自然生态系统，还涵盖着由人造物（人造形态）和人类构筑的类生态系统。由于有些内容在前几篇中已做了详细阐述，为了突出重点，本篇的研究内容主要以形态的组织构造（材料）及其相关知识为基础，围绕设计形态学与真实世界进行论述，并从两方面展开讨论，如图0-1所示。（1）人类对真实世界的认知过程是由宏观尺度逐步缩小到微观尺度的；（2）在设计形态学视角下，真实世界的形态是由不同的形态元及其受力方式（内力和外力）建构的。而不同的形态元又将形态分成了三大类：第一自然中的自然形态、第二自然中的人造形态及第三自然中的智慧形态。

材料是构成形态（或物质）的重要基础。不仅实体形态如此，虚拟形态也要借助"虚拟材料"予以建构。通过对不同材料的分类方式进行探讨和归纳，再根据设计形态学的理论知识，便可将材料划分为：天然材料（由自然形态元构成）、人造材料（由人造形态元构成）和智慧材料（由智慧形态元构成）。本篇将从真实形态的建构、形态与组织构造、设计形态学的材料分类与研究、基于设计形态学的材料研究成果与方法，以及对设计形态学建构的价值和意义等方面进行深入探索和研究，如图0-2所示。

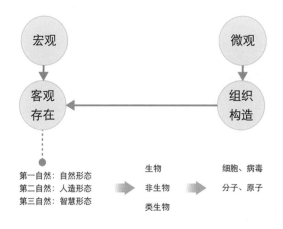

图0-1　形态研究的路径（课题组提供）

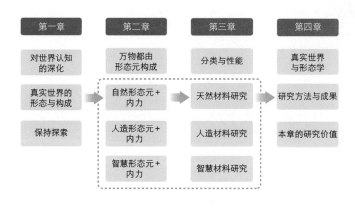

图0-2　本篇内容框架

第 14 章 真实世界的建构

14.1 真实世界的认知

14.1.1 真实世界认知的起源

从绝大部分人类记载的历史来看，人类始终处于食物链金字塔的顶端，被人类自己创造出的"神明"授予权力并管理、利用着周围的其他资源。但是，如果把计量的时间跨度延伸到漫长的人类演化历程，那么现代人类所从属的智人，其实也在很长一段时间里和其他动物一起共享着这颗蓝色星球。[①] 究竟是何种力量、契机使智人一跃成为地球的霸主，人类不得而知。但人类可以猜测，也许是发达的大脑帮助人类完成了统一。

人类一直相信，是"创造"行为区分开了人类和动物。创造并使用工具能够解决人类生活中的困难，协调人与人之间的需求。从考古学的成果中可以探寻石器时代遗留下的痕迹，如图14-1所示，人类在200万年前就已经开始把树枝削尖当成武器了，并且在某些部落中也出现群体狩猎行为。但是，这似乎并不是人类远超其他动物的原因，人类的一些远亲（如大猩猩），也能做到类似的事情。

借助现代分子生物学也许可以帮助人类管中窥豹。7万年前，在智人社会中发生了一场认知革命。自此，神话传说与宗教成为全世界人类的主要信仰和认知，也正是这场关乎人类认知的革命，帮助一批智人走出非洲，开始了征服世界的旅程。经过分化的智人先后达到了欧洲、亚洲，并最终完成了基因的整合，智人成为土地上唯一的人类。有趣的是，后来这些智人的后代即使相隔万里，却普遍信奉泛神论的信仰，即大自然只有一个永恒不变的本质。萨满可以和这些潜藏在树木、金属、石头中的"神灵"沟通，每当工匠需要使用工具的时候，就可以祈求这些"神灵"保佑。很多地区都发展出了自己独特的元素体系，并"构造"出能够掌管他们的神灵。这便是最朴素的人类认识这个物质世界，并讨论材料属性的开始。虽然当时的观点与几万年之后科技革命所揭示的结论大相径庭，但是人类自非洲起，花费了几万年的时间遍布全球各地，在各个地区生根发芽形成聚落城邦，所迈出的第一步也功不可没。[②]

同时，也有考古证据表明：早期人类在真实世界的探索活动中已经总结出了一些对自然材料利用和改造的经验。公元前1600年，中美洲和南美洲的人类就已经开始采集橡胶并制成橡胶球，如图14-2所示。这些皮球的弹性极佳，同时橡胶也被用作木质手柄的包裹层、金属器具的固定部分，以及手柄填充物。玛雅人则懂得利用橡胶制造鞋子。虽然中美洲人不像现代人那样可以将橡胶硫化，但它们通过将未经加工的乳剂混入不同种类的树脂、树液或者一些杜鹃花藤类植物的汁液中也可以得到类似的效果。巴西的一些土著则会利用橡胶制造防水面料，他们用火焰把树胶熏

图14-1 石器时代壁画遗迹

[①] 邱松,刘晨阳,崔强,等.设计形态学研究与协同创新设计[J].创意与设计,2020 (4)：22-29.
[②] 德热纳,巴窦.固、特、异的软物质[M].郭兆林,周念荣,译.中国台北：天下文化出版股份有限公司,1999: 5.

干并以此处理衣物，这可以让他们在潮湿的雨林中保持身体干燥。

图14-2　中美洲土著人橡胶制品

14.1.2　农业革命的福音

如果说对物质世界的简单认识能够帮助人类在几万年的时间里不断迁徙，并逐步建立起采集者社会，那么对更高生产力的追求则诞生了一万年前的农业革命。同时，这种追求也加速推动了人类对物质世界的认知。人类建立采集者社会，以便在当地环境下索取资源，但是每当人口大幅度增长时，索取都不可逆地破坏了当地的生态，导致人类不得不朝着生产力更高的社会模式发展。伴随着这种模式，人类面对的问题越来越复杂，无论是定居开垦还是远赴他乡，都需要对物质有更深入的了解。在完成农业革命之后，世界上的采集者人口从一万年前的500万到800万，逐渐转变到1世纪前的2.5亿农业人口。①

在从简单的采集者社会向农业社会转变的过程中，出现了用石头制造的锄头、武器等辅助工具。利用这些坚硬的材料，人类可以更轻松地捕猎或进行农业活动。随后，人类步入青铜器时代，虽然冶炼的技术不够完善，但足以熔化青铜进行浇铸加工，制成各种精美的青铜器。而在后来的铁器时代，人类已经能够熟练地掌握复杂的金属加工工艺。铁材料的优异性能使得人们对它的需求很快超过了青铜。每一次对材料工艺认识的进步都帮助人类更好地提升了生产力，每当旧的材料难以满足日益增加的生产需求的时候，人类就会不停地探索新的材料，以材料为载体，以更优质的工具为最终目标。

自然材料的属性使人着迷，但是这个时期的人类还不具备向材料的微观尺度发起挑战。虽然封建时期的许多国家已经能够熟练地锻造金属并和不同的金属混合组成合金，也可以对某些矿物进行甄别。但是，这始终是对材料宏观层面的观察，还并不涉及原子间的作用与成键方式的研究。因此，很多地区仍然借助一些抽象的概念去认识材料。例如，在欧洲各国，"火、水、气、土"四相成了炼金学科的基础。在中国，道家的五行学说也成了人类认识材料科学的主要手段。这些不成熟的认识确实在历史上推动了制药、生物学的发展。而后，化学科学的发展才打破了这种窘境。

① Timmermann A, Friedrich T. Late Pleistocene climate drivers of early human migration [J]. Nature, 2016, 538（7623）: 92-95.

14.1.3 向"微观"探索

值得称赞的是，人类在发明微观显微镜之前，就凭借其智慧与猜想提出了物质是由微粒构成的假说。直到拉瓦锡提出质量守恒定律，化学才逐渐告别了神秘色彩。在掌握了微观原子结构理论的今天，人类已不会再沉迷于五行元素中。同时，基于材料构成研究的键合理论满足了人类对物质合成的好奇心。原子之间独特的键合方式决定了物质的性质和性能，如由金属键形成的物质可导电且质地较软，而离子键的键合能力最强，形成的物质在自然界中最稳定。

1922年，德国化学家赫尔曼S.（Hermann Staudinger）明确指出："聚合物是具有重复链节的长链大分子结构。"这标志着聚合物科学的诞生和材料新时代的到来。随着聚合物科学的建立和化学合成技术的发展，人类已经掌握了依靠石油化学资源合成塑料的技术，这使塑料的大规模应用成为可能。1950年，齐格勒N.（Ziegler Natta）发现催化剂可以使乙烯和丙烯发生共聚反应，从而获得了高密度聚乙烯和全同立构聚丙烯，生产了数千万吨的聚乙烯和聚丙烯。时至今日，人类还应该清醒地意识到，齐格勒N.在实验室中生产的第一批聚乙烯和聚丙烯仍存在于这颗星球上，难降解的废塑料已成为制约塑料发展的重大难题。但总的来说，对材料的认知过程是由宏观向微观发展的，观测技术的提升促使人类能够接触到层级越来越小的材料。与此同时，对民用材料的新需求也在不断被提出，而基于材料的交叉学科研究已经成为发展趋势。

14.1.4 交叉学科的必然

华莱士C.（Wallace Carothers）发明了聚乳酸材料（PLA），由于其良好的生物相溶性，不会引起人体排斥反应，易被人体吸收和分解，可以在医学领域用作外科手术的缝合线，如图14-3所示。莫里斯L.（Maurice Lemoigne）发明了聚羟基丁酸酯（PHB），这是第一种由细菌制成的生物塑料。亨利F.（Henry Ford）用大豆制造了第一个生物塑料载体，如图14-4所示。这些例子表明，材料科学逐渐从化学领域独立，且正在向着多元化的方向（如生物方向）发展。但由于生物聚合物的制造成本高，决定了它们无法在那个时代作为日常用品普及。直到1970年，环境运动才开始大力推动生物基材料的发展。一方面，人类开始意识到自然界中也会产生各种聚合物，植物的纤维素、甲壳类的壳聚糖，以及各种蛋白质和糖都是聚合物。另一方面，随着石油资源的减少，人类开始研究从动植物的生化过程中获得所需的单体原料，从而聚合成新的聚合物。受此影响，材料学科下分的方向变得越来越多，同时，各个学科之间的联系也变得频繁起来，每个方向都与其应用领域联系在一起形成新的学科。[1]

图14-3 生物材料PLA制成的可溶解的手术线

图14-4 1930年，亨利F.用大锤砸以大豆为原料制造的汽车

[1] Pongratz J, Reick C, Raddatz T, et al. A reconstruction of global agricultural areas and land cover for the last millennium [J]. Global Biogeochemical Cycles, 2008, 22 (3).

14.2 真实世界的形态

14.2.1 真实世界中的形态

事实上，人类对"生命"的讨论从未停止过，为了获得清晰的结论，人类已探究了数千年。从亚里士多德到萨根，无数伟人试图用理论来定义生命，但直到目前为止，还没有一种理论可以说服所有人。而在过去的100年间，随着人类对真实世界的了解愈加深入，定义生命变得更加困难，如图14-5所示。如美国航空航天局（NASA）就把生命定义为一种"符合达尔文进化理论并可自我维持的化学体系"。但该定义只是生命定义的众多尝试之一。如今科学界已提出了上百种生命定义，这些定义多在关注生命的一小部分关键属性，如繁殖、代谢等。化学家认为生命应被归结为几个特定的分子；物理学家则更偏向热力学问题；技术专家企图建立人造生命；哲学家试图理解生命的意义……这是因为不同学科的专家学者在定义生命时，往往会先入为主地以自己熟悉的学科知识为起点，正如卡尔S.（Carl Sagan）所说："人类总是倾向于用自己熟知的事物来定义，但最根本的事实也许是超出人类意识范围的。"因此，若想站在设计形态学的角度去描述真实世界的客观存在也是十分困难的。事实上，人类针对生命形态与非生命形态的探讨，正是希望找到解释"生命"及其形态内在规律的确切表达方式。

14.2.2 自然形态与材料分类

探索自然形态是人类认识真实世界的第一步。自然形态又可分为生物形态与非生物形态。然而，从材料学的角度来看，生物材料和非生物材料的界限并不是对立的。某些材料即便不是由生物诞生的副产品，却也具有某些生物的特性，如能自清洁、自治愈的材料，能对外界环境产生应激反应的材料……这些材料可统称为"类生物材料"。类生物材料能够被应用在许多场合，如桥梁的桥墩基础部分由于吸附了大量牡蛎壳，因而变得异常坚固耐用，如图14-6所示。桥墩建造完成后，在使用期间会不断经受风浪侵蚀、人为磨损，即使桥墩再坚固，也难以避免日渐衰弱的事实。然而，从长远的角度来看，牡蛎却能与桥墩形成一种动态平衡关系：桥墩为牡蛎提供了难得的栖息环境，牡蛎则不断为桥墩提供坚固的碳酸钙结构，二者实际上形成了一种互补的"共生关系"。因此，基于材料的分类，设计形态学又可以将自然形态细分为生物形态、非生物形态及类生物形态。

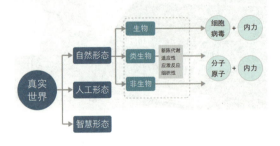

图14-5 真实世界的形态分类

图14-6 养蛎固基——长满牡蛎壳的桥墩

14.2.3 人造形态与材料制备

人造形态的形成与自然形态有较大不同，它们很好地体现了人类的智慧与创造才能。与自然形态相比，人造形态的重心在于围绕人类需求的功能修正。而功能修正又分为功能增强、功能补偿等。如跑鞋、汽车是对人类行动能力的增强，而眼镜、助听器则是对人类视听能力衰减的补偿。这些帮助人类实现定向目标的产品都从属于人造形态。

从材料角度来看人造形态的发展，现代材料的很大一部分工作都在于从分子角度设计和制备某种特定的材料，如金属、无机物、高分子等，研究其原子键合、晶胞类型、晶体结构、缺陷状态等来获得某种性能上的提升（硬度、导电性、延展性等）。同时，对人造材料的研究不局限于此，运用一系列人造复合加工方式，通过叠加或减少的方式改变其性能，如以编织方式得到的棉麻蚕丝制品，可以将一维的丝线塑造成二维的面料，再用有柔韧性的面料构建成三维的曲面造型。与此同时，现代科技也在不断推出先进的生产设备，可加工处理各式各样的原材料。于是，如3D打印、光刻技术、智能制造、数字制造、极端制造、微纳制造、生物制造等便成了先进生产工艺的象征，其制造技术的概念已经从"成型"变为"生成"。人造形态的产生离不开人类对自然的学习与模仿，且在互相借鉴参考中，彼此相互影响、共同进步。

14.2.4 智慧形态与材料探索

"这些形态从人类的愿景中诞生，它们反映的不仅仅是人类眼前的需求，更是对于未来愿景的驱动。"[①] 实际上，被人类发掘的自然形态和创造出来的人造形态，也被称为"已知形态"，而未被发掘的自然形态和未被创造出来的人造形态，则被称为"未知形态"，其实就是"智慧形态"（详见第1篇第2章第1节·智慧形态和第三自然）。如人类可以通过基因技术创造新物种，而还未出现的新物种（未知人造形态）便是智慧形态；再如，据科学家推测，宇宙存在着数量庞大的暗物质、暗能量（未知自然形态），它们也是智慧形态。由此可见，智慧形态不仅具备未来性，而且还具有转换性，即从未知形态转换成已知形态。

人类对事物的认识是在不断发展、提升的。雕塑家T.克拉格（Tony Cragg）曾说："上帝创造了物质，而人类研究材料。"事实上，万物皆由材料构成，就连人类自己也是由材料构成的。由此可见，材料是构成实体形态的基础。无论是天然存在的材料（自然形态）、人类创造的材料（人造形态），还是将来通过化学合成或智能编程获得的材料（智慧形态），皆属于材料研究的范畴。探寻设计形态学与材料科学之间的研究契合点，是本研究课题的重要研究目标。该研究首先从生物材料着手，在对第一自然下的生物材料进行广泛研究后，又对第三自然中的可编程材料进行了大胆探索，并力图在可控可逆之中找到平衡点。[②] 随着人们对设计形态学研究的不断推进，针对材料的研究亦需要不断创新与拓展。尽管道路艰辛，但仍需义无反顾，因为这能为设计形态学研究拓展新领域、开辟新天地。

① Jiang N, Wang H, Liu H, et al. Application of bionic design in product form design[C]//2010 IEEE 11th International Conference on Computer-Aided Industrial Design & Conceptual Design 1. IEEE, 2010, 1: 431-434.
② 库兹韦尔. 人工智能的未来[M]. 盛杨燕，译. 杭州：浙江人民出版社，2016.

第 15 章 形态与组织构造

15.1 万物皆由形态元构成

15.1.1 基本粒子的认知

1. 各种基本粒子的发展

众所周知,在如今人类的认知水平之下,万物都是由基本元素(如钙、氧、钠、铁等)、基本粒子(如分子、原子、电子等)构成的,这是人类经历了漫长的认知发展探索出的。1803年,英国化学家J.道尔顿(John Dalton)正式提出了原子的存在并提出了相应的理论假设。[1] 他的原子理论由于解释了很多之前无法解释的化学现象,因此被科学界迅速接受并予以重视。1811年,在原子理论发展的基础之上,意大利物理学家A.阿伏加德罗(Amedeo Avogadro)提出:在原子之外,还存在着分子,两者既有区别又有联系。此时,虽然理论趋于完备,但科学实践中并未证实原子和分子的存在。直到1827年,英国植物学家R.布朗(Robert Brown)首次观察到了布朗运动,从而间接证实了分子的存在,并表明聚集成液体或气体的分子产生于永恒的热运动中。[2] 之后,英国化学家E.卢瑟福(Ernest Rutherford)在1911年提出了原子核型结构模型。而丹麦物理学家玻尔在1913年应用量子概念发表了原子结构理论。[3]

随着人类认知水平的不断进步与发展,量子力学开始成为研究原子与分子结构的基本理论与方法。如今,随着实验技术的大大进步,特别是X射线和电子衍射等方法的进步,科学家已经能够拍摄分子或原子的照片,这些进步与发展充分显示了人类对物质构造的进一步认知。此后,随着自然科学的不断探索,量子、电子、中子等不同概念的粒子和基本元素也逐步被人类所熟知,成为人类认知物质世界的原理和准则。

图 15-1 为形态与组织构造的关系。

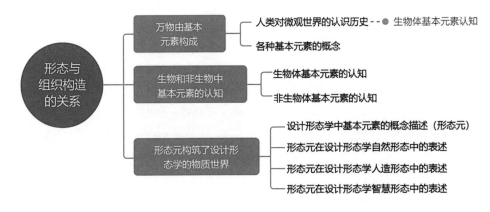

图 15-1 形态与组织构造的关系

[1] Demtröder W. Atoms, molecules and photons [M]. Heidelberg: Springer, 2010.
[2] Einstein A. Über die von der molekularkinetischen Theorie der Wärme geforderte Bewegung von in ruhenden Flüssigkeiten suspendierten Teilchen [J]. Annalen der physik, 1905, 4.
[3] Bohr N. I. On the constitution of atoms and molecules[J]. The London, Edinburgh, and Dublin Philosophical Magazine and Journal of Science, 1913, 26 (151):1-25.

2. 各种基本粒子的概念

目前科学界比较认可的观点是：原子（Atom）是在化学反应中不可再分的基本微粒，但原子在物理状态中还可分为由质子和中子构成的原子核，以及绕核运动的若干电子。[①] 虽然现在人类对微观粒子的种类认知仍在不断推进中，诸如轻子、强子、传播子等比原子更小的粒子都在被不断发现与研究，但在一般认知体系和材料分析过程中，原子常被当作构成物质、影响物质性能的基本单位。而具有相同质子数的原子称为元素，已知的元素有118种。现代材料科学中对物质构成的一般认识逻辑为：特定数量和种类的几个原子通过某些键合方式可结合成分子，大量原子或分子以特定的空间排列方式结合就构成了各种独特的物质。由于分子内原子间的相互作用，分子的物理和化学性质不仅取决于组成原子的种类和数目，更取决于分子的结构。材料的性能除受原子或分子的种类与结构影响外，还受原子或分子间的排列与结合方式的影响。而作为原子一部分的电子对材料的应用性能也起着至关重要的作用。它是由英国的物理学家J.汤姆生（Joseph Thomson）于1897年在研究阴极射线时发现的，其定向运动形成电流，并在外加电场和磁场的作用下，可按照需要改变运动的轨迹和状态（在固体、真空中），利用电子的这些特性可制造出各种电子仪器和元件，如各种电子管、电子显微镜等。[②]

15.1.2 生物和非生物的基本元素认知

如果用前述基本粒子的概念来分析，那么人类目前可接触和使用的各种物质都可将原子作为基本构成单位去分析与理解，包括生物体和非生物体。然而，从生命科学的角度看，由于生物体的相对复杂性，其基本构成单位会被认为是远比原子和分子更复杂的细胞。实际上，在非生物体中，人们常将原子看作物质的基本构成单位，但原子内的电子、质子和中子仍会在需要的时候被分别研究。类似的，在生物体中，人们大多时候将细胞看作物质的基本构成单位，也会在需要的时候对细胞内的多种原子与分子进行单独分析与研究。

1. 生物体基本元素

生物是指有动能的一类生命体，是一类物体的合集。而生物体则是指个体生物，与非生物体相对，其基本构成包括：通过化学反应在天然条件下生成的具有生存和繁殖能力的有生命的物体，以及由它们或通过它们繁殖产生的后代，能对外界的刺激做出反馈，能与外界环境相互依赖、相互促进。

物体是多种原子与分子的集合体，但生物体中原子与分子的构成方式常具有多样性和大分子的特点，同时生物体的结构也具有复杂的多级性，因此，如果单纯地从原子或分子的角度去分析生物体会相当困难。而细胞作为一个有膜的可以独立存在的单元，可以被看作生命系统结构层次的基石。无论是动物细胞，还是植物细胞，它们都由细胞膜、细胞核、细胞质这三种结构构成。离开细胞，就没有神奇的生命乐章，更没有地球上那瑰丽的生命画卷。从生物圈到细胞，生命系统层层相依，又有各自特定的组成、结构和功能。

2. 非生物体基本元素

生物与非生物的本质区别就是有无生命。非生物的种类繁多，但从基本构成来看，都可以看作是由原子构成的。依据原子在空间位置的固定性，可以将非生物体分为三种聚集形态：气态、液态和固态。根据原子在空间排列的周期和规律性特点，可将固体分为晶体、非晶体和准晶体三大类。晶体（Crystal）是由大量微观物质单位（原

① Lucas Jr C W. Mochus the Proto-Philosopher [J]. Foundations of Science, 2015.
② Thomson J J. Bakerian Lecture: Rays of positive electricity [J]. Proceedings of the Royal Society of London. Series A, Containing Papers of a Mathematical and Physical Character, 1913, 89 (607): 1-20.

子、离子和分子等）按一定规则有序排列的物质。我们可以取具有特定参数的平行六面体（晶胞）作为晶体三维结构的最小单元，通过晶胞的大小和角度等参数来描述晶体中原子、分子或离子的排列规律。非晶体则是指结构无序（或近程有序而长程无序）的物质，组成物质的分子、原子或离子不呈规则周期性排列的固体，而且无一定规则的外形。而准晶体是指超分子聚合体。它具有结晶（固体）、无定形、类液体等特性。

15.1.3　形态元构筑了真实世界

1. 形态的基本单位：形态元

在设计形态学中，形态研究广泛地融合了材料科学、物理学、化学和生物学等众多学科，本书提出的"形态元"就是其典型概念。形态元是指能体现形态功能和特性的基本单位（详见2.1 设计形态学的基本概念）。该基本单位由最小单位构成或表示为最小单位，并可按其需求，组成结构、尺度（或体量）不同的形态。

2. 自然形态元

此处从略。（详见2.1 设计形态学的基本概念）

3. 人造形态元

此处从略。（详见2.1 设计形态学的基本概念）

4. 智慧形态元

智慧形态元是在自然形态元、人造形态元的基础上构建的。由于智慧形态是未知形态（未发现的自然形态和未产生的人造形态），因而智慧形态元其实是基于自然形态元和人造形态元的一种"假想"，而并非其形态元的真实状态。不过，这并不意味着对智慧形态元的研究无关紧要，相反，它对智慧形态和第三自然的研究，乃至未来设计的发展均有重要的学术价值和意义。

15.2　自然形态的研究范畴及意义

自然形态是人类最早接触，也是最熟悉的形态。而来自天然的材料被认为是自然形态的另一种呈现形式。在现代科学的范畴中，一般会依照材料的性能进行分类，如按照组织结构、化学稳定性、物理特性和用途等方式进行分类。这些方式大致建立在对材料微观结构及材料性能的影响上，使用者可按其用途及应用范围内对材料进行再分类，如图15-2、图15-3所示。利用这些分类方式可以在子类别上进行等效替换，比如替换同类型的橡胶或金属，减少试错风险。

但是，这些分类方式有可能对设计者建立起不必要的设计壁垒，从而削弱其在设计过程中的创新能力。因此，从设计形态学的角度可将自然形态分为三类：生物形态、非生物形态和类生物形态，如图15-4所示。前两种形态都有严格的运行规律，基于外部环境的变化，通过漫长的时间演化、协调而形成。但这两种形态的表达方式又不尽相同，生物形态建立在生物维持自身生命的过程中，它的形态受储存在细胞核中的基因"编程运算"的控制。相比非生物形态，生物形态的主体更脆弱，更容易受到外界影响，因此，它们大多会利用其构成的复杂性和可变性取胜，利用更多的单位携带基因完成"繁衍"。非生物形态的主体大多从地球诞生起就已经存在，其物质构成自远古时期就几乎不曾改变。但是伴随着地球上生态环境的变化和热力涨落，非生物形态不断被重塑再造，以丰富多样的形态面对世人。对类生物形态来说，这是一种基于设

图15-2　塑料材料的应用

图15-3　皮毛贸易

计形态学理念提出的一类形态,其界定处于生物形态和非生物形态之间,属于尚未被明确界定的一类形态。虽然人类从蛮荒时期起就不断研究自然形态,并从中受到启发,但受探索条件及理念的限制,人类对自然形态的认知仍局限于极小一部分,绝大部分自然形态还处于未开发状态,而类生物形态就属这一范畴。

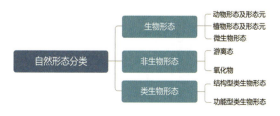

图15-4 自然形态分类

15.2.1 生物形态及其分类

在探索研究生物形态之前,必须给予其基本单位——"形态元"赋予意义。对大部分动物和植物来说,细胞是维持生物形态的最小单位。通过在三维空间按照一定的方式排列生物细胞,就能够在宏观条件上改变生物性状,继而形成各种各样的生命。按照现代生物的分类方法(林奈式分类法),生物可分成原核、真核和古菌三个域。真核生物又可继续分为动物界、植物界、有孔虫界、囊泡藻界和古虫界。[①] 这些生物中有许多属于单细胞生物,若将单个生物本体作为形态元的单位,那么必然会与形态元的基本概念冲突。所以,生物形态的形态元会依照林奈式分类法,如图15-5所示的排列方式进行细分,并找到在同一个子类别之下可以共享的形态元。这种方法虽然基于林奈式分类法,但是更侧重于形态学和结构表现。同时,该分类方法也针对动植物的生存特性进行了分类,如哺乳类、恒温和卵生等,而与形态学关联不紧密的部分将不再讨论。

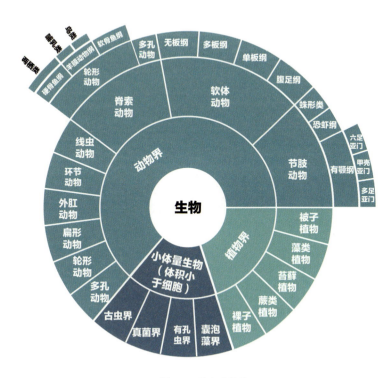

图15-5 林奈式分类

① Satir P, Christensen S T. Structure and function of mammalian cilia[J]. Histochemistry and cell biology, 2008, 129(6): 687-693.

1. 动物形态与形态元

构成动物形态最基本的形态元是动物细胞。这些动物细胞是由细胞质、细胞核和细胞膜构成的。而这些细胞会在动物体内进一步分化成肌肉组织、结缔组织、上皮组织等不同的功能性组织，只有很少一部分细胞会继续保留遗传物质的片段，这就是体细胞。[①] 遗传物质就像"编程"一般，把基础蛋白质加工成羽毛、瞳孔、皮肤、角等各种各样的性状。动物细胞如同动物体内的"砖"和"瓦"，在保持自身基本结构的同时，也在互相协作、共同作用。

按照林奈式分类法（见图15-5），现存的种类最多的动物主要集中在脊索动物、节肢动物和软体动物。在同一门或亚门下的动物，有着相似的性状与形态，可以按照亲缘相近性进行研究。如节肢动物门有颚类下的多足亚门和六足亚门，从形态上看，它们都具备多个体节和生长在外部的颚。但是，六足亚门中包含的蝴蝶、苍蝇等昆虫都具有单对或多对翅，而多足亚门中的马陆、百足虫则完全不具备飞行能力。基因不同是这些昆虫之间存在差异的原因，在这两种昆虫上体现出的形态的不同即是否具备飞行能力和足的多少。

而在同一分类条目下的不同动物，虽然有时外貌形态区别较大，但一定具有某种共同的特征，如人类和鱼类同属于脊椎动物亚门，都必定具备一定长度的脊椎来维持体形，且由于脊椎动物发展出的神经中枢系统，使得脊椎动物比无脊椎动物长得更大，且维持更大的体量。从种群的亲缘上看，人类与鱼类也具有一定共性，包括但不限于能收缩的心脏与保护内腔的肋骨，如图15-6所示，这比节肢动物门下的动物在形态上表现得更亲近。

图15-6　鲨鱼骨骼图

2. 植物形态与形态元

同样，植物形态最基本的形态元是植物细胞。植物细胞与动物细胞的组成相似，但是比动物细胞多了细胞壁与进行光合作用的叶绿素。区别于动物组织，植物主要包含分生组织、基本组织、保护组织、输导组织、机械组织和分泌组织。植物的形态主要受其繁殖方式和摄取养分能力的限制，既有结构较为简单的蕨类、苔类植物，也有结构较为复杂的裸子、被子植物。植物的胚胎能够分化出多种不同功能的细胞，这些不同功能的细胞决定了叶片的功能与形态。树干与根茎组织在承担营养物质运输功能的同时也保持着植物体态的平衡，花与果实作为繁衍后代的器官出现，而树叶则作为光合作用与呼吸作用的主要器官承担了能量吸收与转化的功能。

当然，植物中也有肉食植物这样的异类，其存在着特殊的捕食器官，通过捕捉昆虫甚至是小型哺乳动物来获得生存必需的营养。以茅膏菜为例，好望角茅膏菜叶片的表面存在着分泌黏液的纤毛，猎物接触到黏液之后便无法挣脱，同时纤毛和叶片会发生弯曲，以让纤毛尽可能地接触猎物并使其窒息，如图15-7所示。通过将叶片在捕食前后的样本进行冷冻切片，并在细胞层面观察样本，可发现叶片靠近上表面的细胞同靠近下表面的细胞形态产生了明显的差异——下表面的细

[①] Duran A, Martin E, Öztürk M, et al. Morphological, karyological and ecological features of halophytic endemic Sphaerophysa kotschyana Boiss. (Fabaceae) in Turkey[J]. Biological Diversity and Conservation, 2010, 3 (2): 163-169.

胞相较于上表面的细胞在叶片的纵方向上更长,如图15-8所示。这一差异导致了叶片两侧的应力不均,从而使叶片产生弯曲。所以,茅膏菜在纤毛受到刺激后,靠近受刺激部位的细胞开始分泌生长素,受到生长素刺激的细胞沿着叶片纵向延展。由于叶片两侧细胞的分化结果不同,导致细胞壁纤维素的构成不同,因此细胞延展的程度也有所不同。这种不对称延展便是茅膏菜叶片在形态方面发生弯曲的内因所在。

a b

图15-7 茅膏菜的捕食过程(课题组提供)

图15-8 通过光学聚焦显微镜观察得到的茅膏菜叶片切片样本(课题组提供)

除了在亲缘上相近,环境和气候也是影响生物性状的重要因素。从基因上看,睡莲属于睡莲目睡莲科睡莲属,而莲花则属于山龙眼目莲科莲属,与山龙眼的关系更密切,如图15-9、图15-10所示。但由于环境的影响,两种临水生长的植物表皮都进化出了超疏水的能力。从生物形态元的角度看,环境和气候因素对形态元的改造能力不能忽视。

图15-10 睡莲

3. 微生物形态与形态元

不管是动物细胞还是植物细胞,在体量上都不会相差过于悬殊,大型生物和小型生物之间的体量差异是由于其包含细胞数量不同造成的。但是,某些生物的体形大小本身就与细胞差别不大,甚至某些单细胞生物,一个细胞就构成了整个个体,如草履虫、酵母菌、变形虫和衣藻等,甚至还有体积更小的病毒,这些都属于微生物。若用

图15-9 莲花

动物或植物所具备的细胞来描述，并作为这些微生物的形态元似乎并不合适，所以在形态描述中通常直接用微生物本身来描述形态元。所有的微小生物均可纳入微生物形态的范畴，这些微小的生物几乎一生都维持在微米级大小，但也偶有例外，如真菌。真菌是一种生长方式像植物，进食方式却像动物的微生物。真菌会将营养物质分解成低等的简单物质，以摄取维持生命所需的营养，长成之后形态也相对自由。但真菌在生物学分类上既不属于植物，也不属于动物。

15.2.2 非生物形态及其分类

绝大部分形态元都是物质实体，一般用来分析非生物形态的最基本的单位就是原子，原子具有正电荷的质子与同等数量的带负电荷的自由电子，两者相互平衡使原子呈电中性，而电子的排布状态会影响原子在化学概念上的活跃性或惰性。一个非生物形态被其包含的原子种类与数量，以及它们之间的结合方式所影响。原子间的结合方式可以由不同的键合方式来描述。例如，碳元素的碳原子之间的键合方式为结合力很强的共价键，若大量碳原子形成层状结构的石墨，则层内原子虽是共价键结合，但层与层间原子的键合作用力却为结合力较弱的范德华力，这就使得石墨具有层与层间易剥离、易滑动的特性。如果让所有的碳原子在三维空间上都以共价键的形式结合，在宏观上就可形成坚硬的金刚石。

1. 金属键——金属

由于近代工业的快速发展，金属材料被反复研究与应用，已形成了比较完善的知识体系。金属元素的外层电子由于倾向于脱离金属原子形成自由电子，所以金属都具有良好的导电性能。金属原子的键合方式为金属键，金属的熔点和沸点随着金属键变强而变高。由于具有大量可自由移动的电荷载体，金属可被光所激发，因此光子一般无法穿透金属，而有可能被自由电子吸收，使电子达到高能状态。当电子从高能状态落回低能状态时，多余的能量会以发射光的形式释放出来。对于具有镜面的金属，光子也会以一定的角度反射出来，这些就是金属会显现金属光泽的原因。当把原子看作坚硬的球体时，常见金属的晶体结构可看作是这些球形原子在三维空间堆积而成的体心立方、面心立方和密排六方晶体结构。[①,②]（见图 15-11）不同种类的金属原子间可在一定程度上互熔形成合金，使整体的合金材料显现出与纯金属不同的性能，比如更高的强度和耐腐蚀性等。

图 15-11　金属（金属键）

2. 离子键——无机物

离子键主要出现在金属元素和非金属元素之间，金属原子通常会失去外围电子而表现为正离子，而非金属元素容易获得电子而表现为负离子，正负离子间互相吸引，通过离子键结合形成无机物，如图 15-12 所示。虽然无机物的分子中仍有金属原子，但其性质却与金属非常不同。由于不存在自由移动的电子，因此无机物一般不导电。但是，如果在熔融状态，或者在水溶液中，由于离子可自由移动，又可以重新导电了。同时，因为正负离子的外层电子都已稳定键合，光的能量不足以激发电子，对于结晶完整的无机物晶体，当体内没有过多反射与散射色心时，光子就可穿透

① Mills A. P, Hayward H.W. Materials of construction: their manufacture and properties[J]. 1922.
② HOGAN, Michael C. Density of States of an Insulating Ferromagnetic Alloy[J]. Physical Review, 1969, 188（2）: 870-874.

晶体，所以从色泽形态上看，离子晶体可是无色透明的。与此同时，得益于离子键的强结合力，离子晶体的硬度高、强度大。但由于其正负离子相对位置的固定性，因此材料能承受的变形能力差，具体表现为脆性比较大。

图15-12　碳酸钙（离子键）

3. 共价键——单质、无机物与有机物

共价键是由两个或多个非金属原子分享它们外层的电子，最终形成比较稳定且坚固的一种化学键。通过共价键结合形成的晶体材料可以是单元素构成的单质，如碳元素构成的石墨烯（见图15-13），也可以是不同非金属元素构成的无机物，如Si_3N_4（陶瓷材料）。另外，大量有机物也是由碳原子间通过共价键形成分子链的基本构架，并与氢、氮、硫等其他元素一起结合形成的化合物。分子链内强共价键的存在使材料具有高强度，同时分子链间的范德华力及长分子链空间缠绕的可能性，让有机物具有了柔韧性等不同于无机物的性能。早期发现的有机物都是从生物体内分离出来的，随着材料科学与有机化学的发展，许多有机物可在实验室由无机物合成得到。

图15-13　石墨烯（共价键）

15.2.3　类生物形态及其分类

现代科学的分类方式能够从微小的单元中，利用原子组成和化学键位将不同的形态分离出来，并赋予新概念，但这也易造成形态学研究的割裂。从设计形态学的角度来看，有一些产物虽表现为非生物材料，但是从某种角度来看，它们也呈现出与生物的相似性。既能在功能上表现出新陈代谢、应激反应、组织性和繁殖等特征，也可在生理上表现出生物的亲和性。同时，其特定的结构或性质也能够让静态的、不具有生命力的产品具有活性。这种特点不局限于自然形态，在人造形态中也存在广泛例证。即使某些材料并不是由生物的副产品产生的，但其却具有某些生物性中的一类或几类特性。从广义的角度来看，只要非生物材料具有"新陈代谢"的能力，并具有对外界环境做出应激反应的能力，就可将其称为"类生物形态"。类生物形态的形式也有很多。从现在的研究来看，主要分为结构型类生物形态和功能型类生物形态。

1. 结构型类生物形态

非生物材料没有生物材料那样复杂的多级结构。但是，如果通过将一些没有生命的无机物进行特定结构的组合，这些无机非生物材料竟然也表现出了不同程度的生物性。这种特性在医学上常常用作生物学修复，如人造骨骼通常选取磷的化合物，并利用湿法纺织的方式进行生产，通过模仿人体骨骼中的纤维孔洞形态，在保持合理密度的同时，也不会磨损周围连接处的骨头。通过模仿生物的结构进行非生物材料的构建，得到的就是一类典型的结构型类生物材料。

2. 功能型类生物形态

由于生物形态的底层形态元是由共价键连接的大分子构造的，因此在材料性能上某些人造有机材料和天然有机物也非常相近。许多医疗产品都会利用这一特性，选用合适的有机材料制备成

人体亲和的类生物材料，如人造皮肤。现有的人造皮肤一般分为两层，表层用硅橡胶膜制成，用来保持整体材料的强度、内部的湿度，并抵抗细菌的感染；里层材料为具有良好细胞相溶性的类生物材料，用于促进皮肤生长。这类材料区别于直接用猪皮改造的人造皮肤，它完全是人造合成的，没有任何细胞结构，所以不能归类为生物材料。利用接近生物材性的材料对生物体的缺损进行修复，属于功能型类生物材料形态。

15.3 人造形态的组织构造

H.西蒙（Herbert Simon）在其专著《关于人为事物的科学》中曾这样表述："今天人类所生活的世界，与其说是自然的世界，远不如说是人造的、人为的世界。"[①] 在人类周围，几乎每样东西都有人的痕迹。正如作者所言，依托自然世界，人类正在逐步构建起与前者截然不同的人造世界，而人造世界的呈现物便是各种各样的人造形态。需要明确的是，人造形态并非要刻意脱离自然法则，或者靠破坏自然法则而存在。在遵循自然法则的同时，它们还符合人的目的和意图。随着人的目的发生变化，人造形态也会发生改变；反之，亦然。

实际上，探究"自然形态"与"人造形态"之间的差别，目的不是给二者划定范围，而是有助于人类理解何为人造形态。首先，人造形态是在人造因素与自然因素综合作用下形成的；其次，人造形态可模拟自然形态的某一或若干方面的特性，将原本从属于自然形态中的某一部分为人类所用，这一部分既有可能是具象的"物"，也有可能是抽象的"事"。此外，对于人造形态，特别是在设计与制造过程中，通常既有感性的、经验的方式，也有理性的、量化的方式。伴随着人类认知、探究与制造水平的发展，人造形态经历着一次又一次的演化，而这在组织构造之中便可见一斑。从师法自然开始，基于自然形态（自然物）展开的改造、模仿与合成伴随人类至今。近200年来，在人造形态的组织构造中，"人"的因素开始渗透到越来越细微的层级，而这与设计学的发展不无关系。因而有必要基于设计形态学就以上内容进行讨论，并尝试性地给出设计形态学视角下的观点与看法，如图15-14所示。

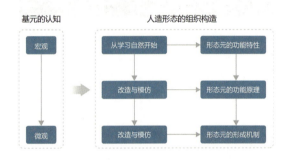

图15-14 本小节讨论的内容

15.3.1 从师法自然开始

在人类创造人造形态的历史长河中，自然形态是最好的老师。其实，向自然形态学习的设计研究早已出现，例如，中国古人模仿鱼类外观制造船体；鲁班模仿"有刺的叶子"发明锯齿；莱特兄弟借鉴"鸟类飞行原理"制造飞机等。这些为形态学研究者津津乐道的故事无不体现着古今中外对"自然形态"的设计研究与应用。大自然经过几十亿年的演化，形形色色的自然形态遍布地球的各个角落。面对不同的环境，为了生存自然形态，演化出了最适配所处环境的组织构造。同时，在原料、结构和生成方式等方面之间寻求着最佳平衡点，而最终呈现的结果总能让人称奇。人类在构建人造世界时遇到的难题，或许早已被

[①] Simon H A. The sciences of the artificial [M]. MIT Press，2019.

自然形态解决。因此，向自然形态学习应是寻求构建人造形态的最佳方式。随着人类观察、认知与制造手段的不断进步，对自然形态的研究范畴也逐渐从宏观世界拓展到了微观领域，由此揭开了形态内在的奥秘，使人类得以透彻理解宏观形态与微观组织结构之间的因果关系。

橡胶的利用和研究是一个很好的佐证。约1600年前，美洲土著已懂得如何利用橡胶。他们虽不会像现代人一样把橡胶硫化，但会用自然界中的原材料达到相似的效果。他们不仅学会了在橡胶中混入树液或藤类植物的汁液，还掌握了原材料的配比，使橡胶具备不同的特性，从而制造出不同功能的橡胶制品，如弹力极佳的皮球、紧固工具的绑带和耐磨的鞋底，如图15-15所示。随着欧洲殖民者的到来，橡胶借此机会传入欧洲。欧洲人开始系统地、科学地研究橡胶，包括材料性质、采集方法、产地分布和利用方式等。1839年，美国人查尔斯G.（Charles Goodyear）发明了橡胶硫化技术，从而解决了橡胶遇高温时发软变黏、遇低温时发硬变脆的缺点。1860年，查尔斯W.（Charles Williams）从天然橡胶的热裂解产物中分离出异戊二烯（C_5H_8），就此天然橡胶的"形态元"被发现，也为人造合成橡胶奠定了基础。如今，具备不同功能特性的合成橡胶制品已在各领域中发挥着巨大作用。由此可见，人类对自然形态中形态元的认知过程，是从原料层面（宏观的组织构造）逐步发展至原料的分子构成层面（微观的组织构造）的。以此为鉴，对应不同的认知阶段，人造形态的组织构造也会受之影响而发生变化。

图15-15　约1600年前，美洲土著制作的橡胶球

15.3.2　改造与模仿

在形态学研究中，如果提到"改造与模仿"，则人们首先会联想到"仿生学"。"仿生学"这一概念源于工程领域，是由杰克S.（Jack Steele）博士于1958年提出的，他根据拉丁文中的"Bios（生命方式）"与"nic（……的性质）"组合出"Bionic"一词。需要明确的是，设计形态学的学科基础包含仿生学的内容，但两者并不完全相同。在设计形态学视阈下，改造与模仿的对象并不局限于生物形态，也涉及自然界中的非生物形态及类生物形态，三者被统称为自然形态。

人类向自然形态学习之初，往往先通过实践得出经验，再创造人造形态。而伴随着对自然形态认知程度的加深，人类在改造与模仿的过程中需要去定性、量化的因素越来越多。也是在这一阶段，人类开始有意识地总结、归纳形态规律。因此本小节将更侧重于人造形态中关于"定性与量化"的论述。在人造形态的组织构造中，"改造与模仿"存在一个共同点，即有一个相同的自然形态原型。人类受自然形态中有趣功能特性的启发，分析其中的形态原理，再构建出具备相似功能特性的人造形态。若基于"相关学科"的传

统视角，人类在"改造与模仿"的过程中，需要"定性与量化"的形态因素涉及数学、物理、机械等多个学科，它们之间往往存在强关联性。因此，在设计形态学中，"改造与模仿"是指理解、分析、探寻"定性与量化"的不同形态因素之间的关联性，进而归纳、总结出一般形态规律。

贝壳微结构的研究就是"改造与模仿"的典型案例。贝壳的韧性相比其构成矿物质要大几个数量级，但同时几乎不损失硬度，原因便是"软质框架+硬质片状物"构建机制，如图15-16所示。因此，通过梳理其中的形态要素，归纳出片状物造型规则度、分层重合率等形态规律，可在实验室中制造出高韧性复合结构。[①] 相比于普通的实质材料，这一借鉴了贝壳微结构中造型、大小、分层规律的人造复合结构的力学性能更优。因此，针对自然形态的改造与模仿，特别是针对微观形态，关键一步是定性、量化其中的形态规律。

图15-16 模仿贝壳微结构制造的高韧性复合结构

15.3.3 人造合成

"合成"一词的英文是Synthetic，其词源是希腊语中的Suntithenai，指"放在一起"。在Oxford Languages中，物质层面的"合成"是指通过化学合成制成的，尤其是模仿天然产物时。在现代汉语词典中，合成是指通过化学反应使成分比较简单的物质变成成分复杂的物质。需要明确的是，设计形态学并非要关注人造合成中的化学反应，而是针对人类认知形态元的发展过程，去讨论人造合成所能触及的层级，以及与之相对应的人造形态组织构造，进而推测未来人造形态组织构造可能出现的形式及所发挥的作用。

从了解、应用自然形态的组织构造开始，再到基于自然形态的改造与模仿，这是对形态由浅入深、由宏观至微观的认知过程。人类在加深对形态及其形成机制的理解时，拓宽了人造合成所能触及的范围。在既有的认知与技术范围内，人类可被认为是形态形成过程的"控制者"。如人类在对天然橡胶形态具备足够的认知基础后，便开始尝试采用不同的合成方法，控制人造形态的形成过程来制作合成橡胶，如甲基橡胶、丁苯橡胶等。在人造合成的过程中，由于具备足够的认知与技术基础，人类可不依托自然形态，完全合成出具备相似特性的人造形态。同时，还可依托人造形态做进一步的技术调整，进而得到具备不同特性的各类进阶人造形态。需要明确的是，自然形态与人造形态之间可能存在相似的物质构成，但在构建方式上往往存在着一些差异。

在既有认知与技术范围外，人类可被认为是形态形成过程中的"参与者"。如研究者在给蚕喂食石墨烯或者碳纳米管后，得到的蚕丝韧性可增加一倍，电导率可高出十倍。[②] 这种人造合成蚕丝可应用于耐久防护织物，可降解医学植入物及环

① Gu G X, Takaffoli M, Hsieh A J, et al. Biomimetic additive manufactured polymer composites for improved impact resistance [J]. Extreme Mechanics Letters, 2016, 9: 317-323.
② Wang Q, Wang C, Zhang M, et al. Feeding single-walled carbon nanotubes or graphene to silkworms for reinforced silk fibers [J]. Nano Letters, 2016, 16 (10) : 6695-6700.

保型可穿戴电子设备。① 在进行人造合成的过程中，受限于所处阶段的认知与技术基础，人们很难基于对自然形态（自然蚕丝）的理解，独立地合成类似的人造形态（人造蚕丝）。因此，需要将产生自然形态的生物母体作为得到人造形态的"关键工具"。换言之，若能在自然形态形成的过程中加入新原料进行合成，便能得到依托自然形态且被赋予新特性的人造形态。如果没有产生自然形态的关键工具，人造形态的合成也就无法实现。

15.3.4　人造形态发展的具体尝试

在漫长的演化进程中，大自然已发展出各种组织构造形式，并体现了出色的力学、可变形态光学和电学等方面的特性，这为人造形态的发展提供了宝贵的灵感来源。各领域在了解、学习自然形态中所蕴含的原理之时，也间接推动了现代制造技术的转变。自然界中的自然形态多种多样，其复杂程度远远超出了传统设计和制造技术的能力，这也给自然形态研究及其在人造形态中的应用带来了较大的困难。然而，3D打印技术的发展，为模仿自然形态中固有的多尺度、多状态和多功能组织构造，创造了新机遇，特别是针对自然形态中的增强力学结构、可形变结构、流体动力结构和光电结构增材制造发挥了极其重要的作用。

1. 增强力学结构

龙虾螯是生物力学增强结构的典范之一，如图15-17所示。龙虾螯的Bouligand结构是由甲壳素纤维以扭曲的形态堆叠而成的，构成了微小的螺旋形楼梯状，质轻且强度极高。对此，可通过3D打印的Bouligand多壁碳纳米管（MWCNT）增强复合原型，揭示其高抗击结构原理，进而提出相关的设计准则。② 这一研究成果为3D打印具有增强机械性能的人造半月板提供了可行的方法，该方法可在修复半月板缺损和其他纤维组织中获得广泛应用。

图15-17　模仿龙虾螯微结构制作的力学增强复合原型③

2. 可形变结构

以松果或紫荆荚为例，如图15-18所示，其器官会随着水分变化而表现出打开或关闭的形态变化，这可确保仅当环境中的水分充足时才可实现种子散布。如今，基于松果受水分影响而形变这一点，已经实现并制得了水分诱导形变的人造形态元，并通过3D打印技术制造出可用原型。④ 当然，自然界还提供了许多类似的气候响应系统，这些系统会受光线、湿度、温度和气压等环境因素的影响而发生形变，这一点与传统的人造自适应、自响应系统存在很大差异。换言之，这些系统能够以与新陈代谢无关的方式改变其形态，其形变完全取决于固有的形态特征，如材料、结构等。而当今的多数人造自适应、自响应系统是基于复杂的电子传感器和促动装置运行的，即传感器检测到变化刺激，再发送相应的电信号以控制制动器做出响应。在这些系统中，传输过程、驱动过程均非常耗能，并高度依赖容易产生故障且昂贵的电子部件。

①② Wang Q，Wang C，Zhang M，et al. Feeding single-walled carbon nanotubes or graphene to silkworms for reinforced silk fibers[J]. Nano Letters，2016，16（10）：6695-6700.
③④ Yang Y，Chen Z，Song X，et al. Biomimetic anisotropic reinforcement architectures by electrically assisted nanocomposite 3D printing[J]. Advanced Materials，2017，29（11）：1605750.

3. 流体动力结构

鲨鱼体表分布的盾鳞,如图15-19所示,是其具备出色流体动力性能的关键。这种盾鳞嵌在皮肤内的是骨质基板,露在外面的是具有珐琅质的棘,且每个鳞片上都有顺流向排列的V形微沟槽。盾鳞上的微小沟槽表面会形成涡流,可以有效地减少鲨鱼体表与水的摩擦阻力,从而提高游速。[③]而这一优化流体动力性能的组织构造形式,已经在航天领域得到了实验应用,如NASA已设计并制造出分布有类鲨鱼盾鳞形态的微观非光滑界面,并将其粘贴在机身表面,使机身表面阻力减少了6%～8%。

4. 光学结构

蝴蝶翅膀的结构色为未来的相关技术应用提供了灵感。人们普遍认为,自然界中的颜色是由色素沉着、结构色或两者的结合所产生的,而蝴蝶翅膀的颜色便属于结构色的一种。结构色是光与精确的、复杂的多尺度光学结构之间的相互作用产生的。在蝴蝶翅膀的鳞片上,从纳米级、微米级到毫米级尺度观察,均可发现不同光学结构的存在,如图15-20所示。同时,蝴蝶翅膀颜色的形成过程与发光二极管中颜色的形成过程很相似。最近,受蝴蝶翅膀中多尺度光学结构的启发,人们开发了一种高分辨率的多色图案技术,可通过使用单一材料和柔性光子晶体在几秒钟内获得人造结构色。[④]这种可控的结构色打印技术在伪造保护与印刷技术中具有很大的潜在应用价值。

图2-18 模仿松果的可形变结构制造的水分诱导形变原型[①]

图15-19 模仿鲨鱼盾鳞制造的蒙皮[②]

① Correa D, Papadopoulou A, Guberan C, et al. 3D-printed wood: programming hygroscopic material transformations [J]. 3D Printing and Additive Manufacturing, 2015, 2(3): 106-116.

②③Tian G, Fan D, Feng X, et al. Thriving artificial underwater drag-reduction materials inspired from aquatic animals: progresses and challenges [J]. RSC Advances, 2021, 11 (6): 3399-3428.

④ Gan Z, Turner M D, Gu M. Biomimetic gyroid nanostructures exceeding their natural origins [J]. Science Advances, 2016, 2 (5): e1600084.

图15-20 模仿蝴蝶鳞片的光学结构研发的仿生结构

15.4 智慧形态与建构方法

人类对形态的探索研究,已从"已知形态"逐渐向"未知形态"转化。未知形态也被称作"智慧形态"(详见1.1 设计形态学产生的背景与条件),它主要包括两类:第一自然中还未发现的形态和第二自然中还未产生的形态。在设计形态学中,智慧形态和第三自然其实就是针对未来的探索和研究领域,如图15-21所示。

图15-21 智慧形态的建构

15.4.1 基于未知自然形态的智慧形态

在自然形态的研究上,人们已对设计形态学进行了大量的探索研究和协同创新,并取得了令人满意的研究成果。如通过研究自然中水葫芦的气囊结构,发现其形态具有良好的抗应力效果,并将其应用于水上建筑设计;通过研究节肢动物的外骨骼形态,发现良好的力学结构并应用于无人机设计。随着研究的深入,人们已不再满足于在既有的自然形态中寻找规律并加以研究和利用,而是更加关注未知的自然形态,即"第三自然"中的"智慧形态"。

1. 自然形态的探索与发现

浩瀚的宇宙深不可测,人类即便穷尽一生,也难以了解其全貌。由于宇宙中的天体及其间距非常大,以致难以用宏观世界的尺度对其予以描述,因此便将其统称为宇观世界($>10^{26}$m)。由此可见,人类探索自然的工作不仅任务艰巨,而且永无止境。与宇宙中自然形态的总量相比,人类已发掘的自然形态或许只是九牛一毛,而且还有数量巨大的自然形态是不可视或者难以触及的,如黑洞、暗物质和暗能量等,据研究人员估算,其数量已经超过了可视自然形态的5倍。实际上,这些未被人类发现的自然形态,便是设计形态学中定义的"智慧形态"。不过,这些未发现的

形态并非不存在，而是其存在方式不易或无法被人类发掘，它们甚至可能在人类诞生之前就已存在了。与宇观世界相对应的是微观世界，微观世界的自然形态虽然极其微小（$<10^{-9}$m），但其复杂性和神秘感却丝毫不输于宇观世界，它们宛如世界的两极：从无限大到无限小。尽管人类已经破解了细胞、病毒、DNA、分子、原子、原子核、电子……但仍然有大量的粒子未被发现。实际上，人类已发现的微观自然形态或许只是微观世界的"冰山一角"，而大量的微观自然形态正等待着人类去发掘，而它们也同样属于设计形态学中定义的"智慧形态"。

不过，自然形态并非一成不变的，它们皆遵循生老病死这一普遍的自然规律，且都拥有自己的生命周期，不仅生物形态如此，非生物形态和类生物形态亦如此。除此之外，自然形态的变化还体现在其内在因素的变化（如由于基因突变而产生的生物变异），以及外在因素的变化（如火山和地震带来地理和生态的改变）。事实上，这些形态的变化，很难简单地用"利弊"二字来予以评判。譬如，火山会给人类带来巨大灾难，甚至会摧毁其周围的一切生灵。然而，火山却又在地球周围构筑了浓密的大气层，从而防止地球上的氧气、水蒸气向太空扩散、外溢，并能有效地阻隔紫外线等放射性物质对地球生物的肆意侵害。由此可见，自然形态并不存在固定不变的"常态"，即便是与人类朝夕相处、人类习以为常的自然形态，日久天长，也会因形态内、外因的变化而逐渐从"熟悉"而变得"陌生"。实际上，已知形态与未知形态并非始终处于对立的状态，而是处于彼此不断转化、动态发展的状态或过程。

2. 自组装形态与新的生物

人类在物理科技领域取得了一定成果，但对于生物领域，涉及的范围依然很狭窄。人类发现细胞是生物的"形态元"，并破译了属于生物形态元细胞的丰富信息，但至今却无法制造出一个细胞；人类发现细胞承载着各种信息，却无法翻译出其成千上万的信号通路。人类对生命的掌握似乎遇到了瓶颈，只能通过观察进行猜想。然而，人类不仅学会了对黑匣进行干预并观察其规律，还学会了利用这种"神秘"力量，将这样无法被完全掌握的现象称为"自组装"。

"自组装"现象在生物建构过程中普遍存在，从宏观角度来看，一个系统从无序变成有序的过程，就是一种自组装的过程。从微观视角来看，细胞的演变及基于细胞组织的生长过程，也是自组装的过程。而"组装单元"可能是分子、原子，也可能是细胞、病毒等。2005年7月，美国《科学》杂志在创刊125周年之际，发布了当今世界最具挑战性的125个科学问题。而"化学自组装能走多远"就是其中的主要问题之一。在化学界，自组装曾经得到前所未有的关注。它被赋予了出乎意料的威力，并在多个学科领域里崭露头角。分子可以通过自组装形成；材料可以通过自组装制备；表面改性可以通过自组装实现；细胞有望通过自组装获得；甚至可以期待生命体通过自组装产生等。[①]

由此可见，自组装不仅能改变生物的组织和性能，而且还有可能产生新的生物，而这便属于设计形态学界定的"智慧形态"范畴。生物内部的自组装实际上指的是生物体本身的"生物性"，通过对这些规律的关注，不仅可以帮助生命学科更深入地理解生命、创造生命，还能帮助材料科学去探索研究新材料，组装材料新性能，也为设计形态学中"智慧形态"的研究提供了新的思路和构建方式。

3. 非生物形态的生成与转化

非生物形态虽然没有表现出像生物一样的活性，但依然能通过形态元编码构建。分子的构建

① 李恒德. 自组装：材料"软"合成的一条途径[C]. 北京：化学工业出版社，1999：12-18.

和组装是创造智慧形态的重要手段和技术方法之一。通过对材料的研究，可以看出结构单元可借助分子间的弱相互作用，自发地形成稳定的、具有特定结构和功能的，且主要以非共价键结合的聚集体系。若干分子组装体结构及其功能是用传统制备方法无法获取的，分子组装技术在新物质创造及获得特定功能方面，具有不可替代的作用，成为材料"软"合成的一条路径。[1] 如在海洋贝类的矿化过程中，有机分子在一定的外在条件下，会自发组装成一定的形态，而有机分子与无机分子之间的键合会调控无机物的形成，如图15-22所示。

非生物形态可能是宇宙中最普遍的形态。到目前为止，人类所探测到的星球尽管均不存在生物形态，但却有着与地球十分类似的非生物形态，而且有些形态的差异其实是因为其物态不同导致的。从地球上的非生物形态的生成过程来看，一方面，许多非生物形态其实是由生物形态逐渐转化而来的，如煤炭、石油、珊瑚礁等；另一方面，大量的非生物形态则是在阳光照射、昼夜温差、水和风的侵蚀，以及火山、地震等作用下，成年累月地进行着形态的生成与转化。由此可见，非生物形态的生成过程实际上也是动态变化的过程，只是其持续的时间十分漫长而已。因此，这些正在不断转化的非生物形态，其实就是潜在的智慧形态。

4. 人类诱导下的生物代谢与转化

从设计形态学的角度来看，当人类通过研究掌握某种生物的生活习性和生长规律后，就可诱导其按照人类的意愿去完成既定目标。这些生物或许是动物，或许是微生物，它们在人类的引导下，利用其代谢物或分泌物来建构自己擅长却又十分陌生的形态结构。

图15-22　基于贝壳的生物矿化[2]

[1] 李恒德.自组装：材料"软"合成的一条途径[C].北京：化学工业出版社，1999：12-18.
[2] 图片来源：Yao S, Jin B, Liu Z, et al. Biomineralization: from material tactics to biological strategy [J]. Advanced Materials, 2017, 29 (14)：1605903.

虽然微生物看不见、摸不着，但它却蕴含着惊人的能力！它不仅能让死亡的生物得以降解，回归于土壤、海洋，以实现生命的轮回，还可以让有害废物失去毒性，从而使生存环境变得更为安全和谐，甚至在动植物之间建构了看不见的桥梁，以实现生物多样性和生态的平衡发展。本课题组曾经利用微生物具有吞噬和代谢人类生活垃圾的功能，诱导微生物菌落参与建筑的非承载墙体建构，如图15-23所示。建筑由基础区和生长区两大部分构成，基础区进行垃圾处理，以生产工程杆菌菌群繁殖所需的催化剂与营养素。首先，会逐渐搭建建筑框架及内部灌溉系统，接着通过调节温度、酸碱度和垃圾中提取的酵母膏量，来组织工程杆菌菌落迅速且有序繁殖，直到形态稳定为止。搭建建筑后，再通过对湿/温度的改变来控制建筑固化和膨胀的状态。同时，微生物菌落通过摄取营养（垃圾）以进行生命代谢，获取有机物中的能量后进行分解，这为作物生长提供了复杂而丰富的营养成分和足够的空间。

图15-23　工程菌生长建筑

课题组借此项目清晰地反映出基于生物规律带来的全新构筑方式。传统的混合与烘烤的材料制备方式被引导微生物合成的过程替代，由"自上而下"的设计思维"编码"去指导生物"自下而上"的"合成"策略，替代了传统的"分解"的设计逻辑。生物的参与为设计带来了全新的高合理性的方法与形态。不仅如此，若换个角度，设计学参与生物的制备过程也为自然界生物提供了新的机遇。

在麻省理工学院的多媒体实验室，N. 奥克斯曼（Neri Oxman）教授团队以蚕作为形态的生成参照，通过研究蚕的生命周期，将羽化的场所——蚕茧作为研究对象。蚕在建筑的过程中会将自己置入周边环境，创造一个有张力的结构，再吐丝形成一个有压力的蚕茧。① 设计团队通过对蚕吐丝路径的捕捉，将复杂的蚕茧结构可视化，并通过将蚕放置于不同的外界环境和支架中，发现蚕茧的形态、成分及结构都会随着环境的变化而进行改变。于是，研究团队便通过计算机控制机床制成的26个多边形面板来搭建结构，并用蚕丝织出一块人造蚕丝模板来引导蚕爬行，如图15-24

① Oxman N, Rosenberg J L. Material performance based design computation [C]. Proc 12th International Conference on Computer Aided Architectural Design Research. 2007：5-12.

所示。蚕吐出的丝与机器造出的丝层叠交错，编织出巨大的蚕茧，用机械制成结构引导生物发挥自组装特性去填充缝隙，这种行为也可以看作是生物体被外界"模板"引导的形态生成过程。这种大型模板的搭建可通过计算机生成和控制，而软件设计的过程，以及生物体搭建结构的过程都可以看作是生命体系中神经系统的"编码"行为。在此项目中，设计者基于对蚕吐丝行为的研究，揭露了生物背后形态规律的本质，通过对其本质的把握，在特定环境下进行更改，得到了人造与自然共同创造的对过去对立的两者来说皆优异、合理的形态。

a

b

图 15-24　Neri Oxman 团队作品 Silk Pavillion[①]

15.4.2　基于未产生人造形态的智慧形态

1. 从形态模拟到形态创造的跃迁

模拟是人类向大自然学习的最佳捷径。人类诞生伊始，就与大自然休戚与共，并结下了不解之缘。在与大自然交往的漫长岁月里，人类发现大自然不仅有取之不尽、用之不竭的自然形态，而且还在其形态中发现了令人惊诧的隐秘智慧。显然，这便是大自然给予的恩赐！受这些智慧的启迪，人类不仅仿制了大量的仿生人造形态，而且还创造了数量庞大且全新的人造形态。随着科学技术的不断突破、快速发展，在大量先进技术的加持下，人造形态的发展势头和规模突飞猛进、日新月异。而这些尚未面世的人造形态，其实就是设计形态学界定的未知人造形态——智慧形态。

不过，形态模拟并非都是过去时。实际上，针对刚刚发现的自然形态，模拟仍不失为学习的重要手段，这种模式与创造模式往往交替进行，甚至会被人类持续保留下去。其实，从模拟到创造也是人类认知的升维和跃迁，它不仅让人造形态与自然形态拉开了距离，而且还有可能使二者走向对立。事实上，人造形态和自然形态拥有共同的生态系统，它们需要在该生态系统中，始终保持动态的平衡，而人类在其中扮演着极其关键的角色。不过，地球生态系统并不是封闭的，除了地球引力和大气层的阻隔，它始终保持着开放的态度，并用博大的胸怀迎接着突然到访的"天外来客"。同时，人类为了满足好奇心，也在不断地向太空发射各类探测器、卫星、飞船和太空站等。这些承载人类前沿科技的未知人造形态（智慧形态），正是未来设计的研究内容和发展方向，而在这一过程中，设计形态学研究具有不可推卸的责任。

① Oxman N，Rosenberg J L. Material performance based design computation [C]. Proc 12th International Conference on Computer Aided Architectural Design Research. 2007：5-12.

2. 基于编码设计的形态创新

自工业革命以来,人类的设计创新便被大批量的生产方式所限制,工厂的流水线规定了产品组装所需的不同部件。而设计者所面对的,便是功能各异的不同部件所构成的组合物。然而,人类无法在自然界中找到此类组合物,自然界中的材料大多为各项异性材料,它们所构成的物质不需要被任何方式组合。随着现代科学技术的迅速发展,这两种看似截然不同的逻辑却有可能被弥合,从而形成新的材料(形态)生成逻辑。

虽然"自下而上"的类似于编码的构建逻辑在整个生物体的高级结构自我装配过程中只是一部分,并且在现阶段看来仅仅是人类模仿生物的一个开端,但它对材料科学和设计学的影响却不容忽视。对材料科学来说,它有可能为一些先进材料开辟一条"软"制备的途径,可将微观分子一层层按一定的编码逻辑装配成材料或者器件。而对设计学科来讲,这种逻辑可为设计带来很大的价值和启示,从而形成生成式设计和形态研究新方法,以及创造全新、未来的人造形态——智慧形态。

"设计形态学"的核心是形态研究,通过对形态的探索和研究来揭示形态内在的本质规律和原理,并予以恰当的应用与创新。随着相关学科的发展,人们将设计形态学与这种"软"制备结合,从而形成了具有极高价值的设计创新。例如,计算机技术的发展可帮助人类将复杂的形态编写成代码,生成数字形态;3D打印技术和数控加工技术可帮助人类进行增材制造和减材制造;材料工程领域对于自组装研究所探明的部分,虽然在微观世界中占比非常渺小,却可帮助人类以高精度的方式合成材料。另外,合成生物学还可帮助人类通过编辑DNA来发掘新的生物功能。

3. 合成生物学与人造形态

在设计形态学思维与方法主导生物细胞研究的过程中,需要充分发挥设计的协同创新作用,与生物学、合成生物学等学科进行交叉融合研究。合成生物学是门致力于构建"人造生物系统"的学科。该学科能够将已识别的基因组模块化处理,通过借用工程学电路通信学中的一系列概念,将基因组4种碱基对的排列方式及其功能记录下来,再进行标准化处理,赋予其逻辑组合,最终生产出生物的最小形态元细胞。[1] 合成生物学的研究既是对生物细胞的研究学习,也是进行生物编码的组织构建,且是自下而上的形态建构方式。实际上,人类已着手通过此方式来构建可按照预定方式存在的生命体系。这与设计形态学中未知人造形态的概念十分契合,可以这么说,合成生物学的研究也是对智慧形态的研究。

从研究对象的角度来说,合成生物学的主体是对生物系统,即有机物的研究。有机物的含义是有机的物质或有生物的物质。18世纪早期,人类普遍的理解是人工只能合成无机物,而植物、动物体内的化合物是在神秘的生命力作用下生成的,但是这样的理论最终也在乙醇等其他简单的脂类物质在实验室合成之后被推翻了。[2] 现在所定义的有机物主要是碳氢化合物及其衍生物,由于碳原子特殊的杂化方式及轨道决定了有机化合物有几千万种之多,远远超过了几十万种的无机化合物。合成生物学主要研究路径为基因组上的碱基对,胞嘧啶(Cytosine, C)、胸腺嘧啶(Thymine, T)、腺嘌呤(Adenine, A)和鸟嘌呤(Guanine, G)4种,可以说所有基因都是由这4种碱基对排列组合而成的。[3] 这如同用色彩中的

[1] 李春. 合成生物学 [M]. 北京:化学工业出版社, 2019.
[2] Kinne-Saffran E, Kinne R K H. Vitalism and synthesis of urea[J]. American journal of nephrology, 1999, 19 (2): 290-294.
[3] Asimov I. Data for Biochemical Research(Dawson, RMC; Elliott, Daphne C.; Elliott, WH; Jones, KM; eds.)[J]. 1960.

"三元色"构成各种丰富的色彩，单个的碱基对则对应了像素点。虽然每个碱基对的构成可被破解，但它对整个基因条的作用仍难以知晓。目前，只能观测到多个碱基集体表达的性能，很多时候需要剪切整块基因片段。这宛如图像处理技术，在操作编辑图像的过程中，片段与片段之间会出现冲突的部分，因此需要设计者不断优化产品，直到不会出现明显的不合逻辑之处。而合成生物学的基因编辑处理通常都不是直观的，需要转化成逻辑语言，合成生物学对电路原理的借鉴也非常多。只有在需要的基因被正确剪切编辑，并被整体优化设计之后，才能说完成了一次合成产出。

在设计形态学与合成生物学的交叉过程中，有些研究内容易于重叠、融合。首先，研究思路相似。相比于生物学，合成生物学秉持由下而上的理念，在路径上建立生物学的基层逻辑，改造生物性状，而设计形态学也是从底层基础分析开始的，通过对形态元的研究构建设计形态。其次，研究的目标系统化和工程化。在这一点上，设计形态学的研究方向具备了可重复实验的价值，可以通过反复实验，不断趋近预期结果。对合成生物学来说，也需要缩短设计构建的时间，两学科可实现互补。不过，两学科之间也存在交叉困难的部分。如合成生物学的研究对象是微观层面的细胞，其实验主要是操作DNA的碱基对，而设计形态学研究通常是宏观层面的形态，探索的是形态的规律和原理。此外，二者的研究产出不同，合成生物学的研究产出主要有生物燃料、生物环境修复、生物材料及其他。

15.4.3 智慧形态的未来

控制论提出者诺伯特·维纳（Norbert Wiener）认为，在已经建立起的科学部门间的无人空白区最容易取得丰硕的成果。自然科学之间的融合其实已经开始，各大学科之间的隔阂正在逐渐瓦解，而设计形态学作为一门以"形态"规律研究为核心的交叉学科，也在不断尝试着融合性的发展策略。

对"智慧形态"的研究为设计形态学研究带来的重要启示是：通过向生命系统学习及模拟生命系统，给人类以崭新的视角透视世界。相关研究已经开始刻意地设计明确包含自组装原理的机器和制造系统，它将会成为微观机械制造的一种方法，也会在设计领域大放异彩。这种方法使得材料组装产生了许多新奇的性能，并消除了人类劳动可能产生的失误和损耗，可以想象，数学家冯·诺伊曼（John Neumann）所预想和描述的"能够进行自我复制的机器"。与此同时，"未来的系统和微型机械"也可以利用"生物性"来进行制造。

生物制造的过程是完全绿色、对环境友好的，它所承担的不仅仅是人造制造中更合理的生长性工作，更是基于第一、二自然之上孕育的第三自然。在此条件下，生物与人类会更加和谐地生存在同一环境中，蚕不需要被人类抽丝剥茧，它可以顺利地实现自己羽化产卵并过完一生，而人类也不再需要依靠加工蚕茧的工序，却依然可以将原料投入纺织工业。[①] 这构成了生物与设计共同创造的设计巅峰，将生命赋予周围的产品，形成两者均衡的生态环境。

古人也会借鉴自然界中的形态，激发出设计灵感来制造工具。而对于有众多学科技术与理论积淀的现代人，设计不仅会受到大自然的启迪，设计者还会凭借设计去探究大自然。由于人造技术与自然的共同协作，更多工业制造和组装的设计将被取代，更多服役于不同条件下的有机物质将会出现，更多的生物将会通过人造干预，达到在自然中无法通过进化达到的高度。因此，人与自然的关系，也会更加密切与健康。

① Oxman N, Ortiz C, Gramazio F, et al. Material ecology [J]. Computer-Aided Design, 2015, 60: 1-2.

第 16 章　设计形态学的材料分类与研究

真实世界中的形态千姿百态，而且物态也不尽相同。但与设计形态学息息相关的就是设计应用的载体——材料研究，不论什么形态，在真实世界的研究范畴内，最终都会落脚在物质——材料上。因此，本章重点论述了设计形态学中关于材料研究的相关思维、方法与理论，从而可以更好地指导真实世界中的物质（材料）研究。

16.1　材料分类与性能

由于材料的种类和数量极其庞大，为了便于研究就需要对其进行合理的分类。常见的材料分类方式，通常是按照材料的来源、性能、用途、理化属性及行业领域进行分类的。随着学科的不断交叉融合，材料的分类也变得更加多元化。因此，设计形态学为更深入地对材料进行研究，便将其划分为天然材料、人造材料和智慧材料，如图 16-1 所示。

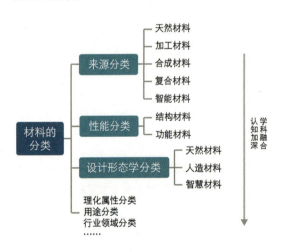

图 16-1　材料分类的多元化

材料是指可用来制造器件、机器或其他成品的物质。[①] 材料也是物质，是由原子按照一定的规则组合而成的。材料的性质取决于它的组成成分和组织构造。材料分类是根据不同需要，从不同角度对其进行归类的。按照物理化学属性，可将材料分为金属材料、无机非金属材料、有机高分子材料和复合材料。按照材料的用途分为电子材料、宇航材料、建筑材料、能源材料、生物材料等。而在实际应用中又常分为结构材料和功能材料。事实上，在传统的材料分类中，材料分为金属材料、无机非金属材料（陶瓷材料）、高分子材料和复合材料。钢铁、黄金、白银等都是金属材料，而陶瓷和玻璃等则为非金属材料，从组成上看，包括氧化物、无机盐等。高分子材料由有机物大分子构成，如纤维、橡胶、树脂、塑料都属于高分子材料。另外，复合材料是由两种或两种以上的材料按照一定的方式组合而成的，其分类也很多。复合材料按照基体可分为金属基、陶瓷基和树脂基等；按照增强体可分为纤维增强和颗粒增强等。

16.1.1　材料来源分类

1. 天然材料

按照来源对材料进行分类，是最直观且易于被大众理解的分类方法，也是一种系统而简明的材料分类方法。天然材料是指产自大自然且未经人工生产加工的材料。这些材料可分为三大类。（1）天然金属材料：几乎只有自然金。（2）天然有机材料：

① 张钧林.材料科学基础[M].北京：化学工业出版社，2006.

有来自植物界的材料，如木材、竹材、草等；也有来自动物界的材料，如皮革、毛皮、兽角、兽骨等。(3) 天然无机材料，主要有大理石、花岗岩、黏土等。一般天然材料具有以下特征：存在明显的外观特点；材料性能、纯度偏差大；具有强地域性，表现在不同地区的产出偏差值大，或者产地仅局限在少数地区；材料形态、性能不同，有形态与数量的限制；一般不适宜作为大批量生产加工材料使用，多用于制作手工艺品。

2. 加工材料

天然材料是与人、自然最为调和的材料，用它们制作的产品具有高雅、质朴的品格，最具亲和感，是人类最乐于使用的材料之一，尤其是天然的有机材料。人类常常将它们转变为加工材料，以改善性能、纯度，减少地域性偏差，以及形态与数量的限制。在充分保持天然材料个性与品格的基础上，使之适用于单一品种和大批量生产的产品，如多层胶合板、碳化竹板、陶制砖瓦、棉布、丝绸等，这些材料能够更好地被人类所利用，并加工成批量生产的终端产品，如家具、建筑、服装等。

3. 合成材料

合成材料是由两种或两种以上的物质复合而成且具有某些综合性能的材料。它分为结构复合材料和功能复合材料两类。结构复合材料如铝合金、钛合金、高碳钢、工程塑料、硅橡胶等；功能复合材料如棉麻布、铝塑板、塑钢管、混凝土、镀膜玻璃等。复合材料是随着材料科学技术的进步而发展起来的一种新兴材料，非常有发展前景，并被广泛地用于航天航空、船舶制造、化学工程、电气设施、建筑工程、机械工程、交通工具等领域。

16.1.2 材料性能分类

随着人类对材料认知的深入，材料来源分法的不足开始显现。人类利用材料都是利用材料的各种特性，也就是注重材料的性能。材料的性能包括很多，主要涉及物理、化学、力学、工艺等方面。根据材料性能，可将材料分为结构材料和功能材料两大类。

1. 结构材料

一般结构材料利用的多是力学性能，且含有部分物理性能和化学性能。结构材料主要用于制作结构件，比如桥梁结构钢；功能材料的用途则更为广泛（光电热磁化）。结构材料是以力学性能为基础的，以制造受力构件所用材料。当然，结构材料对物理或化学性能也有一定的要求，如光泽、热导率、抗腐蚀、抗氧化等。

2. 功能材料

功能材料往往利用的是物理性能和化学性能。比如，有些材料具有特殊的物理性能（如光学性能、磁性能、电性能、超导性能、形状记忆性能等）和特殊的化学性能（如催化特性、感光特性等），而功能材料就是某些物理性能和化学性能方面比较突出的材料，它们通常通过光、电、磁、热、化学、生化等作用后具有特定功能。

16.1.3 设计形态学下的材料分类

1. 天然材料与人造材料

在材料学研究中，常常根据材料的原子构成和化学性质对材料进行分类。这种分类方式在后续的材性研究上具有优势，但其与设计形态学中的"形态"概念连接并不紧密。当运用这种分类方法在设计研究中对材料进行分析时，经常会出现材性相似但是形态天差地别，或者材性不同形态却相似的情况。这种情况对设计研究造成了很大的困扰。因此，从设计形态学的角度来看，需要一种与形态特征更密切的材料分类方式来指导设计研究。基于前述对于形态组织构造的研究，可

按自然形态和人造形态的分类将材料分为天然材料和人造材料。

实际上，在设计形态学中，天然材料和人造材料的不同主要取决于来源。来源于自然环境且未被人加工过的材料都可以算作是天然材料。对于天然材料，人们通常会按照其材性进行进一步分类。例如，由动物制品和植物纤维构成的生物材料，以及由石头、原生金属组成的非生物材料。人造材料是指人为地把不同物质经化学或物理方法加工而成的材料。而赫伯特·西蒙（Herbert Simon）则认为人造材料中包含人造材料（对自然发现事物的模仿）与合成材料（对自然发现事物的复制）。因此，设计形态学下的人造材料研究范畴其实就是提纯材料和人造材料的总和。从化学组成成分上来看，天然材料和人造材料并不相对。从设计形态学中的分类来看，虽然这两种材料包含了各种不同的键位，但是不同于生物材料与非生物材料，天然材料和人造材料甚至能基于相同的形态元进行构建（区别在于一个源于自然形成，另一个源于人造）。天然材料的构建主要是通过地球气候变化，以及生存于地球上的有机生命体的生成与代谢作用而形成的。此外，除人类使用的工具原材料，能源材料也都来源于这一过程，是最主要的材料来源。不过，天然材料的演化过程十分缓慢，如形成新的化石燃料需要几百万年的时间，并且所有的演化过程也都是无序的、不可控的。但是，人造材料的优势是可在极端的时间跨度内进行熵减的材料筛选，并且通过模仿学习人造合成的方式复制创新出自然界中无法或非常难以生成的材料。

2. 智慧材料

设计形态学下的智慧材料如图16-2所示，也就是未知材料，可分为天然智慧材料和人造智慧材料。天然智慧材料是指仍未被人类发现的自然材料，这类材料并非不存在，而是由于距离遥远或难以观测，因此导致对这些材料无法探明，甚至难以谋面。对于这类材料，随着观测工具的不断进化，存在于宇宙之中的神秘物质、材料，将会不断被发现并得以揭示其性能。目前，对于天然智慧材料，人们主要围绕生物组成编码等奥秘展开研究。例如，以生物细胞或生物产生的一系列分泌物作为原材料，在不使细胞失活的情况下对原材料进行加工。这种加工方式的特点是利用生物的蛋白质物质转录过程，将自组装的形式运用在难以被构建的非生物材料上。如通过给桑蚕喂食涂有石墨烯材料的桑叶，让蚕产出具有石墨烯高强度导电性的蚕丝，便是运用这一设计理念设计的。

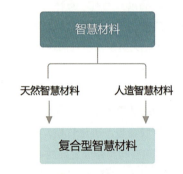

图16-2 基于设计形态学的智慧材料分类

人造智慧材料是指通过新兴技术创造的新材料。就人造智慧材料而言，是指可以应对不同环境或要求的可编程、可控制的材料。它可以完全抛弃生物的多层结构，旨在重新构想原材料并将数字信息和控制逻辑直接嵌入到原材料之中，并借助声、光、热的转换实现对智慧材料的可控、可逆、可调和可重构，这个步骤不包含对原材料的扩充和改性。而关于复合型的智慧材料，这类材料既体现出了人们对自然环境的认知和利用，也包括了对其行为的复制与模仿。多元的结构可使这类材料适应更复杂的工程生产条件。目前这类材料主要运用在生物医疗领域，主要是利用一些材料进行损伤部位的修补，如人造皮肤、人造骨骼等。

16.2 生物材料的研究

16.2.1 生物材料的定义

1. 生物医学的定义

"生物材料"英文为 Biomaterial，现在的"生物材料"通常被认为是用于与生命系统接触和发生相互作用的，并能对其细胞、组织或器官进行诊断治疗、替换修复或诱导再生的一类天然或人造合成的特殊功能材料，也就是人类所认知的"生物医用材料"。[①] 它包含人造合成生物材料和天然生物材料，有单一材料、复合材料，以及活体细胞或天然组织与无生命的材料结合而成的杂化材料。1987年，生物材料被定义为用于医疗装置的非活体材料，目的在于利用生物系统的相互作用，这一概念随着生物技术及材料科学的发展而发展。1992年，人们定义生物材料时将人造来源的材料也涵盖进去，用于指导、补充或替代活组织的功能。

2. 生物材料与设计学的共识

生物材料（Biomaterials）不仅存在于生物医学中，它同样在设计学中被大量使用。有一个很好的案例，那就是比利时设计师劳伦斯 H.（Laurence Humier）的作品，他多年前曾开始了一项名为"烹饪生物材料"的研究，并尝试在设计学、材料物理学和分子美食学之间混合，旨在将烹饪经验知识转化为真正的科学。于是，人类可立即将厨房领域与设计制造生物材料联系起来。此外，在先进的社交平台上，还有许多独立的设计师也加入了一场材料运动，即对"生物塑料"进行制造。设计师们创造出了一种可以由植物淀粉或者明胶、琼脂制成的塑料。由于不是从石油中提取的，所以它们更加环保。只用一些简单的原料和一个炉子，就能很方便地在家里制造出生物塑料。

设计学作为一门强调创造性的学科，有很多设计者将"天然材料"甚至"生物活体"带入设计活动当中。而在进行这些活动时，大家也同样选择了"Bio-"（生物）这样的前缀去说明自己的工作。从设计者的角度去理解，"生物"是"材料"的下位概念，用"生物"的定义去解释"材料"下的类别。这类材料与生物医学所定义的"生物材料"有所不同，而这里的"生物材料"的定义更适合设计者。

3. 生物材料的形态元

生物中的形态元是细胞或病毒。但从另一个角度来看，绝大部分和生物相关的材料，都可以被划分到有机聚合物中。有机高分子是一类由一种或几种分子或分子团（结构单元或单体）以共价键结合成的，具有多个重复单体单元的大分子，其分子量高达 $10^4 \sim 10^6$。有机高分子材料在动植物中包括但不限于蛋白质、淀粉、纤维和天然橡胶等。从设计形态学的角度来看，蛋白质和纤维构成了地球上数以万计的生物种类，这些物质也可以被看作是构成生物体的形态元。同时，随着时间的流逝，也在进一步发生着演化，不断促进地球上生物的多元化发展。

4. 设计形态学下的生物材料

在狭义的设计语境下，材料是指可以直接制造成品的物质或者原料，材料是形态得以实现的最基本的保证。人类的造型活动同时也是一个不断发现材料、利用材料、创造材料的过程。随着科学技术的发展，各种新材料、新工艺应运而生，为人类的造型活动提供了更多的可能性。

在设计形态学的视角下，来自第一自然的材料可以分为"生物材料"与"非生物材料"两类，

[①] Gu G X, Takaffoli M, Hsieh A J, et al. Biomimetic additive manufactured polymer composites for improved impact resistance [J]. Extreme Mechanics Letters, 2016, 9: 317-323.

后者多指来自地壳的矿物及金属等，前者指源于自然的，由自然提供的材料，它们可以来自植物、动物或地壳等。经过漫长的生物进化和自然选择，这些生物材料利用温和的生长条件和常见的有机或无机矿物质，通过自下而上的合成与组装，不断优化材料的组织结构和成分构成，实现了优异的综合性能，以适应不断变化的外部环境。例如，贝壳的多尺度微纳米层状"砖—泥"式结构使得它们不仅具有高强度，而且具有良好的断裂韧性，远远超过单一的常规材料；壁虎脚掌上特有的微纳米绒毛及其细毛分支，使它能攀爬极度平滑或垂直的表面，甚至越过光滑的天花板；荷叶表面的微米"突起"及其蜡质涂层，使得它出淤泥而不染（自清洁效应）；孔雀羽毛的二维周期性光子晶体结构，使其颜色绚丽多姿且富有变化。人类对这些材料的探索从未停止，并且它们也为人类带来了更多。但它们具有"成分简单、结构复杂"的特点，尤其是对生物体来说，各种生物大分子相互作用并形成了不同的功能区域（细胞器等），这些功能区域组合成细胞，各种执行不同功能的细胞又汇聚成组织，组织与组织的结合又产生器官，最终形成了多细胞生物体，所以它们通常具有非常复杂的原理和表现，被认为是非常复杂的存在。设计形态学所研究的生物材料主要包含"第一自然"材料中的生物材料及类生物材料。

16.2.2　生物材料的优异性能

生物材料在医疗应用中的优势是毋庸置疑的，它们用于骨移植所需的缝合手术和医疗器械，同时，生物材料也在可穿戴科技、医疗健康、产品设计，以及电子与光学领域大放异彩。通常来说，不同领域对生物材料所展现出的物理性质的要求是有所不同的。例如，美国空军研究实验室、材料与制造局（AFRL/RX）和千岁科学技术研究所等机构合作，利用鲑鱼精和鱼卵囊的可食用部分留下的生物废料，开发了一种新型的基于DNA的聚合物。这种基于DNA的新生物材料具有独特的光学和电磁特性，包括较低且可调的电阻率，以及超低的光学和微波损耗。除了其独特的电磁和光学特性，基于DNA的生物聚合物丰富、廉价、可补充，并且完全由绿色材料组成。

再如，创业公司Glowee则利用大自然已"创造"的技术重塑光生产，在确定了产生生物发光的遗传编码后，将该编码插入到普通、无毒和非致病细菌中，一旦设计和生长，细菌就会被封装在一个透明的外壳中，旁边是由其生存和发光所需的营养成分组成的培养基，以产生清洁、安全、合成的生物发光。而伦敦帝国理工学院的研究人员则基于生物材料的光学性能，通过喷墨打印电路和纸上的蓝藻创造了令人难以置信的能量收集壁纸。蓝藻在打印过程中存活，然后进行光合作用以获取能量。该团队将该产品描述为生物电池和太阳能电池板的二为一，一块iPad大小的墙纸便可以提供足够的电力来运行数字时钟或LED灯泡。

16.2.3　设计形态学下的生物材料研究方法

人类对生物材料的探索从未停止，从古代民间朴素的材料利用到当代实验室的研究，直到现在不同领域的工作者将生物材料创新作为当下及未来的工作。生物材料也被纳入到设计研究中来。例如，越来越多可持续设计、智能产品设计围绕生物材料的研究展开。然而，材料创新所涉及的知识具有一定专业门槛，而设计师并不具备充分的材料科学知识，这就限制了设计者对生物材料开展更深层次和更丰富的研究，导致围绕生物材料研究展开的设计创新案例单一、浅显及重复；另外，一直以来，在设计学研究中，直觉和经验的指导作用使得设计活动十分感性。这就容易造成材料科学知识（理性思维）与设计感性活动（感性思维）在跨学科碰撞过程中容易产生问题，造成合作障碍。

而这里，设计形态学提供了一个很好的契机，

它用形态弥合了各种学科知识。设计形态学主张设计与科学的融合、贯通。该方法论与传统的设计方法论有较大差异,它不是从目标用户的"需求"或"问题"着手的,而是始于对典型对象(原形态)的探索研究,如图16-3所示。

新来找到最佳的"设计机会"并予以应用;而传统设计创新则依托用户调研获得的"信息和数据",有针对性地进行设计创新,服务于用户。设计形态学认为传统设计模式和新设计模式不是对立的,而是互补的关系。因此,设计形态学将两者结合起来,且由两部分构成——设计研究过程和设计应用过程,两者缺一不可。具体来说,在设计形态学中,对生物材料的研究方法是参照设计形态学的研究方法实现的,即对生物材料进行探索,发现其内在规律,并进行提炼和归纳,印证其原理、本源。该研究方法与科学的研究模式十分相似。而后根据生物材料表现出的规律成果,进行启发和引导,从而完成设计的发散、衍生、优化和评估。最后创造出设计形态学下生物材料的研究成果,如图16-4所示。

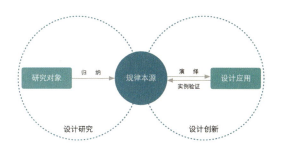

图16-3 设计研究与设计创新

该设计创新模式与传统设计创新模式的不同之处在于:设计形态学倡导设计创新依托其"研究成果"(形态规律、原理),进而通过联想与创

图16-4 生物材料的研究思维

16.3 人造材料的研究

16.3.1 仿生材料

地球上的生命经历了上亿年的演化和发展,为适应不同的生存环境,数量庞大的生命体合成了多种多样的天然生物材料,并共同构成了材料中的多尺度结构。天然生物材料呈现出各种优良的功能特性,如贝壳的增韧、鲨鱼盾鳞的减阻、

蝴蝶翅膀的结构显色和荷叶的超疏水等。因此,天然生物材料成了人们研发人造材料的灵感源泉。

近几十年来,探索仿生材料的脚步从未停止。得益于技术进步,各种仿生材料不断涌现。而为了实现面向未来的设计创新,设计研究者们不能忽视这一领域的发展。因此,基于设计形态学,

需要从研究和挑战两方面对仿生材料进行进一步论述，如图16-5所示。

图16-5　本节讨论的内容

16.3.2　现有仿生材料研究

现有仿生材料的研究源于对天然生物材料的观察。其中，关键在于如何明确后者的"结构—功能"关系。由宏观至微观，多尺度结构在天然生物材料中普遍存在，实现了材料的多功能化。近几十年来，研究者们已经研究了各种天然生物材料，而每种材料通常都具备两种以上的功能特性（见表16-1）。

表16-1　多功能的天然生物材料

天然生物材料	功能特性
海星	机械与光学功能
鱼鳞	减阻性、在空气中的亲油性、在水中的疏油性
荷叶	超疏水性、自清洁性、低附着力
鲨鱼皮	减阻性、抗生物淤积（anti-biofouling）
蜘蛛丝	集水性、机械性能、弹性、黏性
水黾腿	超疏水性、耐用、质轻
蚊子复眼	超疏水性、抗反射、防雾
蝴蝶翅膀	超疏水性、定向黏附、结构显色、自清洁性
壁虎足部	可逆黏附性、超疏水性、自清洁性
孔雀羽毛	结构显色、超疏水性

以"结构—功能"关系为基础，仿生材料的研究方向主要包含三个方面。

（1）研究天然生物材料的"结构—功能"原理，在同一尺度上研发仿生材料。

（2）研究天然生物材料的功能原理，在更大尺度上研发仿生材料。

（3）基于已有研究成果，研究如何应用仿生材料。

如前所述，天然生物材料中存在多尺度结构，后者是前者具备功能特性的关键，这为设计形态学的介入提供了契机。

16.3.3　仿生材料的研究脉络

不同于人造材料中丰富的元素，天然生物材料中的元素相对单一，如碳、氮、氧、氢和金属离子等。而凭借较少种类的元素，生物可以合成出性能出色的天然生物材料。因此对于人造材料的研发，天然生物材料是宝贵的灵感来源。

得益于技术的不断发展，例如纳米制造、表征和仿真方法等，研究者逐渐能够在微观尺度上对天然生物材料进行精确模仿。仿生材料研究的巨大挑战在于从分子、细胞、组织和生物体等不同层面上，来揭示生物形态的功能原理。此外，即使揭示了天然生物材料的功能原理，考虑到目前的制造水平，研发仿生材料所用的原材料往往与所参考的天然生物材料完全不同。而在合成材料的环境与机制上，天然生物材料和仿生材料也不相同。因此，目前的仿生材料研究至少涉及如下5个步骤，如图16-6所示。

（1）发现天然生物材料的功能特性。

（2）通过观察与实验，研究天然生物材料的"结构—功能"关系。

（3）基于上一步的研究结果，提取其中的规

图16-6 仿生材料的研究流程

律和原理。

(4) 为制造仿生材料，寻找或开发制造技术（需考虑工程、经济等限制条件）。

(5) 制得仿生材料，验证其功能特性。

这一研究流程可能会导致一些问题。例如，苍耳的种子能借由倒钩附着于动物皮毛；壁虎的足底使其能爬上墙壁；荷叶能防止自身被水打湿并借水流带走污垢。类似于上述天然生物材料，因其非常适配当时的制造能力，致使人类的第一反应是实现应用转化，而非在完全揭示其中的原理后，再深入地思考如何应用。因此，由苍耳种子的倒钩衍生出了魔术贴；而壁虎的足底特征被应用于爬墙机器人的制造；荷叶的超疏水特性被应用于防水服或建筑表皮的制造。诚然这些都是合理、优秀的仿生材料，但其中的偶然性不容忽视，这无助于人们深入了解天然生物材料的原理，也无助于借此拓展出更加适合的使用情景。

16.3.4 向天然生物材料学习的难点

仿生材料与天然生物材料之间存在着一些明显的差异。第一个区别在于元素范围不同（见表16-2）。对仿生材料而言，其元素范围更大，例如铁、镍和铝等元素。这些金属元素在天然生物材料中十分罕见。天然生物材料由聚合物与矿物质组成，其中涉及碳、氮、氧、氢、钙和磷等元素。如生命会基于这些元素构成坚固的骨骼，但这些元素并不是制备坚固人造材料的首选。第二个主要区别是材料形成不同。人类是从精确的材料设计入手的，进而制造人造材料。生物则相反，其通过自组装原理使材料和整个生物体共同生长，这就具备了对材料中多尺度结构的控制能力。

表16-2 天然生物材料与人造材料的元素区别

天然生物材料	人造材料
主要元素：碳、氮、氧、氢、钙、磷、硫、硅……	主要元素：铁、铬、镍、铝、硅、碳、氮、氧……
生物控制，自组装生长	人为制造 由熔化物、粉末、液体制造

需要明确的是，研究天然生物材料并非只是研究材料本身，还需要研究其是如何形成的。原因在于自然界有许多约束条件，而人类并未充分了解这些条件。这些条件对天然生物材料的形成会很重要。例如，人类习惯将骨头视为一种力学优化的最佳材料，但导致这种现象的原理如何却鲜有人探究，究竟哪些力学性能被优化？是刚度、韧性还是破坏容限？诸如此类的问题，其答案都并不确定。天然生物材料是生物在漫长的环境适应过程中演化出的结果。然而，人类并不确切地知道哪些问题已被解决。如果人类不加修改地照搬自然界中的"最佳材料方案"，这样可能无法成功地研发仿生材料。因此，必须仔细研究生物系统，了解生物形成天然生物材料的约束条件，这才是研究仿生材料的根本路径。

就天然生物材料的功能特性而言，学习并将其改造为人造材料并不简单。例如，生物在其生长周期内，体内会不断回收或修复材料，这对于目前的仿生材料研发很难实现。像肌腱和骨骼这类天然生物材料，弹性蛋白在生物体内的半衰期约为50年，因此必须分析并提取功能原理中的可用点，唯有这样，天然生物材料的原理才能被用于研发仿生材料。然而，仿生材料的应用结果也可能出乎意料。通常情况下，最终产品很少与生物原型相似。

16.3.5 仿生材料的研究挑战

面对特定的功能诉求，从天然生物材料中寻求解决方案，这是研发先进功能材料的一条绝佳路径。就目前的情况来看，天然生物材料在许多方面仍很难被模仿，但这也为未来的仿生材料研究指明了方向。

第一，生命体在漫长的时间内合成了天然生物材料，其中的机制值得研究。在自然界，天然生物材料的形成往往会历经数月或数年时间，而仿生材料的制备通常以小时或天为单位计算。在形成时间上，二者存在巨大差异，这很可能关系到材料的性能。在仿生材料研究中，研究者有必要揭示天然生物材料的形成机制，并着重分析其需要"较长形成时间"的原因，这有助于探索出模仿天然生物材料形成机制的人造途径。通过这种新途径，可以最大限度地模仿出天然生物材料中的多层次结构，制备出性能更佳的仿生材料。此外，这一研究内容也可以间接地促进仿生材料的合成与制造技术的进步。

第二，天然生物材料是由多种原材料共同组成的复合材料。令人印象深刻的是，在自然环境下，这些原材料能以较低的能量消耗构成高性能的复合材料。这些材料质轻，显现了出色的机械、导电、感光、传感等性能。例如，贝壳中存在文石、方解石、蛋白质和多糖，它们共同构成了多尺度结构，使贝壳在强度与韧性两方面的表现俱佳。就目前的加工技术而言，同时处理多种材料非常具有挑战性。如在人造陶瓷的制备中，高温烧结往往是必不可少的环节。而生物陶瓷的形成则完全不同，在温和的环境下，软体动物就可以形成由矿物质与聚合物共同构成的贝壳。类似的案例还有很多，而分析这种矿物质与聚合物共同形成材料的过程，会为探索新的材料制造模式提供有力借鉴。这一研究也可促进分辨率更高、成型速度更快的仿生材料制造技术的研发。

第三，天然生物材料具有多尺度结构。在实现多功能化上，天然生物材料的多尺度结构发挥了重要作用。例如，蝴蝶翅膀的鳞片不仅具有结构显色的特性，而且兼具了超疏水、自清洁和定向黏附等特性；壁虎的足部不仅具有定向黏附的特性，并且兼具了自清洁、自修复和耐磨损等特性。

兼具多项功能的天然生物材料还有很多。受限于现有的制造水平，在微观形态的复杂度上，仿生材料的结构相对简单，与天然生物材料相比仍存在很大差距，而更复杂的天然生物材料，例如血管、皮肤等，又对仿生材料的设计与制造提出了更大挑战。

16.4 材料的可编程化

随着人们对第一自然及第二自然研究的深入，在设计形态学的材料研究中仍然有许多未知材料需要去探索。按前述材料分类，暂时用"智慧材料"来表示这些充满研究价值的新材料。智慧材料浩瀚无垠，数量十分庞大，因此，目前仅以可编程力学超材料作为设计形态学智慧材料研究的初始着眼点进行探索，如图16-7所示。当前人们研究的主要目的是将可编程力学超材料的相关概念、方法及新材料研究引入到设计形态学中，革新设计形态学思维与研究方法的同时，为设计应用的发展提供新材料载体。

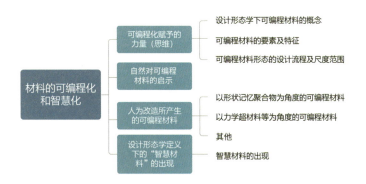

图16-7 材料的可编程化

16.4.1 可编程的概念

编程（Programming）是一种中文简称，具体可以表述为编辑制作程序。通俗地说，"编程"是一种由代码构成的体系，计算机代码（指令、参数等）、解决问题的思路（计算体系）、方法和手段（计算方式）为主要组成部分。实际上，编程是一种逻辑流动的"可控体系"，它不一定针对计算机程序，而是针对具备逻辑计算力的体系。

可编程的概念从计算机科学领域的虚拟化到材料科学领域的实体化发展最早体现在"可编程物质"的研究领域。托马索T.（Tommaso Toffoli）教授早在1991年就对可编程物质进行了描述："可编程物质可以被组装成任意大小的块，可以动态重新配置到任何统一的、多项式互联的细粒度计算网络中，可以交互驱动、实时观测、分析和修改。"[1] 而后，随着可编程概念被引入材料研究中，材料开始向更智能的方向发展，如数字力学超材料[2]，如图16-8所示。将超材料机制、力学计算、力学信号传播相结合，可以对功能不同的几何形态元进行逻辑编程，通过形态元的转换和分列排布（如双稳态），完成控制力学信号传播的目的。

16.4.2 可编程力学超材料

1. 可编程力学超材料的概念

基于可编程概念的引入，特别是其在材料领域的发展，可编程力学超材料应运而生。力学超材料是指某些具有特殊力学性能的材料，这些材

图16-8 数字力学超材料在编程控制下的变形过程

[1] Toffoli T, Margolus N. Programmable matter: concepts and realization [J]. Physica. D, Nonlinear Phenomena, 1991, 47 (1-2): 263-272.

[2] Ion A, Frohnhofen J, Wall L, et al. Metamaterial mechanisms [C]. Proceedings of the 29th Annual Symposium on User Interface Software and Technology, 2016: 529-539.

料的力学性能是依靠其结构而不是其原本性能决定的。[1] 而可编程力学超材料是指运用可编程概念进行力学超材料的构建（设计与研发制备），尤其是通过"信息参数"的计算控制，构建具有新奇力学特性，且可控[2]、可调[3]、可编程[4]的超材料。具体来说，一方面，可编程力学超材料由相同或不同的"几何参数"形态元进行构建，可通过可编程体系动态地在不同的计算网络、阵列、空间或细分中进行分布、排列、组装（结构组合），形态元彼此可以交互、驱动、修改，达到控制力学信号传播的目的。[5] 另一方面，可编程力学超材料也可主要以逻辑运算编程方法（如外部驱动力编程）为指导，达到力学控制的目的。[6]

2. 可编程力学超材料的构建要素

1) 可编程思维

可编程思维主要指可编程力学超材料的编程构建机制，是可编程力学超材料的主导思想。可编程思维既可以认为是代码（形态元）+运算（形态元分布规则）的结合，通过调控相关"信息参数"来进行参数化编程处理，也可认为是一种具有逻辑流动的可控力学超材料运算体系。

2) 信息参数

信息参数是可编程力学超材料设计与构建中的主要操控对象。信息参数主要分为三大部分。（1）几何参数：主要指超材料形态元本身的几何参数，通过调整形态元几何参数变量，可以编程超材料的相关力学性能，如剪纸几何、折纸几何、晶格几何、张拉膜几何、双孔几何等。（2）结构参数：主要指与形态元排布相关的参数，以及通过形态元排布产生的不同结构。通过调整结构参数变量，可以编程超材料的相关力学性能，如分层结构、多稳态结构、算法优化结构。（3）外部施加应变：例如，按需变形控制（运动学调制）、刺激响应类基底材料特性控制与几何或结构结合、时空控制与几何或结构结合、电磁控制与几何或结构结合等。

3. 可编程力学超材料的分类

广义上的可编程力学超材料，从"信息参数"特别是几何或结构参数的构建角度主要分为三大类：以剪纸、折纸几何或结构编程设计为主的，以晶格几何或结构编程设计为主的和以其他几何或结构编程设计为主的。同时，以上述三大类为基础，又可单独将"分层结构编程、双稳态结构编程、几何或结构参数与外部驱动力结合的编程"三个小类典型编程单独列出，形成以三大类为基础、以三小类为典型的可编程力学超材料分类格局。

16.4.3 基于可编程力学超材料的设计形态学方法研究

设计学领域的可编程力学超材料，是指将设计形态学领域中数字世界（信息编程）与真实世界

[1] Zheng X, Lee H, Weisgraber T H, et al. Ultralight, ultrastiff mechanical metamaterials[J]. Science, 2014, 344 (6190): 1373-1377.
[2] Tang Y, Lin G, Yang S, et al. Programmable kiri-kirigami metamaterials[J]. Advanced Materials, 2017, 29 (10): 1604262.
[3] An N, Domel A G, Zhou J, et al. Programmable hierarchical kirigami[J]. Advanced Functional Materials, 2020, 30 (6): 1906711.
[4] Abdullah A M, Li X, Braun P V, et al. Kirigami‐inspired self‐assembly of 3D structures[J]. Advanced Functional Materials, 2020, 30 (14): 1909888.
[5] Yu X, Zhou J, Liang H, et al. Mechanical metamaterials associated with stiffness, rigidity and compressibility: A brief review[J]. Progress in Materials Science, 2018, 94: 114-173.
[6] Jiang Y, Liu Z, Matsuhisa N, et al. Auxetic mechanical metamaterials to enhance sensitivity of stretchable strain sensors[J]. Advanced Materials, 2018, 30 (12): 1706589.

（组织构造）联系在一起，重构原材料，将信息、数字逻辑、计算能力直接加入原材料构建中，既不同于可直接获得的"自然材料"，也不同于使用惯用方法制备的"人造材料"，从而达到材料构建（设计与研发制备）新的变革。具体来说，设计形态学从可编程力学超材料的构建方法中汲取养分，更新设计形态学方法，实现设计方法创新。同时，将可编程力学超材料这一新型材料作为设计载体替换原来的常规材料，实现由之前设计师被动使用既有材料，到主动参与材料构建与设计的转变，新的材料为设计应用提供了更多的可能。

1. 融合可编程力学超材料的设计形态学方法创新

本部分主要结合设计思维、设计方法、新材料应用三个角度来阐述设计形态学方法创新，如图16-9所示。

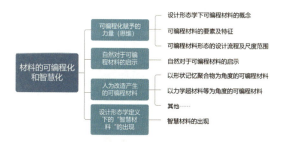

图16-9　融合可编程力学超材料的设计形态学方法创新

1）设计思维与方法创新

立足于设计形态学的通用方法，融入基于超材料的几何或结构参数化编程和外部应变逻辑编程方法，进行设计思维创新。这里需要特别明确的原则：本研究是围绕设计形态学中智慧材料的方向进行研究的，所以主要的创新点来源于设计形态学的主要设计构成要素——材料及超材料，其编程化的设计思维与方法也是围绕材料及超材料这一载体展开的。虽然相关编程思维与方法和计算机编程思路同源且类似，但具体目的和设计方法不同，因此区别于数字形态相关的设计形态学研究方法。

（1）几何或结构参数化编程影响下的设计思维与方法变化。

以产品设计为例，传统设计思维表现：首先，原有产品设计是基于材料的产品一体化设计，材料按照设计目的被塑造成目标形态，且材料只是产品设计的载体。设计目的、需求与功能的实现与材料性能的关系并不十分密切，更多的是通过设计造型或其他设计要素来实现。其次，原有产品的设计思维往往是基于材料对产品进行一体化设计的，功能和结构整体且相对单一，缺乏自由度。

在引入超材料几何或结构参数编程方法之后，产品设计在整体形态之下，无论是材料形态还是产品结构形态，都由基本构成单位——形态元组成（以几何或结构形态元为主），通过编程形态元几何参数或结构参数（与形态元排布方式相关的参数），产品的设计形态可以按需进行编程调控，大大提高了产品设计的可定制性和智能化。这种设计思维可分为两个层面思考：第一种是将产品设计结构形态元化，通过编程形态元的相关参数（几何或结构参数）设计产品，满足设计形态、设计目的、设计需求与设计功能等；第二种则是将产品直接看作由材料构成的物质应用，从材料的角度，特别是超材料形态元几何或结构参数编程设计的角度设计产品，满足设计形态、设计目的、设计需求和设计功能等。

更为重要的是，几何或结构参数编程设计背后的科学原理，特别是数学原理或计算机科学原理，使产品设计的相关要素更具科学性，有助于改善传统设计只注重美观而缺乏科学依据的弊病。其次，从材料这一目标载体来看，它打破了设计基于原有均质材料进行设计的理念，改用以材料形态元构建产品设计整体形态的思维，使设计可以通过控制调控材料形态元几何参数，以及由形态元构成的不同结构的参数，达到按需设计的目的。

(2) 外部应变编程影响下的设计思维与方法变化。

以产品设计为例，传统设计思维除前述材料或整体形态、结构设计的均质化、单一化，还存在实时可调性、智能化能力差等弊病。虽然很多产品通过机械或电子结构等手法的设计可以按需实时调整其设计形态、设计功能，但直接建立在产品构成物质（材料）本身的实时可调性、智能化性能十分少见。机械或电子结构的调控受体量限制、控制单元复杂化限制、能源限制等因素，其发展已经遇到了诸多瓶颈。当前，人类已经把智能化和程序化的产品设计发展从机械电子的角度转移到产品构成本身——物质（材料）设计的角度上，期望可以摆脱烦琐的机械电子控制，从物质（材料）角度探寻新的设计方法。

因此，在设计层面，设计思维创新受外部应变编程调控的方法影响，有两种趋势。首先，在设计成型之后，大多数传统产品结构的形态和功能是固定的，在使用过程中无法进行调控。而引入外部应变编程的概念，在设计成型之后，通过外部刺激可按需对产品结构进行形态和功能的编程调控，以适应不同场景下的使用需求。其次，基于材料这一目标载体来看，可将编程控制思维纳入产品基底材料构建之中，通过对基底材料刺激响应性能进行编程设计，在设计制造产品之后，可随环境变化按需进行调整，以完成不同的设计目的。例如，选取热刺激响应材料作为设计的基本材料，通过材料特性与几何设计编程控制材料的形变，使得设计的产品可以在热刺激下，按编程目的进行形态和功能的变化，从而满足更加丰富的用户需求。

2）创新材料应用方面

引入可编程力学超材料这种更加智能的材料，替换原有力学性能相对单一的材料，也可以使设计形态学产生新的变革。可编程力学超材料具有丰富的特性，如可编程刚度特性[①]、可编程泊松比特性[②]、可编程形变特性[③]，在设计中应用这些新奇的力学特性，必定会对产品设计产生极大的影响，如图16-1～图16-12所示。

图16-10　具有可编程刚度特性的力学超材料[④]

图16-11　具有可编程泊松比特性的力学超材料[④]

① Ma J, Song J, Chen Y. An origami-inspired structure with graded stiffness[J]. International Journal of Mechanical Sciences, 2018, 136: 134-142.
② Hairui Wang, Danyang Zhao, Yifei Jin, Minjie Wang, Tanmoy Mukhopadhyay, Zhong You, Modulation of multi-directional auxeticity in hybrid origami metamaterials[J]. Applied Materials Today, vol.20, 100715, Sep 2020. DOI: 10.1016/j.apmt.2020.100715.
③ Overvelde J T B, De Jong T A, Shevchenko Y, et al. A three-dimensional actuated origami-inspired transformable metamaterial with multiple degrees of freedom[J]. Nature communications, 2016, 7 (1) : 1-8.
④ Ou J, Ma Z, Peters J, et al. KinetiX-designing auxetic-inspired deformable material structures[J]. Computers & Graphics, 2018, 75: 72-81.

图 16-12　具有可编程形变特性的力学超材料[1]

2. 融合可编程力学超材料的设计形态学应用研究

目前，融合可编程力学超材料的设计形态学研究可按设计思维构建方法分为两大类，一类是以形态元几何或结构参数编程设计的设计应用，另一类则是基于外部刺激按需调控编程设计的设计应用。

通过几何或结构参数按需编程的设计应用大都属于预编程设计概念，预编程设计是指在产品设计过程中将某些需求融入产品设计，使得设计应用结果高度定制化，但产品一旦定型不可随时更改。例如，欧冀飞等人提出了基于材料几何或参数编程设计的工业设计产品，具有显示信息及按需定制头盔的特殊性能，[1] 如图 16-13、图 16-14 所示。

图 16-13　欧冀飞等人设计的信息显示产品

图 16-14　欧冀飞等人设计的头盔

而基于材料在外部刺激下按需调控编程设计的应用，大多属于实时编程设计概念，即所设计的产品可在实际应用过程中，按需改变形态，如姚力宁等人设计了基于材料的通过外部刺激编程的一系列产品，包含可以响应温度的茶包（通过温度的变化可调控茶包叶子的变形形态），可响应温度的灯罩（通过温度变化可按需控制灯罩的开合）等，[2] 如图 16-15、图 16-16 所示。

[1] Ou J, Ma Z, Peters J, et al. KinetiX-designing auxetic-inspired deformable material structures[J]. Computers & Graphics, 2018, 75: 72-81.

[2] Yao L, Ou J, Cheng C Y, et al. Biologic: natto cells as nanoactuators for shape changing interfaces[C]. Proceedings of the 33rd Annual ACM Conference on Human Factors in Computing Systems. 2015: 1-10.

设计形态学

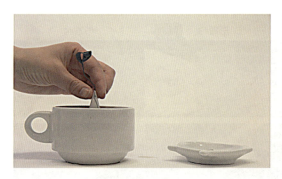

图16-15　姚力宁等人设计的茶包

图16-16　姚力宁等人设计的台灯灯罩

第 17 章 真实世界之总结

17.1 真实世界的构建

从农耕时代向自然索取和享用天然材料，到工业时代用机械加工和制备人造材料，再到信息时代从微观研究和创造智慧材料……显然，材料学科一直伴随着生产力的发展而在不断壮大。本篇的研究内容不仅深入浅出地阐述了材料与真实世界的关系，而且还以形态研究为核心，针对天然材料、人造材料和智慧材料进行了深入而广泛的探索研究。通过与生物学、材料学知识的交叉融合、协同创新，设计形态学终于找到了探究真实世界的有效方法和捷径。本篇从真实世界认知出发，重点探讨了真实世界中形态与组织构造的深层关系，以及基于设计形态学研究的材料理论和方法。

17.1.1 真实世界的认知

人类对于真实世界的认知过程是由浅入深的，而且随着人类对科学知识的掌握，也逐渐从宏观视野转换到了微观视域。本篇通过梳理人类探索真实世界的历程，依据人类认知发展的线索，逐步构建起从材料科学与工程，到设计思维与创新的基础脉络。随着现代科学的蓬勃发展，人类在面对真实世界时，既能够通过科技手段触及空间尺度跨越极大的事物，也能够通过科学理论在时间尺度下发掘历史，推演未来。从远古时代智人先祖通过打磨石头创造工具，到科技时代通过太空望远镜触及宇宙中曾遥不可及的角落，人类以自身为中心，将自身存在的时间、空间尺度作为坐标，不断对世界进行探索。

17.1.2 真实世界的形态

真实世界的形态包括自然形态、人造形态及智慧形态。自然形态是人类最早认知且数量庞大的形态来源。在人类的发展历史中，自然形态一直是真实世界的主要物质构成，并被分为生物形态、非生物形态和类生物形态。而人造形态是由人类创造的，体现了人类智慧的结晶。不过，大部分人造形态又源于自然形态，是人类"师法自然"的成果。未来人造形态将具有两种发展趋势：更具有生命性和向微观探索。随着人类认知水平和科学技术的不断进步，微观领域的研究将是揭示形态规律、原理的根本途径。智慧形态的发展依赖于科学技术的进步。需要注意的是，智慧形态具有一定的时效性，它是指目前人类未探明或未创造出来的"未知形态"，一旦被大家熟知或普及于生活，那就变成了"已知形态"。事实上，智慧形态总处在不断迭代和发展过程之中。

17.1.3 真实世界的组织构造

通过剖析材料的组织构造，设计形态学研究人员提出了形态元的概念来帮助对材料形态进行深入研究。形态元是构成材料形态的最小基础单位，它并不是材料科学概念中的某一类组织构成，它可以是原子、分子，也可以是细胞、病毒。本篇通过列举形态元在三大自然中的实例，揭示了形态元是构成设计形态学物质世界的基础。生物形态的形态元是由动物或植物的基因控制的。根据林奈式分类法的分类原则，谱系越近的品种表现出的特征就越相近。当然，环境也会对其产生一定影响。非生物形态元的最大决定因素是其化学键的成键方式，金属及无机非金属的特性都由其成键方式控制。在人造形态中，人们对形态元的学习与改造贯穿始终。而对于智慧形态，人们仍然在探寻各种各样的未知形态元，其中涵盖了自下而上的自组装形态元、自上而下的蚀刻型形态元，以及非生物基的类生物形态元。虽然还无

法知晓其全貌，但这些形态元的出现，预示着基于设计形态学的材料发展的无限可能。

17.1.4　设计形态学视角下材料的分类方式

在本篇第3章中，我们通过明晰形态元的基本概念，基于设计形态学，已进一步对已有材料进行了分类。分类方式包括按照材料来源分类、按照性能分类和按照属性分类等，通过分析各种分类方法的优劣，最终提出了基于三大自然形态的材料分类方法，奠定了设计形态学中关于材料发展的理论体系。通过分析生物材料的物理性能及基本形态、人造材料的认知基本流程，以及智慧材料中的一般规律，我们取得了一定的研究成果。在最后一节，还通过分析材料的情感表达与加工工艺，作为设计形态学中材料研究的补充。这些内容充分呈现了在设计形态学下的材料研究工作。但这并不意味着结束，研究之路任重而道远。

17.1.5　设计形态学视角下材料的研究方法

设计形态学的研究方法区别于材料科学，具体的研究方法也非常多。以研究智慧材料的自组装方法为例，虽然能利用粉体加工的方式直接得到材料形态元，但是如何在产品上构筑出设计形态学想要的微观结构还是十分困难的。根据以往的经验，多使用自下而上的成膜技术或自上而下的蚀刻技术，这两种方法都是试图模拟生长出生物中独有的形态元结构，但无论是自组装还是蚀刻方式，都没有办法完美地复刻出结构，且复刻出的材料的形态元结构也往往比生物中的结构要大。因此，遗态材料的构建方法也成为一种新型的解决方式，即通过直接将生物材料置入溶液或气体中，将理想的材料覆盖并置换出材料内部中不稳定的碳基材料，得到更稳定、更有效的功能材料。得到具有生物特性结构的非生物材料，也会是进行智慧材料研究的一个重要方向。

17.2　材料研究的成果与方法

材料中存在着多尺度结构。多尺度结构是材料具备特定功能特性的关键，而结构即为形态，这也是设计形态学能够介入其中的主要原因。在本篇第三章中，就真实世界材料的分类进行了详细论述。简言之，在设计形态学视角下，真实世界的材料种类有3个，分别是天然材料、人造材料与智慧材料。

其中，前两类材料的主要区别在于其来源。天然材料源于地球的气候变化和有机生命体的新陈代谢作用，其形成周期十分漫长，如化石燃料的形成需要上百万年的时间。人造材料是通过改造、模仿与人造合成的方式，制得自然界中无法或难以形成的新材料，且相对于天然材料，其形成周期极短。正因如此，关于如何区分天然材料和人造材料，设计形态学认为，其关键在于是否人为地改变了材料的外部形态或内部结构，且因此具备了新的功能。智慧材料这一概念的提出，其实是源于设计形态学对智慧形态的定义。设计形态学将智慧材料分为三种，即生物智慧材料、可控可编程智慧材料，以及仿生智慧材料。

天然生物智慧材料是以生物细胞、病毒或生物产生的分泌物为原材料的，在不使细胞失去活性的情况下，对原材料进行加工以获得新材料，如通过加入新组分，使生物所形成的生物材料具备新功能。换言之，即在纳米层面上，借由生物自身的能力，人为地进行原材料的重新重组，得到原功能与新功能兼具的人造材料。可控可编程智慧材料是以应对不同环境为目的，可进行双向功能调节的材料。这一类智慧材料皆在重构原材料，并将数字信息和控制逻辑嵌入原材料之中。仿生智慧材料是智能化的复合材料，其可模仿天然生物材料的多尺度结构。但与天然生物智慧材

料不同,此类材料不涉及细胞或生物的分泌物,而是在使用非生物形态元的情况下,人为地构造出天然生物材料中的多尺度结构。

17.2.1 设计形态学下的材料研究框架与流程

设计形态学下的材料研究,是以形态为核心的自下而上的材料研究。由前三章的论述可以看出,材料研究存在两个方向相反的研究模式,一种是问题驱动,是自上而下的模式,另一种是解决方案驱动,是自下而上的模式。其中,后者由已有材料入手,先通过一系列研究得出其中的原理,再基于所得原理寻找其可解决的问题。由此可见,这与设计形态学的研究过程相契合。

在设计学与材料学中,问题驱动型研究均占多数,也的确是产出成果的有效手段。但需要注意的是,材料自身便是实现特定功能的解决方案。而如何有效地进行解决方案驱动型研究值得探索。在两个学科中,虽然此类型的研究也有出现,但其中的方法往往只是基于具体课题而提出的,在方法层面缺少系统论述。

设计形态学下的材料研究分为基础研究与应用研究两部分,而能以形态为核心,是因为材料中存在多尺度结构,且应用研究是基础研究具备特定功能特性的关键。在第一部分中,因为设计形态学是专门针对形态学研究的学科,这意味着可借由形态这一平台,与已有的材料学研究进行交叉融合,实现跨学科的基础研究。在第二部分中,以前期研究成果为基础,提出兼具创新性与可行性的设计方案尤其重要,这可有力地证明在设计形态学下进行材料研究的价值,如图17-1、图17-2所示。

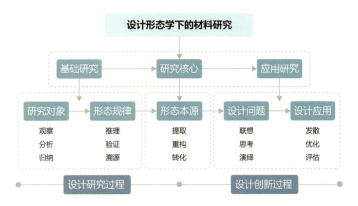

图17-1 设计形态学下材料研究框架

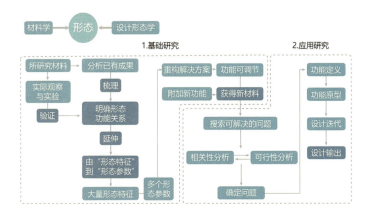

图17-2 设计形态学下材料研究的具体流程

17.2.2 设计形态学下天然材料和人造材料的研究方法

设计形态学的思维为材料研究提供了基本的研究流程，如图17-3所示，但想要对于天然材料进行深入的研究，构成具有实际使用意义的方法，还需要在此基本研究流程的基础上进行细化和改进。在材料中，微观结构的外在表现是宏观物理性能，对照设计形态学研究思维，材料的微观结构便是需要掌握的规律、原理，乃至本源。天然材料的性能会受到内、外因两个方向的影响，其自身内部结构是决定性能的根本原因，而所处外部环境则是影响其性能的原因。所以，在面对研究对象时，首先要从宏观去了解对象，因为环境对材料有所影响，在不同的外界条件下，相同的材料也会有不同的性能。另外，天然材料中有很大一部分来自生物体，对其所处区位进行研究，会更有利于了解研究对象。其次，在掌握宏观外部环境对材料的影响之后，应详细了解其内部微观结构，而可用的方法有黑箱法、相关法、过程法。得到材料的规律、原理或本源后，下一步则是进行设计演绎与创新。在这里，可根据产品二元论，从材料的性能或感性特征来进行材料结构化、功能化，如图17-4和表17-1所示。

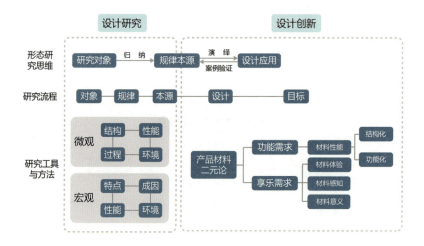

图17-3 基于设计形态学的天然材料研究方法

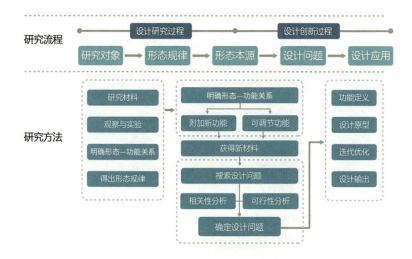

图17-4 设计形态学下人造材料的研究方法

表17-1 设计形态学下人造材料的研究方法

1. 梳理前置知识	对于人造材料，研究者们进行了深入探索，其中一方面是阐明材料的功能特性，另一方面是对如何制备与应用材料的尝试。而在设计形态学下，需先综合了解上述两部分，梳理"前置知识"，以此为基础，可明确之后的研究重点
2. 研究材料及其形态—功能关系	基于所梳理的前置知识，对所研究的人造材料进行实际观察与实验，分析其中的"形态—功能"关系。这一环节是对前置知识的验证与延伸
3. 由形态特征到形态参数	通常情况下，人造材料中存在繁多的形态特征。基于之前的研究结果，就材料中的同一类形态特征归纳出一个形态参数，并最终将其大量的形态特征概括为多个形态参数。就整体而言，这一环节是对观察与实验结果的提炼
4. 基于形态参数重构解决方案	针对所得出的形态参数，制得以研究人造材料为蓝本的新材料，即重构解决方案。就新材料而言，既可能是将新组分加入所研究的材料，来构建新形态而产生新功能，也可能是改变之前所得出的形态参数，使之具备可调节的功能特性。前者侧重于在所研究的材料中融入新的功能，后者侧重于调控所研究材料的已有功能。就整体而言，该环节有助于思考如何看待材料中解决方案的有效性
5. 搜索可解决的问题	基于所得出的解决方案，搜索与之适配的问题。该环节包含相关性分析与约束条件分析，二者皆是对解决方案应用于何种问题进行评估。前者的出发点是效用最大化，后者的出发点是实际可行性。从两个相反的方向进行评估，可筛选出具有一定探索性又可以解决的问题。此外搜索问题也包括定义全新的问题
6. 设计应用研究	针对所筛选出的问题，应提出兼具创新性与可行性的方案，且设计输出需要落地。前期研究关注的只是材料，而设计输出是基于材料构建的完备系统

17.2.3 设计形态学思维下智慧材料的研究方法

设计形态学对天然材料和人造材料的研究方法对智慧材料大有裨益。因此，基于前述研究，可以将可编程材料的研究方法总结为以下几点。（1）首先，通过折纸、剪纸、晶格等几何或结构的数学原理形成材料设计原理与思想（融合材料科学、计算机科学、机械工程、数学知识与设计学结合）。（2）按照基本编程思路构建形态元。（3）将形态元进行不同模式组合，运用理论模型（数学模型）进行表征与检测。（4）运用有限元分析及实验对照进行表征。（5）在第3步和第4步中同时进行参数变量的表征与测试，进而达到进行编程控制的目的。（6）运用参数控制编程材料，进行原型创作。（7）结合具体实际应用进行设计应用与探索创新，如数字艺术设计应用、人机交互设计应用等，如图17-5所示。

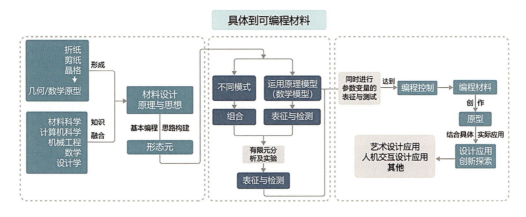

图17-5 设计形态学思维下智慧材料的研究方法

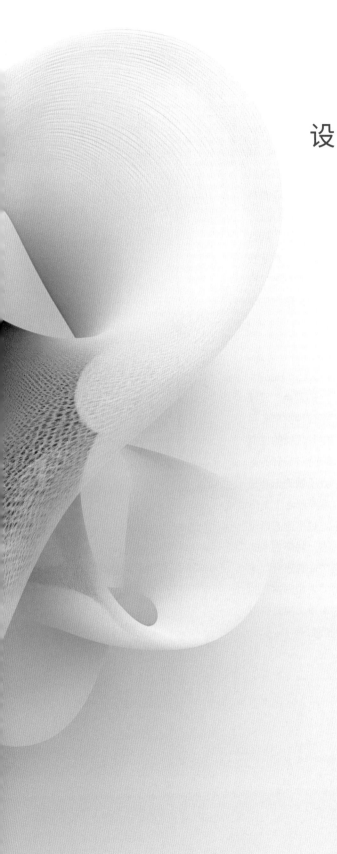

第 5 篇
设计形态学与数字世界

迈进21世纪后，数字革命切切实实地影响了人类社会的各个领域。宛如工业革命给人类带来的巨大变革，它不仅迅速改变了人们的传统观念与生活方式，而且还将重塑科技、社会、经济和文化等多系统的共生关系和状态。进一步来说，由于数字时代的到来，各学科的工作模式正在悄然发生变化，并在生物学、建筑学等领域得到快速发展。随着数字技术的不断突破和发展成熟，设计形态学研究亦获得了新的动力和发展契机。在复杂性科学与参数化技术等的"加持"下，其研究正聚焦于"数字形态"的探索与深耕。以往的形态研究多倾向于人的巧思与创造，而数字形态研究更注重于人、机的协作与创新。通过计算机与数字技术，可在计算机中对数字形态进行控制与生成，并使其创造"有迹可循"。而最终生成的数字形态既符合美学要求，又蕴含生成逻辑。

在设计形态学研究中，对"自然形态"的探索十分重要。《未来简史》的作者尤瓦尔·诺亚·赫拉利（Yuva Noah Harari）提出的"生物都是算法，生命则是对数据的处理"[①]的观点，已经得到了生命科学专家的肯定。事实上，自然形态不仅种类繁多且构成十分复杂，而数字形态研究显然对自然形态生长规律的探究起到了积极的推动作用。德国设计师卢吉·科拉尼说："设计的基础来自诞生于大自然的生命所呈现的真理之中，我所做的无非是模仿自然界向我们揭示的种种真实。"他认为自然界蕴含了无尽的设计宝藏，同时启发我们去寻找新的设计灵感。数字形态通过算法和数字工具模拟，可生成丰富多样的数字形态，并使生成的形态符合自然的内在规律。近年来，课题组围绕"形态研究"这一核心，从对"已知形态"的研究逐渐转向了对"未知形态"的探索。实际上，针对未来的探索正是探索现象的本质，探索有形之下的无形，而数字形态研究在其中可发挥巨大价值。

① 尤瓦尔.未来简史[J].华北电业，2017（3）：1.

第 18 章 数字形态研究概论

18.1 数字形态研究介绍

18.1.1 研究框架

本篇"设计形态学与数字世界"基于设计形态学理论与方法建立了数字形态研究基本框架。第一章是数字形态研究概论，从数字形态研究背景、理论基础与技术基础对数字形态进行了全面的介绍，并通过研究与应用前沿介绍了数字形态研究的价值与意义。第二章是数字形态构建原理，形态数字化是数字形态研究的第一步。二进制是数字形态得以构建的本质逻辑，进而结合数学计算演化出各种特定的规则来表示特定的形态概念。当形态数字化后，便需要对其进行可感知化呈现。形态运算化包括程序与算法，数字形态算法分为形态模拟算法与形态探索算法。形态模拟算法对应设计形态学中的第一自然、第二自然，形态搜索算法对应第三自然——未知形态。第三章是针对在参数化、运动模拟、人工智能三大领域中探究数字形态生成方法。第四章是以"数字形态模拟"与"数字形态探索"为核心，阐述了本篇的研究结论与研究展望，如图18-1所示。

图18-1 本篇内容概览

18.1.2 数字形态研究基础

1. 数字形态的理论基础

数字形态研究的发展离不开相关学科理论的支持。数字形态研究的原型多源于自然界和人工界中的复杂现象和形态，而复杂性科学又为数字形态的研究提供了重要的理论基础。复杂性科学应用的主要领域是以生物和社会现象为代表的、具有多种元素组成的复杂系统，包括黏菌如何快速觅食、飞鸟如何聚集成群、蚁群如何分工协作等。复杂性科学的理论对数字形态研究领域产生了较大影响，这些理论包括涌现理论、混沌理论、非线性理论和自组织理论等。在数字形态研究中，"涌现"是指由简单个体遵循一定的规则和局部相互作用构成的一个复杂整体，而这个整体具有个体所不具备的新特征，如自然界中的蚁群、鸟

群和鱼群，其复杂的群体行为往往是由个体简单的行为组成的。[①]"混沌理论"认为，在混沌系统中，初始条件的极小差别通过系统结构被无限放大，其结果会产生巨大的变化。"自组织"用来描述群体性动物的行为，它指的是一个系统通过内部自我调节而形成复杂、有序结构的过程。"非线性"用来表示系统局部特性不能代替整体特性，不同部分之间、层级之间会有复杂的非线性相互作用。[②]"分形"在数字形态研究中十分常见，具有自相似性的分形广泛存在于自然界中。分形理论的两个重要原则是：自相似原则和迭代生成原则。分形整体与局部形态相似，也启发了设计师通过设计"局部形态"来生成"整体形态"。

2. 数字形态的哲学思想

法国后现代哲学家G.德勒兹（Gilles Deleuze）的思想为研究"数字形态"提供了思想依据。在数字形态研究中，"褶子理论"强调褶子的属性本质是曲线，世界是由曲线构成的，形体是动态的、流动的。在"褶子"思想的影响下，产生了很多打破传统概念的数字形态，并强调形体的变化和流动性，最有代表性的是英国建筑师扎哈 H.（Zaha Hadid）设计的作品。而"块茎"思想则好比红薯之类的植物在地表上自由生长，没有特定的根茎，其本质是不规则的。"块茎"思想使数字形态设计打破了传统的概念产生、草图绘制、数字建模的创作流程。数字形态被视为复杂的整体，设计流程不依赖概念、草图等，甚至可直接从程序代码开始构建。影响颇大的是"生成"思想，它倡导无特定源头的内在生成，生成是动态的，所有的生命都是生成过程中的一部分。数字形态的生成借鉴了"生成"思想，通过算法可计算出所有相关形态的可能性，然后通过调整变量来生成特定形态，这是动态生成的设计方法。

3. 数字形态的技术基础

计算机图形学、计算机算法、数字建模方法是数字形态研究的重要基础。计算机图形学包含数字形态的数字表示方法（如边界表示和函数表示）和数字形态的显示方法（如标准着色与定点着色等）。算法则包含一系列的形态模拟算法（如泰森多边形算法、植物分形算法）和形态探索算法（如遗传算法、模拟退火算法等）。数字建模方法包含网格建模、曲面建模和体素建模等。数字形态研究借助计算机强大的运算能力，将寻找形态的关系及规则作为出发点，通过逻辑和算法来生成和构建形态，这与传统的形态设计方法有很大的差异，从而大大拓宽了设计思路，丰富了设计方法。

18.1.3 数字形态发展历程

1. 数学计算

早在公元前1世纪前后，古罗马建筑师维特鲁威（Vitruvius）就基于已有的建筑形式总结出了一套线性比例系统来确定建筑物中的各种尺寸，如图18-2所示，并根据这种数学比例先后发明了多立克柱式、爱奥尼柱式和科林斯柱式，这便是较早的基于数学比例公式的设计运用。此后，这种比例系统在文艺复兴中影响了诸多建筑师、雕塑家及画家在艺术工程领域中的创作思路。文艺复兴后期，意大利学者莱昂 B. A.（Leon Battista Alberti）进一步发展了维特鲁威（Vitruvius）的比例理论，提出了根据欧几里得的数学原理，在圆形、方形等基本几何上进行合乎比例的重新组合，以找到建筑中"美的黄金分割"的理论，如图18-3所示。

公元7世纪，随着阿拉伯帝国领土不断向拜占庭、波斯、地中海等地区扩张，且随着阿拉伯百年的大规模翻译运动，大量的古希腊和古罗马知识传入阿拉伯地区，伊斯兰文明迎来了大发展

[①] Mitchell M, Toroczkai Z. Complexity: A Guided Tour[J]. Physics Today, 2010, 63（2）：47-48.
[②] 徐卫国.参数化非线性建筑设计[M].北京：清华大学出版社，2016.

期。其中,在建筑上也大量运用了和谐的数学比例,在此基础上,伊斯兰人还开发出一套严密的几何图案,通过尺规作图可以形成复杂且极具规律的周期性晶体或准晶体图案用于铺装。到了19世纪,工艺美术运动的代表W.莫里斯(William Morris)运用重复几何单元的方式制作纹样壁纸,在追求手工艺精神的同时也满足了大批量制作的需求。

到了20世纪初,建筑师L.柯布西耶(Le Corbusier)将黄金分割和人体的大小作为决定设计的因素,并发明了模度尺(Modulor)作为建筑设计的规则,如图18-4所示。虽然当时所依据的人体并不符合大众的平均身高,但这种设计思想是第一次基于人的尺度来考虑的,并且在这种基于人的比例尺度下进行的设计在一定程度上更符合人的需求。马赛公寓便是以这种模度尺为准则设计而成的。这种基于人的数学比例的思想也为后来人机工程学的发展奠定了重要的基础。

图18-2 线性比例系统[①]　　图18-3 黄金分割美学[②]

图18-4 模度尺[③]

① 维特鲁威.建筑十书[M].高履泰,译.北京:知识产权出版社,2001.
② Gangwar G. Principles and applications of geometric proportions in architectural design[J]. J. Civ. Eng. Environ. Technol, 2017, 4 (3):171-176.
③ Gangwar G. Principles and applications of geometric proportions in architectural design[J]. J. Civ. Eng. Environ. Technol, 2017, 4 (3):171-176.

2. 物理模拟

在基于物理模拟的建筑设计中，多以分析受力作为主要的设计方向。从古希腊哲学家阿基米德（Archimedes）开始，人们对力学有了新的认识，用代数和少量图示即可表示受力情况。到了文艺复兴时期，在达·芬奇的大量手稿中能够发现许多有关结构力学的研究，与阿基米德不同的是，达·芬奇主要以图形来表示和分析受力的情况。从他的这些手稿里可以展现出力的大小和方向。1747—1778年，威尼斯物理学家乔瓦尼 P.（Giovanni Poleni）开始用实验性的类比方法来修复圣彼得大教堂。他将穹顶受压力的情景转化成悬链线受重力下垂的情况，以此作为根据进行受力分析与修复设计，如图18-5所示。这种根据重力模拟悬链线分析的方式，在之后的受力分析与设计中有了更多研究与实践。西班牙建筑师安东尼·高迪由于对自然形式建筑的向往，用复杂的悬链线分析来设计了圣家族大教堂屋顶；乌拉圭建筑师和工程师埃拉迪欧 D.（Eladio Dieste）致力于砖拱或曲面屋顶的探索和实践；1972年，建筑师 F. 奥托（Frei Otto）设计的慕尼黑奥运会体育场，采用拉力和重力组合受力的方式设计而成。之后，又有了运用气体的膨胀力来找形的案例。1975年，庞蒂亚克体育馆运用充气膜结构，即膨胀力与拉力组合的方式来建造它的穹顶。人们通过物理模拟的方式对受力情况进行模拟与分析，从而设计出了结构或者性能更好的形式。这种方式相比于纯经验性的或基于美学的设计方式来说是一种新的设计模式。同时，这种新的设计思维也为后来计算机模拟找形与设计的开启和发展提供了重要的实践基础，如图18-6所示。

图18-5　悬链线结构①　　　　图18-6　慕尼黑奥运会体育场②

3. 计算机模拟

从第一台计算机诞生开始，人类正式迈入计算时代。随着计算机技术的发展与算力的大幅度提升，运用计算机的强大算力来辅助人们解决复杂问题的模式逐渐成为主流，这种新的模式取代了以前需要通过大量人力重复性劳作或需要大量验算的技术性工作。从 A. M. 图灵（Alan Mathison Turing）在1936年提出图灵机（Turing Machine）开始，人们便意识到计算机作为使用二进制规则的智能化工具可以用来解决复杂问题。随着计算机算力的不断提升，用计算机来模拟物理世界的一些复杂现象的相关研究与应用得到进一步发展。

① 孟宪川，赵辰. 图解静力学简史[J]. 建筑师，2012（6）：33-40.
② 孙明宇，刘德明，朱莹. 自由曲面结构参数逆吊法的环境适应性调控[A]. 第二届DADA数字建筑国际学术会议，2015：9.

在设计领域里,计算机辅助建模技术逐渐取代了手工绘制的重复性劳作。这不仅是一种新方法的兴起,而且是整个设计工作流程的改变,也因此极大地影响了设计的思考路径。20世纪90年代,兴起了算法生成式设计。其中,J.弗雷泽(John Frazer)基于元胞自动机算法来建构通用构建逻辑(Universal Constructor);S.艾伦(Stan Allen)通过模拟自然界中的群体行为构建自组织空间系统。[①] 这些基于算法生成的设计,本质上是一种先通过计算机模拟出结果,再通过设计师的决策进行干预的人—机智能设计模式。这也是在如今智能化计算时代下设计发展的重要趋势之一,如图18-7所示。

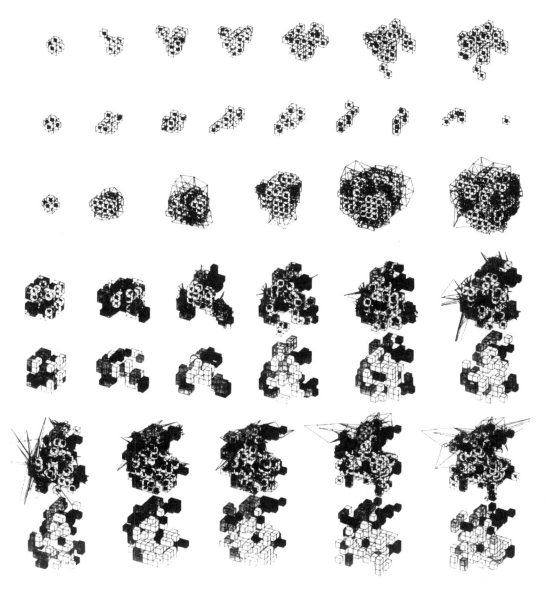

图18-7 元胞自动机算法[②]

①② John Frazer. An Evolutionary Architecture. 2015: 9.

18.2 数字形态研究与应用前沿

18.2.1 数字形态相关概念

1. "形态发生"与"形态"

"形态发生"（Morphogenesis）是生物学家常用的一个词，指将发育中的组织塑造成可识别的形式，如特定骨骼、肌肉等形式。自然科学和数学的美学与音乐和绘画的美学是一体的，两者都存在于一种部分"隐藏模式"的发现过程中。因此数字形态的研究过程就是发现这种"隐藏模式"的过程，它不仅涉及设计学、艺术学的研究方法，更涉及自然科学的研究范式，用科学的、客观的、理性的自然科学研究方法，发现和揭示自然形态、人工形态、智慧形态背后的"隐藏模式"与原理本质。

"形态发生"一词最早由生物学家达西W.T.（D'Arcy Wentworth Thompson）提出并形成理论体系，如图18-8所示。他在1917年完成了著作《生长与形态》（*On Growth and Form*）[1]，书中详细介绍了"形态发生"的科学研究方法，并配有大量研究发现与案例。如书中第11章所揭示的自然界中，如鹦鹉螺、向日葵中存在的"等角螺旋线"形态发生规律；书中最有名的是第17章关于"转换理论"的内容，汤普森受德国画家丢勒（Albrecht Dürer）的启发，探索如何通过几何变换来解释生物的形态规律及其组成部分，他用该方法探索了各类生物体的形态发生规律，如人脸、鱼的身体、螃蟹及植物等。汤普森对自然形态及数学美学的探索启发了L.柯布西耶、密斯V. D. R.（Mies van der Rohe）等很多著名的建筑师、科学家与艺术家，其中还有一位重要人物，即人工智能之父A. M.图灵。图灵于1952年发表了其代表作《形态发生的化学基础》（*The Chemical Basis of Morphogenesis*）[2]，在论文中他使用偏微分方程模拟催化化学反应，以解释"形态发生"的现象与机制，提出了著名的"图灵斑纹"（Turing Pattern）以及其图案形成的原型模型"反应扩散系统"（Reaction-diffusion Systems），如图18-9所示。图灵在"形态发生"方面的工作至今仍然很重要，被认为是"数理生物学"（Mathematical Biology）领域的开创性工作。

"形态学"和"形态发生"均来源于生物学，两者的第一个区别是语义上的，形态学Morphology来源于希腊语的Morphê和Logos，当形态Morphê已经存在时，形态学就开始发挥作用，而Logos是话语或认知结构的意思，描述了一件艺术品被创造后的形态。另一方面，形态发生Morphogenesis的第二个词根是希腊语Genesis（起源），意思是创造或出生，因此它在时间上向后移动，直到生成形态的那一刻。为了进行形态学（Morphology）研究，必须先进行形态生成（Morphogenesis）研究。在生物学中，这两者之间的时间关系是明确的。形态发生（Morphogenesis）是一个生物过程，它使一个有机体形成它的形态；形态学（Morphology）是生物学的一个分支，研究生物的形态及其结构之间的关系。因此，形态先被创造——形态发生（Morphogenesis），然后形态再被研究——形态学（Morphology）。

2. 数字形态发生

数字形态发生从生物学中获得灵感，通过优化逻辑发挥作用，挑战自上而下的造形（Form-making）过程，用自下而上的找形（Form-finding）逻辑来取代。数字设计理论家Neil Leach对数字形态发生有过这样一段描述："数字形态发生最初用于生物科学领域，指生物体通过生长和

[1] D'ary Wentworty Thompson. On Growth and Form [M]. Cambrige University Press, 1917.
[2] TURING A M. The chemical basis of morphogenesis [J]. Bulletin of Mathematical Biology, 1990.52（1）：153-197.

图18-8 达西·汤普森的形态发生变形原理[1]

图18-9 A.M.图灵与图灵斑纹[2]

分化过程中的形态生成的逻辑（The logic of form generation），以及形态样式的逻辑（The logic of pattern-making）。"在建筑界，数字形态发生是一种数字设计方法，其试图挑战自上向下（Top-down）的造形（Form-making）过程的霸权，取而代之为自下而上（Bottom-up）的找形（Form-finding）逻辑。因此，数字形态发生强调的是材料性能（Material performance），而不是外观审美（Appearance）；强调的是过程（Processes），而不是表征（Representation）；强调的是动态形成（Formation），而不是静止形态（Form）。Leach还认为"形式"（Form）一词应被置于"形成"（Formation）一词的从属地位，同时"形成"（Formation）一词与"信息"（Information）和"性能"（Performance）具有联系。[3]

3. 参数化设计

"参数化"一词来源于数学，指使用某些参数或变量进行设计，这些参数或变量可以通过参数化设计程序对参数化模型进行实时的调节。[4] 因此，从原理上，"参数化设计"可被称为"数学设计"，其中设计元素之间的参数化关系可通过不断调整和迭代以生成复杂的几何图形。这些几何图形基于元素的参数而生成，通过改变这些参数，实时地创建新的形状。"参数化设计"是基于算法思维的过程，能够表达参数和规则，共同定义、编码和清晰化设计意图与设计响应之间的关系。随着先进的参数化设计系统和数字技术的发展，现代设计出现了一种新的全球风格——参数化主义，它已成为当今先锋主义实践的主导、单一风格，并成功将现代主义作为下一波系统创新的长波。除了建筑和城市设计，参数化设计方

[1] ARTHUR W. D'Arcy Thompson and the theory of transformations [J]. Nature Reviews Genetics, 2006, (7): 401-406.
[2] Greenfield G R. Turing Patterns, Cellular Automata, Tilings and Op-Art. TURING A M. The chemical basis of morphogenesis [J]. Bulletin of Mathematical Biology, 1990, 52 (1): 153-197.
[3] LEACH N. Digital morphogenesis [J]. Architectural Design, 2009, 79 (1): 32-37.
[4] 徐卫国.参数化设计与算法生形[J].世界建筑, 2011 (6): 110-111.

法论还应用于许多领域，包括复杂算法关系、交叉学科、创新思维等。

4. 设计空间

"设计空间"（Design Space）是将实际的设计问题，通过设计变量、规则系统以及优化目标共同构建起来的数字镜像空间，运用探索技术在设计空间中产生大量的设计方案，再通过优化技术对设计空间中的设计方案进行优化及评价，以选出最佳设计。设计空间的概念来源于"数字双生"，即为了解决真实物理世界的具体问题，构建数字镜像空间或数字平行世界来探索问题的解决方案，并使用量化优化原则，评选出最佳的方案构想。设计空间探讨的是实际生活中的设计问题，将实际的设计问题翻译为数字镜像空间中的数学语言，即设计变量，以及将设计变量通过某种数学关系连接到一起的规则系统。

本书中的设计空间具有明确的研究对象，即数字形态，是通过规则系统与设计变量共同作用不断迭代产生大量数字形态的过程。换言之，设计空间实质上是数字形态的空间，这与其他领域设计空间概念的定义也是类似的，即设计空间是数字形态不同可能性的空间，依靠规则系统与设计变量的组合，探索数字形态设计方案。

5. 算法设计

近年来，随着数字技术的发展，尤其是在人工智能领域的突破，使"算法设计"得以与机器学习、神经网络技术相遇，生成更多的设计可能性，探索更广阔的设计空间。机器学习的运算模式是生成式设计的典型代表，其工作流程大致为：首先对大量数据进行学习和训练，进而挖掘和学习这套数据背后的内在逻辑，从而使用该逻辑完成后续的任务，如预测、生成等。机器学习通过对大量数据的挖掘，学习其背后的隐式逻辑的过程就是一个典型的自下而上生成的过程。通常，即便是计算机科学家也不知道机器学习是如何学会这种内在逻辑的，这个生成过程往往是一个"黑箱"操作。在这个以人工智能为中心的时代，我们将"算法设计"描述为一个专业的数字设计领域，涉及解决设计中的方案探索、数据分析与预测问题。[1] 随着信息技术的发展，将人工智能和机器学习等编程和大数据计算的思想引入到设计领域，使得计算机辅助设计的便利得以更好地体现，并且对理解人类的设计行为、思维方式具有启发作用。[2] 人类对设计过程的理解及数字形态建模能力仍然有限，"算法设计"研究的主要方向之一是开发设计过程模拟人的设计思维的人工智能算法，以便更好地理解设计过程，并生成有效的工具来帮助设计师在具体细分领域中进行设计空间探索与优化，使得设计过程的各个方面都实现自动化。[3]

18.2.2 数字形态应用前沿

在设计形态学视角下，数字形态研究主要分为三个方向：参数化数字形态、运动数字形态和人工智能数字形态。参数化数字形态通过对某一类型形态的研究，构建普适性逻辑框架与程序，全流程参数化建模，变量控制形态变化。参数化数字形态针对静态造型，而对自然界中最普遍的动态现象的研究则集中在运动数字形态生成方法上。运动数字形态的生成需要经过多个时间步长，所以它是一种"动态系统"。人工智能数字形态是利用计算机在一个包含所有形态可能性的空间中找到符合要求的形态，即对未知形态的探索。

[1] BHATT M, FREKSA C. Spatial Computing for Design—an Artificial Intelligence Perspective [M]. Studying visual and spatial reasoning for design creativity. Springer. 2015: 109-127.
[2] HUANG W, ZHENG H. Architectural Drawings Recognition and Generation through Machine Learning [C]. Proceedings of the 38th Annual Conference of the ACADIA, 2018.
[3] GERO J S. Artificial Intelligence in Design'91 [M]. Butterworth-Heinemann, 2014.

1. 参数化数字形态

数字形态是形态生成的程序和算法，它通过调整相应的参数，便可生成不同的形态结果。由于数字形态的本质是二进制构建的规则，因而参数化数字形态在程序和算法的基础上，侧重于对相应参数的实时控制。由于其输出结果快速，使得参数化数字形态具备良好的交互性，这也是参数化设计的重要特点。参数化数字形态已经逐渐渗透到了各个设计领域，在建筑领域应用较多，如加利福尼亚州布罗德博物馆的参数化菱形表面形态和扎哈 H.（Zaha Hadid）建筑事务所设计的一系列建筑作品等。参数化数字形态在工业设计领域也逐渐崭露头角，如宝马 NEXT 100 概念车有很多参数化数字形态元素，其车身分布了一系列三角形鳞片，这些鳞片能够根据车的行驶和转向发生不同的变化，如图 18-10 所示。

图 18-10　宝马 NEXT 100

2. 运动数字形态

运动数字形态是参数化数字形态的引申，研究主要集中在国外高校。麻省理工学院媒体实验室（MIT Media Lab）N. 奥克斯曼教授的研究团队，基于生物褶皱差异化生长算法（Differential Growth）生成了数字形态作品 *Living Mushtari*。差异化生长则是人们通过观察珊瑚褶皱的纹理归纳出的一种在有限空间内通过褶皱增加结构利用率与复杂度的规则，可以扩增与分化几何模型的差异，从而发展出复杂的空间运动形态。皇家墨尔本理工大学的罗兰德·斯努克斯（Roland Snooks）教授则专注于对集群运动形态的研究，如图 18-11 所示。他在《集群智能》一书中深入地探索了如何将集群运动形态应用于设计。[①] 他还使用集群运动算法通过个体简单的相互关系，进行成千上万次的互动，进而设计出了高度复杂的轻型结构。同样对运动数字形态进行研究的还有南加州建筑学院、卡内基梅隆大学的计算设计小组（Computational Design Lab）、扎哈 H.（Zaha Hadid）建筑事务所 CODE 部门和斯图加特大学 ICD 等。

图 18-11　集群运动形态

① 里奇，斯努克斯. 集群智能 [M]. 宋刚，译. 上海：同济大学出版社，2017.

3. 人工智能数字形态

人工智能数字形态其实包含两个主要的方向：搜索与机器学习。"搜索"侧重于使用理性和逻辑的方法在可能性空间中寻找方案，规定得越具体，要求越明确，则搜索的效率越高。而形态设计的要求往往很明确，所以搜索技术有很好的应用前景；而"机器学习"则偏重感性，通过数据集学习已有的经验，学习在什么地方寻找，相当于缩小了搜索空间。在数字形态中，使用频率较高的神经网络模型与算法主要有5种：卷积神经网络（CNN）、生成对抗神经网络（GAN）、人工神经网络（ANN）、循环神经网络（RNN）以及聚类机器学习算法。加州大学洛杉矶分校的本杰明·恩内莫泽（Benjamin Ennemoser）研究了人工智能在数字形态设计中的潜力，他使用风格迁移算法学习艺术作品的风格，并生成风格化的三维数字形态。[①] 新加坡科技大学的伊曼纽尔·柯（Immanuel Koh）使用深度神经网络，将数字形态离散化并形成高维特征，通过计算生成新的三维数字形态。[②] Autodesk Research是领先的人工智能数字形态研究机构，其应用涉及工业领域、建筑领域、医学领域等。他们与法国著名设计师斯塔克合作，运用机器学习算法让计算机掌握了斯塔克独有的审美情趣和设计标准，最终生成一系列数字椅子形态，如图18-12所示。

图18-12　人工智能数字形态[③]

① Ennemoser, Benjamin. A Machine Learning System for Streamlining External Aesthetic and Cultural Influences in Architecture. 2019.
② Koh, I. Architectural Sampling: A Formal Basis for Machine-Learnable Architecture. PhD dissertation, Swiss Federal Institute of Technology Lausanne（EPFL）, Switzerland. 2019.
③ Koh, I. Architectural Sampling: A Formal Basis for Machine-Learnable Architecture. PhD dissertation, Swiss Federal Institute of Technology Lausanne（EPFL）, Switzerland. 2019.

18.3 数字形态研究对设计形态学的意义

首先,为设计形态学提供理性的本源研究方法。数字形态设计过程遵循前后连续的因果逻辑关系,这个过程能够将形态量化,使形式美感不再停留在感性的层面上,而是在感性认知外发现形态背后的理性依据,这也与设计形态学中揭示形态的"本源"观念相匹配。数字形态研究通过分析自然形态适应环境所具备的形态特征来为设计提供创新来源,借助算法规则揭示形态生成的秩序、规律。如课题组研究自然界中水生植物的"优化方式",从而得出了类似泰森多边形结构、猫科动物肢体的Z字形减震结构,通过睡莲茎气道形态流体力学模拟分析得到的适应性管状结构等,如图18-13(a,b,c)所示。

其次,提供多元化的形态方案。在数字形态设计中,我们把影响设计的主要因素看成变量,通过数字形态所具有的数据化特征为设计形态创造出复杂且灵活可变的综合方案。设计形态不再是设计者凭借感性思维创造的单一形态方案,而是经过计算形成的巧妙、合理、符合逻辑的多元化方案。

最后,提供探索未知形态的方法。数字形态研究包括对已知形态的模拟和对未知形态的探索。对未知形态的探索是数字形态研究的主要创新点,其目的是利用计算机在一个包含所有形态可能性的空间中找到符合要求的形态集合,这些形态往往是人类未知的。这也给设计形态学中第三自然的研究提供了新的研究方法。

图18-13 (a) 水生植物结构数字形态;(b) 猫科动物肢体数字形态;(c) 睡莲茎气道数字形态(课题组提供)

第 19 章 数字形态构建原理

19.1 设计形态学与数字形态

19.1.1 从"数的形态化"到"形态的数化"

以网络化、信息化与智能化的深度融合为核心的第四次工业革命,驱动全球加速进入以万物互联为显著特征的数字化时代,所带来的最核心的改变之一便是"数"。"数"可以成本极低的方式复制、繁衍、生长和演化,构建出无穷的可能性。正如克拉克所言:"任何足够先进的技术,都与魔术无异。"这些新的技术和设计对象,也带来了新的设计形式。在这个数字化转型的社会中,设计形态学的研究也要突破边界,融合数字技术与计算设计方法。

数的形态化是对无形数做有形的物化表达,包含两个方面:一方面是数字创意,即将创意设计用数字化的方式去表达;另一方面是数据可视,即把抽象的数据在媒介上表现出来。数据可视的实质是映射。例如,在第五届艺术与科学国际作品展上,托比亚斯·格雷姆勒的功夫动态可视化——通过功夫大师在功夫可视化中创建电子图像,将功夫进行视觉化呈现;向帆团队的中国古代人物家族谱:基于中国古代家谱数据库,在四十多万历史人口中探寻千年的血脉之源,即通过对上千中国古代人物个体家族关系相互判断、关联,按时间顺序向上生长,显现了潜藏的大型家族谱系,形成了可供观察的可视化历史血脉;邱松工作室通过感知单元矩阵组成的 AINFO 交互装置,将数字化的信息通过实体装置展现出来,微结构能够实时追踪人的情绪和行为,如图 19-1 所示。

图 19-1 AINFO 交互装置[①]

形态的数字化是把客观世界形态转化成数字,如数字孪生与数据智能。随着数字技术向更深入的程度发展,探索方向也转向在数字世界和物质世界之间直接建立更有效的映射,将物质世界的数据通过算法和建模处理,在虚拟世界中重建并呈现出来,进一步利用数字技术模拟并仿真物理对象在现实世界中的行为。在设计形态学实践案例——节肢动物外骨骼形态研究中,设计者将甲虫外骨骼结构在软件中进行数字映射并利用数字化分析甲虫拱形表面形态、曲率变化、有限元分析等,从中总结得到形态规律,从而进行设计创新,如图 19-2 所示。

① 鲁晓波,赵超. AS-Helix:人工智能时代艺术与科学融合——第五届艺术与科学国际作品展暨学术研讨会作品集 [M]. 北京:清华大学出版社,2019.

图 19-2　数字化分析甲虫拱形表面[①]

基于数字化软件平台，在数字化设计中通过跨学科研究的方式探索设计形态学的形态来源，即"找形"，是数字形态设计研究的重要内容。通过对"第一自然"与"第二自然"的研究完成参数的获取，即物的数化，将真实世界的物理变量转变为设计参数，探索参数化工业产品设计规律、程序与方法，并输出设计方案。同时形态数字化也为"第三自然"的探索与研究起到了非常重要的推动作用。

19.1.2　从"自上而下"到"自下而上"

如今，信息时代的设计需求已经有别于传统设计，数字设计需要借助计算机强大的计算能力，能够辅助设计师理性地处理、分析庞大的数据，使传统设计方法无法实现的复杂方案成为现实。在数字化设计中，"自上而下"（Top-down）和"自下而上"（Bottom-up）是两个重要的研究方法，这一对概念在不同学科的含义不同。在复杂性科学中，"自上而下"强调对复杂系统的人为干预，"自下而上"强调组成系统的各单元的自主行为和涌现现象。[②] 在形态学研究中，"自上而下"强调从现状问题出发，寻找相关的对象原型来提出解决方案，而"自下而上"强调从研究对象原型出发，找到相关问题的解决方案。

在复杂系统的研究中，"自下而上"是利用计算机仿真方法通过模拟复杂系统中的个体行为，让一群这样的个体在计算机所营造的虚拟环境下进行相互作用并演化，从而让整体系统复杂性行为自下而上地"涌现"（Emergence）出来。这就是圣塔菲研究所（Santa Fe Institute, SFI）研究复杂系统的主要方法，[③] 常被称为自下而上的"涌现"方法。在设计形态学研究中，"自下而上"强调从研究对象原型出发，通过探索原形态（对象）求证其规律、原理，并通过不断推理验证、归纳其本源。如通过研究水环境植物形态，分析其形态功能与适应性之间的关联性，梳理提取形态规律，总结出泰森多边形的结构原理，最后用于设计创新，如图 19-3 所示。

　　　　a　　　　　　　　　　　b

图 19-3　泰森多边形原理及运用（课题组提供）

[①] 邱松，等. 设计形态学研究与应用 [M]. 北京：中国建筑工业出版社，2019.
[②] 成思危. 复杂性科学探索 [M]. 北京：民主与建设出版社，1999.
[③] 霍兰. 涌现：从混沌到有序 [M]. 陈禹，译. 上海：上海科学技术出版社，2006.

在复杂性科学中，自上而下可以通过有限的理性和一些不确定的信息做出合理的决策，从而得到满意的结果。在设计形态学研究中，为总结出的原形态规律与设计应用相匹配的过程应用了自上而下的研究方法。区别于仿生设计得出"点状"创新，设计形态学通过得到的原形态规律、原理和本源来扩展得出多种数字创新方向，并提出解决方案。例如，设计形态学在对猫科动物肢体形态的研究过程中，归纳出了猫科动物四肢的腿部减震结构，可针对性地寻找减震方向设计需求，从中找到了跑鞋在运动过程中的减震需求，利用研究所得的规律获得创新的解决问题的方式。设计形态学通过近十年的探索性研究，逐渐形成了自己独特的思维方法和研究模式，有别于传统设计方法从目标用户"需求"或"问题"入手，而是通过"自下而上"到"自上而下"的研究方法从研究对象（原形态）入手，将研究与应用方法论拆分成两部分：设计研究过程与设计应用过程，二者缺一不可，如图19-4所示。

图19-4　数字形态研究从"自上而下"到"自下而上"（课题组提供）

19.1.3　从"形态模拟"到"形态探索"

数字形态的应用程序始终围绕着形态生成展开，因此很多具体的程序设计都聚焦于形态生成的规律研究，此外，也会积极借鉴计算机图形学和几何中的算法来生成数字形态。这种结合了设计、生物、计算机等学科的协同创新研究，正是数字形态程序设计方法研究的重要基石。而聚焦于如何有效地建立数字形态程序的方法，即程序设计方法，可以从不同的角度划分为不同的类别。这里基于设计形态学三种自然的研究对象将方法分为两大类型，一种是对已知形态模拟的方法，另一种是对未知形态探索的方法。

因为有参考的基础对象，所以对已知形态的模拟这类方法的重点在于对已知形态成型特征或规律的研究，以及将特征或规律译成计算机可识别的语言，从而对接计算机生成数字形态。对于可用成型特征来分析的对象——例如通过多个基础几何体组合构成的形态，或者以一个基础形状为主，通过拉伸、切削、分割、局部变形等方式构成的形态，重点是对其主要特征进行参数化生成和程序控制，这类形态常见于人工产品，通过控制特征生成产品造型，如图19-5所示。对于可用成型规律来分析的对象——如具有局部相似性而整体变化性的形态，常常通过特定的机制逐步成型，以植物、真菌、细菌及自然景观等为主。因此重点在于分析其内在的数理逻辑，并基于此设计程序。目前，基于常见的逻辑规律所形成的形态算法有分形算法、斐波那契数列算法、波形态算法、泰森多边形算法和极小曲面算法等。

图19-5 特征参数化图示（课题组提供）

除了对已知形态的模拟，对未知形态的探索也是数字形态研究中重要的一部分。对未知形态的探索这类方法因为没有直接的基础对象作为参考，无法直接将特征或规律转译作为设计的依据，因此需要着重利用"外因"与"优化"来作为形态生成的基石。外因是约束和影响形态生成的重要因素，在外因的不断引导下，会驱使形态往一种特定的方向发展，通过一段时间的迭代，达到相对稳定的状态，这可看作是在某种场（Field）的约束下的机制。这样，在外因作用下通过设计特定的算法达到逐步收敛稳定的状态，即生成未知的形态，这实质是在外因的种种限制下通过自主形态的演化达到的一种平衡。此外，优化也在形态探索研究中起到了重要的作用。

优化的意思是"找到最好的"，通常指的是使设计、系统或决策尽可能完美、有效。在数学、统计学和许多其他科学中，优化是从一组可行解中找到全局最优解。具体到数字形态研究中，优化的标准与数学优化有所不同。对一个形态的评估往往很难用"最好"这类绝对的词来形容，通常使用"较好"或者"满意"这类词。因此，在数字形态探索中，优化并不一定意味着找到唯一的最优形态，而是次优形态或复合要求的形态，最重要的哪些是无法用经验获取、有创新性、意想不到的数字形态。如基于蚁群算法的形态生成，该算法基于蚁群寻觅实物时自主形成的形态，并且随着时间的演化，路径形态还会不断发生变化，如图19-6所示。

以上基于两种分类的设计方法，具体涉及参数化控制、数学逻辑算法、自主演化的搜索算法等。随着人们不断发现新形态和不断总结新规律，以及计算机算法的不断发展，未来肯定会涌现更多新的设计方法，除此之外，可能还有其他的分类方式。不过，无论如何都可以更有效地建立、完善数字形态构建的程序。

迭代次数：1

迭代次数：136

迭代次数：552

图19-6 蚁群算法找形过程（课题组提供）

19.2 形态数字化

19.2.1 形态数字化原理

20世纪八九十年代以来兴起的计算机辅助设计技术（Computer Aided Design）极大地提升了设计效率，缩短了开发的迭代周期，使得很多原本需要通过实物模型的研究和测试环节可以在计算机中进行有效的模拟。[①] 这实质上是对真实形态的数字化迁移。参照传统的构建方式，数字形态在许多方面模仿传统形态建构的基本方式，同时又根据数字化的特点产生了许多独特的构建方式，从而达到数字形态既可以生成传统真实形态的要求，又能生成不同于自然界已有的形态，即未知形态。从这一刻开始，数字形态较传统真实形态的独特优势在之后的数字化时代有着超乎想象的发展空间，其研究的重点从过去对真实形态的再现逐渐转变到对全新形态的探索。

聚焦在形态构建上，绘画领域已早有世界万物可由几种基本的几何形体及其变形组合构成的理念。这实质上是对复杂世界的抽象和概括。这种思考方式也是数字形态构建的基本思想。虽然数字形态在对自然已知形态的模拟中也可以使用以上传统的形态构建方法，但对数字形态所独有的构建体系来说，有着数字化的构成方式，其本质是二进制数据所表示的形态构成，万物皆数便是对数字形态的生动比喻。现代电子计算机内部电路信号的高频和低频对应着二进制，通过二进制0和1的不同组合即可构建各种特定的功能，比如三个浮点数可以构建坐标，实现"点"的概念，从而进一步构建出更加庞大的数字世界，如图19-7所示。

从二进制的角度来理解数字形态的构建原理，可以发现这是数字形态得以构建的本质逻辑，是被明确定义了的基础规则。在这个框架下，结合数学计算演化出各种特定的规则来表示特定的形态概念。因此，来源于对真实形态的抽象概念与二进制下的数学规则对接，即产生了数字形态，如图19-8所示。

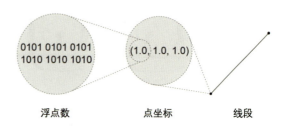

图19-7　二进制构建图示

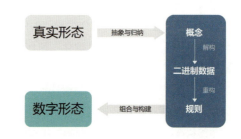

图19-8　真实形态与数字形态的关系（课题组提供）

19.2.2 数字形态的基本构建类型

数字形态的构建与传统真实形态的构建有很多相似之处，都需要规定许多基础概念作为构建形态的"砖块"。在一些几何概念上两者是相似的，如"点""线""面"等几何类型。借助从自然界中抽象出来的多种几何概念，可以有效地构建一些数字形态的基本类型，但与传统形态构建的不同之处在于数字形态的计算性，导致其基本构建类型还包括除几何类型之外的编程概念，如数据类型、运算类型等。同时，数字形态中的几何类型则以数学概念来定义，使得各种类型可以

[①] Oxman R. Thinking difference: Theories and models of parametric design thinking[J]. Design Studies, 2017, 52: 4-39.

通过有效的计算完成形态生成。下面列举几种主要的基础类型，说明数字形态的计算性。

1. 几何类型

点（Point）：作为最基本的几何元素，可以说定义了点就定义了位置。在三维坐标系中，点以 X、Y、Z 三个互相垂直的维度上的数值表示。而这些值为数据类型里的数值数据，可以是整型数值或浮点型数值。由于计算机的存储机制，导致其不可能完全准确地记录任意数值，因此就产生了精度问题，而数字形态需要单位的定义，即在什么尺度下的精度能满足需求，这样才能进行各种计算操作。通常来说，能满足工业生产的要求一般为 0.001mm，小于这个数值的两个点可视为同一个位置上的点。

向量（Vector）：向量作为一种表示方向和大小的概念，使点的变换有了依据。向量在数值上的表示也与由 X、Y、Z 三个维度数值构成的点一样，但实际上可理解为坐标原点到该点的方向和距离，不具有点的"位置"概念，用矩阵表示可区分向量和点，如图 19-9 所示。

图 19-9 单位向量与点的矩阵表示

向量可进行数学运算，通常与几何有关的运算中，点与向量的加减法表示点的位移，向量与向量的加减法表示方向或大小的改变（满足平行四边形法则），向量与向量的点积（Dot Product）表示两向量之间的夹角（常用单位向量来运算），向量与向量的叉积（Cross Product）表示垂直于这两个向量的第三个向量（常用单位向量来运算），如图 19-10 所示。

图 19-10 与几何相关的向量运算

参数曲线（Parametric Curve）：为了用有限的参数描述一条确定的曲线，人们引入了参数曲线的概念。相比于用笔直接画出来的曲线或者用像素表示的曲线，参数曲线不因无限放大而失真，实质上是运用数学公式来描述的曲线，因此可微，而且利于计算和存储，也十分契合工业生产的精度要求。例如：直线可用起点和终点来表示 Line (Point3d, Point3d)，圆可以用圆心和半径来表示 Circle (Point3d, Double)。

对于自由曲线，可用最常见的贝济埃曲线表示，其核心是用递归插值的思想实现降阶。所有的点变成控制点，曲线只经过起点和终点，如贝济埃曲线，如图 19-11 所示。

对于更一般的自由曲线，在贝济埃曲线的基础上发展出来的 B 样条曲线（B-spline）实现了更多控制点对曲线的控制，但是随着控制点的增多，曲线的阶数也随之变高（阶数等于控制点数减1），这样带来了很大的计算负荷，同时移动任何一个控制点都会影响整条曲线。为限制控制点对整条曲线的影响，在 B 样条曲线的基础上又发展出非均匀有理 B 样条曲线（NURBS），其实质是一种分段贝济埃曲线的组合形式。每条贝济埃曲线之间的连接点称为节点，且连接处能保持良好的连续性，这样整个曲线可保持较低的阶数来不断地增加控制点，实现更丰富的造型，如图 19-12、图 19-13 所示。此外，也能满足最高阶数的需求，这样 NURBS 曲线的自由度就十分高了。因此，在许多建模软件中都用 NURBS 作为曲线绘制工具。

贝济埃曲线基本原理：两点位置的时间插值，即两点位置的权重之和，为这个t时刻点的位置。点在整个时间段的运动轨迹就是贝济埃曲线。

a

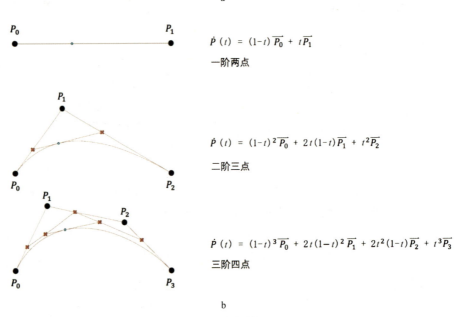

$\dot{P}(t) = (1-t)\overrightarrow{P_0} + t\overrightarrow{P_1}$

一阶两点

$\dot{P}(t) = (1-t)^2\overrightarrow{P_0} + 2t(1-t)\overrightarrow{P_1} + t^2\overrightarrow{P_2}$

二阶三点

$\dot{P}(t) = (1-t)^3\overrightarrow{P_0} + 2t(1-t)^2\overrightarrow{P_1} + 2t^2(1-t)\overrightarrow{P_2} + t^3\overrightarrow{P_3}$

三阶四点

b

图19-11　贝济埃曲线原理

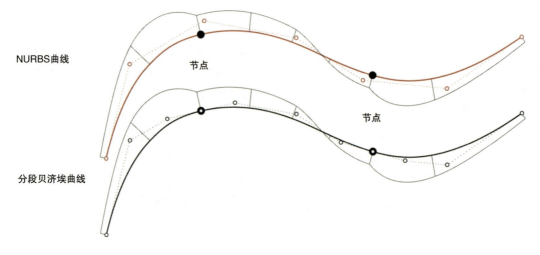

图19-12　NURBS曲线的分解图示

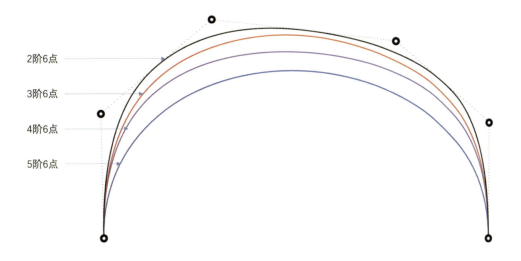

图 19-13　NURBS 曲线不同阶数对比

参数曲面（Parametric Surface）：参数曲面相对于参数曲线是在两个维度上进行插值，即时域 U 和时域 V，其取值范围都为 0～1，这样同时受 U 和 V 插值共同影响的点集构造成的参数曲面同样也是连续可调的。用 NURBS 曲线构造的曲面称为 NURBS 曲面，其主要的参数要素有 UV 坐标、控制点、阶数等。这样，只需改变控制点的位置便可以调整曲面，如图 19-14 所示。

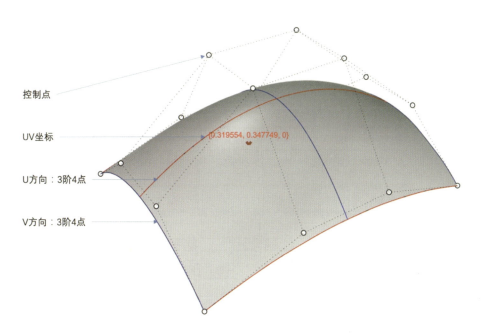

图 19-14　NURBS 曲面信息

网格（Mesh）：在计算机图形学里，表示形体除了参数曲面，一种应用更加广泛的方式就是网格了。相比参数曲面，网格由顶点（Vertex）及顶点之间的连接关系，即拓扑（Topology）构成。网格相比参数曲面有很多优势，由于网格的构成方式很简单，因此对计算的负荷小。同时，相比参数

曲面能更好地处理拓扑关系，可以很容易地表示复杂的曲面，而使用参数曲面则需要通过繁复的设计操作完成曲面之间的衔接。因此，在如今的视觉产业里，如电影、动画、游戏等都用网格建模技术。图19-15所示为网格的构成方式，由顶点坐标、顶点列表和面列表组成。

2. 数据类型

数据类型包括数值、字符等，在编程语言中还包括对象、指针等类型，这里不展开叙述。数值、字符类型是一种变量，在数字形态中需要这些值作为参数来调控形态的生成。例如，布尔值（Bool）可以作为开关，整型值（Integer）可以作为计数，浮点值（Float）可以作为数值参数使用等。

3. 运算类型

运算类型起到对数据的计算作用，是程序实现的重要组分部分。例如，最常见的算术运算、三角函数运算、求和求平均运算等。这些运算类型可以对数据进行加工，实现特定的逻辑功能，最终输出新的数据形成数字形态，如图19-16所示。

通过对以上几种类型的简单叙述可以看出，数字形态的构建是在数学计算与逻辑操作之下一点点形成的，这区别于传统感性的形态构建方式。因此将这种方式与其他理工科的研究成果结合，使用起来会更得心应手，也更能实现学科之间的协同创新。

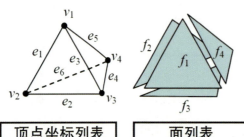

图19-15　网格构成方式

图19-16　矩阵求模

19.3 数字形态可感化

19.3.1 数字形态感知原理

人对数字形态的感知与对真实形态的感知类似，数字形态最终通过可视化的方式表示出来，这便与真实形态在感知上有了共同的基础，并且在构建数字形态的开始，我们也同样需要思考数字形态生成逻辑与生成形式之间的关系，即不同的程序逻辑会产生不同的形式结果。因此在数字形态的可感知层面，需要着重思考形态被感知的过程，以及相应的感知要素，这为后续进行形态的构建奠定了重要的认识基础。

1. 人对形态的感知

人对不同的形态，不同的人对同一形态，以及同一人在不同的时间点对同一形态都可能产生不同的感知，这体现出了形态这个概念的复杂性。在一般的认知中，我们通常将客观看作是一种去人化的、理性化的认识，而将主观看作是一种个性化的、感性化的认识。不管是客观还是主观，本质上只要是人所感知或意识到的形态存在，根本上都是主观的。人需要通过视觉和大脑的处理，才能形成对形态的感知和意识。

从不同人的认知差异来看，由于人自身的差异性，以及在不同语境下形成的认知模式等因素，人对事物的认知会存在差异。人对形态的感知，不管是客观的还是主观的，本质上体现的是对形态认知的差异程度，认知的差异程度越小，形态越具有可复刻性和交流性，也就被人们认为具有某种不随个体的意识改变而改变的"客观"属性。相对的，认知的差异程度越大，形态越具有变化性和难以量化性，也就被人们认为具有"主观"属性。以人对事物的认知差异构建一个维度，越往下表示人认知事物的共性越强，比如太阳从东边升起、三角形的内角和等于180°；越往上表示人认知的差异越大，比如对同一幅绘画作品的不同看法、对抽象概念的不同图像化想象，如图19-17所示。

图19-17 人的认知差异度（左），人的感知深度（右）

而从一个人的感知差异来看，人对形态的感知具有不同的深度。例如，我们在某个时刻看一片绿色的草坪，此后我们不需要看到真实的绿色，也能在脑海中想象出绿色的图像。这是一种主观性的意识活动，相比通过外界直接接收视觉信号产生的下意识感觉，通过想象也能感知到绿色，这也体现出了不同的感知深度。从这个角度来看，人对不同的事物具有不同的感知程度，从对事物

的感知程度可以建立一个感知深度维度。在这个维度上，越往左越偏向于事物对人的生理的直接影响，人的感知越倾向于下意识；越往右走越偏向于人对事物抽象的、深层次的理解，因此人的感知越倾向于有意识。

2. 形态的感知过程

对形态的感知是一个过程，是连续性的。不管是有意识还是下意识，我们都能感知到形态的变化和发展，即时间的流动。我们可以通过拓扑来感知不同形态之间的交集、联集与差集的关系，以及在某个认知领域内，同一时间下不同形态的变化和融合情况。例如，人们在对柳树形态的认知过程中，最开始人们意识到存在多个特征相似的树，并通过长时间的经验积累和思考，产生出"柳树"这个概念来指代多个特征相似的树，这是从感知到认知的过程。随着人类活动的扩大，人们又发现了新的但是特征一致的树，人们依然将新发现的树归类在"柳树"的概念下，因此这个原本的形态概念有了新的扩展和细分。在人工形态里也有类似的发展，比如椅子的发明，有了椅子这种形态的存在，这种形态的存在又反过来引起了人对这种形态存在的新认知，在不同的经验积累下又逐渐发展出新的椅子形态概念。当人工形态的存在和概念发展到一定的阶段，不同的概念也会存在交集，比如椅子和沙发、水壶和杯子等，如图19-18所示。

图19-18 不同形态的拓扑关系（左）；形态在不同的时间的演变关系（右）

3. 形态的感知范围

对于由人的感知深度和人的感知差异度构建的二维平面，可以大体上划分为四个区域。越靠近左上角，人的感知越倾向于下意识，以及不同的人又有着不同的差异，比如不受控制的梦境，属于绝对差异，如图19-19所示。

越靠近右上角，人的感知越倾向于有意识，但不同的人基于不同的环境、不同的发展水平等有着不同的认知。比如不同的经验、不同的审美、对同一食物不同的接受程度等，属于相对差异。

越靠近左下角，人的感知越倾向于下意识，且人们有着相同或相似的行为。比如生存和繁衍、生理反应、身体对事物的反应等，属于绝对共性。

越靠近右下角，人的感知越倾向于有意识，人们对事物的认知趋于统一。比如对科学的解释、对数学公式逻辑推理的共识等，这些需要人经过一段时间的积累才能形成的共识属于相对共性。

从上述区域划分可以看出，数字形态这个概念处于绝对共性和相对共性这两块区域里，数字形态在人的不同意识过程中可以以各种形式存在。但最终数字形态需要通过科学的可视化的手段展现出来，因此数字形态最终带给人的感知特征具有可复刻性和交流性。

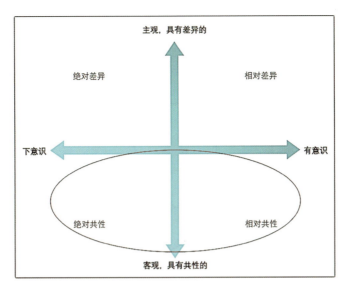

图 19-19　形态感知范围

4. 数字形态的客观认知要素

人的认知是一种更加综合的心理活动，相对于知觉，认知不仅聚焦在当前时刻，更多的是对一段时间经验的反应、思考和认识等。在对形态的认知过程中，是从过去某个感知时间点开始，一直到当前时刻的回溯性记忆，由此产生出了形态概念。时间的长短不是用来区分认知的客观性或主观性的，而是用来区分认知深度的。比如，对感知要素的认知，如对颜色、空间的客观认知的时间就很短，当时间短暂成生理反应的时间时就是感受。如果是在对色彩、空间感受的基础上对其客观表现的原理进行思考，如对颜色的构建逻辑进行客观的思考而总结出的三原色原理，就是经过一段时间总结经验之后的认知。

人对形态有很强的特征识别能力。如果观看一幅抽象的画，而这幅画又有一些能产生联想的细节，如图 19-20 所示的线稿，人们便很快感知到这幅画表现的是一头牛。对形态的认知其实很大程度上是对特征的识别，因而这些特征便成了原生形态重要的构建要素。人将认知的形态映射到脑中形成图像，即使人此刻没有看到形态对象，也能在脑中想象出某种形态的图像。而认知的客观性会使不同的人在其脑中形成的形态图像有共识性。因此，这类可将形态提取为具有可在脑中图像化的形态要素，便是数字形态的重要认知要素。

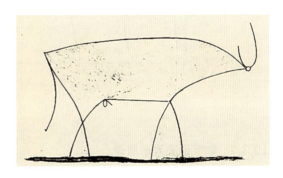

图 19-20　公牛（巴勃罗·毕加索）

在数字形态的客观认知过程中，以几何形态为例，方形和方体由直线和转折这两大认知要素构成。由这两种要素构建出的方形和方体，我们能感知到这些几何形态虽然各不相同，但是又都很类似，这是因为核心的认知要素没有改变，如图 19-21 所示。如果我们将这两种认知要素都变为可调控的要素，那么这两种认知要素便能受到参数的控制，从而逐渐影响人的认知。如图 19-22 所

示，左边直线逐渐变为曲线，我们可称线的"直的程度"，右边转折的变化，我们便称转折的"锐利程度"。

图19-21　由直线和转折两种认知要素构建的几何形态

图19-22　直的程度（左），锐利程度（右）

19.3.2　数字形态显示原理

在计算机中，点、线、面、体构成数字形态。体模型的信息最全，常用于数字形态的显示。体模型的显示方法分为边界表示和函数表示。数字形态分为静态与运动两种类型。静态数字形态通过一次计算形成，对显示速度的影响并不大。由于运动数字形态需要不断地迭代形成，对模型显示的速度要求非常高，很多重要的模拟因为计算速度慢而无法被用于设计研究，所以需要研究图形学领域数字模型的显示与计算原理，并着重研究不同种类数字形态的表示方法。

边界表示方法：目前，很多设计软件为了通用性和高效性而使用参数曲面表示，简称边界表示（Boundary Representations，BRep）。在边界表示中，由点生成线，由线生成面，由多个面构成体。实体对象被描述为单个面的集合，并沿其边缘连接，形成对象的边界。边界表示是非常高效的，并且有很大的灵活性。这种表示的不足是模型可能会出现孔洞、裂缝、自交和反向的面。即使是完全封闭的 BRep，当偏移它们形成一定厚度的外壳时，也常常会出现问题。

函数表示方法：描述几何的另一种模型是隐

式模型（Implicit Modelling）、距离场（Distance Fields）或我们所说的体积模型（Volumetric Modelling），它们被称为函数表示（Function Representations，FRep）。在函数表示中，实体被定义为一个将任意点 (x, y, z) 映射到 $f(x, y, z) = d$ 值的函数 f。函数建模不只是处理模型表面的形态，而是处理整个空间，并将形状描述为体积。函数表示是用纯数学术语来描述的，布尔运算（加、减、交）以及对象之间的平滑混合，都是在不需要计算交点和重建顶点之间连接的拓扑关系的情况下完成的。当需要在屏幕上呈现或导出模型到其他CAD软件中之前，模型不存在几何顶点、线段或三角面，如图19-23所示。

图19-23　隐式模型（课题组提供）

数字形态的建立主要基于三种建模方式，分别为多边形网格建模、NURBS参数曲面建模和体素建模。其中，多边形和参数曲面建模属于边界表示，体素建模属于函数表示。三种建模方式的构造原理有明显不同。其中，多边形网格建模是以三角形和四边形为单元的，通过单元之间的连接形成体。体素建模以立方体为单位，通过布尔运算构建形体。参数曲面建模基于控制点和控制线构建曲面，通过曲面几何处理构建形体。基于多边形网格构建的数字形态，其网格越多，形态越平滑。基于体素构建的数字形态具有锯齿形轮廓边缘，体素分辨率越高，形体越平滑。基于参数曲面的数字形态，大多具有光滑连续的表面。

19.3.3　数字形态着色原理

数字形态的着色大致分为标准着色和顶点着色。

标准着色：标准着色是针对视角与光线对顶点法线的夹角进行计算的。一个基础的材质由漫反射（固有色）、镜面反射（高光颜色）和环境光（近似于全局漫反射光照的效果）组成。对其自定义的参数有透明度、粗糙度等，如图19-24所示。

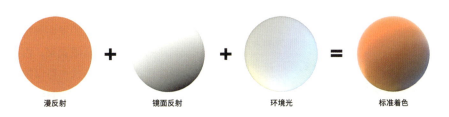

图19-24　标准着色（课题组提供）

在多边形网格的曲面显示模式下，基于简单光照明模型的经典着色方法还有双线性光强插值法（Gouraud明暗处理）和双线性法相插值法（Phong明暗处理）等，这类插值处理的计算方法重点解决多边形网格色彩突变问题，但是在有些情况下会出现马赫带效应、显示效果不够精细等问题。

为了进一步提升着色质量和显示效果，20世纪80年代初出现的光线跟踪算法（Ray Tracing）成了今天图形生成的主要手段之一，为数字形态的着色提供了技术基础。光线追踪实际上是光照明这一物理过程的近似逆过程，可理解为射线从视点发出，追踪光线。该算法的特点是计算量极大，需要一些加速算法的配合，包括包围盒技术、三维DDA算法等。①

顶点着色：顶点着色是针对网格的顶点坐标进行着色的，对顶点与相邻顶点的颜色进行插值运算。在这个着色过程中，主要是顶点着色器（Vertex shader）和片段着色器（Fragment shader）在起作用，这两种着色器都是相对独立地将输入转化为输出的代码程序。前者作用于顶点位置坐标，后者作用于像素的采样点，并且根据采样点在两顶点间的位置来确定变量，进行插值运算。例如，在一段红色顶点和蓝色顶点间线段60%的位置运行程序时，采样点颜色的输入变量就是红色和蓝色的线性叠加，也就是60%红+40%蓝。

顶点着色和标准着色的最大区别在于，顶点着色不依赖于光线与视角，是一种不随观察角度和模型姿态发生色彩变化的显示模式，因此多用来表示信息可视化的模型，例如形态的受力分析、曲率分析、形变分析等，如图19-25所示。

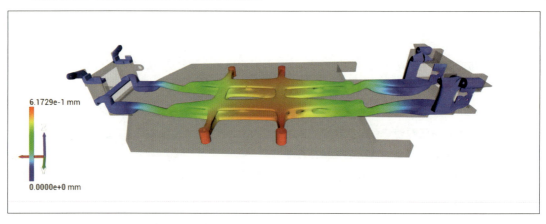

图19-25　顶点着色（课题组提供）

19.4　数字形态运算化

19.4.1　数字形态程序原理

程序作为一种按照特定规则完成任务的次序和流程，不管是传统的形态构建方式还是数字形态构建方式，都需要它来作为指导。传统形态构建方式受限于材料等物理条件，只能按照一种线性的流程完成造型工作。如果期间需要修改，只能在已有形态的基础上有限调整，否则只能从头再来。数字形态的构建方式也可以按照这种线性程序来工作，例如：3ds Max、Maya、Rhino等许

① 银红霞，杜四春，蔡立军.计算机图形学[M].2版.北京：中国水利水电出版社，2015：223.

多商业软件的建模方式。这种线性建模流程更能满足初学者的建模习惯，使之易于入门。不过缺点也同传统形态建构方式一样，难以对数字形态进行快速调整与优化。

数字形态的建构实质上是人与计算机交互的一种人—机系统。如果放大人这一端在整个系统中的作用，就会往线性的工作流发展，优点就是前期的自由度较高，可以快速实现各种造型尝试，很适合辅助设计师展现前期设计灵感，但缺点就是后期的修改和调整空间有限。因此，这种类型的数字形态建构的程序本质上还是传统的，如图19-26所示。

图19-26　人—机系统的工作流特征

如果放大计算机这一端在系统中的整个作用，就会朝着非线性的工作流发展，这是数字形态另一种核心的构建方式。计算机相对于人脑的优势在于并行计算，这样就可以同时处理巨量的数据，而人脑则只需要负责整个程序的逻辑搭建。这样的人—机工作流的优势是显而易见的，极大地解放了人的重复性劳作，将重心放在规则的制定上，整个数字形态程序就可以自动地大批量处理数据。进一步来说，这不是对一个特定形态问题的解决，而是对一类形态问题的解决。因此从这一点看，数字形态构建的程序革新了人的思考方式，而数字形态的程序在操作者的参与下形成了数字形态程序系统，如图19-27所示。

数字形态程序由操作者构建和修改，并执行指令输出数字形态结果。操作者设计顶层逻辑并构建程序，之后收到程序反馈，可修改程序或调整参数，让程序生成新的数字形态。数字形态的程序是处理形态问题的一种基本通用流程，包含多个不同的"板块"，每个"板块"具有相应的功能，"板块"之间用特定的逻辑连接，从而形成一套有机整体。数字形态的算法是该程序处理形态问题时所使用的规则、公理、定理、技巧和一套或多套做法等，因此它是数字形态研究的重要内容。

图19-27　数字形态程序系统

19.4.2 数字形态模拟算法

形态模拟算法重点在于分析"已知形态"内在的数理逻辑,并基于此设计程序。目前,基于常见的逻辑规律所形成的形态算法有植物分形算法、斐波那契数列算法、波形态算法、泰森多边形算法、极小曲面算法和柏林噪声算法等。

植物分形算法:生物学家阿里斯堤德·林德迈尔(Aristid Lindermayer)提出了Lindenmayer系统,简称L-System。它是一种描述植物,尤其是树枝生长过程的数学模型。它将复杂的树木生长过程概括为一种简单的、理想化的生成逻辑:从第一根树枝的尖端生长出两根或多根子树枝,而在此之后,每一根子树枝都将按照最开始第一根树枝分化的方式生长新枝。这便是生成的体现,即以一种事物本身的自我逻辑进行自组织生成的过程。采用L-System的树形结构的形式,细分Mesh曲面的网格线分布形状,即网格线越到边缘就越细密。同时结合Enneper Surface的变形原理,将Mesh曲面进行自组织变换。在细分网格曲面的变形过程中,新曲面犹如正在绽放的花朵,如图19-28所示。

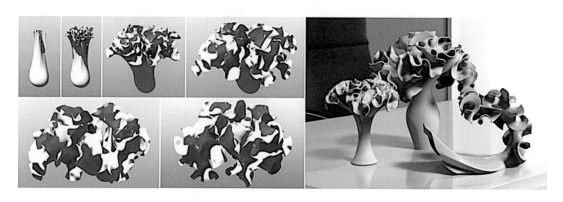

图19-28 生长形态(课题组提供)

柏林噪声算法:柏林噪声(Perlin Noise)是肯·柏林(Ken Perlin)发明的用于模拟自然界各种褶皱形态的数字生成算法,如图19-29所示。柏林噪声不仅可以用来模拟自然界中的噪声现象,还被广泛应用于计算机图形学、数字成像技术等相关研究领域。由于它的函数图像具有连续性,如果将二维坐标系中噪声函数的一个坐标轴作为时间轴,得到的就是一个连续变化的一维函数,也可以得到连续变化的二维图像。运用柏林噪声算法可以模拟自然界的褶皱。将褶皱应用于灯罩表皮肌理,可以增加灯罩的表面积,从而避免光源出现的眩光。运用参数化设计软件,可以通过改变随机因子的方法调整褶皱的形式。

图19-29 柏林噪声算法(课题组提供)

我们以雪花数字形态为例，呈现构建形态模拟算法的过程。自然界中的雪花形态各异，大小不同，但是仔细观察雪花可以发现一些规律：雪花似乎是从中心点向周围辐射生成的，从中心点生长出几个主干，然后在主干上生长出枝干，枝干上又生长出更小的枝干……这种十分具有规律性的形态生成原理可以用物理结晶原理来解释，不过就形态的规律来讲，可以通过数学逻辑来表述：创建起点s；建立以s为起点、以y轴单位向量为方向、长度为a的线段L；获取线段L的终点e；建立以e为起点、以y轴单位向量为方向、长度为b的线段l；以e为旋转中心，将y轴单位向量分别旋转α和$-\alpha$角度，得到向量$\vec{y_1}$和向量$\vec{y_2}$；建立以e为起点、分别以$\vec{y_1}$和$\vec{y_2}$为方向、长度为c的线段s_1和s_2；获取线段l的终点v；然后将v作为下一次循环的输入起点s；通过几次迭代，就构建出雪花一条主干的生长规律，如图19-30所示。

图19-30 雪花生成规律（课题组提供）

从该算法可以看出，人们通过观察雪花的自然形态形成了一种主观的认知，这种认知存在于人的头脑中，具有高度的抽象性和概括性。然后通过数学和程序语言将脑海中的认知明确化，在这个过程中思考者需要判断哪些特点应该保留，并成为核心的规则，哪些特点可以舍弃。定义了清晰的规则后，计算机就可按人的思维生成数字雪花，并且通过改变相应的变量可以生成不同形式的雪花。从有限的范围来说，设计者的认知及定义的规则符合雪花自然形态的生成逻辑，设计者探寻到了雪花形态生成规律的一种"规则"。

基于这种"规则"，设计者可以进行思维的拓展，从而开展设计。这种"本质"是一种分形思想，因此我们可以在雪花生形算法的基础上做一些改变，从而形成新的生形算法。例如，由于分形而形成的许多枝干可作为支撑。于是，经过改变后这种生形算法便作为承重形态的生成规则，这就为承重形态的设计提供了新的设计思路，并且可批量生成形态，后续加入有限元分析，即可获得相对最优解，如轮毂设计和桌子设计的展示，如图19-31、图19-32所示。

图19-31 算法批量生成轮毂（课题组提供）

图19-32 算法设计生成的桌子（课题组提供）

在数字形态模拟算法的构建流程中，首先需要确定原始的研究对象，即原始形态。设计需求可以帮助我们缩小寻找原始形态的范围。通过深入的基础研究及反复的迭代，最终可以形成明确的算法规则。然后将规则与设计需求进行耦合，即可衍生出多种不同的应用性规则。

通过以上案例可发现，数字形态模拟算法的构建过程是从人的认知开始的，通过数学和程序语言形成严谨明确的规则，最终衍生出各种设计应用，这是一种由点到面的研究过程。在整个过程中，对原始形态的研究则是整个数字形态模拟算法构建的核心。越能够更加深入地寻找原始形态的生成规律，发掘其本源，对规则的定义越有帮助，也为后续联系各种设计需求从而形成创新的设计思路提供了扎实的基础。

19.4.3 数字形态探索算法

除了对"已知形态"的模拟，对"未知形态"的探索也是数字形态研究重要的一部分。形态探索属于形态优化的范畴，要用到一些优化算法。在讨论形态优化前，不妨先引出一个优化问题——旅行商问题（Traveling Salesman Problem，TSP），这是数学领域中的著名问题之一。假设有一个旅行商人要拜访 N 个城市，他必须选择所要走的路径，路径的限制条件是每个城市只能拜访一次，而且最后要回到原来出发的城市。路径的选择目标是找到所有路径之中的最小值。很多优化问题都可以直接或间接地转为TSP问题，而且TSP问题已被证明具有NPC计算复杂性，有很大的求解难度，因此研究TSP问题的求解方法有着很大的实际意义。此外，还可以把TSP问题转化成为形态设计问题，因为每一种路径都代表一种不同的形态。实际上，很难用精确的算法去求解形态优化问题，而通常都会使用"启发式算法"。正如其名称"启发"，启发式算法主要基于经验法则和常识，并不基于精确的数学理论。因此，这类算法十分适用于形态研究问题。下面是几种常用的启发式算法。

禁忌搜索算法如图19-33所示。禁忌搜索（Tabu Search或Taboo Search，TS）的思想最早是由弗雷德·格洛弗（Fred Glover）在1986提出的。[①] 它是对局部领域搜索的一种扩展，是一种全局逐步寻优算法，是对人类智力发挥作用这一过程

① 刘光远，贺一，温万惠. 禁忌搜索算法及应用[M]. 北京：科学出版社，2014.

的一种模拟。禁忌搜索的特点是采用禁忌技术，即用一个禁忌表记录下已经到达过的局部最优点，在下一次搜索中，利用禁忌表中的信息不再或有选择地搜索这些点，以此跳出局部最优点。该算法可以克服爬山算法全局搜索能力不强的弱点。在禁忌搜索算法中，首先按照随机方法产生一个初始解作为当前解，然后在当前解的邻域中搜索若干解，取其中的最优解作为新的当前解。为了避免陷入局部最优解，这种优化方法有一定的概率使解的质量变差。为了避免重复已搜索过的局部最优解，禁忌搜索算法使用禁忌表记录已搜索的局部最优解的历史信息，这可在一定程度上使搜索过程避开局部极值点，从而开辟新的搜索区域。禁忌搜索法最重要的思想是标记对应已搜索的局部最优解的一些对象，并在进一步迭代搜索中尽量避开这些对象，从而保证对不同有效搜索途径的探索。

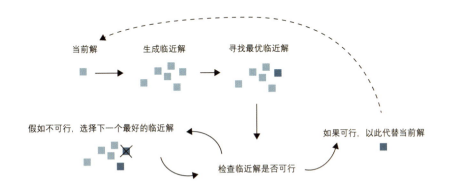

图19-33　禁忌搜索算法（课题组提供）

模拟退火算法如图19-34所示。模拟退火算法（Simulated Annealing，SA）的思想借鉴了固体的退火原理。[①] 当固体的温度很高的时候，内能比较大，固体的内部粒子处于快速无序运动状态。在温度慢慢降低的过程中，固体的内能减小，粒子运动慢慢趋于有序。最终，当固体处于常温时，内能达到最小，此时，粒子最为稳定。模拟退火算法便是基于这样的原理设计而成的。模拟退火是一种全局优化算法，算法以一定的概率来接受一个比当前解要差的解，因此有可能会跳出这个局部的最优解，达到全局的最优解。

蚁群算法如图19-35所示。蚁群算法（Ant Colony Optimization，ACO）是根据蚂蚁发现路径的行为发明的，是一种用于寻求优化路径的概率型算法，由马可D.（Marco Dorigo）于1992年在其博士论文中提出。蚁群算法模拟了蚂蚁寻找食物的过程，它能求出从原点出发，经过若干个给定的需求点，最终返回原点的最短路径。蚁群算法流程：首先模拟蚂蚁在路径上释放信息素。碰到还没走过的路口，就随机挑选一条路走。同时，释放与路径长度有关的信息素。信息素浓度与路径长度成反比。后来的蚂蚁再次碰到该路口时，就选择信息素浓度较高的路径。最优路径上的信息素浓度越来越大。最终蚁群找到最优寻食路径。

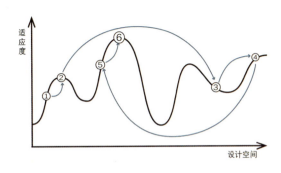

图19-34　模拟退火算法（课题组提供）

① 邢文训，谢金星. 现代优化计算方法[M]. 北京：清华大学出版社，2006.

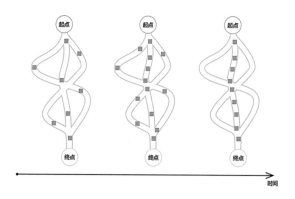

图 19-35　蚁群算法（课题组提供）

遗传算法如图 19-36 所示。遗传算法（Genetic Algorithm，GA）是一类借鉴生物界进化规律（自然选择）演化而来的随机化搜索方法。[①] 在数字形态设计中，运用遗传算法能把模型相应的参数当作 DNA，并能够模拟进化过程产生新的参数。遗传算法借鉴了达尔文进化论的 3 个基本法则。遗传法则：如果物种存活时间长且繁衍概率高，则将特征传给下一代；突变法则：种群需要引入突变机制来保证物种的多样性；选择法则：也就是适者生存机制，使得种群中的特定个体能够继续繁衍。在计算机环境中，进化算法的最大优点是在几秒钟之内物种可进化数万次，而无须经过几千年。1994 年，卡尔 S.（Karl Sims）使用遗传算法模拟生物演变，创造了虚拟的进化生物，如图 19-37 所示。这些生物只有基本的几何形态，但是已经具备了生命的基本特征。[②]

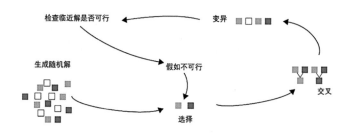

图 19-36　遗传算法（课题组提供）

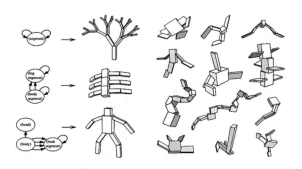

图 19-37　遗传算法模拟生物演变[③]

① 王小平，曹立明. 遗传算法：理论、应用与软件实现[M]. 西安：西安交通大学出版社，2002.
②③ Sims K. Evolving Virtual Creatures[J]. Computer Graphics Proceedings, 1994, 22 (4)：15-22.

遗传算法是一种逐渐兴起的技术，可以用来解决现实设计中的优化问题。NASA在2004年应用进化算法设计了X波段天线，采用的方法是将天线的结构通过编程转化为基因，并进化到最适合的状态。使用这种方法生成的设计与普通设计有很大不同，并且完全有可能超过专业工程师的设计。数字形态的设计找形大多基于遗传算法，我们把数字形态看成一种生物，它的参数就是基因型，最终生成的数字几何体就是表现型。通过对形态的量化评估，我们便可以实现让数字形态在电脑里高速地"进化"。

为了测试这几种算法的效果，我们提出一个设计问题：纸面上有30个点，用笔将所有的点连接，并尽可能地使线的总长度最短。为了更好地研究这几种算法的效果，便将这些点均匀排布，

再通过直观的尝试找出最优解。从数学上来说，这个问题的可行解是所有点的全排列（265252859812191058636308480000000种），并且随着点数的增加，产生组合爆炸。这种问题和所研究的形态设计问题非常相似，都无法用精确算法求解。

首先，我们用直觉思考一下如何解决这个问题。最开始我们可以不假思索地用笔将所有点连接，得到第一种方案。我们对总距离结果533（设计效果）并不满意，发现可能有些线段太长了。第二次，我们改进了连接策略，总距离为379，这样得到的结果要明显优于第一次尝试。随后我们发现还有改进的空间，因为这种方案中出现了斜线，连接的效率不高。第三次，我们吸取前面的经验，得到了近乎完美的解决方案，如图19-38所示。

图19-38　设计师设计的结果（课题组提供）

接下来是采用算法来解决这个问题。我们依次使用了禁忌搜索算法、蚁群算法、模拟退火算法、遗传算法，通过这些算法，我们得到了很难靠人的直觉经验产生的设计结果，如图19-39所示。从计算机生成的结果中可以发现：利用蚁群算法处理这个设计问题的结果是最理想的，但其时间的花费也是最多的，一共用了462秒；利用遗传算法得到的结果并不是最优的，其路径形态却是我们最难以预测到的。

图19-39　计算机生成的结果（课题组提供）

第 20 章　数字形态生成方法研究

20.1　参数化数字形态研究

20.1.1　参数化数字形态介绍

虽然参数化设计因时期和设计领域不同，定义有很大的差异，但"参数化"（Parametric）这一术语来源于数学中的参数方程（Parametric Equation），即通过参数或者变量来改变方程的解。如今这个术语被广泛用在计算性设计（Computational Design）体系中，虽然计算机代替了人工计算，但其计算性、输入输出的特征是相同的。一般来说，参数化设计是一种基于算法的思维，操作者通过构建特定的规则系统，来改变参数或者变量，从而输出结果的设计过程。

从这个角度来看，参数化设计的先例可追溯到高迪（Antoni Gaudí）设计的圣家族教堂。他使用弦绳和鸟吊，通过垂吊的方法模拟复杂的拱顶和拱门模型，这样通过调整重物的位置和弦绳的长度参数，即可在力学系统的影响下得到不同的形体模型，[①]如图 20-1 所示。整个物理模型系统和力学系统的有机整体便是一种求解方程，弦绳长度、重物位置及锚点位置都是参数，输出结果便是力学平衡的形体模型。此后，F.奥托（Frei Otto）基于张拉力学结构系统设计了 1972 年的慕尼黑夏季奥运会体育馆。他基于力学系统探索出许多基于力学平衡的参数化形态，虽然他本人没有使用参数化设计工具，但其研究的方法却成为之后参数化设计发展的重要指导思想。

图 20-1　圣家族教堂垂吊模型[②]

自 20 世纪中叶起，随着人们在计算机编程中加入数学中的变量和参数，相关学者开始尝试使用计算机编程的方法做设计。1963 年，伊凡·萨瑟兰（Ivan Sutherland）基于基本的参数化系统开发出一种交互式的计算机辅助设计程序（Sketchpad）用于建筑设计。自 20 世纪 70 年代之后兴起的计算机辅助设计很大程度上融入了参数化，并影响到了许多设计领域。20 世纪 90 年代，J.弗雷泽（John Frazer）基于算法建构了通用构建逻辑（Universal Constructor），并通过构建参数化程序批量生成了不同的托斯卡纳柱，如图 20-2 所示。[③]

①②孙明宇，刘德明，朱莹.自由曲面结构参数逆吊法的环境适应性调控[C].第二届 DADA 数字建筑国际学术会议，2015：9.

③　Frazer J. Parametric computation: history and future[J]. Architectural Design, 2016, 86 (2): 18-23.

图20-2 通过参数化程序批量生成不同的托斯卡纳柱[①]

随着计算机技术在20世纪90年代以后的高速发展，许多参数化设计软件逐渐成为设计师们的重要设计工具，比如工业设计领域中的SolidWorks等基于特征的参数化建模软件，游戏影视领域的3ds Max、Maya等基于节点的参数化设计软件，建筑领域的Grasshopper可视化编程建模软件等。这些工具有的也支持跨平台编程语言及开发工具，这极大地促进了参数设计的深入发展。

① Frazer J. Parametric computation: history and future[J]. Architectural Design, 2016, 86 (2): 18-23.

20.1.2 参数化数字形态生成方法

参数化数字形态是基于形态算法，调整相应参数生成的形态结果。由于数字形态的本质是二进制构建的规则，因此参数化数字形态在程序和算法的基础上，侧重于对相应参数的实时控制。其快速的输出结果使得参数化数字形态具备良好的交互性，这也是参数化设计的重要特点。

物理属性用来描述物质的状态，如温度、湿度、长度、质量、密度等，参数化数字形态的生成，本质上是将形态的物理属性用计算机程序描述为可控的参数，因此参数化数字形态的重点是如何建立起描述和控制形态物理属性的计算机程序或算法，这是一种对形态物理属性的逻辑建构。在数字形态中，常常使用几何属性来控制形态的生成，如半径、比例、长度、位置等（见图20-3）。下面通过举例来描述参数化数字形态的生成方法。

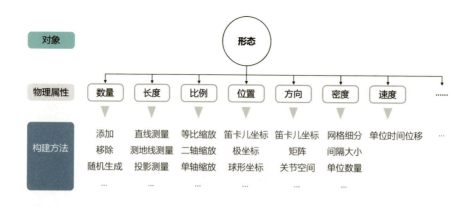

图20-3　参数化数字形态构建图示

1. 参数控制半径属性

随着参数化设计在产品设计领域的兴起，许多电子产品都使用参数化设计制作其表面的纹理。此案例是净化器进风口纹理的设计，重点描述多种影响因素如何控制半径大小，从而生成形态结果。在此次设计中，进风口的整个面积需等于出风口的面积，通常这个面积是确定的数值，可以变化的物理属性有孔洞的数量、半径、形状等。这里重点说明通过一些构建方法如何影响半径参数，基本思路如图20-4所示。

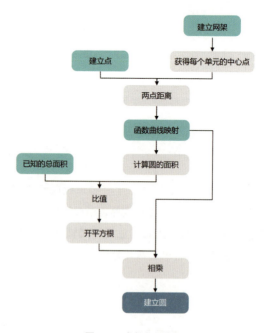

图20-4　参数化程序框图

从图20-4中的程序可以看出，是通过改变网架单元的数量、干扰点的位置、函数曲线的映射空间、总面积数值等参数影响半径的，最终生成相应的形态结果。此外，还可以改变干扰的类型，用线或者是面作为干扰测距的因素，如图20-5所示。

图20-5　在总面积相同的情况下生成不同的结果（课题组提供）

2. 参数控制点的位置、数量等属性

点是构建数字形态的基本几何类型，通常通过控制点的位置、数量等属性可以生成不同的形态。以网格为例，点是构成网格最基本的要素，网格实际上就是表示点的几何信息和点与点之间连接关系的，因此将网格形态参数化，实质上就是对点的几何物理属性参数化。而对大量需要用到网格的相关行业来说，对网格的参数化控制显得十分重要，常常需要优化相应的网格数据，以满足相应的需求，例如，工程中的有限元分析、动画游戏领域中的贴图、实时渲染等，而网格的重拓扑工作就是其中的重要一环。复杂形体的拓扑结构优化及纹理制作，在建筑表皮生成、结构优化、工业产品纹理设计等产业有广泛应用。良好的网格拓扑结构也能很好对接有限元计算，可为后续的工程对接起到良好的过渡作用。

网格重拓扑工作的基本流程为曲面网格划分（初始的形体不是网格表示的形体，或者需要对网格结构重新规划）、网格优化及后续的几何纹理生成。本章提供的方法相比目前市场上许多重拓扑插件（如Rhino7中的Quadremesh）更具鲁棒性，可处理非连续、有外露边缘的几何形体，能生成整体良好的网格模型。重拓扑的实质是对点的位置、数量及相互之间的连接关系进行操作。下面通过对建筑（Incheon Tri-bowl，iArc Architects建筑事务所，2010）进行网格重拓扑，重点描述如何通过参数控制点的位置、数量等属性，来改变网格的拓扑结构。如图20-6所示，左图是重拓扑为均匀的三角网格的程序流程图，右图是重拓扑为均匀的四边网格的程序流程图。图中蓝色方块是控制点的数量，绿色方块是控制点的位置。

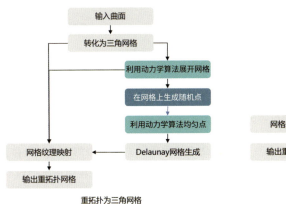

图20-6　网格重拓扑流程图

网格纹理映射的基本思路为：将初始的形体网格展开成平面网格，保持顶点数量和拓扑结构不变，这样两个网格的UV坐标信息是一一对应的。然后在平面网格上重新生成拓扑结构良好的网格，该网格上的所有顶点始终在平面网格上，并对应平面网格的UV坐标。之后将这些UV坐标信息输入到初始的网格上，即可生成在初始网格上的顶点。最后使用在平面网格上生成的良好网格的拓扑信息，将初始网格上的顶点连接起来，并生成重拓扑网格，如图20-7所示。通过网格纹理映射，分别重拓扑出良好的三角网格和四边网格形体。

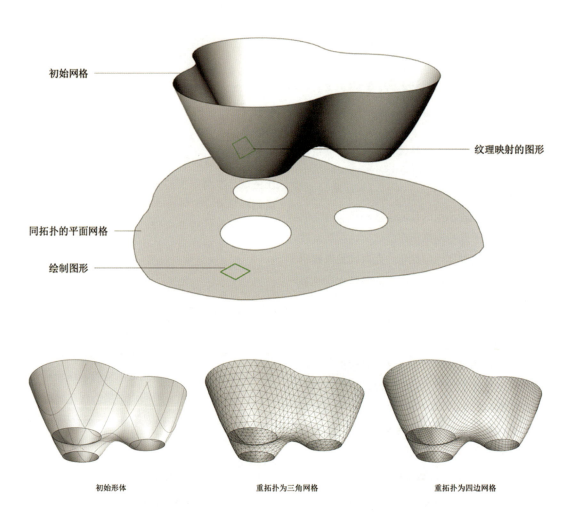

图20-7 网格纹理映射（课题组提供）

从图20-7可看出，重拓扑工作流程的核心是将三维形体拍平为平面形体，然后在平面形体的范围内生成重拓扑网格，使用UV坐标定位点在形体上的相对位置，即可整体变换所有的点，最后通过纹理映射转变为三维形体。这一系列操作本质上都是对点的位置、数量的操作，这种网格处理方式可广泛用于多种网格处理和优化行业，如图20-8所示。

除了以上方法，基于动力学找形的通用拓扑优化方法使用动力学模拟的方式对形体重拓扑，并在这个基础上较为系统地衍生出针对不同形体的优化思路，为工业产品的拓扑结构优化提供一种较为通用的解决途径。

图20-8 基于动力学找形方法的通用拓扑优化方法（课题组提供）

20.1.3 参数模型的构建

参数化设计即参变量化设计，它是将影响设计的各个因素进行参变量化，进而得到参变量（设计变量），再用这些参变量建立某种参数化关系或某种"规则系统"，从而输出设计结果。参数化设计的特点是逆向可调节，即当改变参变量的值时，设计的结果会随之自动改变。

从以上定义不难看出，参数化设计有两个重要组成部分，即参变量（参数）和连接这些参数的关系或规则系统（参数关系）。将基本定义作为出发点是为了避免研究逻辑上的混乱，是将复杂问题简单化的做法，充分理解定义并提取定义中的关键性元素可使研究路径清晰明了、有章可循。本节所讨论的参数模型的构建的研究逻辑与路径，也是按照参数化设计的基本定义展开的，即参数的获取和参数关系的构建，如图20-9所示。

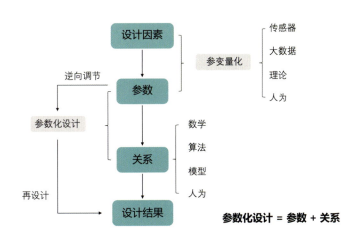

图20-9 参数模型的构建与参数化设计定义

1. 参数的获取

对于"参数的获取"，需要应用多传感器技术，在"生成式设计空间"中从物理真实世界中获取"参数"的过程，通过多传感器组合得以实现。参数获取工具包括Kinect for windows、Leapmotion、Arduino传感器等。Arduino是一种微型电脑主板，它可以与各类传感器相连接，感知物理世界中的变化，从而产生一系列数字信号与模拟信号。同时，还可通过Grasshopper的插

件 Firefly 识别并使用 Arduino 发出的信号，进而实现真实物理世界与虚拟数字世界的对接。相比于 Kinect 与 Leapmotion，Arduino 更为基础且扩展性强，可自由地使用一系列传感器并灵活地设计它们获取物理世界变化的方式。例如，用 Kinect 只能够得到实验参与者一个大概的肢体姿态，而高矮胖瘦这些身体特征及实验参与者与坐具之间相互的压力值等细节参数，在仅使用 Kinect 的情况下便很难获得，这时可通过 Arduino 及一系列相关传感器进行辅助，从而获得这些细节参数。其实手机、笔记本电脑的摄像头等人们熟悉的电子设备，均可与 Grasshopper 中的 Firefly、GHowl 等插件对接，成为参数化设计研究工具，这里就不再赘述了。

2. 参数关系的构建工具

基于数字设计、参数化设计平台，利用计算机开发工具，制定参数化设计空间的规则系统，即参数关系的构建。在参数关系的构建研究过程中，会涉及软件与编程工具。Grasshopper 是由 Robert McNeel & Assoc 公司开发的，用以配合其旗下主打建模软件 Rhinoceros 的参数化设计插件，为 Rhino 提供可视化编程的参数化设计功能。对于不会编程的设计师，Grasshopper 提供了友好的交互界面和非常易学的可视化编程功能。同时，Grasshopper 具有很强大的插件系统，允许软件开发者或设计师为其编写插件以扩展其功能。Grasshopper 原有的基本功能已经基本能够满足参数化设计的需要，而其强大的插件系统更让这款软件几乎可以做任何事情。

Kangaroo 是一款用来模拟物理力学的插件，可以在虚拟环境中模拟重力、弹簧力、风力、涡旋力等真实世界中存在的几乎所有力。Kangaroo 不仅可以作为"找形"工具，同时它还可以利用模拟真实力学环境的特点来为设计进行结构优化。

在 Grasshopper 中，可以进行代码编程的参数化设计，常用的计算机语言有 Python、C# 和 VB。运用计算机语言的编程进行参数化设计，是为了弥补 Grasshopper 节点式编程的局限性，同时为具有计算机学科背景的设计人员提供更强大的设计工具。

20.1.4　应用案例：人体工程学座椅

本案例以参数化数字形态及其在工业产品设计中的应用为主要内容，以人体工程学座椅为主要设计研究载体进行实验研究，探索基于"形式服从行为"的参数化数字形态设计流程。本案例研究路径主要集中和聚焦在参数模型构建的两个重要组成部分："参数关系"和"参数获取"。首先，将实际设计问题转化为数学关系，以构建数字形态的参数关系。本案例使用微软 Kinect v2 体感摄像机采集实验参与者最舒适的坐姿与行为数据，使用基于 Arduino Uno 平台的 FSR 薄膜压力传感器采集实验参与者臀部与坐姿健康密切相关的三对关节点的压力值数据。进而，将这些用智能工具采集到的用户数据作为设计参数，进行后续的参数关系构建。在参数模型中，每组参数对应特定的座椅形态方案的生成。

在"参数关系"构建中，将 Kinect 采集的 16 个人体骨骼追踪点中的每 3 个相邻点连接起来生成"基础座椅表面"模型，将相邻 3 个点连接的目的是得到单元三角形平面，以减少后续工作会出现的误差。Kinect 骨骼轨迹的 16 个点可以完整地描绘人体的行为与姿态，点关节的类型和 ID 分别为：Spine Base 0, Spine Mid 1, Neck 2, Shoulder Left 4, Elbow Left 5, Wrist Left 6, Shoulder Right 8, Elbow Right 9, Wrist Right 10, Hip Left 12, Knee Left 13, Ankle Left 14, Hip Right 16, Knee Right 17, Ankle Right 18, Spine Shoulder 20。Kinect 人体骨骼追踪采集的人体姿态数据，只能代表一个抽象的人体骨骼姿态，而不能反映出身形特征细节及身体与座椅之间的受力情况。因此，应用基于 Arduino

Uno平台的FSR压力传感器来采集人体髋部与座椅之间的压力值，将压力值数据作为设计参数控制"基础座椅表面"与使用者髋部接触局部座椅面的形态。具体的操作是，在参数化软件Grasshopper中，使用插件Firefly的Arduino Uno模块获取6个压力数据（A0～A5），进而应用这6个设计变量来做座椅和臀部接触面板的局部形态的细节调整和迭代设计，如图20-10、图20-11所示。

最后进行10名实验参与者的用户参与式设计实验，完成用户"行为参数"的获取，以及通过实验得到110组用户数据及其对应的110个座椅形态方案。通过每个形态方案相对应的6个压力值数据，构建量化评价体系，对生成的110个座椅形态方案进行定量优化评价。设定的优化目标为：人体髋部区域的6个压力值，即3对与坐姿健康相关关节（骶髂关节、股骨头、坐骨节点）与座椅之间的压力值最小且均匀。最终，从110组座椅形态方案中评选出最佳的设计方案，从而进行后续的3D打印实体原型制作及用户使用测试和回访。

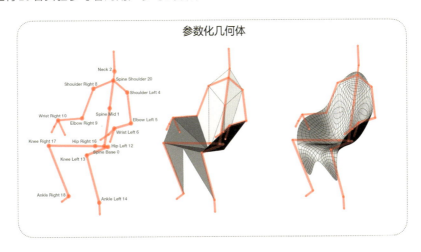

图20-10　由用户行为变量生成座椅形态基础模型（课题组提供）

图20-11　物理实验空间（课题组提供）

20.2 运动数字形态研究

20.2.1 运动数字形态介绍

1. 基本概念

"数字形态"是指用计算机程序即数字技术生成的造型设计形态,程序包含数据结构与算法。对象随着时间发生的变化过程称为"运动",时间是运动最为重要的因素。运动通常以视频和软件等基于时间的媒体表达,运动也可以通过静态的图像描绘出来,如未来画派。"运动数字形态"则是指在数字形态生成过程中,影响形态的变量随时间而变化。这里的"运动"与形态的生成和衍变有关,偏重于通过运动的方式反映形态在塑造过程中的变化,强调一种形态在动态生成过程中的形态本源和生长逻辑,而不是对一个具体形体进行数字模拟。设计师可以在很多研究项目中利用运动数字形态,包括工业设计、建筑设计、动态网站、游戏、交互动画等。

运动数字形态的生成需要经过多个时间步长,所以它是一种"动态系统",而"静态系统"可以在一个步骤中直接计算出来,在计算机程序层面表示一个循环的过程,即前一次计算的结构会被当作参数输入到程序中,迭代的次数取决于时间,如图20-12所示。

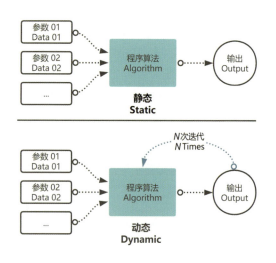

图20-12 运动数字形态的定义

2. 运动学与动力学

运动学是理论力学的一个分支学科,从几何的角度研究物体的运动。这里的"运动"指机械运动,即物体位置的改变。机械运动是广义的运动——宇宙中一切变化中一种最简单的基本运动。所谓"从几何的角度",是指不涉及物体本身的物理性质(如质量等)和附加在物体上的力。[①] 通过运动学的研究,能设计出非常复杂的数字运动形态,如荷兰的艺术家泰奥·扬森设计的海滩怪兽,就是通过简单的机械运动构建出的复杂运动形态,如图20-13所示。

图20-13 泰奥·扬森设计的海滩怪兽

① 刘安心,杨廷力.机械系统运动学设计[M].北京:中国石化出版社,1999.

动力学也是理论力学的分支学科，研究作用于物体的力与物体运动的关系。动力学的研究对象是运动速度远小于光速的宏观物体。动力学的研究以牛顿运动定律为基础。动力学的基本内容包括质点动力学、质点系动力学、刚体动力学和达朗伯原理等。以动力学为基础发展出来的应用学科有天体力学、振动理论、运动稳定性理论、陀螺力学、外弹道学、变质量力学，以及正在发展中的多刚体系统动力学等。[①] 力是一个向量，它使有质量的物体产生加速度。当我们给一个静态的形体施加一个力后，它就会动起来。如果施加不同的作用力，这个形体就会产生非常复杂的运动。数字运动形态与动力学是紧密相联的，几乎所有的数字运动形态都可以拆分为不同作用力对形体的影响，如我们常见的数字流体运动模拟就是由重力、风力、压力等一系列力在粒子上组合作用的，如图20-14所示。

图20-14　流体运动模拟

20.2.2　运动模拟计算方法

1. 运动形态中的数学

运动数字形态的生成与计算机程序关系紧密，计算机图形学中有一些重要的数学内容，主要集中在微积分这一方面，这些概念将贯穿于运动形态研究的大部分内容。微积分是研究事物变化的数学。要想研究事物运动变化的本源，就先要从微积分入手。

微分就是求"导数"。求函数的时间导数就是找到函数随时间变化的规律。位置是空间中的一个点，而速度就是位置随时间的变化，因此速度可以描述为位置的"导数"；加速度就是速度随时间的变化，也就是速度的"导数"。积分是求导的逆运算，计算速度对时间的积分，就能得到对象在相应时间点的位置。位置是速度的积分，速度是加速度的积分。由于物理模拟是建立在加速度基础上的，加速度是由力计算得到的，所以我们需要用积分法求解物体在某个时间点所在的位置。

在数学层面，研究运动通常先构建运动方程，然后通过求解方程求得速度与位移。在运动数字形态研究中，许多不同的动态模拟系统都基于粒子。粒子是一些独立的点，它们的位置会根据动力学规则更新。粒子能以一定的速度运动，然后从障碍物上被弹回来。像集群运动这样的模型本质上也属于粒子系统，粒子也可以用来模拟连续的现象（平滑的粒子流体动力学）。基于点的经典机制有两个基本组成部分。

首先，根据位置、速度和加速度计算轨迹。其次，计算决定加速度的力。在经典的物理学中，这些力是弹力、重力、磁场等。在运动数字形态中，这些力可以不必以物理原理和物理空间为基础。力可以用来控制粒子系统，在许多粒子系统中都有基本的力，如弹力和引力，这些力依赖粒子的速度和位置。例如，弹力能够使两个粒子保持一定的距离。对于求解粒子的运动轨迹，有许多不同的积分方法，如欧拉法、龙格—库塔法等，在运动数字形态研究中常用欧拉法。

[①]　王其藩.高级系统动力学[M].北京：清华大学出版社，1995.

2. 利用欧拉法计算运动形态

在数字形态研究中，我们对动态模拟采用的方法称为欧拉积分或欧拉法，如图20-15所示，它是最简单的积分方法，容易用代码实现。然而它并不是最有效、最准确的积分法。在计算机程序中，我们每隔N个时间单位计算一次位置，而现实世界的运动却是完全连续的。现实世界中的轨迹是一条曲线，而用欧拉积分模拟的结果是一条折线。欧拉法虽然在准确性上有所不足，但优点在于其易用性和可理解性，因此欧拉法是研究数字运动形态的最佳方法。而工程和科学领域则更偏向使用更准确的积分方法，如龙格—库塔法（Runge-Kutta）[1]。

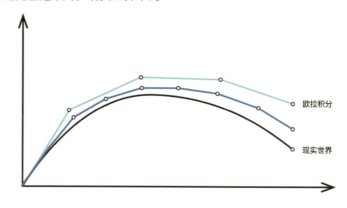

图20-15 欧拉积分（课题组提供）

20.2.3 运动数字形态中的物理模拟

1. 弹簧质点系统

物理模拟是计算机图形学的一类重要分支，在电影、动画、游戏、工业仿真等领域有着重要的应用，其目的是让计算机模拟真实的物理规律，达到以假乱真的目的，甚至预测真实世界。在数字形态中，物理运动模拟模型是通过运动学与动力学构建的。需要依据运动学与动力学知识，归纳分析出其运动现象的本质和关键因素。弹簧质点系统（Mass Spring Systems）是一种简单的物理模拟模型，也是一种抽象的物理系统。它假设所有物品要么是质点，要么是弹簧，质点之间通过弹簧连接。经过这样的抽象，要模拟整个系统的物理运动，只需要分别模拟弹簧质点的运动和它们之间的关系即可。[2] 例如，研究布料随风摆动的运动，则可以将其转化成弹簧质点系统，如图20-16所示。

图20-16 弹簧质点系统模拟布料（课题组提供）

[1] Shiffman, Daniel. The nature of code[M]. the nature of code, 2012.
[2] 吕梦雅, 李发明, 唐勇, 等. 基于弹簧质点模型的快速逼真的布料模拟仿真[J]. 系统仿真学报, 2009 (16): 4.

2. 排斥力与吸引力

引力是最常见的力。说起引力，人们首先会想起砸中牛顿的苹果。引力会使地球上的物体下落，但这只是我们体会到的引力。实际上，在地球吸引苹果下落的同时，苹果对地球也有引力作用，只不过地球过于庞大，使得所有其他物体的引力都可以忽略不计。有质量的任意物体之间都有引力作用。通过排斥力与吸引力可以实现复杂的运动模拟，如我们熟悉的Circle packing形态就是通过单元间的排斥与吸引逐步迭代构成的，如图20-17所示。

图20-17　Circle Packing模拟（课题组提供）

3. 物理碰撞

碰撞效果是数字运动形态设计中经常遇到的，实现物理碰撞首先要进行碰撞检测，然后计算碰撞反应。例如：让一个小球自由落到地面上并反弹起来，需要先检测小球是否碰到了地面，如果发生了碰撞，则要计算碰撞位置的法向量及速度。模拟三维空间中多物体的碰撞就十分复杂了，需要计算每个物体在每个时间间隔上的力，并用积分函数算出每个物体的速度及位置，然后分别进行碰撞检测与碰撞反应计算。Nervous System工作室就利用物理碰撞技术设计出了3D打印连衣裙，整个连衣裙由数千个不同的刚体单元组成，通过单元之间的相互碰撞实现类似布料的效果，如图20-18所示。

图20-18　Nervous System工作室设计的3D打印连衣裙

20.2.4 运动数字形态中的自然模拟

1. 基于集群智能的运动数字形态

集群智能（Swarm Intelligence）也称为多智能体系统（Multi-Agent System），是由多个智能体（Agents）组合而成的，其依靠单个智能体之间的局部互动引发复杂的全局行为。① 集群智能的原型对象是自然界中的鸟群、鱼群等，这些群体运动现象非常复杂，看似无规则却又有一定的规律，是一种自组织的群体行为。集群中个体的数量往往十分庞大，如果不用程序算法很难对其进行模拟。此外，自然界呈现出集群复杂行为的背后也隐藏着功能性的智慧。例如，蚁群中的单只蚂蚁思维非常简单，但是单只蚂蚁能够通过释放信息素与周围的蚂蚁相互沟通，从而快速地寻找到最短的搬运路径，提高群体的工作效率。鱼群中单只鱼通过判断与周围鱼的关系不断调整自身的行为，因此整个鱼群能够变换复杂的阵形，保护群体不受到外来攻击，如图20-19所示。

图20-19　集群自然原型

集群智能算法可以模拟鱼群、蚁群、鸟群等群体性行为，其中每一个个体都遵循一定的规则来建立自身的行为与外部环境之间的联系。集群智能通过简单的个体行为组成复杂的群体行为，完成个体无法完成的工作。雷格·雷诺兹（Reynolds）曾在他的类鸟群模拟研究中概述了三种主要的个体行为：聚集、分离和对齐。② 聚集（Cohesion）体现了鸟群中相邻的鸟会保持同样的速度；对齐（Alignment）体现了鸟群中相邻的鸟会保持大致相同的方向；分离（Separation）体现了鸟群中相邻的鸟会保持一定的距离。通过这三种简单的个体行为，可以模拟出鸟群的复杂行为。首先通过随机的方式产生鸟群的初始位置和初始的飞行方向，经过一段时间的迭代，鸟群通过自组织的方式，逐步形成与真实鸟群飞行极为相似的复杂行为。鸟群的整体行为建立在单个智能体对周围局部信息的相互传递上，并不依靠中心组织者的指挥。本节集群动态模拟算法主要参考雷格·雷诺兹提出的聚集、分离和对齐。这个经典的算法模型也启发设计者，当面临复杂设计问题时，需要把设计问题转化成为一系列简单元素的相互作用，如图20-20、图20-21所示。

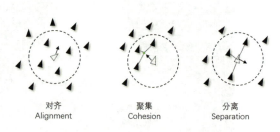

图20-20　集群的三种个体行为

① 里奇. 集群智能：多智能体系统建筑[M]. 宋刚，译. 上海：同济大学出版社，2017.
② C. W. Reynolds. Flocks, Herds and Schools: A Distributed Behavioral Model[J]. Siggraph, 1987, 21 (4)：25-34.

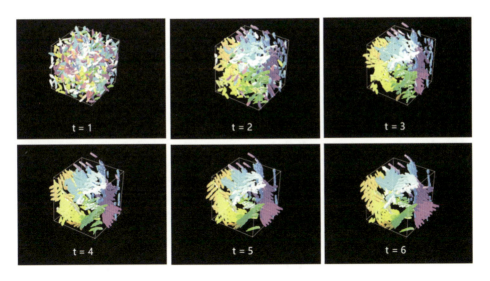

图20-21　集群运动数字形态（课题组提供）

2. 基于动力系统的运动数字形态

动力系统理论（动力学）关注的是对系统的描述和预测，是以某种方式随时间变化的系统。其中的"动力"一词代表变化。混沌学是动力系统的分支。动力系统是动态变化的，具有随时间演进变化的规则和一定的动力学特征。动力系统中更强调动力学的作用，具有更为复杂的模拟运算过程，其构成单元数量往往也更为巨大，整体表现出较强的动力学特征和不确定性、复杂性。[①] 基于动力系统的形态生成方法能够生成具有丰富细节、整体性、动力学特征的形态结果，且具有一定的代表性。

动力系统包含大量对自然形态的模拟与再现，这些模拟结果扩充了设计师的灵感来源，使得隐藏于自然表象之下的深层次现象得以被设计师获取并用于设计实践。

扩散限制聚集是一种试图模拟某些生长形式的技术，简称DLA。"扩散"是指形成结构的颗粒在将自身"聚集"依附到结构之前随机漫游。"扩散限制"是因为这些颗粒是低浓度的，所以它们不会相互接触，并且结构一次只生长一个颗粒。自然界中有很多这样的例子，如珊瑚生长、雷电的路径、灰尘或烟雾颗粒的聚集，以及一些晶体的生长，如图20-22所示。

图20-22　扩散限制聚集

① 盛昭瀚.非线性动力系统分析引论[M].北京：科学出版社，2001.

基本的扩散限制聚集模拟有两种方法：一种基于网格模拟，另一种基于粒子模拟。网格模拟严格依附于网格结构，在这种情况下，粒子只能沿着网格移动，简化了模拟的计算复杂度。使用粒子模拟会更加自由，但是会增加模拟的计算复杂度，需要更多的计算量。这里采用粒子模拟的方法。首先，扩散限制聚集中的粒子是随机运动的，也称为布朗运动，即微小粒子的混乱无规则运动。当一个粒子撞击到一个静态结构时，它会粘在上面，从单个固定的粒子开始，不断在分支周围生成并添加新粒子，当生长分支的末端阻止粒子撞击分支结构的内部时，这个过程就会自然生成扩散状的结构形态，如图20-23所示。

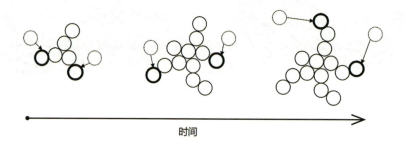

图20-23　扩散限制聚集原理（课题组提供）

3. 基于反应扩散系统的运动数字形态

反应扩散系统的原型对象来源于自然界中生物的斑纹。人类的皮肤也有类似的纹理，如图20-24所示。

1952年，被称为计算机之父的英国著名数学家图灵发现，自然界许多生物的外在形态或斑纹可能来自数学定律。图灵发表的一篇名为《形态形成的化学基础》（*The Chemical Basis of Morphogenesis*）的论文中提出了一个包含两种化学物质即激活因子（Activator）和抑制因子（Inhibitor）的反应扩散系统（Reaction-

图20-24　反应扩散系统自然原型

diffusion),并用一个反应扩散方程进行描述。图灵的灵感来源于牛奶在水中的扩散,他认为微观上这些粒子是在不断运动扩散的,由此他想到了动物中应该也有这种不断运动的色素。图灵的理论说明任何重复的自然图案都是通过两种具有特定特征的分子、细胞的相互作用产生的,成功地解释了某些生物表面纹路的生成原理。通过反应扩散方程式,只要改变其中的几个参数,经过计算机运算后,就可以仿真出不同动物身上的斑纹,这和动物身上的实际纹路非常相似,如图20-25所示。

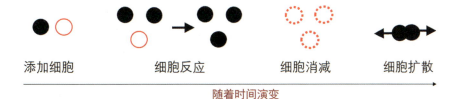

图20-25 反应扩散规律(课题组提供)

算法的原理是模拟两种细胞在空间中的相互作用,细胞运动由反应与扩散构成。第一步为细胞的扩散;第二步为细胞反应,即两个B细胞和一个A细胞就能变成三个B细胞;第三步是通过设置Kill值消除一些B细胞。在一个图像的不同区域放置不同数量的A细胞和B细胞,设置不同的Kill和feed值,通过不断的反应扩散,在一个图像上便可以生成不同的过渡纹路。

20.2.5 应用案例:一体化金属打印底盘

本应用基于自然界中的涌现现象,构建运动数字形态模型,提出一种底盘的设计方法。涌现是由简单的基本结构单元在一定的作用机制限制下,进行非线性相互作用,最终生成响应环境的整体结构系统。涌现的本质是升维。

在空间设计方面,有一种叫作黏菌的生物在近十年来备受研究者青睐。黏菌虽然名字里有个菌字,但它既不是细菌也不是真菌,而是一种单细胞变形虫,也就是一种原生生物。这种菌寻找食物时会全面铺开,形成一个密集的连接网络。当找到食物的时候,没有用的分支会逐渐死掉,只留连接食物的最佳线路。它们通过这种方式既节约了能量,又可以得到最多的食物,如图20-26所示。

图20-26 黏菌觅食行为

黏菌通过该方式可以找出连接食物的最佳路径,所以被用来解决现实生活中的路径规划问题。对黏菌在路径规划方面的研究是从一个迷宫实验开始的,随后被用于模拟东京的铁路设计,工程师们用100多年的时间优化这个铁路系统,但是黏菌这种生物只花了短短的26小时就得到了同样高效的结果,① 如图2-27所示。

图20-27 黏菌用于路径规划②

结合复杂性科学中涌现的生成方法,按照黏菌的生成条件与生成逻辑,可以设计出符合结构原理的非线性数字形态。使用Rhino构建底盘主要部件模型,使用Grasshopper可视化编程平台与Python编译器编写黏菌的宏观生成算法,如图20-28所示。左上是原始底盘的主要部件与结构,主要部件(方向控制系统、制动控制系统、传统系统等)通过固定的连接点安装在主结构上。为了简化生成的难度,我们首先将底盘抽象成二维平面,其宏观生成策略的主要步骤如下。

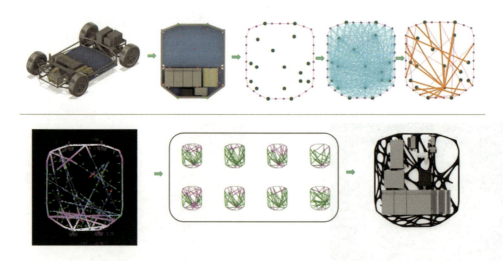

图20-28 黏菌算法原理(课题组提供)

①②Tero A,Takagi S,Saigusa T,et al. Rules for biologically inspired adaptive network design[J]. Science,2010,327(5964):439-442.

（1）生成黏菌的食物源：按照主要部件与底盘主结构的固定位置，在二维平面中确定一组负载点，根据悬架位置确定支撑点。

（2）黏菌全面铺开大网：将点与点连接，生成全连接结构，这个全连接结构就是底盘的设计空间，其中包含所有可能的连接方式。

（3）设置食物源的大小：为每个点赋予一个初始为随机参数的权重变量。

（4）寻找主要路径分支：进行迭代操作，每次操作仅保留权重最高的两个点的连接线，然后将这两个点的权重乘以衰减系数，从而在接下来给其他连线保留机会。当所有点均被连接时，结束迭代，在迭代过程中会删掉全连接结构中的大部分连接线，每个点权重参数的大小（食物源的大小）决定该点的连接线是否被保留。

自然界黏菌保留主要分支的决定因素是食物源的距离，在结构设计中，保留主要分支的决定因素除了最短距离还有力学性能。最短距离对应整个结构的最轻重量，力学性能则对应着结构是否能够满足底盘的工程设计要求。因此，当通过上述步骤得到一系列不同的连接线方案后，需要对每个方案执行静态有限元分析（Finite Element Analysis，FEA），通过力学性能来确定哪个连接方案是最高效的。算法给出的解决方案如图20-29所示，显然黏菌算法在结构负载最高的区域创建了更多的分支，负载轻的区域则镂空。对于三维底盘的设计，该策略对每一次生成的结构进行有限元分析，不断生成多种满足设计要求的形态，然后通过设计优化选出结构性能最好的结构方案。

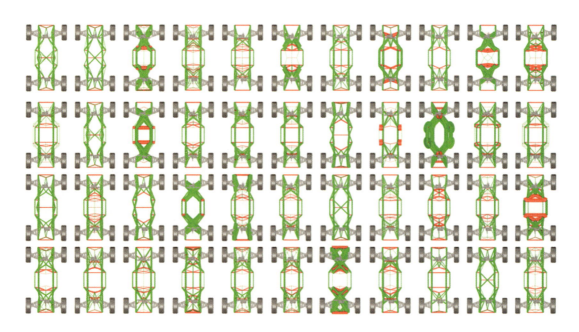

图20-29　底盘的制造过程（课题组提供）

20.3 人工智能数字形态研究

20.3.1 人工智能数字形态介绍

1. 人工智能简述

从古至今，人类一直试图了解人是如何思考的，因为人类的智能（Intelligence）使得我们远远超越其他生物。随着人工智能（Artificial Intelligence）技术的发展，它不仅试图模仿人类思考的过程，而且还试图构建出真实的智能体。人工智能是数学、计算机、神经科学、心理学等多学科融合的新兴研究领域。"人工智能"一词在1956年的达特茅斯会议上由M.明斯基（Marvin Minsky）、J.麦卡锡（John McCarthy）和C.香农（Claude Shannon）三人正式提出，自此开启了人工智能发展的时代。虽然在此期间有过多次低谷，但自1997年IBM的"深蓝"战胜国际象棋冠军卡斯帕罗夫之后，人工智能迎来了巨大的发展，直到现在人工智能的热潮依旧强劲，特别是在2016年、2017年，谷歌AlphaGo先后战胜了围棋天才棋手李世石和柯洁，因而受到史无前例的关注。①

如今，人工智能细分出许多领域，如自然语言处理（Natural Language Processing）、知识表示（Knowledge Representation）、自动推理（Automated Reasoning）、机器学习（Machine Learning）、计算机视觉（Computer Vision）和机器人学（Robotics）等领域。其中，机器学习是人工智能的核心领域，也是近几年来研究和应用的热点。随着人工智能的不断发展，它在图像识别方面已经可以超过人类视觉，并广泛运用于商业、出行、安全等需要识别的领域中。在语音识别、机器翻译方面也得到了长足进步，基本满足了人们正常的使用需求。

2. 人工智能与数字形态的关系

人工智能以数学模型和计算机程序模仿人类智能的思考过程，并被广泛地作为解决大量繁杂任务及部分复杂任务的工具。从这一点来看，人工智能可以代替一部分人力和智力，这对当前的许多设计问题来说具有极大的发展潜力。在构建数字形态程序的过程中，是通过研究人员对形态规律的总结与提炼完成的，因此数字形态的生成逻辑很大程度上依赖研究人员的认知水平，人类通过长期学习和了解大量深度和广度的知识，并经过不断的思考与反思，才能形成对特定问题的解决方案。如果将人看作一种强人工智能，那么学习和思考的过程就相当于训练过程。因此从这一点来看，人工智能的介入在一定程度上可以取代人的一部分决策，研究人员将变为整个系统框架搭建和数据选择的角色。这是对现有数字形态程序架构的一种探索与尝试。在具体的数字形态生成过程中，数字化的形态属性可以方便地作为人工智能的数据来源，输出的结果也可以方便地成为数字形态程序的建构基础，如图20-30、图20-31所示。

图20-30　数字形态与人工智能之间的关系

人工智能辅助生成数字形态程序是基于统计学方法的应用，由于人工神经网络本身的工作机制，需要对一类数据特征进行学习和预测，因此十分依赖数据样本。下面通过一个案例概述人工智能在数字形态生成中的基本流程。

① 史丹青. 生成对抗网络入门指南[M]. 北京：机械工业出版社，2018：9.

图20-31 人工智能辅助生成数字形态程序

3. 人工智能辅助形态生成的流程

案例以人工智能学习人的审美偏好在设计空间中智能寻找较优解，如图20-32所示。通常数字形态受多种参数控制，这些参数的区间可作为不同维度一起构成一个解集。如果有一种参数，那么参数对数字形态生成的影响就是线性的；如果有多种参数，同时随着参数类型的增加，其解集会呈指数级增加。因此，要想遍历所有的解并不现实，而目标是在整个解集里寻找符合要求的解。之前介绍的黏菌算法、遗传算法等就属于目标搜索的优化算法。这些算法的优势在于当以其明确的规则面对符合这些算法规则的问题时，会有很高的效率，但不足之处也在于其规则相对明确导致不能满足所有问题的优化要求。

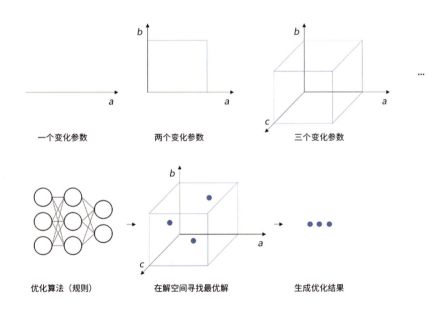

图20-32 解空间和寻找最优解的图示

人工智能适合对规则不是很明确的问题做优化搜索。其中审美就是一种较为典型的例子，没有很明确的规则，每个人的审美标准也不尽相同，但是这又是真实的需求。而使用机器学习让算法学习到特定人的"审美喜好"，然后再让训练好的模型去解集里智能地寻找符合"审美喜好"的解。下面是整体的流程框架。

图中流程框架整体分为两部分：一部分是训练模型，以便于打分。训练样本为随机生成的数字形态，训练标签为人对数字形态的审美打分，此次一共有30个训练样本和与之对应的分数标签，分数是1～10分；另一部分是数字形态程序，用于批量随机生成不同的形态。用训练好的模型为随机生成的数字形态打分，将大于7分的数字形态输出，这样就实现了一种简单的基于人的"审美喜好"智能生成数字形态的程序，如图20-33、图20-34所示。

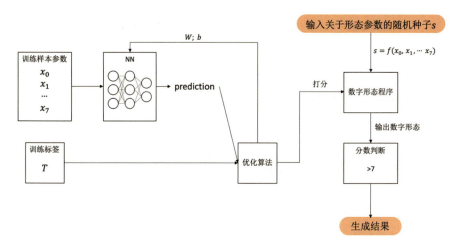

图20-33 基于"审美打分"的机器学习智能生成数字形态流程框架

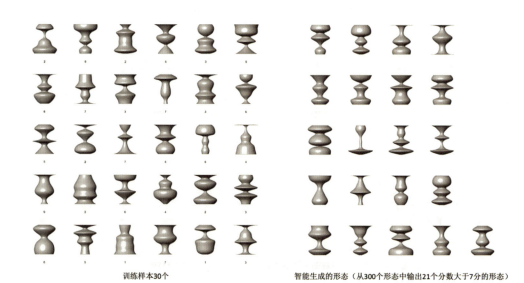

训练样本30个　　　　　　　　　　智能生成的形态（从300个形态中输出21个分数大于7分的形态）

图20-34 智能生成结果（课题组提供）

数字形态与人工智能因都具备数据化的形式而有着天然的结合优势。人工智能为数字形态的生成提供了一种智能化的辅助生成方式，在面对繁杂和大量重复性数据问题时具有很高的效率，这样可以减少设计师的重复性劳动，甚至可以取代一部分智力决策。从这一点来看，设计师可以更加聚焦于对复杂问题的定义和整体框架的建立。

不过，从目前来看，人工智能始终只是一种智能化的辅助设计方法，人工智能生成的结果十分依赖训练数据的数量和质量。由于人工智能需要人来提供训练样本，或者通过学习以往的知识来生成新的形态，因此它不善于创造出全新的、具有突破性的形式语言，用这种方法辅助设计依然只是一种实验性质的探索。今后一段时间依旧是人占主导地位，人工智能作为智能化工具共同决策的人——人工智能共同体作为研究方向。

20.3.2 基于搜索的数字形态生成方法

通过人工智能技术，计算机能够完成很多人类无法完成的任务。例如，人类下围棋的历史已有数千年，很多专家投入人生全部精力都无法突破下棋的边界，但是计算机模型AlphaGo仅经过短时间的训练就帮助人类开拓了下围棋的新领域，而后续出现的AlphaGo Zero更是仅用了8小时训练就击败了AlphaGo。其实让计算机下围棋是很难的，因为围棋的可能性多且规律微妙，计算机的搜索空间巨大又无法准确地描述目标函数。但是对形态设计来说就不同了，数字形态能够很好地被描述为计算机处理的信息，而且有明确的设计目标。

在形态设计中运用人工智能，是利用计算机在一个包含所有形态可能性的空间中找到符合要求的形态。它包含两个主要的方法："搜索"与"机器学习"。搜索侧重使用理性和逻辑的方法在可能性空间中寻找方案，规定和要求越具体、越明确，搜索的效率就越高。而形态设计的要求往往很明确，所以搜索技术有很好的应用前景。机器学习则偏重感性，通过数据集学习已有的经验，学习在什么地方寻找，相当于缩小了搜索空间。

1. 可能性搜索空间

设计师的任务从设计单一的形态到设计能够包括所有形态可能性的搜索空间，如图20-35所示，也称为设计空间，并通过计算机自动地在可能性空间中搜索符合设计需求的方案。设计变量决定了可能性搜索空间的范围与质量。简单的设计变量不能完全描述完整搜索空间的可能性，这样的搜索空间中只包含一些特定的结果。当设计一把椅子时，如果我们只考虑椅子四条腿的长度为设计变量，搜索空间中的方案只可能是高低不一的椅子，无论计算机再怎么搜索，也只是在这些椅子中挑选。如果我们将椅子面的边长、椅子的材质、椅子腿的数量也作为设计变量，那么这个搜索空间就是合理的。同时，过多的设计变量会使搜索空间过于庞大，造成计算机无法收敛搜索结果，所以设计变量的数量需要能够完全描述搜索空间，但也不要过多地使计算机无法搜索到符合需求的方案。

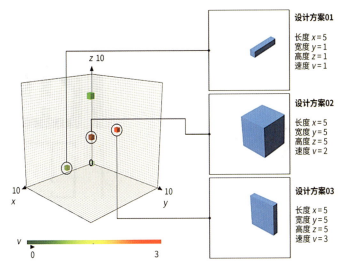

图20-35 搜索空间可视化（课题组提供）

使用三个设计变量宽度、长度、高度构建一个长方体的数字模型，可以将长方体的搜索空间可视化为一个三维空间，X轴（取值范围$0 \leqslant X \leqslant 10$）表示长度变量，$Y$轴（取值范围$0 \leqslant Y \leqslant 10$）表示宽度变量，$Z$轴（取值范围$0 \leqslant Z \leqslant 10$）表示高度变量。这个设计空间包含所有的长方体的可能性，每个长方体都位于特定的坐标上。例如，在空间中的一个坐标点$(5, 1, 1)$代表长度为5、宽度为1、高度为1的长方体。

设想一下，如果为长方体赋予动态的变化，至少还需要增加一个速度变量V，那么搜索空间也就以四维空间的形式存在。但是，四维空间是无法直观地进行可视化展现的。因此，我们使用颜色来表示空间的第四个维度，绿色代表0，红色代表3，中间颜色取红色和绿色的插值，便能够使整个长方体的动态搜索空间直观地可视化出来。

搜索空间的一个关键思想是，在空间中位置相近的点，在性能上也会倾向于接近。这就像图书馆将所有不同类别的书籍进行分类标号排放，关于数字化设计类的书籍更有可能接近三维建模或编程的书籍，而不是关于文学或者理学的书籍。

2. 形态的数据化

我们需要从逻辑上对形态进行编码，以一种计算机可以理解的方式（数据）来表示形态。例如，英国设计师马奇Lionel March将建筑形态的平面设计与立体构成描述成二进制的编码，如图20-36所示。实体的网格为1，空心的网格为0。然后进一步将二进制转换为十六进制编码，最终得到一串计算机可以识别的字符。[①] 此外，常用的方法也包括将形态转换为空间坐标。数字形态大多采用多边形网格（Mesh）来表示，网格的数据结构是由一系列点的坐标与关系组成的。每个点由笛卡儿坐标系中的X、Y、Z值确定。每个三角面的点的索引值代表点与点的关系，即哪三个点组成一个面，而网格的数据结构正是基于一种层级关系，这种层级关系可以准确地描述数字形态的几何性质和物理属性。

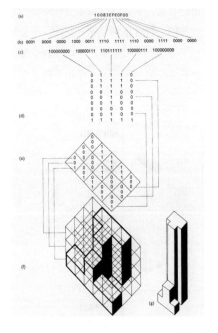
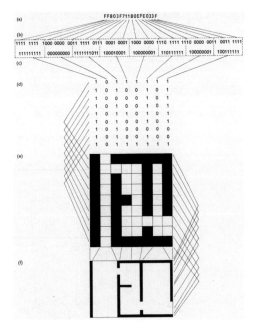

图20-36 二进制编码建筑[②]

①② 袁烽. 从图解思维到数字建造[M]. 上海：同济大学出版社，2016.

3. 形态设计问题的分类

形态设计问题大致分为搜索问题与优化问题。搜索问题是找到解决方案的路径，优化问题是找到一个好的解决方案。

搜索问题涉及多个可能的解决方案，每个解决方案代表了通往目标的一系列步骤（路径）。几乎任何需要做出一系列决策的问题都可以用搜索算法来解决。根据这个问题和搜索空间的大小，可以使用不同的算法来帮助解决这个问题。

不同算法的性能也不相同。首先我们要确保算法的完备性，即当问题有解时，这个算法能否保证找到解或最优解；其次确定算法的时间复杂度和空间复杂度是否在我们的承受范围之内，如图20-37所示。

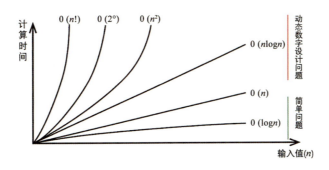

图20-37　算法复杂度（课题组提供）

4. 无信息搜索策略

无信息搜索是指除了问题定义没有任何其他信息。常用的无信息搜索算法有广度优先搜索和深度优先搜索。广度优先搜索和深度优先搜索能快速地找到两个节点间的最短距离。在数字形态设计中，无信息搜索往往出现在我们不能确定形态评估标准的时候，如果形态可以被评估，则属于有信息搜索，如图20-38所示。

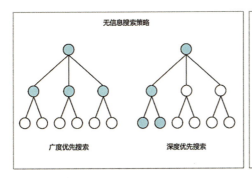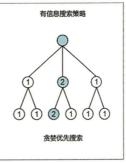

图20-38　无信息搜索（课题组提供）

5. 有信息搜索策略

有信息搜索算法，如宽度优先搜索和深度优先搜索，详尽地探索空间中的每一种可能性，并得到最优解。当可以创建一个合理的启发式函数来指导搜索时，计算机将搜索特定的空间来提高效率。但是，如果启发式函数有缺陷，那么找到的将是不合理的解决方案，而不是最优的解决方案。启发式通常被描述为经验法则，它可以用于定义一个状态必须满足的条件或衡量一个特定状态的性能。启发式可以被看作是靠经验的指导方针，而不是关于问题的科学原理。

例如，数码问题是最早的启发式搜索问题之

一，如图20-39所示。它有两个常用的启发式函数。H1=不在位棋子个数，H2=所有棋子到达目标位置的距离和。在实际测试中，通过一系列对比，可以发现H2总比H1好，这证明一个好的启发式函数对于搜索算法是非常重要的。

数字形态设计中的启发式函数常与设计评估有关。如果我们的形态有一定的结构强度，那么设计评估就是结构的应力和应变，形态受力后产生的变形越小，设计评分就越高。如果我们设计跑车的形态，就需要考虑空气动力学作为设计评估标准，如图20-40所示。

图20-39　数码问题（课题组提供）

图20-40　设计评估（课题组提供）

6. 优化搜索策略

经典的搜索算法都在系统性地探索空间，即保留每个决策过程的选择。然而在许多问题中，序列是不重要的。如在形态设计中，最重要的是最终的形态本身，而不是生成过程。优化搜索策略就是找到一个好的解决方案，而不考虑序列。

最基本的优化搜索策略是局部搜索。局部搜索从单个当前节点出发，通常是移动到它相邻的状态。因为局部搜索不会保留搜索路径，因此它相对只用很少的计算机内存，而且能在很大的设计空间中找到合理的方案。局部搜索就是探索状态空间地形图，找到全局最大或最小数值。

爬山算法是最基本的局部搜索技术，就像一个蒙着眼睛的人在登山，不断地往比当前位置高的地方走。它虽然简单，但是非常有效。不足的是，爬山算法经常会陷入局部极大值。局部极大值是比相邻点高的地方，但比全局最大值要小。所以爬山算法适用于没有局部极大值的状态空间地形图中。当状态空间地形图比较复杂时，爬山算法只能向比当前点高的方向搜索，这是不完备的，因为在局部极大值中会被卡住，从而无法找

到最佳目标，如图20-41所示。爬山算法是不完备的，与之相反的"随机游走"虽然效率不高，但却是完备的。模拟退火算法结合了爬山算法与随机游走的优点，即同时得到了效率和完备性。事实上，搜索算法不是万能的，对于搜索空间巨大的形态设计问题，计算机很难搜索到令我们满意的结果。因此，我们可以采用机器学习的方法完成搜索算法无法解决的问题。

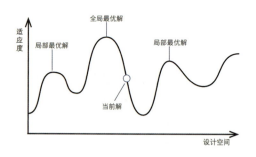

图20-41　空间地形图（课题组提供）

20.3.3　基于学习的数字形态生成方法

1. 神经网络构建原理

人工智能源于对生物神经系统的模仿，神经

系统由数以百万的神经元这样的基本单元组成，它们之间通过复杂的方式互相连接形成神经网络，电信号通过神经元的处理层层传递下去。虽然至今人们还不能完全掌握神经系统产生思考的全部细节，但基于生物神经网络的启发，研究者建立了人工神经网络（Artificial Neural Network, ANN）的数学模型来模仿人类神经网络的工作过程。类比生物神经元，树突表示信号输入，细胞体表示信号的处理，轴突表示信号的输出。图20-42所示为一个神经元数学模型，通过设置函数和参数实现对输入数据的处理，并将输出结果传递到下一层。许多这样的神经元可以组成一种人工神经网络，如图20-43所示。

图20-42　生物神经元与人工神经元数学模型（课题组提供）

图20-43　一种二分类ANN模型（课题组提供）

ANN仿造生物神经网络的工作流程：从输入层（Input）输入数据，经过隐藏层（Hidden）处理，最后通过输出层（Output）输出转化后的结果。以图20-43所示的二分类ANN为例，输入层为较为原始的数据，在图片识别中，图片由像素矩阵构成，每个像素有R、G、B三个值，每个值为0～255的灰度值，如果图片大小为10×10，则输入层一共有300个单元。当然，在实际的图像识别训练中，肯定会对图片事先做卷积和池化处理，这样能大大减少输入层的单元数，同时也能较好地保持其特征，这样就构成了卷积神经网络（Convolutional Neural Networks，CNN）。隐藏层可以是一层，也可以是多层，层数越多，处理的数据越复杂，同时计算耗费的资源也越多，因此要根据具体的训练要求来设置隐藏层的层数与单元数。输出层的每个单元输出的是数字，在二分类ANN模型中，输出的是两个比例，相加为1，它们分别对应事物1和事物2，其中一个比例越大说明是该事物的可能性越高，是另一个事物的可能性越低。同时，我们将这两个输出单元与两个标签对应，如果比值大的输出单元正好对应上了标签，说明整个训练过程有效；如果没有对应上，就需要调整隐藏层的各项参数，直到正确对应，这一整个过程就为训练过程。减小误差的机制有常用的梯度下降法（Gradient Descent）。这样通过大量的训练数据和标签完成神经网络的学习过程，本质上就是训练出特定的参数，如图20-44所示。

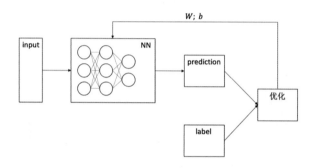

图20-44　机器学习过程

梯度下降是一类十分重要的提升预测准确性的方法。预测值越符合真实值，用数学表示即为预测值与标签值的差值最小。在机器学习中，预测值与真实值的误差用损失函数（Loss Function）来表示，常用的方法有绝对值误差（MAE）和平方误差（MSE）等，以平方误差为例，即：

$$L = \frac{1}{2n}\sum_{i=1}^{n}(y_i - T_i)^2 \quad （式20-1）$$

式中，n为输出层单元的数量；y_i为第i个输出单元的预测值；T_i为第i个输出单元的标签值。

从式中可以看出，这就是在计算预测值与标签值的平均误差。而1/2这个参数是为了方便求导而加入的，所以当损失函数尽可能小时，预测值就越准确。而预测值y受多种参数θ的影响，因此可以对损失函数进行求导：

$$\theta_{m+1} = \theta_m - \eta\frac{\partial L}{\partial \theta_m} \quad （式20-2）$$

式中，m为步长；η为学习率。通过梯度下降算法，从初始的各项参数θ开始。通过上式可以逐步使得$\frac{\partial L}{\partial \theta_m}$趋近于0。也就是说，$\theta_{m+1}=\theta_m$，即得出损失函数最小时的各项参数取值。这样做可以将神经网络中的参数更新，完成一次训练。经过大量的训练后，各项参数趋于稳定，这样便完成了一类相似数据的学习，便可以使用该神经网络对无标签的数据进行预测。

以上通过简单的例子概述了人工神经网络最基本的工作原理，在此基础上还有许多种类的神经网络模型，同时根据不同的问题可以分为分类、回归、聚类等类型，其具体使用的函数和相应的算法需对应具体的问题。

2. 有监督学习与数字生形

有监督学习（Supervised Learning），又叫监督学习、监督式学习，是机器学习的一种方法，可从训练资料中学到或建立一个"学习模式"（Learning Model）或"函数"（Function），并依此模式推测新的实例。训练资料是由输入物件（通常是向量）和预期输出组成的。函数的输出可以是一个连续的值，该过程被称为"回归分析"（Regression Analysis），或者预测一个分类标签（称作分类问题）。

一个监督式学习者的任务是在观察完一些事先标记过的训练范例（输入和预期输出）后，去预测这个函数对任何可能出现的参数的输出。要达到此目的，学习者必须以"合理"（见归纳偏向）的方式从现有的资料中一般化到非观察到的情况。

在人类和动物感知中，通常被称为"概念学习"（Concept Learning），即学习把具有共同属性的事物集合在一起并冠以一个名称，把不具有此类属性的事物排除出去。

本案例使用神经网络模拟主观评价，基于"监督学习"量化对设计原创性视觉感知。在案例中，以Mad建筑事务所设计的梦露大厦（Absolute Tower）的数字形态作为研究载体，对其形态进行了参数化建模，并在设计空间中为其定义了12个设计变量，通过调节12个变量，可以在设计空间中生成不同的数字形态变体。通过使用数据收集表格，参与者被要求在"抄袭、很像、有点像、原创"四个选项中对设计空间生成的所有变体进行主观评价，与原始建筑形态进行比较，评价新的设计变体是否属于抄袭或原创。利用有限的设计空间数字形态方案，训练神经网络，将有限的设计方案空间的原创性水平映射到更大的设计空间。最后，使用训练好的神经网络模型，对新输入的12个设计变量组合进行评测，如图20-45所示。

图20-45　基于12个设计变量的梦露大厦变体设计空间（课题组提供）

神经网络的应用为"设计空间"多元设计方案的量化评估提供了可能。此外，在"众包数据"（Crowd-Sourced Data）上训练神经网络标志着从由专家发布的自上而下的评估指南转向由最终用户发布的更具包容性的自下而上的评估。该方法可在未来被参与者用于评估其他主观标准，如城市安全感知、设计美学等。在案例中，使用参数化建模软件Grasshopper进行原始建筑形态的变体生成，使用Google Colab平台训练和运行神经网络，如图20-46、图20-47所示。

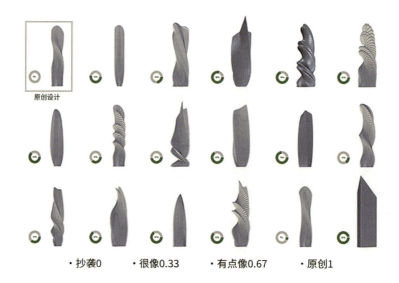

图20-46 设计空间评价(课题组提供)

图20-47 训练数据Excel表格前10行

3. 无监督学习与数字生形

"无监督学习"(Unsupervised Learning)是机器学习的一种方法,没有给定事先标记过的训练示例,自动对输入的资料进行分类或分群。无监督学习的主要运用包含:聚类分析(Cluster Analysis)、关系规则(Association Rule)和降维(Dimensionality Reduce)。它是监督式学习和强化学习等策略之外的另一种选择。无监督学习中使用的两种主要方法是:主成分分析和聚类分析。聚类分析在无监督学习中用于对具有共享属性的数据集进行分组或分割,以便推断算法关系。聚类分析是机器学习的一个分支,它对尚未标记、分类或归类的数据进行分组。聚类分析不是响应反馈,而是识别数据中的共性,并根据每个新数据中这些共性的存在与否做出反应。这种方法有助于检测不适合任何一组的异常数据点。

在无监督学习的人工神经网络中,生成对抗网络(GAN)、自组织映射(SOM)等是最常用的无监督机器学习模型。

"机器学习"(Machine Learning, ML)在艺术、设计及创新活动中被广泛应用。本案例以汽车造型设计中的概念创意阶段为例,探索将"机器智能"与人类设计师主观"审美直觉"相结合的"计算机辅助设计"方法。在汽车造型设计的概念构思阶段,传统的设计流程是以大量概念手绘开始,探索车身造型方案的多种可能性。在汽车车身造型设计工作中,概念手绘对汽车设计来说是必不可少的,这种手和脑(眼)同步的概念创意技法,可以帮助设计师通过高效的设计思维和敏锐的审美直觉,快速产生大量的形态设计方案。

本案例利用"深度卷积生成对抗神经网络"（Deep Convolutional Generative Adversarial Networks，DCGAN）在一个具有"1000张汽车图像"数据集的基础上，训练了一个"不完美"的汽车形态手绘草图"生成式设计空间"。因为"1000张图片"的数据集对DCGAN模型的训练是远远不足的。由于训练数据不充分，使得训练后的机器学习模型生成的图像不完整且模糊不清。然而，这些"模糊的造形"却是理想的"手绘意象板"，设计师可以在这些"模糊形态意向版"的基础上，把模糊图像当成"画布"进行二次手绘迭代设计，扩展设计空间，如图20-48、图20-49所示。

图20-48　机器学习生成模糊形态意象板（课题组提供）

通过我们的主观审美决策，从机器"设计空间"生成的大量模糊造型方案图片中选取了四幅图像，并利用它们作为"画布"进行"概念手绘"的迭代设计，很快获得了设计方案。与传统的"头脑风暴"概念发散方法相比，DCGAN的"生成式设计空间探索"过程代替了设计师的脑力劳动，大大节省了设计师探索造形方案的精力。计算机负责"设计空间的探索"，设计师通过主观决策负责"设计空间的优化"，人与机器分工明确，各自负责自己擅长的工作任务。这种计算机辅助"出图"，人机交互协作"决策"的方法，大大提高了设计工作的效率和设计方案的创新性。与"全自动化"机器学习生成设计相比，它最大限度地提高了"机器智能"和"人的审美直觉"的优势，同时削减了大量数据集的构建成本。

图20-49　在模糊意象板的基础上进行迭代手绘设计（课题组提供）

该案例研究的工作流程大致为：（1）搜索和获取设计目标形态样式汽车造型数据集；（2）使用DCGAN进行ML模型训练；（3）通过设计师的主观审美决策，选取设计空间中最优的"初始造型方案"；（4）运用手绘设计的方式，对所选"初始造型方案"进行迭代设计，最终得到满意的方案。以上这个简单的工作流程，包括头脑（看）、手和机器智能的共同协作。

4. 强化学习与数字生形

强化学习（Reinforcement Learning）是机器学习中的一个领域，强调如何基于环境而行动，以取得最大化的预期利益。强化学习是除了监督学习和无监督学习的第三种基本的机器学习方法。与监督学习不同的是，强化学习不需要带标签的输入输出对，同时也无须对非最优解的精确纠正，其关注点在于寻找、探索（对未知领域的）和利用（对已有知识的）的平衡，强化学习中"探索—利用"的交换，是该模型研究的核心。

强化学习的灵感来源于心理学中的"行为主义理论"，即有机体如何在环境给予的奖励或惩罚的刺激下，逐步形成对激励的预期，产生能获得最大利益的习惯性行为。这个方法具有普适性，因此强化学习方法可以应用于许多领域的研究，例如博弈论、控制论、运筹学、信息论、仿真优化、多智能体系统、群体智能、统计学及遗传算法等。在运筹学和控制理论研究的语境下，强化学习被称作"近似动态规划"（Approximate Dynamic Programming）。在最优控制理论中，人们也研究了这个问题，虽然大部分研究是关于最优解的存在和特性，并非学习或者近似方面。在经济学和博弈论中，强化学习被用来解释在有限理性的条件下如何出现平衡。

在机器学习问题中，环境通常被抽象为马尔可夫决策过程（Markov Decision Processes），因为很多强化学习算法在这种假设下才能使用动态规划的方法。传统的动态规划方法和强化学习算法的主要区别是，后者不需要关于马尔可夫决策过程的知识，而且针对无法找到确切方法的大规模马尔可夫决策过程。

本案例是基于强化学习的方法，使用Unity的ML-Agents平台训练多代理系统（Multi-Agents System），定义代理之间的关系及相互之间的作用力，在训练模型中定义奖励机制，使得多代理系统能够按照预先设定的规则系统进行工作。

Unity机器学习代理工具包ML-Agents是一个开源程序，它使游戏和模拟系统能够作为训练智能代理的环境。提供最先进算法的实现，使游戏开发人员和爱好者能够轻松地为2D、3D和VR/AR游戏训练智能代理。研究人员还可以使用提供的简单易用的Python API来训练使用强化学习、模仿学习、神经进化或任何其他方法的代理。这些经过训练的智能体可用于多种用途，包括控制NPC行为（在多种设置中，例如多智能体和对抗性）、游戏构建的自动化测试，以及在发布前评估不同的游戏设计决策。ML-Agents工具包对游戏开发人员和AI研究人员来说是互惠互利的，因为它提供了一个中央平台，可以在Unity丰富的环境中评估AI的进程，然后让更广泛的研究和游戏开发人员可以访问。

在案例中，首先定义单组代理，即两个小球的运动关系，即小球A将小球B作为目标进行追踪，当小球A与小球B接触时，小球B则更换新的位置，接下来小球A继续追踪小球B，以此类推，循环往复。在机器学习训练程序中定义奖励机制，当代理能够实现该功能时，则为神经网络实施奖励。经过一段时间的训练，单组代理已经能够很好地完成既定规则系统的运动。此时将小球的数量增加，构建多代理系统，即构建多组小球碰撞机制，当程序运行时，多代理系统的"集群运动"，呈现出新颖的数字集群形态，如图20-50所示。

图 20-50　智能数字集群形态（课题组提供）

20.3.4　应用案例：数字形态 3D 打印优化

3D打印技术已经大大降低了从设计到制造的开发难度，使设计出来的数字模型能在短时间内以较小的成本变为真实的原型。但是，由于3D打印技术原理的限制，在设计阶段往往用网格表示数字模型，对模型进行切片，从而变成G-code指令以控制3D打印机的运行。因此这种成熟且集成的方法往往适合工程化的三维实体制作流程。但是在面对平面材料及平面纹理打印时，这种从实体模型到线路径再到G-code的转换方式就存在着许多问题，打印时间慢，且打印精度低，且材料的强度也会受到切片算法的影响。因此，此案例针对平面及平面纹理材料的3D打印提出了一种改良方法，该方法相比传统使用切片软件进行3D打印，打印速度更快，材料强度也更好。

具体而言，用户只需要绘制曲线，便可以直接生成G-code指令，省去了绘制实体模型这一环节，所绘制的曲线即路径。此外，也可以通过程序自动生成网格框线，从而直接转变为G-code指令。因此，当打印有多条曲线路径的形式时，优化喷头运动的路径就十分必要。好的路径打印流程不仅能节省打印时间，也能减少喷头空走时的拉丝现象，特别是对具有网架结构的形式来说更

加重要，路径优化可以尽可能使总路径最短，实现一笔画的打印路径，减少喷头在打印过程中断挤出的次数，提升网架结构的打印精度。

如何将这些曲线或边进行特定的排序，在完成一笔画的过程中实现路径的长度最短，这便是一种路径优化问题。由于这些曲线有许多条，因此有太多的排序方式，这也是一种典型的NP优化问题。对于该问题，有许多全局优化算法和方法可以解决这类问题，如蚁群算法、粒子群算法、遗传算法和退火算法等。其中针对具体的问题，这些算法需要进行相应的改变和适配。如在3D打印的路径规划问题中，可以通过结合贪心算法和遗传算法来优化打印时间。因为遗传算法具有良好的全局搜索能力，而贪心算法可以优化每次由遗传算法生成下一代结果的局部顺序，这样既拓展了全局搜索范围，又能在短时间内找寻所提供的范围内的最优解。此次研究即结合使用遗传算法和贪心算法来解决该问题。

贪心算法的优势在于当面对少量的自变量问题时，能在很短的时间里找寻到最优解。由于初始曲线是确定的，变动后面的曲线排序这一种变量，则可以快速找到局部最优解，但是这样寻找到的并不是真正的最短路径。如果初始曲线可以变动，并且每条曲线可以反转方向，那么此时的解空间将变得非常大，只靠贪心算法的遍历方式行不通，因此需要使用遗传算法来相对快速地搜索出最优解所在的大致范围，这便是该算法的作用。

遗传算法的基本原理来源于生物的自然选择规律。生物的性状由遗传基因决定，自然环境作为生物生存的筛选器。在此次路径优化问题中，每次形成的路径结果相当于生物，判断路径的距离相当于自然环境，作为筛选器，而路径结果由多种自变量基因控制。因此如果某些基因控制的路径结果具有较短的距离，就能通过基因的繁殖将这批基因保留下来，路径距离过大的基因则会

被淘汰。同时，在每次产生出下一代基因后会有一定概率的基因突变，具体可以是固定位置的基因突变，也可以是随机位置的基因突变，这样下一代的基因类型始终能保持一定的多样性。此外，为了保证下一代的基因至少不比上一代的基因差，需要把上一代距离最短的基因直接保留到下一代。随着一代代的繁衍，当达到一定的循环次数或者长时间没有更好的基因出现时，循环结束，输出最好的基因。如图20-51所示为优化效果图。

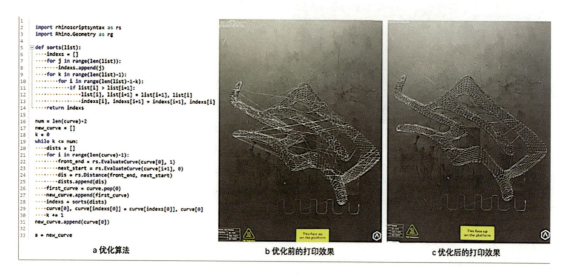

图20-51　优化效果图（课题组提供）

通过结合使用遗传算法和贪心算法对大量曲线进行重排序，可以搜索出最短的笔画路径，如图20-52所示。该方法基于Python语言编写，并作为Grasshopper的插件，只需输入需要重排序的曲线，该插件即可自动计算出最短路径重排序后的曲线，这样极大地方便和提升了整个3D打印制作流程。

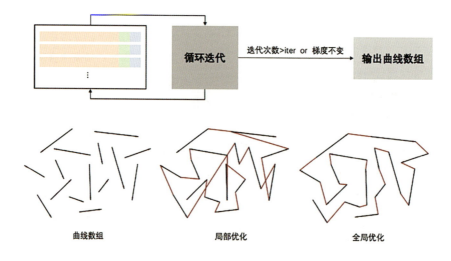

图20-52　优化结果对比（课题组提供）

第 21 章 数字世界之总结

21.1 数字形态研究成果

本篇内容是在设计形态学理论与方法的基础上建构数字形态研究的基本框架,如图21-1所示。第1章、第2章针对的是数字形态的概论和原理,而形态的数字化是数字形态研究的第一步。二进制是数字形态得以构建的本质逻辑,进而结合数学计算演化出各种特定的规则来表示特定的形态概念。数字形态包含三大基本构建类型。其中,几何类型有点、向量、曲线、曲面、网格面等;数据类型包括数值、布尔值、字符串等;除此之外,还有对数据加工并实现特定逻辑功能的运算类型。当将形态数字化后,便需要对其进行可感知化呈现。数字形态程序是处理形态问题的一种基本通用流程,包括数据结构和数字形态算法。数据结构依据不同的数字形态问题构建。而数字形态算法又分为形态模拟算法与形态探索算法。形态模拟算法对应设计形态学中第一自然、第二自然的已知形态,形态搜索算法则对应第三自然的未知形态。

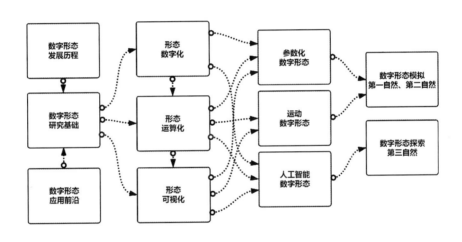

图21-1 数字形态设计研究框架

在第3章中,针对参数化设计、动态模拟和人工智能三大领域进行了数字形态生成方法的探究。参数化数字形态通过对某一类型形态的研究,构建普适性逻辑框架与程序,全流程参数化建模,通过变量控制形态变化。参数化数字形态将数字建模工作程序化,解决了80%的形态绘图工作。参数化数字形态针对的是静态造型,而对自然界最普遍的动态现象研究则集中于运动数字形态生成方法。运动数字形态的生成需要经过多个时间步长,所以它是一种"动态系统",而以参数化数字形态为代表的"静态系统"可在一个步骤中直接计算出来,因此可粗略地把运动数字形态看作参数化数字形态的扩展。

由于数字形态的本质是二进制构建的规则,因此,参数化数字形态在程序和算法的基础上,侧重于对相应参数的实时控制,从而快速地输出结果。虽然参数化数字形态充分利用了计算机的算力,但是其中的参数是由人类依据直觉和经验决定的,所以还是以人类设计为主导。在人工智能数字形态中,参数由计算机决定,计算机不仅能以拟人的思维去设计参数、评估形态方案,而

且能发掘人类无法考虑到的一些参数，从而突破人类的思维局限。人类仅需输入需求，计算机就可以自主配置参数以生成无数种形态可能，然后反馈符合要求的形态方案。从设计形态学的视角来说，人工智能数字形态是利用计算机在一个包含所有形态可能性的空间中找到符合要求的形态，即对未知形态的探索。它包含两种主要的方法：搜索与机器学习。搜索侧重于用理性和逻辑的方法在可能性空间中寻找方案；机器学习则偏重感性，通过数据集学习已有的经验，缩小搜索空间。

21.2　数字形态研究的创新点、价值与意义

21.2.1　数字形态研究的创新点

1. 以复杂性科学作为重要的研究基础

数字形态研究以复杂性科学作为研究基础，复杂性科学应用的主要领域是以生物和社会现象为代表的具有多种元素组成的系统，包括黏菌如何觅食、飞鸟如何聚集成群、亿万个神经元连接到一起如何产生智慧等。复杂性科学的一些理论对数字形态研究领域产生了较大影响，这些理论包括涌现理论、混沌理论、非线性理论、自组织理论及分形理论等。

2. 数字形态研究范畴不断拓展与创新

数字形态的研究范畴非常广泛，囊括多个领域和细分专业，数字形态的研究与实践正处于快速发展的状态，直到最近才出现了两种截然不同且有效的设计发展倾向——"计算设计"和"算法设计"。除了这两大基础类别，在我们的研究与实践中，还涉及基于设计形态学的形态创新研究范畴，如参数化数字形态、运动数字形态和人工智能形态等。

3. 数字形态研究过程中的跨学科研究

"超以象外，得其圜中。"数字形态的研究涉及众多学科，而不仅仅是掌握某种建模软件或技术而已，它是一种综合性的、跨学科的、系统性的研究。数字形态的研究对设计研究学者提出了更高的要求，跨学科的研究方法应是一种多学科交叉的整合研究方式，其关键在于研究者知识层面的广度，以及发掘各学科及专业领域之间知识关联的能力，同时整合利用各个领域资源的能力。

21.2.2　数字形态研究促进了设计形态学的研究与创新

设计形态学研究与其他设计研究的本质区别在于，其他设计研究通常侧重于应用研究，并针对特定的需求和问题进行设计创新，其思维具有很强的针对性，呈现的结果是收缩式的。而设计形态学则注重基础研究，初期不针对具体的实际问题，后期是在形态研究的成果上进行协同创新，其思维具有想象性和发散性，呈现的结果是开放式的，但却更具突破性！而在对形态研究的过程中，数字形态研究正好为设计形态学提供了全新的研究途径和方法，从而让设计形态学的基础研究更加深入和扎实，研究更具科学价值。

数字形态研究所建构的理论，填补了设计形态学在数字形态建构方面的理论缺失，从而促进了其快速发展与日臻完善。设计形态学始终以"形态研究"为核心，在整个数字化形态研究流程中，数字形态构建原理为研究形态、模拟形态，及揭示形态内在的"本源"提供了科学有效的指导依据。这一方法的建构不仅是理性的形态研究手段，更是将研究过程转化为明确的数理逻辑，并实现数字化全流程控制。此外，数字形态生成方法还是对形态内在规律的数字化总结。来源于真实世界中的形态，不仅可以用数字形态生成方

法模拟生成，还可在此基础上结合新的思维逻辑实现对形态研究的深耕，并为揭示第一自然、第二自然中形态的"本源"提供了有效的实现方法。随着数字形态研究的不断完善，数字世界也逐渐搭建起来，它将作为形态研究的重要基本平台，为人们继续研究第一自然、第二自然及探索第三自然提供了广阔的舞台。

同时，数字形态研究为人们认识和掌握形态规律提供了高效、精准的手段。在数字化技术到来之前，人们认识、研究和总结形态的规律往往需要通过大量的人力计算和思考，以及真实的实验才能完成。随着人类对形态研究的不断深入，过去凭直觉和简单的数理推理或通过物理实验得以论证的方式，对想要进一步深入研究形态变得难以适用。而数字化的手段以其强大的算力、储存能力，以及程序逻辑，使形态研究得以量化，并且更加高效和精准，使人们的研究效率大幅提升，从而极大地促进了设计形态学基础研究的发展。此外，在面对更加复杂，甚至超出人类经验认知范围的形态时，数字形态研究的建构为人们进一步认识和研究复杂的、未知的、全新的形态提供了坚实的理论、方法及工具基础，为设计形态学进一步拓展到对前沿领域的探索提供了可能。

数字形态研究也为设计形态学与不同学科交叉协同提供了科学的桥梁。数字形态研究通过程序逻辑制定规则，使得形态生成的规律得以量化，影响形态生成的种种因素得以参数化。实际上，数字形态研究就是将设计形态学中的形态研究过程和结果进行信息数据化，因而这也为其他学科的介入开通了便捷的渠道。例如，材料科学对材料性能的研究、物理学对形态物理性质的研究、生物学对许多生命活动规律的研究等，都可以转变为数字形态的生形依据，从而进一步横向地扩宽形态研究的内容。数字形态研究的建构为设计形态学协同多种学科知识完成协同创新提供了广阔的空间。

21.2.3　数字形态研究推进了设计的信息化和数据化

从计算机辅助设计兴起到如今，设计走向数字化和信息化是不可逆的发展趋势。数字化技术从最初辅助设计师快速呈现设计效果逐步深入了每个设计环节，甚至对设计师的设计认知起到革新的作用。在数字技术的帮助下，人们以数字形态的研究以形态为出发点，积极地发展着设计研究，将过去许多基于感性、经验、定性的研究能够转变成对理性、基于规则、量化的研究。例如，将用户调研与需求分析结果推进到方案设计的环节中，这是设计流程中的形态转化环节。该环节往往需要设计师具备丰富的经验，才能将需求问题转化为形态问题。而数字形态的研究，在很大程度上便是通过制定规则将需求问题转变为参数的，再构建解空间，从而快速且批量地生成结果，同时还能寻找最优解。数字形态基于规则和数据，使得批量与多样性、复杂性与高效性兼得成为可能。因此，数字形态研究对未来设计的信息化和数据化发展将起到十分重要的推动作用。

21.2.4　数字形态研究促进了设计与生产的顺利对接

数字形态设计的产出结果本质上是数据，在如今数字化驱动的工业生产体系下，在对接制造时具有天然的优势。设计将从形态方案的生成到完整设计方案的成形，再到每个细节的制作，以及最后的组装（装配），通过对数据的管理实现对每个流程的精准控制，这将极大地提升整个开发进度。数字形态在整个开发流程中将起到十分重要的对接作用。同时，在充分对接不同环节的过程中，更有利于掌握不同环节的特点并吸收各自的优势，从而在不同学科之间实现协同创新，最终促进设计与生产顺利对接，大大提升产品研发的效率。

21.3 数字形态的未来展望

21.3.1 数字形态"向内"探索机遇

数字形态是设计形态学研究的重要领域。它在形态研究过程中，起着直接或间接的推动作用。人们通过对其进一步的抽象和量化，挖掘出隐藏在原理层面的算法和参数，再基于此进行数字形态的发生与构建。数字形态的成形方法从要素角度来分析，可归类为"形态算法"和"参数"两类。形态算法在本章第一节中已有详尽讲述；参数包含"数据"和"数据结构"两个要素，参数的构建是指转化参数数据及建立其数据结构，换言之，就是指如何获取参数和调整参数。

当然，参数构建的问题在前文中也有详细论述，参数化设计和运动数字形态对应第一自然和第二自然中的数字形态生成方法，人工智能数字形态对应第三自然的生成方法，但是在广阔的、充满未知的、面向未来的第三自然中，必然还有更大的空间等待数字设计师去探索，除了更多的形态算法的可能性，参数的构建也必然会更多样化，如何构建系统性的、复杂的、个性化的和实时的参数集合，是本小节主要的讨论内容。

1. 参数的深入构建

除了目前经验性、计算性的参数获取方法，数字形态参数也可能会更加深入和精准，向活系统靠拢，以生命体或生命集群中的某些信息为直接主导，包括人脑的神经信号、植物体内的生物电信号、自然界中集群现象的组织信息等，这将成为数字形态新的参数力量参与到设计环节中来。那么，如何获取和使用这些信息，将成为数字形态发展的下一个机会点和发力点。

以脑神经信号为例，脑机接口就会为下一场设计革命提供契机。需要特别说明，这里提到的脑电信号是意识的动力和构成信息，比主观的设计意识更基本，并非有意识的控制，而是更贴近于无意识的神经动作。就目前而言，虽然脑机接口所实现的人机交互更多的是基于低维度的、线性的、初级的运动命令来实现的，如机械臂的抓取、屏幕上像素的移动等，对于更复杂的神经信号的解耦则难以实现。但是随着认知科学对于思维的破译，脑机接口对神经信号的解读也将更加深刻，数字形态的参数获取也将达到更高的维度和复杂度，而这对数字形态的影响将是巨大的，形态的设计空间将会呈指数级扩增，形态与人的交互关系将会更加智能与自由，形态作为复杂系统中的一环也将更加和谐与美好。

2. 参数的自我构建

关于不同数字方法中建参的性质，在本章第一节中进行了描述和对比，人工智能数字形态较传统参数化设计，参数的构建摆脱了经验性的、主观性的构建方法，具有更多元的可能性，但是依然没有逃离出原有参数（训练样本的范畴）。从整个系统来看，就目前的技术水平而言，人工智能所依赖的机器学习模型，远没有达到人类预期的生产效率和设计效率，训练样本的非全面性并不能带来最优的计算结果；从结果来看，人工智能实际上是对数据的预测和判断，从样本中来，再到样本中去，最终的结果并没有超脱出训练样本本身的范畴。即使是对抗神经网络GAN，也只是实现了生成器和判别器基于已有训练数据的互相博弈，最终生成的形态依然没有超脱出训练数据的维度。

随着技术的发展，当人工智能可以从大量的样本中涌现出更高维度、超越人类认知的计算数据，并以此作为新的训练样本继续学习，实现机器的自主学习和自主进化之时，也就发生了数字设计形态学中参数的自我构建，进一步生成更突破极限的数字形态，那么也就正式进入了第三自然的未知领域。

21.3.2 数字形态"向外"寻求发展

1. 算力的支持

于数字形态而言,硬件支持是必要且不可或缺的,强大的算力决定了数字形态的空间容量和交互可能性。当参数构建的机会被不断挖掘时,加工参数的算法和程序的复杂度也将迎来质的提高,这样的提高必然对计算机的算力提出更高的要求,量子计算将会是一个可行方案。

量子计算与经典计算最大的区别在于计算单位不同,经典计算机基于二进制模型进行布尔运算,非0即1,而量子计算的基本单位是量子比特,是一种0和1的叠加态,在发生坍缩之前,既是0又是1。这样的不同带来的计算差异是巨大的,当我们处理自然界中复杂的线性增长问题时,经典计算的计算复杂度是呈指数级增长的,而量子计算依旧是线性增长的,直观来讲就是$2n$和n之间的体量差别。这样的算力提升是恐怖的,所带来的形态生成上的高效也将为数字形态提供强大的发展机遇。

2. 地基的变革

二进制是数字形态得以构建的本质逻辑,那么,二进制中基本单元的存在关系也就决定了数字形态的存在形式。过去的比特是确定性的,非0即1,形态也就是确定的,变化的发生基于参数的改变,这是一种在时间轴上发生的改变,不能独立于时间存在。但是,在量子计算世界中,比特是叠加的,既是0又是1。那么,当多个量子比特进行数据计算时,海量的真实信息被隐藏在相同的瞬间,这就意味着作为计算结果的形态,可能也是叠加的,是独立于时间而存在的,确定的参数带来坍缩的形态,不确定的数据带来的可能是"薛定谔的猫"。在这样的数字形态框架之下,必然会产生全新的设计语言和交互方式。

3. 跨学科的发展机会

数字形态,就其结果而言,也是一种数字工具和形态工具,与其他学科之间存在着极大的可兼容空间,这就意味着数字形态的发展可以向其他学科蔓延,这也是设计形态学跨学科属性的一种体现。在前面的章节中,论述了人工智能、脑机接口、量子计算与数字形态产生交叉的可能性和现实性。那么,随着数字技术及交互技术的快速发展,数字形态可以凭借的技术,以及可以赋能的空间也会被极大地拓展。

就目前来说,数字形态在物理世界中的构建技术还是存在一定限制,但是随着增材制造技术的快速发展,以及材料科学的更新与进步,数字形态的可实现性也将上升一个台阶。

数字形态实质是一种数字化的成形形式,与在物理世界中相比,在虚拟世界中数字形态存在着更丰富的可能性和呈现方式。随着互联网技术的飞速发展,人类进军虚拟世界的脚步必然不会停滞,元宇宙概念的兴起只是开始,即使伴随着众多的质疑和批判,从物理世界到虚拟世界的必然性依旧是存在的,数字形态的设计方法对于虚拟世界的构建必将产生翻天覆地的影响。在虚拟化的进程中,虚拟现实、增强现实、混合现实、区块链等技术手段也将和数字形态发生直接的关联,这将直接改变数字形态与人、环境的关系,进一步提升其维度,从视觉向其他五感快速进军。

第 6 篇
设计形态学的研究成果与发展趋势

先秦大思想家荀子在其文章《劝学》中立有精彩名言："积土成山，风雨兴焉；积水成渊，蛟龙生焉；积善成德，而神明自得，圣心备焉。故不积跬步，无以至千里；不积小流，无以成江海。"设计形态学历经长期艰苦卓绝的学术积累与磨砺、探索与发展，目前已初步建构了本学科相对完整的知识体系、特色鲜明的思维范式和基于研究创新的方法论。同时，通过确立以"形态研究"为核心的理念，不仅明确了设计形态学研究的目标和范围，还与众多相关学科形成了良好的互动关系，并在"协同创新"思想的主导下，通过跨学科知识的交叉融合，持续成就了大量的设计创新成果。借助该平台，还为国家和社会培养了一批又一批综合能力突出的高端设计研究与创新人才。由此可见，设计形态学学科的雏形已经形成，且正以系统、完整的知识体系，清晰、明确的学术思想，以及笃定、自信的精神面貌展现于世人。

第 22 章　研究价值与意义

22.1　对设计形态学的总体认识

22.1.1　设计形态学的三原则

事实上，形态、人类和环境是相辅相成的共生关系，它们齐心协力共同构建了纷繁复杂，却又充满生机、五彩斑斓的大千世界。然而，大千世界并非恒定不变的，相反，它时时刻刻都在以瞬息万变的方式彰显其生命的旺盛与巨大活力。而在永不停息的变化过程中，形态、人类和环境所具有的共生关系变得更加坚不可摧，从而得以确保大千世界纵有万千变化，却不会导致系统失衡和崩塌。

1. 形态研究的多元性、交叉性原则

"形态研究"是本书中谈及最多的关键词，它不仅是设计形态学研究的核心内容和恒定目标，而且还是本学科的"立足点"，以及与其他学科进行交叉的"交叉点"。实际上，正是由于"形态研究"的确立，才让设计形态学具有了"横断学科"的特性，并在与众多学科交叉中呈现了突出优势。同时，课题组通过形态研究的核心作用，建构了以形态研究为核心的设计形态学知识体系、思维范式和方法论等重要学科内容。而针对形态本身的研究，课题组也取得了重大进展和重要突破。继从形态的"科学性"视角提出了自然形态、人造形态和智慧形态的一组概念之后，我们又从形态的"人文性"视角提出了原生形态、意向形态和交互形态这组新概念。通过对这些重要概念的深入研究、论证，为形态研究的拓展与深化奠定了坚实基础。此外，基于形态的科学性和人文性分类，也对设计形态学知识体系的建构具有十分重要的作用，进一步来说，它对系统建构设计形态学的"科学属性"与"人文属性"，以自然形态、人造形态建构的"真实世界"，以数字形态、虚拟形态建构的"虚拟世界"，起到了关键性的推动作用。尽管形态研究具有多元性和交叉性优势，并在设计形态学的跨学科建设中能起到举足轻重的作用，但其立足点仍然不能脱离设计形态学或者设计学范畴，而这便是设计形态学"形态研究的多元性、交叉性原则"。

2. 形态与人类的协同性研究原则

在本篇的第五章中，针对生态系统中"形态"和"人类"的关系进行了详细的阐述。实际上，在生态系统中，形态与人类已经构筑了"系统"最核心的部分——形态群落。形态与人类的关系可谓是难舍难分。人类对形态的认知过程其实也是审美过程，并能在审美活动中产生"美"。此外，人类还可通过感知与同构、创造与移情、生成和体验，对形态进行更深层的认知和改造。不仅如此，实际上人类本身也就是形态的一部分，且具有高度的同源性。尽管人类具有改造"大自然"（自然形态）的巨大需求和冲动，甚至在漫长的峥嵘岁月中创造了由"人造形态"构筑的人类文明，然而却依然难以抗拒自然规律，撼动超然的生态系统。不过，这并不意味着人类对生态系统不具有破坏性，而是因为生态系统拥有超强的自我修复能力，它能通过系统微调来化解面临的危机。即便如此，人类仍需要为修复环境而付出惨重代价。因此，人类与形态的关系不仅是密切的共生关系，亦是涉及二者生存需求与可持续发展的伦理关系。由此可见，人类实际上肩负着协调和平衡自然形态与人造形态的重任。随着科技的快速发展和人类自身能力提高，人类拥有了更强的创造力和改变大自然的强烈愿望，然而，恰恰需要警醒的是，人类的创造与改造行为必须有节制，且绝不能突破环境所能承受的极限！

而这正好是设计形态学"形态与人类的协同性原则"。

3. 形态、人类与环境的系统性研究原则

形态与人类都存在于相同的环境或生态之中,三者相互作用,共同构筑了统一的生态系统。三者的关系看似简单,但其各自的背后却都隐藏着众多形态族群,倘若能让其全部现身,就会呈现出让人难以想象的复杂而庞大的系统。从设计形态学的生态观来看,人类与自然形态、人造形态分别建构了"自然生态系统"和"类生态系统",而类生态系统又由"人造生态"和"人为生态"构成。随着人类认知的进步和科学技术的快速提升,从人造生态中又衍生出了以数字形态建构的"虚拟世界"(虚拟生态),并与"真实世界"(自然生态)形成了"镜像"关系,这为人类开辟了无限广阔的施展空间,让人类能在真实和虚拟两个世界里自由地切换身份、实现梦想。显然,在生态系统的建构中,人类所起的作用是非常关键的。人类不仅能大幅提升自身能力,还可通过其行为对生态系统施加巨大影响。尽管如此,人类在整个系统中的地位和作用仍需要严格限制。因为人类行为的作用其实具有双面性,它对生态系统既具有建设性又具有破坏性。人类和形态的存在均离不开环境,而环境又可分为物理环境和人文环境。设计形态学则将二者统称为"科学与人文环境"。虽然形态、人类和环境在生态系统中所起的作用不同,但三者的地位却是完全平等的。这样便不会失之偏颇,让各方利益均得到保障,从而使生态系统得以良性运转、和谐发展。而这正是设计形态学"形态、人类与环境的系统性研究原则"。

22.1.2 设计形态学与哲学三论

设计形态学的研究与思维,实际上从未离开过哲学的"三大论"(本体论、认识论和方法论)。在形态研究的基础上,本学科通过形态分类,已将形态划分为大家熟知的自然形态、人造形态和智慧形态,并借此建构了与之相对应的第一自然、第二自然和第三自然,从而开启了针对这三个重要领域的形态研究工作。十分巧合的是,根据三个研究领域所呈现的特征,居然能与哲学三大论的思想方法恰好吻合。因而这无疑为设计形态学的研究带来了巨大利好,使其研究拥有了非常强大、深厚的理论与方法基础,以及更加清晰、明确的研究目标。

1. 设计形态学与本体论

基于第一自然的自然形态研究,是形态研究的"基础型",也是产生知识、理论和方法最重要的研究对象和途径。自然形态的建构是一个"自下而上"的认知发展过程,也是科学与工程所擅长的研究途径。从第4篇的第2章第2节可以了解到,自然形态是由自然形态元和内、外力共同构建的。自然形态元又可细分为生物形态元和非生物形态元。生物形态元就是生物的最小单元细胞和病毒,其内力则是细胞之间或病毒之间的结合力,外力则是外界给予细胞或病毒的作用力(如引力、压力、辐射等)。而非生物形态元则是由原子、分子和内外力构建而成。内力就是原子之间或分子之间的结合力,而外力则是来自外部的压力、引力等。自然形态除了生物形态和非生物形态,其实还存在一种不被人熟知的"类生物形态",它是介于生物形态和非生物形态之间的形态。不同的自然形态其生成的方式也各不相同,因此便形成了种类繁多、丰富多彩的自然形态。通过对自然形态的观察与分析、总结和归纳,可以探索发现形态生成的规律和原理,再经过启发引导、协同创新,以及创新形态的验证确证,最终便可生成新的形态,它也被称为"启发式创新形态"(Nature-inspired Innovation Form,NIF)。实际上,这种研究创新的建构方式与路径,也恰好遵循着哲学"本体论"的思维方法,如图22-1所示。

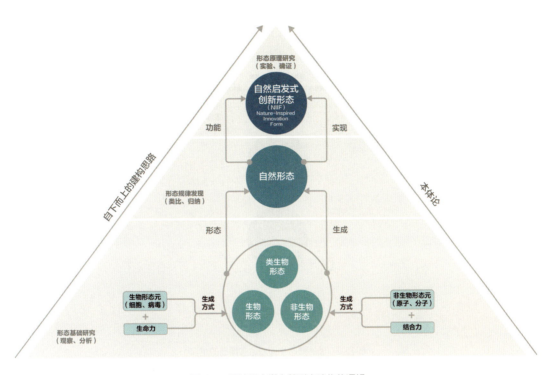

图 22-1　设计形态学自然形态建构的逻辑

2. 设计形态学与认识论

与自然形态相对应的是人造形态，它是人类在自然形态的启发下，结合自己的需求和愿望创造的，因而人造形态也可被理解为自然形态的衍生形态。人造形态的建构过程是一个"从无到有"的创造过程或"从有到新"的改造过程，也是"自上而下"的认知过程，"人造形态元"和"建构方式"构筑了人造元形态（基本形态）。人造形态元主要包括点、线、面、体、色彩、肌理及运动要素等，建构方式主要是建构的逻辑、方法和原则。人造元形态是指最基本的人造形态，它没有承载具体的功能，因而只具有一般性和抽象性意义。元形态具体化后又会涉及形态、材料、结构和工艺（技术）等造型要素。然后，再通过设计形态学思维与方法进行创造、改造。人造形态经过启发与引导、协同与创新，其面貌便能完整地展现出来。不过，需要赋予人造形态一定功能，其意义才会得以体现。也就是说，需要体现针对问题诉求（人类的需求与愿望）的求解，而这正是设计应用所要面对的问题和目标任务。因此，最终呈现的新形态应该是承载了一定功能和意义的人造形态，它也被称为"人类学习式创新形态"（Human Learning Innovation Form，HLIF）。而这种研究创新的建构方式与路径，又恰好遵循哲学"认识论"的思维与方法，如图 22-2 所示。

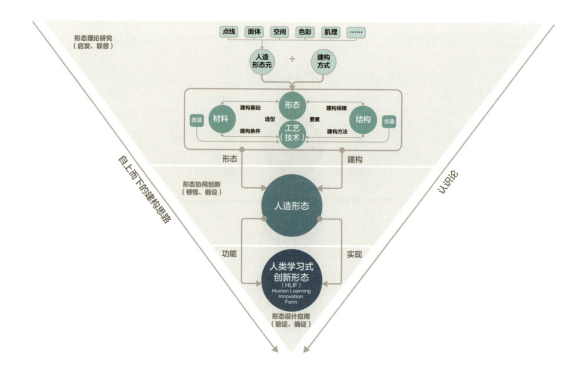

图 22-2　设计形态学人造形态建构的逻辑

3. 设计形态学与方法论

在设计形态学中，智慧形态是指"未发现"的自然形态和"未产生"的人造形态，因此其建构过程，其实就是在自然形态、人造形态建构的基础上综合而成的。如图22-3所示，其上半部分可谓是传承了人造形态的建构模式，而下半部分则几乎沿袭了自然形态的建构模式。与既有的自然形态和人造形态相比，智慧形态属于"未出现"的形态，实际上，它是对未来可能出现的形态的"期许"，一旦成"形"，便会立即成为既有形态。由此可见，智慧形态的建构，非常需要借鉴自然形态、人造形态建构的理论方法和实践经验。换言之，智慧形态的建构，绝不会撇开自然形态和人造形态建构的方法论，而去盲目地探索研究新形态。与之相反，这两种形态建构的方法论，已然成为智慧形态产生的源泉和"葵花宝典"。不过，智慧形态的研究重点并非聚焦于既有形态的规律、原理，以及借此进行的协同创新和设计应用，而是需要很好地借助既有形态生成的方法和经验，去探索未来可能出现的新颖奇幻、丰富多彩的"形态"世界。也就是说，它关注的其实是基于未来形态的探索研究与创新设计，而这正好与设计形态研究的目标产生了亲密的"吻合"。事实上，智慧形态兼具"自上而下"和"自下而上"两种认知模式，这又与设计形态学的方法论完全匹配。从这一点来看，智慧形态的建构又恰好遵循了哲学的"方法论"。

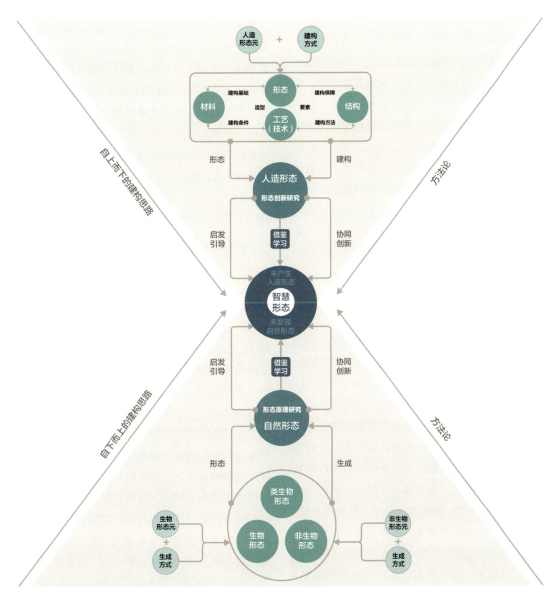

图22-3 设计形态学智慧形态建构的逻辑

综上所述,设计形态学与哲学三论均有密切关系,并从中受益匪浅。上面从设计形态学的自然形态、人造形态和智慧形态建构的三方面,分别阐述了它们与哲学的本体论、认识论和方法论的内在关系。不过,在设计形态学的实际应用中,哲学三论并非被简单地分配到三类形态建构之中发挥作用,而是通过相互交叉、组合和协同,以发挥更大、更重要的作用。

22.1.3 设计形态学与科学三论

设计形态学除了与哲学三大论有密切关系，也与科学方法论有着深厚的渊源。经典的科学三大论是指系统论、控制论和信息论。它们对设计形态学的建构与发展均具有非常重要的作用。系统论、控制论对设计形态学的思维与方法、知识体系的建构功不可没，而信息论则对设计形态学的知识生产、传播和使用意义非凡。此外，信息论对形态语义、寓意的研究也颇有帮助。随着时代的发展，科学方法论又出现了以耗散论、协同论和突变论为代表的"新三论"，它们对设计形态学的建构与发展也具有十分重要的意义。以下将重点针对与设计形态学关系更为密切的系统论、控制论和协同论进行论述。

1. 设计形态学与系统论

让设计形态学受益最大的当数系统论。它是科学三大论的基本方法论，其强调的是开放性、自组织性、复杂性、整体性、关联性、时序性，以及等级结构性、动态平衡性等，是所有系统共同具有的基本特征。这些特征既是系统的基本思想，也是其基本原则。一般系统论认为，系统是由若干要素以一定的结构形式连接构成的具有某种功能的有机整体，包括系统、要素、结构和功能四个概念，表明的是要素与要素、要素与系统、系统与环境等方面的关系。任何系统皆为有机整体，而系统的整体功能是各孤立要素所不具有的性质。实际上，每个形态就是一个开放的系统，它由形态元、内外力及建构方式所建构的具有特定功能的有机整体。不管它是宏观形态还是微观形态，是实体形态还是空间形态，是真实形态还是虚拟形态，均能形成自己独特的系统。

系统思想是一般系统论的基础，它是对系统本质属性的根本认识，而系统思想关注的核心问题就是如何让系统最优化。事实上，设计形态学的思维范式、方法论，以及知识体系的建构，均是在系统思想的指导下完成的。这种思想甚至渗透到了各个子系统和细小环节。系统同构是一般系统论的理论依据和方法论基础，一般是指不同系统的数学模型之间存在着数学同构。显然这对数字形态及虚拟世界的建构具有非常重要的意义。开放系统是一般系统论最重要的概念，其特点是系统与外界环境之间有物质、能量或信息的交换。用系统思想来观察现实世界，几乎一切系统都是开放的系统。在设计形态学学科的建构中，提出的"明确核心内容、模糊边界范围"理念，其实就得益于开放系统的思想启发和引导。

2. 设计形态学与控制论

控制论是由多种学科（自动控制、电子技术、无线电通信、计算机技术、神经生理学、数理逻辑、语言等）相互渗透的产物。无论是机器、生物体还是社会，虽然分属不同性质的系统，却均会依据周围环境的变化来调整和决定自己的运行。控制论是由美国应用数学家诺伯特·维纳（Norbert Wiener）于1948年提出的。这一学说立足于"可能性空间"，将机器中的控制与调节原理类比到生物体或社会组织，并将相应的控制原理作为研究对象。[1] 在控制方法论的基础上，维纳提出了黑箱认识论，并对信息、系统、质变中的渐变与跃迁进行了准确的数学描述，为人们理性地认知客体提供了一种途径。[2] 控制论是从信息和控制两个方面来研究系统的，其方法涉及了四个方面：(1) 确定输入输出变量；(2) 黑箱方法；(3) 模型化方法；(4) 统计方法。

若将设计形态学研究过程看作一个"控制系统"，那么针对"原形态"（狭义或广义原形态）的研究及其规律和原理的发现，就可被看作为信息提取，即输入变量。再经过启发、联想和协同创新，最后产生"新形态"，则可视为信息输出，即

[1] 维纳.控制论：关于动物和机器的控制与传播科学[M].2版.北京：中国传媒大学出版社，2018.
[2] 金观涛，华国凡.控制论与科学方法论[M].北京：新星出版社，2005.

输出变量。然后根据"系统"的输入、输出变量，找出它们之间存在的函数关系（黑箱）的方法。黑箱方法可用来研究复杂系统，这种方法也被用于研究形态生成的数字模拟过程。正如人作为认知主体，可对研究对象（原形态）施加可控制变量，并通过收集对象的可观察变量，提出对形态规律、原理的归纳与"猜想"，从而建构脱离于原形态的理论模型，而打开黑箱就是对一个理论模型的"验证"，使其趋近完善。

通过引入"状态变量"建立设计形态学的系统模型可分为两组：一组用于描述形态系统的演变规律，另一组则用来研究形态系统与外界的关系。经过抽象的形态研究系统模型，可用于一般性形态研究并确定其系统的类别与特性。形态研究系统的特性是通过系统的结构产生的，同类形态研究系统通常具有同类结构。控制论的模型化方法和推理式属性适用于包括设计形态学研究在内的一切领域控制系统，同时也有助于对控制系统一般特性的研究，它亦属于统计方法的研究范畴。借助控制论的研究方法，设计形态学可在实践中获得从原型到原理的认知跃迁，并与众多学科建立共同的议题，形成学科的"交叉点"。

3. 设计形态学与协同论

协同论亦称"协同学"，是由德国著名物理学家赫尔曼·哈肯（Hermann Haken）创立的。哈肯将其称为"协同学"有两方面原因，一方面，由于人们研究的对象是由许多子系统联合作用产生宏观结构和功能的；另一方面，它又是由许多不同的学科进行合作来发现自组织系统的一般原理的。"协同论"认为，尽管客观世界的系统千差万别，但在整个环境中，各个系统间存在着相互影响而又相互合作的关系。实际上，"协同论"便是在研究事物从"旧结构"转变为"新结构"的共同规律基础上形成和发展的，其重点是通过类比对从"无序"到"有序"的现象建立了一整套数学模型和处理方案，并推广至更加广泛的领域。因此，"协同论"对设计形态学的理论建构和研究创新均具有很高的价值和重要的指导作用。

此外，设计形态学还可借助"协同学"的方法论，将其研究成果用类比的方式拓宽至其他学科，并为探索未知领域提供有效手段，还可通过发现影响形态研究系统变化的控制因素，以发挥形态系统与子系统间的"协同作用"。协同作用其实是系统构建的内在驱动力，任何复杂的系统，在外来能量的作用下，或者当"物态"达到某种临界值时，子系统之间就会产生协同作用。这种协同作用能使系统在临界点发生质变，从而产生"协同效应"，使系统从无序变为有序，从混沌中产生某种稳定的结构。协同效应说明了系统的自组织现象，很好地化解了设计形态学在学科交叉和协同创新上遇到的困境，使其思维一下子变得豁然开朗起来。

协同论还揭示了物态变化的普遍程式：旧结构—不稳定性—新结构，即通过"随机性"与"决定性"的相互作用，将系统从其旧状态驱动到"新组态"。此外，它还非常专注于研究不同学科中共同存在的本质特征，以及以此为目的的系统理论，并具有广泛的适用性或普适性。因此，协同论能很好地成为设计形态学研究的重要工具和方法。由于协同论的使命不仅是发现自然界中的一般规律，还在非生物形态与生物形态之间架起了一座桥梁，它试图把非生物形态与生物形态统一起来，发现它们存在的共同本质规律。在协同论的启发下，设计形态学的研究应聚焦于揭示形态结构生成的一般原理和规律，不仅是为了研究形态、人和环境，更是为了研究形态的本源和生态系统的规律。

22.2 设计形态学研究的学术贡献和现实意义

22.2.1 第一篇的学术贡献及其意义

1. 创新性地提出了设计形态学的建构理论

设计形态学的研究包括两部分：核心内容和边界范围。"核心内容"就是本学科研究的基本定位，而"边界范围"则是期望研究所达到的规模和体量。针对设计形态学的特点和发展前景，我们创新性地提出了"明确设计形态学的核心内容，模糊设计形态学的边界范围"的学科建构与发展指导思想。为了更好地进行设计形态学的研究，本篇借助科学分类法对形态进行了分类。尽管单一形态分类可较好地划分出形态族群，梳理出彼此之间的逻辑关系，但难以呈现出形态的整体特征。于是，便创造性地提出了"复合形态分类法"。该分类法主要从三个维度对形态进行考量：一是形态的尺寸；二是形态的维度；三是形态的内外因。与传统的形态分类法相比，"复合形态分类法"具有非常明显的优势，能较全面地反映形态各方面的综合特性，因而更便于对形态进行分析和研究。在形态分类的基础上，我们还首次提出了设计形态学形态（自然形态、人造形态、智慧形态、原生形态、意象形态、交互形态）的建构逻辑与方法，设计形态学科学属性与人文属性的内涵、作用和意义，以及以形态的"元形化"和"数字化"分别建构的真实世界和虚拟世界的建构理论和方法等。此外，还在设计形态学的视角和三种创新途径的基础上，对"协同创新"的内涵进行了重新定义，从而很好地厘清了它与原创设计的关系。

2. 系统性地建构了设计形态学的知识体系

设计形态学的思维方法、理论概念及相关研究工作都是围绕"形态研究"展开的。实际上，核心知识也就是学科的固有理念，它是本学科的核心学术思想和学术主张，是其世界观、价值观的集中体现。设计形态学的核心知识，源于"设计学"与"形态学"结合后形成的综合性知识。通过强化以"形态研究"为事实的学术主张，凝聚人们对形态生成和创造的科学、人文思想，再结合长期的设计研究与创新，逐渐形成逻辑严谨、内容凝练且性格鲜明的知识建构。基于形态研究的核心知识建构对设计形态学来说至关重要，它不仅协同着一般知识的建构，还兼顾着跨学科知识建构的"桥梁"作用，也是区分其他学科知识最显著的标志。与核心知识建构相比，一般知识建构虽然没有那些炫目的光环，但它却是设计形态学知识体系建构的基石，而且还是内容最多、体量最大的部分。设计形态学的一般知识建构主要由基本概念、基础理论及思维方法等构成。在设计形态学的知识建构过程中，跨学科知识建构是最复杂的。跨学科知识融通不仅需要能综合多学科知识的"交叉点"，更需要贯穿于知识迷宫的"阿里阿德涅的线团"。当"形态研究"被视为多学科知识交叉的"交叉点"时，设计形态学思维便被视为跨学科知识融通的"阿里阿德涅的线团"。设计形态学跨学科知识建构以设计、艺术、工程和技术等知识为基础，以科学、人文、伦理和经济等知识为后盾，不仅涉及物质（事实）与精神（意义）的丰富内容，而且还延伸到了自然和社会的广阔领域。实际上，设计形态学正是借助形态研究（核心知识）所具有的多学科"交叉点"之特性，非常便利地与众多学科产生了深入的交叉融合与协同创新。

3. 综合性地提出了设计形态学的思维范式

设计形态学思维的建构源自众多学科的思维范式。实际上，它是在广泛吸收各类思维之精华的基础上再进行整合和提炼而成的。具体来说，设计形态学思维其实可视为三类思维的"聚合体"，它主要包括：源自科技思维与工程思维的设计形态学思维范式，源自哲学思维、美学思维、心理学思维和语言学思维的设计形态学思维范式，

以及源自艺术思维与设计思维的设计形态学思维范式。不过，在三种思维范式中还隐藏着一种复合范式，这就是源自"交叉学科思维"的设计形态学思维范式。在"3+1"种思维范式的共同作用下，设计形态学思维不仅拥有了巨大的施展空间，而且还获得了多渠道解决问题的综合能力。它宛如设计形态学跳动的"灵魂"，虽然它看不见、摸不着，却能在设计形态学研究与创新过程中起到引领作用，并且贯穿该过程的始终。在设计形态学思维的强劲驱动下，设计形态学研究既能借助逻辑思维（归纳推理、演绎推理、溯因推理、类比推理等）去探索研究形态的内在规律和原理，凝练形态研究与协同创新的理论、方法、知识及评价体系，又可依靠想象思维、形象思维和感性思维进行形态研究的拓展与演变，特别是针对"人"与"形态"关系及规律的探究，进而延伸到协同创新思维的启发、引导、联想与发散等。同时，设计形态学还可借助"形态研究"这一交叉点，与众多学科进行知识、方法和思维的交叉融合，以不断丰富设计形态学思维内涵。

4. 创新性地提出了设计形态学的方法论

设计形态学的方法论是在研究逻辑学与方法论、科学与工程方法论、跨学科方法论、TRIZ方法学、顿悟与渐悟方法论，以及设计学方法论等的基础上，通过博采众长而创新性地提出的，具有系统性和多元范式的方法论。经过长期的研究与设计实践，设计形态学的方法论已逐渐形成了逻辑严谨、特色鲜明的方法论，它不仅为设计形态学的建立奠定了坚实的基础，更在设计形态学的研究与创新过程中起到了极其关键的作用。设计形态学方法论的框架实际上是由三个部分建构而成的：(1) 从"对象"（原形态）的研究到其原理、规律的发现；(2) 从形态的规律原理到"目标"（新形态）的实现；(3) 贯穿于前两部分的"人因作用"。在三部分的建构中，皆需要本体论、认识论、决定论、系统论和协同论思想方法的支持和引导。依据设计形态学的框架，就能方便地建

构出设计形态学方法论的标准模型：原形态—形态规律原理—新形态，并在此基础上演化出狭义原形态研究方法论（基本型）、广义原形态研究方法论（衍生型）和未知自然形态研究方法论（衍生型）三种方法论范式，以及六种子方法论。同时，本书还提出了在设计形态学方法论的建构与应用过程中应遵守的五条重要原则：(1) 研究对象或研究问题是真实的（真命题）；(2) 研究过程符合科学与人文规律（逻辑性）；(3) 研究范式可根据目标进行选择（可选择）；(4) 研究成果可以反复检验和验证（可验证）；(5) 研究系统具有开放性和兼容性（可兼容）。这样，便确保了设计形态学方法论在实施过程中不会出现大的偏差。不过设计形态学方法论并不是一成不变的，它也会随着学科的发展而与时俱进。

此外，本书还创造性地提出了"顿悟—渐悟"方法论。顿悟和渐悟虽然均是禅宗重要的思维方法，但这种思维方法也早被学者、设计师们应用于广泛的学术探索和设计研究之中。许多科学家正是在其大量科学实验的基础上，经过长期的冥思苦想，忽然受到某种事物启发顿悟出了重大的科学发现。而文学、艺术和设计等学科更是如此，顿悟甚至还成为创作/创造的重要灵感来源。实际上，"顿悟—渐悟"方法论包括两个阶段：渐悟阶段和顿悟阶段。通过大量研究发现，顿悟其实并非来无影去无踪，而是确实有一定的规律可循。首先，它必须以大量的前期研究经验为基础，并在长期研究中逐渐接近目标，而这便是"渐悟阶段"。然后借助轻松、舒适的激发环境和至关重要的激发条件，以促进顿悟的产生，这便是"顿悟阶段"，而四种常见的激发条件是：(1) 改变视角；(2) 抛弃框架；(3) 汇聚经验；(4) 碰撞思想。事实上，这些都是顿悟产生的重要前提条件。"顿悟—渐悟"方法论的提出，不仅为设计形态学方法论的建构提供了重要补充，更为设计思维与创新提供了新的理论依据，从而也使"顿悟"终于成为可以教授的方法和技能。

5. 创新性地提出了设计形态学生态观

将"生态系统"的理念纳入设计形态学，其实就是要借助"生态学"的系统思维与方法来促进设计形态学研究。设计形态学的生态系统既囊括了"自然生态系统"，还融合了与人类关系密切的"类生态系统"，而这也正是设计形态学的重要研究范围，显然设计形态学的研究范围比"生态学"更加广泛且复杂、多变。因此，在设计形态学的生态观中，人们系统地提出了基于"形态群落"的自然生态系统、类生态系统、仿生态系统、科学人文环境的创新思想理念。具体表现为：在自然生态系统中，一方面需要人类在依靠科学技术去探索和改造自然形态的同时，必须遵循自然形态的规律和基本原则；另一方面又需要人类借助人文知识，通过对自然形态的研究，从中不断学习并获得启示，进而促进和提升其创新力。在类生态系统中，人类既要依靠科学技术和人文知识去创造人造形态，又需要在享用人造形态的同时，借助人文思想和批评不断反思其行为。由此可见，设计形态学不仅要注重人类与自然形态、人造形态的动态平衡，更要强化自然生态系统和类生态系统的动态平衡。而要确保实现其动态平衡，就必须依托科学与人文这一生态环境。尽管生态平衡是人类追求的目标，但其平衡状态却并非持久的，甚至只是瞬间。作为设计形态学的"生态环境"，科技与人文也是在相互博弈中实现其动态平衡的。倡导设计形态学的生态观，还能提升设计研究人员的价值观和世界观，帮助他们用全新的思维和视角进行"形态研究"。

6. 创新性地提出了一批设计形态学新概念

本书在设计形态学的建构过程中提出了一批新的概念。在这些概念中，有些概念是原创的，如智慧形态、第三自然、形态群落和元形化等；而有些概念则是创新的，如形态元、参数化数字形态、类生态系统，以及人造生态和人为生态等；还有些概念在原概念基础上进行了内涵的创新或拓展，如原形态、内力、运动数字形态、智慧材料，以及协同创新等。此外，还有的是多个概念组合的创新，如原生形态、意象形态和交互形态，以及自然材料、人造材料和智慧材料等。具体详见本节第六部分（见表22-1）。毋庸置疑，关键性、高价值概念的提出和定义对一个学科的建设具有非常重要的意义。事实上，它是学科理论、思维与方法的产出，知识体系的建构，以及应用研究与创新的重要"基石"。由此可见，这些概念的创新性提出或重新定义，不仅为设计形态学的研究与设计创新铺平了道路，更为设计形态学的建构与未来发展奠定了牢固的基础。

22.2.2　第二篇的学术贡献及其意义

1. 创新性地提出了理想形态与现实形态的描述方法

描述"形态的内在确定性"是设计形态学之科学属性的基础，也是将客观存在的"现实形态"转化为人类认知观念中"理想形态"的重要过程。而如何描述形态的内在确定性，则有两种基本方法：一种是将理想形态通过数学方式进行抽象描述；另一种则是将自然形态通过离散网格进行拟合。理想形态的数学抽象描述指的是以函数等方式描绘理想形态。参数曲线就是在数值分析领域建立的一种连续的理想形态。所谓"参数"，即在曲线定义的过程中引入时间"T"，并用时间参数描述绘制曲线的过程。通过对理想形态描述方法的研究，人类有能力将脑海中的概念形态准确地描绘出来。为了准确地刻画自然的细节，人们通过网格、场域等方法分别描述实体与空间。如网格中的拓扑结构描述了几何变形中不变的相对位置关系，而场域中采样点的向量特征描述了虚拟空间中存在的某种趋势。要在设计学研究中对形态有确切描述，对理想形态的表达与对现实形态的刻画皆必不可少。

2. 创新性地提出了连续几何与离散几何的拓扑转换方法

本篇创新性地提出了通过数字物理模型，将基于NURBS连续曲面或实体建模的数字几何转化为网格模型。此方法通过重拓扑高效地将工业建模工程中的多重曲面文件，转化成均匀连续的网格文件，为参数化设计、有限元分析工作提供可衔接的"桥梁"，并形成参数化设计工作流程闭环。在实体物理找形理论的基础上，本篇通过基于Rhino平台的算法插件，将预设有杆件弹簧力、边界锚固力、目标吸引力等诸多约束的基础网格，包覆到目标多重曲面上，并通过动力学算法多次迭代收敛，将重拓扑网格无限趋近于原曲面，最终重构为均匀连续、网格数可控的四边网格。经过此工艺流程后，设计师只需简单的操作，便可迅速对非连续多重曲面进行重拓扑工作。通过动力学模拟方法的重拓扑工艺，可为参数化设计师更顺畅地对接工厂，同时也使有限元分析辅助支持设计更具效率，它也是设计学研究科学化的底层技术之一。

3. 针对形态建构三要素的前沿探索

本篇从三个方面探索形态建构要素的前沿。首先是材料的生物智能与相变。事实上，材料会随着时间、环境的变化而发生改变。因此，在设计之初就应该将其作为建构因素予以考虑。设计过程不仅是对产品最终形态的描述，也需要对产品建构方法进行设计。自然材料以其生长方向可控制，以及死亡后可降解、可固化等特点而被设计学所关注。结构同样是形态建构要素之一，它强调材料之间的组合方式，其基础是对材料受力方式的认知，并以此进行组织。以张拉整体为原型的结构单元，是一种直接显示拉力与压力的一种构造。基于张拉整体结构组成的造型也可回避复杂的受力分析，更易于被人掌握。工艺的本质是对制造过程的设计。实际上，设计阶段也对工艺路径、工艺过程，以及环境影响进行研究。随着智能传感设备的研究推进，以及人工智能技术对经验类信息的高效学习，工具的智能会让人们对生产制造的本质进行反思与再设计，由此也对设计创新带来贡献。

22.2.3 第三篇的学术贡献及其意义

1. 系统阐述了形态认知的基本规律

本篇首先确立了设计形态学的人文属性研究是围绕"形态"与"人类"的关系展开的，其研究聚焦于人类针对形态的客观感受、主观认知和相互影响，进而总结、归纳出形态认知的基本规律。同时，在此基础上进一步探讨了人文属性对设计形态学学科的思维、理论、方法等构建的价值和意义。最终总结出了设计形态学人文属性的三条原则，即从使用的感受性来监管设计创意，从表意的认知性来规范创新行为，从交互的体验性来协同人与形态的关系。此外，还通过跨学科研究的展开，着重针对与设计形态学关联密切的三个学科（符号学、美学和基础心理学）进行了深入的探讨和研究，从而为设计形态学人文属性的建构奠定了坚实的基础，大大丰富了研究内容。具体研究成果：（1）通过对符号学的理解和研究，提出"形态衍义"，并揭示"人文属性"的意义对于引导设计形态学从"设计研究"到"设计创新"进程的正向发展和价值取向。（2）设计形态学的"设计研究过程"需要解决美的现象问题，即形态的形式美规律；而设计形态学的"设计创新过程"则应解决美的目标问题，即创造审美对象形态。前者强调揭示形态之美的本源；后者注重实现设计之美的创造。（3）借助基础心理学研究的"五因素"，来研究形态中的感觉因素、知觉因素、意识因素、思维因素和动机因素，并在形态研究过程中，强化了"人""人因""人机"关系后的"形态衍生"效应。同时，探讨基础心理学研究方法和手段在设计形态学中应用的可能性。

2. 创新性地提出了原生、意象、交互形态的概念及其建构逻辑

设计形态学在其人文属性方面研究的重要学术贡献是，人们针对人文属性研究提出了三种形态的分类，即原生形态、意象形态和交互形态。从而为设计形态学的人文属性研究规划出了三条清晰的研究方向和途径，并展开基于三种形态的理论研究与设计探索。

"原生形态"的研究聚焦于"感知"与"同构"。通过研究，厘清人文属性中"原生形态"与科学属性中"自然形态"的本质差别。对原生形态的研究，不仅在于对形态本身的研究、归纳和总结，更在于研究对象对人形成感受的研究（感受的原因、感受的过程和感受的结果等）。"意象形态"的研究强调"创造"与"移情"。基于创造的意象形态通常具有"抽象性"和"不可定义性"。意象形态是由人参与制造的，它们介于抽象与具象之间，并且可通过不同的思维方式进行形态转化。在设计形态学的研究过程中，注重从不同角度分析人对该类意象形态创造的影响和意义，具有重要的研究价值。"交互形态"的研究关注"生成"与"体验"。"生成"的输入、输出过程对交互形态的影响很大，因而需要注重分析"人与机""人与物"之间的交互方式；"体验"包括体验的要素、方式和价值。协同生成与体验的研究需聚焦在"形态"与"人""人因""人机"的关系之上。

3. 设计形态学人文属性研究的价值取向

研究设计形态学人文属性，其实是为了探究人与形态的关系，这种隐性的关系可通过人类对形态的感觉、认知和交互方式得以显现或具体化。经过验证、总结、提炼、发散和应用等研究，使这种关系便逐渐稳定下来，变得更易于把控。尽管人文属性非常关注对"人"的研究，但不主张以"人"为研究的中心，而是将人与形态平等看待，甚至把"人"看作形态一部分。因此，不管是研究"人因"还是"人机"，人并未在其中扮演主导者，而是扮演形态的"替身"或特殊形态。人对形态的感受和认知通常是个性化的。那么，对众人来说，这种感受和认知是否具有普遍性规律，恰是人文属性研究的重要内容。针对人文属性的研究，很好地弥补了设计形态学在人文方面的缺失，使其与设计形态学的科学属性形成了完美的互补关系，从而让设计形态学在快速发展、扩张的同时，能够更好地兼顾各方利益，实现平衡发展。在人文属性与科学属性的共同作用下，设计形态学必将稳步前行，并在未来的发展过程中，展现其巨大的协同创新潜力和卓有建树的学术贡献。

22.2.4 第四篇的学术贡献及其意义

1. 系统地提出了真实世界形态组织构造的知识框架

本篇针对"真实世界"形态组织构造的相关知识进行了梳理，使人们深刻意识到探索和发现形态组织构造的原理是真实世界的核心研究内容，而且其涉及的知识非常广阔，包括生命科学、材料科学、数学、物理学等众多学科。为了更好地进行研究，需要通过设计形态学思维与方法进行知识的整合，实现知识结构的创新。为此，课题组首先将真实世界的形态进行了分类，将其分为生物形态、非生物形态和类生物形态。然后以"形态研究"为纽带，将多学科知识联系起来，并进行知识结构重组，系统性提出了真实世界形态组织构造的知识结构框架。该知识结构框架的提出，不仅为真实世界组织构造的研究提供了理论基础，而且还为设计形态学的知识体系建构做出了极其重要的贡献。此外，设计形态学关于真实世界的研究，还能很好地促进各学科的交叉和知识融通，借助"形态研究"最大化地发挥跨学科研究优势，并将协同创新推向新高度。随着对生命科学、材料科学等领域的跨学科研究不断深入，设计形态学对真实世界的研究也会更加深入、广泛，而针对形态组织构造的未来创新也会更具

挑战性和突破性。此外，本篇还提出了"类生物形态"（原创概念）、"智慧材料"（内涵创新概念）等创新概念和概念组，从而为该知识结构框架奠定了坚实的基础。

2. 创新性地提出了基于设计形态学的材料之研究方法

设计形态学下的材料研究分为自然材料、人造材料及智慧材料，其研究方法是基于真实世界形态组织构造的认知发展而来的。这种研究方法通过运用自然形态、人造形态及智慧形态的组织构造规律，帮助人们去认知、掌握和制造新材料，并应用于设计创新之中。传统设计中的材料只是设计载体，与设计的目标、功能关系并不密切，对材料的选择标准也仅限于材料的表象（如硬度、质感和色彩等）。而设计形态学下的材料研究，则以材料的形态组织构造为基石，通过探究其本质规律和原理，再经联想与协同创新，最终应用于设计之中。这种研究方法不仅颇具科学性，而且还为创新设计提供了新思路，开辟了新天地。实际上，以材料研究为基础展开的设计创新，是对设计形态学真实世界形态研究方法的具体化，也是对真实世界组织构造知识框架的检验。由于组织构造的研究需要聚焦到微观领域，因而设计形态学研究也被从宏观世界引入了神奇的微观世界。例如，对设计形态学下可编程材料的研究，可根据需求编程材料的微观结构，并控制材料的力学特性以实现设计应用创新。该研究方法能使人类需求得到极大的满足，从而推动个性化、定制化设计创新的发展。此外，该研究方法还强化了设计对其要素的可控性，从而大幅提升了设计的效能。

22.2.5 第五篇的学术贡献及其意义

1. 系统性地建立了数字形态研究框架

数字形态最重要的特点是"数"。"数"可以成本极低的方式复制、繁衍、生长和演化，并构建出无穷的可能性。二进制是数字形态得以构建的本质逻辑，并通过数学计算演化出各种复杂的规则来表示特定的形态概念。数字形态研究框架创新性地呈现了如何从"数的形态化"到"形态的数化"。通过对物理环境中形态的研究获取形态参数，即"形态的数化"，以特定的设计规则、算法与程序对形态参数加以运算，并通过"数的形态化"输出数字形态。数字形态研究框架能够辅助研究者与设计师在数字环境和物理环境中建立有效的映射，将物理环境的现象抽象为算法和模型，以数字形态呈现出来。

数字形态研究框架包含三个层面：形态数字化、数字形态运算化和数字形态可感化。在形态数字化层面，研究分析了形态数字的三个基本构建类型，即几何类型、数据类型与运算类型。在数字形态运算化层面，形态构建是在数学计算与逻辑操作下逐渐形成的，它不仅区别于传统感性的形态构建方式，更能实现学科之间的协同创新。当形态数字化且运算完成后，便需要对其进行可感知化呈现。在数字形态可感化的研究中，着重探索了形态被感知的过程，以及相应的感知要素和技术实现方式，为数字形态的呈现方式奠定了重要的认知与技术基础。

2. 创新性地提出了数字形态的生成方法

数字形态的生成方法聚焦于形态生成的规律研究，通过计算机图形学和计算几何中的算法来生成数字形态。这种结合了设计、生物、计算机等学科的协同创新研究，正是数字形态生成方法研究的重要基石。从"形态模拟"到"形态探索"是数字形态生成方法的核心思想。基于设计形态学"三种自然"的分类，可将数字形态的生成方法分为两大类型：一种是对"已知形态"模拟的方法，即"形态模拟"；另一种是对"未知形态"探索的方法，即"形态探索"。"形态模拟算法"重点在于分析"已知形态"内在的数理逻辑，并基于此设计程序。自然界中有很多局部具有相似性、整体具有变化性的形态，通过特定的机制逐步成形，如植物、真菌、细菌及自然景观等。本

篇研究了典型的形态模拟算法，包括分形算法、斐波那契数列算法、波形态算法、泰森多边面算法、极小曲面算法等。"形态探索算法"没有直接的基础对象作为参考，无法直接转译特征或规律并作为设计依据，因此，需要着重利用"外因"与"优化"。外因是约束和影响形态生成的重要因素，在外因的不断引导下，会驱使形态往一种特定的方向发展，通过一段时间的迭代，从而达到相对稳定的状态。优化并不一定意味着找到唯一的最优形态，而是次优形态或符合要求的形态，最重要的那些是无法用经验获取且具有创新性和不可预料的形态。

3. 创新性地提出了三个数字形态概念

本篇在参数化设计、动态模拟和人工智能三大领域对数字形态进行了深入研究，提出了"参数化数字形态""运动数字形态""人工智能数字形态"。参数化数字形态通过对某类型形态的研究，构建一般性逻辑框架与程序，全流程参数化建模，利用变量控制形态变化。参数化数字形态针对的是静态造型，而对于自然界中最普遍的动态现象的研究，则集中于运动数字形态生成方法。运动数字形态的生成需要经过多个时间步长，所以它是一种"动态系统"。由于数字形态的本质是二进制构建的规则，因此参数化数字形态在程序和算法的基础上，侧重于对相应参数的实时控制，从而快速地输出结果。虽然参数化数字形态充分利用了计算机的算力，然而，其中的参数却是由人类依据直觉和经验决定的，所以仍然以人类设计为主导。在人工智能数字形态中，参数由计算机决定，计算机不仅能以拟人的思维去设计参数、评估形态方案，而且能发掘人类无法考虑到的一些参数，从而突破人类的思维局限。事实上，人类仅需输入需求，计算机便可自主配置参数以生成无数种可能的形态，然后再反馈符合要求的形态方案。从设计形态学的视角来看，人工智能数字形态是利用计算机在一个包含所有形态可能性的空间中找到符合要求的形态，即对未知形态的探索。

22.2.6　设计形态学研究的主要学术贡献汇总

本书内容是针对"设计形态学"学科建构而展开的研究及取得的成果。这些研究成果不仅为本学科的建设厘清了思路，明确了方向，更为其概念、方法、理论及知识体系的建构奠定了坚实的基础，从而为设计形态学的研究确立了学术价值和地位，为其未来发展规划了新的路径和蓝图，也为设计学科的发展及跨学科的探索研究做出了重要贡献。设计形态学的主要学术贡献可分为四大类77小项，具体内容参见表22-1所示。

表22-1　设计形态学研究的主要学术贡献

类别	创新内容	创新类别		所在位置
概念创新与建构	设计形态学	内涵创新概念	创新组合概念	
	形态			2.1.1
	造型			2.1.2
	形态研究			2.1.4
	协同创新			
	设计形态学的科学属性	创新概念	创新组合概念	
	设计形态学的人文属性			
	形态的科学性			2.2.3
	形态的人文性			

续表

类别	创新内容	创新类别		所在位置
概念创新与建构	元形化	原创概念	创新组合概念	2.2.4
	数字化			
	第一自然与自然形态		创新组合概念	2.1.3
	第二自然与人造形态			
	第三自然与智慧形态	原创概念		
	生物形态及其形态元		创新组合概念	15.2.2
	非生物形态及形态元			
	类生物形态及形态元	原创概念		
	天然材料		创新组合概念	16.1.3
	人造材料			
	智慧材料	内涵创新概念		
	原生形态	内涵创新概念	创新组合概念	2.2.3
	意象形态			
	交互形态			
	原形态	内涵创新概念	创新组合概念	2.1.4
	狭义原形态			
	广义原形态			
	形态元	创新概念	创新组合概念	2.1.1 2.2.2
	内力	内涵创新概念		
	外力			
	自然生态系统		创新组合概念	5.2.3
	类生态系统与人造、人为生态	创新概念		
	数字仿生态系统与数字化生态			
	形态群落	原创概念		
	形态同构		创新组合概念	12.1.2
	形态移情	创新概念		12.2.2
	形态体验			12.3.2
	参数化数字形态	创新概念	创新组合概念	18.2.2
	运动数字形态	内涵创新概念		
	人工智能数字形态			
	设计形态学核心内容与边界	原创理论		1.2.2
	设计形态学的形态认知规律	创新理论		2.2.3
	设计形态学的生态观	原创理论	系统性理论	5.2.3

续表

类别	创新内容	创新类别		所在位置
理论创新与建构	自然形态的建构逻辑	原创理论	创新组合理论	2.2.2
	人造形态的建构逻辑			
	智慧形态的建构逻辑			
	原生形态的建构逻辑	创新理论	创新组合理论	12.1
	意象形态的建构逻辑			12.2
	交互形态的建构逻辑			12.3
	形态的数字化	创新理论	创新组合理论	19.1
	数字形态的运算化			19.2
	数字形态的可感化			19.3
方法创新与建构	设计形态学思维范式（3+1）	原创方法		3.4.4
	设计形态学复合分类法	原创方法		2.2.1
	设计形态学方法论	原创方法		4.3.2
	顿悟-渐悟方法论	原创方法		4.2.3
	形态模拟算法	创新方法	创新组合方法	19.1.3
	形态探索算法			
	自然材料的研究方法	创新方法	创新组合方法	15.2
	人造材料的研究方法			15.3
	智慧材料的研究方法			15.4
	材料的生物智能与相变	创新方法	创新组合方法	7.2.1
	结构的原型与优化思维			7.2.2
	工艺的降维与工具智能			7.2.3
	基于动力学模拟的连续几何与离散几何的拓扑转换方法	创新方法		7.1.1
	自然的数学化：基于柏林噪声与三角函数的几何映射	创新方法	创新组合方法	8.2.1
	机械的自然观：实体物理找形方法与数字物理找形方法			8.2.2
知识创新与建构	设计形态学核心知识建构	创新知识建构	创新知识体系建构	5.1.1
	设计形态学一般知识建构			5.1.2
	设计形态学跨学科知识建构			5.1.3
	真实世界的知识建构	创新知识建构	创新知识体系建构	5.2.4
	虚拟世界的知识建构			
	形态研究多元性、交叉性原则	创新知识	创新知识建构	22.1.1
	形态与人类的协同性研究原则			
	形态、人类与环境的系统性研究原则			

第 23 章 发展趋势与前景

23.1 基于设计形态学的国际高水平研究成果发表概况

为了解目前国际上现有与设计形态学相关的高水平研究成果发表情况，本次通过科睿唯安（Clarivate）旗下Web of Science数据库检索关键词设计形态学（Design Morphology），检索结果共计75 191个。为对被检索发表的特征进行分析，本次调取文献样本共计23 500个，调取优先级为根据引用率从高到低排序。本次数据分析、数据可视化工具为荷兰莱顿大学学者艾克和沃尔特曼开发的开源文献分析工具VOSviewer。分析工作主要围绕文献关键词共现（Co-occurrence of Keywords）、文献耦合（Bibliographic coupling）、共被引（Co-citation）和共同作者（Co-authorship）展开。

23.1.1 关键词共现分析

关键词共现，是通过文献中出现频率最多且最核心的词语，来分析样本与样本间主题的联系性和关键词的权重。通过关键词共现分析可知，目前国际高水平研究成果发表以形态学、设计、城市形态、数理形态等为主题展开的研究较为密集，同时其涉猎面十分广泛，如纳米技术、晶体形态、结构、材料、高分子聚合物、建造、数学、城市、图像处理、模拟等主题均有涉及，如图23-1所示。形态学主题与材料、纳米技术、结构、机能等主题联系十分紧密，而设计主题则与城市形态、城市设计、造型等主题联系更为紧密，如图23-2所示。从时间线来看，自2016年以后，讨论以城市形态、造型、城市设计，以及建造、优化、纳米微粒为主题的文献越来越多，而自2018年以后，讨论城市形态、造型、城市、可持续、效率提升、复合材料主题的文献出现频率进一步变高，如图23-3所示。

23.1.2 文献耦合分析

文献耦合分析是通过样本文献内相同引用文献的数量，来检验样本文献间的相似性的。通过文献耦合分析可知，聚合物领域研究的权重最大，同时涉及化工、材料、生物薄膜、可持续、城市形态、生物工程和生物技术领域的研究，如图23-4所示。同时，在生物技术和生物工程领域内发生的研究交叉最多，而可持续和城市形态、材料和化工领域间研究的联系相对密切。

23.1.3 共被引分析

共被引分析是通过样本文献内共同被引次数，来检验样本文献间的相似性的。通过文献来源共被引分析可知，发表在*Nature*和*Science*上的研究影响最大，权重相对较高，几乎与其他的研究领域均产生了联系，如图23-5所示。主要研究集中在化工领域和材料领域研究，它们产生的交叉研究最多，而生物技术和生物工程领域间的交叉研究与其他研究领域联系较少。

23.1.4 共同作者分析

共同作者分析是指通过样本文献共同作者研究单位的国家所属，了解不同国家间联协研究的情况。通过分析可知，来自中国和美国的研究者所占权重最高，而来自德国、意大利、瑞典、澳大利亚、法国、丹麦、瑞士、土耳其的研究者间的合作最为密切，共同研究内容联系更为紧密，如图23-6所示。研究单位属于中国的研究者与其他几乎所有所属国的研究者开展了联协研究。

图23-1至图23-6中的英文关键词译文可参见表23-1。

图23-1 所有关键词共现密度

图 23-2 形态学和设计关键词共现

设计形态学

图23-3 所有关键词共现时间线

362

图23-4 文献来源耦合

图23-5 文献来源共被引部分

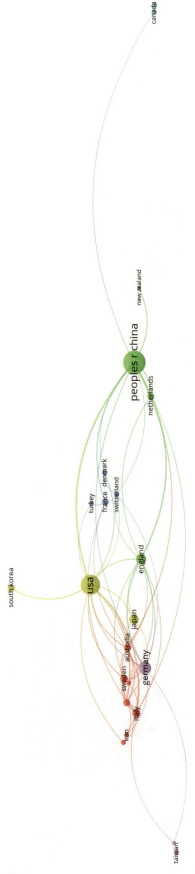

图 23-6 共同作者国家

表 23-1 关键词共现中英对照表

英 文	中 文	英 文	中 文	英 文	中 文		
Morphology	形态学	Self-organization	自组织	Diffusion	扩散	Morphology control	形态控制
Design	设计	Crystal morphology	晶体形态学	Features	特征	Solvent	溶解
Performance	性能	Nanoparticles	纳米粒子	Mathematical morphology	数理形态学	Particles	粒子
Optimization	优化	Surface	曲面	Image processing	图像处理	Nanowires	纳米导线
Growth	增长	Simulation	模拟	Experimental design	实验设计	Crystallization	结晶
Adaption	适应	Sustainability	可持续	Behavior	行为	Polymer	聚合物
Size	规格	Conceptual design	概念设计	Mechanism	机制	Mechanical-porperties	机械特性
Geometry	集合	Urban morphology	城市形态学	Blends	混合	Microstructure	微观结构
Flow	流体	Urban design	城市设计	Nanostructures	纳米结构	Product design	产品设计
Model	模型	form	形态	Composites	复合材料	Surface morphology	表面形态学
System	系统	density	密度	Highly efficient	高效	Parameters	参数
Evolution	演化	City	城市	Fabrication	制造	Structural morphology	结构形态学
Shape	形状	Urban form	城市形态	Nanofibers	纳米纤维	Quality	质量

23.1.5 本节结论

由上述分析可知，与设计形态学相关的前人研究多关注其科学属性，大量的交叉研究和研究成果均集中于工科研究领域。虽然近四年来的相关研究逐渐开始关注城市、可持续发展、效率提升、复合材料等主题，但关注"人与形态关系"主题的相关研究鲜被提及。同时，中国拥有世界领先的研究条件和丰富的国际联协研究经验，这势必成为设计形态学相关全新领域探索的天然优势。

23.2 设计形态学未来的发展趋势和前景

"追求知识上的融通，一开始看来似乎对创造力有所限制，然而，事实刚好相反，利用统一的知识系统辨识未探索的真实领域，是最踏实的方法。它为已知的事实提供了清晰的地图，也为未来研究中最可能出现的成果问题，提供了一个架构。科学史学家在观察中意识到提出问题比给出正确的答案更为重要。一个微不足道的问题，答案也同样不足为道，然而一个正确的问题即使没有明确的答案，仍会导致重要的发现。因此，这类问题将永远存在于未来的科学探索和艺术想象的历程中。"① 作为一门新学科，设计形态学融通了众多学科知识，并以"形态研究"为核心，系统而完整地构建了自己的知识体系。但需要指明的是，设计形态学聚焦的其实不是知识创新，而是知识结构的创新。设计形态学不仅具有"横断学科"的特征，而且还兼具科学性与人文性的学科特性。尽管如此，设计形态学的根基仍归属于设计学，实际上，它是在设计学基础上的延伸与发展。

23.2.1 设计形态学思维与方法主导的学科深化

设计形态学未来发展的重要任务之一，就是在设计形态学思维与方法的主导下不断地深化其研究内容，丰富其研究成果。实际上，在本书的2.1一节中，针对智慧形态和第三自然的阐述就已经为设计形态学未来发展明确了方向。

1. 自然形态之未知形态探索

探索未知的自然形态不仅是设计形态学的重要工作，更是科学的重要工作。事实上，人类所能了解的形态（自然形态+人造形态）还不到宇宙的5%，而绝大多数自然形态人类根本没有发现，或者没有能力发现。如针对宇宙及高维空间的探索、暗物质和暗能量的探索、量子及纠缠现象的探索……面对浩如烟海、无边无际的自然形态，研究人员顿觉任重而道远。不过，这对设计形态学研究来说或许值得庆幸。因为在自然形态的研究中，研究者有取之不尽、用之不竭的宝贵资源。而这种全新的探索研究，每前进一小步都会把人类的文明向前推进一大步。

2. 人造形态之未来形态探索

与自然形态相比，人造形态的探索研究压力要小得多，但其协同创新工作却更加艰巨，因为它同样浩如烟海、茫茫无际。尽管人类能掌控既有人造形态，但没有任何专家、学者能保证人类能够驾驭未来的人造形态。因为随着人工智能、合成生物学、量子工程、可编程材料，以及脑与认知科学等大量的前沿科技的发展，再加上人类认知水平的迅速提升，人造形态的创新与突破，可能远超人的预期和想象。尽管如此，未来人造形态的产生依然离不开设计形态学的思维与方法，以及既有人造形态的创造经验与启示。此外，在人造形态的创造过程中，人类还会通过人与形态

① 威尔逊. 知识大融通：21世纪的科学与人文[M]. 梁锦鋆, 译. 北京：中信出版集团, 2015: 416-417.

的关系，赋予其人文思想、精神寄托、审美价值和情感表达等内涵，从而使人造形态不仅具有了严谨的科学性，而且还融入了多元的人文性。

3. 元形化的真实世界之探索

"元形化"一词正是为了研究真实世界而创造出来的，详见2.2一节。在真实世界里，形态可谓千姿百态、变化万千，有的形态十分简单，有的形态却异常复杂。因此，采用元形化方法，能帮助人们用极其简单的"形态"去认知和理解异常复杂的形态，探索和研究广袤无垠的客观世界。此外，还可用"形态元"去模拟建构真实的世界，探究其变化规律。实际上，真实世界是由大自然和人造世界共同构筑的，若要研究两者的共性特征和规律，就需依靠元形化方法。元形化还能从人们认知的层面将真实世界中的事物进行高度简化和抽象化，以抽离出其本质，这便是认知升维。因此，在设计形态学思维与方法的指导下，人们能通过元形化方法，更加便捷、高效地去探索研究未来的真实世界。

4. 数字化的虚拟世界之探索

与形态的元形化相似，形态的"数字化"也是为了研究虚拟世界而设立的，详见2.2一节。实际上，真实世界中的所有形态皆可被数字化，并通过数字镜像技术生成虚拟的"真实形态"，甚至还可以借助"数字孪生"技术，建构与真实世界同步互动的仿真数字形态、数字人类、数字环境乃至数字生态系统，甚至建构与真实社会同步运转的数字化"虚拟社会"。在未来的发展过程中，数字化虚拟世界必将超越真实世界。因为人类还能凭借自己的智慧与想象力，依靠数字化技术，创造从真实世界脱颖而出的"幻想世界"。由此可见，形态的数字化实际上是设计形态学的重要形态研究与创新方法，它能为虚拟世界的建构提供坚实的基础，并为设计形态学的未来研究带来新机遇。

23.2.2 设计形态学未来的发展与思考

科技与人文是人类社会发展的重要支柱，二者相辅相成，共同推动着人类文明不断进步。因此，在科技与人文的加持下，设计形态学未来的发展也一定会欣欣向荣、蒸蒸日上。事实上，科技与人文早已融入了设计形态学的血液之中，并演化成设计形态学的两个重要属性。

1. 未来科学技术发展的驱动

科学技术是未来社会发展的原动力，各学科也在科技的激励下迅速发展和提升。这种发展与提升不仅体现在学科之内，更体现在各学科之间。在未来科学技术的驱动下，设计形态学的发展与提升不仅同样会涉及这两方面，而且还是长期持续性的过程。科技的发展固然给设计形态学带来了众多益处和无限生机，但同时也出现了种种棘手难题。如人们应如何正确选择高技术和低技术?如何应对因技术迭代而造成的浪费?如何应对科技带来的各种伦理和社会问题?科技的快速发展是否会导致生态失衡?由此可见，科学技术实际上是把"双刃剑"，它既能造福人类，也会戕害生灵。那么，对设计形态学来说，如何借鉴和利用科学技术便显得尤为重要。实际上，设计形态学在面对未来的科学技术时，"审视与反思"或许比"推崇与利用"更为重要!

2. 未来人文思想诉求的导引

人文思想是未来社会发展的领航员，未来社会能否按照正确的方向健康地发展，很大程度上取决于人文思想能否给予正确的引导。它虽然没有科学技术那样具有强劲的推动力，然而却能通过质疑和反思让未来社会更加健康、和谐地发展。人文思想与设计形态学的关系过于甚密，它不仅与科学思想一起共同构筑了设计形态学的两个属性，还通过人与形态的关联性，创造了非常多元且具有强烈人文特征的人造形态（如意象形态、交互形态）。设计形态学也正是由于人文思想的介入，才避免了"唯科学是从"的偏颇局面，从而使设计形态学又回归正轨。鲁迅先生在《科学史教篇》中认为："盖使举世惟知识之崇，人生必大

归于孤寂，如是既久，则美上之感情漓，明敏之思想失，所谓科学，亦同趣于无有矣。"因此，在未来的发展中，人文思想所起的作用必将越来越大，并与科学思想一起为设计形态学保驾护航。

3. 未来生态系统运转的原则

生态系统是未来社会发展的承载器。未来社会不可能脱离生态系统去发展，生态系统既是事物（形态）、人类和环境的载体，也是整个生态运转的控制中心。尽管设计形态学非常强调"形态研究"，但也同样非常注重生态系统研究。实际上，任何"形态"都不能脱离环境和生态系统，况且，它本身就是生态系统的一部分。设计形态学所指的生态系统，除了自然生态系统，还包括类生态系统，而两种生态系统的协同与平衡则是由人类来完成的。当然，对维系生态系统正常运转来说，人类的力量十分渺小，但人类因决策失误而造成的环境损毁、破坏，以致所带来的生态危害，往往会超出人们的想象。如由于塑料化工产业所带来的"微塑料"污染，已让整个地球深受其害，悲哀的是，如今在地球上竟然难以找到一方没有微塑料污染的"净土"！面向未来，设计形态学不仅兼具着平衡人造形态与自然形态的重任，而且还必须在人造形态的创造过程中，严守未来生态系统运转的底线。

23.2.3 设计形态学未来发展之前景

"如果一门新兴学科真正有生命力，那么随着时间的推移，该学科的关注焦点也必然会发生变化。"① 针对设计形态学未来的发展前景，存在多种不确定的思维模式。它们既有偏向一方，强调自身突出优势的单一构想模式；也有协同各方，注重系统平衡与发展的综合构想模式。下面重点介绍两种具有代表性的构想模式。

1. 面向未来的"设计科学"之畅想

在长期的探索实践中，设计形态学与科学结下了深厚情缘。实际上，科学思想早已融入了其血脉之中。设计形态学在接受科学思想洗礼的过程中，科学方法论（系统论、控制论、信息论、协同论等）对其影响更深远、意义更重大。在科学思想和方法论的指导帮助下，设计形态学不仅建构了自己的知识体系、思维方法、理论概念，而且还成就了跨学科的协同创新与设计应用模式，并产生了非常丰富的研究成果。由于受到科学的恩泽颇丰，设计形态学便逐渐倾向于更广泛地接纳科学思想与方法，于是，"设计科学"的畅想也就随之被提了出来。设计科学显然是具有跨学科性质的学科，它将更侧重于基础研究和多学科知识的交叉融合，并更具有学科的融通性、综合性和创造性。不过，它能否成为设计形态学未来发展的最终方向，还需要经受长期、大量的实践检验和论证。

2. 面向未来的"设计人文科学"之畅想

尽管设计形态学受到了科学思想的深厚眷顾，但它同样离不开人文思想的引领与呵护。其实，它正是在这两种思想的加持下才得以平衡发展的。无论是设计形态学理论概念和知识体系，还是其思维范式和方法论，几乎处处彰显着科学的思想和人文的精神。此外，设计形态学在与众多学科的交叉融合过程中，不仅极大地丰富了自己，而且还很好地促进了其他学科的发展，形成了惠及多方的共赢效果。在该过程中，除了其得天独厚的优势，科学与人文思想更是打通各学科关节的重要法宝。尽管设计形态学在学科交叉的过程中如鱼得水，但它却始终没有脱离设计学的根基。实际上，它所进行的是"跨学科交叉"。因此，设计形态学在面向未来时，更是趋近于承载设计、人文和科学思维的综合性学科。这种学科的最大优势就是能平衡"研究对象"中交织的各种矛盾，从而系统地解决复杂性问题。当然，"设计人文科学"是否能成为设计形态学的最终归宿，也同样需要经受时间的考验。

① 维纳.控制论：关于动物和机器的控制与传播科学[M].2版.北京：中国传媒大学出版社，2018：1.

结语

万物之理　万事之情

致力于"形态研究",是设计形态学研究的核心,也是本书反复强调的内容精髓。面对浩如烟海、灿若繁星的自然形态,研究人员顿觉任重而道远。然而,这对设计形态学研究来说或许值得庆幸,因为研究者可从大自然中获得取之不尽、用之不竭的研究资源。而这种全新的探索研究往往更具突破性,其研究成果对设计形态学建设亦有重要价值和意义。研究形态通常从形态的表象着手,经不断观察、分析、假设和验证,最终确证其规律、原理乃至本源。事实上,研究形态的过程就是从单一形态的"殊相"探究,跃迁到众多形态的"共相"的解密过程,而终极目标便是追求"万物之理"。"历史上,一些伟大的科学进步是通过理论的'大一统'实现的,另一些则是通过理解某一学科的方式发生结构调整而实现的。"① 追求"万物之理"是人类的崇高理想,确切地说,它是一个持续精进的过程和远期目标。其实,形态的普遍性原理非常多,而本书则主要关注形态的系统性与协同性、形态的有序性与无序性及形态的对称性与对称性破缺。

（1）形态的系统性与协同性。基于系统论思想方法,任何形态均可视为一个系统,大至茫茫宇宙,小到微观粒子,即便是蜂群、鸟群或人类社群,也是系统。实际上,整个世界就是复杂系统的集合。系统不仅普遍存在,还具有其独特的结构和功能。因此,通过研究形态的系统、要素与环境之间的关系与变动,便可发现其内在规律和原理。形态系统是多种多样的,根据不同的原则和状态可进行系统的分类。譬如,按形态与人类的关系可分为自然系统、人工系统;按形态的范围可分为宇观系统、宏观系统和微观系统等;按形态与环境的关系可分为开放系统、封闭系统和孤立系统等。此外,还存在大系统和小系统之差别。事实上,现实中孤立、封闭的形态系统几乎不存在,各系统之间均存在或多或少的"协同"关系,这样便构成了更大、更多元的复合系统。依据协同论的思维方法,形态研究处于远离平衡态的开放系统中,形态一方面需要保持与外界进行物质、能量或信息的交换,另一方面,又需要依靠自身的协同作用,形成时间、空间和功能上的有序结构。对形态而言,这意味着既有形态系统内部的协同,也有形态系统与外部环境（或系统）的协同。该思维方法以多维相空间理论为基础,通过建构的数学模型和处理方案,探究从形态的微观组织构造（形态元）到其宏观系统,以及从无序到有序转变的共性规律。协同论不仅对揭示非生物形态和生物形态的演化发展具有普适意义,还可广泛应用于各种形态的自组织现象分析、归纳、假设与验证过程。由此可见,形态的系统性与协同性不仅是形态研究的基本思维方法,更是设计形态学研究的重要基石,它对设计形态学研究的思维范式、方法论建构起到了重要的推动作用。

（2）形态的有序性与无序性。形态的生成是有序还是无序的?要回答这一问题并非易事。20世纪70年代,一些欧美的科学家就在寻求各种不同的不规则现象之间的联系,并取得了初步成果。

① 多伊奇.真实世界的脉络：平行宇宙及其寓意[M].梁焰,译.北京：人民邮电出版社,2016：17.

他们将该研究称为"混沌"(Chaos)。混沌是关于系统整体性质的科学，它打破了各门学科的界限，并强烈主张复杂系统具有普适行为。混沌研究初期，人们就渐渐意识到，即便是简单的数学方程，也能构成与瀑布一般强大的系统模型。输入的细微差异可能成为输出的巨大差别，这种现象也被称为"对初始条件的敏感依赖性"，如洛伦兹提出的著名的"蝴蝶效应"[①]。实际上，混沌理论是针对系统从有序突变为无序状态的演化理论，是对不规则且无法预测现象及过程的分析，属于非线性科学。在封闭系统中，从有序到无序是熵增过程，而从无序到有序则是熵减过程。但混沌显然不是封闭系统，依据其理论，无论多么复杂的形态，其生成的初始条件都是简单而明确的，且既定程序也是有序和可控的。然而，当形态生成过程中遇到轻微扰动时，情况就会发生显著变化。这种扰动会被逐渐放大，以致偏离或突破预设程序。当达到预设形态的临界点时，就会产生全新的复杂形态。如鸟群飞行时，个体只需保持彼此间的简单关系（方向和间距），就可轻松构成有序飞行阵形。但倘若鹰隼突然入侵捕食，鸟群阵形将迅速改变，即便勉强保持阵形，也与当初飞行阵形、方向相去甚远。令人称奇的是，尽管鸟群阵形瞬息万变，但个体之间却依然维系着"简单关系"。其实，这种简单关系也适用鱼群、马群、羊群甚至无人机群。再如，自然形态广泛遵循"分形"原理，它们通过形态的"自相似"，不仅构筑了海岛、河岸、雪花等众多非生物形态，还生成了树杈、树叶和花卉等生物形态。尽管这些自然形态彼此相似，却没有任何部分会与其他部分完全吻合。即便是水凝结成的雪花，也会因环境的细微扰动而形成差异显著的形态。由此可见，形态的"有序性"是其个别规律，而形态的"无序性"则是其普遍原理或本源。虽然两者差异较大，但彼此却始终保持简单而神秘的联系（如自相似），这便是连接有序与混沌的根脉！

（3）形态的对称性与对称性破缺。对称和不对称是从宏观世界到微观世界普遍存在着的现象。[②] 在大自然中，形态通常会呈现对称状态，常见的有轴对称形态（镜像对称）、旋转对称形态（成角对称）、中心对称形态（辐射对称），以及标度对称形态（螺旋对称）等。著名物理学家李政道先生认为："对称的世界是美妙的，而世界的丰富多彩又常常在于它不那么对称。"[③] 自然界中的树叶大多是对称生长的，但每片叶子又存在细微差异，人的四肢和五官也是对称生长的，但相对称的部分却不会彼此重合。有趣的是，人的五官若左右完全对称，看起来会很别扭，甚至恐怖。科学家发现不仅形态左右不对称，而且正反物质也不对称。物理学中的时间反演对称是指所有分子、原子、原子核和亚核粒子反应中的微观可逆性。不过，形态微观的可逆性并不意味其宏观也具可逆性，其实自然界的任何宏观系统均表现出不可逆性，也被称为对称性破缺。那么，形态究竟对称与否呢？换言之，是形态遵循的自然规律不对称，还是形态构筑的世界不对称呢？事实上，一个不对称的规律意味着不对称的世界，但反之则不然。自然规律是保持对称的，而造成不对称的原因是"对称性自发破缺"机制。科学家猜测这种机制可能跟"真空"介质有关，因为它悄悄地带走了离子碰撞时的能量……从而导致新形态产生。李政道先生认为，"如果发现真空确实如同一种物理介质，并且如果我们确实可以用物理手段改变真空的性质，那么，微观世界就通过真空与宏观世界建立起紧密的联系。也许，通过揭示真空的性质，可以使我们发现远比我们迄今为止已知的更为令人激动的结果"[④]。实际上，形态生成的初始是具有对称性的，但最终生成的形态却具有对称性破缺。

① 格雷克.混沌：开创新科学[M].张淑誉，译.北京：高等教育出版社，2014：3-8.
② 李政道.对称与不对称[M].北京：中信出版集团，2021：02.
③ 李政道.对称与不对称[M].北京：中信出版集团，2021：38.
④ 李政道.对称与不对称[M].北京：中信出版集团，2021：88.

因此，形态其实就是对称性与对称性破缺的统一体。

由于形态研究过程始终有人类参与，因而人与形态便构成了一种特殊关系。人类凭借其知觉、意识和情感，不仅能感觉和认知"既有形态"（广义原形态），还可发现和创造"未知形态"（智慧形态）。由此，包罗万象的形态便从"万物"衍生出了"万事"，而"万物之理"也被赋予了"万事之情"。如果说探究"万物之理"是设计形态学之科学属性的追求与彰显，那么通晓"万事之情"则是设计形态学之人文属性的精进与传扬。在形态研究过程中，人们基于对形态规律、原理和本源的领悟，再经过启发、联想、顿悟、假设和确证，最终创造出新的形态（人造形态）及其与人的独特关系。显然，在这一协同创新的过程中，人类起到了举足轻重的作用。而这种态势以及赋予人类的责任，还会在未来的发展中被不断强化，以致需要在生态系统和类生态系统之间担当重要的"协调人"。针对"万事之情"，本书的探究主要聚焦在三方面：源于形态的智慧；人对形态的共情；赋予形态的意义。

（1）源于形态的智慧。在大自然中，自然形态的结构、功能或习性等蕴藏着大量奥秘，而这些隐秘的智慧不仅能给人类带来莫大的启示，还会帮人类化解各种重大难题。譬如，利用水培植物叶片或根系所具有的净化功能，可净化区域环境的空气和水质；利用细菌的自组织和代谢功能，可建造建筑的非承重结构，或者吞噬、降解有害物质；利用猎豹肢体的减震功能，可有效地解决交通工具、建筑和装备的减震问题；利用老鹰捕兔子的博弈过程，可创建独特的算法以适用于机械臂对动态工件的加工程序；利用蝴蝶、鸟类和变色龙等动物具有的结构色原理，制备色彩可控的人造材料（或表皮）。由此可见，大自然的馈赠不仅能让人类衣食无忧，还用各种隐秘的方式向人类传授着智慧，让人类在黑暗的探索中遇见光明，并最终造福人类。不过，人类也并非只知坐享其成，而辜负大自然的绵延不断的厚爱。在自然形态的启发下，人类通过仿制、改造和创新等手段，源源不断地创造出了数量、体量惊人的人造形态，如建筑、桥梁、汽车、高铁、太空站等，还将利用先进技术创造出大量的智慧形态，如通过材料微纳结构编程制备的超材料、采用生物基因技术培育的新物种、利用人工智能和材料技术制造的柔性机器人等。此外，人类还在自然生态系统的启发下，创造了与人类关系更为密切的类生态系统，二者联合后又构筑了更加巨大的全球生态系统，乃至宇宙生态系统。值得注意的是，类生态系统不仅包括可"元形化"的人造形态，也包括可"数字化"的人造形态。数字化的人造形态也就是数字形态，它是构筑数字世界（或系统）的核心要素。实际上，数字形态中既有数字化的虚拟自然形态，也有全新的数字人造形态，由它们组成的数字世界便是数字化的虚拟生态系统。而这恰与当今元宇宙理念不谋而合。

（2）人对形态的共情。形态研究离不开人类的参与，但并不意味着只有研究人员才会与形态发生关联。事实上，人类与形态几乎时刻都在"发生关系"，而最典型的行为便是人类对形态产生的"共情"。在现实中，人类对形态的共情方式多种多样，总体大致可分为两类：一类是人针对形态认知的"共情"；另一类是人参与形态创造的"移情"。显然，人类对形态的"共情"离不开人的认知，这也是产生"共情"的基础和源泉。广义的认知是指对感知、注意、语言、判断、推理、决策、行为控制，以及情绪及意识方面的综合研究；狭义地理解，认知就是一种信息加工的计算过程。[①] 共情实际上是人类对形态认知的内在表征与外在表征共同作用所致。从另一角度看，共情也是人类审美活动的显现，它促成了审美主体（人类）与审美对象（形态）之间的特殊"关系"，进而产生了独特的美感。更进一步看，人类在参

① 刘晓力. 认知科学对当代哲学的挑战[M]. 北京：科学出版社，2020：6.

与形态创造时，总会或多或少地将自己的情感移植到形态之中，这样形态就从"原生形态"转变成了"意象形态"或"交互形态"。由于形态中融入了人类情感，因此它便具有了"人文性"和"生命力"。毋庸置疑，借助移情的方式对形态共情，不仅呈现的力度会更大，而且持续的时间会更长。现象学创始人埃德蒙德·胡塞尔（Edmund Husserl）还将移情视为建构客观世界个体间的"共享体验"。而人与形态便是共享体验的原初装置。在认知科学的发展过程中，信息加工认知理论的成功也使其扩展到关于情感的研究中。情感与其他心理活动都被理解为一种感官信息的加工活动。[①] 随着人工智能、脑机接口和先进传感器等技术的快速发展和强力支持，人类对形态的共情也从表象的感知、认知，逐渐深入到沉浸式体验、多模态交互，乃至在真实世界与虚拟世界中的切换与融合。

（3）赋予形态以意义。给形态赋予意义，并非要将其标签化、符号化，而是需要挖掘形态内部潜在的价值，以达到物尽其用。北宋文学家欧阳修在《悔学》中写道："玉不琢，不成器……然物之为物，有不变之常德，虽不琢以为器，而犹不害为玉也。""玉不琢，不成器"源于《礼记·学记》，这很容易理解，也是人们经常引用的金句，它恰好说明了玉（形态）的优良品性——需经过雕琢打磨，才会绽放旖旎光彩，尽显珍贵品质。不过，此文精髓却是"然物之为物，有不变之常德，虽不琢以为器，而犹不害为玉也"。事实上，世间之物贵在有"常德"，这正是其核心价值所在，即便不去雕琢打磨，也不会丧失其与生俱来的品性！既然如此，那又如何解释"赋予形态以意义"呢？其实"物"可理解为"形态"，而"常德"可理解为形态之"本源"。于是，赋予形态以意义便可从两方面来理解：深入探究形态具有的天然本性（本源）；竭力彰显其拥有的内在品德（价值）。如此界定，或许大家仍觉抽象，那不妨用具体事例来进行解析。例如，原生木材生性温良、刚柔并济且朴实无华，但若错误地将其当成钢材使用，不仅达不到钢材的材性要求，还会让木材的优势荡然无存；相反，若充分利用木材的优良品性，将其加工成家具，就能很好地彰显其应有的内在价值，这便赋予了木材以意义。再如，拱桥是人类智慧的结晶，但单拱造型的空间使用十分有限，于是，人类在此基础上又创造了"联拱"和"十字拱"造型，后来又发展出了"穹顶"造型，甚至利用材料翘曲的特性，在人类的引导和干预下，自动生成多层、复合的拱形，从而将拱形造型的价值推向了前所未有的高度。因此，形态的意义不是人类强加的，而是在人类发觉其潜在价值后，通过因势利导予以彰显和光大，这便是形态的意义所在！其实每一形态不仅拥有其运转系统、隐秘智慧，更拥有其存在的独特价值和意义。

综上所述，"明万物之理，晓万事之情"只是设计形态学研究的基础，它是获取知识的重要手段和必由之路。而知识的实际应用与协同创新，则需要通过"承万物之理，续万事之情"来予以实现和弘扬。这不仅是设计形态学思维与方法的演进过程，更是其未来的研究方向与崇高目标。

至此，本书内容已全部结束。

衷心希望本书能给广大读者们带来新的思考和启示！

由衷感谢众多专家、学者对本书的厚爱与支持！

特别感谢本课题组同仁的通力协作与真诚奉献！

[①] 刘晓力.认知科学对当代哲学的挑战[M].北京：科学出版社，2020：64.

参 考 文 献

第1篇

[1] 邱松，等．设计形态学研究与应用 [M]．北京：中国建筑工业出版社，2019.

[2] 凯利．失控 [M]．张行舟，译．北京：新星出版社，2010.

[3] 多伊奇．真实世界的脉络：平行宇宙及其寓意 [M]．梁焰，译．北京：人民邮电出版社，2016.

[4] 威尔逊．知识大融通 [M]．梁锦鋆，译．北京：中信出版集团，2016.

[5] 中国社会科学院语言研究所词典编辑室．现代汉语词典 [M]．6版．北京：商务印书馆，2012.

[6] 霍恩比．牛津高级双解词典 [M]．9版．北京：商务印书馆，2021.

[7] 英国柯林斯出版公司．柯林斯高级英汉双解学习词典 [M]．8版．北京：外语教学与研究出版社，2017.

[8] 王文斌．什么是形态学 [M]．上海：上海外语教育出版社，2014.

[9] 梅里亚姆-韦伯斯特公司出版社．韦氏词典 [M]．11版．北京：世界图书出版公司，2000.

[10] 李耳、庄周．老子·庄子 [M]．北京：北京出版社，2006.

[11] 赫拉利．未来简史 [M]．林俊宏，译．北京：中信出版集团，2016.

[12] 祖卡夫．像物理学家一样思考 [M]．廖世德，译．海口：海南出版社，2016.

[13] 卡普拉．物理学之"道"：近代物理学与东方神秘主义 [M]．朱润生，译．北京：中央编译出版社，2012.

[14] 王夫之．张子正蒙注 [M]．北京：中华书局，1975.

[15] 麻省理工科技论．科技之巅 [M]．北京：人民邮电出版社，2016.

[16] 韦登．心理学导论 [M]．高定国，译．9版．北京：机械工业出版社，2016.

[17] 马特林．认知心理学 [M]．8版．北京：机械工业出版社，2016.

[18] 贝尔纳．科学的社会功能 [M]．陈体芳，译．上海：上海人民出版社，1982.

[19] 刘仲林．现代交叉学科 [M]．杭州：浙江教育出版社，1998.

[20] 查尔默斯．科学究竟是什么 [M]．北京：商务印书馆，2007.

[21] 邵华．工程学导论 [M]．北京：机械工业出版社，2021.

[22] 李叶．黄帝内经 [M]．北京：北京联合出版公司，2014.

[23] 爱因斯坦．爱因斯坦文集 [M]．许良英，等译．北京：商务印书馆，2019.

[24] 成素梅．科学与哲学在哪里相遇 [J]．社会科学战线，2022.

[25] 梯利，伍德．西方哲学史 [M]．北京：商务印书馆，2019.

[26] 冯友兰．中国哲学简史 [M]．涂又光，译．北京：北京大学出版社．2010.

[27] 牛宏宝．美学概论 [M]．4版．北京：中国人民大学出版社，2016.

[28] 岑运强．语言学概论 [M]．北京：中国人民大学出版社，2004.

[29] 王红旗．语言学概论 [M]．修订版．北京：北京大学出版社，2008.

[30] 柳冠中．事理学论纲 [M]．长沙：中南大学出版社，2006.

[31] 陈岸瑛．艺术概论 [M]．北京：高等教育出版社，2015.

[32] 卡冈．艺术形态学 [M]．凌继尧，金亚娜，译．上海：学林出版社，2008.

[33] 布朗，等．设计问题：第二辑 [M]．辛向阳，等译．北京：清华大学出版社，2015.

[34] 布朗，等．设计问题：第一辑 [M]．辛向阳，等译．北京：清华大学出版社，2015.

[35] 林丁格尔．乌尔姆设计：造物之道 [M]．王敏，译．北京：中国建筑工业出版社，2011.

[36] 杨硕、徐立．人类理性与设计科学：人类设计技能探索 [M]．沈阳：辽宁人民出版社，1987.

[37] 哈姆特．逻辑、语言与意义 [M]．满海霞，等译．北京：商务印书馆2017.

[38] 弗雷格．弗雷格哲学论著选集 [M]．王路，译．北京：商务印书馆，2006.

[39] 刘新文．图式逻辑 [M]．北京：中国社会科学出版社，2012.

[40] 林品章. 方法论 [M]. 中国台北：基础造型学会，2008.
[41] 杨天才、张善文. 周易 [M]. 北京：中华书局，2011.
[42] 刘仲林. 中外"跨学科学"研究进展评析 [J]. 科学技术与辩证法，2005，22(6).
[43] 劳雷尔. 设计研究方法与视角 [M]. 南京：江苏凤凰美术出版社，2018.
[44] 沈荫红. TRIZ 理论及机械创新实践 [M]. 北京：机械工业出版社，2011.
[45] ASIMOW M. Introduction to Design[M]. Prentice-Hall, Inc., Englewood Cliffs, N. J., 1962.
[46] 刘仲林. 跨学科学导论 [M]. 杭州：浙江教育出版社，1990.
[47] 坎特威茨，等. 实验心理学 [M]. 上海：华东师范大学出版社，2001.
[48] 奥德姆，巴雷特. 生态学基础 [M]. 北京：高等教育出版社，2009.

第 2 篇

[1] 邱松. 设计形态学的核心与边界 [J]. 装饰，2021（340）.
[2] 吴国盛. 什么是科学 [M]. 广州：广东人民出版社，2016.
[3] LEITER B. Nietzsche's Moral and Political Philosophy [M]. Metaphysics Research Lab，Stanford University：The Stanford Encyclopedia of Philosophy，2021.
[4] ADRIAENSSENS S, BLOCK P, VEENENDAAL D, WILLIAMS C. Shell Structures for Architecture：Form Finding and Optimization [M]. New York：Routledge，2014.
[5] CRANE K，WEISCHEDEL C，WARDETZKY M. The Heat Method for Distance Computation [J]. Commun. ACM，2017.
[6] YIGE L，LI L，PHILIP F Y. A Computational Approach for Knitting 3D Composites Preforms [J]. The International Conference on Computational Design and Robotic Fabrication，2019.
[7] DANA CUPKOVA、PATCHARAPIT PROMOPPATUM. Modulating Thermal Mass Behavior Through Surface Figuration [J]. ACADIA 2017，2017.
[8] J. FRIBERG. Methods and traditions of Babylonian mathematics. Plimpton 322，Pythagorean triples，and the Babylonian triangle parameter equations [J]. Historia Mathematica，8，1981.
[9] STEIN O，GRINSPUN E，CRANE K. Developability of Triangle Meshes [J]. ACM Trans. Graph，2018：Vol.37，No.4.
[10] BLINN J F. A Generalization of Algebraic Surface Drawing [J]. ACM Trans. Graph，1982：Vol.1，No.3.
[11] MELISSA G，Carolina M. Freezing the Field-Robotic Extrusion Techniques Using Magnetic Fields [J]. ACADIA，2017.
[12] OLGA M，MILENA S，SAURABH M，JONATHAN G，SARAH N，Allen S，Martin B. Non-Linear Matters：Auxetic Surfaces [J]. ACADIA，2017.
[13] KAROLA D，DYLAN W，DAVID C，ACHIM M. Smart Granular Materials－Prototypes for Hygroscopically Actuated Shape-Changing Particles [J]. ACADIA，2017.
[14] ARIEL C，SIN L，METTE R T. Multi-Material Fabrication for Biodegradable Structures－Enabling the printing of porous mycelium composite structures [J]. eCAADe Bionics，bioprinting，living materials，2021：Vol.1.
[15] TULLIA L. PIER LUIGI NERVI [M]. Italy：Motta Architecture，2009. 3.
[16] KENNETH S. The Art of Tensegrity [J]. International Journal of Space Stuctures，2012：Vol.27，No.2 & 3.
[17] ANDREI N，KYLE S. Ivy-Bringing a Weighted-Mesh Representation to Bear on Generative Architectural Design Applications [J]. ACADIA Procedural Design，2016.
[18] QIANG Z，HAO W，LIMING Z，PHILIP F. Y，TIANYI G. 3D Concrete Printing with Variable Width Filament [J]. eCAADe Building Information Modelling，2021：Vol.2.
[19] SIMON S，RICCARDO L M. Bending-Active Plates-Form-Finding and Form-Conversion [J]. ACADIA，2017.
[20] MINA K，CRANE K，DENG B，BOUAZIZ S，PIKER D，PAULY M. Beyond Developable：Computational Design and Fabrication with Auxetic Materials [J]. ACADIA，2016：Vol.35，No.4.

[21] 王祥，等．基于三维图解静力学的复杂冰雪结构的计算性设计与数控建造 [J]. 建筑技艺，2020.

[22] 郭喆，等．基于无人机的离散结构自主建造技术初探 [J]. 建筑技艺，2019.

[23] GIULIO B，EHSAN B，LAUREN V，ACHIM M. Robotic Softness－An Adaptive Robotic Fabrication Process for Woven Structures [J]. ACADIA，2016.

[24] AMMAR M. Architecture in the Age of Sensory Construction Machines [J]. eCAADe Keynote Speakers，2021, Vol.1.

[25] ROBERT M，JAMES K. C，John F. A. Stress Analysis of Historic Structures：Maillart's Warehouse at Chiasso [J]，Technology and Culture，1974，1：Vol. 15，No. 1.

[26] PHILIPPE B. Thrust Network Analysis：Exploring Three-dimensional Equilibrium [M]. USA：Massachusetts Institute of Technology，2009.

[27] MASOUD A，TOM V M，PHILIPPE B. Three-dimensional Compression Form Finding through Subdivision [J]. International Association for Shell and Spatial Structures (IASS)，2015.

[28] 张佳石，等．基于"Gyroid 极小曲面"的"数字链"建造初探 [J]. 城市建筑，2017，4.

[29] FENG Z，GU P，MIN Z，XIN Y，DING W B. Environmental Data-Driven Performance-based Topological Optimisation for Morphology Evolution of Artificial Taihu Stone [C]. Proceedings of the 2021 Digital Futures，2022，8.

[30] KEN P. An Image Synthesizer [J]. SIGGRAPH，1985.7：Vol.19.

[31] FREI O，BODO R. Finding Form：Towards an Architecture of the Minimal Hardcover. [M]. Germany：Edition Axel Menges，1996.

[32] GABRIEL T. Timber gridshells：beyond the drawing board [J]. Institution of Civil Engineers，2013.12.

[33] CHU-CHUN C，JOHN C. Design and modelling of Heinz Isler's Sicli shell [J]. International Association for Shell and Spatial Structures (IASS)，2016. 9.

[34] KIM，B.H.，LI，K.，KIM，JT. et al. Three-dimensional electronic microfliers inspired by wind-dispersed seeds [J]. Nature 597，2021. 9.

[35] PORAMATE M，HAMED R，JØRGEN C. L，SEYED S. R，Naris A，Jettanan H，Halvor T. T，Abolfazl D，Stanislav N. G. Fin Ray Crossbeam Angles for Efficient Foot Design for Energy-Efficient Robot Locomotion [J]. Advanced Intelligent Systems，2022.1：Vol.4，Issue 1.

[36] OU J，GERSHON D，CHIN-YI C，FELIX H，KARL W，HIROSHI I. Cilllia：3D Printed Micro-Pillar Structures for Surface Texture，Actuation and Sensing [J]. Association for Computing Machinery (ACM)，2016.

[37] JOHN M. What is Artificial Intelligence? [M]. USA：Stanford University，2007.11.

[38] LEON A. G，Alexander S. E，Matthias B. A Neural Algorithm of Artistic Style [J]. Journal of Vision (JOV)，2015.

[39] PHILLIP I，JUN-YAN Z，TINGHUI Z，ALEXEI A. E. Image-to-Image Translation with Conditional Adversarial Networks [J]. IEEE Conference on Computer Vision and Pattern Recognition (CVPR)，2017.

[40] HAO Z. Drawing with Bots：Human-computer Collaborative Drawing Experiments [J]. Computer-Aided Architectural Design Research in Asia (CAADRIA)，2018，5.

[41] GIULIO B，SEAN H. Adaptive Robotic Training Methods for Subtractive Manufacturing [J]. Association for Computer Aided Design in Architecture (ACADIA)，2011，11.

[42] DAN L，JINSONG W，WEIGUO X. Robotic automatic generation of performance model for non-uniform linear material via deep learning [J]. Computer-Aided Architectural Design Research in Asia (CAADRIA)：Learning, Prototyping and Adapting，2021，5.

第 3 篇

[1] 包和平．论人的主体性与人类主体主义 [J]. 内蒙古大学学报：人文社会科学版，2004，1.

[2] 胡家祥．艺术符号的特点和功能 [J]. 江汉大学学报：人文科学版，2005，1.

[3] 康德．判断力批判（上卷）[M]. 宗白华，译．北京：商务印书馆，1964.

[4] 吴山. 中国纹样全集：新时期时代和商·西周·春秋卷 [M]. 济南：山东美术出版社，2009。

[5] 黑阳. 非物质、再物质：计算机艺术简史 [M]. 北京：文化艺术出版社，2020.

[6] 辛向阳. 交互设计：从物理逻辑到行为逻辑 [J]. 装饰，2015，1：59.

[7] FERDINAND DE SAUSSURE. Course In General Linguistics[M]. New York：McGraw-Hill，1969.

[8] 赵毅衡. 符号学原理与推演 [M]. 南京：南京大学出版社，2011.

[9] CHARLES W M. Foundation of the Theory of Signs[M]. Chicago：The University of Chicago Press，1938.

[10] 张良林. 莫里斯符号学思想研究 [M]. 南京：南京师范大学出版社，2012.

[11] 蒋孔阳. 美和美的创造 [M]. 南京：江苏人民出版社，1981.

[12] 中国社会科学院哲学研究所美学研究室、上海文艺出版社文艺理论编辑室. 美学：第三卷 [M]. 上海：上海文艺出版社，1981.

[13] 靳竞. 论泽纳基斯作品 Metastaseis 的线性音响形态 [J]. 武汉音乐学院学报，2011，2.

[14] 俞国良，戴斌荣. 基础心理学 [M]. 武汉：武汉大学出版社，2007.

[15] MARK R. Rosenzweig. 国际心理学科学——进展·问题和展望 [M]. 北京：北京科学技术出版社，1994.

[16] 郝志芳. 认知心理学：理论、实验和应用 [M]. 3 版. 上海：上海教育出版社，2019.

[17] 梁宁建，心理学导论 [M]. 上海：上海教育出版社，2006.

[18] 白学军. 心理学概论 [M]. 北京：北京师范大学出版社，2015.

[19] 曹祥哲. 人机工程学 [M]. 北京：清华大学出版社，2018.

[20] B. MYRONIV，C. W. Wu，Y. Ren，et al. Analyzing user emotions via physiology signals[J]. Data SCI. Pattern Recognit. 2017，1(2).

[21] 曾耀农. 论审美心理过程及其特点 [J]. 北京联合大学学报，2001.

[22] 北京大学哲学系美学教研室. 西方美学家论美和美感 [M]. 北京：商务印书馆，1980.

[23] 彭加勒. 科学与方法 [M]. 李醒民，译. 沈阳：辽宁教育出版社，2000.

[24] 杨振宁. 杨振宁文录 [M]. 海口：海南出版社，2002.

[25] 罗安宪. 审美现象学 [M]. 西安：三秦出版社，1995.

[26] 朱立元. 美学大辞典 [M]. 上海：上海辞书出版社，2010.

[27] 姜培坤. 审美活动论纲 [M]. 北京：中国人民大学出版社，1988：87.

[28] 杜夫海纳. 审美经验现象学（上）[M]. 韩树站，译. 北京：文化艺术出版社，1996：254.

[29] 李泽厚. 李泽厚哲学美学文选 [M]. 长沙：湖南人民出版社，1985：378.

[30] 李森. 论美感的审美心理过程 [M]. 西北大学学报：哲学社会科学版，1991，4.

[31] 肖君和. 审美生理心理过程探索 [M]. 贵州教育学院学报：社会科学版，1991，4.

[32] 罗安宪. 审美现象学 [M]. 西安：三秦出版社，1995.

[33] 沃建中. 论认知结构与信息加工过程 [M]. 北京师范大学学报：人文社会科学版，2000，1.

[34] 王甦. 认知心理学 [M]. 重排本. 北京：北京大学出版社，2019.

[35] 邵志芳. 认知心理学：理论、实验和应用 [M]. 3 版. 上海：上海教育出版社，2019.

[36] A. NEWELL，H. A. SIMON. Human problem solving[M]. Englewood Cliffs：Prentice Hall，1972.

[37] 心理学百科全书编辑委员会. 心理学百科全书 [M]. 杭州：浙江教育出版社，1995.

[38] 李森. 论美感的审美心理过程 [J]. 西北大学学报：哲学社会科学版，1991.

[39] 牛宝宏. 美学概论 [M]. 4 版. 北京：中国人民大学出版社，2016：10.

[40] ALFRED L. Yarbus. Eye Movements and Vision[M]. New York：Springer New York，1967.

[41] 戈尔茨坦，布洛克摩尔. 感觉与知觉 [M]. 张明，译. 北京：中国轻工业出版社，2018.

[42] R. DATTA，E. A. DEYOE. I know where you are secretly attending! The topography of human visual attention revealed with fMRI[J]. Vision Research，2009(49).

[43] 阿恩海姆. 艺术与视知觉 [M]. 滕守尧，译. 成都：四川人民出版社，2019.

[44] ALFRED L. Yarbus. Eye Movements and Vision[M]. New York：Springer New York，1967.

[45] Buswell G T. How People Look at Picture：A Study of the Psychology and Perception in Art[M]. Chicago：University of Chicago Press，1935.

[46] FRANCOIS M. About the Role of Visual Exploration in Aesthetics[M]. Hy I. Day. Advances in Intrinsic Motivation and Aesthetics. New York：Plenum Press，1981.

[47] 韩玉昌. 观察不同形状和颜色时眼运动的顺序性 [J]. 心理科学，1997，1.

[48] 邱志涛. 明式家具审美观的科学分析 [J]. 装饰，2006，11.

[49] B. BALBI, F. PROTTI, R. MONTANARI. Driven by Caravaggio Through His Painting An Eye-Tracking Study[M]. COGNITIVE 2016：The Eighth International Conference on Advanced Cognitive Technologies and Applications，2016.

[50] 索尔索. 认知与视觉艺术 [M]. 周丰，译. 郑州：河南大学出版社，2019.

[51] 《辞海》编辑委员会. 辞海 [M]. 7 版. 上海：上海辞书出版社，2019.

[52] 朱光潜. 谈美书简 [M]. 上海：上海文艺出版社，1980.

[53] OSGOOD，E. Charles. The nature and measurement of meaning[J]. Psychological Bulletin，1952，49(3).

[54] SHIGERU MIZUNO. QFD：the customer-driven approach to quality planning and deployment[M]. Tokyo：Asian Productivity Organization，1994.

[55] A. MEHRABIAN, J. A. RUSSELL. An Approach to Environmental Psychology[M]. Cambridge：The MIT Press，1974.

[56] BRADLEY M M, LANG P J. Measuring emotion：the Self-Assessment Manikin and the Semantic Differential [J]. J Behav Ther Exp Psychiatry，1994，25(1)：49-59.

[57] 丁满，等. 基于内隐测量和 BP 神经网络的产品色彩情感化设计方法 [J]. 计算机集成制造系统，2022.

[58] 康定斯基. 论艺术的精神 [M]. 北京：中国社会科学出版社，1987.

[59] 布朗，布坎南，等. 设计问题：体验与交互 [M]. 辛向阳，等译. 北京：清华大学出版社，2017.

[60] 施密特. 体验营销 [M]. 周兆晴，译. 南宁：广西民族出版社，2004：94.

[61] H. R. HARTSON. Cognitive, physical, sensory, and functional affordances in interaction design[J]. Behaviour & Information Technology, 2003, 22(5).

[62] 叶浩生. 具身认知：原理与应用 [M]. 北京：商务印书馆，2017.

[63] 刘晓力，等. 认知科学对当代哲学的挑战 [M]. 北京：科学出版社，2020.

[64] 陈醒，王国光. 国际具身学习的研究历程、理论发展与技术转向 [J]. 现代远程教育研究，2019.

[65] 陈巍，殷融，张静. 具身认知心理学：大脑、身体与心灵的对话 [M]. 北京：科学出版社，2021.

[66] 朱念福，等. 基于肢体动作交互的森林经营作业模拟研究 [J]. 林业科学研究，2021，5.

[67] 李其维. 第十届全国心理学学术大会论文摘要集 [C]. 上海：中国心理学会，2005.

[68] 姜婧菁. 视听联觉形态研究与设计应用 [D]. 清华大学，2022.

第 4 篇

[1] 邱松，刘晨阳，崔强，曾绍庭. 设计形态学研究与协同创新设计 [J]. 创意与设计，2020(4).

[2] 德热纳，巴窦. 固、特、异的软物质 [M]. 郭兆林，周念荣，译. 中国台北：天下文化出版股份有限公司，1999.

[3] TIMMERMANN A，FRIEDRICH T. Late Pleistocene climate drivers of early human migration [J]. Nature，2016，538(7623).

[4] PONGRATZ J，REICK C，RADDATZ T，et al. A reconstruction of global agricultural areas and land cover for the last millennium [J]. Global Biogeochemical Cycles，2008，22(3).

[5] 邱松，等. 设计形态学研究与应用 [M]. 北京：中国建筑工业出版社，2019.

[6] JIANG N, WANG H, LIU H, et al. Application of bionic design in product form design[C]. 2010 IEEE 11th International Conference on Computer-Aided Industrial Design & Conceptual Design 1. IEEE，2010.

[7] 库兹韦尔. 人工智能的未来 [M]. 盛杨燕,译. 杭州:浙江人民出版社,2016.

[8] DEMTRÖDER W. Atoms, molecules and photons[M]. Heidelberg: Springer, 2010.

[9] EINSTEIN A. Über die von der molekularkinetischen Theorie der Wärme geforderte Bewegung von in ruhenden Flüssigkeiten suspendierten Teilchen[J]. Annalen der physik, 1905, 4.

[10] BOHR N. I. On the constitution of atoms and molecules[J]. The London, Edinburgh, and Dublin Philosophical Magazine and Journal of Science, 1913, 26(151).

[11] LUCAS JR C W. Mochus the Proto-Philosopher[J]. Foundations of Science, 2015.

[12] THOMSON J J. Bakerian Lecture: Rays of positive electricity[J]. Proceedings of the Royal Society of London. Series A, Containing Papers of a Mathematical and Physical Character, 1913, 89(607).

[13] SATIR P, CHRISTENSEN S T. Structure and function of mammalian cilia[J]. Histochemistry and Cell Biology, 2008, 129(6).

[14] DURAN A, MARTIN E, ÖZTÜRK M, et al. Morphological, karyological and ecological features of halophytic endemic Sphaerophysa kotschyana Boiss. (Fabaceae) in Turkey[J]. Biological Diversity and Conservation, 2010, 3(2).

[15] MILLS A. P, HAYWARD H.W. Materials of construction: their manufacture and properties[M], New York: John Wiley, 1922.

[16] HOGAN, Michael C. Density of States of an Insulating Ferromagnetic Alloy[J]. Physical Review, 1969, 188(2): 870-874.

[17] SIMON H A. The sciences of the artificial [M]. MIT press, 2019.

[18] GU G X, TAKAFFOLI M, HSIEH A J, et al. Biomimetic additive manufactured polymer composites for improved impact resistance [J]. Extreme Mechanics Letters, 2016, 9.

[19] GU G X, TAKAFFOLI M, HSIEH A J, et al. Biomimetic additive manufactured polymer composites for improved impact resistance[J]. Extreme Mechanics Letters, 2016, 9.

[20] WANG Q, WANG C, ZHANG M, et al. Feeding single-walled carbon nanotubes or graphene to silkworms for reinforced silk fibers [J]. Nano Letters, 2016, 16(10).

[21] YANG Y, CHEN Z, SONG X, et al. Biomimetic anisotropic reinforcement architectures by electrically assisted nanocomposite 3D printing [J]. Advanced Materials, 2017, 29(11).

[22] YANG Y, CHEN Z, SONG X, et al. Biomimetic anisotropic reinforcement architectures by electrically assisted nanocomposite 3D printing[J]. Advanced Materials, 2017, 29(11).

[23] CORREA D, PAPADOPOULOU A, GUBERAN C, et al. 3D-printed wood: programming hygroscopic material transformations [J]. 3D Printing and Additive Manufacturing, 2015, 2(3).

[24] CORREA D, PAPADOPOULOU A, GUBERAN C, et al. 3D-printed wood: programming hygroscopic material transformations[J]. 3D Printing and Additive Manufacturing, 2015, 2(3).

[25] TIAN G, FAN D, FENG X, et al. Thriving artificial underwater drag-reduction materials inspired from aquatic animals: progresses and challenges [J]. RSC Advances, 2021, 11(6): 3399-3428.

[26] TIAN G, FAN D, FENG X, et al. Thriving artificial underwater drag-reduction materials inspired from aquatic animals: progresses and challenges[J]. RSC Advances, 2021, 11(6): 3399-3428.

[27] GAN Z, TURNER M D, GU M. Biomimetic gyroid nanostructures exceeding their natural origins [J]. Science Advances, 2016, 2(5): e1600084.

[28] 邱松. 造型设计基础 [M]. 2版. 北京:高等教育出版社,2015.

[29] 李春. 合成生物学 [M]. 北京:化学工业出版社,2019.

[30] KINNE-SAFFRAN E, KINNE R K H. Vitalism and synthesis of urea[J]. American Journal of Nephrology, 1999, 19(2).

[31] ASIMOV I. Data for Biochemical Research (Dawson, RMC; Elliott, Daphne C.; Elliott, WH; eds.)[J]. 1960.

[32] Synthetic biology: industrial and environmental applications[M]. John Wiley & Sons, 2012.

[33] 李恒德. 自组装:材料"软"合成的一条途径 [C]. 北京:化学工业出版社,1999:12-18.

[34] YAO S，JIN B，LIU Z，et al. Biomineralization：from material tactics to biological strategy[J]. Advanced Materials，2017，29(14)：1605903.

[35] OXMAN N，ROSENBERG J L. Material performance based design computation [C]. Proc 12th International Conference on Computer Aided Architectural Design Research，2007.

[36] GU G X，TAKAFFOLI M，HSIEH A J，et al. Biomimetic additive manufactured polymer composites for improved impact resistance [J]. Extreme Mechanics Letters，2016，9：317-323.

[37] TOFFOLI T，MARGOLUS N. Programmable matter：concepts and realization [J]. Physica. D，Nonlinear Phenomena，1991，47(1-2).

[38] ION A，FROHNHOFEN J，WALL L，et al. Metamaterial mechanisms[C]//Proceedings of the 29th annual symposium on user interface software and technology. 2016.

[39] ZHENG X，LEE H，WEISGRABER T H，et al. Ultralight，ultrastiff mechanical metamaterials[J]. Science，2014，344(6190).

[40] TANG Y，LIN G，YANG S，et al. Programmable kiri - kirigami metamaterials[J]. Advanced Materials，2017，29(10)：1604262.

[41] AN N，DOMEL A G，ZHOU J，et al. Programmable hierarchical kirigami[J]. Advanced Functional Materials，2020，30(6)：1906711.

[42] ABDULLAH A M，LI X，BRAUN P V，et al. Kirigami - inspired self - assembly of 3D structures[J]. Advanced Functional Materials，2020，30(14)：1909888.

[43] YU X，ZHOU J，LIANG H，et al. Mechanical metamaterials associated with stiffness，rigidity and compressibility：A brief review[J]. Progress in Materials Science，2018，94.

[44] HEWAGE T A M，ALDERSON K L，ALDERSON A，et al. Double - Negative Mechanical Metamaterials Displaying Simultaneous Negative Stiffness and Negative Poisson's Ratio Properties[J]. Advanced Materials，2016，28(46).

[45] JIANG Y，LIU Z，MATSUHISA N，et al. Auxetic mechanical metamaterials to enhance sensitivity of stretchable strain sensors[J]. Advanced Materials，2018，30(12)：1706589.

[46] KADIC M，BÜCKMANN T，STENGER N，et al. On the practicability of pentamode mechanical metamaterials[J]. Applied Physics Letters，2012，100(19)：191901.

[47] MA J，SONG J，CHEN Y. An origami-inspired structure with graded stiffness[J]. International Journal of Mechanical Sciences，2018，136.

[48] HAIRUI WANG，DANYANG ZHAO，YIFEI JIN，MINJIE WANG，TANMOY MUKHOPADHYAY，ZHONG YOU，Modulation of multi-directional auxeticity in hybrid origami metamaterials，Applied Materials Today，vol.20，100715，Sep 2020. DOI：10.1016/j.apmt.2020.100715.

[49] OVERVELDE J.T.B，DE JONG T.A，SHEVCHENKO Y，et al. A three-dimensional actuated origami-inspired transformable metamaterial with multiple degrees of freedom[J]. Nature Communications，2016，7(1).

[50] OU J，MA Z，PETERS J. KinetiX-designing auxetic-inspired deformable material structures[J]. Computers & Graphics，2018，75.

[51] YAO L，OU J，CHENG C.Y，et al. BioLogic：natto cells as nanoactuators for shape changing interfaces[C]. Proceedings of the 33rd Annual ACM Conference on Human Factors in Computing Systems. 2015.

第 5 篇

[1] 赫拉利. 未来简史 [J]. 华北电业，2017(3)：1.

[2] MITCHELL M，TOROCZKAI Z . Complexity：A Guided Tour [J]. Physics Today，2010，63(2)：47-48.

[3] 徐卫国. 参数化非线性建筑设计 [M]. 北京：清华大学出版社，2016.

[4] 维特鲁威. 建筑十书 [M]. 高履泰, 译. 北京: 知识产权出版社, 2001.

[5] GANGWAR G. Principles and applications of geometric proportions in architectural design[J]. J. Civ. Eng. Environ. Technol, 2017, 4(3): 171-176.

[6] 孟宪川, 赵辰. 图解静力学简史 [J]. 建筑师, 2012(6): 33-40.

[7] 孙明宇, 等. 自由曲面结构参数逆吊法的环境适应性调控 [A]. 二届 DADA 数字建筑国际学术会议, 2015: 9.

[8] JOHN FRAZER. An Evolutionary Architecture. 2015.

[9] D'ary Wentworty Thompson. On Growth and Form [M]. Cambrige University Press, 1917.

[10] ARTHUR W. D'Arcy Thompson and the theory of transformations [J]. Nature Reviews Genetics, 2006, (7): 401-406.

[11] TURING A M. The chemical basis of morphogenesis [J]. Bulletin of Mathematical Biology, 1990, 52(1): 153-197.

[12] ENNEMOSER, BENJAMIN. A Machine Learning System for Streamlining External Aesthetic and Cultural Influences in Architecture. 2019.

[13] KOH, I., 2019. Architectural Sampling: A Formal Basis for Machine-Learnable Architecture. PhD dissertation, Swiss Federal Institute of Technology Lausanne (EPFL), Switzerland. 2019.

[14] LEACH N. Digital Morphogenesis [J]. Architectural Design, 2009, 79(1).

[15] BHATT M, FREKSA C. Spatial Computing for Design—an Artificial Intelligence Perspective [C]. Studying visual and spatial reasoning for design creativity. Springer, 2014: 109-127.

[16] 徐卫国. 参数化设计与算法生形 [J]. 世界建筑, 2011(6): 110-111.

[17] HUANG W, ZHENG H. Architectural Drawings Recognition and Generation through Machine Learning [C]. Proceedings of the 38th Annual Conference of the ACADIA, 2018.

[18] GERO J S. Artificial Intelligence in Design'91[M]. Butterworth-Heinemann, 2014.

[19] 里奇, 斯努克斯. 集群智能 [M]. 宋刚, 译. 上海: 同济大学出版社, 2017.

[20] 鲁晓波, 赵超. AS-Helix: 人工智能时代艺术与科学融合——第五届艺术与科学国际作品展暨学术研讨会作品集 [M]. 北京: 清华大学出版社, 2019.

[21] 邱松, 等. 设计形态学研究与应用 [M]. 北京: 中国建筑工业出版社, 2019.

[22] 成思危. 复杂性科学探索 [M]. 北京: 民主与建设出版社, 1999.

[23] 霍兰. 涌现: 从混沌到有序 [M]. 陈禹, 译. 上海: 上海科学技术出版社, 2006.

[24] OXMAN R. Thinking difference: Theories and models of parametric design thinking [J]. Design studies, 2017, 52: 4-39.

[25] 银红霞, 杜四春, 蔡立军. 计算机图形学 [M]. 2 版. 北京: 中国水利水电出版社, 2015.

[26] 刘光远, 贺一, 温万惠. 禁忌搜索算法及应用 [M]. 北京: 科学出版社, 2014.

[27] 邢文训, 谢金星. 现代优化计算方法 [M]. 北京: 清华大学出版社, 2006.

[28] 王小平, 曹立明. 遗传算法: 理论、应用与软件实现 [M]. 西安: 西安交通大学出版社, 2002.

[29] SIMS K. Evolving Virtual Creatures [J]. Computer Graphics Proceedings, 1994, 22(4): 15-22.

[30] FRAZER J. Parametric computation: history and future[J] Architectural Design, 2016, 86(2): 18-23.

[31] 刘安心, 杨廷力. 机械系统运动学设计 [M]. 北京: 中国石化出版社, 1999.

[32] 王其藩. 高级系统动力学 [M]. 北京: 清华大学出版社, 1995.

[33] SHIFFMAN, DANIEL. The nature of code [M]. the nature of code, 2012.

[34] 吕梦雅, 等. 基于弹簧质点模型的快速逼真的布料模拟仿真 [J]. 系统仿真学报, 2009(16): 4.

[35] REYNOLDS C W. Flocks, herds and schools: A distributed behavioral model[J]. Siggraph, 1987, 21(4): 25-34.

[36] 盛昭瀚. 非线性动力系统分析引论 [M]. 北京: 科学出版社, 2001.

[37] TERO A, TAKAGI S, SAIGUSA T, et al. Rules for biologically inspired adaptive network design [J] Science, 2010, 327(5964): 439-442.

[38] 史丹青. 生成对抗网络入门指南 [M]. 北京: 机械工业出版社, 2018.

[39] 袁烽. 从图解思维到数字建造 [M]. 上海: 同济大学出版社, 2016.

第 6 篇

[1] 维纳. 控制论：关于动物和机器的控制与传播科学 [M]. 北京：中国传媒大学出版社，2018.
[2] 金观涛，华国凡. 控制论与科学方法论 [M]. 北京：新星出版社 2005.
[3] 威尔逊. 知识大融通：21 世纪的科学与人文 [M]. 梁锦鋆，译. 北京：中信出版集团，2015.